中國文化之美

5

書法天地

歐陽中石／等著・臺灣商務印書館發行

序

「中國書法」，從七十年代後期開始，它成了一個「熱潮」。應當說，這是一種極好的現象，也應當說這是「文化潮」中的一「潮」。「潮」湧而不息，一浪接著一浪，人們在這裡得到了文化的薰陶，徜徉其間，獲得了美的享受。

我們在這種熱潮中稍微冷靜一下，細細思索一下，也感覺到一點憂鬱，覺得也有一些誤解，對所謂「書法藝術」，並不甚了了，而給予了一些「似是而非」、「神乎其神」的玄虛的認識。譬如說「我現在正寫書法」、「搞書法是氣功」等等。「書法」是什麼，能「寫」嗎？寫成的一張字能叫「書法」嗎？是不是氣功，我們不敢說，反正寫字的人未必都會氣功。總之，有些事我們還搞不清楚，是與不是，不敢貿然肯定或否定，我們先講一點有過研究的話，沒有把握的先不說。

為了比較準確地認識「書法」，我們必須對這一概念加以「正名」。「名不正，則言不順」。為了正確的理解，我們必須把「書法」放在中國文化的大背景中來觀察，才能看清楚她的意義，否則便會「似是而非」，或者根本不著邊際。

◆

什麼是「中國書法」呢？

「中國書法」是關於漢字書寫的一門學問。

以這門學問為依據，為法則，書寫出一些漢文字，形成了一件作品，這件作品可能非常符合書寫的法度，可供別人以之為「法」，稱之為「法書」。可供別人欣賞，稱之為藝術品。為此，我們可以把漢字的書寫看成是一種藝術活動。書寫取得了成功，便創作出來了一種藝術品。否則，寫出來的東西，字都不能讓人認識，文不成文，不知其意，談不到是什麼「法書」，談不到什麼「書法藝術」。

為什麼漢字的書寫可以看作一種藝術？這是因為我們的漢字本身就是一種科學和藝術的結晶。她既是我們先民們的科學發明，又是祖先一代又一代藝術創造的結晶。

人們在表達自己的思想認識時，無非是藉助於兩種辦法：一是出聲說話，一是畫出符號。

說出話來，最直接，最方便。但在時間上，不能持續，在距離上，不能傳遠。書寫符號，雖然不如說話方便，但可以超越時間和空間的限制。如果從歷史的角度來看，自古迄今，承擔整個歷史的記錄者，漢字的功績，恐怕是無可代替的。固有許多實際的器物，可為佐證，然而記載明確、意義無誤，則莫過於「文字」。

我們的「漢字」作為一種表示意義、記錄聲音的符號，是先民們的一種創造。在多少年來的實踐中，在多少年來的不斷完善中，漢字已是相當成熟的一種文字。我們是不是可以這樣來理解：

漢字中有一些直接描摹事物形象的字，或早已約定為某種代表符號的字——這是一些最為基本的字，如「山」、「木」、「馬」、「言」等；再以它們為基本意義或原則、範圍，又組合成為「嶺」、「峰」、「說」、「論」等；再有一些是兩種意義結合而表示一個新意的字，如「相」、「武」、「明」、「信」等；更多的是以一些基本字表示意義，再加一表聲的音符，結合成為一種既有意義偏旁，又有聲音偏旁的字，如「河」、「崎」、「村」、「軾」等。由於歷史的原因，還

有一些通假借用的字，輾轉相注的形異意同的字。

統觀起來，大量的漢字是以形體表意的，以形體符號為字根組合起來的。正因為如此，漢字便有了對形體加以美化的要求與可能。仔細追尋起來，從她的萌芽，便有著美的因素，她的發展，除了更符合實用的要求外，與之同重齊來的就是美的要求。

近年，在我的學習與教學中有了一個突出的看法，我國漢字的分「部」，並列出「部首」，是人們對各種事物認識的結果，不管我們用《說文》為準的分部，或用《辭源》的分部，都顯示了事物的類別範疇（雖有少數以筆畫分部的，但大部分是與事物類別相同的）。所謂「部首」，不過是一個類別的代表。作為這個代表正是一類事物的共性所在。如「水」，至於「江」、「河」、「湖」、「海」、「漿」、「汁」、「酒」、「湯」、「泗」、「游」、「浮」、「沉」……都又是一些具體的個別情況了。範疇既定，便是一個大的貢獻，循此以往，逐類分去，逐層分去，條貫、層次都有了頭緒。所以，我由衷地承認有的大家提出的「漢字」是我們先民們的最大發明。不錯，我們有過四大發明，有人說漢字是第五大發明。其實，那四大發明都已過時了，而漢字，不但現在不過時，而且她將發出更加燦爛的光輝。

◆

漢字的顯現是「書寫」出來的。不管曾用過什麼工具，顯現在什麼質地上，總是經過了「書寫」的過程而顯現出來的。工具和載體的問題都隨著當時的社會條件而決定。從保留下來的歷史遺物上我們知道：曾契刻在龜甲、獸骨上，曾契鑄在青銅器上，曾留痕在竹簡、木牘上，縑帛上，山崖、碑石上，從漢代開始有了紙張的使用；從用刀，發展到用筆，從簡單的筆到各種製作精美的

筆。紙張的使用，也是經過了各個時期的不斷改進。隨之而來的硯、墨等等器物，這是與「書寫」直接相關的環節，這些事物不可或缺，必與每個時代的物質條件、文化文明相適應的，互相制約、互相促進的。

寫什麼？當然需要什麼寫什麼。在生活中需要表達什麼寫什麼，需要記錄什麼寫什麼。字有字的意義，詞有詞的意義，語有語的意義，句有句的意義，文有文的意義，詩有詩的意義……寫什麼呢？當然要「合於時，合於事」。否則，不「合於事，合於時」，書寫就沒有必要。所以書寫要有書寫的「內容」。

「內容」則有思想認識的問題，也有表達成文字形式的問題。且不談認識如何，只談表達的文字形式，這是一個文化水平問題。任何人、任何事情都離不開當時特定的社會環境，特定的社會環境都對他提出了特定的要求。書寫的內容、文字形式都應滿足這個特定的要求。譬如王羲之的《蘭亭序》，王羲之在這個集會上，要寫出這個集會的序文，他對這個集會的意義、參加者的思想要求及當時的心境，以至於在怎樣的時代背景下，都應有一個全面的了解，否則便沒法完成「序」的要求。

所以，研究書法藝術，必須對她所能涉及到的內容有個基本的了解，對她所能涉及到的文字形式有相應的創作能力才成。詩有詩的要求，聯有聯的要求，翰札有翰札的要求，作書不可能寫不成章之字。所以書法藝術離不開思想內容及文字形式。我們從歷史上不會看到沒有思想內容及文字形式的書作，我們必須把書法藝術的各種作品與她所處的文化背景統一起來認識，才能真正地深刻地認識到她的意義和價值。

為了能夠較深刻的認識這一點，我們對歷史上的有關問題作了一些思考，從歷史中得到有益的

借鑑。我們梳理一下我們的歷史，以求更全面深刻地認識書法藝術的真諦。

為了使書法藝術在社會生活中得到她應當有的位置，所以在我的教學中，把了解和認識中國文化作為進入研究的基礎。在積年的教學實踐中收到了良好效果，對「書法藝術」這一概念有了更全面準確的理解，比較準確地找到了中國書法在中國文化中的位置。

為此，我把這一思想作為一個課題，我和我的諸位賢棣一起，整理成了這樣一個雛形，向前輩專家請教，向同行朋友請教，希望得到教正，以便改進。

歐陽中石

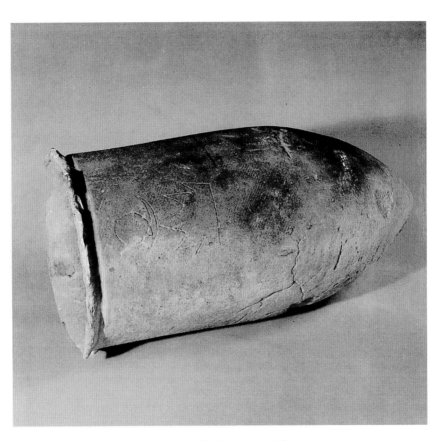

1 刻紋陶尊（大汶口文化）

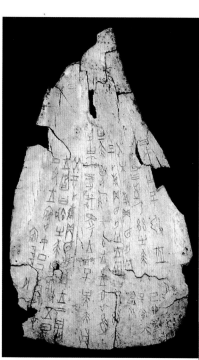

2 祭祀狩獵塗硃牛骨刻辭
（商）

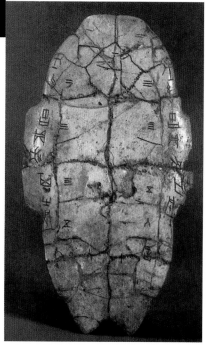

3 龜甲刻辭（商）

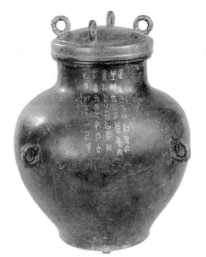

4　欒書缶（春秋）

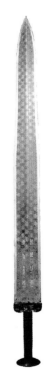

6　越王勾踐劍
　　（春秋）

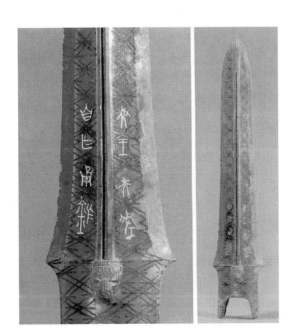

5　吳王夫差矛（春秋）

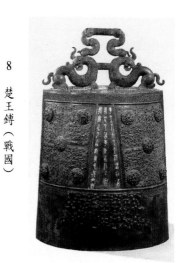

8 楚王鎛（戰國）

7 鄂君啟節（戰國）

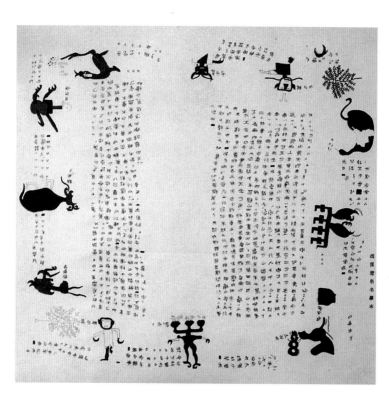

9 楚帛書（戰國）

10 青川木牘（戰國）

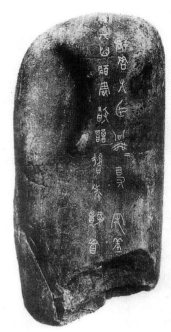

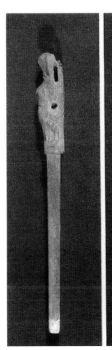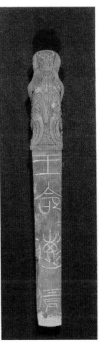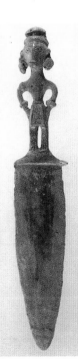

12 王命龍節（戰國）

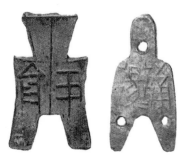

13　戰國布幣（戰國）

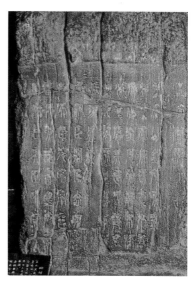

14　琅邪台刻石（秦）

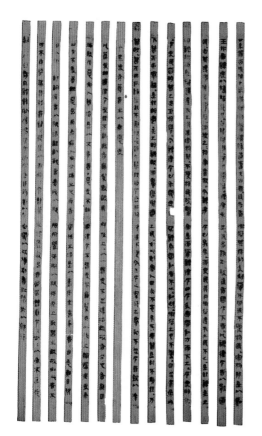

15　雲夢睡虎地秦簡（秦）

16　大騩權（秦）

17 陶量（秦）

19 半兩錢（秦）

18 「維天降靈，延元萬年，天下康寧」
十二字瓦當（秦）

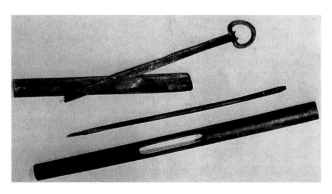

20 毛筆（附筆套）、書刀（附刀鞘）（秦）

21 「億年無疆」瓦當
（西漢）

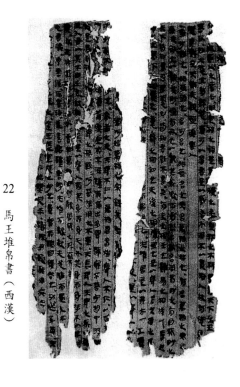

22 馬王堆帛書（西漢）

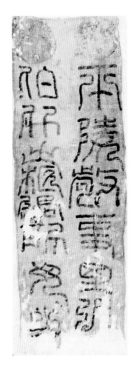

23 武威張伯升柩銘
（西漢）

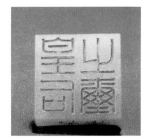

24 「皇后之璽」螭紐玉印（西漢）

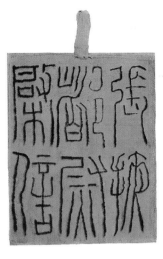

25　張掖都尉棨信（西漢）

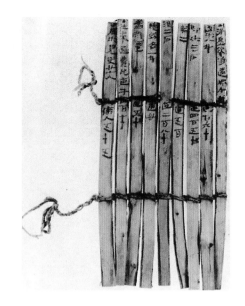

26　居延漢簡（漢）

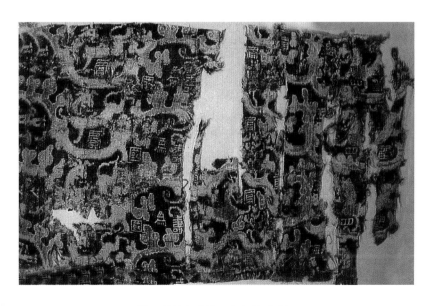

27　「登高明望四海」錦（漢）

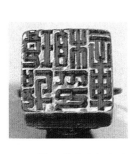

28　「琅邪相印章」龜紐銀印（東漢）

29　磨形提梁三足石硯
　　（東漢）

30　獸形鎏金嵌寶石銅硯
　　（東漢）

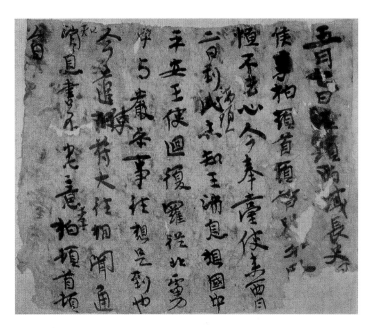

31　李柏文書（前涼）

32　優婆塞戒經殘片（北涼）

33 魏靈藏造像記殘石
及拓片（北魏）

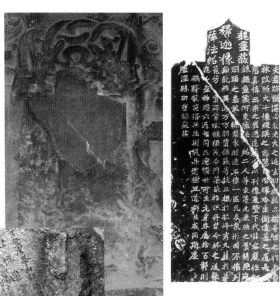

34 雲峰山摩崖石刻：
鄭道昭《觀海童詩》
（北魏）

35 始平公造像記（北魏）

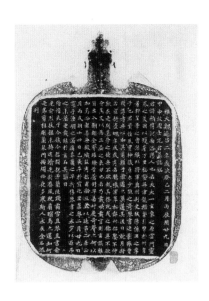

36　元顯儁墓志（北魏）

37　泰山經石峪金剛經
　　摩崖石刻（北齊）

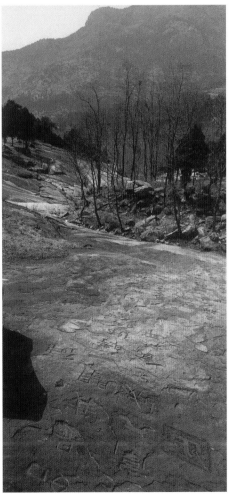

39　《校書圖》宋摹本（北齊）

40　涇州大雲寺舍利石函（唐）

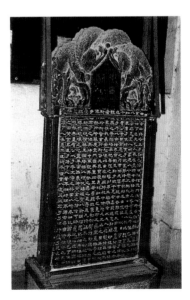

41　梁昇卿書御史台精舍碑（唐）

42　大唐三藏聖教序碑
　　（唐）

43　雁塔進士題名碑（唐）

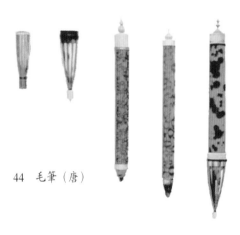

44　毛筆（唐）

46　「文府」墨（唐）

45　白瓷多足辟雍硯（唐）

47 蘇軾跋語（宋）

48 歐陽文忠公集（宋刻本）

49 吳鎮《墨竹譜》（元）

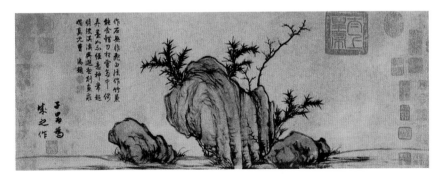

50 趙孟頫《枯枝竹石圖》（元）

51　祝允明《雜書詩》長卷（明）

52　徐霞客在雲南考察時的手稿（明）

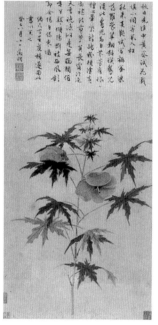

53
文徵明
《秋葵折枝圖》
（明）

54　魏大中絕命書（明）

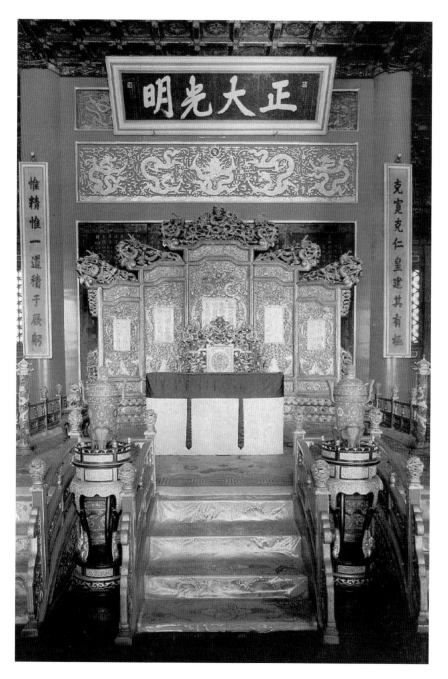

56　乾清宮內景（清）

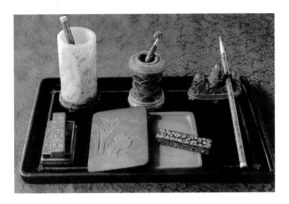

57　宮廷書畫用具（清）

59　三希堂（清）

為口春蛾黃鳥稀乘意杳杏花飛好憐玉竹山窓下不改清陰待我歸　唐句

58　康熙皇帝書寫的唐詩
　　（清）

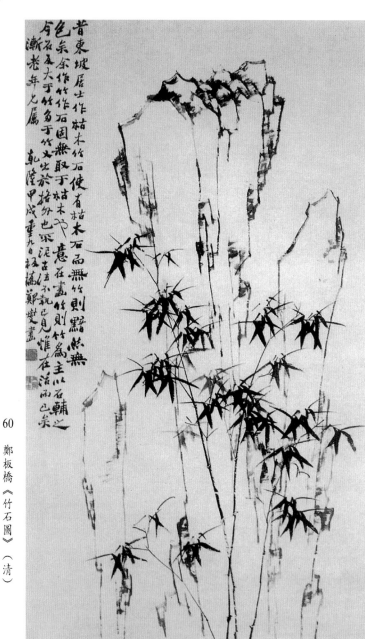

昔東坡居士作枯木竹石使有枯木而無竹則黯然無色矣余作竹作石固無取于枯木也意在畫竹則竹為主以石輔之今石反大於竹多於竹又出於揩外也誰云不然古之不執此見惟在活而已矣漸老年先屬 乾隆甲戌重九日板橋鄭燮畫

60　鄭板橋《竹石圖》（清）

61 鄧石如篆書《心經》刻石（清）

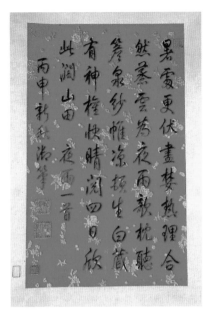

62 乾隆皇帝書寫的五言詩（清）

63 昌化雞血石印材（清）

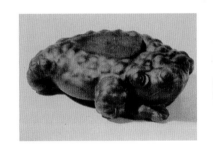

64 蟾形端硯（清）

65 拙政園中吳大澂篆書匾額（清）

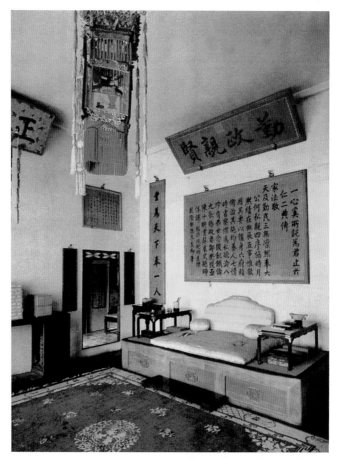

66 養心殿西暖閣內景（清）

67 唐經生國詮書善見律卷的
　　畫心、隔水（清）

第一章
先秦時代的書法與文化

一、概述

書法藝術的發展深深根植於社會生活的每一層面。不同時代人們的生活習俗、社會典章制度、科技文化發展水平，都從不同角度、以不同方式對其發生著影響，塑造著那一時代書法藝術的品格。

書法之所以能夠成為一門藝術，首先歸功於漢字獨特的構成形式。人類早期文字大多來源於圖畫，如古埃及的聖書文字，蘇美爾人的楔形文字，古希臘克里特人的表形文字以及中美洲的瑪雅文字等，都是以圖形表意的象形文字。但從公元前十五世紀或更早的時代起，這些早期的象形文字即被拼音所取代，走上了字母拼寫的道路。惟有中國的漢字，幾千年來一直保持著象形文字的特徵。

在漢字演化過程中，對早期的圖畫性文字加以抽象和簡化，並在象形的基礎上，又採用指事、會意、形聲、假借、轉注等多種造字和用字方法，形成一套系統完整的以形表意（兼表音）的文字體系，漢字的這一特徵，保證了字形的豐富多樣，是書法藝術產生的基礎。

從圖畫發展為成熟的漢字，其間經歷了一個漫長的過程，限於史料，目前尚不能對此作出詳盡

的描述。但根據古代典籍和近代考古資料，可約略窺知其大致輪廓。在一些史前文明遺址中，曾發現過不少刻劃符號，其形式特徵與漢字結構有著明顯的相通之處。如仰韶、大汶口、龍山、良渚、大溪、馬家窯等文化遺址都曾發現過帶刻符的陶器或陶片。這些刻劃符號被認為是漢字的前身，或者至少是對漢字的產生提供了有益的啟發。刻劃符號中點線的排列組合富於條理和規律，體現著刻劃者對形式美的感悟和追求，這應該說是書法審美意識的早期萌芽。

迄今為止所發現的最早、最成熟完備的漢字體系，當屬商代的甲骨文。公元前十六世紀，商朝建立，傳十七代三十一王，積時五六百年。商中期，盤庚遷都至殷（今河南安陽），因此商又稱殷。

商人迷信鬼神，因而祭祀和占卜活動頻繁，幾乎無日不卜，無事不卜。中央政權裡有太史、太卜、貞人和巫等官職，專門掌管宗教祭祀和占卜事務。占卜主要用龜甲獸骨來進行，占卜的事由、經過和結果就刻寫在甲骨上，這就是甲骨卜辭，也就是「甲骨文」。甲骨文數量多、體系完整，形體成熟穩定，其書寫和鐫刻已經有刻意追求整齊美觀的趨向，體現出很高的藝術價值。

甲骨文之後，另一個自成體系的古文字階段當屬金文。從字體意義上來說，甲骨文與金文區別不大，似乎可歸於一類。但載體材料的不同，製成方式的不同，使它們在外觀上還是呈現出極大的差異。而且，金文時代比甲骨文時代晚，因而無論是單字筆畫還是整篇章法，金文都明顯地比甲骨文更為成熟和統一，體現出更為豐富多彩的藝術美感，因此，在文字史和書法史中，都將金文當作一個重要的體系來對待。

金文的載體是青銅器皿，其文字形態和風格的形成，與青銅器的冶煉鑄造有著直接的關係。故

而，中國古代青銅冶煉技術的發展狀況，也應當成為書法文化研究的一項重要內容。中國青銅文化的歷史源頭可追溯到夏代，二里頭夏文化遺址就出土過青銅器。商代，青銅鑄造是最重要的手工業部門，取得了輝煌的成就。西周繼承和發展了商代的鑄造技術，器形和數量都比商代增多，尤其是在銅器上鑄刻長篇銘文，成為西周青銅器的一個重要特點。一般所說的「金文」，基本上是專指西周時期鑄鑿在青銅器以後則趨於衰微，並且隨著新型載體材料的興起和文化觀念的變化，青銅文化與書法藝術的聯繫也漸漸疏離了。

在青銅器上鑄刻銘文，是西周禮樂、宗法制度的產物。中國進入階級社會後，為了適應奴隸制經濟基礎的需要，確定了奴隸社會的上層建築——禮治。夏、商、周皆行禮治，周禮是夏禮和殷禮的繼承和發展，最為全面和典型。禮治的實施，是和一系列繁複而嚴格的禮儀制度聯繫在一起的。在施行禮儀時，便要用到大量的禮器，在禮器上銘刻敘事性的文字，也是西周禮儀活動的一項重要內容。因此，研究金文和金文書法，還應對這一時期的禮儀制度及禮器種類有所了解。

春秋戰國時期，政治混亂，戰事頻仍，中國長期處於分裂狀態，反映在文化上，是缺乏鮮明統一的品性。一方面，隨著著名的「禮崩樂壞」時代的到來，官學散於民間，「士」階層人數驟增，私學盛行一時，出現了歷史上著名的「百家爭鳴」局面，文化典籍也不再被周王室所壟斷，文字的應用場合、應用群體較以前都大大增加了；另一方面，諸侯割據，交通阻隔，文化的交流受到限制。這些因素使得文字的使用情況變得混亂複雜，各地紛紛出現了大量區域性民間使用的俗體文字，對西周傳統文字形成很大的衝擊，這便是戰國時出現的「文字異形」現象。於是秦統一中國後，推行了一套「書同文」的文化政策，整理釐定了小篆字體，將其作為官方正體文字推廣。

但漢字字體在這一階段的重大變革，還應屬隸書的產生，這是漢字由古文字向今文字的一個飛

躍。隸變的產生，是春秋以降各地俗體文字大量使用的結果，書寫活動的增加和普及是隸變發生的主要推動力量。不斷變化的書寫工具和載體材料的一些性能特點也必然會滲透到書寫出來的文字形態中去，這種影響與俗體文字對傳統正體文字的破壞結合在一起，便成推動古今文字轉變的強大動力，最終使漢字形體上這一重大轉折得以完成。

因此對這一時期書寫工具和載體材料的運用情況有必要作比較深入的了解。考古資料表明，類似毛筆的書寫工具早在甲骨文時期或更早已有出現，到春秋戰國時期，毛筆得以普遍使用，在形制和製作工藝上也有了很大改進。這一時期的載體材料則以簡牘和縑帛為主，這些物質材料對當時文字的形態，書法風格的形成產生過不容忽視的影響。

以上幾方面內容是先秦時期書法藝術發展的背景和基礎。此外，就這一時期的書法史資料來看，大量的陶器、印璽、符節、權量、貨幣等物品，都是書法藝術所涉及到的領域，可以將它們看作是特殊的文字載體。研究先秦時期的書法藝術，亦不能忽略這些載體材料所提供的信息。

二、混沌初生：漢字的起源

書法是建立在書寫漢字基礎上的一門藝術，離開漢字便無書法可言，因而對書法藝術本質的探討或對其發展脈絡的梳理，都不可避免要涉及到對漢字本身的研究，尤其是關於漢字的起源問題。這裡，我們根據已有的資料和研究成果，將漢字起源的大致輪廓作一簡單勾畫，並在可能言及的程度上探討一下文字起源對書法審美意識萌芽的啟發意義。

（一）關於漢字起源的種種傳說

科學的文字史學無疑應當是建立在實物考證的基礎上，而這在中國學術界還僅是近一個世紀內的事。在此之前，有關漢字起源的解釋基本上是幾種傳說的沿襲，如傳說神農見嘉禾八穗而作「穗書」，黃帝見景雲而作「雲書」，少昊作「鸞鳳書」，帝堯作「龜書」，以及倉頡造字、神農氏結繩記事等等。這些傳說流傳頗為廣泛，卻與今天考古發現得出的結論少有吻合，不過其中所表露的信息對文字起源的真實歷史亦有所反映，可稱為「對歷史的折射」，故仍值得一提。

1. 倉頡造字的傳說

倉頡造字的傳說由來已久，大致可上溯到戰國時代。《呂氏春秋》、《韓非子》等文獻中都有「倉頡作書」的記載。秦代李斯等人釐定文字，作《倉頡篇》，亦是受這一說法影響。關於倉頡其人，也有許多有趣的傳說，有的說他是早於黃帝的遠古帝王，有的說他是黃帝的史官，並稱他長有四隻眼睛，造字時「天雨粟，鬼夜哭」①，這些傳說多屬虛託，可靠性不大。至於倉頡是否真有其人，也很難找到更確鑿的歷史材料來說明。不過漢字在形成發展過程中，很可能有個別的人進行過整理加工的工作，倉頡或許就是這樣一位有功之臣吧。頗富唯物主義色彩的《荀子》一書便有這樣的解釋：「好書者眾矣，而倉頡獨傳者，壹也。」魯迅在《門外文談》中則說：「但在社會裡，倉頡也不止一個，有的在刀柄上刻一點圓，有的在門戶上畫一些畫，心心相印，口口相傳，文字就多起來，史官一採集，便可以敷衍記事了。」可以說，倉頡造字的說法並不準確，但它反映了古代人

① 《淮南子·本經訓》。

們對文字起源問題的一種思考，也曲折反映出文字是由人們在生產實踐中創造的這一事實。

2.神農氏「結繩記事」的傳說

《易·繫辭下》說：「上古結繩而治，後世聖人易之以書契。」這是古人對文字起源的又一種解釋，認為「結繩記事」是文字的前身。許慎《說文解字·序》將「結繩而治」的事歸於神農氏，以致後世提到文字起源問題，都必須說到「神農氏結繩記事」的傳說。在人類文明史上，結繩記事的方法確實存在，南美洲秘魯的印第安人，就有「繩結語言」，方式相當講究，使用的歷史也很長。中國雲南省的哈尼族人，一九四九年前仍然使用結繩記事的方法，來作為土地買賣等事的記錄和憑證，在作為對某一事項或某二數量的簡單記錄方面，結繩或許確實能起到輔助記憶的作用，但結繩畢竟不能記錄語言，也不可能在很廣的範圍內傳播信息，因此它與文字相比，還是有很大的距離，不大容易找到二者必然的聯繫。恐怕只是因為漢字由點、線交叉組合而成，容易被聯想到線形的繩與點狀的結，故古人將「結繩記事」也說成是漢字的前身。更有人認為古代漢字中一些二數字字形如十、廿、卅等，都是結繩記事的痕跡，此說如果可信，也僅限於為數極少的數目字，其他漢字的豐富字形，是否也與結繩有關，就不得而知了。

3.伏犧氏造八卦與文字出於八卦說

文字出於八卦的說法與文字源於結繩記事常常同時被提及。八卦據說由伏犧氏（又作伏羲氏，庖犧氏）所創，它是古人用作占卜的八種基本圖形，由符號「⚊」和「⚋」組成，其圖形名稱及所代表事物是：

☰ 乾（天） ☷ 坤（地） ☵ 坎（水） ☲ 離（火）

☱ 兌（澤） ☶ 艮（山） ☴ 巽（風） ☳ 震（雷）

古代典籍中許多地方都將「畫八卦」、「結繩而治」、「造書契」、「文籍生焉」幾種事件排比而提，意在說明八卦、結繩與文字起源密切相關。更有人甚至把八卦符號直接說成是文字的前身，如宋代學者鄭樵在《通志·六書略》中說：「有近取：取『天』於 ☰，取『地』於 ☷，取『水』於 ☵，取『火』於 ☲……有遠取：取『山』於 ☶，取『雷』於 ☳，取『風』於 ☴，取『澤』於 ☱。」又說：「坎、離、坤、衡（橫）卦也，以之為字，則必從（縱），故 ☳ 必從 ☳ 而後能成『﹏』（地，亦為坤字），☷ 必從而後能成『火』，☵ 必從而後能成『水』。」這是將八卦的卦象與其相應表達的意思加以比附，試圖說明文字與八卦符號之間的承傳。這種說法實際上經不起推敲，首先是除「水」字外，其他七字與其卦象並不相像。其次，八卦原本只是一種用來占卜的符號，將卦象與自然事物聯繫起來，乃是後人的發揮，認為某字字形出於相應的卦象，無疑是本末倒置的說法。由此可見，八卦與文字的起源，其實並沒有什麼必然的聯繫。

關於漢字起源的傳說還有許多，但大多缺乏科學依據，只能作為故事來欣賞。不過在這些傳說中，也反映出先人們對漢字起源問題一些合理的認識。如「倉頡造字」，傳說倉頡「見鳥獸啼逃之跡，知分理之可相別異也，初造書契」①（許慎語）以及「神農見嘉禾而作穗書」、「黄帝見景雲而作雲書」等說法，都是漢字起源「遠取諸物」①（許慎語）思想的反映，即說明漢字的產生確實與對自然界萬物形象的描摹有關。可見在種種傳說中，集中反映了這樣一條思路，即文字的產生與自然外物對人擬書法美感的方式。這使我們聯想到在早期的書法理論文章裡，鋪陳排比大量的自然物象來比的啟發密切相關。這不僅合乎文字起源的歷史，而且也使書法藝術產生初期的審美觀念中融入了更

① 許慎：《說文解字·序》。

多對自然美的聯想和認同。

(二)與漢字起源有關的考古資料

經過考古工作者們的努力，在一些原始社會的文化遺址中，相繼發現了一些刻劃在器物上的符號和圖形，其結構特徵、刻劃方式及使用場合等都與文字有著許多相似之處，故而一般都將這些符號和圖形看作是文字的前身，它們為研究漢字起源問題提供了許多較有說服力的依據。按照古文字學家的研究，可分為有代表性的以下幾類：

1. 半坡類型符號

在距今約六七千年前，黃河流域存在著一種新石器時代的文化，這就是著名的仰韶文化。仰韶文化的典型遺址在陝西西安半坡村和臨潼姜寨村一帶，通常被稱為半坡類型遺址。那裡出土的大量陶器上，多刻有以短線交叉組合而成的符號，這些符號時代較早，數量也比較多，並且其形狀頗像甲骨卜辭，故一經發現就引起考古界的極大重視，在文字起源問題上經常被引用。

半坡遺址的符號有二十七種，有這樣一些例子：

｜ ｜｜ × ╀ ↑
𐤟 ↓ ↗ ↑ 𐌔 ⟱
𐤃 ⫟ 𐌕 ①

姜寨遺址發現的符號共有三十八種，多與半坡符號相似，只是有些更為複雜，如：

① 引自《西安半坡》，頁一九七。

這些符號一般是單個地刻在陶器外口的黑色紋帶上，絕大部分都是刻在同種陶器的同一個部位，有很強的規律性，而且在半坡類型的不同遺址中，常常能發現相同的符號。

對半坡類型符號，學者們存在不同的看法，有人認為它們就是文字，理由是這些符號中有的跟可釋讀的甲骨文寫法完全一致，如在甲骨文中，「五」寫作「×」，「七」寫作「十」，「十」寫作「｜」，「示」寫作「丁」，「草」寫作「↑」，「阜」寫作「┣」等等②；有的學者認為它們只是「為標明個人所有權或製作時的某些需要而隨意刻劃的」③；還有一種觀點認為，由於找不到這些符號用來記錄語言的有力證據，並且在漢字形成後，同類符號還經常出現在一些器物上，因此不能說它們就是文字。不過它們也不見得是隨意刻劃的，可能是比較固定地用來表達某種意義，或許表示數目字，或許表示個人或集體的標記④。

上述意見在是否認為半坡類型符號就是早期文字這個問題上存在著分歧，歸納起來看，絕大多數還是承認這些符號是比較確定地表達某種意義的。儘管它們不像成熟的文字那樣是形、音、義三要素的結合，但在作為信息載體這個功能上，它們與文字有共通之處。況且，這些符號的形狀也的確與早期文字相似甚至相同，因而可以認為，半坡類型符號即使不是文字，也給後來文字的形成提

① 引自《考古與文物》一九八〇年第三期。
② 于省吾：《關於古文字研究的若干問題》，《文物》一九七三年二期。
③ 汪寧生：《從原始記事到文字發明》，《考古學報》一九八一年一期。
④ 裘錫圭主：〈漢字的起源和演變〉，《中國古代文化史（一）》，北京大學出版社，一九八九年。

供了有益的啟示。

2.大汶口類型符號

此類符號主要發現於山東泰安的大汶口文化晚期遺址，距今約四千五百年以前。據王樹明〈談陵陽河與大朱村出土的陶尊「文字」〉一文記載，目前已發現刻有此類符號的陶尊及殘片共有十六件，其中十五件是在莒縣的陵陽河和大朱村採集和出土，一件是在諸城縣前寨採集的。十六件陶尊及殘片上，共刻有符號十八個，這些符號大多刻於陶尊的頸部，少數刻在外壁近底處。通常一件陶尊上只刻一個符號，只有兩件刻有兩個符號，這些符號可分為八種。如圖：

可以看出，這些符號有的相互之間存在著一定的組合關係，如符號B（亦見圖版1），顯然是在符號A下面加一山形而成。與半坡類型符號相較，大汶口文化中的這些符號，圖畫的意味更濃一些。在出土時，還發現有的是在刻成後塗以朱色，甚至還有只塗朱而未刻的部分，這似乎更接近繪圖的方式。

①引自《中國文化史(一)》，頁一三三。

對於這些符號性質的解釋，也存在不同的觀點。一些學者認為，它們就是早期的文字，如認為圖A為「灵」或「旦」字，圖B為「灵」的繁體或「灵山」合文，圖C為「斤」字，圖D為「戉」或「戌」字，圖F為「封」字，等等。另一些學者則認為，它們不能算作文字，只屬於圖畫記事的範疇，是代表個人或集體的圖形標記。

這些意見總的說來與對半坡類型符號的解釋一樣，都有「文字論」和「圖形論」兩類說法。不管怎樣，作為一種解釋文字起源的資料，大汶口類型符號與半坡類型一樣，都有許多可探討之處。可以看出，上述兩類符號的不同之處在於，半坡類型符號基本是以短線組合而成，其結構形式接近甲骨文那樣的早期漢字；而大汶口類型符號則以圖畫的形式出現，並反映了圖畫間的組合，這與漢字的形成方式——象形、會意等頗有契合。對兩類符號持「文字論」的學者意見，基本上便是按照這一思路而作的解釋。

另外在與大汶口文化晚期同期的良渚文化遺物上，也發現過與大汶口類型符號相似的符號和圖形。南京北陰陽營遺址中曾出土一大口陶尊，頸部便刻有類似於上述圖H的圖形。在流入海外的幾件古玉器上，也發現有類似符號，其中有與圖A相同的符號，也有與圖F相類似的，還有在三件玉璧上，各刻有一個像鳥立於山上之形的圖案，其中山形與圖B相似，更有人將這三個圖形釋作「島」字，乃是按照會意字來釋讀。良渚文化與大汶口分布地域比較接近，年代也有重合，在兩地遺物上發現相似的符號圖形，說明這些符號有相對固定的意義。這也是將它們看作是文字起源資料的一個原因。

3. 夏、商、周時期的刻劃符號和族徽

目前發現的甲骨文，可確知其年代的最早屬商代。夏代是否已有成熟的文字，學術界尚有爭

議。河南偃師二里頭文化遺址中發現有刻在陶尊內口沿上的符號，如：

①

經鑑定，刻有這些符號的器物多屬於二里頭文化後期，介於夏代後期與商代早期之間。有人認為它們是夏代的文字，但由於缺少其他資料證明，無法確切釋讀。也有人認為這些符號與前面所舉半坡類型符號甚為相似，很可能屬同一系統。

在鄭州二里岡和南關外的商代前期遺址中也曾發現過一些刻在陶器上的符號，同二里頭文化陶器符號一樣，也大多刻在大口尊的內口沿上，學者們認為它們與半坡類型符號是同類的東西，並不能確認為是文字。

對於器物上的刻劃符號，比較容易得到認同的看法是認為它們乃是表示數目或作為個人和集體的標記。後一種用法，與古代的族徽性質相近。族徽是一個家族或部落的標記，一般認為它是由一個集體所崇拜的圖騰演變而來，其形式起初只是一種圖形標識，但在長期使用過程中它有可能發展成為專門表示該部落族名的特有符號，這樣便與文字的性質有些接近。因此在漢字起源問題上，族徽符號也是頗受關注的一類資料。

原始社會的族徽，使用的範圍甚廣，但從出土文物資料中，卻不大容易確定哪些圖形符號就一定是族徽。像前面提到的大汶口類型符號，就有人認為是族徽。到了商周時期，由於已確知有成熟

① 引自《考古》一九六五年第五期，頁二二二。

的文字存在，對族徽的認定就相對容易一些。商周時代的一些銅器上，除有裝飾性的花紋圖案和記事性的銘文之外，另有一些表明器物所屬的圖形和符號，這有許多被認定是族徽象

形程度都很高，如：

也有些形式比較簡單，類似於半坡類型符號，如：

從時間上來說，這些族徽符號與甲骨文同時存在，似乎不應當看作是文字起源的資料，但許多學者認為，這類族徽雖然發現於商周時期的器物上，卻有可能在原始漢字產生之前就已出現了。在漢字形成過程中，它們也大多轉化為漢字，形式上表現為漢字的點線結構，並且具有了相對固定的讀音和字義、但在使用族徽的場合，則仍然保持著原來象意味較濃的特徵，並一直沿用到文字成熟以後。甚至有人認為原始社會的族徽或許還沒有太強的圖畫性，介於符號與圖形之間，而在漢字形成過程中，為了和符號性的文字相區別，才更趨於象形了。總之，在這些族徽符號中，同樣包含著許多與文字相通的因素，因而它們也是漢字起源問題的重要資料。

以上介紹的幾種符號和圖形，是被古文字學家們認為最有參考價值的一些代表性資料。關於漢字的起源和形成問題，還有許多方面的課題，如字形如何與字音聯繫起來？抽象概念的字形又是從何而來等等，還有待於古文字學家們的進一步研究。上述幾種資料，確切地說只是提供了研究漢字

形體來源的一些線索。可以看到這些資料主要有兩個特點，一是象形性，即有些符號圖形明顯是某種自然物體的圖形；二是點線組合的特徵。這兩個方面恰好是漢字的基本特徵。而漢字的書寫之所以會發展成為書法藝術，一方面是漢字本身具有很強的造型功能，另一方面也是由於漢字點畫線條的形象和位置關係會產生一種運動的態勢。顯然，上述幾種資料表明，漢字在其形成之時，就已經孕含著某些藝術的潛質。因此說在漢字形成以後的書寫應用過程中，產生發展了書法這門藝術，也是一種合規律的必然結果。

三、占卜之風與甲骨刻辭

(一)中國古代社會的占卜活動

在早期人類社會中，占卜是幫助人們進行生產勞動、處理政務等活動的輔助決策手段。鬼神天命思想的存在，是占卜活動產生的前提。人類在幼年階段，對天命鬼神的敬畏是自然的，作為探詢天命鬼神旨意的占卜活動，也便自然而然地開始出現了。據考古發現，在距今四千八百至四千年前新石器時代末期的龍山文化中，已有占卜活動的存在。進入階級社會之後，統治階級自命為執行天命的代理人，更需要通過占卜來窺測天機，於是占卜成為國家政務活動中一項不可或缺的內容，同時產生了專司占卜的人員，規定了一系列占卜的規則，從而形成一套較為完備的占卜制度。甲骨文便是占卜活動的重要產物。

史前文化中的占卜活動，雖可證明其存在，但難以述其面貌。根據史籍和考古材料，我們只能

能對古代占卜制度知其大概了。

對夏商周三代的占卜活動作一番梳理。而其中，直接記述夏朝的史料仍很有限。不過三代之間，殷承夏制，周承商祚，文化的發展一脈相傳，只是其間時有增損而已，因而著重考察商周時期，也便

1.占卜的內容事項

殷人占卜，是商王室的一項重要活動，占卜的內容則包括當時社會生活的方方面面。從已發現的卜辭來看，有很大一部分是圍繞農業生產的，如為求禾、求年、求雨之類而祭祀卜問天帝祖先；其次是祈求商王及王族成員瑞祺安康，如卜旬、卜夕、卜問天帝祖先是否降禍作祟；另有一些涉及征戰方國和俘獲情況，還有卜問田獵、芻魚、出入之事的，大概是商王出遊之前的準備活動。羅振玉《殷虛書契考釋》中，將殷卜辭分為九類：卜祭，卜告，卜睪，卜行止，卜田漁，卜征伐，卜年，卜風雨，雜卜。王襄《簠室殷契征文》則分為十二項：天象，地望，帝系，人名，歲時，干支，貞類，典禮，征伐，游田，雜事，文字。從中對殷人占卜內容可知其大概。

周人占卜的事項，《周禮·春官》記有八類：「以邦事作龜之八命：一日征，二日象，三日與，四日謀，五日果，六日至，七日雨，八日瘳。」《周禮·龜人下》又稱：「若有祭事，則奉龜以征，旅亦如之，喪亦如之。」這樣總計約有十一類。比起商代來，周代占卜的事項似乎增加了政事的比重，與、謀、果大概是指邦交國務方面的事情。

新出版的《甲骨文合集》對已出土商周甲骨卜辭進行了系統的整理研究，將卜辭所涉及的內容分為四大類，二十二小類，四大類是：(1)階級和國家，(2)社會生產，(3)科學文化，(4)其他。二十二小類是：(1)奴隸和平民，(2)奴隸主貴族，(3)官吏，(4)軍隊、刑罰、監獄，(5)戰爭，(6)方域，(7)貢納，(8)農業，(9)漁獵、畜牧，(10)手工業，(11)商業、交通，(12)天文、曆法，(13)氣象，(14)建築，(15)疾

病，⑯生育，⑰鬼神崇拜，⑱祭祀，⑲吉凶夢幻，⑳卜法，㉑文字，㉒其他。

總之，古代占卜活動涉及到社會生產和生活的各個方面，在當時是一項很受重視的活動。司馬遷《史記·龜策列傳》對其總結說：「自古聖王，將建國受命，興動事業，何嘗不寶卜筮以助善？……王者決定諸疑，參以卜筮，斷以蓍龜，不易之道也。蠻夷氏羌，雖無君臣之序，亦有決疑之卜，或以金石，或以草木。國不同俗，然皆可以戰伐攻擊，推兵求勝，各信其神，以知來事。」占卜的事項總的來說，不外乎對自然界變化的預測和對政事的決斷。

2.占卜的執行者

《尚書·君奭》記載了商代五位盛世之君的幾位重臣，説他們：「率惟兹有陳，保乂有殷。」是協助商王決策的重要人物，其中有祖乙時的巫賢。這裡「巫」是官名，「賢」是人名，巫就是一種神職人員。在商代，巫的身分有高有低，像巫賢那樣能成為商王重要輔臣的，為數並不多，但他們畢竟屬於文化階層，加上宗教的原因，使他們能在商代政治中占有一定的地位。巫的主要責任是主持鬼神之事，以筮法（用著草占卜叫「筮」）代鬼神發言，與以龜甲占卜的「史」有所不同，不過在許多古籍中，常常巫史並稱，恐怕在一定時期，二者的職能界限已不是那麼分明。

殷商時期的「史」有兩種意義，一是駐守邊疆的武官名，另一則是掌管典籍的內廷史官。作為內廷史官，其主要職責是記錄人事，觀察天象與熟悉舊典，同樣也要依靠代鬼神發言來指導商王的活動。史被認為是專以卜（龜）法進行占卜的官吏。

貞與卜是具體進行一項占卜活動時卜問命龜的史官。《説文》，「貞，問也」，「卜，灼剝龜也」，甲骨文辭中，常在「卜」與「貞」前有一字，就是進行這次占卜活動的史官人名。

另外商代執掌宗教祭祀的人還有祝、覡、宗人等名稱。祝是指祠廟中司祭禮之人，覡則專指男

巫，宗人又有都宗人、家宗人之分，分別執掌都祭祀之禮和家祭祀之禮。

根據《周禮‧春官》記載，在一項占卜活動中，主持進行不同占卜程序的官吏又各有專稱。占卜前整治甲骨的人稱作龜人，告以所卜之事的人稱為太卜，提供火灼材料的人稱為華氏，揚火以灼龜即具體執行占卜的人稱為卜師，根據灼燒後的卜兆判定吉凶並負責記錄的稱為貞人。

(二)占卜的工具材料及其整治

殷人占卜，多用龜法，周人占卜，則多用筮法。龜法占卜，留有記錄占卜事項和結果的刻辭，甲骨文大多數就是這些卜辭。占卜所需物質材料分為兩類，一類是顯示卜兆及刻辭用的載體，即龜甲、獸骨等，另一類是整治甲骨及刻辭用的工具，有鋸、鑿、鑽、刻刀等。

考古發現表明，商代用青銅製作的手工業生產工具就有斧、錛、鑿、鋸、刀、錐和鑽等，主要用於製作木器，當然用它們來加工整治甲骨也是很自然的。一九五二年，河南鄭州二里岡早商遺址中發掘出卜骨三百七十五片，卜甲十一片。同時發掘得青銅鑽一把，鑽呈菱形柱狀，下端為圓弧形刃，長五‧五厘米，刃寬〇‧八厘米，與同出牛卜骨的圓鑽孔正好相合，說明它正是用於鑽鑿卜骨的工具。

關於鐫刻文辭的刻刀之類，目前還未見發現專用的刻刀，但從出土甲骨的刻痕看，其刀鋒必然是鋒利精緻的，質料也應當是青銅。

與整治鐫刻工具相比，作為直接用來顯示兆紋和記錄卜辭文字的載體材料似乎更為重要，因而我們對甲骨的選用和整治情況需要稍加詳述。

用獸骨龜甲進行占卜的歷史，可以上溯到新石器時代末期的龍山文化。在屬於龍山文化遺跡的

山東歷城城子崖、河南安陽後岡、侯家莊高井台子、同樂寨等處都曾出土過卜用牛胛骨和少數鹿骨，不過這些獸骨上還沒有刻辭。但據新近報導的資料說，在陝西龍山文化的長安花園村，發現了一批刻劃有原始文字的獸骨和骨器，文字結構較為複雜，與甲骨文字有內在聯繫，有的可以確認為文字。這些骨刻文字是否卜辭，目前還無從知道。不過在獸骨上刻劃文字的時間，據此也可上溯到龍山文化時期了。①

商代早期仍然主要用獸骨占卜，有牛、羊、鹿、豬之肩胛骨等，很少用龜甲，刻辭也很少。武丁以後，卜甲始大量出現，有時用甲多於用骨。

商代卜骨以牛的肩胛骨最為普遍。牛胛骨可分為骨臼和骨板兩部分，在占卜之前，常常將圓的骨臼鋸去一半，這一部位常常用來刻與卜辭無關的記事文字，學術界稱之為「骨臼刻辭。」骨板部分則用作占卜刻辭，有時正反面都用，或有在骨板正面刻占卜刻辭，而在反面記事言辭的。

另外還發現有用牛肋骨刻辭的，不過多是習刻，也有用以記事的，是否用作卜骨，目前還難以確定。此外，殷墟中還曾發現個別牛距骨、牛肱骨和牛頭骨的卜骨。

除牛骨外，商代卜骨還有其他動物如羊、鹿（參見圖1）、豬等的胛骨，但這些卜骨上沒有刻辭。

更為少見的是殷墟發掘中曾出土過鹿頭刻辭和人頭刻辭。鹿頭刻辭發現有兩塊，經考證分別是帝乙、帝辛時的記事刻辭。人頭刻辭據陳夢家《殷虛卜辭綜述》統計共有六片，他認為這是戰敗被

① 據王仁湘：《中國史前文化》，中·共·中·央·黨·校·出版社，一九九一年版。

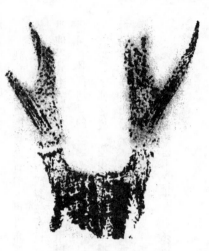

圖1　鹿頭刻辭（商）

俘的方伯酉長被殺祭殷祖後，在其頭蓋骨上所刻的記事刻辭。

卜甲的運用較卜骨要晚，在鄭州、洛陽的早商遺址中，出土過少量龜甲，這大概是占卜用甲的開始。武丁以後，卜甲才大量出現，並有取代卜骨的趨勢。

商代卜用龜甲，多數用腹甲，間或也有用背甲的。《周禮・太卜》注：「卜用龜之腹甲」，《史記・龜策列傳》也說：「太卜官因以吉日剔取其腹下骨。」說明用腹甲占卜乃是當時的正統。腹甲完整而較平，便於利用。占卜前的修整過程主要是去掉表面膠質，再銼平其高厚不平之處。背甲的整治過程則較為複雜，有兩種方式，一是從中脊平分對剖；一是對剖之後，又去掉近中脊凹凸不平之處和首尾兩端，成為鞋底形的改製背甲，有的還打孔以便於穿繫。背甲靠近鋸縫處，亦常有記事刻辭，稱為「背甲刻辭」。

另外在腹甲上，尚有甲橋與甲尾兩個專名。甲橋是指腹甲中部兩邊與背甲相接的骨骼，甲尾是指腹甲的尾部，這兩處也往往用來鐫刻簡單的記事文字，分別稱為「甲橋刻辭」與「甲尾刻辭」。

三　占卜的方法和程序

殷人的占卜方法，普遍認為是沿襲龍山文化而來，但在龍山文化乃至二里頭夏文化時期，卜法還比較簡單，卜骨上只有灼痕而無鑽鑿，亦無刻辭。至商代，占卜形成了一套比較複雜的程序，刻

辭也隨之普遍起來。

占卜或殺龜前，要進行祭祀活動，以保證占卜的靈驗。《周禮‧春官‧龜人》說：「上春釁龜，祭祀先卜。」甲骨記事刻辭中也有「某示若干」的語句，學者們認為這是祭祀龜甲牛骨之事，即既得甲骨之後，必先經過祭祀後再啟用。

取得甲骨後，要對其進行整治加工（參見前文）。經過整治的甲骨，可儲藏備用。殷墟發掘中就出土過經過整治而未卜刻過的甲骨。

用甲骨占卜，是根據灼後的裂紋來定吉凶。殷人在施灼之前，先要經過鑽鑿的程序，一般是先鑽圓孔，再鑿長槽。鑽鑿多在甲骨的背面進行，鑽鑿的數量根據所卜事件而定。整治及鑽鑿的過程叫做「攻龜」。

施灼是在鑽鑿處進行的。甲骨角質受熱而產生裂紋，會在下面（無鑽鑿的一面）顯示出來。由於是根據鑽鑿孔槽施灼，故裂紋有橫有豎，形成「卜」字形，這就是卜兆。鑽鑿的孔槽和卜兆在完整的甲骨上的排列是有規律的，龜甲以中脊為準，左右對稱，兩邊的卜兆指向中脊。胛骨的兆向則指向有骨臼切口的一邊。灼龜是整個占卜過程中最重要的一環，又叫作「作龜」。

形成卜兆之後，便由專門的人根據卜兆裂痕來定決吉凶。卜兆雖然有橫有豎，而卜決卻只以橫坼為準。漢代史籍中，將橫坼靠近直坼的一端稱首，另一段稱足，中段稱身。占卜吉凶，便是依照首足身三處的俯仰開合情況來定。這一過程稱為「占龜」或「觀兆」。

兆已觀得，便將占卜之事及卜兆情況鐫刻於橫直兩坼的附近，這便是甲骨卜辭，刻辭過程稱為「繫幣」或「書契」。

（四）卜辭體例

占卜有一定的程序，刻寫卜辭同樣也有一套固定的格式。如果把甲骨卜辭看作是商周王室檔案的話，卜辭的體例就是最早的公文格式。

卜辭由四部分組成，它們是：

1. 敘辭，或稱述辭、前辭。記敘占卜的時間、地點和卜官名字。
2. 命辭，或稱問辭。即命龜之辭，陳述貞問之事。
3. 占辭，卜兆的結果，根據卜兆判定吉凶。
4. 驗辭，日後的應驗情況。

其中在命辭中，常常是對所問之事用肯定和否定兩個問句同時提出，稱為「正反對貞」。舉一例說明：

〔敘辭〕庚子卜，爭貞。

〔命辭〕翌辛丑，啟？翌辛丑，不其啟？

〔占辭〕王占曰：今夕其雨，翌辛丑啟。

〔驗辭〕之夕允雨，辛丑啟。

這則卜辭是問第二天天氣是否晴朗，占卜的結果是晴朗，第二天果然是晴天。命辭中的兩句話，問的實際上是同一個問題。

但卜辭也並非每次都記全這四個部分，常有省略其中幾項的記錄方式。有的卜辭僅有其中一項，這或是由於當時只需記錄關心的內容，或是因為出土時甲骨殘損而致。

在甲骨刻辭中，往往還有些不屬卜辭而與占卜有關的言辭，也刻在卜兆旁邊，有吉辭、序辭、告辭、用辭、御辭、兆辭等。吉辭是對兆坼吉凶的判斷，一般刻「吉」、「大吉」、「弘吉」等字樣。序辭是記錄占卜的次數，刻辭當然只是數目字。告辭意義尚不明確，其字樣為「二告」、「三告」、「小告」等。用辭有「用」、「不用」、「茲用」、「茲不用」等，大概是記錄占卜是否被採用。御辭與用辭義同，有「茲御」、「不御」等字樣。兆辭是對兆紋是否清晰明白而作的結論。

卜辭的刻寫格式也比較特別，不同於在銅器等載體上的「下行而左」的排列方式，而是「下行而左」與「下行而右」對稱書寫，這與甲骨上卜兆的排列方式有關（圖版3）。如前所述，甲骨上鑽痕與卜兆的排列都以甲骨中脊為軸左右對稱，因此刻在卜兆旁邊的卜辭，也向內對稱，迎兆刻辭。如在龜腹甲上，右面的卜兆向左，卜辭就右行；左面卜兆向右，卜辭則左行。龜背甲雖然一剖為二，但卜兆指向中分的一邊，卜辭則與卜兆反向而行，和腹甲情況相同。但龜甲首尾及左右龜橋上的卜辭，大都由外向內，即在右者左行，在左者右行，恰與卜兆的指向相同，稱為「順兆刻辭」，牛胛骨上的卜辭也是迎兆而刻，唯骨白刻辭左右行，自相對稱。

同一甲骨上若有不同內容的刻辭，早期的都自上而下排列，晚期的則多自下而上排列。若一事多卜，一般是連續依時卜問，但也有一、三卜一件事，二、四卜另一件事，稱為「相間刻辭」。卜辭的排列較為複雜，這給識讀、研究甲骨帶來許多麻煩，但想必對當時的卜師來說，對於這樣的格式體例無疑是輕車熟路。這種行文方式在後來逐漸被「下行而左」的統一格式所代替；只是在一些特殊的場合，如楹聯的書寫，還偶爾用到這種對稱的格式。

(五)甲骨刻辭的斷代分期

斷代分期是甲骨學研究中的一個重要問題，不少學者對此都有所關注。最早對甲骨刻辭進行分期斷代研究的當推王國維，他在《殷卜辭中所見先公先王考》一文中，根據卜辭中的稱謂而定出「武丁時所卜」、「祖甲時所卜」等大致分期，為後來學者的分期斷代研究提供了啟發。此外，明義士在一九二八年編纂的《殷虛卜辭後編》序言中，也提出過以稱謂及字體對甲骨進行分類的設想，而真正在甲骨的斷代分期研究方面進行系統工作，並且取得較大成績的當推郭沫若和董作賓，其中董氏的研究成果較大。

郭沫若旅居日本編纂《卜辭通纂》時，曾設想以貞人、書體、人物等標準對卜辭進行斷代研究，但當他得知董氏已就此問題有專著論述時，「文雖尚未見，知必大有可觀，故茲亦不復論列。」[1]後來董氏以自己的研究結果相示，郭氏道：「尤私相慶幸者，在所見多相暗合，亦有余期其然而苦無實證者，已由董氏由坑位貞人等證之矣。」[2]並對董氏貞人方面的成果作了補充。可見郭、董二人同時做了較為系統的斷代工作。

一九三二年六月，董作賓撰《甲骨文斷代研究例》一文，提出甲骨文斷代的十項標準，分別是：(1)世系，(2)稱謂，(3)貞人，(4)坑位，(5)方國，(6)人物，(7)事類，(8)文法，(9)字形，(10)書體。根據這十項標準，董氏將殷墟甲骨卜辭分為五個時期，大體是：

①郭沫若：《卜辭通纂·後記》。
②同上。

第一期，武丁及其以前。此期貞人有互、永、賓、韋、史等共十二人。

第二期，祖庚、祖甲時期，共四十四年，期間貞人有大、旅、即、行等共七人。

第三期，廩辛、康丁時期，不過十餘年。貞人有彭、寧、逆等八人。

第四期，武乙、文丁時期，此期不錄貞人名。

第五期，帝辛、帝乙時期，商王親自進行貞卜，故仍以不錄貞人為原則，只發現有黃、泳二人。

甲骨卜辭的斷代分期不僅對應用甲骨史料具有重要意義，而且對研究古文字、甲骨書法史也有著重大的啟發。貞人是甲骨卜辭的鐫刻者，也就是說，甲骨文字是由那些知名或不知名的貞人留下的真跡。如果說甲骨刻辭反映了當時書法藝術的真實面貌的話，那麼貞人無疑就是當時的書法家。

一些書法史著述中，根據董氏的考證和劃分，將貞人看作是早期的書法家，這就使有名可考的書法家歷史大大向前推進了一步。比起在西周銅器銘文、漢代石刻中只見其書不著其人的現象來說，聯繫貞人對甲骨書法進行研究，更容易令人有一個血肉豐滿的歷史認識。

董氏斷代的十項標準中，除貞人外，其中字形和書體標準也值得我們重視。通過字形進行斷代分期，是因為許多字在各時期裡寫法有所不同，如干支文字等習見字的演化，象形、假借字變為形聲字等。總的說來，甲骨文的字形有繁化的趨勢，這應當說是漢字進步的一種表現。一個字筆畫的增加，可以看作是其承載信息能力的增強和單字特徵的加強，這在文字發展初期尤為重要。同時，筆畫的繁化對書寫、刻劃技術也提出更高的要求，使字形更趨美觀，這對漢字的審美價值無疑也是一種促進和加強。

根據書體特徵進行斷代分期，雖不是董氏首創，但董氏在這方面的研究成果最有影響，這實際

上也是對甲骨書法風格的一次梳理。在此基礎上，有不少書法史研究者對甲骨書法風格的發展演變作了較為深入的研究。

第一時期正值盤庚遷都後的鼎盛階段，武丁時代更被稱作是「武丁中興」。興盛之世不僅留下的甲骨卜辭數量最多，所記事項重要，而且哺育了這一時期壯偉而豪放的書法風格。這一時期卜辭，字體大者雄健宏偉，縱橫開合；字體小者雍容典雅，空靈巧妙，且布局開闊，落落大方，被認為是雄強書法風格的濫觴。

第二三兩期四王是守成之主，殷商的政治、經濟、文化步入穩定發展階段，卜辭書風也由第一期的雄強壯美轉為工整秀麗一路，體現出結構嚴謹、用刀規範的條理性。但從另一方面來說也稍嫌拘謹，工穩有餘而氣勢不足。至第三期後期，殷商政治始顯頹勢，卜辭書法也多顯草率急就，末流所至，更趨於靡弱。

第四期為不錄貞人名的時代，書法風格比較繁雜，並不統一，字體亦有大有小，小者「於方寸之片刻文數十」，壯者「其一字之大徑可逾寸」。從法度來說，本期書法稍嫌簡陋，不夠精美，有如北朝書法，粗獷有餘而謹嚴不足。

帝乙、帝辛時的第五期，貞卜事項，王必親躬，書契刻辭由於商王的重視而得以發展，字體和書法都走向全面成熟，並最後過渡到西周甲骨文階段。契文比過去刻得更小更精緻，纖細勻稱，僱秀嚴整，偶有大字，刀痕淋漓，豪縱奔放，承武丁遺風。且這一時期卜辭行款亦很有規則，章法布局頗為講究。應該說，第五期的甲骨刻辭，是對數百年甲骨書法的一個總結和提高。

四、禮儀制度與青銅翰采

(一)西周禮儀制度與書法

禮儀的產生源於原始時期的祭祀活動。遠古人類篤信天命，敬畏鬼神，只能靠祭祀來祈求平安。祭祀活動往往十分隆重，也有一定的儀式，這即是禮儀的萌芽。階級社會形成之後，統治階級將自己視為「天命」的代言人，需要被統治階級像敬畏鬼神天命一樣敬畏自己，便將禮儀作為一種維護統治秩序的工具，與軍事、法律等其他政治制度結合在一起，共同作為統治手段。孔子說：「夫禮，先王以承天之道，以治人之情，故失之者死，得之者生……是故夫禮，必本於天，殽於地，列於鬼神，達於喪、祭、射、御、冠、昏、朝、聘，故聖人以禮示之，故天下國家可得而正也。」① 可見禮乃治國之本，社會生活的各個方面，都必須納入到「禮」的規範中去。

禮儀與其他政治制度的結合，經歷了一個漫長曲折的過程，到西周逐漸形成一套比較完備的制度。由儒家學者整理而成的禮學專著「三禮」——《周禮》、《儀禮》和《禮記》，比較詳盡地記錄和保存了周禮的許多內容。在以後的兩千多年封建社會裡，周禮一直是國家制定禮儀的淵源。根據《周禮》的記載，周人按性質把禮劃分為五類，又稱「五禮」，即吉禮、凶禮、軍禮、賓禮和嘉禮。禮儀活動伴隨著早期的文字書寫，為書法文化增添了社會內容。例如，軍隊誓師典禮上要宣讀

① 《禮記·禮運》。

誓文，《尚書》所載〈甘誓〉、〈湯誓〉、〈牧誓〉等都是著名的誓師之辭。軍隊凱旋，則有天子或大臣率眾出城迎接，稱為「郊勞」。回來後要在太廟、太社告祭天地祖先，並有報捷獻俘之祀。「虢季子白盤」、「小盂鼎」銘文即記載了盂征伐鬼方凱旋後所獲得戰利品及進行獻捷之禮的情況。「虢季子白盤」也有「獻馘於王」的記載，正是獻捷之禮的內容。

聘禮，是古代國與國之間遣使訪問的禮節，其中包括國君派人到封國、封國派使節入朝、封國之間互派使臣等等。使臣奉命出使他國時，要攜帶照、引、牒、符、節等信物，作為使命、身分的憑證。照、引、牒、符上都寫有文字，類似於今天的介紹信或通行證。節則是一種特殊的禮儀器物，在八尺長的竹竿上束牦牛尾而成，持節便有代表國君和國家的特殊含義。

盟，是指兩國或兩國以上為了某種共同的利益或目的，以求協調行動而相互立誓締約，會盟時的典禮稱為盟禮。舉行盟禮時，也要殺犧牲祭神，並要用牲血在玉片、竹片或帛上書寫盟書（又稱載辭），作為會盟者共同遵守的原則。盟書要書寫兩份，一份在盟誓之後與宰殺的犧牲一同埋入地下或沉入河中，另一份收藏於盟府。一九六五年在山西侯馬，出土了一批春秋晚期的盟書，盟辭用紅色顏料書寫在玉、石片上，這就是「侯馬盟書」。

㈡古代青銅文化發展概況

人類社會在經過漫長的石器時代之後，進入到一個以使用青銅工具為特徵的「青銅時代」。公元前五千年左右，古埃及率先進入青銅時代，隨後，美索不達米亞地區大約在公元前四千年進入青銅時代，愛琴海地區和印度也分別於公元前三千三百年和公元前二千五百年前後步入青銅時代。相較而言，中國進入青銅時代的時間稍晚，根據文獻記載和考古發現，大約是在公元前二千一百年左右，而

那時正是夏朝建立的時候。古代文獻中有夏禹鑄九鼎的傳說，《史記‧封禪書》載：「禹收九牧之金鑄九鼎，皆嘗亨鬺上帝鬼神。」一九四九年後，考古工作者在傳說中所說的「禹都陽城」所在地河南登封王城崗遺址發現了公元前一千九百年的青銅容器器殘片。此外，在河南臨汝煤山夏代初期遺址中發現了使用多次的熔銅坩堝殘片。這些都足以證明中國於夏代便已進入青銅時代。

商代，青銅文化有了進一步發展。特別是商代晚期，出現了中國古代青銅文化發展的第一個高峰。此時，青銅所製生產工具和武器得到廣泛使用，青銅禮器亦有了很大發展，主要器類已經具備，其造型精美，紋飾繁縟。一部分青銅器皿上開始刻鑄文字，這就是所謂「金文」或稱「鐘鼎文」。

商代最著名的青銅器是「司母戊」大方鼎，一九三九年出土於安陽殷墟，重達八百七十五公斤，是世界上最重的古代青銅器（參見圖2）。銘文較長的青銅器是

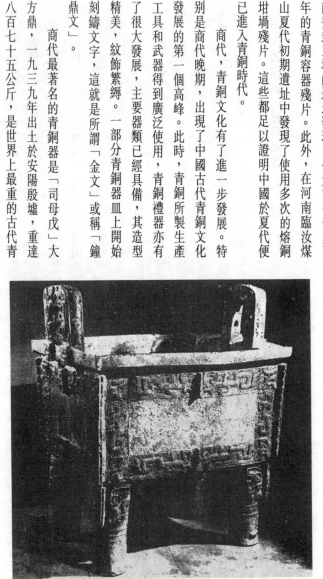

圖2 「司母戊」方鼎（商）

商代晚期的「小臣俞犀尊」，其內底有銘文二十七字。

周朝建立之後，大規模分封諸侯，建立了較商代版圖更為廣大的國家，並制禮作樂，加強宗法等級制度，青銅文化也取得更加燦爛的成果。西周青銅器皿中酒器有所減少，而新出現了簋、盨、匜及鐘等食器和樂器。青銅禮器的使用也有了比較嚴格的規定，如西周中晚期形成的列鼎制度，規定：「禮祭，天子九鼎，諸侯七，卿大夫五，元士三也」①，各鼎所盛的肉食也有規定。另外，規定九鼎以八簋相配，七鼎以六簋相配，卿大夫五，依次類推。西周青銅器還有一個重要的特徵就是銘文篇幅增大，如清代陝西岐縣出土的「毛公鼎」，為西周宣王時器物，銘文四百九十七字，記錄了周王對毛公的五次訓誥，是古代最長的青銅器銘文。另外如武王時期的「利簋」，恭王時的「牆盤」（參見圖3），以及西周晚期的「虢季子白盤」等銘文，不僅篇幅長，是了解當時社會狀況的重要史料，而且銘文造型雄奇，具有極高的藝術價值，是書法史上著名的金文範本。

繼西周之後的春秋時期，中國社會處於大動盪、大變革之中。周王室衰微，各諸侯國紛紛割據稱霸，各地也隨之形成各具特色的地域性青銅文化。春秋晚期到戰國初期，出現了中國古代青銅文化的第二個高峰。此時青銅工藝燦爛輝煌，鑄造技術進一步提高，分鑄法有了高度發展，失蠟法也達到了一定的水平，鑲嵌金銀及紅銅等工藝得到長足發展。紋飾中出現了以現實生活為題材的圖樣，如宴樂舞蹈、水陸攻戰、狩獵、採桑等紋飾。銘文則以媵（陪嫁）器銘文的大量出現為特徵，失蠟法也不再具備西周銘文的書史性質。這反映出當時各諸侯國之間的政治聯姻廣為流行，促使作為陪嫁品的媵器大量增加，其中以盤、匜、鑒等為最多。銘文在書法上的主要特徵表現為書體的多樣性和美

① 《春秋‧公羊傳》何休注。

化意味的加強。

　　戰國時期，冶鐵業有了很大發展，鐵工具在生產中廣泛使用，逐漸取代了青銅工具，此時各國通過變法，最終確立了封建制度。政治上的「禮崩樂壞」帶來青銅禮器的衰落，青銅器的生產轉向以日用品為主。青銅貨幣、度量衡器、銅鏡、銅燈、璽印符節等日常用品成為這一時期青銅器的主流。此外，青銅器大多已是素面無紋，銘文也多為刻銘，內容多為鑄造年月、地點、督造官、工官及製造者的姓名等，僅成為「物勒其名，以考其成」①的一種憑證而已。中國古代青銅文化，到戰國時期便開始進入尾聲。

① 《呂氏春秋・孟冬紀》。

圖3　牆盤銘文（西周）

(三)青銅冶煉與青銅器鑄造技術

一九七三年十一月，在陝西臨潼縣姜寨出土一件殘銅片，經測定，是六千多年前的產物。一九七七年，甘肅東鄉縣林家遺址發現一件完整的銅刀和許多銅器碎片，距今五千年。一九四二年，山西榆次縣源渦鎮發現一塊陶片，其上附有煉銅過程中產生的銅渣，經化驗，含有銅、鐵、二氧化硅、氧化鈣等，距今約五千年。……一系列的考古發現表明，我們的祖先早在五千年前就已掌握了煉銅技術。中國古代璀璨的青銅文化，便是從這裡揭開了序幕。

一般認為，人類最先利用的是大自然中存在的天然銅。天然銅呈暗紅色，較軟，只能作小型的工具。後來，人們逐漸掌握了用孔雀石（即氧化銅礦，色呈藍綠）加木炭冶煉並鑄造紅銅器的技術，這一時期約在新石器時代晚期，又被稱為金石並用時代。但紅銅硬度低，不適於製作大型的器具。經過長期實踐，人們又逐漸掌握了用錫石（氧化錫礦）加木炭冶煉錫，並進一步發明了用紅銅加錫熔煉青銅合金的方法。青銅的硬度較紅銅大為增強，且青銅熔液流動性能好，凝固時收縮率小，便於鑄造輪廓分明、花紋纖細的器物，而且其化學性能穩定，耐腐蝕，便於長期使用和保存。因此，青銅冶鑄術發明後，很快就得到廣泛推廣。

銅與錫的合金——青銅，其原來的顏色大多為金黃色，經過長期腐蝕，表面往往生成一層青綠色銅銹，所以今天被人們稱作「青銅」。

古代製造青銅器主要分為採冶與鑄造兩大工藝過程，不過鑄造技術似乎更為重要，以至於在中國冶金史上「冶」成為「鑄」所不可逾越的一道程序。因此我們可以將青銅器的冶鑄看作一個完整連續的流程來加以敘述。

1. 採冶

即首先採取銅礦石和錫礦石，然後加上炭分別冶煉出紅銅和錫。

採冶需要有較為先進的探礦理論與採礦技術。我們的祖先在長期找礦、採礦的實踐中，總結出一套經驗性的探礦理論，如《管子·地數》篇說：「出銅之山，四百六十七山⋯⋯上有茲（磁）石者，下有銅金；上有陵石者，下有鉛錫赤銅。」提出了根據礦苗和礦物的共生或伴生規律來找礦的方法。此外中國古代還有利用植物找礦的方法，大約出現在戰國時期。

考古工作者分別在湖北大冶銅綠山、湖南麻陽九曲灣、內蒙古林西、江西瑞昌銅嶺、安徽南陵、銅陵等地發現了先秦採冶銅礦的遺址。其中湖北銅綠山銅礦遺址最為著名，它採取豎井、斜巷、平巷相結合的礦井體系，並在礦物運送、井下通風和排水、安全保障等方面都有良好的措施。

春秋戰國時期，採礦技術也有所提高。當時不僅能開採露天礦藏，而且也能開採地下礦藏了。

從銅綠山銅礦遺址看，其冶煉技術已具有相當高的水準。其冶煉銅豎爐高二·七米，呈腰鼓形，最大直徑一·六米，是用紅粘土、高嶺土和石英砂等混合築就，爐缸上部有排渣及出銅的金口和鼓風口，底部有通風溝。如此巨型而完善的煉爐，為當時生產巨大的青銅器提供了有力的保障。

2. 合金

採冶是將銅和錫分別提煉，要鑄成器物，則還需將銅與錫按一定比例配合熔化，從而得到所需的青銅熔液。《周禮·考工記》記載了當時青銅冶煉的銅錫之比，這也是世界上最早的合金規律，即所謂「六齊」規律：「金有六齊，六分其金而錫居一，謂之鐘鼎之齊；五分其金而錫居一，謂之斧斤之齊；四分其金而錫居一，謂之戈戟之齊；三分其金而錫居一，謂之大刃之齊；五分其金而錫居二，謂之削殺矢之齊；金、錫半，謂之鑒燧之齊」。其中「金」即銅，「齊」乃「劑」之意。通

過現代科技對各種青銅器的測定，上述除鑒燧之劑不符外，其餘基本上是符合的，而且也合乎科學道理。

在將銅與錫摻和熔煉的過程中，可根據熔液氣焰的顏色判定冶煉精純的程度。《周禮・考工記》亦有生動記載：初期煙中夾木炭粉末，冒黑煙；接著冒黃白色煙氣，黃白色煙氣冒完表明銅開始熔化，產生青白氣焰；青白之氣沒有了，說明銅已完全熔化；而當只冒青氣的時候，即到了「爐火純青」的程度，銅、錫完全熔和，就可以澆鑄了。

3. 製範

古代青銅器主要用陶範澆鑄，故稱為範鑄法。製範第一步是製模，即用泥土製成一件與欲製器物相同的泥模，其上花紋、銘文都預先刻好，再用火烘烤使其堅硬。第二步是翻製外範，把和好的泥片按印在泥模上，半乾後，根據器物特點，用刀分割成幾塊取下，陰乾烘硬，成為外範。第三步是製作內範，即用泥土按泥模形狀而減去器壁厚度，即為內範，同樣烘烤堅硬。最後是合範，將內範和外範組裝好，用繩索及厚泥包紮固定，留出澆灌青銅熔液的孔道（澆口）及排氣的孔道（冒口），製範的過程便完成了。

還有一種較為簡單的製範工藝，適用於鐘、盤等形制簡單的器物。先用泥土做成外範，這種外範做成左右剖開或上下截開的兩半，並在剖開處做上接合的子母口，然後將文字花紋的反體刻在外範的內壁上，再按照一定尺寸縮小製成內範，最後加以組合即可。

此外，中國古代青銅器鑄造還使用失蠟法，實際上也是一種製範形式。其具體作法是，先在泥作的內範上敷一層蟲蠟（內摻松香、牛油、黃蠟等），其厚度相當於器壁的厚度，在蠟上雕刻出飾紋和銘文，然後將細泥一層層加上去，最後形成外範，並留出澆鑄口與出蠟口。待外範的泥堅硬後，

用火加熱烘烤，使內外範之間的蟲蠟熔化流出，留下的空隙就可以用來澆鑄青銅熔液了。

形制複雜的青銅器，無法用一個範子鑄出，就需要將其分成幾部分分鑄，製範也需分開進行，然後再按一定工藝將其組合在一起，是為分鑄法。

4. 澆鑄

澆鑄是整個青銅器製作的最後一環，即將已熔化好的合金溶液注入合範之內。大型青銅器的澆鑄，需要多個熔爐同時冶煉，分別在澆鑄口與熔爐出口處用泥槽相接，澆鑄時一同放出熔液，這樣才能保證鑄件的品質。待銅液冷卻凝固後，拆去內外範，並進行打磨修整。至此，青銅器的冶鑄過程就全部完成了。

對於青銅器表面的飾紋和銘文藝術來說，製範過程對其形式效果起著至關重要的作用，製範工匠的手藝高低，直接影響著飾紋和銘文藝術水平的高低。可以想見，在當時一定有許多藝術素養及文化水平極高的人參與這一過程，他們很可能是低階層的士。就銘文來說，由於經過刻製、翻模、鑄造等一系列過程，故能看出很明顯的鑄造交接的痕跡，顯得厚重而雄渾，這正是「金文」的特徵。此外，不同的製範方式和製範材料，也會影響銘文的形態，如用失蠟法時，由於蟲蠟易於雕鏤，故而其銘文就可繁縟瑰麗，纖細多姿。用翻模法時，根據泥土的特點，其筆畫就需簡練粗重。

㈣青銅禮器類舉

青銅器作為禮器，是商周禮儀制度中的一大特點，也是中國古代青銅器區別於世界上其他國家古代青銅器的顯著特點。禮器雖是特指用於禮儀場合的器皿，但大多是從日用器物轉化而來，因此歷來對禮器的分類，都基本上是按照其實際用途進行劃分的，主要有食器、酒器、水器和樂器四大

類（參見圖4）。

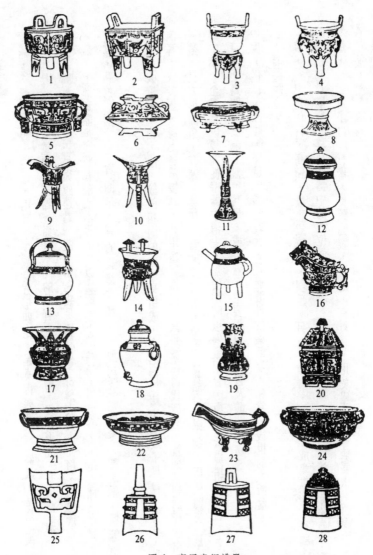

圖4　商周青銅禮器

1鼎　2方鼎　3甗　4鬲　5簋　6簠　7盨　8豆　9爵　10角　11觚　12觶
13卣　14斝　15盉　16觥　17尊　18罍　19壺　20方彝　21盂　22盤
23匜　24鑒　25鐃　26甬鐘　27鈕鐘　28鎛

1. 食器類

鼎，一般是圓腹，三足，兩耳，少數為方形四足。是煮肉與盛肉的器具，是祭祀與宴饗中必不可少的器具，也是最重要的禮器，而且不同的鼎有不同的用場，從而形成一套用鼎制度。

鬲，圓腹大口，三足與腹連為一體，稱為袋足或款足，可增大受火面積，易於炊煮。

甗，上部為甑，底部有銅或木算，用以盛飯。下部為鬲，用以盛水，是一種蒸食器。

簋，圓形似碗，下有圈足，有的腹部有耳。主要用途是盛黍、稷、稻、粱等熟飯。又作「毀」。

簠，長方形，由大小、紋飾相同的蓋、身組成，有的器口鑄小獸或子母口，使蓋、身吻合。簠或無耳，或於蓋、身上各鑄雙耳，其用途與簋同，只是簠在商代就有，簠則是到周代才出現的。

盨，長方形圓角，有蓋、雙耳，圈足或四足，是簠、簋結合的產物，用途同簠、簋。盨出現於西周中期，至春秋以後即從禮器中消失。盨使用時以偶數組合，與其他禮器相配。

豆，上為圓盤或碗形盤，高足，或有蓋，主要用以盛肉醬及酸菜等物。

盂，侈口，深腹，圈足，形體較大，是過渡性的盛飯器，相當於後世的大飯盆。

2. 酒器類

尊，一般為侈口，高頸，鼓腹或筒腹，圈足。另有一類尊，整體作成鳥獸形，有鴞、象、牛、羊等，稱為鳥獸尊。尊在禮器中的地位僅次於鼎，其用途是盛酒。有時尊又作為酒禮器的通稱。

壺，一般為小口，有蓋，長頸圓腹，圈足，有貫耳，用於盛酒，或兼盛水。西周中、晚期又出現了方壺。

罍，有高、扁兩類，類似於罐子，其特點是腹下部有一可以穿繫，用以傾酒的鼻鈕。罍流行於

商周，時間較短，漸被壺代替。

缶，斂口，短頸，廣肩，圓腹，足平底，有蓋及環耳或鏈耳。缶主要見於春秋戰國時期，著名的「欒書缶」上有錯金銘文。

方彝，方口，方蓋，方腹，方圈足，蓋似覆斗，有鈕。彝本是青銅禮器的通名，因這種酒禮器沒有確切的名稱，後人遂以方彝名之。

卣，小口長頸，橢圓形腹，下有圈足，其特點是有提樑，也有整體作成鳥獸形的，如著名的商代晚期「虎食人卣」，為一踞坐老虎抱一人欲食之狀，極為生動。

觥，橢圓形或長方形腹，前有流，後有鋬，下有圈足，腹上有蓋，是酒禮器中最大的，其形制似乎以牛角為原型，故多呈牛角狀。觥盛行於晚商及西周前期，西周後期消亡。

爵，形狀似麻雀，一般為圓腹，前面有出酒的流，後有尾，口沿上流的根部有兩個小立柱，腹側有手執之鋬，腹下有三個扁足，有的為單柱，或方腹四足。爵起先是用作溫酒的，後多用作飲酒器。偃師二里頭發現的商代銅爵，是已發現的最早的青銅禮器。爵到西周晚期漸漸消失。

角，形狀似爵，前後皆如爵尾而無流，呈銳長的角狀，腹側有鋬，用途也同爵，流行於商周之際。

斝，形狀亦似爵而個大，圓口，無流無尾，口緣有雙柱，體側有鋬，也有的為方腹四足，主要用於溫酒。

盉，口小腹大，有蓋，管狀流，大鋬，三足或四足，為調酒之器。

觚，圓腹，侈口，細腰，高圈足，呈喇叭狀，也有方腹的，為飲酒之器。西周中期以後漸衰。

觶，侈口，短頸，鼓腹，圈足，形似尊而小，狀如小瓶，飲酒器，盛行於商至周初。

禁，長方體，中空，是承尊、卣之類的案狀禮器，器身四周均有繁縟紋飾或長方孔。

3.水器類

沐浴。鑒盛行於春秋戰國時期。

鑒，大口，圓腹，平底，有二或四耳，有的為方型。鑒是盛水鑒容之器，大型的鑒，也可用於

盤，大口，直沿，淺腹，平底，雙耳或無耳，圈足或三支足。盤是盥洗用的器具，有時與匜配合使用，即以匜澆水，供洗手之用，流下的污水則用盤承接。盤有特大的，如「虢季子白盤」，呈長方形，長達一百五十厘米，可用於沐浴。

匜，橢圓形，敞口，長流，有龍形鋬，三足，四足或無足，為盥洗之注水器。匜於西周中期出現，春秋、戰國時盛行。

4.樂器類

鐃，敲擊樂器，使用時口朝上，執柄而擊，形體大者豎立於木柱上使用，商代即已出現。

鈴，是目前發現的時代最早的青銅樂器，一般頂部有鈕，有的有側翼。

鼓，一般為木製，銅鼓形制仿木鼓，發現很少。一九七七年湖北崇陽出土一件商代晚期銅鼓，鼓面鑄出類似鱷魚皮的紋飾。

鐘，西周中期開始出現，是懸掛敲擊的樂器，也是中國古代金石之樂的主體。鐘體呈扁圓形，上有柄，鐘口兩端尖角下垂。從形制上來說，鐘頂上有圓柱狀甬的叫甬鐘，有半環形鈕的稱鈕鐘，鐘頂為扁平獸形鈕，下端為平口的稱為鎛。單獨一個懸掛使用的稱為特鐘，大小相次、成組懸掛使用的稱為編鐘。著名的戰國乙侯編鐘即為六十四枚鐘組成的大型樂器。

錞于，圓筒形，上大下小，頭似錐，中空，頂部有鈕。

(五) 青銅器銘文的內容及時代特徵

從迄今出土的青銅器物中可以看到，夏代青銅器件小，大多沒有紋飾，更沒有銘文，從商代起，才開始在青銅器上鑄刻銘文。

商代禮器銘文比較簡短，大多是標明禮器所有者的族氏以及被祭祖先的廟號。如「子父乙」即表示這是子族祭祀父乙時的禮器。商代晚期開始出現較長的記事性銘文，如「小臣俞犀尊」銘文二十七字，記叙了商王巡視夔地時用當地的貝賞賜小臣俞的事。商代末期有的禮器銘文已長達五十多字。

商代銘文字體與甲骨文更為接近，這是因為在早期的青銅器製作中，特別是在製範過程中，工匠們出於最簡單的實用要求，只求字形的完整，故而採用刻製甲骨文的單刀刻法，因此銘文字體細瘦挺拔，排列疏朗有秩，「戍嗣子鼎」、「小臣俞犀尊」等銘文都具備這樣的特點。而字數少的銘文，精心雕琢的痕跡就明顯一些，且由於字形較大，筆畫的粗細變化也就更誇張一些。如「司母戊」三字銘文就呈現這種特徵。

西周銘文篇幅長而且內容豐富，其內容涉及祭典、宴饗、田獵、征伐、賞賜冊命等方面，每篇銘文都有極珍貴的史料價值。大致可分為以下幾類：

1. **記載歷史事件**。如武王時的「利簋」，文三十二字，記載了周武王在甲子日，又恰逢歲星當空那天滅商的史實。又如恭王時的「牆盤」，銘文二百八十四字，叙述了西周從文王到恭王時期諸王的主要政績，為研究西周歷史提供了重要資料。

2. **記載周初分封諸侯的情況**。如康王時的「宜侯夨簋」，銘文一百二十餘字，記載了康王將虞

侯矢改封於宜，並賜給矢土地和人民的事。

3.**記載賞賜或買賣奴隸的現象。**如「大盂鼎」，記載了康王給奴隸主貴族盂一次賞賜奴隸一千餘人的事。西周中期的「曶鼎」銘文則記載了當時買賣奴隸的價格，五名奴隸價值為一匹馬加一束絲，或值一百鍰銅，這為研究當時奴隸社會的歷史提供了很重要的史料。

4.**記敘周王對臣下冊命典禮和訓誥。**如「頌簋」，銘文一百五十二字，記敘了周王對頌進行冊命典禮的時間、地點、受冊命者與佑者、王命的內容等。周宣王時的「毛公鼎」，銘文四百九十七字，記載了周王在賜命毛公時，對他的五次訓誥。

5.**記載征伐戰爭的。**如「虢季子白盤」，銘文一百一十七字，記載了周王命虢季子白征伐西北少數民族獫狁（匈奴的前身），獲得勝利，周王予以賞賜和宴饗的事。

總之，西周青銅器銘文內容涉及到當時社會的各個方面，真實地反映了西周社會的面貌。近代史學家，將西周銅器銘文同《尚書》、《左傳》、《周禮》等歷史文獻相互印證，解決了許多歷史疑難問題，足以說明青銅器銘文的史料價值。

西周銘文篇幅加長，自然增加了鑄刻時的難度，但從另一個方面來說，又因此而促進了鑄刻的技術，進而也推動了銘文書法藝術性的提高和發展。西周金文在藝術上成為中國書法史上的一座豐碑。

一般認為，西周金文風格按其時代特徵又可分為三個階段。

第一階段是武王至昭王四代的銘文，代表作品有「利簋」、「大盂鼎」、「令簋」等銘文，其書法較商代銘文書法趨於方正，橫直筆畫純熟，有些筆畫則故意出現拖筆或填實，看得出是在模仿早期銘文中那種純屬偶然的鑄造或剝落效果。整體上還是較為古拙率真，留有商代金文的特徵。

第二階段指西周中期穆王至夷王五代之間的銘文，形式上更趨於平和整齊，字的間距、行距比

較整齊統一，字形大小也盡量趨向一致。從筆畫來看，前一階段那種拖筆和填實的現象明顯減少，起止皆圓潤遒美，筆道粗細也越發勻稱。這一時期正是西周的鼎盛時期，戰爭暫時結束，呈現出文質彬彬的太平氣象，青銅器的鑄造技術也達到了高峰，工匠們能於其中更加從容地發揮其藝術才能。代表作有「適簋」、「牆盤」、「大克鼎」等，其銘文皆為金文書法的典範之作。

第三階段指西周晚期厲王至幽王四代。這一時期是西周逐漸走向衰落的階段，然而文化藝術的發展卻仍然呈上升趨勢。以銘文書法著稱於世的幾件青銅器「散氏盤」、「毛公鼎」、「虢季子白盤」等便是這一時期的產物。「散氏盤」銘文恣肆雄奇，用筆自由靈活，堪稱金文書法中的「逸品」。「毛公鼎」字數居青銅器銘文之冠，結體端莊雍容，氣度不凡。「白盤」則以秀潤整飭為勝，其筆畫已多少露出些三「玉筋篆」的端倪。

春秋時期的青銅器銘文較西周篇幅要短，記錄當時重大社會現象和事件的也少見了，突出的特點是賸器銘文增多。這是因為春秋時諸侯各自為政，在使用禮器、舉行重大典禮時常常有「僭越」周王的舉動，故由周王及其臣下鑄造的青銅器大為減少，而由各諸侯製作的銅器則增多。各諸侯普遍採取政治聯姻的方式加強自保，故青銅器又多用於陪嫁，表現在銘文上就是這種反映聯姻的內容增多。

這一時期銘文書法從整體上已看不出與西周銘文那種一脈相傳的發展跡象，並且體現出較強的地域性色彩。在西北，以秦為代表，由於地處西周國都故地，其書風大體尚能與西周相接。如「秦公簋」銘文，規整謹嚴，靜穆大方，與《石鼓文》頗類。東北的晉、鄭、齊、魯等國，書風朝著挺勁精細的方向發展，如著名的「齊派」書法代表作「國差銅罐」銘文，用筆挺勁，結體長短適中，筆畫均勻細緻。另外在晉國，還出現了被稱作「蝌蚪文」的銘文字形，其裝飾意味甚濃。南方徐、

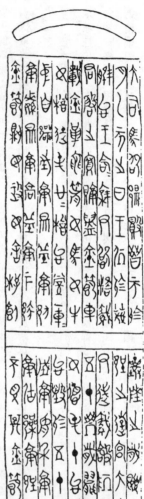

圖 5　鄂君啟節摹本（戰國）

現了錯金銘文。

吳、越、楚等國，銘文規整美觀，布局精嚴，有的地方則出現了「鳥蟲書」，著名的如「越王勾踐劍」銘文（圖版6），筆畫纖細，結體極盡勾環盤曲之能事，並飾以鳥形。另外，春秋中晚期還出

戰國時期是中國古代青銅文化衰落的時代，青銅器銘文也都很短，多是「物勒工名」的內容。長篇銘文僅見於「中山王𨤲鼎」等少數幾件，該鼎銘文字體修長，筆畫細著懸絲而帶曲線裝飾，精美工致。戰國銅器銘文的一個特點是刻鑿工藝見多，不同於範鑄，故而字形小，筆畫細。另外錯金銘文也得以發展，如「鄂君啟節」銘文（圖版7，圖5），一百四十餘字，書法圓秀，嚴謹精飭，是中國錯金銘文中字數最多且清晰完整者，堪稱典範之作。

五、文教事業及典籍整理

中華民族歷來有重視教育和保護文化成果的優良傳統，這是燦爛的中華文化得以綿延不絕的重要因素之一。古代文化教育和文獻保存的成就，直接促進了書法藝術的產生和發展。早在西周的學校裡，「書」就作為一項重要的教學內容而存在，說明當時人們已十分重視文字的書寫，這是書法藝術得以產生和存在的重要原因。而得以精心保存的早期文獻，不僅是十分珍貴的歷史資料，同時也是先人們書寫實踐的真實記錄，對後世人們的書寫實踐起著重要的典範作用。因此，對書法史的深層次研究，不能不對歷史上各個時期文化教育和文獻保存的成就有所了解。

(一)先秦時期敎育機構的沿革

古籍記載：「成均，五帝之學」①。「五帝」是傳說中原始社會末期部落聯盟的五位首領，「成均」可能就是當時學校的名稱，又有記載：「米廩，有虞氏（舜）之庠也。」②，「庠」也可能是舜時學校的名稱。原始社會末期，生產有所發展，逐漸有了勞動產品的剩餘，可以使一部分人從事腦力勞動，這為學校的萌芽準備了條件。此時文字也是萌芽階段，人們的生產實踐和生產經驗可以記錄下來，由專門的人去指導別人學習掌握。因此，在原始社會末期出現類似於學校的機構，是完全有可能的。「成均」、「庠」或許便是這種性質的機構名稱。

① 《周禮·春官·宗伯》鄭玄注。
② 《禮記·明堂位》。

據《孟子》、《說文》、《漢書‧儒林別序》等古籍記載，夏代貴族為培養自己的子弟，建立了學校，「夏日校」。《禮記》中則說夏的學校叫「序」。東漢鄭玄注《儀禮》又說夏後氏之學叫「庠」。這些記載都表明，夏代已有了「庠」、「序」、「校」等類似於學校的教育機構。「庠」本義是「養」，即把有道德、有經驗、有知識的老人養在那裡，專門從事教育年輕一代的工作；「序」原為練習射箭打靶的場地，「校」原為「木柵欄」，是養馬的地方，後演變為演練比武的場所。這說明，夏代的「庠」、「序」、「校」等機構還不完全是傳授文化知識的場所，是進行倫理教育和軍事訓練的地方，與學校的性質有相似之處。

商代的教育機構有「序」、「庠」、「學」和「瞽宗」四種。「序」和「庠」是繼夏代而來，「學」和「瞽宗」則是西周新出現的，《禮記‧明堂位》又說殷學叫「瞽宗」。「右學」是學習禮與樂的學校，層次比較高。殷人崇右，以西為右，故把大學設在西郊，又叫「右學」。「瞽宗」原是宗廟，在那裡選擇有道德且精通禮樂的文官教授貴族子弟。商代的「序」、「庠」、「學」、「瞽宗」，由國家職官擔任教師，教授與國政有關的禮儀、軍事、文化知識等內容，是中國官學的雛形。

西周繼承了夏商的學校教育制度，建立了典型的政教合一的奴隸制官學體系，這是中國古代教育史上一個了不起的成就。

西周官學可分為國學和鄉學兩類。國學設在周天子所在的王城和各諸侯國的國都，分小學與大學兩級。小學在宮廷之內，大學在城外南郊。王城的大學稱為「辟雍」、諸侯國的大學稱為「泮宮」。辟雍又分為五學：居中者即以辟雍命名，或稱「太學」；南面的稱「成均」或「南學」；北面的稱「上庠」或「北學」；東面的稱「東序」或「東學」；西面的稱「瞽宗」或「西雍」、「西

學」。

國學學生主要是貴族子弟，入學年齡大致也有規定，八至十五歲入小學，十五至二十歲入大學。

鄉學則按地方行政系統，州（二千五百家為州）設序，黨（五百家為黨）設庠，閭里（二十五家為閭里）設塾或校，鄉學的優秀學生可升入國學。

西周末年，奴隸主貴族的統治開始動搖，官學也隨之日趨衰廢，代之而起的是私人自由講學，由此開闢了中國古代學校教育的新局面。

私學不同於西周官學的一個重要之處，在於它不像官學那樣只招收奴隸主貴族子弟。私學裡的學生來自社會的各個階層，不受門第的限制，這就使教育的普及性大大提高了，對於整個社會文化水平的提高也有極大的促進作用。另外，私學招收學生不受地域的限制，對各地文化的交流甚有好處。尤其是私人講學在教學內容上比較自由（見下文），各學派可以按照自己的主張和專長進行教學，春秋戰國時期文化上的「百家爭鳴」現象，正是由此而產生的。

春秋戰國時期私學的興起，衝破了西周官學等級森嚴的舊傳統，使教育與平民的關係進一步密切，從此以後，中國古代學校教育史上便出現了兩種學校制度，一是官學，一是私學。各個王朝的官學隨政治的變遷會時興時廢，或有名無實，而私學卻一直綿延不絕，擔負著傳授文化知識與培養人才的重任，為中國古代文化事業作出了重大貢獻。

㈡先秦時期文化教育內容的設置與書法

從夏代稱為「序」、「校」等的機構名稱看，其教學的內容多與軍事訓練有關，《孟子》說：

「序者射也」，夏代在對外戰爭中需要培養具有射箭能力的戰士，所以「序」可能最初就是類似軍事訓練場的場所，「校」所承擔的教育職能大概也多與騎射角力有關，至於文化知識方面的傳授，還沒有確切的資料記載加以表明。

商代的「序」、「庠」、「學」、「瞽宗」既是對夏代教育機構的繼承和發展，又是西周官學的雛形，其教學內容也趨於系統，主要是學習與祭祀活動有關的禮樂知識和軍事方面的技術。「庠」和「序」主要是培養軍事人才，甲骨刻辭中有關於在「庠」教練射箭的記載，可見商代的「庠」與「序」都是習射的地方。「序」不僅習射，還要學習武舞以及「射禮」。「瞽宗」和「右學」專門講授禮樂，是培養貴族子弟的高等學府。

從出土的甲骨刻辭看，商代學校已有文字書寫的內容。殷墟出土的一個甲片上，重複地刻有五行「甲子、乙丑、丙寅、丁卯、戊辰、己巳、庚午、辛未、壬申、癸酉」連續的干支表，其中一行字跡特別工整，大概是教師所刻的範本，其餘四行則歪斜不齊，顯然是學生的習刻，這表明殷商學校已經很重視對學生摹寫能力的訓練了。

西周官學制度的建立，使教育有了更為正規化的體系，尤其是官學施行的「六藝」教育體系，是中國古代學校在教學內容上第一次系統化的設置。其中文字書寫已作為「六藝」之一，成為教育子弟的一項基本內容。

「六藝」教育形成於西周中期，它體現了以禮樂為中心的文武兼備的教育思想。「六藝」即六門課程。禮：包括政治、歷史和以「孝」為根本的倫理道德教育。樂：屬於綜合藝術，包括音樂、詩歌和舞蹈。射：即射箭技術訓練。御：駕馭兵車技術訓練。書：即識字與書寫。數：計算。

六藝之中，禮、樂、射、御為「大藝」，主要在大學階段學習；書、數為「小藝」，主要在小

(三) 文化典籍的保存與整理

自古以來，中國人民就有自覺保護文化成果的優良傳統。統治者為穩固自己的統治，使之垂及子孫萬代，總是要將當時的統治經驗以典籍的形式保留下來，以供後世參考。同時，對歷史上流傳下來的文化成果，也要根據自己的要求，加以整理加工，以資借鑒。因此，各個朝代都設有專門的機構和人員負責文獻典籍的收藏和整理工作。而一部分文人士子則憑藉個人力量，多方搜集典籍，精心保存，形成民間收藏典籍的風氣，這也為古代文化典籍得以流播後世立下了不朽的功勳。

先秦時期，典籍的官方收藏和民間收藏都已形成一定的規模，當時在典籍保存和整理方面採取的一些方法和經驗，為後世提供了有益的借鑑。

中國古代最早的文獻及其保存可以上溯到殷商時期。《尚書·多士》中記載了西周初年周公的話：「惟爾知惟殷先人，有冊有典，殷革夏命」，這是告誡商都故地的人民，商朝已經有了「冊」、「典」等文獻，其中還記載了殷革夏命的事蹟和道理。就是說，殷商統治者已經開始注意到編纂典籍用以維護自己的統治了。

甲骨刻辭的出土有力地說明了殷商在文獻保存方面的成就。殷墟及其他地方出土的商代甲骨刻辭，絕大多數是涉及商王朝國政大事和商王日常活動的卜辭，其文辭的書寫鍥刻也有一定的格式，

學階段學習。禮、樂是西周意識形態的主要內容，對學生的禮樂教育決定了西周官學的貴族性質。禮重點在於約束子弟們外在的行為。樂則重點在於調節子弟們內在的情感，配合禮進行倫理道德教育。射和御雖是技能訓練，也滲透著禮樂教育。書、數則是學習禮樂的基礎和條件，也是基本的文化知識。傳說當時的識字課本有《史籀篇》，數學課本有《周髀算經》。

因此完全可以看作是殷商時期的王室檔案。當時有專職的「史」、「卜」、「貞人」、「乍（作冊」等負責占卜事務和刻辭，對已製成的甲骨刻辭進行妥善保管也是他們的職責。

殷墟發掘中的一些發現可以幫助我們對當時的文獻保管工作有所了解。最初，人們認為殷墟的甲骨係洪水湮沒所致，但在一九三一年十一、十二月進行的第五次殷墟發掘中，發現了殷人所居之圓穴及儲藏器物之地窖，甲骨碎片散見其中，從而得出「甲骨原在地，顯係堆積而非湮沒」的結論。一九三六年三月開始的第十三次殷墟發掘，發現了一個完好無缺的儲藏甲骨文字的圓形窖坑，直徑約兩米，深一米多，裡面貯滿龜甲，共一萬七千餘片，完整的龜甲就有二百多版。其中還有部分用朱墨書寫的文字，卜兆多經契刻，卜法皆自上而下，紀序之數字自一至十井然不紊。整坑甲骨的出土，有力地說明了當時對甲骨文獻進行集中保管的史實，也是殷商時期文獻保存成就的一個見證。

西周時期的文獻保存也頗有成就。流傳至今的西周文獻實物有兩類，一是少量的甲骨刻辭，主要發現於陝西周原地區。另一類，就是青銅器銘文。西周青銅器銘文篇幅長而且記載了當時的許多歷史事件和社會狀況，被歷史學家們看作是研究西周社會歷史的重要文獻資料。青銅銘文與其他載體形式的文獻資料相比，製作困難，容量也有限，但它卻最經得起時間的考驗，這對需要永久流傳的文獻資料來說，無疑是最可稱道的優點。

西周官制中有專門負責文獻保管的職官，公一級有太史，他們主管朝廷的冊命、祭祀和圖籍等，雖然他們權力不大，但地位很高。太史又分右史和左史，左史記事，右史記言，將周王的言行及時記錄下來，形成王室檔案。因此左史、右史又通稱為「作冊」。史官在西周王朝中居有高位，說明文獻典籍的保管在當時是很受重視的。

春秋時期，出現了國家的圖籍收藏機構——藏室，並設置了專司管理的負責人——守藏室之史。著名思想家、道家學派創始人老子就作過守藏室之史，有「百二十國寶書」，這些三文獻是可以供人查閱的。各諸侯國也建立了類似的圖籍收藏機構，並設置專門管理人員。《左傳·魯昭公十五年》記載了這樣一件事：周景王姬貴問一個叫籍談的人為什麼姓籍，籍談答不上來，景王便告訴他，因為過去他的高祖「司晉之典籍」，「故曰籍氏」。可見各諸侯國對文獻圖籍的保存也都十分重視。

春秋時期文獻典籍的整理工作也取得了重大成就，這主要體現在孔子編訂「六經」上。清代學者章學誠在談及「六經」的性質時說：「六經之文，皆周公之政典，以其出於官守，而皆為憲章，故述而無所作。」①他還進一步明確地說：「六經非孔氏之書，乃周官之舊典也。《易》掌太卜，《書》藏外史，《禮》在宗伯，《樂》隸司樂，《詩》頌於太師，《春秋》存乎國史。」②也就是說，「六經」是孔子對「先王之陳跡」加以整理編纂的「比次之書」，即我們今天所說的「史料書」、「史料匯編」之類。「六經」的編訂，是對西周至春秋期間周王內府所藏文獻一次重要的整理，也是先秦時期文獻保存與整理工作所取得的一個豐碩成果。「六經」在後世因儒學在歷史上的獨尊地位而被奉為經典，使得先秦時期的文獻資料藉以流傳後世。

此外，春秋戰國時期還興起了私人藏書的熱潮。私學興起促進了私人講學與私人著述的發展。各學派要發展自己的學說，就需要用先輩和同輩諸子的思想成果來豐富自己，因而需要占有圖書，

① 《校讎通義》。
② 同上。

因此，私人藏書的風氣在先秦諸子間勃然興起。《莊子·天下》篇記載有「惠施多方，其書五車」的情景。史籍載墨子也「有書三車」。私人藏書初衷在於發展自己學派的學說，以便能在「百家爭鳴」的學術氛圍中取得一席之位，而客觀上則保護了古代文化成果，傳播了知識。

春秋戰國時期，更實用的文字載體材料的廣泛採用，對文獻典籍的保護提供了重要的物質保障。甲骨、青銅器在春秋戰國時期逐漸退出了文字應用領域，代之而起的是種類繁多的其他材料，其中最重要的是竹木簡牘。據推測，春秋時期簡冊就已是普遍使用的文獻載體形式。古書載孔子晚年喜讀《易》，以致「韋編三絕」。「韋」是編連竹簡的皮繩，說明當時像《易》這類廣泛流傳的典籍是書寫在簡冊上的。此外，縑帛等絲織品也較為廣泛地應用於此間的文字書寫。《墨子·明鬼》篇說：「故書之竹帛，傳遺後世子孫」；《晏子春秋·外篇第七》中也說：「昔吾先君桓公予管仲狐與縠，其縣十七，著之於帛，申之於策，通之諸侯。」說明縑帛與竹簡同為春秋戰國時期的書寫材料。竹帛的應用，使文字的書寫變得簡便易行，從而更有效地保證了文獻典籍的保存和傳播。

這一時期玉、石等也被用作文字載體。玉主要是仿照竹木簡的形式製成玉簡，用毛筆書寫。如戰國時期的「侯馬盟書」就是玉簡的形式。石則用於石刻，戰國時期的《石鼓文》、《詛楚文》等都是著名的石刻文字資料。

總之，先秦時期文獻典籍的保存和整理取得了豐碩的成果，中國傳統文化的源頭活水，便從這裡開始汩汩流淌開來。

六、樸素的書寫工具

自人類開始懂得以圖畫、符號乃至文字記事之日起，書寫（刻劃）材料也便應運而生。遠古時期，用於書寫或刻劃的工具、材料皆取自於自然界現成的物體，就載體而言有崖石、樹皮、樹葉等，工具則有石塊、樹枝等。生產力水平的提高也逐漸帶來書寫（刻劃）工具和載體材料的發展。

在中國古代，陶器、玉器、青銅器、竹木、簡帛、龜甲、獸骨乃至人頭骨等都曾經是文字的載體。

據此推測書寫工具至少也該有刀、筆以及朱砂、墨等等。

但就陶器、甲骨、青銅器來說，作為文字載體只是它們的輔助用途。陶器是主要的生活器皿，甲骨乃是殷商用於占卜的材料，青銅器則主要用於禮儀場合，書寫或鐫刻於這些材料器物上的文字，大多與它們的特定用途有關。換言之，陶器、甲骨、青銅，並不是當時專門的文字載體。

從有關史籍記載及周代以後的出土文物來看，大致可確知先秦時期的載體材料，主要不外乎簡牘與縑帛兩類。《墨子‧明鬼》篇中說：「古者聖王必以鬼神，為其務鬼神厚矣。又恐後世子孫不能知也，故書之竹帛，傳遺後世子孫。咸恐其腐蠹絕滅，後世子孫不得而記，故琢之盤盂，鏤之金石以重之。」這段話所反映的史實，常被人解釋為金石竹帛乃是古時並用的書寫材料，其實不然。

古人認為：「國之大事，在祀與戎。」①像祭祀鬼神這樣的大事，是需要倍加重視，並希望傳諸子孫後代的，於是才「鏤之金石」，至於一般的文字應用則還是「書之竹帛」。也就是說，竹木簡牘

① 《左傳‧成公十三年》。

與絲織品縑帛，乃是先秦時期較為固定專用的載體材料。

書寫工具的問題則比較簡單。陶器、甲骨、青銅器物上的文字大多或刻或鑄，不存在「寫」的問題。甲骨卜辭有一小部分是寫過未刻或先寫後刻，所用工具當是與毛筆類似，姑且也可稱作「筆」。另外還有顏料，無非朱、墨兩種。今日我們所說的筆、墨，在秦統一之前已經出現，沿用後世數千年，是頗為重要的書寫工具材料。

(一)簡牘

1. 簡牘的起源及歷史

簡牘在今天已成為一個專有名詞，其實在古代，簡與牘是有區別的。簡指竹片製成的簡冊；牘，則是木製的版牘。一般認為，竹簡之用於書寫要早於木牘，或者說受竹簡的啟發，在沒有竹子或不便於用竹簡的情況下，木牘作為竹簡的替代物而充當書寫材料，並漸與竹簡同時流行。

從歷史文獻及古文字學角度來考察，簡牘在商代即已存在了。《尚書・多士》篇說：「惟殷先人，有冊有典。」商代甲骨文也說明，當時把史官稱為「作冊」、「冊」。在甲骨文中寫作，像竹木簡編連之形；「典」則寫作，像以手捧冊置於架上。至於版牘，文獻記載說明周代已使用，《周禮・司書》說：「掌邦人之版。」《周禮・司民》則說：「掌民之數，自生齒以上皆書於版」等。不過在考古發掘中，商周的簡牘至今還沒有實物發現，恐怕是由於竹木簡牘容易朽腐的緣故。

簡牘在商周時代，一般只用於史官記錄統治者的言行和重大史實，史官對簡牘典冊有壟斷權，一般人無法看到。春秋後期，「學在官府」的文化壟斷局面被打破，私學興起，百家爭鳴，個人著

述開始出現，簡牘作為方便易取的載體，也隨之數量大增。這一時期，縑帛也被用作書寫材料，但由於造價昂貴，始終未能代替簡牘。作為歷史上主要的文字載體材料，簡牘一直延續使用到東晉，才逐漸被紙張所代替。

2.簡牘的形制

用竹、木作簡牘，須將竹筒截成段，劈成竹片，木料也須截成段，開成板，再加刮削修整成為長條。王充《論衡•量知》篇中說：「竹生於山，木長於林，截竹為筒，破以為牒，加筆墨之跡，乃成文字，……斷木為槧，柝之為板，力加刮削，乃成奏牘。」修整好的竹木簡牘還要經過烘乾處理，去掉水分，以防朽腐，也便於書寫。這叫做「汗青」、「汗簡」或「殺青」。

把簡編連起來，就是「冊」，也常寫作「策」。編連簡冊，有時用韋，即熟牛皮條。《史記•孔子世家》說：「孔子晚而喜《易》……讀《易》，韋編三絕。」有時則用各色絲繩，據古籍記載，古《孫子》簡冊用縹絲繩編，《穆天子傳》用素絲編繩，《考工記》用青絲繩編，考古發掘中還發現用麻線或帛帶編連的簡冊。編連的方法有單繩串連和多繩編連兩種，單繩串連是在寫好的竹木簡上端鑽孔，然後用繩依次串編，如同梳齒櫛齒並列相比，多繩編連是像編竹簾子一般，將簡片並列編在一起。編繩的道數取決於簡片的長短，短簡兩道編繩即可，長簡則需三四道甚至五道編繩。至於先編後寫還是先寫後編，並不固定。

編簡時常在正文簡前邊再加編一根不寫正文內容的簡，叫做贅簡。贅簡上端常書寫編名，下端寫書名，便於查找。書寫好的簡冊以最後一根簡為軸，有字的一面向內捲好，收於布袋或筐篋中。

有時還在第一二根簡的背面寫上篇名和編次，也是便於查檢之故。

每根簡片上的字數，也不固定，大多數只寫一行字，也有寫兩行的，有的一根簡上下分數欄書

寫。此外還有圖表、表格等形式。每簡少的只有幾個字，多的則有數十字。在書寫格式上，有的上

下兩端留有空白，如同後世書籍的天頭地腳，有的則上下寫滿，不留餘地。

關於簡的長度，據古文獻記載，視書籍的性質、內容有所不同。戰國、兩漢的簡最長為漢制的

二尺四寸（約五十五厘米多），用以寫六經及傳注、國史、禮書、法令等；其次為一尺二寸（約二

十七厘米多），用以寫《孝經》等書；最短的八寸（約十八厘米多），用以寫《論語》及其他諸

子、傳記書籍。但從出土的實物來看，這種長短制度只是大體上存在，卻並不十分嚴格。如戰國簡

冊中最長的簡有七十二至七十五厘米，約合漢尺三尺二寸多，特別短的則僅有十三厘米，不到漢尺

的六寸。

　木製版牘在形制上與簡冊有所不同，為長方形木板。文獻中或稱「版」（有時也寫作

「板」），或稱「牘」。另有一種長牘，也稱為「槧」，《釋名·釋書契》說：「槧，板之長三尺

者也。槧，漸也，言其漸漸然長也。」與版牘類似的書寫材料，還有文獻中常提及的「方」、

「觚」，有人認為大概是一種方柱或三稜柱形的木製書寫材料。

　版牘的長度也不固定，長的可達三尺（漢尺。下同），短的只有五寸。在用途上，版牘一般不

用於抄寫書籍，多用於公私文書信件。二尺之牘，用以寫檄書詔令，一尺五寸牘用於書寫公文，一

尺牘則多用以寫書信，故書信古稱「尺牘」，五寸牘多為通行證。版牘較竹簡寬，適於作圖，所以

古代的地圖常常畫在版牘上，「版圖」一詞，正是由此而來。

　用作公文信件的版牘，需要加上封緘，就在上面加一塊較小的蓋板，叫「檢」，上面寫收件人

的地址、姓名，叫「署」，將兩塊木版用麻繩、蒲草等捆紮起來，在繩結處加塊粘土，按上印章，

叫「封」，這塊有印記的粘土就是「封泥」。

朝臣上朝奏事時，也常用一塊較小的版牘，在上面寫上所奏事由，以免遺忘，這種版牘稱為「奏」或「奏牘」。後世演變為用玉石或象牙製成，稍有彎曲，稱為「笏版」，只是並不記事，成為一種裝飾物。

版牘雖不用來抄寫書籍，但往往用來記述書籍的篇題、篇數等，與抄寫書籍的簡冊相輔使用，如同書籍的目錄。

簡牘絕大多數由竹木製成，但也有個別用玉石等物的。一九六五年在山西侯馬出土的「侯馬盟書」，就是用玉石簡書寫的，共五千多件。近年來在河南輝縣，也曾出土五十枚一束尚未寫字的玉簡。玉石簡取材有限，製作也費事，恐怕只有像諸侯盟誓這樣重大的外交場合才使用。

簡牘的使用，是中國文化史上一個重要的里程碑。在紙張普遍被用作書寫材料之前，簡牘以其取材方便、製作簡單而流行使用了上千年的時間，許多古代典籍都是依靠簡牘得以保存下來的。而且，簡牘對於後代的書籍形制也有著極大的影響，古代書籍豎行書寫，並印有界欄等習慣，無疑都是簡牘形制的遺風。值得一提的是，簡牘作為書寫材料，對文字的演變及書法藝術的發展也起到過重大的推動作用，簡牘的竹木質地，比起甲骨金石來易於吸墨，從而使書寫代替了鐫刻，書寫則必然要求文字的筆畫形態及結構更合乎手的生理運動狀態，像篆書中那些帶有弧度的筆畫，左右開張的結體形式開始出現並逐漸得以認可，古今文字的演變也正是在這種實踐的基礎上得以完成的。書寫所帶來的漢字形態上的種種變化，豐富了漢字的審美內涵，也促使人們在更廣闊的領域中去探求書法藝術的美，所有這些，都不能不說有著簡牘的一份功勞。

（二）縑帛

先秦時期主要的書寫材料是簡冊，但簡冊本身存在不少缺陷，如編繩易散斷，容易出現「脫簡」、「錯簡」的現象，而且簡冊比較笨重，不易搬運和閱讀。相比之下，縑帛等絲織品質地輕柔，便於書寫也便於收藏，又可以根據需要任意裁接，不會造成散斷錯亂，因此，比起簡牘來，縑帛等絲織品乃是更好的書寫材料。

1. 歷史悠久的絲織業

養蠶織帛，是中國古代舉世公認的偉大發明之一，傳說中有伏羲氏化蠶為綿帛的故事，又有黃帝元妃嫘祖教民育蠶治絲，以供衣服的美麗傳說。據考古發現，中國養蠶織帛的歷史早在距今五千年以前就已經開始。一九二六年，在山西夏縣仰韶文化遺址中，曾經發現一個蠶繭化石，同時還出土了一些石製紡輪、骨針之類的紡織工具，表明早在新石器時代，中國已有了蠶事活動。一九五八年，在浙江吳興縣錢山漾遺址中，發現過一批絲麻織品，其中有平紋綢片、絲帶、絲繩等。經測定，該遺址距今約四千餘年。可見在新石器時代，中國黃河、長江流域均已開始掌握蠶織技術。

殷商時期，絲綢的生產和利用已相當普及，商王和貴族在殉葬的銅器上，往往包裹上絲綢，在河南安陽、河北藁城台雨村等殷商貴族墓葬中出土的青銅器上，都有粘附絲織物的殘痕，經鑑定多半屬於提花織物，甚至有可能是經過洗練的織物，說明當時的絲綢生產技術已達到了較高的水平。

西周到戰國時期，絲織手工業發展很快，《詩經》中不止一處出現對絲織物及其生產情況的描述。成書於戰國時期的《禹貢》中記載的「九州」中，有六個州將絲和絲織品作為主要物產。其中青州（今山東北部、河北南部一帶），有絲和一種花紋綢；兗州（今山東南部、河南東部一帶）有

蠶絲和壓桑絲；徐州（今安徽、江蘇淮河流域一帶）有彩

錦；荊州（今江蘇、安徽長江兩岸一帶）有絲帶；豫州（今河南及湖北北部）有絹綢和絲綿。

絲織品種類繁多，在《説文》中，絲織品就有繒、絹、綺、縑、綈、紈、綃、素、練、縹、

縞、綈、緹、繰、緇、帛等幾十種名稱。清汪士錦《釋帛》説，帛有六十多種。「帛」字始見於甲

骨文，是一般絲織品的通稱。常用來書寫的有：

素，由生絲製成，色白，不經漂染。

絹，也是用生絲織成，輕薄如紗，常用於書寫，特別是繪畫。

繒，與絹類似，也用生絲織成，輕柔潔白。

綈，是用野蠶絲織成，厚而暗，較其他素帛經久耐用。

縑，用雙絲織成，色黃，是經過漂染的織品。「縑帛」常是書寫所用絲織品的通稱。

2. 帛書的形制

帛的尺寸不一，一般來説，整幅帛長四十尺，寬一尺（古制）。用來抄寫典籍時，則要根據需

要剪裁或縫接，所以帛書的長度，從一尺到數丈不等，寬度則由數寸至一尺多。從長沙馬王堆西漢

墓中出土的帛書來看，有時用整幅帛書寫，寬度為四十八厘米，有時則用半幅，寬約二十四厘米

（圖版22）。長沙子彈庫發現的帛書，長約三十九厘米，寬四十七厘米，可見帛書的尺寸並無定

制。

帛的書寫格式，則與簡册相仿，開卷留有空白，如同「贅簡」。如有書題，也是小題居上，

大題居下。若篇名在卷末，則標明「右幾章」。在較長的帛書上，有時一種（篇）書寫完後，空一

行接抄別種（篇）的書，有時在兩書之間畫一小黑方塊以示區別。早期帛書無界欄，後逐漸出現手

畫界欄，如馬王堆帛書《老子》用朱砂畫成。後來為使用方便，往往在織帛時就以赤絲或黑絲在縑帛上織出界欄，後人稱之為「朱絲欄」、「烏絲欄」。

帛書的收藏，以折疊與卷束並用。卷束時用一長方形木片為軸。折疊收藏的帛書，折疊處難免受損，故後來帛書以卷束為多。一部書可以捲成一卷或幾卷，所以「卷」就成為計算書籍篇幅的單位。

帛書在收藏時加木片為軸的方式，到後來逐漸發展成為古代書籍的一種形制——卷軸。簡冊雖然也卷束收藏，但它以最末一根簡片為軸，無需另加，故不把它歸為卷軸。卷軸形制書籍所用的軸，比卷子的寬幅稍長，捲起之後兩頭在外，其質料最初是竹木片，後來通用漆木，再貴重的則有琉璃、象牙、玳瑁、珊瑚、黃金等，卷軸形制的書籍在紙張發明以後更為完善，除卷、軸外，還有檩、帶、帙、牙簽等附屬品。

與簡牘相比，縑帛質地柔軟輕盈、攜帶更為方便，且是纖維織物，吸墨性能好，應當說是更為先進的書寫材料。但縑帛的織造技術要求高，取材有限，遠不如簡牘那樣簡便易得，所以在紙張發明以前，簡册還是最主要的書寫材料，縑帛作為書寫載體，多半是帝王貴族的專利，因而數量就比較有限。但縑帛的運用，卻為後人對書寫材料的探求提供了有益的啟示。從紙張的發明歷程來看，東漢以前文獻中所提到的「紙」，一般是指絲棉紙或縑帛，故「紙」字從「絲」旁。絲棉是將蠶繭煮水後經捶打而成。在捶打絲棉的過程中，常會產生一層極薄的絲絮片，可用來包裹東西，上面也可寫字，這便是「紙」的雛形，古人稱「赫(xì)蹄」。在植物纖維紙出現以後，縑帛依然經常被用來寫字、繪畫，特別是在書畫裝裱工藝中，縑帛更是不可或缺的材料，一直沿用至今。

(三)筆墨的產生和發展

從考古發現來看，筆墨的出現幾乎伴隨著文字同時產生，在原始社會中發現的那些與文字起源有關的符號中，除用刀刻於器物上之外，有相當一部分是以墨或硃塗畫於其上的，在大汶口文化類型符號中即有刻後塗朱及僅塗朱而未刻的例子。對其時相當於「筆」的工具，現在無實物可考，而塗料的應用歷史則依稀可辨。原始人起先的塗畫行為大致總與神事有關，故取紅（血）色以營造氣氛，最初或許用真血，後逐漸取用礦物顏料以代之，只求其朱色。朱色經久易褪，或變為黑色，後來便乾脆取用自然界中黑色礦物原料作為顏料。黑色的碳化學性質穩定，不易褪減變色，古人便選擇黑色的墨作為書寫材料並一直沿用下來。

1.筆的出現

人類用筆的歷史可以上溯到舊石器時代，在舊石器時代的一些岩穴、石崖上，有遠古人類繪刻的岩畫。繪刻岩畫必然運用類似毛筆之類的工具，據推測，那時所謂的「毛筆」或許只是直接取用具有此種功能的天然物品，諸如茅草、動物的皮毛等，但這充其量只能算是毛筆的早期代用品。而新石器時代器物表面的圖紋符號，則表明當時人們的塗畫工具有了長足的發展。在距今約七千年的磁山文化（河北省武安縣磁山）遺址出土的陶器上，已出現有繪製的平行及曲折形的花紋。在與之大約同時的大地灣文化（甘肅省秦安縣）陶器上，也有寬帶紋等紋飾。據稱，在這些花紋上有的地方還留有筆毫描繪的痕跡，而有的如弧線紋、渦紋、圓點等，又顯得至為流暢自如，這說明當時所用的繪製工具已非常細緻而順手，或者說已是真正意義上的「毛筆」了。在出土的甲骨中，有寫了而未刻的文以筆寫字的歷史至遲從殷商甲骨文時代就非常普遍了。

字，也有寫了全部文字的，而僅刻部分筆畫的，這說明在「刻契」的同時，書寫也同樣普遍地存在。殷墟出土的一片陶片上，有一墨書「祀」字（參見圖6），字一寸見方，筆畫提按有致，起筆與收筆處鋒芒鮮明，表現出毛筆極佳的彈性，反映出當時的毛筆已具有相當好的性能。

圖6　白陶墨書「祀」字（商）

但商周以前的毛筆實物卻從來沒有發現過，目前考古界發現的最早的毛筆是戰國時代的。一九五四年，在湖南省長沙市左家山發掘的一處戰國楚墓裡，出土了一支竹桿毛筆，桿長一八‧五厘米，筆鋒長二‧五厘米，直徑○‧四厘米，筆毛為兔毫，其形制是將筆桿前端劈成數瓣，裝入筆頭，用細線纏緊，再塗以漆，使之牢固。蔡邕《筆賦》所謂，「削文竹以為管，加漆絲以纏束」，正是對此筆形制的描繪，此筆還有竹製筆套，長二三‧五厘米，將筆整個裝入其中。

湖北睡虎地秦墓裡發現三支秦筆出土的秦筆實物，則表明到秦代製筆工藝又有所改進。一九七五年在睡虎地一號秦墓裡發現三支秦筆，其特點是筆桿前端略粗，並鏤空加工成腔，筆頭插入腔內，這便與現代的毛筆很相近了。筆桿的另一端削尖，可以像髮簪那樣插在髮束或帽子上，歷史典籍中有「簪筆」一詞，正好與此相印證。

對於書寫效果來說，製筆工藝的進步主要表現在筆鋒上，包括所用材料及製法。商周以前的筆既無實物可考，亦無文獻記載，筆鋒如何製成無由想見。左家山出土的戰國楚筆以兔箭毫製成，即

單用一種獸毛。一種獸毛製成的筆鋒，性能比較單一，便有了用兩種以上獸毛製筆的作法，即兼毫筆。關於兼毫筆的出現，據宋人葛立方《韻語陽秋》記載：「蒙恬造筆，以狐狸毛為心，兔毛為副，心柱遒勁，鋒铓調和，故難乏而易使。」如果此說成立，那麼說明至秦代已經出現兼毫筆了。

用毛筆書寫文字時，文字的形態必然會反映出書寫的特徵，這些特徵經過長期積累，便會為書體的演變創造條件。漢字在戰國末期曾發生過一次大的變革——隸變。這其中的一個重要原因，就是因為毛筆的書寫已相當普遍，從而引起漢字在書寫順序、結構特徵以及筆畫形態等方面發生了很大的變化，最後形成一種新字體——隸書。由此可見，毛筆的出現和使用，不僅使文字使用場合的擴大成為可能，同時對文字本身的發展變化也起到了巨大的推動作用。

2. 墨的使用

遠古時代，用於繪製岩畫的顏料，有黃、黑、紅、白等色，而以紅色居多，這與原始人類對血的敬畏與崇拜有關。這些顏料大都為礦物原料，其中石墨是較為常見的一種，它質地鬆軟且易於塗畫，逐漸成為一種普遍使用的顏料。

在距今約三萬年左右的舊石器時代晚期峙峪文化（山西省朔縣境內）遺址中，曾出土過一塊石墨，至於是否當墨使用目前還不得而知。在屬於新石器時代的姜寨遺址（陝西省臨潼縣）中，出土過一套繪寫工具，其中有石硯、硯蓋、磨棒、陶杯及數塊黑色顏料，據考察為氧化錳，這是迄今為止可確知最早的礦物墨。

除礦物墨外，早期人們還使用過植物墨及動物墨。元代陶宗儀《輟耕錄》說：「上古無墨，竹梃點漆而書。」漆液經氧化後會變為黑色，故可用來書寫。又有人說所謂的「蝌蚪書」，也是用漆液書寫，由於漆液凝重，不易塗勻，故寫出來的字頭粗尾細，形似蝌蚪，因此得名。另外，有些動

物如烏賊等，可排出黑色的汁液，也是人們早期使用的墨料。

礦物墨與動植物墨合稱為自然墨。使用自然墨不僅來源有限，書寫效果也不十分理想，人們逐漸開始研製更便於書寫的人工墨。

人工墨的製作起於何時，目前尚無定論，但從考古發掘中出土的陶器、甲骨片上的墨跡來看，早在殷商時代就有人工墨了。

據文獻記載，墨從人工起源就已經普遍使用。周代刑罰中有「墨刑」，就是對犯罪之人在臉上刺染墨色。另外戰國時代已經有木工使用的「繩墨」出現，說明墨的用途已較為廣泛。

有關人工墨的實物發現，以睡虎地秦墓中的墨塊及研墨工具為最早。秦墓出土的墨塊為松煙墨，是將松樹枝經不充分燃燒取得墨粉製成。這二墨塊呈丸狀，使用時將墨放入硯中用研石壓碎，再加水調和，與後代的研墨方式有所不同。

漢代以後，墨在形制上由丸狀而變為長條狀，可直接執握研磨，改變了先前的用墨方式，這一形制一直保持到今天。在用料方面，漢代大量使用松煙，奠定了歷代製墨業的基礎。

墨的使用對文字及書法藝術的發展所起的作用雖不及筆那樣明顯，但從另一方面來說，墨的廣泛使用保證了書寫活動的普及。尤其是墨作為一種書寫材料，由於它化學穩定性好，不易褪色，故墨跡雖年代久遠卻仍能保持原樣，這是其他礦物性顏料所無法企及的。這就使年代久遠的書跡得以展示在後人眼前，對保存文化遺產及歷史資料功不可沒。

七、器用與文字

先秦時期的文字及書法資料，除了常為人們所提及的甲骨文、金文、簡牘文字及縑帛書之外，還有一些是附著在生產工具和日常生活用具上的刻辭或題銘。古代的陶器、瓦材、貨幣、印璽、符節、權量等物品上，往往鐫刻有表明其製造者姓名、製造原委或用途等的文字，它們與當時的古文字體系同出一轍，並無二致。但由於載體材料和形成方式的特殊性，這些文字的外在形態與當時用於文獻書寫的通用字體之間存在著一定的差異，這也從一個側面反映了古文字的豐富多樣，故而這類文字資料歷來都備受古文字學家與書法家的重視，各種特殊文字載體也成為書法文化的重要組成部分。

(一)陶器和瓦材

製作陶器是人類最早的創造性勞動之一，中國先民早在新石器時代就掌握了製陶技術。在中原地區的磁山文化、裴李崗文化、華南地區的江西萬年縣仙人洞文化等新石器時代早期遺存地，都發現過當時人們使用陶器的證據。考古成果還表明，早期人類製作陶器，都是就地取材，採用當地的天然土，如黃河流域的紅土、黑土及河谷中的沉積土等，都是製作陶器的原料。

根據陶器的顏色，可以將其分為多種陶系，如分為灰陶、紅陶、彩陶、彩繪陶、黑陶以及印紋硬陶等。陶器本身的顏色，是由於原料中含有呈色金屬元素的關係，也是由於人們掌握了控制火焰技術所致。具體說來，如果燒窯後期令其供氧不足，燒燃不完全，這樣燒出來的陶器就成為灰色或

灰黑色。如果燃燒時供氧充足，可完全燃燒，溫度高，陶器就成為紅色，是為紅陶。如果以金屬鐵、錳等礦物質與泥土配成彩料，在紅陶和灰陶上施以彩繪，經攝氏八百至九百度高溫燒成，其彩繪永不褪落，就成為彩陶。如果是在燒成的陶器上畫彩，彩繪顏色附著在陶器表面，這就是彩繪陶。如果在燒窯後期用燃燒不充分的黑煙薰炙，再經打磨光亮，製成的陶器就是黑陶。如果其中摻入細砂等強燬料，經攝氏一千度左右的高溫焙燒，陶質更為堅硬，稱為印紋硬陶。

早期製陶成型有手製或輪製兩種方法。手製法包括捏塑法、模製法、泥條盤築法等。相較而言，輪製法的技術更為先進，其作法是將泥料放在陶輪上，利用陶輪快速轉動的力量，用提拉的方式使之成型。

陶器的裝飾工藝的發展是製陶技術進步的一個體現。在陶坯表面塗一層調好的泥漿，燒好後器表就會附著一層陶衣。調製這種泥漿所用的配料是選用不同的礦物質，陶衣可呈現紅、棕、白等顏色，此外還可以在器表上施以彩繪、刻劃或拍印出各種花紋圖案。

繪製裝飾圖案所用的原料是選取富含鐵、錳等礦物質的泥土配製而成，畫筆是用動物毛之類的物質作成的類似毛筆的工具。裝飾花紋則取水波、植物、動物、人物等畫面。早在新石器時代，人們已經能夠把自然界的豐富多樣提煉成圖案，並按照均衡、整齊、對稱、反覆、連續等法則繪製在陶器上。一九七三年青海大通縣上孫家寨出土一件彩陶盆，其內壁繪四道平行弦紋，上端接口沿處繪一圈帶紋，兩組紋飾間繪有三組人物舞蹈畫面，每組兩邊有五至八道並排的弧線，在相反兩組弧線之間，各有一條斜行的柳葉形寬帶紋。舞蹈人物五人一組，手拉手，面向一致，隨著舞蹈的節拍，髮辮順勢擺向一側。在兩條腿之間，還有一條翹起的尾巴狀裝飾，表現出當時人們裝飾著獸尾

翩翩起舞的歡快情景。這件陶器裝飾充分反映了當時高超的陶藝水平。

除了繪畫，當時人們裝飾陶器的手法還有拍印、捏塑、刻劃等。原始社會陶器上的刻繪符號尤其古老，讓古文字學家們感興趣。這些刻繪符號介於圖畫和文字符號之間，通常被看作是漢字的前身。從這個意義上來說，陶器也可以看作是最早記載了中華文明歷史的一種載體。

在陶器上刻繪明確的漢字至遲在殷商時期就開始了。在殷墟出土的器物中，曾發現過一片帶有墨跡的陶片，上書一「祀」字，是目前所見最早的無可爭議的陶文。此後的陶文則屢有發現，尤其是陶瓷器出現以後，在瓷器上繪製文字和繪製圖案花紋具有同樣重要的裝飾功能。中國歷代的陶（瓷）器，也就成為漢字書法藝術的一種特殊載體而流傳於世。中國書法史、文化史對其應有一個正確的評述。

陶製品的另外一類重要用途是用於建築業，為敘述方便，我們把建築用陶製品統稱為瓦材。

以陶質粘土原料製作建築材料，早在龍山文化時期就已開始。在河南淮陽縣發掘的河南龍山文化遺址中，出土過陶質的排水管道，其外表拍印有籃紋、方格紋、繩紋、弦紋等。在河南偃師二里頭商早期大型宮殿夯土基址內，也發現埋設有互相套接的排水陶水管。陶質為泥質黑灰陶，胎質細膩堅硬，飾細繩紋。安陽殷墟發現的建築用陶，也多為水管，形制較以前更為多樣。

建築用陶最重要的成就是在西周初期創製出了陶瓦，有板瓦、筒瓦之分。板瓦較大，約五十厘米長，表面有繩紋，上面還有瓦釘或瓦環。筒瓦較板瓦稍短，表面有繩紋或雲雷紋。與筒瓦相配使用的還有瓦當。瓦當是在筒瓦的窄端加上一個圓形或半圓形的堵頭，圓形的稱為全瓦當，半圓的稱為半瓦當。瓦當一般為素面，也有裝飾簡單圖案的。春秋時期，出現了與瓦板分離的瓦釘，將瓦鑽一個洞，使用時將瓦釘插入小孔起到固定作用。筒瓦和瓦當一端出現了稍小於瓦頭的榫頭，保證了

兩個筒瓦相接處更為吻合。

先秦時期在瓦和瓦當上刻製文字還很少見，一九四八年在陝西鄠縣出土的一件戰國時期刻有銘文的陶瓦，為目前所僅見的一例，稱《秦封宗邑瓦書》。該陶瓦長二十四厘米，寬六·五厘米，厚度不等，首尾薄而中間厚，厚處一厘米，薄處〇·五厘米，正反兩面刻字，正面六行，反面三行，共一百二十字左右，其字體反映了金文向篆過渡的明顯痕跡，有很高的藝術價值。

除此而外，先秦時期的陶質建材還有陶磚、陶井圈等。陶磚上往往刻有各種花紋，有平行線紋、方格紋、太陽紋、米字紋、印山字紋、蟠螭紋等，這一時期在磚上刻文字還很少見。

(二)貨幣

貨幣是人類社會經濟發展到一定階段的產物。中國古代貨幣形式的演變和製作工藝，在世界貨幣史上長期處於領先地位，其中一個顯著的特點就是在貨幣上鑄有文字，這與西方貨幣上有人物、動物等花紋圖案完全不同。早期貨幣上的文字，一般是標明重量，後期則一般為朝代年號，也有標上鑄造地點、鑄造機關以及其他標記符號的。

先秦時期，隨著青銅鑄造水平的不斷提高，銅鑄幣的製造也有了長足的進步，成為這一時期貨幣的主要形式。（參見圖7）

1.布幣

布幣是由一種叫做「鎛」的鏟形農具演變而來，鎛形狀像鏟，上面首部圓空，可裝木柄，中間厚重，不易折斷，足部尖薄，適宜鋤草、掘土等勞作。鎛與布同音，所以又做布。

最早的布幣，稱原始布，在殷商後期、西周初期黃河中游一帶就已出現，其大小和原來的農具

差不多，布面一般沒有文字，或有少量銘文。西周時期，布幣的體型開始變薄，而首部圓空的鋬則比原始布加長，叫做空首布。這種布幣幣面多鑄有銘文，如地名、干支、數字等，也有鑄「富」、「釿」（一種重量單位）等字的。空首布的形狀，大體分為平肩弧足和聳肩尖足兩類，在河南、陝西、山西等地都曾有出土（圖版13）。

春秋戰國時期，布幣體型變得更加輕小，外形也出現了重大變革，其首部不再是圓空的鋬，而變為扁平堅實的板片狀，稱為平首布或實首布，而且布幣的首、肩、足部也漸漸地變成圓形了，與原始農具的樣子相去甚遠，有的布上還有穿孔，便於穿繫攜帶。平首布的鑄造，比空首布要精巧得多，紋飾也愈來愈美觀，幣面一般都有銘文，多是地名和重量、價值單位，如「梁一釿」、「梁半釿」等。平首布流通的區域北自遼寧，南抵河南，西至陝西，東至山東的廣大農業地區，說明當時的商品流通已相當普遍了。

2.刀幣

刀幣產生於中國東方、北方漁獵區和手工業商業發達的地區。它是由一種叫「削」的銅製漁獵和手工業用刀演化而來的，其形狀類似帶柄的刀，刀端較尖，刀背呈弧形，柄身有裂溝，柄端有穿繩圓孔。刀幣按其形制和鑄造地區劃分，有齊刀、燕刀和趙刀三種類型。

圖7 戰國貨幣

1 齊國刀幣 2 蟻鼻錢 3 圜錢 4 燕國刀幣
5 魏國布幣 6 韓國布幣 7 楚國布幣

齊刀體型較大，又稱大刀，流通於齊國。幣面銘文有六字、五字或三字，但無論哪種一般都有「齊、法、化」三字，化即貨字，「法化」是標準貨幣之意。據研究，齊刀幣中最古老的是有「齊造邦長法化」六字銘文的刀幣，大約造於西周。戰國時齊刀有全國性貨幣和地方性貨幣之分，全國性貨幣一般鑄有「齊法化」三字，地方性貨幣則鑄「節墨邑之法化」、「安易之法化」等帶有地方名稱的銘文。

燕刀是燕國地區流通的刀幣，又分為明刀、尖首刀、針首刀三種。明刀刀幣的正面鑄有一「明」字，在燕地流通最廣，有的背面鑄有銘文，有的是各種圖形、符號，據說是鑄幣時爐次的標誌。尖首刀刀身較長狹，首部尖銳，幣面鑄有一個或兩個字的銘文。針首刀產生的年代更早，可能是西周時代的刀幣，流通的範圍也小，主要限於燕國沿長城邊地一帶。趙刀是趙國靠近燕國地區使用的刀幣，其特徵是前端較平或呈圓形，刀身平直薄小而有彈力，銘文多為「甘丹」（邯鄲）「白人」（柏人）兩種地名。趙刀流通時間，約在戰國中後期。

3. 圜錢

圜錢是從紡織工具紡輪演化而來的，形制扁平而圓，中間有孔。圜錢比布幣、刀幣更便於計數和攜帶，又不像布幣那樣容易折斷，而且有孔可以穿繩，更適合於商品流通的需要。戰國中後期，除楚國以外陸續為各國所採用，逐漸取代布幣、刀幣而形成一種新的鑄幣體系。在秦國，圜錢以「兩」為貨幣單位，幣面只記貨幣單位，不記地名，這是因為貨幣鑄造權集中於朝廷的緣故。秦圜錢最初為圓形圓孔，背面無文，正面銘文「珠重一兩」，戰國晚期演變為圓形方孔的「半兩」錢。秦半兩錢大小適中，便於授受，適合當時流通的需要，得到迅速發展，秦統一六國後成為全國統一的貨幣。

4.蟻鼻錢

蟻鼻錢主要流通於楚國一帶，它仿製古代用作貨幣的貝。蟻鼻錢的形制為橢圓形，正面突起，背面磨平，形狀像貝但體積較小，幣面鑄有陰文，文字凹進形似螞蟻，有的銘文筆畫像人臉，故名蟻鼻錢或鬼臉錢。

（三）璽印

璽印是用來表明個人身分、職權或封檢物品、物勒工名的一種憑證工具。先秦時期，各級官僚在接受冊封赴任時，都需拜受官印並奉為至寶，隨身攜帶，作為權力的象徵和憑證。《周禮》中還記載了璽印在貨物流通方面的作用：「凡通貨賄，以璽節出入之」①、「貨賄用璽節」②，璽印起到許可證的作用。鈐於陶器上的璽印，多是生產作坊、生產地點或監造者的名稱，表明該器物的製作者或所有者。戰國時期的火烙印，烙在車馬身上，是對車馬所有權的一種標記。除此之外，先秦時期璽印還有一個重要的用途就是用來封檢信札物品。當時人們的信札要在捆紮處加壓一塊軟泥，然後用璽印在軟泥上按壓出印文作為封檢憑記，既可防止私拆泄密，又可說明物品和書牘的屬性，這種軟泥乾燥後，就成為我們今天所說的「封泥」。另外，除了這些實用功能之外，先秦時期人們還普遍地佩帶璽印以求祈祥禳勝，因而印文多刻有吉祥意味的肖形印或「出入大吉」、「出利」等吉語。可見，在先秦時期，璽印的社會功用是相當廣泛的。

璽印的起源時間目前尚無法確考，但實物發現則表明至遲在殷商時期就已出現，黃濬所著《鄴

① 《周禮・地官・司市》。
② 《周禮・地官・掌節》。

中片羽》一書中，記錄有三方據説從河南安陽殷墟出土的銅璽，其實物現存台灣。這三枚銅璽形制

相似，均為銅質，鼻鈕，印面呈正方形，璽體作平板狀，印文一作「亞羅・示」一作「翼子」，一

作十字界格，中有回曲紋飾，尚難釋讀。經于省吾、李學勤等人考證，這三枚古璽印文與商末一些

青銅器上的銘文有相通之處，故確認它們為商末之物，這是目前所見時代最早的古璽。

春秋時期，只發現有少量的肖形璽。到了戰國時代，璽印的製作和使用開始特別盛行起來，羅

福頤先生主編的《古璽匯編》一書，就選輯了戰國古璽五千七百零八方，數量已相當可觀。戰國古

璽從內容上來分，可分為官璽和私璽兩大類。從其款識上又可分為白文、朱文兩類。白文官璽多為

鑿款，其大小約二・五厘米見方，鈕制多見鼻鈕，印文多加邊欄，偶爾在中間加一十字，形成田字

界格。朱文官璽多是鑄款，尺寸相對小些，大致一・五厘米見方，款識一般不加邊欄，文字排列無

空格，視官名長短和文字形體而自由組合。私璽主要表現在成語，肖形印居多，鈕制形式更加豐

富，如出現三合鈕、亭鈕、人形鈕、帶鈎鈕等。

戰國古璽遺存數量頗豐，印文所用文字反映了戰國時期「文字異形」的狀況，表現出很強的地

域性。根據有關學者的研究成果，戰國古璽可分為以下幾類：

1. 齊系古璽

是指以齊國為中心的魯、邾、倪、任、滕等國境域內出土的古璽。這類古璽形制較特殊，印面

多呈方形，印面上方有突起的稜脊，使印面呈凸形，款識多為白文，官璽多自銘為「鉩」或「信

鉩」。此外還有一個特殊的專名，銘為「鑩」，讀若「節」。官璽中所載職官名也有比較罕見的專

稱，如「坿幣」（市師），「者幣」（褚師），「㯱幣」（漆師）等。其文字中還有一些特殊的形

體，如「馬」作「禾」、「工師」作「𫭻」等。

2.燕系古璽

燕國所轄地域以薊為中心，包括今河北及遼寧大部、山西和內蒙一部分，以及東邊朝鮮的一角。燕璽中官璽有三種常見的形制，一為長條形朱文璽，自銘為「鍴」、「ㄗ」（符）、「危」、「厶」等；二是方形白文小璽，邊長二厘米左右，鈕制多為罐鈕，印面有邊框，印文布局比較整飭。官璽中有「某都某」的固定格式，「都」之前為地名，「都」之後為官名，如「平陰都司徒」等；三是方形朱文璽，小者邊長尺寸多在一·五厘米之間，其璽多自銘「危」，大者邊長可達六、七厘米，如著名的「日庚都萃車馬」火焰璽，為戰國古璽最大者。

3.晉系古璽

晉系包括韓、趙、魏三國及中山、鄭、衛等小國。晉系古璽多為朱文，款識風格比較工麗精巧，鈕制多為鼻鈕，印中所見官名有「嗇夫」、「眡事」、「發弩」、「鄲」等，為其他地域所少見。其文字形體也有自己的特色，如「嗇」作「睿」、「司馬」作「駉」等。

4.楚系古璽

楚國地域遼闊，包括現在湖北、湖南、安徽、河南等省的廣大地區。楚系官璽印面大小不拘，印文多鑿成白文，其字形結體散逸，表現出楚文化的自由舒展之氣，其官名有「職室」、「職歲」、「連尹」、「軍計」、「莫囂」等。印文所用文字形體亦很有特色，如「金」字旁，寫做「金」、「金」等，「室」作「陵」，「職」作「戠」等。

5.秦系古璽

秦國地處西周國都故地，其古璽的一個顯著特徵是用字比較整飭規範，較多地繼承了商周正統金文的風格，與其他六國古璽用字有比較明顯的差別。此外，秦璽印文多用邊框，間用「田」字

格，或「日」字格，印面呈長條形，內容上則大量出現吉語類的成語，與秦統一六國後的秦印一脈相承。

㈣權量

權量是對古代度量衡器的泛稱。先秦時期，用於測量長度、重量、容量的工具已有相當程度的發展，但在器物上銘刻有文字的，卻只有「權」（即秤砣）和「量」兩種，所以文化史學界常常提及的度量衡器不外乎權、量兩種。

權量的產生和發展也是商品經濟發展到一定階段的產物。在出土文物中，至今尚未見到西周以前的權量，但在青銅器銘文中可以看到有關度量衡單位的記載，西周時期的「禽簋」和「禽鼎」記載成王賜金「百寽」，「揚簋」、「番生簋」等也有「取遺五寽」的記載：「屍敖簋」銘文記載「而賜魯屍敖金十鈞」。「寽」、「鈞」是重量單位。「曶鼎」銘文中記，匡記搶了曶禾十秭。《詩經・周頌・豐年》中則有「萬億及秭」的句子，「秭」是一個計「量」的單位。這些資料表明，西周時期的計量方式已十分規範，相應地，也說明權量等計量工具已經定型。

春秋戰國時期，度量衡器具逐漸發展完備，如齊國的量器有豆、區、釜、鍾，其法定的進位關係是：四升為豆、四豆為區、四區為釜，十釜為鍾。豆、釜等原來都是酒器或食器，由於有一定的量，就逐漸用作量器的單位了，「豆」後來即演化為「斗」。

春秋中晚期，楚國已製造了小型衡器──木衡銅環權。目前所見的一套完整的環權係楚國遺物，全套共十枚，大體以倍數遞增，分別為一銖、二銖、三銖、六銖、十二銖、一兩、二兩、四兩、八兩、一斤。換算成今制，一銖重〇・六九克，一兩一五・五克，一斤二五一・三克。這種精

小的衡器，是用來稱量楚國黃金貨幣「郢爰」的工具。

秦自商鞅變法以後，注重發展農業生產，因此製造了專門用來徵收糧食稅的禾石銅權，並且採取一系列措施來統一秦國的度量衡標準器。流傳至今的商鞅銅方升就是商鞅變法時統一度量衡的實物見證。方升一側刻「十八年，齊遂卿大夫衆來聘，冬十二月乙酉，大良造鞅，爰積十六尊（寸）五分尊（寸）壹為升。」另一側刻一「臨」字，與柄相對的一面刻「重泉」二字，底部有秦代加刻的秦始皇廿六年詔書。方升自銘容積為一六‧二立方寸，是先後發給「臨」和「重泉」兩地使用的標準量器。一九六四年，在西安出土了一枚秦國銅權，自銘為「禾石」，當是當時秦國重量衡器的標準。

齊國出土的度量衡器較多，有子禾子銅釜、陳純銅釜和左關銅鈁等。這些三器物上一般都刻有銘文，其中以禾子銅釜所刻銘文最詳，大意是說關口上使用的量器要以倉廩的量器作為校測的標準。

此外，楚、韓、趙、魏、燕、中山等國也有一些權量及刻有記述其重量、容量的各種器物，說明戰國時期各國的度量衡制度都有較高水平的發展，也反映了當時度量衡制度不統一的局面。

銘於權量上的文字，既是研究歷史的珍貴資料，亦是先秦書法的珍貴資料。我們應當對這些遺存給予足夠的重視，很可從這個側面探測到許多收穫。

第二章
秦漢時代的書法與文化

一、概述

秦朝是中國歷史上第一個中央集權的封建王朝。秦傳二代，二帝，共十五年，時間在公元前二二一年到公元前二〇七年。漢分西漢與東漢，又稱前漢與後漢，共四百餘年。西漢傳十代，十二帝，共二百零八年，時間在公元前二〇二年至公元六年；東漢傳八代，十四帝，共一百九十五年，時間在公元二五年到公元二二〇年。秦漢的歷史共為四百餘年。在秦朝與漢朝之間，尚有四年的楚漢相爭；兩漢之間，有十八年為王莽篡權。公元一九六年，曹操迎漢獻帝都於許昌，「挾天子以令諸侯」，漢朝已名存實亡，三國鼎立的局面開始形成。公元二二〇年，曹操死，其子曹丕廢漢獻帝，漢亡，中國歷史進入了一個新的發展時期。秦漢時期的政治制度、文化思想、社會心理對以後中國歷史的影響是巨大的，如大一統的君權思想，漢族的觀念，積極進取的時代精神等等都是在這個歷史時期中形成的。

公元前二二一年，秦始皇滅六國，結束了戰爭紛起的春秋戰國時代，建立了中國歷史上第一個統一的多民族中央集權的封建國家。歷史進入秦漢之後，上層建築領域與春秋戰國時期有了明顯的

不同，政治上的統一為文化的統一創造了必要的外部條件，全國範圍內的經濟文化有了廣泛的交流。交流的結果，是秦漢時代文化上的大發展。

秦始皇稱帝後，建立了一整套專制的政治體制，最突出的是郡縣制，它與西周封國制有著質的區別，第一，封國的君主和貴族職位是世襲的，而郡縣的首長則由朝廷任免；第二，郡縣必須直接受朝廷的命令與監督，而封國對王朝卻不一定如此。隨著郡縣制的推行，秦漢時期進入了中國封建社會成長時期，以等級制為特點的封建土地所有制，在當時黃河流域，長江中下游和珠江流域基本建立起來。秦漢時代的職官制度也隨著郡縣制的推行而逐漸健全。秦漢以後各朝代的職官制度雖然有所變化，但都是由秦漢時期的職官制度因循而來。

秦漢時期的法律制度已經十分成熟。秦代崇尚法家思想，是一個以刑法嚴苛著稱的朝代。一九七五年湖北雲夢縣睡虎地秦墓中出土了一千一百多枚有關秦朝法律的竹簡，其中重要的內容包括有《秦律十八種》、《效律》、《秦律雜抄》、《法律答問》、《封診式》、《為吏之道》、《日書》等七種，大概上起於秦惠王、下至秦始皇。法律在秦始皇時期已相當完備。《晉書·刑律志》中有關於蕭何增損秦律而成的《九章律》，是為漢律。一九八三～一九八四年在湖北江陵縣張家山的西漢墓中出土了一批竹簡，上有《漢律》、《奏讞書》、《引書》、《日書》等九種法律條文內容。漢代的法律制度隨著社會的發展較秦律有所變化。

秦代由於奉行法家思想，對異於秦的六國文化進行了一次空前的摧毀。漢立國後，汲取了秦亡的教訓，在學術思想上採取了有利於其發展的政策，漢代初期的學術思想成績主要在於對先秦古籍的整理。西漢中期董仲舒提出「罷黜百家，獨尊儒術」的理論，而其「儒術」實際上已經是一種適應漢代社會需要的有別於孔孟思想的儒學理論，是對戰國以來百家思想的一次歸納總結。從董仲舒

的「大一統思想」、「尊王攘夷」、「正名定分」等思想中即可找到百家思想的影子。董仲舒儒學思想的出現，表明了隨著漢武帝時期中央集權的封建制度達到了成熟階段之後，對思想意識領域的統一要求。

漢代還出現了歷史上著名的「今文經」與「古文經」之爭。時間在西漢中後期到東漢年間。今文經即漢朝通行文字隸書錄成的先秦古文獻，而古文經則是用古文字書寫流傳下來的先秦文獻。古文與今文之爭在東漢末年經學權威鄭玄的手中完成了古經文的統一。今文經與古文經之爭對秦漢以後考據學的發展有深遠的影響。

秦漢時期的文學及史學有很大的發展。文學上突出的貢獻表現在漢賦及樂府詩歌的高度成熟和五言詩的初步形成。辭賦是一種有韻、以敘事為線索而又強調抒情的文體，它介乎詩與散文之間。所謂「唐詩晉字漢文章」的「漢文章」其實就是指漢代的辭賦。「樂府」本來是漢代中央官府主管音樂部門的名稱，專管收集民間詩歌，後來由文人模仿民間歌形式而寫的詩也被稱為「樂府詩」。隨著樂府詩的發展，五言詩逐漸代替四言詩而成為漢代後期詩歌的主要形式，產生了《古詩十九首》這樣的五言古詩名篇。

在史學上，出現了名垂千古的史學家司馬遷和他的不朽名作《史記》。《史記》是中國第一部紀傳體通史。年代跨傳說中的黃帝到漢武帝太初年間，共三千年左右。全書分為一百三十卷，「究天人之際，通古今之變，成一家之言」。是中國史學發展史上的重要里程碑。繼《史記》之後，東漢年間的班彪、班固編寫的《漢書》同樣對後世影響深遠，在中國史學史上亦有重要的地位。漢書所記載的年代從漢高祖元年（公元前二○六年）起到王莽地皇四年（公元二四年），計二百二十九年。它首創了斷代史的體例，包舉有漢一代，首尾完整，資料豐富，為後世諸多史家所效法。

漢代藝術領域中的建樹也是洋洋大觀。漢代的繪畫、音樂、石刻藝術、畫像石都為後世留下了光輝的典範。關於藝術方面的問題，我們在後面還要進行詳細的討論，這裡就不再詳細叙述了。

總之，秦漢時期社會文化比前代有了更大發展，這種社會文化的迅速廣泛的發展，既對書法提出了新的社會實踐要求，也為書法在秦漢時期的發展提供了社會文化條件。秦漢社會是中國封建社會成長時期，由於國土的統一，使漢民族不僅在經濟生活上更加靠攏，民族意識也在逐漸增強，漢族的形成成為漢文字的書寫藝術——書法的發展提供了新的歷史契機，秦漢時期的書法成為中國書法發展史上一個重要的歷史時期。

二、科技之光

(一)農耕經濟的大發展

中國大致可分為兩種經濟類型區域：農耕經濟與游牧經濟。而這兩種經濟區域大致以中國四百毫米等降水線為界。四百毫米等降水線沿東北大興安嶺西坡、經過遼河上游、燕山山脈，斜穿黃河河套，再經黃河、長江上游，到達西南雅魯藏布江流域。這條等降水線的東南地區屬濕潤地區；西北地區屬乾旱地區，濕潤的東南區是中國農耕經濟的主要區域，而乾旱的西北地區則成為游牧經濟的主要發展區域。

中華文化是典型的農耕經濟文化，游牧經濟文化在中華文化發展的歷程中只起著輔助的作用。中華文化的存在、發展，都十分依賴於農耕經濟的發展。中華文化之所以在相當長的歷史階段領先

於世界各民族文化，與中華民族農業經濟高度發展有直接的關係。中國古代在農業技術、農具製造及單位面積產量等方面都達到了當時世界的最高水平。發達的農耕經濟成為中華文化延續發展強有力的物質基礎。農耕經濟文化的中國與商業文化及游牧文化的國家有著迥然不同的文化特徵，這就是文化上的穩定性與包容性都極強的文化心態。

先秦時期是中國原始農業向傳統農業過渡時期，也是中國精耕細作農業體系萌芽的時期。木質耒耜的廣泛使用是該時期的農業技術突出的表現之一。種植業以穀物為主，畜牧業與蠶桑業也獲得了相當的發展。該時期的主要農作物是稷、黍、大豆（古稱菽）、小麥、大麥、水稻和麻等等。到了秦漢時期，農業得到了進一步的發展，物質豐富，社會繁榮。鐵器牛耕為其典型形態。社會經濟的發展為秦漢社會文化活動的發展提供了強有力的物質條件。

秦統一中國後，諸侯割據的政治局面不復存在，但秦始皇與秦二世卻暴政奇斂，大興土木，其結果是加速了秦朝的滅亡。漢初，統治者吸取了秦亡的歷史教訓，提出了與民休息、發展生產的政治措施，及重農輕商的政治主張，激發了勞動者的積極性，致使「太倉之粟陳陳相因，充溢露積於外，腐敗不可食」。出現於戰國時期的輪作制、較先進的農作物栽培方法在此時期都得到了總結與推廣。趙過是漢武帝末年人，為中國古代著名農學家，他為總結與推廣輪作制作出了巨大的貢獻，他還發明了能耕且播的耬車，又名耬犁。新式農具和耕作方法的推廣，大大提高了耕種效率。漢代出現了一部講農時的書籍，即按時序進行農耕的指導書，名為《四民月令》，惜此書不傳，其內容只散見於《齊民要術》中。秦漢重農輕商的農業政策給以後的封建王朝以深遠的影響。

從宏觀上講，中華文化的產生與發展都是建立在農耕經濟基礎上的，與此相聯繫的一切藝術活

動都是立足於農耕文化的基礎上而進行的。秦統一中國後不久，就派大將蒙恬北擊匈奴，修萬里長城以保護農耕經濟的發展。漢初奉行與民休養生息、「無為而治」，對匈奴採取和親政策，保證了中原農耕經濟的發展。漢武帝後，使霍去病、衛青北擊匈奴，並令張騫通西域，同樣是為了維護中原的農耕經濟文化的傳統。到東漢年間，佛學東漸，外來的文字系統並沒有對漢字體系形成威脅與衝擊，漢字體系一直在以自身的規律完成著隸變運動的過程。所以如此，在於從先進的農耕經濟中發展起來的中國古文化，具備著穩定性與先進性的特點，這是游牧經濟文化所不具備的。從微觀上講，農業技術的發展直接促進了書法發展中書寫工具的改進，如該時期筆、墨製造技術的改進與紙張的發明。另外，隨著秦漢時期社會生產水平較之於前代有了很大的提高，有更多的人從體力勞動者中分離出來，專門從事腦力勞動，進行藝術的探索。書法理論及社會聲譽極高的書法家隊伍的出現，標誌著中國書法藝術在秦漢時期由不自覺階段向自覺階段的轉變。

(二)金屬製造技術的發展

秦漢以前，中國以精湛的青銅冶煉與製造技術為後世留下了無比輝煌的青銅藝術，至秦漢時代後，金屬製造技術有了新的發展。

中國冶鐵技術雖然比地中海沿岸的古代民族開發的要遲，但中國鐵器一經使用，在數量和品質上很快居於世界領先地位。戰國時期中國鐵製工具的使用已經有逐漸取代青銅器的趨勢。到了秦漢時期，以冶鐵術為代表的金屬製造技術有了大跨度的發展，鐵器和冶鐵術在廣大地區得到了大範圍的使用和傳播。由於採取高爐技術冶鐵，因此品質好、產量高。西漢初年，鐵農具和鐵製工具已經較普遍地取代了銅、骨、石器等工具。漢武帝中興時期，鐵的使用在國家政治社會生活中已經占據

了舉足輕重的地位。漢武帝為了打擊地方勢力，加強中央朝廷的領導地位，任用桑弘羊，加強國家對鑄幣、冶鐵、煮鹽的控制。這種政策的出現，反映了當時的金屬製造技術在全國各地已經得到了廣泛的推廣。西漢中後期，由於炒鋼技術的發明，鐵兵器已經逐步地取代了青銅兵器，日常的生產工具也逐漸鋼鐵化。到了東漢年間，主要的日常生產工具和兵器已全部是鋼鐵製造。金屬製造技術在秦漢時代的新發展，為該時代書法的發展起到了推波助瀾的作用。漢碑的出現與普及與此有重大關係。

先秦時期的青銅鑄造技術為後世留下了無比輝煌的青銅文化，在書法史上留下了金文書法這一寶貴的書法遺產。秦漢時代金屬鑄造技術有了進一步的發展，造型更加精微、技術更加成熟。秦代的度量衡器物上的文字已經相當精美，在秦漢時期的貨幣文字與印章文字身上，鑄造技術更充分地顯示了它的水平。這些精美的貨幣文字與印章文字成為中國書法史上的兩奇葩，這與當時精煉的鑄造技術是分不開的。

秦漢時期是中國古代書寫材料從簡牘過渡到紙張的轉變時期，無論是在完善簡牘的書寫，還是促進簡牘向紙張過渡的歷史進程上，秦漢時期高度發展的冶鐵技術都起到了至關重要的作用。其一、日益精進的冶鐵技術為簡牘的製作提供了方便的技術條件。大量簡牘的製作用鐵製工具來完成，鋒利的鐵刃所具有的工作效率與工作品質是其他金屬工具所不能勝任的。考古發現的秦漢竹簡和木牘，無一例外都是經過鐵製的刀具削刮而成的，其中一部分簡牘中出現個別字經過削刮後重寫的痕跡，這種高效實用的修補工具非鐵製的刀具莫屬。這種專門用來製作簡牘或削刮字跡的鐵刀有一個專用名稱，叫「書刀」（圖版20）。西漢中期以後，隨著炒鋼技術的發明，書刀的製作也日益講究，有的刀上還嵌有銘文，如羅振玉曾輯錄的「金馬書刀」銘文：

「永元十六年（一○四年），廣漢郡工官卅煉……」

「永元十□年廣漢郡工官，卅煉之刀……」

該銘文收錄在羅振玉的《貞松堂集古遺文》一書中。卅煉即三十煉，意思是指該刀經過三十次反覆地鍛打。由此可見當時的冶鐵技術所達到的高度，同時也表明了當時人們對書刀這種必不可少的書寫輔助工具的重視程度。在紙張還未廣泛使用於書寫的秦漢時代，書刀占據了與毛筆同等重要的地位。下層文人經常是書刀、毛筆二物不離身的，後世把「刀筆吏」、「刀筆小吏」專指從事文字工作的下等官吏即來源於此。其二、從促進書寫材料由簡牘向紙張過渡的進程中，冶鐵技術也起到了推動作用。造紙術在西漢萌芽，完成於東漢。由於秦漢時期，鐵製生產工具廣泛的使用，從這種意義上講，冶鐵技術的發展，鐵製工具的廣泛使用是造紙術出現的基礎。而紙張發明對書法的繁榮與發展具有不可估量的重要意義。

秦漢時期的石刻書法得到了前所未有的發展。究其原因是多方面的，既有政治、經濟上的原因，也有文化思想、禮儀制度上的原因。秦代、西漢都為後世留下了不少珍貴的石刻書法，降及東漢，石刻書法達到了第一個高峰，僅現存東漢碑版書法就達一百七十餘種，可想見當時石刻書法興盛的情況。秦漢前期的石刻書法無論在數量上還是藝術品質上都不及秦漢後期，尤其是東漢年間的刻石比前期能更為準確地再現書寫的痕跡，這與鐵製工具的製作工藝在秦漢後期有所進步是大有關係的。鐵製刻石工具的日益完善，使秦漢後期的刻石不再成為艱難工程，從而導致了刻石規模的擴大。因此我們可以這樣說，沒有秦漢時期冶鐵技術的大發展，就不可能有秦漢時代尤其是東漢時期的石刻書法的無比輝煌。

(三)紡織技術的發展

中國是世界上紡織業發展最早的國家，飼養家蠶與紡織絲綢源於中國。近年來，花色品種繁多、質地精緻的秦漢紡織品實物屢有出土，為我們考察秦漢時代紡織業提供了可貴的實物資料。根據文獻記載及出土的紡織品實物來看，秦漢時期紡織業的生產規模與紡織技術均已達到了相當高的水平。

《漢書‧昭帝紀》中有「天下以農桑為本」之句，可知在秦漢時代已經把桑麻的生產擺在了與糧食生產同等重要的地位。絲與麻是當時人們衣著的基本原料。由於國家的統一，桑麻的種植區域由原先的黃河流域迅速地擴展到長江流域，四川省境內就曾多次出土過以桑園為內容的漢代畫像磚。內蒙古和林格爾地區的漢墓壁畫中有關於採桑的內容，表明了秦漢時代的桑麻種植業範圍也在向北擴展。隨著桑麻種植範圍與規模的擴大，桑麻種植技術也有所提高。漢代著名的農學書籍《氾勝之書》中就有許多關於桑麻種植技術的理論記載，包括桑麻種植過程中的整地、播種，田間管理直至收穫的各個階段以及具體操作時的注意事項。桑麻種植業在秦漢時代農業生產中已經占據著重要的地位。

秦漢時代中央政府設有掌管織帛的織室，以及掌管染練工作的平準令。這些機構在紡織業發達的地區直接經營大規模的紡織工場來滿足國家對紡織品的需求。官僚地主和門閥地主在自己經營的莊園中也有一定規模的紡織業。秦漢時代紡織業已成為分布最廣的家庭手工業，一般的農家無一不是「男耕女織」的生產方式。紡織技術也不斷提高，出現了先進的「織機」。紡織技術的提高具體地體現在秦漢時代品種繁多的絲織品上。

史籍上有許多關於當時絲織品品種的名稱。繒帛是當時對絲織品的泛稱。用細絲織造的薄繒帛

稱為縞、素、綾等。用粗絲織造的則稱之為綈。一般平織的稱之為紬、絓，厚重密致的稱之

為縑，粗重厚實的稱之為綈；沒有花紋的泛稱為縵，有花紋的稱之為織文、錦、繡、綺、綾、羅

等。在出土的秦漢時代絲織品實物中，尤以長沙馬王堆一號漢墓中出土的素紗蟬衣為著，衣長一百

二十八厘米，袖長一百九十厘米，而重量僅有四十九克，還不到我們今天所用重量單位的一市兩

重。馬王堆出土的蟬衣充分反映了秦漢時代紡織技術所達到的水平。

隨著秦漢紡織技術的發展，秦漢時期的紡織品無論是在數量上與品質上都比先秦時期有所提

高。絲帛作為書寫材料，無論是寫、閱或是保管都比簡牘要優越得多，因此這個時期的帛書比先秦

時期要多。在造紙術發明的初期，桑麻等纖維類植物成為造紙的首選材料。《後漢書·蔡倫傳》

中載：「自古書契多編以竹簡，其用縑帛者謂之紙。」可見「紙」這一名稱最初是指用來作書寫材

料的縑帛，而《說文解字》釋「紙」：「絮一苫也」。但無論如何，紙與絲織業有著千絲萬縷的聯

繫。一九三三年在新疆羅布泊出土一張古紙，同時出土的有黃龍元年（公元前四九年）的木簡，表

明這張古紙是西漢時期生產的。一九五七年在西安灞橋出土一疊古紙，年代約在公元前一一八年左

右。另外在甘肅居延、甘肅敦煌、甘肅天水等地都出土了西漢時期的古紙。這些出土的古紙都是麻

紙，表明了中國最遲在公元前二世紀時，就已經有麻為原料的紙類，當然這和後來的紙有著較大差

別。到了東漢時期，經過西漢年間初期造紙經驗的積累，出現了以蔡倫為代表的造紙專家，「縑貴

而簡重，並不便於人，倫乃造意用樹膚、麻頭及敝布以為紙，元興元年（公元一〇五年）奏上之。

帝善其能，自是莫不從用焉，故天下咸稱『蔡侯』紙」。紙張的發明不但對中國書法的發展有著不

可估量的影響，而且也改變了世界文明史的進程。

(四) 造紙術

中國古代的四大發明（紙張、印刷術、指南針、火藥）為世界文明的歷史進程起到了巨大的推動作用。這其中，印刷術的發明必須以紙張的發明為重要前提。

在紙張發明之前，中國先民曾經利用過各種各樣的不同性質的書寫材料，如大家所熟知的龜甲、鐘鼎及岩石等等。其實，從古代文獻記載及考古出土的實物資料互相映證，我們可以知道，中國最遲在商代後期使用的書寫材料就已經是竹簡、木牘，書寫工具則是毛筆了，我們現在所能見到的簡冊實物是在戰國時期留下的，商代的簡冊目前還沒有實物發現。簡牘的最大弱點在於笨重，為了解決簡牘的這種不足，人們在先秦時代已經開始用絹帛來充當書寫材料。然而絹帛又太昂貴，因此人們便不斷探索一種新型的書寫材料，它既要有絹帛輕便的優點，又要造價低廉以便在全社會推廣。秦漢時代，隨著國家的統一，文化教育的發展，紙的發明成為一種時代的要求。秦漢時代經濟生產的大發展，又為紙的發明提供了必要的物質技術條件。在這樣的一種社會歷史背景下，造紙術在秦漢時代出現成為了歷史的必然。

二十世紀以來，考古學家在新疆羅布泊、西安灞橋、甘肅居延、陝西扶風等地先後發現了西漢時期的古紙，即絮紙，古人稱之「赫 (xì) 蹏」。這些紙張質地比較粗糙，夾帶有許多未鬆散開的纖維團，紙的表面還不平滑，並不完全適宜於書寫，大都是用來包裝物品，雖偶有用於書寫的情況，即「赫蹏書」，恐怕也並非自覺將其作為書寫材料。到了東漢年間，蔡倫首先發明了用樹皮造紙的方法，大大地擴展了造紙原料的來源，從而開創了人類以紙張作為日常書寫材料的歷史。蔡倫於公元一一四年被封為龍亭侯，故後人把他主持製造的紙張品種稱為「蔡侯紙」。

最遲在東漢，中國就已形成了一整套完善的造紙工藝流程。造紙程序大體上可歸納為四個步驟：首先是原料的加工，即用漚浸或蒸煮的方法使造紙原料（麻頭、麻布、樹皮及漁網等）在鹼液中脫酸，並分散成纖維狀。其次是打漿，即用切割或捶搗的方法切斷纖維，並使纖維化為紙漿。再次是抄造，即把紙漿摻水製成漿液，然後用篾席（即撈紙器）撈漿，使紙漿在撈紙器上變成薄片狀的濕紙。最後一道程序是乾燥，即把濕紙曬乾，揭下來就得到了所需要的紙張。漢代以後，雖然造紙工藝仍然在不斷地完善與發展，但上述四個步驟並沒有發生變化，即使到了今天，其基本過程仍然與漢代的造紙工藝沒有根本性的區別。漢代以後，中國的造紙技術不斷改進和發展，造紙原料的範圍擴展到藤、竹子、稻草等，紙張的品質也逐步提高，出現了蠟箋、冷金、錯金、羅紙、泥金銀加繪、砑花等名貴的工藝紙。

紙張的運用使得人們在注重書法實用性的同時，進一步地注意到其藝術性。從這個意義上來說，紙張的運用極大地促進了今古文字轉變過程的完成，也使中國漢字字體迅速向楷、行、草字體演變。在不被割裂開來的整張紙面上寫字，比在單片或用線繩連接起來的簡牘上寫字，具有更大的優越性。字形可大可小，可以照顧整篇字的章法，可以最大程度地挖掘書法的藝術特質，尤其是草書，不但字形可大小變化，在整體章法上還可「串行」，這種「滿紙雲煙」的藝術特徵，簡牘等書寫材料是很難表現出來的，而只有紙張才能滿足這種藝術探索的需要。事實上，行草書在發展過程中開始對紙與筆及墨的性能及三者之間的協調關係有了更深刻的認識。由於紙張品質的提高，人們所積累的字形忽大忽小、用筆的輕重緩急、用墨的濃淡乾濕等諸多美學特徵都是源於紙張的運用這一物質基礎的。正是紙張的運用，使得書家有了更多的機會和條件來對書法進行更深層次的藝術探索，在豐富的書寫實踐的基礎上，書法理論便在秦漢時代後期產生了。書法藝術從該時期起逐漸成

為自覺的藝術活動。

總之，造紙術的發明，紙張的運用使中國在秦漢時代引起了一場書寫材料的革命，對中國書法藝術的發展有著直接的促進作用，為書法的發展奠定了物質技術基礎。

(五)石刻技術

先秦時期的石刻文字僅限於小面積的岩石；到了秦漢時期，鋒利的鐵製工具使石刻技術發生了質的變化。這個時期出現了大量的不拘形式、格式的刻石文字，甚至出現了依崖而刻的摩崖書法。

這種摩崖書法與山峰、江河相輝映，具有氣勢磅礴的特點，是石刻書法在秦漢時代的新事物。秦漢書法刻石中有專門作為歌功頌德的碑刻文字，主要種類包括宗教祭祀中的碑刻書法及墓葬前的碑刻書法。在漢代還出現了以儒家經典為主要內容的「石經」書法，如東漢大書家蔡邕主持書寫的《熹平石經》（圖1）。東漢年間，由於立碑風氣的盛行，石刻書法達到了中國石刻書法史上的第一個高峰。東漢碑刻書法能夠生動地再現書寫的痕跡，充分地說明了該時期刻石技術的高度成熟。刻石的程序一般都是先寫後刻，也有少部分是直接「以刀代筆」刻字的。刻石內容有紀事、頌德、頒令及墓葬、祭祀等，十分廣泛。

石刻技術與漢字書寫本是兩回事，但是一旦石刻技術

圖1 熹平石經殘石拓片（東漢）

與書法相結合，肯定會對書法產生影響。在石上刻字的主要目的是使所刻文字留之久遠，但經過刀鑿的刻石文字不可避免地或多或少要走樣，即與原來手寫的字樣存在著區別。正因為有這樣的區別，石刻文字反而呈現出一些毛筆寫法所不能達到的意趣，這種刀與筆的結合所創作的刻石書法具有一種獨特的藝術魅力，書家為追求這種意趣便探索出了新的毛筆運筆方法。所以我們說石刻技術在一定程度上促進了書法藝術的提高。

石刻書法具有體積大、便於觀賞的特點，且易於長久保存，有其他載體的書法作品所不能相比的獨特的文化傳播功能。秦漢時代的石刻書法數量眾多，四百餘年為我們留下了數不勝數、內容豐富、風格各異的石刻書法作品。公允地說，在這眾多的石刻書法作品中，有刻得精緻的，也有刻得粗糙的。但無論好否，都是石刻書法技術經驗的積累。秦漢時代作為中國石刻書法的第一座高峰，它所積累的經驗足為後代所珍視。

(六)製筆、製墨、製硯業的發展

筆墨紙硯被合稱為「文房四寶」。文房四寶作為工具出現的年代都很早，但「文房四寶」這一名稱卻是直到北宋年間才出現的。宋代著名詩人梅堯臣有「文房四寶出二都，邇來賞愛君與予」的詩句。宋代學者蘇易簡編有《文房四譜》一書，共五卷，對筆、墨、紙、硯四種工具材料首次進行了詳細而全面的記載。筆、墨、硯出現的年代要遠遠早於紙，因為在紙張發明之前文字早已出現，紙的發明只是書寫材料的一次革命而已。筆作為書寫工具最遲在商代後期已經出現，墨與硯幾乎是同時伴隨著筆的產生而產生。秦漢時期，隨著社會經濟的發展，文化的繁榮，更加上紙張的運用，該時期的製筆、製墨、製硯的工藝水平與生產規模較之前代有了進一步的發展。

1. 製筆業

關於毛筆產生的年代，歷史上曾有過「筆始於皇頡」、「蒙恬造筆」等傳說。前者並無史實根據，只為一種傳說罷了。後者則與二十世紀以來的考古發現不符。考古學的諸多新成果告訴我們，最遲在商代後期，中國就已經出現了毛筆。在甲骨文中，我們可以找到很多「筆」字的甲骨文寫法。目前，我們已經出土了戰國時期的毛筆，很顯然，「蒙恬造筆」的記載是不確切的。綜合文獻記載與出土文物進行分析，蒙恬雖然不是毛筆的發明者，但他肯定改造了舊的造筆方法，對於中國書法的發展是有貢獻的。

一九七五年在湖北雲夢縣睡虎地出土了三支秦代的毛筆。毛筆筆桿下端較粗，鏤空成腔，筆頭插進腔內。一九二七年在內蒙古的額濟納河（漢代稱為居延澤）出土了一支西漢毛筆，筆桿為木製，表面塗漆，筆桿有半截被劈為六瓣，用獸毛製成的筆頭塞入其中，外部用細麻繩捆住，筆頭經久用廢，可解開纏住筆頭的線，更換新的筆頭，此即古人所謂「退筆」。漢代已經出現了專門製筆的工匠，還極有可能出現了專門的製筆作坊。在甘肅武威漢墓中出土的漢代毛筆，筆桿上刻有「史虎作」、「白馬作」的隸書字樣。「史虎」、「白馬」有可能是製筆工匠的名號，亦極可能是製筆作坊的名號。不管是哪一種情況，都反映了漢代已經出現了製筆業。

隨著毛筆的大量製作，毛筆製作工藝也得到了提高。僅從我們能看到的秦漢時代眾多不同時期，不同風格，出於不同人士的書法作品中，就可以看出當時人們所使用的毛筆已經得心應手。在製作工藝上，筆桿與筆毫的材料也出現了用料華貴、製作精美的趨勢，開啟後代精工製筆的先聲。漢代以後，毛筆製作更趨於完善，製作方法也日漸定型。秦漢的製筆業在中國製筆史上起著了承前啟後的作用。

2. 製墨業

墨與毛筆的歷史一樣久遠。因為筆墨相配使用，有此必有彼。從文獻記載看，人工墨在周代已經相當普遍地使用。湖北雲夢睡虎地秦墓中出土了墨塊與研墨工具，這些墨塊即是人工製墨。

到了漢代，製墨技術及生產規模都有了較大的發展。漢代墨的形狀已由秦代的球丸狀逐步演變成了中間粗大、兩頭尖細的長條形，這種形狀的墨塊便於直接執握進行研磨，使得原先用來壓碎墨丸的硯石逐漸地消失了，從而簡化了研墨程序。

成書於漢代的《說文解字》一書中對「墨」的解釋是：「墨者、黑也，松煙所成土也」。可見漢代的墨已經是松煙墨。松煙墨色黑，質細而易研磨，在油煙墨出現之前，松煙墨一直是中國早期用墨的主要品種。在中國製墨史上，秦漢時代是一個轉折時期，這與秦漢時代書法活動的普及與提高的進程是相一致的。

3. 製硯業

硯是用來研墨盛墨的器具。它產生的具體年代尚無從得知，但最遲在戰國時代，硯已經比較普遍地使用了。《文房四譜》記載：「魯國孔子廟中有石硯一枚，制甚古樸，蓋夫子平生時物也」。秦代的硯與戰國時期硯形狀差別不大，由於墨的形制已由球丸狀改為中間粗大、兩頭尖細的直棒狀，可以直接用手執握研磨，硯石就漸漸地不再使用了。近年來出土的許多漢代石硯不但形制規整，而且許多硯的製作工藝已達到了相當高的水平，既可當作實用工具來研墨寫字，也可當作工藝品來欣賞（圖版30）。這種實用性與藝術性共存的特點，一直影響著漢代以後硯的製作。

三、統一帝國的文教勃興

(一)封建制度的完善

在中華文化漫長的歷史發展過程中，中華文化所依託的社會結構發生過幾次大的變化，但變化中卻有一點是始終存在的，這就是由血緣紐帶維繫的社會結構發生過幾次大的變化，但變化中卻有一點是始終存在的，這就是由血緣紐帶維繫的宗法制度及其遺存和衍種長期地伴隨著中華文化的發展歷程。宗法制度源於原始社會氏族部落酋長與氏族成員牢固的血緣關係，是這種血緣關係與社會等級關係密切配合、相互滲透的產物。早在西周時代，宗法制度就已形成了一個複雜而龐大的血緣——政治體系，降及秦漢，雖然嚴格意義上的西周宗法制度已經瓦解，但從總體上看，西周宗法制度所確立的基本準則卻被秦漢統治階級所利用。它突出地表現在三個方面：一是父系世襲原則；二是家族制度；三是「家國同構」。它們始終貫穿於數千年的封建社會制度之中。

秦朝完成了中國歷史上的第一次集權式統一。為了加強統治的需要，秦始皇建立了一整套專制的政治體制，其中一項便是保留等級制度。雖然秦代在全國建郡縣、廢分封，但在皇位繼承權上卻絲毫不含糊，「朕為始皇帝，後世以計數，二世三世至於萬世，傳之無窮」①，漢代也繼承了這一傳統。秦朝短祚，家族制度沒有得到充分體現，而西漢初期，家族制度在短短的幾十年中就行遍全國，表現在世族地主與豪族地主的崛起。世族地主都是貴族，包括宗室貴族和功勳貴族，他們有高

① 《史記・秦始皇本紀》。

級爵位，有受封的土地與戶民。豪族地主主要包括六國後裔和地方大姓。六國後裔在秦及漢初是有很大影響的社會力量，雖然沒有很高的政治地位，但在地方上有很大的勢力。漢武帝中興時期，雖然對世族地主與豪族地主進行過嚴厲打擊，但並沒有動搖其社會基礎。到了東漢年間，世族地主與豪族地主勢力重新抬頭，體現在莊園經濟的大發展上。

而「家國同構」的精神在秦漢時代則已經在皇權觀念中表現得一覽無餘。簡單地講，「家國同構」即家庭——家族與國家處在一個組織結構中，「普天之下，莫非王土」，皇帝是天下人的「總家長」。從這種意義上講，皇帝是最高最高的地主，土地所有權和政權在他身上是統一的。秦始皇出巡途中刻於石上的銘文無一不露骨體現出這種思想：「六合之內，皇帝之土」，「人跡所至，無不臣者」。這些言詞都是把土地所有權與政治上的統治權不加分別而言的。漢高祖劉邦，則更赤裸裸地把國家當作他的私有財產：

「未央宮成。高祖大朝諸侯群臣，置酒未央前殿。高祖奉玉巵，起為太上皇壽，曰：『始，大人常以臣無賴，不能治產業，不如仲力。今某之業所就，孰與仲多』？殷上群臣皆呼萬歲，大笑為樂。」[1]

很顯然，劉邦本人把整個國家看作是他的私有財產，群臣也作如是觀。這種公私不分、家國不分的「家國同構」思想，在秦漢時代的職官設置上也體現得淋漓盡致：秦漢朝廷的職官在三公以下設九卿，分別掌管宗廟、宮殿、保衛、御用車馬以及宗室、錢穀等。而這些機構的主要目的是為皇帝本人生活及財務服務的。即使是職位最高的三公，也帶有濃厚的家庭色彩。秦漢時期朝廷政局的

① 《史記·高祖本紀第八》。

紛爭，無論是外戚專政或是宦官專權，都是以皇家內部糾紛的形式表現出來的。此等觀念與制度始終伴隨著整個封建社會，直至清亡。

總之，秦漢時期在總結吸收西周以來的宗法制度基本原則的基礎上完成了以等級制為特點的封建土地所有制及其相應的統治秩序。秦漢時代所建立的政治制度基本上被以後的各個封建朝代所沿用。大一統的中央集權封建制在中國延續了幾千年，可謂影響深遠。

「大一統」一詞來自於《春秋公羊傳・隱公元年》。經文為「元年春王正月」。經傳為「元年者何？君之始年也。春者何？歲之始也。王者孰謂？謂文王也。曷為先言王而後言正月？王正月也。何言乎王正月？大一統也。」經傳所解釋的原意本為統一曆法。但到了漢儒董仲舒的筆下，「大一統」被詮釋成一種社會哲學思想，成為加強封建皇權統治的思想工具。簡言之，「大一統」思想包括兩個方面：一是指在政治上全國統一於中央；二是指思想上統一於儒家。它在政治上鞏固了漢朝中央集權，在思想上的影響則更為深刻與久遠，成了公認的中華民族精神與傳統觀念。「大一統」思想對漢代書法影響有二：其一，在「大一統」思想的指導下，中央政府重視對文字的管理，使文字的演變總能受到國家統一的控制。其二，因為「大一統」思想的影響，民間書法活動總自覺或不自覺地向中央政府的文字標準靠攏。從漢代起，皇帝名臣的書法為廣大民間書家爭相效仿的積習就說明了這種思想觀念的影響所在。也正因為此才有蔡邕書碑立於皇宮前，觀者如潮，車馬塞巷的情況。漢碑在全國各地區雖因地域的差異出現個別字寫法上的不同，但絕大部分保持了結字，筆法上驚人的一致性。此等現象足以證明「大一統」思想對漢代書法的影響。

西漢中期以後，儒家取得了中國政治思想的主導地位。重倫理的儒家思想也使得中國的學術主流呈現出明顯的倫理性特徵：即以倫理學作為學科研究的出發點，又以倫理學作為歸結點。書法理

論亦是如此。遍覽兩漢到明清卷帙繁浩的書論著作，在探討書法的社會功能時都指明了同一個命題：書法的優劣源於人品的優劣，「字如其人」、「寧醜毋媚」等均是這種傾向的反映；「心正則筆正」是柳公權的名言。傅山則說：「作字先作人，人奇字自古」，他已經完全把人的道德修養的高低與書法的好壞對等起來。書論這種具有強烈的倫理性特徵是從漢代就開始了的。

(二) 統一度量衡

秦統一中國前，各國諸侯計算長度、重量、容積的標準很不一樣，秦朝統一中國後，出於維護中央集權統治的需要，實行了統一度量衡的政治措施，傳世的「秦權」及「詔版」上的文字資料中有：「廿六年皇帝盡併兼天下諸侯，黔首大安，立號為皇帝，乃詔丞相狀、綰法度量則不一，歉疑

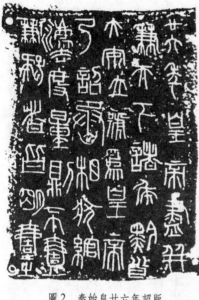

圖2　秦始皇廿六年詔版

者，皆明一之。」（圖版16，圖2）二世元年詔鐵權銘文亦記載：「元年制詔丞相斯、去疾，法度量盡始皇帝為之，皆有刻辭焉。今襲號，而刻辭不稱始皇帝，其餘久遠也，如後嗣為之者，不稱成功盛德。刻此詔故刻左，使毋疑。」秦二世的詔令強調了統一度量衡是秦始皇的功勞，並將這一政策繼續推行下去。為了保證度量衡政策的統一實行，秦始皇除製造了大量的統一的器具發放到全國各地外，還制定了嚴格的檢驗制度，對衡器、量器至少每年要檢測一次。在出土的秦律

發展史的重要實物資料。

中還十分詳細地規定了度量衡器在使用中允許出現的誤差範圍，這些規定已經與當今國家政府對各種計量器具檢測的規定十分相似。秦代為統一度量衡製造的大量器具，現仍有不少實物，既是研究中國度量衡發展史的實物資料，又因為這些器物上刻有精美絕倫的銘文書法，也是研究中國書法發展史的重要實物資料。

漢代度量衡是在繼承前代度量衡的基礎上發展起來的，無論在標準的建立、單位的制定、器物的製造等方面都取得了很高的成就。「漢承秦制」，是指在漢初一段時間內繼承發展秦代既定的各項政治制度與治國措施，這種繼承發展在度量衡中也得到了體現。漢立，漢高祖劉邦令張蒼根據秦制度量衡程式，制定漢度量衡制度。西漢末年，為了適應政治上的需要，劉歆奉詔召集學者百餘人，考證前代度量衡制度，首次明確規定度量衡以黃鍾為標準，提出了度量衡三者的單位名稱、進位關係及與其相適應的標準器的製造等規定。這些文獻成為中國古代度量衡史上最早、最系統的著作，此著作見《漢書·律曆志》。《漢書·律曆志》中對度量衡三個量與黃鍾、秬黍的關係，度量衡的單位名稱都有詳細的規定。出土的漢代度量衡器物雖歷時久遠，但經核定其規格，與《漢書·律曆志》的記載仍基本相吻合。漢代出現的專門測長工具——卡尺，是當之無愧的「世界第一」。

縱觀中國度量衡制度發展史，秦漢時期是一個非常重要的階段，秦漢以後的朝代，度量衡制度雖有所變化與發展，但基本體制與原則始終沒有脫離秦漢時期的法則。

（三）文字政策及教育制度

1. 秦代的文化教育政策

秦代的文化教育政策

秦始皇稱帝後採取了一系列有利於國家統一的措施，在文化教育政策上的措施，主要有「書同文」、

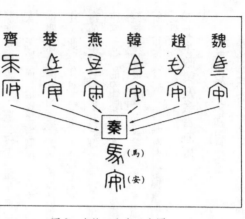

圖3　秦統一文字示意圖

「行同倫」、「設三老以掌教化」、「頒挾書令」、「禁游宦」和「禁私學，以吏為師」等。其政出於秦始皇，而策劃者為李斯，事見《史記・秦始皇本紀》與《史記・李斯列傳》。

「書同文」、「行同倫」，就是推行共同文字，促進共同文化和共同倫理習俗的政策。「書同文」是以秦系文字為基礎，廢掉其他六國文字中與秦系文字不相同的字。秦代的「書同文」政策是中國文字發展史上第一次對漢字大規模的規範整理活動（參見圖3）。「行同倫」政策，就是進一步融合先秦時代各族的風俗習慣，達到「黔首改化，遠邇同度」，使全國範圍內思想趨於統一。「書同文」、「行同倫」的工作，促進了漢民族心理狀態的形成。雖然「書同文」的主要目的是為了加強國家的統一，但經過規範後的秦代標準文字出現了對稱性的特徵，使這種我們後世稱之為「小篆」的字體，明顯出現了藝術化的傾向，直到今天，小篆在結字上的結構美、對稱美，仍是書家喜愛所在。小篆的出現有著重大的書法藝術價值。因此，小篆的出現，既是一種政治結果，也是一種書法實踐的藝術歸宿。但小篆不便於快速書寫，因此它很難進入到日常生活中去，這便是隸書在漢代逐漸取代小篆正統地位的根本原因。小篆存在著一對難以調和的矛盾，即實用性和藝術性，實用永遠是書法發展的基礎，因此便有隸書取代小篆；而藝術又是彌足珍貴的，因此至今小篆仍然存在。這正反映了書法藝術發展的兩股動力。

「頒挾書令」、「禁游宦」和「禁私學，以吏為師」的教育政策是秦朝統治者為了禁止當時「以古非今」的現象，以便推行統一的法令。由於秦代尊奉法家思想，體現在教育制度上，是徹底否定春秋時代以來的私學，對之嚴格禁止，目的便在於消除政治、文化上的異己，「焚書坑儒」亦肇端於此。《史記・李斯列傳》云：「臣（指李斯）請諸有文學《詩》、《書》、百家語者，蠲除去之。令到滿三十日弗去，黥為城旦。所不去者，醫藥卜筮種樹之書。若有欲學者，以吏為師。始皇可其（指李斯）議，收去《詩》、《書》、百家之語，以愚百姓，使天下無以古非今。明法度、定律令，皆以始皇起。」

「若有欲學者，以吏為師」，概括了秦代教育制度的本質，秦代既否定私學，又不設立官學。秦朝設置的七十個博士只備政府顧問，而不擔負教學工作。既不設官學，所以私學也就屢禁不止。教育是一種社會性事業，總要在不同的條件下，以各種形式表現出來。史載叔孫通率弟子百餘人降漢；漢高祖劉邦攻魯，雖戰事緊急，但魯中諸儒照舊「講誦習禮，弦歌之音不絕」，都說明秦代各地方仍存在著私學。秦代惟獨對童蒙教育相當注意，在「書同文」政策實施後用小篆字體編寫了不少字書，如李斯作《倉頡篇》、趙高作《爰歷篇》、胡毋敬作《博學篇》皆是。這種童蒙識字課本是宣傳小篆，作字體的範本，它既體現政治需要又能滿足基礎教育需要。這三字書，同時教授語文和字體的寫法，成為漢以後編寫兒童字書的先驅。秦代注重對兒童進行文字教育的做法對後代影響深遠。

2. 漢代的文化教育政策

漢自建國以後，在武帝以前的六十多年中，由於奉行的是「清靜無為」的黃老之術，教育制度基本上沿襲秦制。到漢武帝實行「罷黜百家，獨尊儒術」的政策以後，逐漸在全國範圍內建立了中

央和地方的學校制度，無論官學或私學都得到空前的發展。漢代的官學分為中央與地方兩種。中央的官學包括太學、四姓小侯學和鴻都門學；地方官學即郡國學校。而漢代私學有由經師大儒自設的「精舍」、「精廬」開門授徒，也有教授兒童的小學，稱為「書館」、「書舍」或「學館」，起著補充官學教育的作用。

漢武帝接受董仲舒、公孫弘等人的建議，於元朔五年（公元前一二四年）招收博士弟子員（即太學學生）五十人，此為漢代正式成立太學之始，開創了設立以傳授知識、研究專門學問為主要內容的最高學府的歷史。太學的教官是五經（《詩》、《書》、《禮》、《易》、《春秋》）博士。太學的設立，促進了漢代經學研究的發展。太學設立之初，今文經學占據了主導地位。西漢末年以後古文經學逐漸發展起來，大師輩出，學術地位壓倒了今文經學。古文經與今文經之爭通過太學中的教學內容在不同時期有所改變而表現出來。

東漢時期外戚勢力很大，有樊氏、郭氏、陰氏、馬氏四族，因為他們不是列侯，稱小侯。東漢明帝專門為這些外戚的子弟辦了一所貴族學校，名為「四姓小侯學」。後來學校的招生對象擴大，凡貴族子弟，皆可入學。安帝（一○六～一二五年在位）時鄧太后臨朝，按她的旨意，選儒者五十多人到東觀（洛陽宮的殿名）校訂五經、諸子傳記、百家藝術等，並令中宮近臣在東觀受經傳，以授宮人。可見東觀既是校書之所，也是一所宮廷學校。而鴻都門學則是研究文學藝術的專門學院，因校址設在洛陽的鴻都門，故名。東漢靈帝光和元年（一七八年）創辦，教學包括辭賦、文字書寫等等內容。

西漢平帝元始三年（公元三年）詔令天下立官學，郡國曰學，縣道邑侯國曰校，鄉曰庠，聚曰序。學、校設經師一人；庠、序設孝經師一人。漢代地方較普遍地設置官學，實自此始。漢代地方

官學的主要任務在於宣講禮樂，推廣教化，並非像後世進行常規教學的學校，它沒有正規的課程設置，這也是漢代私學興起的重要原因之一。具有悠久傳統的私學在漢代非常繁榮。漢代經師大儒凡不從政者或不任博士者，皆從事私人講學，獨尊儒術後，習經者必求師。漢代私學所授課程，主要是古文經內容，古文經學注重考據，對於中國後世經學的發展產生很大的影響。漢代私人教學的童蒙教育常分為兩階段，第一階段是蒙學，一般稱「書館」，教師稱「書師」，學生學習的是字書，目的在識字：第二階段學習《論語》、《孝經》，進行道德教育。

有漢一代，自始至終都十分重視文字教育。「漢興，蕭何草律，亦著其法，曰：太史試學童，能諷書九千字以上，乃得為吏。又以六體試之，課最者以為尚書御史書令史。吏民上書，字或不正，輒舉劾。」①古代經典經過秦始皇焚書和項羽火燒咸陽，到漢初已殘缺不全，漢立不久即大收篇籍，廣開獻書之路。武帝時又建藏書之策、置寫書之官，百年之間，書積如山，許多經師大儒奉命校訂書籍。漢代重視文字教育，尤其是文字演變的教育，今文經與古文經之爭的焦點之一便是古今文字的不同，許慎撰《說文解字》其動機亦源於此。東漢靈帝於熹平四年（一七五年）詔令蔡邕，訂正儒家的五經及《公羊傳》和《論語》的文字並以隸書字體書於石上，史稱「熹平石經」。這部石經不僅對於當時石經包括四十六枚石塊，正背面皆刻字，共約二十萬字，費時八年方完工。這部石經不僅對於當時教學起到了標準經書的作用，並且對於當時民間研究經學，學習書法也起到了訂正文字、核定字體的作用。漢代的學術尤其是經學的研究成就得益於小學的研究。《說文解字》一書可以說是漢代經學與小學研究的共同成果。

① 《漢書・藝文志》。

漢代政府繼承了秦代編撰字書的傳統。漢初，閭里之師將秦代的三部字書（《倉頡》、《爰

歷》、《博學》）編為一部，仍稱《倉頡篇》，以後揚雄、班固等人對此書又加以補充。全書早

佚，在王國維的《流沙墜簡》中載有散存的漢代《倉頡篇》四簡，是我們今天能看到的最早字書。

繼《倉頡篇》之後，又有司馬相如作《凡將篇》，元帝時史游又仿《凡將》的體裁作《急就篇》

《急就篇》也稱《急就章》，今存有三國時吳書法家皇象的寫本，字體為章草，唐顏師古曾為該書

作注。該書的內容可分為三部分：一是「姓氏名字」；二是「服器百物」，介紹自然界事物的名

稱；三為「文學法理」，介紹政治典章制度及民俗倫理道德等。其內容反映了秦漢的社會生活，有

很大的史料價值。其文章體裁多以七言為主，亦有少量三言、四言字句。這些字句皆合轍押韻，即

使用今天的普通話去朗誦，亦能朗朗上口，其有易誦易背的效果。《急就篇》成為中國漢魏以後兒

童的通用字書，並流傳到周邊國家。歷代不少書家有《急就章》寫本傳世。另外，漢賦在遣詞造句

上講究「形美」，「形美」的基本特徵之一是將同一義符的形聲字放在一起，以形容事物的某種狀

態。正如魯迅所說：「其在文章，則寫山曰峻嶒、嵯峨；狀水曰汪洋澎湃；蔽芾蔥蘢，恍逢豐木，

鱒魴鰻鯉，如見多魚。」① 能做到嫻熟地運用此法，是與漢代嚴格的文字教育分不開的。

由於漢代重視文字教育，並以相應的教育制度來推廣普及，使漢代文字的使用範圍空前擴大，

社會生活中使用文字的領域也大大拓寬，好書善書之人日多，書法形式漸趨多樣化。漢代童蒙教育

所用字書，既是識字課本又是書法基礎教材，文化啟蒙與書法啟蒙緊密地聯繫到一起。無論是碑刻

摩崖，還是帛書漢簡，甚至童蒙所用字書，都無不體現出實用性與藝術性的緊密結合。漢代書法的

① 魯迅《漢文學史綱要·自文字至文章》。

巨大成績是多種因素促成的，而漢代重視文字教育是漢代書法取得輝煌成績的一個重要前提。

四、宏淵的思想基礎

(一)哲學思想

秦漢時代的哲學一個總的特徵就是多樣性。這是指在該時代的不同歷史時期內，有主要或占主導地位的哲學思想，同時也存在著許多非主要或非主導地位的哲學思想，而且各種不同的哲學思想相互影響，相互滲透，並不斷地產生新的哲學思想。

秦始皇統一中國後，所奉行的是法家思想，但這時諸子百家的思想並沒有完全消失。降及漢初，朝廷崇尚無為，奉行黃老之學，但儒學仍為顯學。到了漢武帝時期，儒術獨尊，直到東漢時期讖緯風行，可黃老學派並未消失。由此可見，在該時代的不同時期內，所占主導地位的哲學思想並不是固定不變的，但基本上秦以法家為主，漢初以黃老為主，武帝之後以儒學為主。而且在當時占主導地位的哲學思想也是在不斷地吸收各家思想的長處中發展更新的。如董仲舒所詮釋的儒家思想就已經是集道家、法家以及其他諸家思想於儒家的新儒學思想了。

秦漢哲學思想還有另外一個特徵：這就是秦漢時期各個哲學派別已經初步形成了完整而龐大的體系。從宇宙本源，人生、人性，到治國方略等都有所涉及。秦漢時代哲學思想的多種類性對書法理論的影響是多角度的、多層次的，不同的哲學思想都直接或間接地影響著該時代的書法理論。這裡僅就秦漢哲學思想中較有代表性的「天人合一」論、「陰陽五行」論進行討論。

1.「天人合一」論

「天人合一」論在中國起源很早，先秦諸子百家的一些著作中有所論及。到了漢武帝時期，在董仲舒的發揮下，「天人合一」論思想更加體系化、周密化，成為對後世影響深遠的思想理論。簡言之，「天人合一」論的基本涵義就是肯定自然界與人、自然與精神的內在本質屬性的一致性與統一性。人是自然界的產物，是自然界的一部分。人於自然界中生活，自然而然地要受到自然規律的制約。從這一角度講，講究人與自然、社會與自然的相適應性、相協調性是有其積極意義的。中華文化以農耕經濟為基礎，講究農作物的播種收穫與四季氣候相適應，就是社會與自然界相協調的極好例證。秦漢時代的書法理論是中國古代書論的萌芽期，是書法審美意識的覺醒期。受「天人合一」論思想的影響，該時期的書論注重從自然界各種事物形態的角度來探討書法藝術美的本質。「為書之體，須入其形，若坐若行，若飛若動，若往若來，若臥若起……若水火、若日月，縱橫有可象者，方得謂之書矣。」[1] 在漢代的書論家看來，書法藝術在造型上可以也必須使人們聯想起自然界的萬事萬物的形象（包括靜態與動態的形象），從而喚起人們對書法的審美感受，使書法作品獲得審美價值。這種強調書法藝術的狀物功能、再現自然界事物形態的早期書法理論，與「天人合一」思想有著直接的內在聯繫。

2.「陰陽五行」論

「陰陽五行」論思想從本質上來說是一種宇宙論，意在回答宇宙萬物起源的理論。「陰陽五行」論是由陰陽學說與五行學說相結合起來的理論，二者都產生於殷周之交。陰陽學說認為天地萬行

① 蔡邕：《筆論》。

物的生成與變化發展，都是由陰陽二氣的相互作用而產生的。五行學說則認為天地萬物是由金、木、水、火、土五種基本元素組成。春秋戰國時期，陰陽學說與五行學說都得到了發展，並逐漸地結合到一起變為陰陽五行學說，成為解釋天地萬物產生與變化發展的哲學理論，並經過進一步的加工，把陰陽五行學說的適用範圍從自然界擴大到社會人事，給其抹上了強烈的社會學色彩。陰陽五行學說對於中國傳統政治學、天文學、醫學、農學、數學、文藝理論等等都有著深遠的影響，甚至成了「中國人思維的思想律」（顧頡剛語）。這種影響直到今天還仍然存在。「陰陽五行」思想對秦漢時代的書法實踐與書法理論同樣也有著極其深刻的影響。

從早期的書法理論名篇《九勢》中我們就可見到陰陽五行思想的影子：「夫書肇於自然，自然既立，陰陽生焉，陰陽既生，形勢出矣。」在漢代的書法理論家看來，書法的審美既然是崇尚天地萬物美的狀態，而自然界又是由陰陽二氣不同組合而成的，因此書法活動中也要講究用筆的輕重提按，講究剛健與陰柔之美的搭配，講究用筆的中鋒與側鋒的搭配……，這樣才能取得好的藝術效果，即「形勢出矣」。書法理論既是經驗的總結，也為後世的書法實踐給予指導。《九勢》在今天對於書法學習仍然有著指導意義。而《九勢》深受陰陽五行學說影響是很明顯的。

蔡邕的著名書論《筆論》開首便是：「書者，散也。欲書，先散懷抱，任情恣性，然後書之。若迫於事，雖中山兔毫不能佳也。」這一段話要求人們在寫字前心情放鬆，不能迫於事，即欲動先靜，做到動靜結合。《筆論》接下來便是：「默坐靜思，隨意所適，言不出口，氣不盈息；沉密神采，如對至尊，則無不善矣」。依然強調運筆的心理狀態應以靜制動，動靜結合，才能「無不善矣」。這種創作原則在漢代的提出與當時盛行的陰陽五行理論是分不開的。總之，哲學思想作為一個時代精神的最高反映，它必然對該時代的政治、軍事、經濟、文化發生影響，秦漢時代的哲學思

想深奧又豐富，對秦漢時代的書法產生過直接或間接的影響。

(二) 經學及其反映出來的學術思想

漢武帝即位後不久，採納了董仲舒提出的「獨尊儒術」政策，標誌著中國封建社會終於確立了儒家思想作為上層建築，儒家思想自此後便成了中國兩千年封建社會的思想支柱。

漢武帝建元五年（公元前一三六年），武帝專置五經博士，把原有的幾十個諸子博士都罷免，儒家的《詩》、《書》、《禮》、《易》、《春秋》五種著作被尊崇為「經」自此始。元朔五年（前一二四年），特設立太學，以研究儒家經學，造就儒家治術人才，在朝廷的支持下，漢代的經學便發展起來了。自漢武帝至東漢中期，經學極盛，研治經學的多至千餘人，部分經書的解說竟達百餘萬言。為了表示對經學的支持，兩漢時代的一些皇帝還召集一些儒家人士對儒家五經進行討論，藉以提倡儒學並統一對於經學的解釋。皇帝召集的經學會議，重要的有兩次，第一次是漢宣帝甘露元年（前五三年）召集諸儒於石渠閣討論五經異同。；石渠閣是漢朝政府整理、收藏圖書的地方。第二次是東漢章帝建初四年（七九年）於白虎觀大會諸儒，討論持續了數月之久。班固把討論的結果編成了《白虎通義》，又名《白虎通》或《白虎通德論》，該書綜合了今文經系各家的主張，制定了有關經學的標準答案，把漢代奉行的「三綱六紀」法典化。

漢代流傳下來的儒家經典有今文、古文之分，今文經係用漢代通行的隸書寫就，而古文則用先秦時期的古文字字體寫就，由於信奉今文經的經師與信奉古文經的經師在朝廷的政治傾向不同，於是產生了漢代的今古文經之爭。今文經與古文經爭辯的焦點不但在文字的寫法、字體的演變上，更重要的還在於兩個學派對五經的解說不同。大體上說，今文經學派迷信色彩濃厚，強調「微言大

義」，實際上更多地表現為對經文的穿鑿附會；古文經學派則注重名物訓詁和考證，比較強調實證。由於今文經學對儒家經典的隨意解說，能更直接地為朝廷服務，今文經學首先在漢武帝時期興盛起來。到西漢末年，古文經學得到了大發展，東漢以後，出現了今文經與古文經合流的趨勢，雖然爭論仍明顯存在。

在學術史上，經學在漢代最為昌盛。無論今文經或古文經對當時及以後的學術研究、藝術文化活動都產生過重大的影響。漢代古文經學的發展，大大地促進了漢代小學——文字學的發展。古文經學派中的不少大師就是文字學家，如許慎。而今文學派中亦不乏書法大師，如東漢年間的蔡邕。今文經學自東漢末年逐漸衰落以後，直至清代的中末葉又復活起來，清末的維新派就是利用屬於漢代今文經學的「公羊學」理論作為變法的張本。而古文經學對後世影響則更大，從魏晉到唐皆以古文經學為理論指導，降及宋元理學，清代復興之「漢學」，實際上也是古文經學的延續發展。宋代的金石學，清代的碑學等學科的興起足以說明經學傳統勢力的影響所在。

(三)文藝思想

秦代短短的十幾年，推行極端嚴酷的思想統治，採取了焚書坑儒的政策，幾乎沒有什麼文藝思想。值得一提的有完成於秦統一前的《呂氏春秋》，係秦丞相呂不韋召集門客集體創作而成。其書包括八覽、六論、十二紀，兼有儒、道、墨、法、農諸家學說，保存了大量先秦時代的文獻和遺聞佚事。秦代文學的惟一作家是李斯，他同時也是著名的秦代書法家，他曾師事荀卿，後為秦丞相，《諫逐客書》是他的名篇之一，文辭整齊流暢。秦始皇出遊時在泰山、琅玡等地的刻石銘文，皆李斯所撰，亦由李斯書石。這些刻石是小篆書法的代表之作，對後世書法有深遠的影響。

漢初的文學成就，主要表現在散文和辭賦的發展上。著名作家有賈誼、晁錯等。他們的政論文富有感情，暢所欲言，有戰國說辭和辭賦的風格。漢武帝時期，結束了百家爭論，儒術獨尊，由於「潤色鴻業」的需要，該時期的文學也有了很大的發展，武帝本人即好辭賦，喜作詩，出現了司馬相如等辭賦家，司馬相如還編寫了漢代有名的字書《凡將篇》。該時期出現了「通古今之變，成一家之言」的《史記》，《史記》雖為歷史著作，也是著名的傳記文學著作。西漢後期著名文學家是揚雄。東漢辭賦不如西漢興盛，但也出現了班固、張衡及趙壹等一批重要辭賦家。

漢朝的文學成就還表現在樂府詩與五言詩的成就上。樂府在西漢建立，其目的在於採集地方民歌，是一個官方音樂機構，後來樂府自身也組織人員創作詩篇，樂府詩成為中國詩歌寶庫中不可缺少的部分。東漢樂府繼承西漢的傳統，也採集民間聲樂與歌謠。現存漢代樂府民歌大都是東漢時期的作品，長篇敘事詩〈孔雀東南飛〉即為其代表作之一。東漢文人詩除四言之外，出現了五言的新形式。東漢文人五言詩是在樂府民歌的影響下產生和發展的，今存無名氏《古詩十九首》是東漢文人五言詩的代表作品。漢代的許多大學者、大文學家同時也是書法家，如司馬相如、董仲舒、張敞、孔安國、揚雄、張芝、蔡邕等等。兩漢的帝王也有不少同是兼好文學與書法的，如漢武帝、東漢章帝、靈帝等。該時代的不少文學家提出的文藝思想直接影響書法活動，更為重要的是，漢代的書法理論家無一不是有很深文學修養的辭賦家。

1. 揚雄「書為心畫論」

揚雄，字子雲，四川成都人，生活在西漢末年，是漢代著名的哲學家、文學家和古文字學家，他仿《論語》而作《法言》，仿《周易》而作《太玄》，《書小史》中稱其博學多聞，多識奇字。漢平帝元始年間，揚雄編訂了漢初以來的字書《倉頡篇》並續補該書，是為《訓纂篇》。可見他的

古文字學功底十分深厚，書法恐亦不俗。他的文藝思想對後世有很深的影響。其中最為著名的要數他的「書為心畫論」了。

「言不能達其心，書不能達其言，難矣哉！惟聖人得言之解，得書之體，白日以照之，江河以滌之。灝灝乎其莫之禦也。面相之辭，相適捈中心之所欲，通諸人之嚍嚍者，莫如言。彌綸天下之事，記久明遠，著古昔之㖤㖤，傳千里之忞忞者，莫如書。故言，心聲也；書，心畫也。聲畫形，君子小人見矣。聲畫者，君子小人之所以動情乎？」①

雖然揚雄文中所說「書」的本義是指書面語言即文字。但「書為心畫」卻已經成為秦漢書法理論中的一個重要美學原則，即認為書法創作是一種抒發胸臆的藝術創作活動。秦漢時代的書法實踐也正是自覺或不自覺地遵循了這一創作原則而取得了空前的成就。「書為心畫」的思想還直接促進了東漢時期草書藝術的興起與發展。趙壹在其〈非草書〉中描述學草書之人「雖處眾坐，不遑戲談，展指畫地，以草劌壁」那種痴迷精神。張芝習書「家之衣帛，書而後染，臨池學書，水為之黑」的執著熱情，都體現了「書為心畫」的精神實質。

2. 趙壹〈非草書〉

趙壹是漢末名士，文學家、辭賦家，其人信奉儒家思想，為人憤世嫉俗，著有《刺世疾邪賦》，是一篇強烈抨擊社會黑暗的抒情小賦。他從儒家正統觀念出發，寫下了中國早期書論名篇〈非草書〉。在這篇文章中，趙壹指責了當時的一些青年為了學習草書，廢寢忘食，認為這是一種不好的現象，是浪費時間，應該拿這些時間去學習儒家經典。趙壹在〈非草書〉中所持的觀點代表

① 揚雄：《法言・問神》。

了東漢時期一部分士大夫對書法的藝術性尤其是富有藝術創造力的草書字體的看法，認為草書寫得再好，也不能「以茲命世，尊主致平」，認為習書亦非什麼「大道之業」，故而非之。

東漢時代草書的興起是書法實踐在東漢時代的新動向，體現了在秦漢時代末期書法實踐所進行的探索。趙壹則針對這種探索提出了疑問：書法離開了應用性是否還有社會價值？趙壹的觀點顯然是保守的，但又代表了當時許多人的觀點。這部分人更重視書法的實用性。

五、祭祀、喪葬、禮儀

(一)祭祀制度

秦漢時代的祭祀活動與先秦時期一脈相承，上至皇帝貴族，下至小吏平民，對祭祀都不敢有絲毫懈怠。祭祀活動是社會精神生活的頭等大事。秦漢時代的祭祀活動大致可分為兩個方面：一是天地山川的祭祀；二是祖宗神廟的祭祀。

中國古代對天的崇拜意識，每每轉化為對祖先或遠古帝王的崇拜；對地的崇拜意識又往往轉化為對名山大川的崇拜。對山川大地、祖宗神廟的祭祀活動，秦漢時代的各個帝王都十分提倡。如秦始皇、漢武帝分別在泰山舉行過封禪大典。公元前二一九年，秦始皇首次在泰山舉行祭祀天地的封禪大典。西漢初年，由於實行生民養息政策，漢武帝以前各位皇帝都沒有在泰山舉行過封禪儀式。

直到公元前一一○年漢武帝於泰山舉行了漢代的首次封禪大典，並遵循五年一封修的古訓，先後五次去泰山封修。到了東漢時期，封禪制度仍被遵循。值得一提的是，漢代將軍出征勝利後亦可舉行

封禪之禮。前一一九年，西漢大將霍去病北擊匈奴，獲勝後「封狼居胥山，禪於姑衍」。以此標明漢代政府對該地區的管轄權。秦漢宗廟制度基本上是周代以來祭祀方式的沿襲，除此之外，還有園寢祭祀。這二者都是秦漢王朝最重要的國家性祀典，有專門官員奉常（後改稱為太常，屬九卿之一）主管其事。祭祀活動在當時國家政治生活中的重要地位由此可見一斑。宗廟、園寢祭祀之禮極為複雜，有諸多詳細的規定。

此外，秦漢時代還有許多其他種類的祭祀，如對風雷雨電的祭祀，對節氣的祭祀等等。有的與政治生活相聯繫，有的同農業生產、軍事戰爭、商業貿易緊密相關。更有對專門人物特定的祭祀，如祭孔，就是專門對孔子的祭祀典禮。自漢高祖親自祭孔過後，兩漢各帝常有親至孔子故里祭祀孔子的舉動，並封孔子後代為奉祀孔子的專官，世代相傳。降及東漢明帝永平二年（公元五九年），又開始在太學及郡國學校舉行祭孔儀式，於是祭孔成為直至清朝各封建王朝學校教育中的例行活動。祭孔的產生與漢代儒術獨尊的文化背景是分不開的。

帝王出巡，祭祀名山大川或舉行隆重的封禪大典時，按祭祀規定都需向祭祀的對象呈交祭文，這些祭文都是經過精心書寫的，用最能代表當時國家標準體的字樣。祭祀活動完畢，於石碑或石壁上刻銘以紀其事。這些銘文的刻寫按祭祀要求必須寫得莊重肅穆，因此都是精心創作的上等書法作品。如秦始皇稱帝後不久在全國的數次巡遊過程中，先後在泰山（參見圖4）、琅玡台（圖版14）、之罘、碣石、會稽、嶧山等地舉行過祭

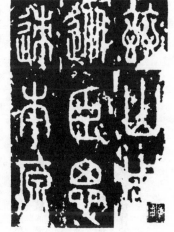

圖4 泰山刻石（秦）

祀，都留下了相傳是李斯所撰李斯所書的紀功刻石銘文。在會稽刻石銘文中，除一般「頌秦德」的內容外，還針對當地文化、風俗比較落後的情況，特別指出要「禁止淫洗」以改變其落後的風俗習慣。上述刻石銘文書法具有很高的藝術價值和文獻價值，最能代表秦代小篆書法的藝術成就。漢武帝在泰山舉行的封禪大典，霍去病封狼居胥山都有刻銘書法紀其事。各級官吏進行祭祀活動亦立碑紀文，如漢代的〈封龍山碑〉、〈禮器碑〉、〈乙瑛碑〉等都是與祭祀活動有關的碑刻。

秦漢時代頻繁的祭祀活動，為後世留下了一大批寶貴的書法資料，書法藝術在祭祀活動中充分地顯示了自己不可替代的作用。書法在祭祀活動中既是實用性的，又是藝術性的。由於全社會的廣泛的祭祀活動，也使書法的技巧性和藝術性得到了最為充分的體現。

(二)墓葬制度

墓葬是指人們對死者的一種善後處理方式。葬禮是一種較特殊的祭祀活動，葬禮一般分為三個步驟：一是葬前的喪禮；二是最為隆重的入葬過程（告別祭典、送葬、入葬）；三是入葬後的喪服之禮。

秦漢時代的葬禮，大體是沿襲前代的制度而又有所發展，具體表現在葬禮更加隆重、隨葬品之大、令人驚嘆。秦始皇即位後不久就在驪山下為自己修墳墓，陵墓建造的規模擴大等方面，尤其是陵墓規模擴大表現得尤為突出。如秦始皇、漢武帝陵墓規模之大，令人驚嘆。秦始皇即位後不久就在驪山下為自己修墳墓，「穿三泉、下銅而致槨，宮觀百官奇器珍怪徙藏滿之，令匠作機弩矢，有所穿近者輒射之。以水銀為百川江河大海，機相灌輸，上具天文，下具地理，以人魚膏為燭，度不滅者久之」①。其地上建築遺跡南北長十五華里，東西長十七

① 《史記．秦始皇本紀》。

華里，周長六十四華里，其規模宏大如此。秦漢時代的陵墓一般都是於生前著手建造，王公貴族尤為如此。陵墓內室構造日趨複雜，不僅墓室形制仿世間宮室，就連生活設施也十分齊備。五〇年代從西漢墓中出土了大批陶製器具和陶製模型如陶灶、陶倉、甚至廁所、柴房等，世間所有幾乎照搬地下，此種做法無非是想讓死者能於地下繼續生活。在一些規模較大的帝王墓地及宗族墓地，地面上有許多附屬建築，這些附屬建築主要包括寢、祠堂、墓闕、墓碑、石雕群等。考古工作者在對秦始皇陵墓進行地面設置考察時，在秦始皇陵墓封土北探出一座大型宮殿遺址，雖只是陵墓的附屬建築，其正殿內有青石鋪就的台階，地面也是經過人工用沙土精心整就，地面已如此精細，其他部分就不言而喻了。陵墓附屬設置規模與墓室的規模一樣，其大小、占地面積的多少都代表著墓主生前的身分與地位。

秦漢時代的王侯將相，死後靈柩上必須書上死者的官職姓名。客死他鄉的下層士兵和微賤人士，常常於石磚上刻上死者的姓名後與死者一起放入墓中。兩漢時期，地下墓室的墓牆或墓磚上，除有各種精彩的繪畫外也常常有銘文，這些銘文書法或莊嚴肅穆，或率意天真，反映著當時的書寫水平。地面上的附屬設施比如祠堂、墓闕上幾乎都有各種內容的銘文。如現在仍可見到的著名的「沈府君左右闕」，石在今四川省渠縣，字跡為隸書，沒有磨損一字，是目前中國遺留下來的漢墓闕中最為完好的墓闕之一，為全國重點文物保護項目。另外如四川郫縣的石棺墓門上的銘文，四川蘆山縣的樊敏碑文都是漢代陵墓中的遺物，這些銘文具有極高的文獻價值與書法藝術價值。

碑最初是用來測量日影長短的計時工具，或用作繫牲口的石柱子，先秦時提到的碑都只具備上述的意義。到了秦漢時代，碑也被人作為下葬的工具，即用繩索穿在碑的石孔中用以控制棺椁的下降速度。在西漢末年，出現了在石製的碑上刻寫死者的官職姓名而立於墓前的作法。這種風氣在

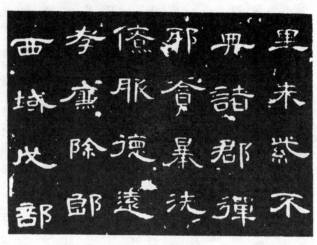

圖 5　曹全碑（東漢）

東漢時期得到了進一步的發展，並且碑面擴大，碑文內容由僅僅刻寫死者的官職姓名發展成刻上介紹死者世、生平事蹟並加以頌揚的文章，這種文章逐漸演變成一種有固定格式的應用文體。有的石碑還在碑陰碑側詳細地列出立碑人的姓名。此習俗在以後的各個朝代得以沿襲與擴展，並不斷擴大其應用範圍，如建築竣工、寺院重修等都要立碑紀其事，且於碑陰碑側刻上捐助錢物者的姓名。

由於秦漢時期對葬禮的高度重視，因而對墓碑上的文字也是高度重視的，這種風尚到了東漢年間尤為如此。碑文一般都文辭優美，措辭典雅，明顯是出自當時的文人筆下；而書寫者亦是當時書法好手，其單字結構、章法布局都為後世所傾慕。如著名的漢代墓碑書法作品《張遷碑》、《曹全碑》（參見圖5）、《史晨碑》、《夏承碑》等等，都體現了漢碑書文雙絕的特點，儘管這些書碑人絕大部分都沒有留下其姓名，但這

此三墓碑書法所達到的藝術高度，所確立的漢隸的藝術法則，一直被後代的諸多書家所效法。

六、方寸之間的藝術：貨幣與信璽

(一) 貨幣文字

秦統一中國後，對貨幣制度進行了改進與統一。「以秦法同天下之法，以秦幣同天下之幣。」規定黃金為上幣，單位鎰，每鎰二十兩；半兩錢為下幣，重如其文。二者均為法定通行貨幣，由中央政府統一發放。秦統一貨幣對以後兩千多年的中國貨幣制度有重大的影響，它確立了銖兩貨幣制，為五銖錢的出現創造了條件，同時將方孔圓錢的錢幣形制定型化，錢幣的外圓孔方的形制似乎與中國古代天圓地方的哲學概念有關係。這種形制的錢幣是中國流通時間最長、對中國古代經濟影響最大的一種貨幣，它在世界貨幣史上是首屈一指的。

漢初，貨幣主要由郡國鑄造，也允許民間私鑄，造成貨幣使用混亂。漢武帝元鼎四年（前一一三年），漢朝政府設水衡都尉，下轄均輸、鍾官和辯銅三官，是為漢代中央政府鑄錢專門機構，「廢天下諸錢，而專令水衡三官作」①。從此中央壟斷了鑄幣權，並將銅材置於中央統一管制之下，使貨幣的私鑄失去了原料，從根本上制止了偽錢的泛濫。漢武帝幣制改革的最突出表現為五銖錢的通行。政府統一鑄造的五銖錢在工藝水平、鑄造技術上都有很大的改革。西漢末，王莽改制過程中對貨幣數次進行改革，其目的是為打擊貨幣持有者，增加政府的財政收入，其結果卻造成貨幣

① 《鹽鐵論‧錯幣》。

制度的空前混亂，給經濟帶來嚴重的後果。東漢建國初又重新使用漢武帝的五銖錢，此後直至東漢末年其幣制並無大的變化。

中國錢幣有一個極其重要的特徵：即每一枚錢幣上都鑄有銘文，它與西方國家在錢幣上飾以人、植物、動物的花紋圖案為突出特徵是完全不同的。秦漢時代最有影響的貨幣種類為半兩錢（圖版19）與五銖錢，秦代以前者為盛，後者則通行於兩漢。半兩與五銖都是重量單位，鑄字於其上是從文字上說明其幣值，故而有其名。到了唐代的通寶錢則是在幣面上鑄上年號，明清以降，也有在錢幣上鑄有鑄造地點、機關及其他符號的。半兩錢與五銖錢的幣面上分別有小篆字體「半兩」、「五銖」的字樣。五銖錢的法定重量為五銖，比半兩錢要輕。（半兩等於十二銖），它在形制上繼承了戰國時期一些刀幣、圓錢在邊緣突起的特徵，以使幣面上的文字不易磨損，增加錢幣的使用壽命。五銖錢的鑄造已經採用了銅質母範的方法，製錢的工藝水平大為提高。

由於人們對文字與貨幣的雙重崇拜態度，因而對鑄造錢幣上的文字要求很高。貨幣上的文字要求挺拔有力，端莊峻秀。秦漢時代錢幣上的字樣普遍為篆字，但秦篆與漢篆有明顯的區別，這就是漢篆已經有明顯的方折筆畫。錢幣上的鑄字易於保留，直到今天我們仍能從秦漢兩代的貨幣中比較出秦篆和漢篆的區別來，因此古錢幣有藝術品與文獻的雙重價值。錢幣上的書法是實用性與藝術性完美結合的很好例證。王莽曾經在八年間進行了四次幣制改革，貨幣品種繁多，幣面的鑄字銘文工藝十分精美。雖然王莽的幣制改革從政治經濟角度來說是失敗的，但它卻為後世留下了大量十分精美的貨幣銘文書法。唐宋以後，真、草、隸、行、篆各種字體都在錢幣上出現過。特別是有一些錢

幣上的銘文常常出自於書法名家或帝王的手筆，彌足珍貴。如歐陽詢手書「開元通寶」，宋太宗御筆有真、行、草三種字體，帝王書畫家宋徽宗趙佶手書「崇寧通寶」、「大觀通寶」，司馬光、蘇東坡手書「元祐通寶」等等。這種風氣在明清以後更為盛行。小小錢幣，給書法藝術提供了無盡的舞台。

(二)印章文字

印章亦稱「璽」，古代也把它叫做「鉥」。「璽」在先秦時期是印章的通稱，秦始皇稱帝，把「璽」規定為天子印章的專門名稱，其他人的印章概不能稱璽。因此後世便把先秦時代的印章統稱為「古璽」。

秦立，秦始皇除規定「璽」為天子印章的專有名稱外，對不同階層、不同官員所用印章的材料、形制、印紐式樣等方面也都作了嚴格的等級規定。自秦朝開始，皇帝用璽的制度便為以後歷代王朝所沿襲。皇帝的玉璽成為皇權交替、冊封的憑據，喪失玉璽，便意味著亡國。由此可見印章在中國封建社會政治生活中的重要地位。秦代官方及民間私人所用印章，在形制上仍然與戰國時期沒有太大的區別。民間印章除姓名印外，也有以吉祥語入印文的印章，實為後世以詩詞名句入印之濫觴。秦印在形式上的突出特徵是印面上除有邊框線外，常加有「田」字形格界。下層官吏的印章，只用正方形的一半，加「日」字形格界，後世稱之為「半通印」。

漢朝初期的印章在形制上仍然保持著秦代印章的特點，而在制度上作了進一步的規定，如官印的統一製作，加強了印章在政治生活中的權威性。民間私人用章除姓名印外，有肖形印、吉語印等內容。在形制上出現了兩面印、多面印等。漢時創造出一種變形的篆字，更適合印面，既達到美觀

的要求，又能提高製印工作速度，這種變形的篆體文字字體方正，筆畫平直，結構工整，後世稱這種印面文字為繆篆。繆篆對秦代圓弧筆畫篆書的改造與漢代整個社會領域中隸書對篆書的改造是相一致的，即把篆書的圓弧筆畫方折化。漢代入印文字還有鳥蟲書，是一種經變形而有圖案裝飾化傾向的篆書。整個秦漢時代的印章絕大部分為鑄造陰文，在紙張未發明前，印章常常蓋在用來封緘竹簡文書的外部，稱作封泥，蓋在封泥上的印樣就成了向外凸出的陽文了。

秦漢時代的印章是中國印章史上的一座高峰。秦漢印章與戰國古璽在中國印章史上雙峰並峙，成為中國篆刻藝術中的珍品，為後世的篆刻藝術立下了千秋典範。唐宋以後，印章成了書法作品中不可缺少的組成部分，而且印章本身也逐漸發展成為一門獨立的藝術。秦漢印章成為明清以降篆刻藝術家們心中的最高典範，「印宗秦漢」之語就是指明清以來的篆刻藝術家們都是以秦漢的印章藝術為指歸的。

有理由認為，印章的藝術形式還間接地啟發了印刷術的發明與發展。印刷術雖然是在漢以後很久的唐宋時期才發明的，但就最早的印刷方式——雕版印刷術來看，它是通過在木板上先刻出所要印刷的文字內容，然後再在紙面上重複地印出正字的，這種方式顯然與印章的製作方式同一轍，因為印章就是刻反字而蓋出正字的，且可以無數次地蓋出印面文字，這也正是印刷術的主要功能之一，即多次重複印刷某一相同的文字內容。雖然印刷術的發明有諸多條件，印章製作技術的成熟是其產生的決定條件之一。印章技術對於後世書法刻帖的上石程序也有著直接的影響。

印章自產生之日起，就時時與書法藝術保持著千絲萬縷的聯繫，早期印章的功能之一便是密封書信，明清以來，書法家所追求的「金刀味」及「刀味」，明顯地是受到了篆刻藝術的影響，而書法也影響著明清以來的篆刻藝術，如邊款上的刻字，以文章入印等皆是明證。

七、羽檄傳書

戰爭是政治的延續，秦漢時代在軍事上、外交上極為活躍，軍事的強大是與秦漢時代生產力的進步、政治經濟上的強盛緊密相關聯的。秦代實行徵兵制，戰士多是以徭役形式徵發而來的。軍隊分直屬中央的軍隊和地方武裝兩部分。直屬中央的軍隊包括戍邊、野戰及保衛首都的部隊，地方武裝由郡、縣尉統率，主要是進行軍事訓練，為補充中央軍隊作準備。秦代軍隊的兵種有三：一是步兵；二是車騎，即車兵與騎兵。秦代軍隊經常是把步兵與車騎混合編隊成軍陣，秦始皇陵墓中兵馬俑的軍陣，就是當時軍陣的縮影；三是樓船，即水兵，水兵主要是秦代攻取南越地區而用的兵種。

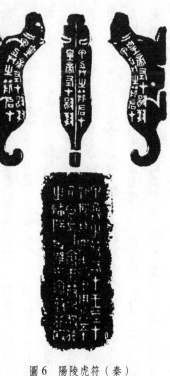

圖6　陽陵虎符（秦）

秦代軍隊調動權直接掌握在皇帝手中，調兵須有皇帝控制著的虎符，主帥執左半，右半兵符留在皇帝手中。秦代虎符上都刻有標準精美的小篆銘文。著名的秦代虎符有新郪虎符、杜虎符、陽陵虎符等流傳於世。陽陵虎符上刻銘文：「甲兵之符，右在皇帝，左在陽陵」（參見圖6）。作戰中，最高統帥為將軍，士兵五人為一伍，設「伍長」，百人

為卒，設「卒長」。秦朝的軍事制度，充分顯示了專制主義中央集權的特點。漢代的軍事制度承秦

制。漢武帝之前，與休養生息的政策相適應，盡量彌息戰事，故軍隊建設往往輕置。漢武帝時，為增

強對內鎮壓和對外作戰的力量，漢朝政府大力加強軍隊，主要是加強中央常備軍，使軍隊的組織、編

制空前擴大。東漢的軍隊建設一直受到高度重視，其制度與西漢相差無幾。

秦始皇即位後，南取百越，西攻川夷，更派大將軍蒙恬率兵三十萬北擊匈奴，以保障全國範圍

內的和平安寧，並修築了舉世聞名的萬里長城這樣規模宏大的軍事工程，為世界所罕見。漢朝初

年，北部匈奴部落又重新進入中原進行掠奪與破壞。公元前二○○年，漢高祖劉邦在平城（今山西

大同市）被匈奴圍困了七天七夜，好不容易才脫身。漢初對待匈奴的辦法，主要是用聯姻並贈送大

量財物的方式，以求得暫時的相安，但並未能阻止匈奴隨時南下對中原地區進行破壞性的掠奪。漢

武帝時期徹底改變了這種局面，他多次派大將衛青、霍去病領重兵對匈奴給予摧毀性的打擊，從而

迫使其餘部向西或向北遠徙，不能再在大漠以南立足，解脫了自漢初以來一直威脅著漢王朝統治的

異族力量，有力地保證了中原地區經濟的正常發展。東漢時期，匈奴分化為南北部分，北匈奴再次

對漢朝政府構成威脅，漢軍在竇憲的率領下於和帝永元元年（八九年）出塞三千餘里，大敗北匈

奴，至燕然山（今蒙古杭愛山）刻石紀功而還。後二年又出師五千里，圍北匈奴於金微山（今阿爾

泰山）。自此後匈奴勢力被徹底擊潰，匈奴主力走上了遙遠的西遷路程。

為了擴大國際交往，秦漢時代也往往依靠軍事力量去打通國際交通線，並依靠軍事力量維持、

保證國際交通線的暢通無阻。軍事力量在秦漢時代的興盛，使秦漢時代的對外關係有了空前的發

展。張騫出使西域，開始了和中亞、西亞一些國家交流往來的歷史，著名的絲綢之路自此形成。此

後漢武帝曾無數次在西域一帶設置漢朝的軍事組織，其重要目的之一就是為了排除匈奴對西域的干

擾，保證絲綢之路的暢通無阻。東漢時期，漢朝政府同樣對西域進行駐軍，保證中國絲綢源源西出，駐守西域達三十年之久的班超派甘英出使大秦（羅馬），雖未到達大秦，卻是第一個到達波斯灣的中國人，開創了中西文化交流的新紀錄。外交往來的繁榮促進了秦漢王朝在世界上的影響，直至今天，外國稱中國為「China」就是「秦」的音譯，把中國人稱為「漢人」，足見秦漢時代文化對世界影響之深，傳播之遠。

戰爭是對抗性矛盾劇烈變化導致的結果，而戰爭的結果又往往導致文化大融合。在秦漢時代民族交往增多，周邊的少數民族文化與漢文化進行交流，原先沒有文字的民族逐步採用了漢字，有文字的民族也逐漸地廢棄了原有的文字而採用了漢字。這種對漢字的心理認同感，使得這些少數民族逐漸成為中華民族大家族中不可缺少的組成部分，漢字以及建立在漢字基礎上的書法藝術成了中華各民族間密切聯繫的一種紐帶。它為後世著名的少數民族書法家的出現，如宋四家中的米芾（回族）、元代的耶律楚材（契丹族）、康里巎巎（哈薩克族）、清代頗好翰墨的康熙、乾隆兩帝（滿族）提供了社會、文化心理前提。

「沒有文化的軍隊是不能戰勝敵人的」。這是今人的共識，但古人恐怕也有同樣的認識。軍隊離不開文化，蒙恬改良造筆方法的歷史記載就充分地說明了這一點。蒙恬是秦代著名的大將軍，一位赫赫有名的武將去關心製筆工藝的改進，必然是與當時的軍事文書頻繁多有關係。秦漢時代墨的形狀、品質、硯的質地都比前代有了較大的改進，雖然有其他歷史因素的促進作用，但軍事文書書寫需要快捷、方便，也是它改良的一個重要契機。

二十世紀以來，秦漢的軍事文書出土眾多，數量繁浩的漢簡中大部分內容是與軍事戰爭有關，但軍事文書在二十世紀出土的居延漢簡（圖版26）、敦煌漢簡、羅布泊漢簡及青海、內蒙等地出土的漢簡為

最。軍事文書的主要內容包括皇帝給給軍隊的詔書、上級軍官給給下級軍官的下行文書、平行軍官之間的平行文書、下級軍官給上級軍官的上行文書以及一般成卒的報告文書和成卒的信件。其中涉及緊急軍情的軍事文書有一個專用名稱：「檄」。《說文》：「檄以木簡為書，長尺二寸謂之檄，以徵召也。」與出土的漢簡文物相印證，檄主要是指單獨寫在一片木簡上的軍事文書，用以傳達和上報緊急軍事情報，檄的下端削得較尖細，以便於放進為騎馬傳信者所特製的筒子中，此外還要在檄上飾以羽毛，以示緊急之意，後世所謂緊急軍事書信——雞毛信即源於此。「檄」後來經引申發展用作聲討敵人罪行、激勵人民參戰的「檄文體」。如初唐文學四家之一駱賓王的名篇〈代李敬業傳檄天下文〉即此種文體。

秦漢時代出土的這些軍事文書都是實用之物，其字體是典型的隸書快速寫法，書法界有人稱之為「隸行書」，當不為過。當時的書寫者並不是有意去追求寫字的藝術性，但正是這種不經意的方式暗合了中國書法審美觀念的另一個方面：「天真爛漫是吾師」。這些匆匆急就的文書在地下沉睡了千年之後重見天日，不但受到了歷史學家們的高度重視，也得到書法家們的由衷讚嘆。書法藝術中的渾然天成，「點畫信手煩推求」（蘇軾語）的書法美學特徵，在秦漢時代的軍事文書中得到了體現。另外匆匆而就的漢代軍事文書中許多字的點畫寫法，甚至單字的寫法，已流露出在魏晉南北朝得到完全確立的楷、行、草等字體的倪端，應當說促進隸書向楷、行、草書的演變，以軍事文書為代表的秦漢簡牘書法是有其功勞的。總而言之，秦漢時代軍事文書的書法是該歷史時期書法文化不可忽視的重要一環。

八、秦磚漢瓦與刊石紀功

(一)建築

建築與交通往往是反映一個時代文明的兩面鏡子。秦漢時代，隨著國家的統一、科技生產力的進步，其建築技術、工程技術也日臻精進，比之前代有了較大的改變。中原建築的特色已經十分鮮明，無論是宮室建築還是民居建築，都是以三合院或四合院布局為基礎。一般地說來，秦漢時代是一個富有開拓精神、進取精神的時代，由該時代的建築也可見一斑。區別僅在於規模的大小而已。秦漢時代普通民居格調樸素、條件簡陋，而富貴豪族地主的家居，則富麗堂皇，極盡雕琢堆砌之能事，出現了面積甚大的庭院建築和私人園林式的莊園建築。而最大的地主──皇帝所居住的宮殿建築，則規模宏大，足為後世所驚嘆。

秦始皇為了顯示自己至高無上的權力，濫用民力，在與東方六國戰爭中，每滅一國就仿照該國首都的宮殿樣式在咸陽蓋起同樣的宮殿，建立起了仿諸侯國都城的建築群。又在渭南修造了蘭池宮與信宮，並擴建咸陽宮，使秦國原有的宮室煥然一新。不僅如此，還修建了令後人驚嘆的阿房宮，史載：「廣其宮，規恢三百餘里，離宮別館，彌山跨谷，輦道相屬，閣道通驪山八十餘里。」① 據考古工作考察結果表明，阿房宮遺址在今西安市西，阿房村附近，於其南北三公里的範圍內，皆可

① 《三輔黃圖》。

找到秦阿房宮遺址的磚石與瓦當等建築材料。阿房宮的建築具有以下特點：一是規模宏大，為前人所不及；二是鑄十二個大銅人置於宮前，開啟了以金屬製造品裝飾建築物的先例，影響深遠；三是阿房宮的基地為高台，合理地利用了地勢，既省工又顯得十分宏大壯觀，是中國建築史上的一大創舉。

漢初，除將秦代在咸陽被毀壞的宮殿修復外，又由蕭何主持在西漢都城長安（今西安）修建了著名的未央宮，取「長樂未央」之意。到武帝時期，在前代宮殿的基礎上大興土木，建造宮殿數量極多，僅史書上記載有名稱的西漢都城宮殿就達六十餘座。此外還有多得不可勝數的台、觀、池造宮殿，其中以德陽殿最為著名。後世以「窮泰極侈」之句形容之。東漢遷都洛陽，自明帝起，大肆營苑，形成了一個龐大建築群。規模不亞於阿房、未央之宮，東漢天文學家、辭賦家張衡在他的辭賦作品《東京賦》中對德陽宮有過極為精彩的描述。由於都城洛陽地處平原，無高台為基地，便利用自西漢以來逐漸成熟的木結構建築技術，開始採用組斗拱的抬樑式木架結構以顯示出建築的恢宏氣勢，並越來越多地採用磚石充當建築材料，使這種建築方法成為中國古建築的基本風格。

秦漢時代的貴族豪強地主的大型宅第，主要包括堂屋、樓閣、亭台、門闕等基本設施，出土的漢代畫像磚中有許多對這些宅第的描繪。西漢中期以後，一些地方豪強地主「越制而建」，仿效皇家園林建起自己的私人園林和莊園，這種風氣到了東漢時期尤為盛行。莊園是融住宅、園林、田地於一起的建築群，具有居住、生產和防衛的綜合功能。至於一般貧民的建築則甚為簡陋，基本形式為中間為堂，兩邊為室，成為影響至今的民居基本形式。

在秦漢時代的宮室樓台建築中，屋頂蓋有瓦片，而於前沿檐端的椽頭之上飾有瓦當。瓦當的應用在西周就已經開始，秦漢用以固定瓦片而不致於滑動，還可避免椽頭不受雨水的浸濕。其作用是

時代最為興盛，以後歷代不絕。秦瓦當已由戰國以來的半圓形逐漸變為圓形，正面繪有各種各樣的圖案畫或裝飾畫，有少部分飾以文字，字體為篆字。漢代，文字瓦當開始大規模出現。瓦當上文字少則一字，多則達十幾字。文字瓦當從形式上可分為兩類：一類是僅有文字而無圖案的；另一類是既有文字又夾有圖案的。而文字的痕跡又有陰文、陽文之分。從字體分則有篆有隸，以篆文最為常見。其文字內容多為吉祥語，如「延年」、「如意」、「千秋萬歲」、「長樂未央」等等。瓦當的應用，使書法在建築上得到了顯露的機會，它莊重華麗，與建築物有機地融為一體，相互映襯，是秦漢時代書法藝術實用性與藝術性相結合的又一極好的例證。

秦漢時代，隨著大規模宮殿群、大地主私人園林和莊園建築的興起，書法在建築上有了更多的表現機會，在該時代，人們已經有了在建築上題字的風尚。（蕭）「何善篆隸，作未央宮，制度壯弘，覃思三月，以題蒼龍白虎二闕，觀者如流。何便禿筆書，時謂之蕭籀。」趙壹在〈非草書〉一文中有「展指畫地，以草劌壁」之句。蔡邕見役人以堊帚刷牆，歸而為飛白之書，專以題署宮闕。衛恆在其〈四體書勢〉一文中記載了東漢書法家師宜官在酒店壁上書字，使觀者為其付酒值的軼事。說明了秦漢時代人們在建築上進行書法創作已經是十分平常的事情。樓殿之額，園林牆壁，亭台迴廊，處處都可見到書法的踪跡，這種書法與建築的完美結合，從漢代起就已經十分普遍了。

(二)交通工程

交通是一個社會發達程度的標誌之一。秦朝在短短的十幾年中，投入了大量的人力物力，在全國範圍內建立起了一個以關中為中心的陸上交通網，並在嶺南開鑿了靈渠水運工程，以後又在此開鑿了四條新道。靈渠在今廣西興安縣境內，連通湘水和漓水，全長三十公里。它與新道一樣，連通

了嶺南地區與中原的交通運輸。除此之外還在今四川境內修築了五尺道，穿山越嶺，由關中直通雲南曲靖。漢代在秦代的基礎上加以維修和擴建，並開闢了舉世聞名的絲綢之路以及進入印度的國際交流通道。馳道是秦漢時代道路交通網的主要幹線，一般都是東向，到漢武帝時期又開闢了一條西線。為了抗擊匈奴的侵略，秦漢時代在修築萬里長城時又修築了直道、故道、褒斜道等等。使該時代的交通工程達到了前所未有的高度，上述國內國際交通要道的開闢，對秦漢時代的政治軍事、經濟文化的發展，都起到了十分積極的作用。尤其是絲綢之路的開通，在人類文明史上具有重要的地位，早在張騫通西域之前，古希臘人就曾經試圖尋探西方通向東方的陸上通道，結果沒有成功，只有張騫通西域後開通的絲綢之路，才第一次溝通了歐亞大陸往來的大道，從而加速了人類文明進展的腳步。

秦漢時代大規模築路有在道路艱險處刻寫銘文以紀其功、以頌其德的風尚，這種遺跡我們今天尚可看到：即摩崖書法。摩崖書法的文字內容開始主要是以歌頌山川，讚頌人定勝天等為大體，秦漢以後逐漸擴展為以儒、釋、道經典、文學詩詞為內容，書法與山川相輝映，充分地體現了中華民族「天人合一」的哲學思想。其中的一些書法作品成為中國書法史上最有影響的代表作之一，如赫赫有名的《石門頌》便是這樣的作品。秦漢時期為打通關中到蜀地（今四川）的道路，曾經先後在不同時期開闢了數條入蜀的道路，《石門頌》就是記敘、歌頌漢司隸校尉楊孟文修石門道的事跡。類似《石門頌》性質的刻銘書法的風尚，如《鄐君開通褒斜道》摩崖石刻、《西狹頌》、《郙閣頌》等。這些摩崖書法在秦漢時代數不勝數，最能代表秦漢時代富於開拓，書法風格雄奇挺拔，富有浩然千里之氣，與山川相輝映，並天地同一色，最能代表秦漢時代書法依山而刻，書法風格雄奇挺拔，富有浩然千里之氣，積極進取的精神風尚，這類書法作品同樣是秦漢時代書法實用性與藝術性完美結合的成功典範。直到今

天，雖然當時所修建的交通工程已經毀壞難辨，但這些摩崖書法卻仍然放射著永恒的光輝。

九、篆隸輝煌・諸體並行

(一)秦代書法概述

秦王朝在中國歷史上只存在了短短的十五年，是個短命王朝，然而這個王朝留給歷史的並不僅僅包括秦王朝的苛刑暴政，或是陳勝、吳廣的首次農民大起義，亦不僅僅包括秦兵馬俑、阿房宮、萬里長城、靈渠等等舉世聞名的建築工程，還包括了對後世影響深遠的書法──以小篆為代表，以古隸為手寫體的秦代書法。石鼓文、泰山刻石、睡虎地竹簡、新郪虎符、半通印等等這些書法遺跡都標誌著秦代書法文化的輝煌。

公元前七七〇年，周平王東遷洛邑（今河南洛陽），宣告了西周的結束，東周的開始。周的東遷是周代建國以來政治生活上的重大變化。此後，王室衰微，「禮樂征伐自諸侯出」。甚至「禮樂征伐自士大夫出」。歷史進入了春秋戰國時期，各諸侯國之間的兼併鬥爭愈演愈烈。春秋戰國時期共五百餘年，既是中國歷史上的一個大動盪時期，也是文化大發展的時期。在這樣的社會背景下，文字使用頻率及使用範圍都得到了空前的發展，使用文字的階層擴大了，這使得春秋戰國時期的文字出現了漢字演變史上第一次的大分化、大簡化、大繁化及大變化。大分化是指各地區、各諸侯國之間的文字異形現象；大簡化與大繁化是指在文字使用上各地區、各諸侯國都為了使用上的方便交替出現了簡化、繁化現象；大變化指五百餘年間中初期文字與晚期文

字有了很大的不同。以上這些現象為古文字向今文字轉變鋪通了道路。然而「過猶不及」，文字分

化如果太過，對於各地區之間的文化交流是有阻礙作用的，因而秦在統一全中國後，基於政治統治

與文化控制上的需要，實行了「書同文」的文化政策，對春秋戰國以來的文字進行了一次大規模的

整理、規範工作。經過整理後的文字字體呈長方豎勢，結構對稱，統一定型，線條粗細一致的特

點，是秦代所使用的標準文字。

秦代的文字整理與規範工作是以秦系文字為基礎的。秦系文字是指自春秋時代至秦統一中國後

秦王朝使用的文字。周平王在公元前七七〇年東遷洛邑之後，由於秦平叛有功，因而獲准遷都西周

故地雍（今陝西鳳翔附近），較全面地承襲了西周文化，故當時秦王朝使用的文字與西周文字是一

脈相承的。當山東六國的文字因地區和文化上的原因分別發生著橫向的變異時，地處西周故地、秉

承西周遺續的秦國文字便較多地保留了漢字的正統風格，而東土六國的文字則成了旁系分支。由此

我們也看出秦系文字在漢字演變史上的重要地位。

秦代的書法遺跡，可在文獻資料中與文物資料中去探尋。文獻資料存於漢代許慎撰的《說文

解字》一書上的篆文。《說文解字》雖然成書於漢代，但它是以小篆為規範字。文物資料主要有石

刻文字、秦簡、金文（詔版，量權等），貨幣文字及印章文字等等。

石刻文字《石鼓文》是秦代書法遺跡的代表。秦國在未統一中國前刻下了著名的《石鼓文》（參見圖

7）。《石鼓文》是中國能看到的最早石刻文字。《石鼓文》共十件，每石分刻四言詩句，記叙秦

國國君遊獵的情況。《石鼓文》唐初於陝西鳳翔出土，幾經輾轉，現存於北京故宮博物院。據推

算，石上應有原文七百餘字，現僅存二百七十餘字。《石鼓文》的字形格局體勢儘管仍屬大篆一

系，但已經有了秦代小篆的初步面目。秦始皇統一中國後，曾到全國各地出遊巡察，每至名山大川

圖7 石鼓文（戰國）

的情況，近年來在全國各地多有發現，其中一九七五年冬在湖北雲夢縣睡虎地秦墓中出土的秦簡，數量達一千一百餘枚，字跡為墨書秦隸，對我們研究小篆與古隸的形成，具有十分重大的意義。從這些墨書字跡上看，也證明了當時造筆、製墨業已經達到了相當的高度。

秦代刻符文字傳世者很少，現在發現的只有兩件。一是秦統一中國前的新郪虎符；二是秦已經兼併天下後的陽陵虎符。二虎符上的文字均為極精美的小篆，屬於當時的官方標準書體，與民間手寫體有一定的區別。由於作為秦篆典型的秦石刻文字已不可多得，這兩件刻符上的文字尤顯珍貴。

秦代書法遺跡中還有大量的詔權、詔量、詔版文字；以及貨幣文字、瓦當文字、印章文字等等。這些文字資料既是歷史文獻，也是書法奇珍。這些書法遺跡都是當時的社會文化活動、政治制度、禮儀風尚的記錄。

都刻石炫耀其文治武功，曾於泰山、琅琊台、之罘、碣石、會稽、嶧山六處七次刻石，其中泰山、琅琊台兩處刻石原石猶存，但所剩字已不多，會稽、嶧山刻石的原石早佚，現傳有重刻拓本，之罘、碣石的刻石早不知去向。六處七塊刻石的文字內容被司馬遷收錄在《史記·秦始皇本紀》中，為我們研究當時刻石情況保存了珍貴的文史資料。泰山刻石原石已嚴重受損，現存於山東省泰安市岱廟中，是秦篆的典型，反映了秦代當時使用的標準文字的情況。

秦代簡書反映了秦代當時手寫書體即日常應用書體

㈡漢代書法概述

漢代正處於中國漢字演變史上古今文字轉變的最重要階段，兩漢的歷史時間長達四百餘年，不但字體的發展變化十分複雜劇烈，而且書法賴以生存發展的社會條件的變化也十分複雜劇烈。在四百餘年中，漢字字體逐步地完成了古文字向今文字的轉變，即篆書系統向隸書系統的轉變，隸書成為該時代通行的主要字體。漢簡、章草是隸書的快捷寫法，並對以後的行書與草書有開啟的影響。

漢字的各種字體，在漢代都陸續地出現了。

漢代尤其是漢代前期及中期，官方仍然是以小篆作為國家的標準規範文字，以隸書為應用文字。這一點，我們可以從許慎編寫《說文解字》一書的目的和內容看得出來，也可以從眾多數量的漢代碑刻中以篆書題額得到佐證。隨著社會文化活動的日益繁榮，西漢後期，篆書的標準字體的地位漸漸名存實亡了，隸書而漸占主導地位。在廣泛使用的基礎上，隸書在東漢時期完成了定型化，「八分書」的出現即隸書定型化的結果。與隸書定型化同步，章草、行書、楷書在東漢後期亦得到不同程度的發展。這就是漢代書法發展中字體演變的基本線索。

如上所述，篆書在漢代初期仍然被官方認定為標準字體，然而它為什麼慢慢地被隸書取而代之了呢？要講清這個問題，就必然要講到中國文字演變史上的一個重要轉折點——隸變。

隸變，簡單地說，就是篆書隸書化，即把不太適應手寫習慣的篆書寫法變為適應手寫習慣的隸書寫法。隸變開始的年代起於戰國，到東漢年間才真正最後完成。戰國時期，由於經濟的發展，社會變革的加劇，文化活動的增強，文字使用率的空前提高，為了實用書寫的需要，社會上已經陸續地出現了對篆書的寫法加以改變的現象，這種變形化的寫法與標準篆書有所區別，其最大區別之處

就在於這種應用體比標準篆書要簡捷得多，更適應手寫的習慣，這就是隸變的開始。隸變在秦統一中國後已經成為一種不可逆轉的歷史潮流，這從湖北省江陵睡虎地出土的秦簡上的秦隸就能得到有力的證明。儘管這些秦隸還帶著很強的篆書的筆意。

隸變雖然起於戰國時期，但隸變的發展進程卻並非一帆風順。秦統一中國後「書同文」的文字政策，從實質上講僅僅是一次對先秦的古文字進行規範化與標準化的運動，其目的顯然是政治性的，並不是從文字書寫難易去著眼的。因此秦朝的「書同文」政策在很大程度上忽視了隸變這一歷史潮流。客觀地說，「書同文」政策對規範文字，加強統一自然有它的歷史功績，但選擇小篆這種古文字字體作為規範的標準，從客觀上忽視了書寫的便捷要求，在一定程度上也延滯了隸變的進程。這是因為雖然小篆本身也是在秦系文字正體的基礎上強烈的書寫簡捷要求，使得小篆很難進入日常書寫的範圍中去。而隸變在秦代的具體表現——「秦隸」的存在正是適應了手寫習慣，從而依據了大篆的結構方式與筆順方式，沒有注意到文字使用上強烈的書寫簡捷要求，使得小篆很難進入日常書寫的範圍中去。而隸變在秦代的具體表現——「秦隸」的存在正是適應了手寫習慣，從而使秦代的實用字體仍未停止隸變的演化。漢代雖然以小篆為標準字體，然而經過「秦隸」對小篆的改造，隸變運動在漢代更成了不可阻擋的歷史潮流。小篆不便書寫，遂使隸書在東漢時期終於定型化，使「隸書」這一字體成為漢代實際使用的主要字體，並在西漢得以迅速發展，隸書改變了體勢以適應手寫習慣，使書寫變得便捷，這正是隸書逐漸取代篆書正統地位的根本原因所在。

隨著隸書的定型化，隸書在漢代中後期逐漸取得了標準文字的正統地位，但民間手寫體革新的潮流並不因為隸書的定型化而停止，而是繼續向前發展，對定型化了的隸書進一步的改造。於是，隸書的草化寫法——章草；對隸書橫畫的簡省和趨速寫法——楷書、行書都逐一出現了。雖然真正意義上的楷書到魏晉才出現，但楷書的基本要素在漢代末期都已經出現，行書、草書的源頭也須從

漢代去尋找。

漢代初期的書法大多以沿襲秦代書法為傳統，隸變的進程並不十分明顯，隸書多是秦隸的延續，但也出現了一些新的變化，如出現了筆畫由圓轉變為方折的趨勢。該時期的石刻文字略顯粗糙，卻無不顯示出樸實無華的藝術特色，墨跡以馬王堆漢墓出土的帛書、竹簡為代表。馬王堆漢墓帛書、竹簡全部是手抄墨跡，因此尤顯珍貴。字體有秦篆、古隸、漢隸及部分行草風格的單字，比較系統地反映了漢初之際的民間手寫體的書寫情況。漢武帝中興以後，隨著國力的日趨強盛，經濟文化的日益發展，學術理論、文化教育也同樣空前發展。古文經與今文經的辯論既是政治理論領域中的一次大論戰，也是隸變運動所帶來的文字演變上的今古文字的大論戰。在這場大論戰中，古文字經學派與今文字經學派各執其端，互有攻毀。到了西漢末年，新莽時期出現了一次大的改革運動，雖然這次文字改革是在復古的口號下進行的，而且這一時期所留下的貨幣文字、量器文字多為小篆，然而在結體與用筆上已與秦篆有了較大的區別，形成了自己的特色，為我們研究兩漢之交的書法演變情況提供了珍貴的實物資料。到了東漢時期，隨著文化的進一步繁榮，文字的使用更加頻繁，萌芽於西漢時期的立碑之風在東漢愈演愈烈，石刻技術亦日益精熟，於是為後世留下了一批無比輝煌的漢碑書法。東漢時期是漢代書法的成熟期，書法已經深入到社會生活中的各領域，這一時期流傳下來的書法遺跡十分豐富，按載體材料分，有簡帛文字、石刻文字、貨幣文字、印章成熟完美的藝術特徵。其中尤以石刻文字著名，僅傳世的東漢碑版書法就達一百七十餘種，東漢碑刻書法具有碑刻文字等等。若按字體分，東漢時期則篆、隸、草、行、楷諸體皆備。篆、隸主要應用於各種正式的社會活動場所．；而草、行、楷則主要運用於日常應急的文字書寫。前者如東漢時期的碑刻摩崖書，是中國書法史上的一座里程碑，我們平常所說的漢隸主要就是指東漢時期的

法，後者如二十世紀初以來西北各地出土的竹簡帛書（如居延漢簡中許多行草單字的寫法）。東漢年間各種書體俱現，既是漢字字體本身演變的必然結果，也是秦漢四百餘年的社會文化空前發展所導致書法發展的必然結果。

(三) 秦漢書法的歷史地位

書法藝術之所以能在秦漢時代四餘百年中得以生生不息的發展，是與秦漢時代特有的文化環境、文化特點息息相關，而不僅僅是書法自身發展的結果。沒有秦漢時期的特定社會歷史的作用，就不會有秦漢時代書法的繁榮與輝煌。統一的秦漢王朝的出現，是自春秋戰國以來經濟文化發展的歷史必然。因為在秦漢王朝統一中國之前，中國境內各地區的文化已經在為文化的統一創造了必要的條件。而秦漢王朝的統一反過來又進一步地促進了中華文化的統一和繁榮。縱觀秦漢四百餘年的發展史，秦漢時代的文化具有三個突出的特徵：一是統一規範化，而在統一的前提下又呈現出多樣性、豐富性。二是漢文化與其他民族文化出現大規模的交流。三是秦漢時代的文化發展在矛盾交錯中進步。這三個特徵給我們道出了秦漢時代文化的精神實質，這就是：一是氣勢恢宏，積極進取。秦漢時代正是中國封建社會成長時期，新興的地主階級從總體上來說是一個積極向上，富有進取精神的階級，秦皇漢武正是這個積極進取階級的代表人物。因為這種時代精神，秦漢時代不但在政治、軍事、經濟、外交上都取得了巨大的成就，文化、藝術同樣繁榮發展，並展示出一種積極進取的精神。而該時代的書法藝術也深深地體現了這種進取精神。

事實上，篆書的隸化在戰國末期就已漸漸地成為一種潮流，但文字異形的矛盾也愈見嚴重。秦統一中國後，確立書同文的政策有力地解決了這一矛盾，使書法走上了多樣性統一發展的道路。雖

然秦王朝以小篆作為國家文字的標準體，但並不禁止其他字體的存在。「秦書八體：一曰大篆、二曰小篆、三曰刻符、四曰蟲書、五曰摹印、六曰署書、七曰殳書、八曰隸書。」①這是當時歷史事實的真實記載，從一個側面反映了秦代文字政策的包容性和彈性。秦代漢字的規範統一工作是以秦系文字為基礎，但也吸收了六國文字的優點及當時民間手寫體的一些長處，小篆就是這種取長補短的結果。秦代文字政策在一定程度上的兼容並蓄，使在戰國以來活躍發展的書法進一步走上了開創性的道路，為漢代書法的更大發展開闢了道路。

漢代的文字政策、教育政策吸收了秦王朝文字教育的優點，廢除了秦代文字政策中存在的弊端，使書法獲得了前所未有的發展與進步，於是出現了中國早期書法理論。文人自覺的書法創作也始於漢，漢代的大書法家數不勝數：蕭何、揚雄、師宜官、張芝、蔡邕等只是其中很少的一部分，這些書法家同時也是其他學科的飽學之士。漢初，同樣還存在著小篆與隸書對抗性的矛盾，二者在對抗中消長。漢代人們以積極進取的精神衝破小篆「隨體詰詘」的造字結構，使隸書在西漢中期以後逐漸取代了小篆字體的正統地位，但漢代的書法並沒有就此停步不前，而是在隸書定型化後進一步地開始了新的開創性工作──向楷書、行書、草書發展。故而我們可以看出，秦漢時代的字體一直是處於變動之中的，雖然這種變動並不足以取代隸書作為主要字體的地位，但這種不斷地創新、不斷地發展正說明了漢代書法的無限創造性。漢碑書法、摩崖書法、簡牘書法、章草書法以及秦漢瓦當磚文書法、秦漢印章、貨幣文字等種種不同的書法藝術形式、不同的書法風格都成為後人競相效仿的典範。

①許慎：《說文解字·序》。

第三章
魏晉南北朝時代的書法與文化

一、概述

東漢末年，皇室昏庸，朝綱不振，外戚與宦官之間鬥爭激烈。太學生評議朝政，臧否當權，反而兩次慘遭屠殺禁錮，是為「黨錮之禍」。自此「清議」絕跡，朝野昏暗。有兒謠曰：「直如弦，死道邊，曲如鉤，反封侯。」「舉秀才，不知書。舉孝廉，父別居。寒素清白濁如泥，高第良將怯如黽。」社會黑暗可見一斑。又值災害頻仍，民如倒懸，遂有黃巾大起義。

各路諸侯在鎮壓黃巾軍之後又互相攻伐，最後曹操「挾天子以令諸侯」，雄踞長江北，孫權占據江左，劉備偏居兩川，天下三分。公元二二○年，曹丕廢漢自立。蜀漢、東吳亦先後建元稱帝，天下鼎立，史稱「三國」。

其實曹操在世時，漢帝已成虛設，朝政掌於操手，權臣亦莫不操屬。名為漢，實已然魏。唯操不願被人「著爐火上」，才只肯稱「孤」不敢道「朕」。因此文化史斷代與官方斷代稍有不同，一般認為東漢文化止於曹操挾漢獻帝遷都許昌之初平元年（一九○年），而非曹丕廢漢的延康元年（二二○年）。

三國時，吳、蜀兩國地處偏遠，經濟不及中原，文化亦難稱主流。故文化史家不稱此時期為「三國」，而呼之為「魏」。自公元一九〇年至隋統一中國的公元五八九年，其間四百年，文化史稱其為「魏晉南北朝」時期。

漢末魏初的戰亂是場極野蠻的大破壞，田園荒蕪，生靈塗炭。王粲有詩記其時慘狀：「出門無所見，白骨蔽平原。路有飢婦人，抱子棄草間。顧聞號泣聲，揮涕獨不還：『未知身死處，何能兩相完！』驅馬棄之去，不忍聽此言。」曹操回到家鄉，發覺「舊土人民死喪略盡，國中終日行，不見所識」。走了一天竟未見到一個熟人，因為人都「死喪略盡」了。冀州亂前有五百萬人口，曹操占冀州時有人口三十萬，操尚欣然稱其為「大州」。凋敝如此尚為「大州」，非「大州」者可想而知。幸操知人善任，又興屯田，政權鞏固後出現了經濟恢復、文化興盛的局面。文化領域一改漢朝經學的沉重、大賦的鋪張，詩文多秉清新質樸之氣，後人稱為「建安風骨」。書與文興，此時期書家不特鍾繇、韋誕、梁鵠、衛凱等人名著書史，即曹操其人亦於書法大有造詣，人稱其書「雄逸絕倫」。

司馬氏代魏之心「路人皆知」。公元二六五年，司馬昭之子司馬炎稱帝。並先後滅掉蜀漢、東吳，天下重歸一統。史稱「西晉」。西晉傳世五十二年，歷四帝。

司馬氏為政昏暗，為鏟除政敵大開殺戒。為避禍，當時文人時興「清談」，不議時政。有娛情山水者，有放浪形骸縱情酒色者，文壇「風骨」盡失，代之以「玄言」、「山水」。由於司馬氏暴戾殘忍，治國無道，終於引起「八王之亂」，自取亡路。北方被幾個少數民族貴族建立的諸多政權反覆蹂躪，人民陷於水火。史載「人多飢乏，更相鬻賣」，「流屍滿河，白骨蔽原」。史稱此時期的北方為「十六國」。「十六國」期間雖政權林立，且立世均不長，但稍有安定，這些少數民族政

權還是竭力依照漢族制度重興文化建設。如後趙石勒，在漢人張賓輔佐下按九品官人法選人才，並立太學、小學。前秦苻堅在漢人王猛輔佐下，「拔幽滯，顯賢才。外修兵革，內崇儒學」①。中國傳統文化並未因政權變化而中斷。

司馬氏倉皇東渡後，在幾家大世族護持下立都建康，是為東晉。東晉傳世一○三年，歷十一帝。其時北方是大小王朝乍興乍滅的「十六國」，南方卻暫時安定。北人的南渡促進了南方經濟文化的發展。據《宋書·州郡志》，南渡人口約九十萬。他們帶去了北方先進的生產工具和技術，又兼當時士族文人化，南渡士族使江南各項文化事業不僅大有發展而且呈普及之勢。即以書法論，不帝名家輩出，且好書成為「一代之尚」。

東晉皇室繼承了其祖上的昏庸荒淫，又平添了幾多懦弱，十一位君主竟無一治世之材，皇帝僅僅是幾家大世族共用的牌幌。上層世族偏安江左，醉生夢死終不能長久，大將劉裕廢晉建宋，於是東晉亡。之後二百餘年間先後歷宋、齊、梁、陳四周。由於與北方畫淮而治，故史謂「南朝」。與此同時，北方由北魏統一，結束了混亂，建立了鮮卑族拓跋氏政權，傳世一百四十九年（北魏立國於三八六年，初稱代國。滅北涼統一北方於四三九年，亡於五三五年）。其後分裂為東魏、西魏；再後，北齊取代東魏，北周取代西魏。從北魏統一北方至隋建國，前後一百四十餘年，史稱「北朝」。

南北朝時期儘管因為地域分割造成一定文化差別，但本同末異。南朝直承漢文化，北方雖為鮮卑政權，但也積極推行漢化，與漢族書文同制，典章同源，仍是中原文化的延續。此時期佛教於南

<hr/>

① 《晉書·苻堅紀·王猛》。

北同時興盛，江南江北受外來文化影響亦無分深淺。故可斷言南北朝文化皆承續了漢民族文化傳統。至於因生活環境和習俗之差而表現出某種風格之異，則有如學派之別，無涉根本。

文化自有其固有的發展規律。魏晉南北朝時期世道荒亂，人命危淺，固非盛世，然而卻是中國文化史的一個重要歷史階段。其時哲學、文學、農學、算學、天文、地理等諸多領域均有大賢出世，各學科領域都不乏驚世之作，有的且具有劃時代意義。如范縝作《神滅論》，劉勰著《文心雕龍》，祖沖之推算圓周率等均被世代稱頌。書法藝術的發展尤為醒目，不特書體完備，技藝亦堪稱造極，其時大家輩出，不少高品位之力作成為後世寶貴文化遺產。所以然者，或謂：「亂世偏能藝工」。士族文人為避世專心攻藝，故有所成，此其一。漢末儒術已不獨尊，魏以降，儒、玄、佛、道並馳中華，致使思想領域頗為解放，大利於文化藝術的發展，此其二。文化大交流，民族大融合的人文環境涵養了漢民族文化，使之有了很大發展，此其三。雖為亂世，但除十六國時期的北方地區外，經濟生產卻不斷發展，生產的日益發展為文化發展提供了充分的物質條件，此其四。有此四利，故有所成。

魏晉南北朝書法藝術的空前發展，離不開相關文化的發展及人文環境的影響。魏晉南北朝特有的社會、文化環境產生了魏晉南北朝的書法，使中國書法由此成為一門成熟的、精美的藝術。

法國藝術史家丹納說：「自然界有它的氣候，氣候的變化決定這種那種植物的出現。」斯言誠是。秦漢不乏書家，但難稱「書聖」，唐宋書家雖多且不俗，卻未再生「書聖」，尋其原因，大概要從其時代的文化背景中去探求也有它的氣候，它的變化決定這種那種藝術的出現。精神方面究竟。

二、多種文化的碰撞與融會

魏晉南北朝書法藝術的成就得益於同期社會文化環境的滋養。

書法發展到魏晉，篆、隸、真、行、草莫不齊備，在書體上很難再有新的創造。以常理思之，書法至此應有個發展的滯緩期。然而事實上非但未曾滯緩，反而有了質的飛躍，使書法顯示出嶄新的面貌，表現出對「神韻」、「氣韻」的追求。書家講究「自由任情」，他們不僅要用文字表情達意，而且要表達一定的意趣。在欣賞者眼中，書家作品的意義並非僅由其所書寫的文字字義所能承載的。

所以然者，與整個社會的文化氛圍中棄實而尚玄，輕禮而重情，小粗質而崇神采大有關礙。我們分別對形成這種社會文化環境的社會因素略作介紹。

(一)九品中正制與門閥政治

東漢時，世族在政治上擁有特權。所謂世族即累世居高位的士族大家。世族在政治上的壟斷地位，一是使政壇昏暗腐敗，二是使大批非世族知識分子受壓制，人才無用武之地。曹操為鞏固其地位，廣搜人才，「唯才是舉」，大量起用「不仁不孝而有治國用兵之術」的微賤之人，他的許多重要將領或拔於「行陣之間」，或取於「亡虜之內」，「拔出細微，登為牧守者不可勝數」。同時打擊豪強，壓制反曹的世族。

曹操死後，曹丕為江山計，不得不靠攏世族勢力，特別是世族大家，於是頒行九品官人法，即

九品中正制。

九品中正制實為東漢察舉制度的發展。東漢的察舉是以名士主持鄉閭評議，以名節德行和家世聲望為標準，或舉為孝廉，或舉為秀才。為避劉秀之諱，秀才後又稱為「茂才」。被舉薦的孝廉和秀才由官府授職任用。蔡邕、鍾繇、曹操皆孝廉出身。

漢末戰亂不已，人民流離，村廓荒敗，「衣冠士族多流於本土，欲征源流邊難委悉」，再由鄉里評議孝廉、秀才實已不可能。於是從政府任職的官員中選所謂「賢有識見」者，按其本人籍貫兼任本州本郡的「中正」，「中正」負責察訪，了解散在各地而屬本州、郡的士人，採擇輿論，評其品行，根據家世和行狀分定為九品，即上上、上中、上下；中上、中中、中下；下上、下中、下下。官府依其品定除官授職，入仕後三年清定一次，此即九品中正制。

此法的頒行標誌著曹氏政權在制度上對世族特權的承認，承認了世族擁有評定人品、控制入仕的特權。任「中正」之職者皆世家大族之人，所看重者自然是門第而非才學，「所欲與者獲虛以成譽，所欲下者吹毛以求疵」①。於是形成「公門有公，卿門有卿」，「上品無寒門，下品無世族」的局面。

自魏至隋的四百年間，九品中正制一直是朝廷選任官吏的主要制度，也成了世族大家左右朝政，在社會上舉足輕重，在文化思想領域執牛耳的政治基礎。

九品中正制既行，某些士族累世為官，形成世家豪門，由此門閥制度興起。所以說魏晉的門閥制風行，實由九品中正制而來。所謂門閥制度即區別門第出身的種種規定。門閥制所以盛行可作如

① 《晉書·劉毅傳》。

下推論：貴冑出身既優，因九品中正制而多能居高位，且出身高貴可早入仕①，有此便宜可占，享有特權的既得利益階層自然要極力維護且鼓吹門閥制了。又因戰亂流離，在一地可能是位高勢赫受人敬重者，易一地則人所莫知，乃不得不高標郡望以自矜異，這些二人須賴門閥制來保住昔日臉面風光，因此門閥制度便大行其道。為區別門第高下要車服異制，為保門第清純要婚姻有別，以至出現庶族雖有才能而至持政柄者，但仍為人所輕視的現象，而這則成了魏晉時期一大特點。

特別是東晉時，世族勢力之大尤明顯，東晉司馬氏所以能苟安，實賴以王導為首的幾家大世族的扶持。元帝登基受百官朝賀時，竟謙卑至三四次請王導同坐御床，可見王家勢力之強。王、謝兩家聲望最大，後來「王謝」二字成了高門大戶，有錢有勢人家的代稱。

幾代為高官的世族稱為「右姓」、「茂姓」，這些三大姓在本地稱為「郡望」。如太原王氏，清河崔氏等。有些望族全國聞名，稱「四海通望」。望族勢力大，皇帝亦不敢輕易惹他們。南方世族周顒起兵謀反，事敗，丞相王導恐周氏家族勢大，竟不予追究。宋武帝的舅父路慶之的孫子路瓊之拜訪豪族王僧達，王僧達先是「了不與語」，後又故問「昔日我家養馬奴路慶之是汝何親？」並令人將瓊之坐過的席子燒掉。路太后聞之哭訴於皇帝，皇帝卻反怪路瓊之「少不更事」，而不敢問罪於王僧達，說「貴公子，豈可以此事加身。」

北方鮮卑政權施行漢化，並反覆表示拓跋氏乃華夏一支脈，理應承續大統，《魏書·序紀》稱

處原籍，仍享受其特權。並廣修族譜，以至於修訂士族家譜竟成了專門學問，稱譜學。

為維護南渡士族利益，東晉頒行僑寄法，在南方設僑州、僑郡、僑縣，使士族們雖居南方猶如

① 據《梁書·武帝紀》「甲族以二十登仕」，而他人則不可。

拓跋氏是黃帝「少子」後裔，故極力與漢士族結合。曹魏時的司空崔林、盧毓、王昶等後來都成為左右北方朝政的強族。魏孝文帝遷都洛陽，加大漢化的改革力度，使北方保持了中原發達的文化，連以嚴格區別門第高下的門閥制度也同樣保留，與南方並無二致，除官任職皆以門第高下、清濁為準。

世家大族作為一個特權階層，有著優越的條件從事文化事業，他們多有較深厚的家學，或書、或畫、或文、或史，都能專心學業，並多有成大家者。這一時期雖世道不寧，且門閥世族因勢大常「操人主之威福、奪天朝之權勢」①。但客觀上他們對權力的弱化和分散，反使政治淡化了對學術、藝術的控制，不可能再出現「獨尊」的局面，這為文化的自由發展提供了條件。可以認為，空前活躍的魏晉學術思想和進步的文化藝術，似乎也因門閥世族的存在而得其利。

(二)為書法藝術提供發展空間的宗教文化

佛教自東漢傳入中國，魏晉始興。值得一提的是慧遠和尚在盧山立白蓮社，首開宗派，為中國淨土宗初祖。他一方面強調佛法為「不變之宗」，一方面調和佛教與儒學矛盾，提出「雖曰道殊，所歸一也」，適合了中國士大夫文人的口味，從而使外來佛教帶有中國特點。隨後禪宗創立，使外來佛教成為中國哲學，並對中國哲學的發展產生巨大影響。

道教產生於東漢，至兩晉傳遍天下。由於佛教、道教均為偶像崇拜，興廟建寺是必然之舉，於是到了南北朝時可以說普天之下無處無廟觀。

① 《晉書·劉毅傳》。

南北朝時，佛教的發展也達到了空前的規模。無論北方還是南方，寺院之多，僧尼之眾幾不可想像。

《南史·郭祖深傳》載「都下寺院五百餘所，窮極宏麗，僧尼十萬餘眾，資產豐沃，所在郡縣不可勝言。」又《魏書》載北魏宣武帝造永明寺，可居三千餘僧人，規模之大令人瞠目。據《開元釋教錄》計，南朝在一六九年中共譯佛經五百六十三部，一千零八十四卷。其時寺院與僧尼不僅多且廣，更主要的是所有寺院均擁有豐厚資產可供僧尼、信徒大規模地搞宗教文化，而不必終日為求果腹乞緣，當時凡有香火處，必是宗教文化所在。因此可以想見其時宗教文化的普及。

凡寺觀，除塑、雕、繪其所崇拜偶像外，還要廣置題署，以示慈悲，以示功德，或為營造某種氣氛。無論鐫刻摹寫，無不赫然醒目。

抄寫經文以散發，被視為無量功德。《妙法蓮華經·普賢菩薩勸發品》說「若有受持讀誦，正憶念，修習書寫是《法華經》者，當知是人則見釋迦牟尼佛。」《華嚴經·普賢行願品》說「讀已能誦，誦已能持，乃至書寫為人說，是諸人等，於一念中所有行願，皆得成就，所獲福聚，無量無邊」。書寫佛經既有極大功德，所以寫經、抄經便極為盛行（圖版32）。於是或親手或雇人，信士弟子皆股勤為之。《梁書·處士傳》就載劉慧斐在匡山手寫佛經二千餘卷。敦煌寫本佛經約有三萬卷左右，蓋為佛教徒發願而為，書法大都精美，反映一種宗教虔誠。

這種面廣、量大、時間長的宗教文化行為，無疑會刺激書法作品的大量需求，合乎邏輯的結果應當是習書人及能書人的大量湧現。而作者、作品的增多，又必然地使人們的鑒賞水平在比較中得到提高。

當然絕不能說宗教的廣泛傳播是使書法藝術普及和提高的惟一原因，但至少應充分注意到宗教

文化在魏晉南北朝時期對書法發展的極大促進。王羲之曾寫《遺教經》（當然亦有人以為偽托，但黃庭堅則信為右軍書），而謝敷、謝靜二人均「善寫經」。寫經也成了名書家的「功課」。從目前所能見到的魏晉南北朝的書法遺作看，絕大部分是關於宗教或事關宗教的，可知其作用之大。

自佛教傳入中國，毀佛譽佛的鬥爭就一直存在，且時常表現得十分激烈。況且寺廟過多，僧尼過濫，傷風敗俗之事便生。《廣弘明集・辨惑篇》說北魏初竟然發生過「妃主晝入僧房，子弟夜宿尼室」的醜聞，足令世人所切齒。寺廟廣占良田，僧衆不勞而食，由此造成的社會問題絕非僅此。

大規模殺僧毀寺的禁佛事件在魏晉南北朝時發生過幾次，有的竟是皇帝組織的全國性的行動。《魏書・世祖紀》載北魏太武帝在太延四年（四三八年）以「沙門衆多」為由，下詔五十歲以下者還俗。太平真君五年（四四四年），下詔「沙門之徒假西戎虛誕，生致妖孽……自王公以下至庶人，有私養沙門、師巫及金銀工巧之人在其家者，皆遣詣官曹」，並令過期不辦「沙門身死，主人門誅」。太平真君七年（四四六年）又因事嫌僧人謀亂，下令在全國坑殺沙門，燒毀寺院。從詔令上看僧人涉嫌謀亂實是藉口，太武帝真意乃在滅佛崇儒。

北周武帝重儒學，勵精圖治，建德三年（五七四年）詔令禁佛、道二教。「熔佛焚經、驅僧破塔」[1]。滅佛之舉可謂徹底，但未過多坑殺僧尼，且事前有一段醞釀過程，曾數次召群臣、道士、沙門進行辯論。

以上是兩次涉及全國範圍的滅佛。滅佛之舉使佛教圖書、經卷、寺院、佛像受到極大破壞，為防再遭劫難，使佛法永存，於是就有了石經。北京雲居寺藏經洞中所藏石經是刻在一塊塊整齊的石

① 《北史・周本紀》。

板上，這當然是晚於南北朝的隋唐遺物，但出於同樣考慮而刻於山石、崖壁上的經文則南北朝時已不鮮見，著名的泰山經石峪即是由北朝人刻經於此而名世。欹許石坪上鑿刻《金剛般若波羅蜜經》，字徑五十厘米，書法遒勁，歷代尊為「大字鼻祖」（圖版37）。為傳佛經而刻經於石或鑿之於岩壁的習俗便世代傳之不衰，也為後人留下了寶貴書法財富。

除了宗教行為之外，為求「與山河同在」、「萬世永存」，古人或為紀功，或為頌德，常刻字於石，以昭萬古，這和宗教刻石如出一轍。無論是宗教信徒的虔誠，還是君王威嚴，抑或文人雅興，刻石的廣泛出現確為書法開闢了廣闊的展示魅力的場地，提供了充分發展的機會。

(三)尚書之風

直至漢末靈帝時，中國士大夫眼中的文化唯經學與史學，「小說家者流」是不能登大雅之堂的，士大夫文人不屑為之。孔子曰「不學詩無以言」，所以吟詩作賦是文人雅興，而其他藝術不過匠人所為。漢靈帝政治上雖昏聵，但在文化史上應記下他的沒世之功。他集小說家、辭賦家、書法家、繪畫家等藝術人才於鴻都門，以才能技藝高下授官，這些被士大夫們稱為「群小」、「斗筲小人」的藝術家們由此改變了社會地位，被稱為「鴻都門學」。這一衝破舊觀念的舉措，使上不了文壇的藝術門類在文化領域獲得了一席之地。書法也不再是書隸的公事而成為士大夫文人的「雅興」。辭賦之類也常在君臣之間唱和，漢靈帝常與這些藝術家飲晏共娛，開後世君臣晏飲聯詩先河，為文人遊晏屬文之源。這種禮制和習俗既是文人雅舉亦是文化發展的必要社會氛圍，相當今日藝術沙龍。

曹氏父子雅好文學，常與群臣論文，曹丕還留下《典論》一部，其中談到文學，認為是「文章

經國之大業，不朽之盛事」。自曹魏始，貴為天子的一國之主多有能詩善文多才多藝者，這在魏晉之前的各朝代是不可思議的。皇帝親躬之事天下必風行。古諺云：「城中好高髻，四方高一尺；城中好廣眉，四方且半額；城中好大袖，四方全匹帛。」中國的書、文兩藝之發展與皇帝親倡大有關係。

《三國志・魏書・三少帝紀》載高貴鄉公於甘露元年（二五六年）五月「幸辟雍，會命群臣賦詩，侍中和逌、尚書陳騫等作詩稽留，有司奏免官」。可知魏時君臣晏會賦詩已成慣例。梁朝裴子野《雕蟲記》載：「宋明帝博好文章……每國有禎祥及行幸晏集，輒陳詩展義，且以命群臣。其戎士武夫則託請不暇，困於課限或買以應詔焉。」宋孝武帝有一次會晏群臣，躬耕壟畝以軍功而任侍中的車騎大將軍、開府儀同三司、封始興郡公的沈慶之「手不知書眼不識字」，只好請人代寫亦不可免。

也有不然者，梁朝曹景宗也是一介武夫，一次晏飲，皇帝憐其為武將免其吟詩，不想曹不服，偏要皇帝命韻，皇帝以「競」、「病」為韻命為之，曹應口曰「去時兒女悲，歸來笳鼓競，借問行路人，何如霍去病」。此可證明在貴族、官宦之中，詩文之事已普及。

詩文如此，書法亦然。祝嘉《書學史》中稱譽曹操書「雄逸絕倫」。如果此論尚一時難定，那麼梁武帝蕭衍留下書法論二篇《草書狀》、《觀鍾繇書法十二意》，則可知這兩位皇帝確為行家裡手。

綜合史書所載，可以稱為書家的皇帝當有以下多人：曹操、文帝曹丕、高貴鄉公曹髦、吳大帝孫權、後主孫皓、晉景帝司馬師、晉文帝司馬昭、晉武帝司馬炎、晉元帝司馬睿、東晉明帝司馬紹、東晉成帝司馬衍、東晉康帝司馬岳、東晉哀帝司馬丕、東晉簡文帝司馬昱、東晉孝武帝司馬曜、南宋武帝劉裕、南宋文帝劉義、南宋孝武帝劉駿、南宋明帝劉彧、南齊高帝蕭道成、南齊武帝

蕭頤、南齊廢帝蕭昭業、南梁武帝蕭衍、南梁簡文帝蕭綱、南梁元帝蕭繹、南陳武帝陳霸先、南陳文帝陳蒨、南陳後主陳叔寶等。除此之外，西晉武元楊皇后、東晉安僖王皇后、梁武德郗皇后、武宣章皇后、陳後主沈皇后等後宮書家亦不在少數。如按《佩文齋書畫譜》所記則更多。

如果史載不謬，順理成章的結論就是：書法藝術在魏晉南北朝時期得到了極大的普及和提高，其廣泛性可謂「舉國上下」。竟至發生君臣為爭誰的書法好而至面紅耳赤。孝武帝與王僧虔便如是，王僧虔最後說「陛下書帝王第一，臣書人臣第一」，以作了結。

由於這個時期的中國繪畫尚處於發展初期，具有與繪畫相同審美價值的書法藝術便成了大受歡迎且風行的藝術，成為「一代之尚」。虞和《論書表》中說：「劉毅頗尚風流，亦甚愛書，傾意搜求，及將敗，大有所得。盧循素善尺牘，尤珍名法，西南豪士咸慕其風，人無長幼翕然尚之，家贏金幣，竟遠尋求，於是京師三吳之跡頗散四方。義之為會稽，獻之為吳興，故三吳之近地偏多遺跡也。……人間所秘，往往不少，新渝侯雅所愛重，懸金招買不計貴賤。」這裡說的是全社會都珍視書法，並盡力收藏佳作成為社會風氣。書史有「買王得羊不失所望」即南北朝時語，足見當時人對書法藝術普遍喜好。

一種藝術的成功發展和社會對之普遍的喜好往往互為因果。書法藝術之所以在魏晉南北朝時期取得空前的發展，既有其深厚的社會基礎，也為其日後長足發展創造了條件。

三、丹青傳神與筆陣寄興

吐魯番晉墓出土的《地主莊園圖》是目前發現的最早紙本畫。而最早的絹本畫，則出土於長沙

馬王堆漢墓。不少西漢墓均出土了漆畫和磚畫，而敦煌則保存有大量早期壁畫。作於晉代著名的《女史箴圖》、《洛神賦圖》等早期文人畫均為唐宋人摹本，魏晉南北朝文人畫真跡無存。

在中國繪畫史上，確有記載以畫而享譽的文人，出現在魏晉之際，代表人物為曹不興、張墨和衛協。他們基本上是專攻畫藝的畫家。這些人物的出現，標誌著中國繪畫藝術進入了一個新的發展階段。

同期善畫者還有荀勗、史道碩、王廙、陶弘景、謝赫及晉明帝司馬紹、梁元帝蕭繹等。

曹不興以人物畫為主，傳說他在「五十尺絹畫一像，心敏手疾須臾立成，頭面手足胸臆肩背無遺失尺度。」① 《歷代名畫記》說他一次畫屏風，誤落一墨跡，因就墨跡畫成一蠅，引得孫權以為真蠅，竟用手去彈。可知其畫技之高妙。

張墨、衛協有「畫聖」之稱，謝赫評衛協畫「妙有氣韻」，為「曠代絕筆」。

陶弘景一生著作宏富，除醫學、天文學外，尚有《圖像集要》一書。《南史·隱逸傳》載，為辭梁武帝的屢次詔聘，他畫了兩頭牛，一頭散放水草間，自由自在，一頭戴金籠頭，有人拉韁繩，並用棍驅趕。梁武帝見後笑著說，此人性愛自由，不能強他所難。此即所謂以畫明志。

顧愷之、陸探微、張僧繇是南北朝時期的三位重要畫家。其中顧愷之因有《女史箴圖》、《洛神賦圖》而傳名更廣。

顧被人稱有「三絕」，即「才絕」、「畫絕」、「痴絕」。因其性率直、單純、樂觀，故人稱其「痴」，「痴」得可愛，於是稱「絕」。桓玄盜去他一櫥畫，他竟以為是畫自己遁去，驚喜道：

① 《太平廣記》。

「妙畫靈通，變化而去，亦猶人之登仙。」可見其「痴」。修金陵瓦棺寺時他認捐百萬錢，人多疑之，他閉戶在寺內壁上作畫，畫一維摩詰像，畫上人物「清羸示病之容，憑几忘言之態」，栩栩如生。畫畢人爭睹之，他要第一天去看的人納十萬錢，第二天去的人納五萬錢，第三天來者隨意。其畫「光照一寺」，觀者填咽，俄而得百萬錢。此事見《京師寺塔記》。其傳世作有《女史箴圖》、《洛神賦圖》、《列女圖》。現存均為摹本。圖中人物線條悠緩自然、勻和，人稱「春雲浮空，流水行地」。顧有《論畫》、《畫雲台山記》等畫論文章。他強調畫要「傳神」，「以形寫神」。他畫人物往往後畫眼，因「傳神寫照正在阿堵中」。據說他為裴叔則畫像「頰上益三毛如有神明，人間其故，顧曰『裴楷俊朗有識具，正此是其識具』，看畫者尋之，定覺益三毛如有神明，殊勝未安時。」①看來他作畫並不是機械地描畫，而是重在「神似」、「傳神」。臉上增加三根毛正是為了表現人物的神氣。

顧愷之對畫的認識和實踐，使中國繪畫大大推進了一步。我們可以看到，此時期繪畫之所以有長足發展，與書法等藝術追求「氣韻」、「神妙」的藝術品位不無關係。
陸探微的畫亦以人物肖像為主。他畫的人物被稱為「秀骨清像」。其筆跡「勁利，如錐刀焉」。因其線條連綿不斷，被稱為「一筆畫」。論者稱顧愷之、陸探微、張僧繇三人畫，「張得其肉、陸得其骨、顧得其神」。

張僧繇活躍期在梁武帝時，此時期北魏正開鑿龍門，佛教美術正盛行於北方，這對南方畫家產

① 《太平廣記》。

生了影響。張曾為諸王子畫像，據說為「對之如面」，可見其畫技高妙。傳說他為金陵安樂寺畫的龍一直未點睛，在眾人質疑下張提筆點睛，頓時雷電交加，二龍破壁騰空。此即「畫龍點睛」的典故。潤州興國寺內常有鳩鴿棲息樑上，污損佛像，張於東西兩壁分別畫一鷹一鷂，從此鳩鴿不敢入內。此類傳說無非說明張僧繇的畫已到了「入化」的程度。張的筆法與顧、陸又不同，顧、陸稱「密體」，線條連綿，而張稱「疏體」，所謂「筆才一二，像已應焉」。下筆不多，畫卻極妙。他用筆有「點、曳、斫、拂」等法。他還曾畫過「凹凸畫」，「遠望眼暈如凹凸，就視乃平」，有浮雕的效果，畫法奇妙。人們把畫有此種畫的一乘寺稱為凹凸寺。

中國繪畫的產生雖然與文字同時，但兩者的發展卻不平衡。文字實用和審美兼而有之，所以發展較快。而繪畫由於使用的範圍不大，社會影響也小，使得它遠不如書法發展迅速。漢魏之際，書法已諸體俱備，且漸向個性風格發展，而繪畫尚於幼稚期，不惟表現內容狹窄，而且善畫者也少。然而自東晉以降，由於宗教文化的迅速發展，繪畫也迅速發展起來。除以上幾人外，以畫名傳世者甚多，如顧景秀、沈粲、江僧寶、毛惠等，他們或以畫蟬雀，或以畫仕女，或以畫馬而稱盛於當時。

《冊府元龜》卷一九四載，梁元帝蕭繹親手繪孔子畫並題贊，時人稱「三絕」。中國現存最早的《職貢圖》即蕭繹所畫，現存北京歷史博物館。

須單獨一提的是謝赫與戴逵二人。謝是南齊人，戴是東晉人。謝赫既是畫手又是畫論家。他著有《古畫品錄》，是中國第一部完整的繪畫理論之作。他認為，繪畫的目的在於「明勸戒，著升沉，千載寂寥，披圖可鑒。」他提出繪畫六法，「氣韻，生動是也；骨法，用筆是也；應物，象形是也；隨類，賦彩是也；經營，位置是也；傳移，模寫是也。」把表現人的性情、精神狀態的「氣

韻」放在第一位是符合時代審美標準的。當時的書法亦講「氣韻」，講「神妙」，此皆一脈相通。這種審美品位與魏晉南北朝時品評人物不僅看外表，更重精神氣質有直接關聯。「骨法用筆」是指筆墨效果，如線條的動感、節奏感和裝飾性等，書法中用筆亦講此道。再如「經營位置」等莫不一同書法。而「明勸戒，著升沉」的認識無疑拓展了繪畫的社會功能，提高了繪畫的社會地位。對人物畫的品評以精神氣質、風度為標準，即以「傳神」為第一。謝赫的這種品評方式對後世影響極大，於是《續畫品》、《後畫品》等代不乏出。他的「六法論」是對魏晉南北朝及以前中國繪畫的總結，對引導繪畫發展具有深意。

《古畫品錄》主要是品評前代及同代二十多位畫者之作，將畫分成六品。對人物畫的品評以精

戴逵之功在於首創夾紵漆像的作法，將漆工藝技術運用到雕塑上，是今天脫胎漆器製造法的創始者。他在金陵瓦棺寺所做的五軀佛像與顧愷之的維摩詰佛像及獅子國貢來的玉佛像共稱瓦棺寺「三絕」。南朝宋太子在瓦棺寺造丈六銅佛像，眾人皆感面瘦，戴看後認為非是面瘦而是臂胛肥，削減臂胛後面瘦頓失。可知戴對於人物雕塑頗有深得。

書畫結合是中國書法和繪畫的共同特點，書畫結合的最早記載見《北史‧文苑傳》。北齊後主高緯好詠詩，見有一屏風畫，詔令作詩以配畫。後成立「文林館」，聚養文人，常令其為畫配詩。在此之前，顧愷之作《女史箴圖》、《列女仁智圖》時，上題古人詩句，如果這可認為是書畫結合，則中國書畫結合一事可追至東晉。

北朝因對書畫跡的收藏不及南朝，故紙本或絹本畫作傳世極少，亦無繪畫理論之作留世。由於史料的缺乏，今天可知的北朝畫家不多。但北朝遺存大量宗教繪畫和雕塑，雖不盡知出自何人，然其精美卓絕的技藝，酷肖傳神之妙乃世之瑰寶，從中亦可探知北朝高度發達的繪畫和與之相關藝術的

情況。

少數可知畫家為北齊的楊子華、田僧亮、劉殺鬼、曹仲達等。

楊子華亦被稱為「畫聖」，傳說他在壁上所畫馬，夜間有索水草聲；在絹上畫龍，開卷則有雲氣縈集。此等傳說無非是因其畫「酷肖」、「傳神」而已。吳道子稱其畫「簡易標美，多不可減，少不可逾」。

曹仲達善畫佛像，其畫風稱為「曹衣出水」，即「曹之筆，其體稠疊，而衣服緊窄」。田僧亮善畫「野服柴車」，劉殺鬼善畫「斗雀」。

北朝遺存繪畫多在敦煌莫高窟。天水麥積山、雲岡、龍門等地的石窟造像也能側面反映當時的繪畫水平。另有一些墓室壁畫和雕刻也屬美術珍品。

石窟是寺院的一種形式，多依山崖開鑿，窟前有木製或仿木製建築。因年代久遠，這些木製建築多不存，只剩窟洞，故稱石窟。

石窟形制有七類：窟中心有柱，稱塔廟窟；窟中心無柱，稱佛殿窟；用於僧人起居的稱僧房窟；窟內設壇，壇上或雕或塑有佛像的稱佛壇窟；窟內主尊形大者稱大佛窟；僧人禪行的叫禪窟；另有一種淺洞稱摩崖。

莫高窟是敦煌城東南二十公里鳴沙山岩壁上，南北綿延約二公里的四百九十二個洞窟的總稱。

另在敦煌西南有個千佛洞，有洞窟十九，在安西萬佛峽有洞窟二十九，都為莫高窟藝術的分支。僅鳴沙山上洞窟中壁畫如果連接起來就可達二十五公里，塑像約有一千七百餘軀。一九○○年在藏經洞中發現數以萬計的文獻圖冊，其中畫卷、書法遺跡不在少數。

二七二、二七五窟中壁畫是十六國時作品，畫上人物動作誇張，用暈染法表現肌膚色調和體積

感。其中二七二洞中有一菩薩像，重心放在右腳，姿態從容妖媚，這與顧愷之作維摩詰像「清羸示病之容，憑几忘言之狀」，在表現人物繪畫的「氣韻」、「神妙」上有異曲同工之處。

二五四、二五七兩窟中的壁畫是北魏遺存，其人物在動作、體態上具有生活真實感，菩薩和供養人均呈清癯瘦削臉型，有厚重多褶紋的漢族長袍，飄動的衣帶。壁畫中多有半裸的「飛天」，結構比例極佳，可知當時對人體解剖學有一定研究，與南朝人物畫的水平相當。

二八五窟是西魏遺存，窟頂所繪動物自然真實而富感情，菩薩和供養人均呈清癯瘦削臉型，有厚重多褶紋的漢族長袍，飄動的衣帶。壁畫中多有半裸的「飛天」，結構比例極佳，可知當時對人體解剖學有一定研究，與南朝人物畫的水平相當。

南朝的壁畫遺存不多，恐與江南氣候溫濕不易存留有關。墓室壁畫有幾幅佳作出土。一九五九年在河南鄧縣學莊發掘一古墓，在墓門上方及兩旁繪有壁畫。墓門上方繪一似虎頭的魑頭，兩旁各有一飛天；門兩旁各有一持劍守門人，形象生動，「秀骨清像」，正是南朝畫風。一九六〇年在南京西善橋發掘一南朝墓，墓室有磚刻壁畫，內容為「竹林七賢」。

嘉峪關發掘一批晉墓，出土不少磚畫，與南京古墓磚畫風格同，一磚一畫，多為生產生活情景。

在漆器上作畫兩漢時即有，魏晉南北朝時在內容和著色上又有發展。山西大同出土的木板漆畫人物傳神，並有題字，是考察北朝書畫的珍貴史料。一九八四年在安徽馬鞍山古墓中出土八件漆器，其上繪畫題材完整，人物傳神。有《百里溪會妻圖》、《季札掛劍圖》、《伯榆悲親圖》、《童子對棍圖》等，反映出漆畫已有較高水平。

從所能察考的資料看，南朝和北朝的畫風，以及文人畫家和民間畫家在藝術追求、技巧手法上都有很大的一致性。

總體講，魏晉南北朝時期的繪畫不如書法普及，不如書法那樣受社會廣泛重視，畫家的地位亦

不如書家。這個時期的繪畫以人物畫、佛像居多，山水畫尚在萌芽狀態。錢鍾書先生說「六朝山水畫猶屬草創，想其必採測繪地圖之法為之。」①與同時期的書法相比較，繪畫無疑僅能步後塵。但繪畫作為藝術已開始步入士大夫階層，而畫中有畫（草書），畫中有畫（題識），無畫不書，書畫合璧即濫觴於這個歷史階段，為後世詩書畫三位一體打下基礎。

四、棟宇風規與林泉高致

前章提到秦漢時的建築，特別是宮室建築多呈恢宏氣象，而至魏晉則又有變化，逐漸向華麗、園林化發展，民居也呈多樣化，更重裝飾性。

建築由其功能可分幾大類，我們這裡僅將魏晉南北朝時期與書法藝術有關的宮室、園林、壇廟、陵寢等建築，結合當時習俗略作介紹。

先秦時期由於冶煉技術的發展，木工用的刀、斧、鋸、鑿等工具以及規、矩、水平儀等均已出現。成書於先秦的《考工記》，記載了當時的建築工藝和技術。建築材料主要是土木。「秦磚漢瓦」是後來的發展。秦漢時期的宮室建築講究「高台榭」，即在宮殿、樓閣下用土夯築起高大台基。相傳曹操曾造銅雀台，當是此風之遺緒。河南登封嵩岳寺塔為北魏正光元年（公元五二〇年）所建，其砌築技術之精令今人吃驚，可知魏晉南北朝時期建築藝術已相當發展。

魏晉南北朝時期，特別是南北朝，隨著貴族生活的奢侈化和社會文化藝術的發展，不僅帝王們

① 《管錐編》卷四。

(一)宮室民居建築及有關習俗

宮室、園林的題署一直是美化建築的傳統手段。大概先秦時的題署還僅是一種標識，兩漢時極為重視。魏晉南北朝時則更多的是一種畫龍點睛的裝飾，並演進為中國古建築的重要特點之一。魏晉之際宮殿題署已十分重視藝術效果，以至有韋誕被送上凌雲台補題榜書而華髮頓生的傳說。這傳說至少說明兩個問題，一是宮室不可無題署。這就是為什麼費盡心思一定要為凌雲台補榜的原因；其二，題署很講究字的好壞。這就是為什麼韋誕一定要送上去而不是找一匠人替代的原因。至於北朝的江式、趙文深等人以題署聞名，更可說明宮室、園林題署已是必不可少的美化手段。但這個時期尚未發現在門框或柱上題寫楹聯的記載。

魏晉南北朝時期的民居一般仍是秦漢時的形制，即已非周時前堂後室的樣子。《漢書·晁錯傳》：「古之徒遠方，以實廣虛也，……先為築室，家有一堂、二內，門戶之閉。」即中室為堂，兩旁為內（室），有牆圍之成宅。但富貴之家則要堂皇得多，其堂也大，院也深，不惟有堂室亦多有廳閣之類，務求其侈。由於世族競富鬥勢，越制而建成為常事。

魏晉南北朝時堂內多懸帷幔以別內外，或僅僅為了裝飾。其時張掛帷幔之風甚盛，閣閣之家以此競誇。王子年《拾遺記》載：「吳孫權有趙夫人……為絲幔，內外視之飄飄如煙氣輕動，而房內

在興建宮室上大加裝飾美化，就是一般士宦及商賈也大興土木，裝飾宅第，美化園林，大量使用金玉珠寶、錦繡等貴重材料作廳室裝飾。這個時期建築的造型藝術進一步發展，出現了各式各樣的殿閣亭台，形成東方特有的建築形象。宮室庭院的彩繪逐漸多樣化，雕刻亦趨精美化，園林建築開始形成完整的體系。

自涼。舒之廣縱數丈，卷之，可內於枕中，謂之絲絕。」堂室內張掛帷幔成風，由此可知。魏晉南北朝時還未有在堂內或室內壁上張掛字畫的習俗。但據《梁書‧文學傳》：「沈約郊居新成，劉杳為贊二首，約即命工書人題贊於壁。」看來在牆壁上題寫詩句的風俗是有的，但不知是僅限於「郊居」，還是不論「郊居」、「正宅」都可題詩於壁。此前，有漢時師宜官於酒肆壁上題字，讓觀者為其酬酒值的故事，但顯然其書壁不是為裝飾。沈約在任東陽太守時，作《八詠詩》，並題於常常登臨的玄暢樓壁上，此舉當視為美飾。後人將玄暢樓更名「八詠樓」。這種在牆壁上題寫詩文的習俗，應當是後世在室內張掛字畫的前身。

官府還有台榭觀闕。台是高而平的建築。榭是建於台上的木建築，只有楹柱沒有牆壁。觀是宮廷大門外兩旁的高建築，兩觀間有豁口，稱闕。

北朝民居似乎不該如南朝一樣奢華，但據《洛陽伽藍記》的描述，至少於北朝貴族的宅第不亞於南朝。「造迎風館於後園，窗户之上列錢青瑣，玉鳳銜鈴，金龍吐佩，素奈朱李，枝條入簷，使女樓上，坐而摘食。」這般氣象絕不僅限於洛陽一隅。就連後趙的石虎亦築一聖壽堂，堂上掛八百塊美玉和兩萬枚銅鏡，殿堂四角綴以金鈴，頂上鋪泥油瓦，風過處，搖曳生光，香聞十里，聲傳二十里。可謂極盡奢華。

這個時期人們的居處習慣大體沿習秦漢，但也稍有變化，高腿的桌椅尚未出現，但已不再是席地跪坐的單一方式，低矮的床榻已普遍使用，「胡床」一詞常見於文獻中，這是一種廣泛使用的坐具。庾肩吾有〈詠胡床詩〉：「傳名乃外域，入用信中京。足欹形已正，文斜體自平。臨堂對遠客，命旅蟄初征。何如淄館下，淹留奉盛明。」可知胡床是來自外族的一種斜腿坐具，而且室內室外均可使用。另一常用坐具為床，床形低矮，床上施帳。帳有防風、防塵、保暖之用，以錦、羅、

綺、絳紗、紫綃等為之，很講究。形制較小的床稱坐帳。無論坐帳、床、胡床，前面均無書案，盤腿而非垂足而坐。《梁書》曾特記侯景垂足坐胡床，以為殊俗駭觀。王羲之祖腹臥東床被郗太尉認為瀟灑倜儻，而選為佳婿，何以祖腹臥便為不俗？蓋床本是坐具，王羲之臥其上且又祖腹，自然是種不拘小節之舉。

日常起居之具既多矮床、矮几，人們執筆書卷便也必不是伏案而書，當時是左手執卷，右手執筆而書。這在《北齊校書圖》（圖版39）中得到證實。這也說明了魏晉南北朝時期除了碑刻和題署外，無紙書大字的原因。無書案可用，僅憑手執卷而書的書寫姿勢自然無法寫出大字，也自然無字軸、中堂之類。

(二)園林建築與士大夫晏遊屬文之習

魏晉時因生產尚處於恢復狀態，又兼曹操倡節儉，官宦及士族文人不見有廣築園林的記載。進入東晉以後，世風侈汰，凡有財力之士皆競築園林，一時成風。先秦即有的帝王園林建築，到這時不但泛及民間而且初步形成了具有中國獨特風格的園林建築體系。中國古代園林是由宮室或屋室建築，山水、花木，以及匾額、楹聯、碑刻等諸因素組合而成的綜合藝術。它既是遊樂觀景之處，也是居住、讀書、酬晏之所。中國園林建築講究隔障、因借、題額，而題額是造林藝術最重要手段，用山石、花牆、迴廊、漏窗等有意將景物加以分隔以形成縱深，稱隔障。因勢借景，稱因借。但園林景物若無題額只是空景，一旦以文點景則景由文出。《紅樓夢》十七回有「若大景致，若干亭榭，無字標題，任是花柳山水，也斷不能生色！」之說，園林景物綴以題額是借景寓情的手段。南北朝時的園林建築除了沒有楹聯外，餘則皆備。

其時名園甚多，屢見於史籍的有「華林園」、「金谷園」、「小園」等。「華林園」有兩處，一是洛陽華林園，建於曹魏，一是建康華林園，建於東晉。「金谷園」是巨富石崇的私園。庾信、謝朓、沈約、王融等人的「小園」均十分有名氣。

南史載豫章王於邸內起土山，山上植桐竹，號「桐山」，武帝幸之，問臨川王映「王邸亦有嘉名乎？」映說「臣好樓靜，以為名」。又問畺，畺答曰：「臣山卑，號『首陽山』。」這不僅可知其園之大，亦可知為自己園苑、殿堂取雅稱是一種時尚，有雅稱自然要有妙手題額。

不僅世家如此，隱淪恬退之士亦然。《宋書‧隱逸傳》說戴顒居處「聚石引池，植林開澗，有若自然」。《陳書‧儒林傳》說阮卓「退居里舍，改構亭宇，修山池卉木」，「以文酒自娛」。《南史‧謝弘微傳》載其孫將「宅內山齋捨以為寺，泉石之美殆若自然」。這些人的宅第規模可以想見。

遇有佳期節日，士族文人遊園酣飲，屬文聯詩熱鬧得很。有時也結伙到郊外野遊。三月三日為上巳節，又稱修禊節，於此日男女皆赴水邊洗濯以祓除垢病。原為三月上旬，故稱上巳，魏晉以後定為三月三日。三月江南已是暮春，雜花生樹，群鶯紛飛，文人學士多於此日踏青郊遊，寫詩作賦。王羲之的《蘭亭集序》即永和九年三月三日與友好修禊於蘭亭時作。

九月九日亦為文人重視的節日。最早記載此日為節可推曹丕〈與鍾繇九日送菊書〉。其日為登高、插茱萸、飲菊酒的節日，文人常於此日會宴賦詩。魏晉南北朝之後，這成為士大夫們的一好。

大修園林，並使之「有若自然」，無非是想經常有宴遊的機會。

(三)壇廟與陵寢建築

壇廟建築是基於禮法、宗法而設，用以祭祀天地、社稷、祖先等。陵寢是帝王貴族墓地的建築。為體現其威嚴肅穆，建築的形制規模均有嚴格規定。魏晉南北朝時期這類建築基本承襲漢制。東晉以後稍有變化。已發現的南北朝陵寢地面則有石刻，地下墓室多有彩繪或刻像，地面建築不多。

尤其是魏晉兩朝，因曹操倡薄葬禁碑，在陵寢建築上不甚窮奢，地面建築不多。東晉以後稍有變化。已發現的南北朝陵寢地面則有石刻，地下墓室多有彩繪或刻像，墓道口有墓志，有青瓷器、銅鏡等。一九七九年在山西太原發掘北齊墓時出土一陶牛，其造型生動，為中國藝術史上罕見之作。一九八三年南京雨花台出土青瓷盤口壺；一九七六年三月在江蘇吳縣楓橋獅子山出土魂瓶；一九七二年南京東郊靈山出土青瓷蓮花尊等等一大批文物均珍貴。如一九八五年五月徐州東郊獅子山發掘北朝墓，出土文物五十餘件，精美華貴，陪葬器物多且可說明，南北朝時已非薄葬，但地面建築並不恢宏。

壇廟之設不唯朝廷重視，地方上也多有興建，但地方所建僅祠堂廟觀之類，不似朝廷為天下祭，故爾規制要簡省得多。

壇廟陵寢建築與書法的聯繫主要體現在碑刻上，魏晉南北朝時期最多的是廟碑、墓志。刻在此等器物上的書法作品雖莊諧不等，但畢竟不同於書帖可以率意而為，故多隸、楷，少行、草。佳作不少，如《孔羨碑》（又稱《魯孔子廟碑》），《牟頭婁墓志》，《廣武將軍碑》等，一大批與壇廟陵寢建築密不可分的書法作品為歷代學書人所推崇。

五、亂世文教

(一)文化教育概況

魏晉南北朝雖為喪亂之世，然朝廷苟獲小安即思興學，地方官吏亦頗措意於此。即使偏隅割踞之區、少數民族政權治下，亦莫不然。《晉書》載苻堅「廣修學宮」、「公卿以下子孫並遣受業」，並親臨太學考學生優劣，說「朕一月三臨太學，黜陟幽明，躬親獎勵，罔敢倦違，庶幾周孔微言不由朕而墜」。並於後宮置典學，讓內司授經。一少數民族政權尚且如此，可知其他。

漢末戰亂流離，太學荒廢。建安二十三年（二一八年）曹操建泮宮於鄴城南，著手恢復官學。黃初五年（二二四年）曹丕立太學於洛陽，規模較大，太學生由數百人增至數千人。但戰後草成，「諸博士率皆粗疏，無以教弟子」[1]，「寡有成者」[2]。當時僅是把攤子支開，實質性的教學並未恢復到漢時程度，故「雖有其名而無其人，雖設其教而無其功」[3]。

同時期的私學亦存，何晏作為玄學鼻祖，門生衆多。管寧（字幼安），因戰亂不止，避居遼東，遂自居一隅，召衆講習《詩》、《書》，「從者甚多」。

賢》，著《律略論》，後來專門執經講學。劉劭（字孔才）作為經學家曾編《實

① 《三國志・王肅傳》。
② 《三國志・劉馥傳》。
③ 同上。

泰始八年（二七二年），太學規模已恢復到漢時程度，太學生達七千人。晉武帝曾遣返一批，但人數仍眾。原因是為照顧世族利益，大臣子弟皆入太學受教，故人員過多。為此武帝下詔於是年設國子學，源出《周禮》，「國之貴族子弟受教於師」。於是在太學之外又立國子學，專收貴族、官員子弟入學。元康元年（二九一年）又規定，五品以上官員子弟方可入國子學，五品以下官員子弟只能入太學，目的在於「殊其士庶，異其貴賤」①。這是門閥制的體現。

宋武帝永初三年（四二二年）詔立太學，然未行。究其由，一是戰亂，二是玄、佛、道一時勢盛，衝擊儒學。源於周制，備受儒家尊奉的教育制度一時被廢。幸有私學存，故文化教育不曾斷代。宋文帝元嘉十五年（四三八年），在京師開四館，令各聚眾講學。有雷次宗之儒學館，何尚之之玄學館，何承天之史學館，謝元之文學館。元嘉二十年（四四三年）復立國學。

宋明帝泰始六年（四七○年）立總明觀，設祭酒一人，分設玄、儒、文、史四科，各科置學士十人。這是在朝廷設的官學中第一次兼容不同學派、學科。

《齊書·禮志》載，建元四年（四八二年）詔立國學。齊武帝永明三年（四八五年）復詔立太學，廢總明觀。然不久又下詔廢學，原因是佛教的影響。

梁武帝天監四年（五○五年）詔開五館，設五經博士各一人，各主一館以五經為教。

《陳書·儒林傳》載：「高祖承前代離亂，弗遑勸課，世祖以降，稍置學官。」《沈不害傳》載傳主曾上書建議立庠序。從中可管窺陳的官學一斑。

地方立學亦常見於史籍。《北齊書·杜弼傳》載：「幼聰敏，家貧無書，年十六寄郡學受

① 《南齊書·禮志》。

業。」

私學在某種程度上更興盛，《晉書‧隱逸傳》載祈嘉博通經傳，教授門生百餘人。而張重華，受其業者二千餘人。《梁書‧處士傳》記梁武帝曾下詔令一高士「召徒授業」。《魏書‧崔休傳》記張吾貴有遠近求學弟子「恆千餘人」。《齊書‧高逸傳》云，「吳苞立館授業」。以上記載說明雖戰亂不已，但私學不斷。

北朝雖也因佛教、道教盛行衝擊了以儒學為基礎的官學，但因少數民族政權的統治者極力仿漢制，推崇華夏文化，故其官學規模亦不可小覰。除前面提到前秦苻堅辦學之外，蠻劣如後趙開國主石勒者亦不忘辦學。《石勒傳》載：「立太學，擇明經善書吏為學掾，選將佐子弟三百人教之。」後「又增宣文、宣教、崇儒、崇訓等十餘小學，將佐豪門子弟百餘人教之。」石勒稱趙王，設經學祭酒，律學祭酒，史學祭酒，門臣祭酒，並親臨太學考諸學生，經義尤高者賞帛有差。又命郡國立學官。石勒本人不識字，且殺人如麻，但興學如此，頗耐尋味。大要不過兩個原因，一是中國文化教育傳統的作用，二是中原深厚文化對少數民族政權的征服。

魏道武帝時即詔立太學，天興二年（三九九年）增國子太學學生員至三千人。後孝文帝又於京師立孔廟，行祭祀禮，並立國子太學及四門小學，選儒生為小學博士。因玄學不行於北方，而儒學及其典章反盛於南朝，特別是北魏統一北方後，尤其如此。

由於士族文人皆以入仕為出路，又兼生活優裕，故士族家學多深厚。父子相承，家教嚴謹是許多文化名人的成長條件。家學也是該時期的教育方式。

書法此時已成為一專門學業，師徒相授。因其藝術學科的特性，不能似諸子之學那樣聚眾講學，而是名書家擇一二生徒相教。鍾繇、韋誕二人即收有入室弟子。傳鍾繇幼時亦曾入抱犢山學書

三年，後又師劉德升。宋翼則是鍾繇的入室弟子。《北史》卷三十四載，宣武帝時的江式是當時名書家，即祖傳書業，「洛京宮殿諸門板題，皆式書也」。可見在當時學習書法的形式或是從師受教，或是家學相承。

值得一提的是晉時於秘書監特設書博士一人以教子弟書藝。《北齊書·儒林傳》亦載，皇帝選善書而性謹慎的人為太子侍書，「亦以世重書法而加意教習也」①。上層世族，包括皇室已把書法作為教習子弟的必修之課，所以祝嘉《書學史》稱「君主后妃宗室之能書者不乏人」。

貧家子學書則又是一種情景，齊高帝年少貧賤寄予他人家，每晨起倚井欄為書，滿則洗之，已復更書。早上先不擦桌子，趁桌上有塵，以指習字。《晉書·忠義傳》載王育少孤貧，為人牧羊，「折蒲學書」。《南史·隱逸傳》載徐紹珍在地上、樹葉上習書，而陶弘景年四五歲時則以荻為筆劃灰習字。

以上林林總總，似可總括如下：

儘管由於長期分裂及喪亂不已，嚴重影響了這個時期文化教育的發展，但仍十分明顯地表示出了中華民族重視文化教育的傳統。

西晉武帝設國子學與太學並存，專以培養官宦子弟以維護門閥世族利益為前世所無。

劉宋朝開設四館，打破了儒學對學校教育的壟斷，表現了學術兼容的明智。

私學除諸子學派教育外，由於宗教的傳播，而興起的山林講學，寺院教學的形式使教育對象和教育內容更趨廣泛。

① 呂思勉：《魏晉南北朝史》。

北方少數民族政權對教育的重視，對以漢族為主的中華民族的形成及其發展有不可估量的促進作用。

儘管各政權治下的教育形式、內容有所不同，但書法教習普遍受到重視，此時書法成為童子業之必修課。這對書法藝術的發展和成熟有重要作用。

㈡文字的釐定

中國文字的發展變化以秦漢時期為劇，之後就不曾再有大變。魏晉南北朝雖為喪亂之世，但由於此時期民族的融合，漢文字的使用範圍越來越廣，隨之而來的便是規範化的問題。《顏氏家訓‧崇藝篇》說當時用字頗為隨意，「至為一字唯見數點，或妄斟酌隨便轉移」。「北朝喪亂之餘，書跡鄙陋，加以專輒造字，猥拙甚於江南」。《梁書‧曹景宗傳》載，曹每遇不會寫的字從不問人，「皆以意造」。社會用字如此草率，文字的規範化成了全社會的要求。

《魏書‧世祖紀》載始光二年（四二五年）曾頒詔，制定千餘字「永為楷式」。《梁書‧蕭子顯傳》記太學博士顧野王奉命撰《玉篇》。《周書‧藝術傳》載太祖命趙文深等人依《說文》、《字林》等書刊正六體成一萬餘字，頒行於世。由以上記載可知，無論南北，朝廷是十分重視文字的規範化的。規範文字不僅因用字混亂而起，亦有小學不振的原因。

畢竟是因為亂世，當時文人於小學多荒疏。以一事為例，《齊書‧五行志》載建元二年（四八〇年）盧陵一地大面積崖崩，暴露出千餘根木柱，皆一杖長短，柱頭題有古文字，據判斷為秦漢時遺存。但柱上文字人多不能識。《北史‧高允傳》記靈丘出土一玉印，上有二字，人莫能識，唯高祐識之，實亦秦漢物。此時距秦漢未遠，秦漢字尚不識，可想更古之字能辨識者能有幾何？《梁

書‧劉顯傳》記任昉曾得一文字殘缺的簡書，文字錯落，求訪多人，皆不識簡上文字，只劉顯認出是古文尚書。《南史‧范雲傳》說秦望山上有秦始皇刻石，為大篆，大部分登山文人竟不能卒讀。至於史書載王僧虔不能辨識楚墓出土竹簡書，人竟不以為怪，可推知當時文人小學之功的確不能恭維。

尚能對文字學留意者，一為專意古訓的文人，一為書法家。釐定文字的工作便由他們承擔了。江式作為書法家，曾上表求撰字書，欲以《說文》為主，取傳世之經典及遺存刻石編為一書，使字無重複，以小篆為本，其下列古體、籀體、隸體及俗變體，並逐字注音解義。惜其書未成。像江式這樣致力於文字規範化的書家還有多人。

對後世影響較大的校訂文字的字書有《字林》、《玉篇》、《爾雅注》。

《字林》為呂忱撰，收字一萬八千餘，注釋詳盡，北魏江式對之推崇異常，上表推薦此書，足見此書名重一時。此書於江南江北皆為流布。唐時書學博士即以《說文》、《字林》為教材。

梁時顧野王奉命撰《玉篇》，收字比《說文》多七千五百六十四字，部首五百四十二部，有十三部與《說文》不同。注字先釋反切，次引《說文》原義，再舉例。並注意引申義和一詞多義的現象。對後世字典的編撰極具楷模。

《爾雅注》為郭璞所著，該書體大周詳，詞義確鑿。其書一出，竟使前人之注逐漸散佚無存。

對文字的校訂非限於字形，讀音也受到重視。因為北人南徙，胡人入主中原的大規模人口遷移和民族融合，讀音標準化亦是文化建設之必須。《南史‧胡諧之傳》就載有齊武帝遣人為諧之家正音事。由於對讀音的重視，《四聲切韻》便應運而生。沈約、謝朓、王融、周顒等都對音韻有較深研究。周顒所著《四聲切韻》不僅對文學發展有至關重要作用，對文字的規範化更具意義。

可以說魏晉南北朝時期對文字的釐定工作對中國文字的健康發展有蓋世之功。

(三)紙書的普及

由於紙的發明，大大推進了中國文化的發展和普及。漢以前圖書文册都寫在竹木簡牘上，抄寫、翻閱、保存均有不便，影響了圖書的流傳和文化的普及，更限制了書法的發展。

魏晉時造紙術大大改進，原料愈廣，紙質愈精，且成批量生產。

紙雖然普及了，但縑帛仍然是書寫的材料，世人多認為用紙不及用帛高貴、鄭重，故有所謂「素貴紙賤」之說，這是東漢以來就有的風尚。崔瑗《與葛元甫書》說「今遺送《許子》十卷，貧不及素但以紙耳」。裴松之《三國志注》引胡沖《吳曆》說「帝以素書所著《典論》及詩賦賞孫權，又以紙寫一通與張昭」，即反映了此一世俗。

受傳統觀念影響，人們以「素貴紙賤」，用紙寫書以為不敬。但紙價廉且頗具實用，世風自然倒向實用，紙的使用便逐漸取代了竹簡，並把縑帛排擠到非主流地位，晉時王公貴族也用紙寫書了。左思寫成《三都賦》，「於是豪貴之家競相傳寫，洛陽為之紙貴」[1]。

東晉末年桓玄稱帝，下旨「古無紙故用簡，非主於敬也，今諸用簡者宜以黃紙代之」[2]。自此無論公私文牘皆用紙。黃紙是用黃蘗浸過的紙，呈黃色，防蟲蛀。這種染紙工藝稱「入黃」，也寫作「入潢」。有的是先染後寫，有的是先寫後染。

① 《晉書‧左思傳》。

② 《太平御覽》，卷六○五。

在紙上寫錯了字不能像在簡牘上那樣刮削，於是發明了用雌黃來塗改，《顏氏家訓‧勉學篇》

有「讀天下書未遍，不得妄下雌黃」，以後演變出一成語「信口雌黃」。據說用雌黃改錯字「一漫

即滅，乃久而不脫」①。

以縑帛為書時，因縑帛質軟，書成之後為保存，用木軸從一側捲起，稱為「卷」，若干卷用

「書衣」包裹稱「帙」，通常以十卷或五卷為一帙。用帙包書只裹卷身，卷的兩邊軸頭露在外邊，用

放在書架上為便於查找。在軸頭上掛上一小牌，上寫書名和卷次，稱為「簽」，因有的用象牙製

成，稱「牙簽」。

紙書之初，也是仿縑帛形式，將紙接成長卷，書成亦用木軸捲起，成卷，成帙。閱讀時邊展邊

讀。但這極不方便字書、類書、韻書等工具書的查閱。而紙質與縑帛比，要硬而挺得多。於是對卷

軸形制作了改進，即不再用軸捲起，而是一反一正地折疊成長方形折子，卷首面和卷尾底面加較硬

厚的紙，用以保護。這種「折本」式與梵文佛經裝幀相似，故又稱「經折裝」或「梵夾裝」。這種

制式可以隨時翻閱而無需拉開和捲起，是書籍形制的一大進步，是卷軸式到冊頁式的過渡。這種形

制大約出現於唐代，從敦煌的寫經卷子看，魏晉南北朝時還基本是卷帙形制。其時尚未發明雕版印

刷術，書卷皆用手抄而成。

抄書畢竟不易，加之敬圖書文冊如儀是古人傳統，故對圖書的保管極為重視。

日常讀書多有規儀，《顏氏家訓》說「借人典籍皆須愛護，先有缺壞，就為補治」，「讀書未

竟，雖有急速，必待卷束整齊然後得起」。後世如司馬光者，讀書不僅要几案潔淨且書下要填茵

① 《夢溪筆談》。

褥，如欲邊走邊讀，則用一方板置書其上，為的是怕手汗污書。此皆先賢遺教使然，其俗當成於魏晉南北朝。

每年陰曆七月七日為曝書日，此俗在魏晉南北朝時極普遍。是日，將書卷搬出室外晾曬。敦煌眾多手抄卷中屬魏晉南北朝時期的為數眾多，反映了紙書流布之廣。紙書取代簡牘與縑帛是文化發展的一大飛躍。

這個時期因為信札書帖大量使用，又兼宗教以抄經為功德，遂使紙書迅速普及。

(四)圖書收藏

古代書冊藏於秘府，皇家有專門機構收貯天下圖書。漢代藏書於秘書監，可稱國家圖書館。此制延至明朝，始改藏書於內府，是為皇家圖書館。

漢末戰火毀壞宮室，圖書文冊或毀於戰火，或流散民間。《隋書·經籍志》載「董卓之亂，獻帝西遷，圖書縑帛軍人皆取為帷囊，所收而西者猶七十餘車。」至曹魏時方又廣集天下書。曹操廣羅人才整理圖書，曾不惜重金贖蔡琰回歸，以求恢復、修補文籍。之後雖王朝更替，皇家卻始終不斷收集，保有相當數量圖書。雖戰亂不斷，屢集屢毀，卻也屢毀屢集。因為以中國文化傳統觀之，皇室保有圖書典籍的重要性不亞於對國璽的保有。

魏晉也分別置秘書郎、秘書監負責管理皇家藏書。魏藏書於秘書省中、外兩閣，而南朝梁藏書於文德殿，另闢華林園專藏佛典。

西晉時天下稍定，命荀勖整理典籍，共合二萬九千九百四十五卷。荀著《中經新簿》，首創圖書四部分類法，將書分甲、乙、丙、丁四類，即經、史、子、集四部，此法後世沿用。

宋元嘉八年（四三一年）造目錄有六萬四千五百八十二卷。元徽元年（四七三年）秘書丞王儉

又增造目錄一萬五千七百餘卷。

齊永明中秘書丞造目錄一萬八千一十卷。齊末皆毀散於兵火。

梁秘書監任昉於文德殿、華林園存目二萬三千一百六十卷。梁元帝克侯景亂，收文德之書七萬

餘卷。《梁書·昭明太子傳》載東宮有書三萬卷。西魏兵破城後，梁元帝絕望之餘焚古今圖書十四

萬卷。

北朝藏書遜於江南，孝文帝遷都洛陽曾借書於齊以充實秘府。

漢末時私人藏書漸多。至魏晉南北朝時私人藏書大增。因紙的普及使抄書成為增加圖書量的途

徑之一，貧困文人更是樂此不疲。梁人袁峻「家貧無書，每從人假借必皆抄寫，自課日三十紙，紙

數不登則不止」①，范蔚「有書七千餘卷，遠近來讀者恆有百餘人」②，《北史·儒林傳》載宋世良

家有藏書五千餘卷。

讀書、抄書、藏書成為士族文人的雅好。家有藏書有人來借讀時皆盡力為之。崔尉祖每有人來

借書均「親自取與未嘗為辭」，元宴對來借書者「咸不逆其意」。甚至不少人將藏書贈與家貧者以

效蔡伯喈贈書王仲宣故事。

皇室藏書之所以能屢毀屢集，皆因民間藏書的豐富與廣泛。當時私家之藏，少者數千卷，多者

逾萬。「所藏或多奇秘，每公家搜求校理往往資焉。」《晉書·張華傳》言華雅愛書籍，身死之日

家無餘財，惟有文史溢九篋，載車三十餘乘。《魏書·江式傳》稱式曾獻經史諸子千餘卷。王僧孺

① 《南史·袁峻傳》。
② 《晉書·范平傳》。

藏書萬餘卷，與沈約、任昉為當時三大藏書家。

由於私人藏書的普及才有了每年七月七日為曝書日的習俗。《世說新語》記郝隆於七月七日赤上身仰臥院中，謂「曝腹中書」。

進入魏晉，太學時立時廢，士族文人讀書只有求諸私門，民間藏書可知其宏。

漢末蔡邕為「正定六經文字」寫就熹平石經立太學門外，每日觀瞻者車乘千餘輛，填塞街巷。觀瞻者非唯為觀蔡之書法，主要目的還在糾「六經」錯訛。由此推之，漢末私人藏書就已極多，否則不會日有千乘車來看正定文字後的經典，皇帝也不必要公開立石以「正定文字」。但可以肯定，漢時私人藏書絕不及魏晉南北朝時規模。

朝廷不僅藏書且要校書，有《北齊校書圖》一卷，就生動地描繪了由皇帝組織的一次大規模校訂圖書的工作。該畫卷現藏美國波士頓美術館。

在印刷術未出現前，書只有抄。借書、抄書、藏書成了民間圖書流傳、保有的主要方式。某書、某作一出世而名噪，便會「洛陽紙貴」，文人爭相傳抄。但抄書未必一定親自動手，亦或抄書者未必一定是為自家藏貯。當時已有抄書賣書的行業。《梁書·王僧孺傳》記傳主「家貧備書養母」，《南史·朱異傳》「傭書自業」，皆指抄書以養家。

齊武帝時對藩王戒備甚嚴，諸王不得書讀，江夏王鋒便遣人於市里街巷買圖籍，期月之間殆備。可見書有賣者且品種極多。《北史》卷四十七說陽俊之善作六字句的俗歌：「歌辭淫蕩而拙世俗流傳，名為《陽五伴侶》，寫而賣之，在市不絕。」有一日陽俊之在市上看見賣的寫本，想改正其中的誤字，賣書者不許，説「陽五古之賢人，作此《伴侶》，君何所知，輕敢議論。」看來市上所賣抄本既有雅文亦有「通俗讀物」。從一些傳記中亦可管窺當時一些風俗。一是到人家借書讀

似乎可有餐食供應，二是市井書肆不禁人讀書。崔光勸崔亮去李沖家借讀，亮曰「弟妹飢寒豈可獨飽？自可觀書於市，安能看人眉睫乎？」①即可證之。

正是因為有皇室和民間兩種既獨立又互相補充的保管圖書典籍的方式，文化才得以傳播。也因為此，中國的文化古籍才得以代代相傳而未被焚毀殆盡。

六、文房四寶

魏晉南北朝雖為「亂世」，但由於鐵器牛耕的推廣普及，特別是江南廣大地區的開發，使得這一歷史時期的生產有突破性的發展，經濟在不斷遭受戰亂干擾下仍達到了空前水平。大江南北商貿通達，科技進步。經濟文化的發展必然使文字的使用更為廣泛，由文字的書寫而發展起來的書法也必然獲得長足發展。由此也推動了書寫工具筆、墨、紙、硯的生產的發展。

(一)造紙業

先秦時代繅絲時，好蠶繭用來抽絲，次繭作絲綿。在作絲綿時，漂絮完畢，一些殘絮留在篾席之上形成一層薄膜，晾乾後就成為一張薄薄的絲綿片，這是造絲綿的副產品。在水中浸泡，捶打麻時，也會在席上留下同樣副產品。這恐怕是紙的早期萌芽，稱為絲絮紙。此紙與古埃及的莎草紙，古墨西哥的阿瑪特紙並稱為世界三大古紙。

① 見呂思勉：《兩晉南北朝史》。

蔡倫紙的出現，使造紙術完成了原料、工藝流程的重大改革而逐漸成為真正獨立的造紙行業。至南北朝時，剡溪、六合等地均以盛產佳紙而名世，度之，其時造紙業應已成一定規模。

三國時的董巴在《輿服志》上說：「東京（洛陽）有蔡侯紙，用故麻名麻紙，木皮日轂紙，故魚網日網紙。」同時代的陸機在《毛詩草木鳥獸蟲魚疏》中說：「轂日楮桑，今江南人績其皮以為布，又搗以為紙，日之轂皮紙。」除以上所說外，當時還有蠶繭紙，是以蠶繭為原料。以稻草麥稈為原料的稱草紙，價較低廉，質也粗。

造紙術的推廣使產地增多，各地因地制宜就地取料，於是又出新品種，如苔紙、藤紙、桑皮紙、蜜香紙、竹紙等。南北朝王嘉（子年）《拾遺記》載：「張華造《博物志》成，晉武帝賜側理紙萬番，南越所貢。」「蓋南人以海苔為紙，其理縱橫邪側，因以為名。」這是將一種綠色海苔摻入紙漿製成，紙有綠色條紋，如改用陸地的髮菜則有黑色條紋，即後來所說「髮箋」。《世說新語》載，「王右軍在會稽時，桓溫求側理紙，王以庫中五十萬悉與之。」又據張華《博物志》「剡溪古藤甚多，可造紙，故即名紙為剡藤」，此種紙甚有名，「剡紙易墨」並昭於世。後因伐藤殆盡，至唐時此紙已很稀少。據晉嵇含《南方草木狀》載：「蜜香紙以蜜香樹皮葉作之，微褐色，有紋如魚子，極香而堅韌，水漬之不潰爛。」此種紙唐時亦無聞。

南北朝時還出現了用活動竹簾撈漿的設備，使生產出的紙規格統一，形成批量生產。蘇易簡《文房四寶譜》「晉令諸作紙，大紙一尺三分，長一尺八分，聽參作廣一尺四寸；小紙廣九寸五分，長一尺四寸」。以尺作紙張大小的量度單位一直沿習至今。後造紙工藝又有改進，在紙漿中加入石灰蒸煮，並加強舂搗，使紙漿細膩，生產出來的紙質堅韌，纖維勻細，光滑潔白。南朝安徽黟

縣、歙縣等又出產一種銀光紙，紙質光潤，潔白如雪，此即宣紙的鼻祖。梁武帝有〈詠紙詩〉云：「皎白如霜雪，方正若布棋。宣情且記事，寧同魚網時。」可見此時紙的品質已經很高。

《晉書》載東晉范寧命令屬下「土紙不可以作文書，皆令用藤角紙」。藤角紙即藤紙，產於剡溪。可知當時作書對紙是有選擇的。西晉、東晉及南朝書家多用麻紙作書，麻紙是以舊麻布為原料，又稱布紙。當時人著裝，貴者著絲，賤者著麻。破舊麻布集之甚易，所以原料豐富，產量也大。從目前出土的這一時期的古紙看，麻紙約占九○％以上。

在紙上塗上黃蘗可以防蟲，但顏色變黃，這種用藥浸過的紙稱黃紙。王羲之曾一次送謝安黃紙九萬張，可知當時有大批量生產的能力。《齊民要術》載有給紙塗或浸黃蘗汁的方法，其工藝稱入潢。為防紙張折裂，在紙背裱上一層紙或絲織物稱褙或裝背，與入潢合稱為裝潢。南北朝時已有人操此業。

衛夫人《筆陣圖》有「紙取東陽魚卵，虛柔滑淨者」。此處所稱「東陽魚卵」當是由紙外觀而名，非指紙的原料為魚卵。晉及南北朝時紙的外觀而稱名的還有赤紙、青紙、五色箋、凝霜紙、簾紋紙等。簾紋紙有南北之分，因用竹簾撈漿南北分制，即紋有橫豎之別。趙希鵠《洞天清錄集》，「北紙紋橫、南紙紋豎」，即指此。

(二) 硯

紙的推廣使用，使書寫發生了革命，在紙上寫字不似在竹木片上，紙書用墨汁較多，於是硯開始有了凹硯池，以貯存墨汁。南京板橋鎮石匣湖晉墓出土一圭形石板硯，硯面微凹，而長沙爛泥沖

晉墓出土石硯，硯池就甚明顯，此硯長方形。晉硯與漢硯最大區別即在於有了凹心硯池。陶宗儀

《輟耕錄》載：「晉人多凹心硯者，欲磨墨貯沉耳。」

魏晉南北朝時，南方流行圓形三足式石硯，北方則為方形四足式石硯。雕刻均渾樸，造型生

動。此時期除漢時既有的石硯、陶硯、銅硯、漆硯外，又出現了青瓷硯。瓷硯多為圓形蹄足，硯面

無釉以利研墨。曹魏時繁欽作《硯贊》，其中有：「圓如盤而中隆起，水環之者謂之辟雍硯，亦謂

之分題硯。」這裡說的即是瓷硯，瓷硯的硯面多是中央凸出，水環之成辟雍狀。唐以後瓷硯漸消

失。一九六二年江西永豐縣沙溪一南朝古墓就出土一青瓷圓形硯。

南北朝時出現雙足圓首箕形硯，為唐代箕形硯的前驅，因形如箕而得名。又因像漢字的

「鳳」、「風」，又稱鳳字硯或風字硯。宋米芾《硯史》就認為王右軍的硯即箕形硯。

一九六四年在長沙黃泥塘出土西晉一件三足灰陶圓硯，硯池有一·五厘米深，從硯盤的子母口

看，此硯還當有蓋。唐時陶硯不多見，漸由澄泥硯代之。

其次木硯、鐵硯也有所聞。晉傅玄《硯賦》「木貴其能軟，石美其潤堅」，即知有木硯，直到

宋朝仍見有木硯實物。一九七三年湖南衡陽曾出土一木硯實物。

宋李之彥《硯譜·漆硯》載：「晉儀注：太子納妃有漆硯。」漆硯於漢代很流行，看來晉代仍

很通用。

鐵硯西漢時就有，晉時仍有製作，王嘉《拾遺記》載張華《博物志》成，晉武帝賜青鐵硯。此

鐵為于闐所貢。

書家視筆硯甚親，稱硯為「石友」、「石君」，備加愛惜。齊梁時尚奢華，物求其精美，偶得

一稱心硯，多加倍珍之。徐陵《玉台新詠》有「琉璃硯匣終日隨身」句，將硯貯琉璃匣中，珍視莫

比了。

一九五七年二月安徽肥東縣草廟鄉大孤堆一南朝墓中出土一銅硯,甚為精美。該硯為一蟾蜍造型,體碧綠而閃現鎏金,上鑲嵌紅、黃、藍寶石作為蟾身上的疙瘩,硯心是精工鑲上的石片,該硯實為稀世珍寶。

一九七〇年在北方的大同市城南出土一石雕方硯,堪與前面提到的銅硯並稱為南北二寶。一銅一石,質料不同,卻都精妙無比,反映了南北兩地相同的文化內涵。

這塊石雕方硯連足通高九・一厘米,二一・六厘米見方,為研墨之用,四周雕飾聯珠紋和蓮瓣紋作邊框。硯盤兩側的中部對稱雕有凸出的方形筆舔和耳杯形水池,池邊有鳥獸飲水,形象古拙而趣味橫生。硯面四角有凸出的對稱蓮花形筆插和聯珠紋圓形筆舔。硯的四個側面布滿雕飾,有力士、雲龍、朱雀、鹿、羊等祥獸,硯足側面雕水禽銜魚。方形筆舔兩側有人物圖案四組,分別為仙人騎獸,角牴之戲,婆娑起舞,沐猴而冠。整塊石硯即一絕妙石雕工藝品,玲瓏剔透精美異常。該硯出土於北魏平城皇宮遺址,其石雕風格反映了鮮明的中亞文化特色,這件文物珍品所蘊含的歷史文化信息足令人沉思。該硯現藏山西大同市博物館。

(三)墨

見於史書的最早製墨家是韋誕,其墨「百年如石,一點如漆」,被稱為「仲將法墨」。這個時期的墨已成條塊狀,利於研磨,天然石墨已被廢棄。《齊民要術》載魏晉時製墨已很講究,並記載了製墨的工藝和配方。當時多用含油脂較多的松樹燒製煙料,故古松多處漸成製墨之地。

製作過程是將調好的膠與煙料共同搗治，並加入益色、增香的藥物，之後放入模中壓製，取出

放入灰中乾燥，乾燥後再作表面處理。墨中用藥始於韋誕，用來發香氣。後來入藥品種漸多，且配

方不同，有的竟達二十四味之多，墨竟成了治病的「藥」。《本草綱目》就載有墨的藥性及適應

症。《本草綱目》稱墨「性辛溫，無毒。主治：止血，生肌膚，合金瘡，治產後血暈崩，中卒下

血，醋磨服之。利小便，通月經，治痛腫」。這些療效其實都是加入墨中的中藥所致。

王羲之對用墨較用心，他認為好墨要用廬山松煙，用鹿膠。用何地之松亦有區別，可知製墨工

藝之細，對墨質要求之高。可惜目前尚未有魏晉南北朝時期古墨出土。

南北朝時易水流域出佳墨並因此而揚名，其地所產墨稱易墨。王僧虔《筆意贊》首起「剡紙易

墨」昭人耳目，他贊易墨漿深色濃。

製墨用膠始於魏晉，衛夫人《筆陣圖》中有「其墨取廬山松煙，代郡之鹿膠。」墨中摻膠可增

光輝及附著力。這是劃時代的進步，從此結束了碎墨無形制的時代，開始了條塊形制。條形墨漢時

即有，但與此時期的墨比，仍顯粗糙，不似晉墨形制規整。

元朝陸友《墨史》載製墨名家一百五十餘人，首起韋誕。晉有張金，南朝有張永。張永不僅墨

有名，造紙亦有名，《宋書》及虞和《論書表》均對此有記載。

這個時期墨的品種有：松煙墨──燒松取煙；油煙墨──用動植物油脂精煉成煙拌膠；油松墨

──松煙墨與油煙墨兼而成；百草霜──取灶突煙；炭黑墨──用天然炭黑；天然墨──《宋書‧

澄懷錄》記取墨菊汁為墨，王嘉《拾遺記》記取剋樹汁為墨，均為天然墨。

（四）筆

文人須臾離不開筆，於珍愛之中便有了許多別稱，如管城子、毛錐子、中書君、毛穎君、龍鬚友、尖頭奴、玉管等，無非體現了文人對筆之所鍾。晉成公綏作《故筆賦》，郭璞作《爾雅圖贊·筆》，都對晉時的筆有所描述和禮讚。

魏晉南北朝時筆的製作已很精細，對筆毫的成分、筆管的製作，均精益求精，以適應書家們的要求。其時不僅有羊、狼（指黃鼠狼）、鼠、雞、兔、鹿、獾等獸毛作毫，甚至人鬚、胎兒髮都用來作筆。《江南府志》記：「南朝有姥善製筆，筆心用胎髮，蕭子雲常用之。」王羲之《筆經》中記有人髮為筆之法，「用人髮抄數十莖，雜青羊毫並兔毫裁令齊平，以麻紙裹柱根，上毫薄薄布柱上，令柱不見，然後安之」。

書家的書風各異，對筆毫要求亦不同，故而種類繁多。筆毫的多種製作，又促進了書風的發展、改進，這是相輔相成的。然而用人髮、人鬚、甚而胎兒髮為筆，可謂費盡心思。

韋誕的《筆經》中記有韋誕製筆法。「製筆之法桀者居前，毳者居後，強者為刃，軟者為輔，參以苘，束以管，固以漆液，澤以海藻，濡墨而試，直中繩，勾中鉤，方圓中規矩，終日握而不敗，故曰『筆妙』。」《齊民要術·筆法》載有韋誕製筆法：「先以鐵梳梳兔毫，及青羊毫，去其穢毛訖，齊其鋒端，作偏極，令均調平好，用以裹青羊毛，毛去兔毫頭下二分許，然後合卷。」還有一種諸葛法，用一種或數種獸毛，參差散立而組合成，筆長寸許，藏一半於管中。

這個時期的筆毫和筆管的聯接還多是捆綁式。一般是將管之一端劈成四至六片，將筆頭夾住，用細麻繩纏捆，塗漆以保護。用的時間長了，筆頭缺損，可拆下筆頭另換新毫。故有「易柱不易

管」之説。傳説智永三十年不下禪樓，終日臨摹，退下筆頭滿五大筐，將之埋於地下，號為「退筆冢」。

古人講筆有四德：：銳、齊、圓、健。所以對筆毫的選擇是很講究的。晉代安徽宣城出一種紫毫筆，以紫兔毫為原料精心製作而成。筆鋒尖挺耐用，享名於世。中山兔毫是古來稱譽的製筆原料，「兔在崇山絶壑中者，兔肥毫長而銳」。傳為王羲之的《筆經》説：「凡作筆須用秋兔，秋兔者，仲秋取毫也，所以然者，孟秋去夏近則其毫焦而嫩，季秋去冬近則其毫脆而禿，惟八月暑寒調和乃中用。」如此可知兔毫須經霜後採取方佳。進而亦應得知古來所説中山兔毫之中山似應為河北一帶的中山國之中山，而非安徽中山，因南方八月尚温熱，非寒暑調和之時。晉崔豹《古今注》中記用羊毫為被、鹿毛為柱的製筆法，是取不同獸毛而兼用其優點的思路。後世製筆多兼毫。

由選擇不同獸毛，到兼用幾種獸毛，又是製筆一大改進。

世傳王羲之寫《蘭亭》用鼠鬚筆，但王羲之《筆經》説：「世傳鍾繇、張芝皆用鼠鬚筆，鋒端勁強有鋒鋩，余未之信……蓋好事者之説耳。」可見他對鼠鬚筆是有懷疑的。李時珍《本草》説，「世所謂鼠鬚，栗尾者是也」。認為所謂鼠鬚實松鼠尾毛而已。但古書對鼠鬚、栗尾同時有載，似並非一物。此事實難考之。

米芾《筆史》載晉人尚喜用竹絲筆，即將嫩竹用石頭捶成細絲為筆，又稱竹萌筆。據米芾説王羲之的《行書帖》真跡是用竹絲筆所書。

蘇易簡《文房四寶譜》及虞和《論書表》均記有王獻之以箒帚為筆「泥書作大字，方一丈，甚為佳妙」。不知確否有其事。

《詩經‧静女》有「貽我彤管，彤管有煒」的詩句。晉傅玄《筆銘》則記有「韡韡彤管，冉冉

輕翰，正色元墨，銘心寫言。」人們對筆管的製作變得越來越華美。到了晉代對筆管的製作就愈加華貴。晉時有木、竹、玉、鐵、琉璃等筆管，而奢華者有嵌寶玉的琉璃筆管、青鏤筆管、飾以黃金珠寶的筆管等，這與東晉以後社會尚浮華、重雕飾的風氣有關，也與封建等級思想有關。《梁書》載梁元帝作湘東王時，「用筆有三品，一金管，一銀管，一斑竹管」，孫光憲《北夢瑣言》説此三品用處不同，「忠孝全者用金管書之，德行精粹者用銀管書之，文章贍麗者用斑竹書之」。

對於筆管的裝飾化，王羲之不以為然，他在《筆經》中説：「昔人或以琉璃象牙為筆管，然筆須輕便，重則躓矣。」筆終是用具而非玩物，還以適用為本。唐代以後，似乎不再有人追求華麗而不實用的筆管了。

晉時，宣州的陳氏、諸葛氏兩家開始以善製精筆聞名，以後代代相傳。據説有王羲之曾親向陳氏求筆之説。

除筆硯墨外，書家案頭尚有一常用物件，即筆架，又稱筆床、筆枕、筆擱。是書寫間隙擱置濕筆之用，常製成山峰形。質地有玉、石、銅、鐵、竹、木、陶、瓷等，亦有用天然珊瑚枝杈為之者，南朝徐陵《玉台新詠‧序》云，「琉璃硯盒終日隨身，翡翠筆床無時離手」。可見筆架也是文人須臾不離的文具。梁吳筠《筆格賦》「永臨窗而儲筆」之句，而明屠隆《考槃餘事》則對各種質材及式樣的筆架有詳細記載。

七、符印與碑銘

(一)符印

魏晉南北朝時代的符印仍以金屬、玉石為主要原料，製造方式是鑄造和沖鑿。以現在能見到的實物看，魏晉印的外觀不如秦漢時印精美，但其書法風格一改漢時的嚴謹渾厚而呈舒放自然、瀟灑自如。這與同時期的書法風格相一致。南北朝的官印形制較大，印文多沖鑿而成，鑄的很少，而鑿刻得又較草率。但其龜鈕則多生動大方。這可能是平時備有印石，急需時取來沖鑿印文而成。

印須鑄、鑿方能成，故這一階段印文即使為文人所寫，但經工人鑄造、沖鑿之後，肯定會有形態改變，所以魏晉南北朝時期的印章還很難說是一門獨立的藝術形式，仍屬於其發展的前期。儘管我們今天欣賞魏晉南北朝古印會感到其拙稚，自然，別有意味，有較高的欣賞價值，但在當時，印章還基本上是一種實用性的物件，並未引起文人的普遍重視。

這個時期出現了多字印，這是秦漢時期少有的。如「魏屠名率善仟長」，「晉鮮卑率善邑長」，「晉盧水率善仟長」等。在私印中出現了「懸針篆」的字體。可推測，在私印的刻制中，對印文的鑿刻，人們已有了審美追求。

由於紙張的大量生產，紙的使用逐漸普及，印章的使用也發生了根本性的變化，它已不再是單純地在泥封上使用了，而是直接蓋在書卷上。這導致了印章藝術化的開始，因為蓋在書卷上的印文直接呈現在人眼前，其清晰與否，美觀與否，一眼便知。印主人的文化素養與名望自然要與其印相

協調，況且印蓋在書卷上就與卷上的文字一併成為人們的品評對象，對印文的藝術化追求就成為必然之舉，由此印章由純實用進化為實用與審美的雙重性，開始了印章藝術化，向成為書法藝術的姊妹藝術方向發展。但其成熟則在魏晉南北朝之後，因為魏晉南北朝時尚無在書畫作品上鈐印的作法，也就是說，印章還未和藝術直接發生廣泛聯繫，亦無文人治印的記載。

印章用於封泥不需印泥，用於書卷則須印泥。最初的印泥是用硃砂加水調製而成，後又用蜜調製，色澤較用水調製的更光豔，粘固更久。南北朝時此法調製的硃砂印泥已很普及。北京圖書館藏敦煌六朝寫本佛經《雜阿毗曇心論》殘卷面上及背面就有「永興郡印」的硃印。

一九五七年在長沙東北郊一晉墓中出土一純金印，印鈕為一昂首爬行的烏龜，網形的背甲紋非常簡潔，龜的頭足的雕刻也不拘小節，充滿質樸之感。印文為「關中侯印」。關中侯是曹操稱魏王時設置的爵位，以封賞有軍功者。關中侯僅為榮譽而已，是無餉祿的虛銜。此印出土於晉墓，可見該制度至晉時仍實行。印文的字大小懸殊，筆畫多的「關」與筆畫少的「中」相差一倍多。線條時有歪斜和不對稱之狀，但整體自然，於隨意中追求疏密節奏，自成天趣。該印現藏湖南省博物館。

洛陽博物館藏有一「晉歸義胡王」金印，是從民間購得。形體方整規矩，結構勻稱謹嚴。大印與中的「劉龍」二字的處理極具匠心，為不使雷同，做了極為合理的處理。三方印布局都異常平穩嚴實。大印之鈕是一仰天長嘯獅身辟邪，背及尾部毛髮非常生動，似有飄動感。中印為一小辟邪，匍伏狀，造型洗練。小印

北京故宮博物院藏有晉代一組銅質套印，由「劉龍印信」、「劉龍」、「順承」，大、中、小三枚印組成，三印之文均為陽文。該印鈕作駝形，蹲伏狀，造型抽象簡練。印文為篆書，刀鑿痕清晰可辨，字結體端莊穩重，字與字、行與行之間緊湊貫氣，全局渾然一體，承漢印風格。該印是晉賜給歸化的匈奴首領的。

之鈕為一瓦形。三印合為一套，小印藏於中印腹內，中印插於大印腹內，嚴整而自然。該印曾為不少藏家視為珍秘，不輕易示人。

(二)碑刻

碑刻包括廟碑、墓碑、墓志、造像記、經幢等，還包括天然崖壁上的題刻。

魏晉時碑的形制逐漸複雜起來，碑暈——圓形碑首上的弧形淺槽——已發展成盤螭形裝飾，螭是龍的一種。

曹魏時禁碑，晉時仍沿習其制，故魏晉碑很少，現發現的魏晉碑也多為殘石。其中《上尊號》、《受禪表》兩碑的字體方正剛勁，是漢隸的演變，後世稱其為魏隸或「黃初體」。

東吳的《天發神讖》碑字跡別出一格，若隸若篆，被視為奇品。

「晉碑難得」。目前所能看到的晉碑，以雲南發現的《爨寶子》、《爨龍顏》二碑書法神妙高美，被世人列為珍品。二碑的風格與北方魏碑無差。而陶弘景所書之《瘞鶴銘》碑已有行楷意味。

北方不禁碑，所以遺存頗豐，或勒石紀功，或禮佛刻石，或造墓製碑鑿志，佳作甚多。「魏碑」已成後世學習研究書法的「必修教材」。《龍門二十品》、《石門銘》、《張猛龍》碑（參見圖1）、《鄭文公》碑等均為傳世極品。

北人敬佛，常出巨資造佛像以求功德，佛像成，在其旁刻石題記，這稱為「造像記」。《始平公造像記》是件珍品（圖版35），其字方筆見鋒，點畫渾然，坦坦蕩蕩，宛如天成，是《龍門造像二十名品》之首。

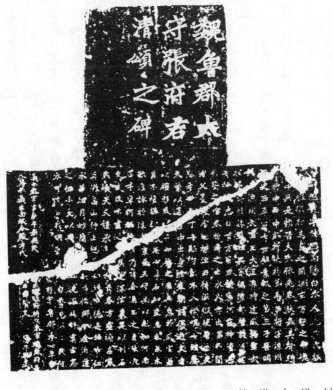

圖1 張猛龍碑（北魏）

立於寺廟中的石碑亦是敬佛之作，或為修造寺院題記。廟中還有刻上佛經的石柱稱經幢，有的略似塔形，但基本是柱狀。廟碑、經幢也不乏書法佳作。《汝南王修治古塔銘》即可稱佳作。其字似樸而俏，似拙而峻，別有神韻。

在天然石壁上刻字稱摩崖。南北朝時北方多有此物，泰山經石峪的「金剛經」字徑二尺，稱為大字鼻祖，其字似楷存隸，筆畫粗細不一，各自有態，妙有神趣。工程之巨嘆為天工。北方摩崖當以此為最。

除碑碣、摩崖外尚有一種石刻稱墓志，也是記錄書法發展史的絕好文物。

墓志又稱埋銘、墓記、壙志，埋於墓道口。多為雕刻規整的碑狀

物，上記墓主生生平及誄頌文字。墓表既有碑，墓中何以又置墓志？估計是古人慮地表之物易損毀，墓志埋於地下可保萬一。

北魏時始流行墓志上置蓋，相當於碑頭，雕有花紋。現藏於南京博物館之《元顯儁墓志》，無論雕刻還是書法均為極品（圖版36）。該墓志由深灰色青石雕成，形狀為一完整龜形，下附方座，以龜腹為界，上為蓋下為志。龜背上是用陰線刻滿四邊、五邊、六邊的龜甲紋，甲脊中央豎刻一行楷書「魏故處士元君墓志」，底部鑿刻楷體志文十九行，每行二十一字，志文有銘有辭。其字結體嚴整，神采超俊，構字精緊茂密，方圓兼濟，疏密有致，峻爽明秀又遒然深沉，既有南方帖體的飛動妍麗之韻，又有北方碑刻的雄豪豐美之魂，不遜《張猛龍碑》，實為北朝墓志精品。該墓志一九一八年洛陽出土，是北魏延昌二年（五一三年）為英年早逝的才子元顯儁而刻製。將墓志刻成龜形極為罕見。

在石上刻字先須用朱筆將字寫在石上，稱書丹，之後再行鑿刻。南朝時已有鉤摹法，即先在紙上寫字，再鉤摹上石繼而鑿刻。《梁太祖墓闕》、《吳平忠侯蕭景墓闕》即為此法。唐以後此法大盛。

目前可見到一些北魏刻石可能未經書丹而直接由匠人在石上鑿刻，因為這些碑刻字體粗率欹側，但也自成天然奇趣，反而耐看。

八、行草逸韻・石刻異采

(一)魏晉南北朝書法概況

書法發展到漢末已是諸體咸備。傳說王次仲創楷書；劉德升創行書；杜度、崔瑗等創草書。又說張芝創今草，史游創章草。《宣和書譜》又說鍾繇為「正書之祖」。不一而論。以今天的觀點看，很難說一種書體為某人所獨創。書體上的變化是在實用之中，為書寫便利而逐漸出現的，這個過程可能需要很長時間。如果說某人在社會已廣泛存在的基礎上對某種書體體曾加以歸納、完善是可以的，但不能認為是其從無到有的首創。

青州刺史傅弘仁說，臨淄人發古冢得銅棺，前和外顯起為隸字，酈道元在《水經注・穀水篇》中有一段話：「孫暢之嘗見青州刺史傅弘仁說，臨淄人發古冢得銅棺，前和外顯起為隸字，言『齊太公六世孫胡公之棺也』。」查齊太公家世，知胡公在周夷王之時，是為春秋前，其時似不應有隸書。細度之無非其筆勢似隸而已，「齊」、「之」、「棺」三字古體與隸體差異較大，「唯三字是古」當指此三字，而其餘字皆誤為隸。可知古字中已存隸意，至漢時方脫形而成隸。字體之變決非一人一時之功。

唯三字是古，餘皆用今書。證之隸自古出非始於秦。

儘管漢末已有楷、行、草諸體，但魏晉時於莊重場合仍用篆、隸。隸書乃通用規範字體。隸書基礎上加進篆籀的圓轉便成一種輕鬆便易的簡捷寫法，不斷淨化、規範便產生楷書。楷書可追溯到漢末，但完成規範化則應在魏晉。立於吳鳳凰元年（公元二七二年）的《谷朗碑》便似隸似楷，而又非隸非楷。立於東晉大亨四年（公元四〇五年）的《爨寶子碑》就是帶隸意的楷書。而

其他如《王興之夫婦墓志》、《劉剋墓志》、《王閩之墓志》、《王丹虎墓志》等則均顯出隸法已經蕩然，楷書趨勢已非常明顯。晉墓出土《牟頭婁墓志》又是富行書意味的楷書。此類實證頗多。

簡言之，魏晉時期是在漢末書體基礎上逐漸規範進而使各種書體臻於完善的時期。

紙的廣泛使用使書法普及開來。行書又最能表現書家的個性風格，於是一批著名書家成名於魏晉南北朝。以《四體書勢》為代表體現了一定審美觀念的一批書論也先後問世。

魏晉南北朝時期社會普遍重視書法。宗教的盛行使碑刻和寫經成為廣泛的社會活動；思想的活躍使信札、書卷大量產生；宅第建築的追求審美化使題署不僅是標識也是一種裝飾。這時期工書善書者已不限於士大夫，以至有以傭書為業者。社會如此廣泛地使用文字，必然的結果就是對書法審美的追求。《顏氏家訓·雜藝篇》云：「江南諺云『尺牘書疏，千里面目』。」《宋書·謝靈運傳》說謝的詩書皆絕，「每文竟手自書之，文帝稱為『二寶』」。好的書法作品已成為人們珍藏的寶物。《梁書·劉仁之傳》說劉仁之「性好文字」，社會普遍重視應是一重要因素。《陳書·世祖九王傳》載軍隊盜發一晉墓得王義之及諸名賢書遺跡。事發，其書並沒入官，藏於秘府。《梁書·太宗十一王傳》云：「西陽王大鈞年七歲，高祖嘗問讀何書，甚喜之，送王義之一卷」。《南史·江祐傳》也有「祐遠致餉遺或取諸王名書」之說。全社會珍視書法，竟至於用它作有價之餉資，足可說

明書法在魏晉南北朝的深厚社會基礎，以至書法成為「一代之尚」。

字寫在竹片和木片上與寫在紙上的效果不須細言，盡人皆知。字只有寫在紙上才能盡情表示藝術風格。如果沒有紙的普及，書法的流行和提高不僅不可能，使之成為藝術更不可想像。魏晉南北

《魏書·劉仁之傳》說劉仁之「性好文字」，《梁書·蕭子雲傳》說蕭曾飛白大書一「蕭」字，李約得之，特建一室藏之日「蕭齋」。此位官人對手下人寫字近於殘酷的嚴格要求，恐怕不僅是因其「性好文字」，社會普遍重視應是一重要因素。

朝時期造紙術的改進，紙的成批量生產，為書法從實用醇化為藝術提供了物質條件。

曹操倡節儉，禁厚葬。晉以降至隋咸遵其制，故南方少碑刻。北方少數民族政權不循其例，又

兼佛教盛行，因之各類碑刻遺存甚豐，今人可親睹其神韻。保留至今的魏晉及南朝的書帖卻只有陸

機《平復帖》，這是今天能見到的最早的古人真跡。其餘魏晉南北朝人作品皆非真跡。

北朝書法以魏為盛，碑刻、墓志、造像、摩崖蔚為大觀。但多為禮佛、乞福而製，不講書法優

劣。然正為此，才出現了「奇姿譎采」、「隸楷錯變」的風格。但多兼刻工多為匠人，不求精秀，反

而因其欹側多姿別有神韻。康有為說：「凡魏碑，隨取一家，皆足成體，盡合諸家，則為具美。」

給北朝魏碑書法以極高評價。

魏晉南北朝時期著名書家有以下幾人：

鍾繇，字元常，魏明帝時封定陵侯加授太傅銜，人稱鍾太傅。

韋誕，字仲將，建安時任郎中，太和中官至光祿大夫。

皇象，字休明，三國時吳國書家，官至侍中。

衛瓘，字伯玉，晉武帝時官至司空，與索靖被時人稱為「二妙」。其父衛凱、其子衛恆俱為名

書家。

陸機，字士衡，曾任平原內史，世稱「陸平原」。現存《平復帖》，為所見最早古人真跡。

陶弘景，字通明，號華陽隱居，卒謚貞白先生。梁武帝聘之不出，但朝中事多咨之，故人稱

「山中宰相」。

衛鑠，字茂猗，人稱衛夫人。

王羲之，字逸少，官至右將軍，會稽內史，人稱王右軍。

王獻之，字子敬，王羲之七子，官至中書令，人稱王大令。

王珣，字元琳，官至尚書令，人為別王獻之，稱之為王大令，王珣為王小令。

羊欣，字敬元，時有語曰「買王得羊，不失所望」，稱其書法妙絕不亞大王。

薄紹之，字敬叔，與羊欣並稱「羊薄」。

另有王僧虔、貝義淵、王凝之、王徽之、庾翼、庾亮、蕭子雲、智永、智果、王褒、鄭道昭、江式、趙文深，及崔悅、盧諶（兩家世代為書），以上均為史籍所載名書家。至於能書之人實不可勝記。

其中王羲之被稱為「書聖」，所創「行草」書體是變古制今的結晶。王書融草入真，使字體「自由任情」，「從意適便」，變化多端，從而更能充分表現作者豐富的情感。其子王獻之的草書與乃父同具神工。「二王」的書法以及同期的書法理論，為中國書法藝術的發展起了極大的推動作用，使中國書法藝術在魏晉南北朝時期達到了第一個高峰。這個時期書法藝術是普及最廣的藝術，見於史書的善書之人無從統計，僅被後人尊為書法家的就有二百餘人。無論其隊伍還是其成就，都是大大超乎前代的。

（二）魏晉南北朝時期著名書論概覽

魏晉南北朝時期書論作者較秦漢時期的書論作者，一是量多，二是層次深，三是論題廣。這一方面表明書學已進入了自覺時期，一方面說明斯時書學盛於前代。

撮其要者，書論作者有：衛恆，作《四體書勢》；成公綏，作《隸書體》；索靖，作《草書狀》；衛夫人，作《筆陣圖》；王羲之，作《書論》、《筆勢論》、《用筆賦》、《題衛夫人

〈筆陣圖〉後）等；羊欣，作《采古來能書人名》、《論書

啟》；劉劭，作《飛白書勢》；王僧虔，作《筆意贊》；袁昂，作《古今書評》；蕭衍，作《草書

狀》、《書評》、《觀鍾繇書法十二意》；蕭子雲，作《十二法》；庾肩吾，作《書品》；庾元

威，作《論書》等。其中有些作品的真偽一直有爭論。

蕭子雲《十二法》大同於唐張旭的《十二意》。

成公綏《隸書勢》，劉劭《飛白書勢》，索靖《草書狀》，均講的是書體。

袁昂《古今書評》，對一百二十三位書家進行品評。庾肩吾《書品》在概論了書體發展之

後，對一百二十五位書家進行品定。認為張芝、鍾繇、王羲之為上品，稱「張功夫第一，天然次

之，稱草聖；鍾天然第一，功夫次之」；王則「天然不及鍾，功夫過之；功夫不及張，天然過

之」。上中品有五位，崔瑗、杜度、師宜官、張昶、王獻之。

衛夫人《筆陣圖》講筆、墨、紙之要旨。以筆為兵，以紙為陣，論用筆之法，點畫之妙。其中

「若初學，先大書，不得從小。善鑑者不書，善書者不鑑。善筆力者多骨，不善筆力者多肉。多骨

微肉者謂之筋書，多肉微骨者謂之墨豬。多力豐筋者聖，無力無筋者病」等語與王羲之之論同。

庾元威《書論》，議論書體，所論不敢言妙。

衛恆《四體書勢》析講「古文勢」、「篆勢」、「隸勢」、「草勢」四種書體。「古文勢」說

在「措筆輟墨」之時要精心匠意，細加經營，要達到「勢和體均」，上下連貫，前後統一。要「睹

物象以致思」，以自然為法則。「篆勢」主要闡明篆書字勢，強調筆畫粗細要基本一致，排列整

齊，內部結構則是「紓體放尾，長翅短身」。筆畫既須凝重含蘊，又須飛動如生。「隸勢」提出字

可大可小，或高大或細緻，或平或曲，或斜或角，或折或圓，總是長短結合，其勢統一。「草勢」

說草書主要「用於卒迫」，其勢似乎隨意，但又「俯仰有儀」，一畫不可移。

王羲之的《書論》通篇闡明「書須存思」的要義。先提出字以「平正安穩」為貴，次講用筆。寫字要定字體，定風格，一點一畫，一字一行均須有所講求。甚至對用紙用筆，下筆遲速都提出要求。

王羲之的《筆勢論》凡十二章，在序中說本論在於授子，並再三叮囑務保其秘，不得苟傳他人。但其文俚言俗語不類晉人手筆，其中有「同學張伯英欲求見之」語，伯英早大王一百多年何以有此說？顯然為後世不才者偽作。十二章分別為：創臨、啟心、視形、說點、處戈、健壯、教悟、觀形、開要、節制、察論、譬或。雖非大王所做，且全文缺乏縝密結構，但每章細理卻也有可取處。對筆墨的理解，學字的進程，筆畫的運動，字形大小，間架組合等都有議論，亦大有啟發。

王羲之《用筆賦》有序，序中闡明主旨：如鍾繇、黃綺、張芝用筆神妙，雖不能詳作說明，用假物取譬之法，以意傳神，讀之稍有玄遠之感，但頗耐琢磨。

可「賦以布諸懷抱，擬形於翰墨」，從其形跡上談感受，或對後學者有益。該賦辭藻騈麗，用假物可「賦以布諸懷抱，擬形於翰墨」，從其形跡上談感受，或對後學者有益。

王羲之《記白雲先生書訣》，假他人之口道出一段書訣，提出一套從原理到用筆的法則。雖言之太奢，但頗有見地，極盡書道之妙。但文筆凡俗，似不類晉人手筆。

王僧虔《筆意贊》序中提出「心忘筆，手忘書，書不忘想」的作書境界。《贊》從紙到墨，從用筆到學習程序，從筆畫到結字均有簡明扼要的闡述。

蕭衍《觀鍾繇書法十二意》所講「十二意」是書法之要義，語不多，但全面系統又具體，頗為中肯。

蕭衍〈草書狀〉是描述草書的一篇文字。先說書寫的遲速，次說草書形態。由靜而動，有姿有

態，有光有色，極見作者對草書的領悟。要從草書之狀中去了解「氣」、「勢」、「容」、「志」，從「百體千形」中去掌握規律。

(三)魏晉南北書法的歷史地位

魏晉南北朝時期是中國書法藝術取得高度成就並有突破性發展的時代，這個時期的書家不僅注重書寫便利及字體結構美，而且追求書法的整體效果，追求書法的神韻和個人風格。楷書、行書、草書均能較好地表現書家的情趣。尤其是行書、草書，在「二王」的手下都表現出鮮明的個人風格。魏晉南北朝書法是中國書法史上最輝煌的篇章之一，這不僅是因為這個時代出現了眾多優秀書家，留下了大量寶貴書跡，而且這個時期還產生了大量高水平書法論著。魏晉南北朝的書法理論和實踐在中國書法史上具有深遠的影響。

(四)南學北學之論

南北朝時期南北分治，又兼政權歸屬於不同種族，由此出現文化上的細微差異本屬尋常，必須看到這些差異皆非本質性的，僅為政治環境及地域風情所致。《顏氏家訓》說：「別易會難古人所重，江南餞行，下泣言離，……北間風俗不屑此事，歧路言離，歡笑分首。」類似這樣的風情之異必然反映在文化藝術上。

南方受玄學影響較深，士大夫文人幾乎無一不受其染。故在文化上較多地表現出老莊之意味，必須善從整體出發，綜合分析問題，常習慣於抽象其義理，掌握學科精義。

北方則承漢之遺風，守家法，深究章句，善於博考，經典中處處皆學問，常於枝葉處開掘而失

其大體。

《隋書·儒林傳序》說：「南人約簡，得其英華，北人深蕪，窮其枝葉。」《世說新語·文學篇》說：「北人學問淵綜廣博，南人學問清通簡要。」其說雖近偏激，然大要不謬。

書史上曾有「南帖北碑」之論，言南北書風大異，所宗不一，斷言南北兩支。此論已有慧眼先哲給予批駁。不論北朝作何種形式書，北方書家與江南書家實同宗漢末魏初之鍾繇、衛瓘、細閱書史不難追索。

北碑自有一種粗獷、厚重、嚴謹的風格，但就其書體而言，無非隸、楷而已，此類書自然略帶古意。南方少碑，所見帖以行、草為主，古意脫盡。所以如此，非南北書風有異，唯書體不同使然。古人的書寫習慣，凡用事莊重多篆、隸；隨意之筆多行、草。

「南朝書習可分三體，寫書為一體，碑碣為一體，簡牘為一體。」李端清《清道人遺集》卷二《跋裴伯謙藏〈定武蘭亭序〉》云：「余學北碑二十餘年，偶為筆啟，每苦滯鈍，曾季子嘗笑余曰：『以碑筆為箋啟，如戴磑而舞』。」徐鉉《重修〈說文〉序》云：「若乃高文典冊，則宜以篆籀著之以金石，至於尋常簡牘則草隸足矣。」《集古錄》中《跋王獻之法帖》云：「所謂法帖，率皆弔哀、候病、敘睽離、通訊問，施於家人朋友之間，不過數行而已，蓋其初非用意而逸筆餘興，淋漓揮灑，至於高文典冊何嘗用此。」高文典冊即指莊重的碑刻。董其昌亦云：「古之作者於寂寥短章未嘗以高文大冊施之，雖不離其宗，亦各言其體也。王右軍之書，經論序贊，自為一法；其書箋記尺牘又自為一法。」閱此可知，南北書有不同，非源流不同，乃用場不同所用書體之別。

王國維《觀堂別集》中《梁虞思美造像跋》載：「阮文達公作《南北書法論》，世人推為創見，然世傳北人書皆碑碣，南人書多簡尺，北人簡尺世無一字傳者。然敦煌所出蕭涼草書札與羲、

獻規模亦不甚遠。南朝碑碣則如《始興忠武王碑》之雄勁，《瘞鶴銘》之浩逸與北碑的自是一家眷屬也。此造像者若不著年號、地名，又誰能知為梁朝物耶？」此論誠是。設若北人寫法帖，當如南人，南人著碑碣，當如北人。敦煌所出前秦、西涼、北涼、北魏、西魏、北周各朝的寫經真跡足可證此。

錢鍾書先生《管錐編》中記幼年間一事：有人賦七律以賀他人壽，用漢隸書扇頭。一儒雅老者傍睨曰：「近體詩乃可以古隸耶？」此亦說明舊時何時用何種書體當有定例，直至近代仍如是。由是觀南北朝書，則不可強說有別。唯碑碣之作多匠人所為，間或急就草成，其字欹側不整，自成「不足之美」，但不宜規入一代書風。

另外，梁朝庾元威《論書》中說「書有百體」，如「鵠頭書」、「虎爪書」、「雲書」、「風書」、「蟲食葉書」等等，其實不過似今日之美術字，乃書家戲作，算不得新創書體，當視為書法藝術旁門左道。然今世仍不乏鑽營此道者，或冠以「創新」，或冠以「現代」，無非張揚而已，實不足論。

(五)幾個傳說

1. 鍾繇幼時往抱犢山學書三年，歸來與邯鄲淳、韋誕、孫子荊、曹操等議用筆，於座中見蔡邕筆法，自忖自家筆法尚未精純，搯胸竟至嘔血，操以五靈丹活之。於是向韋誕苦求蔡筆法，韋不與。及韋死，鍾發其家得蔡之書論依其法於勤苦中運筆，時臥床畫被竟致被穿，於是書法妙絕。臨終語其子曰：「吾精思學書三十年……與人居，畫地廣數步，臥畫被穿過表，如廁終日忘歸，每見萬類，皆書象之。」

其墨跡世人稱珍寶。《宣示表》為世之珍品，西晉未喪亂之際，晉丞相王導置衣帶中攜至江南。後王羲之借去，復借與王修，修死，其母憐其珍愛此帖，遂置棺中。今日鍾繇墨跡僅數件摹品並無真跡。

2. 韋誕諸書並善，尤精題署。魏明帝時凌雲台建成，卻誤將未題署之版先行釘在台上，帝命以籠盛誕，轆轤長繩引其上使書之。誕懼甚，書畢華髮頓增。戒其子不得再習此大字。誕善製墨，曾言「若用張芝筆，左伯紙及臣墨兼此三具又得臣手，然後可以逞徑丈之勢」。

3. 王羲之少即善書，及年十二，見前代筆記於其父枕中，竊而讀之。其父怪疑，不知為何到他屋裡來得這麼勤，其母告之，是為學書。其父恐其年幼不曉保密，便說，大了再教你。王羲之說，「使待成人晚矣」。其父遂將秘藏書論予之，不久書法大長進。衛夫人見之，遂親教之。

郗鑒家亦是大姓，欲選王家子弟為婿。王家諸弟子聞之皆正襟危坐，唯王羲之祖腹獨臥東床。考察之人回報郗鑒，郗鑒慨然選之。於是有了「東床佳婿」一詞。

《蘭亭序》因唐太宗珍視而愈名貴，單是對此作品的考證、評論即有《蘭亭記》、《蘭亭考》、《蘭亭續考》等論著不可勝數，竟成蘭亭一學。

《蘭亭序》傳至王羲之七代孫智永手中，智永是出家僧人，亦好書，三十年不下樓，習字勤苦，常將《蘭亭》捧出臨摹。三十年用壞的筆計有五筐，每筐可盛一石重物，可知其功夫。其弟惠欣亦出家人，將王羲之舊宅改為嘉祥寺。後梁武帝感其二人敬佛並工書，遂以二人名字改寺為永欣寺。智永百歲而終，其弟子辯才將《蘭亭序》置方丈室內大樑上的暗穴中。後唐太宗得知，招入宮中善待之，欲得《蘭亭序》，辯才謊稱不知其下落，反覆追索終不獲。房玄齡建議智取，於是使蕭翼化妝前往，入寺與辯才言談甚洽，遂留居寺內成為深交。一日翼說自幼習「二王」筆法，有數

帖在手不知真假，展以示辯才，辯才說，真雖真，但非佳作，答曰《蘭亭》。翼故意說：「數經亂離，真跡豈在？必為偽作。」辯才負氣取下《蘭亭》，翼於是知《蘭亭》所在。辯才自是不再防翼。一日趁辯才外出，翼攜《蘭亭》而走。辯才聞之，身便絕倒，良久始蘇，終因驚忿而病，不久乃卒。蕭翼則因騙帖有功，拜員外郎，加五品，賜銀瓶一，金鏤瓶

一，瑪瑙碗一，並各盛滿珍珠。良馬二匹並寶飾鞍轡，莊宅各一區。太宗臨終語太子曰「吾欲求一物，汝意如何？」高宗哽咽流涕，引耳受命，太宗說「吾欲所得者《蘭亭》，可與我將去」。於是傳說《蘭亭》便隨太宗入地下。今所見乃摹本（參見圖2）。

王羲之素喜鵝，山陰一道士欲得其書作，特意養了群鵝，待王羲之經過便驅鵝下水，羲之喜之不忍去，道士趁機讓羲之寫了一篇《黃庭經》。此即「書成換白鵝」之說。

4.衡陽王蕭鈞工楷書，精心手書「五經」成卷置巾箱中。人問他，家中書盡備，何必蠅頭恭書五經置巾箱。他說，巾

圖2　王羲之《蘭亭序》唐摹本（東晉）

箱有五經檢閱方便，況且手書一遍則「永不忘」。於是王室弟子爭效之。巾箱藏五經的習俗自此始。

第四章
隋唐五代的書法與文化

一、概述

公元五八一年，楊堅取代北周立國，國號隋，為隋文帝。開皇九年（公元五八九年）滅陳，統一中國。南北分裂、戰亂頻仍達數百年之久的魏晉南北朝時代結束。公元六一八年，三月隋煬帝被縊殺於江都，五月，李淵稱帝，國號唐，建元武德，是為唐朝。九○七年四月，唐哀帝禪位於朱全忠。全忠即位，改名晃，國號梁，建元開平，為後梁。從此至趙匡胤篡後周建立宋朝止，短短八十年間，戰亂紛起，朝代更迭頻繁，史稱五代十國：中原地區先後是梁（後梁，九○七～九二三）、唐（後唐，九二三～九三六）、晉（後晉，九三六～九四七）、漢（後漢，九四七～九五一）、周（後周，九五一～九六○）五朝。南方則有吳（八九二～九三七）、南唐（九三七～九七五）、前蜀（八九一～九二五）、後蜀（九二六～九六五）、吳越（八九三～九七八）、楚（八九六～九五一）、閩（八九三～九四五）、南漢（九○五～九七一）、南平（九○七～九六三）、北漢（九五一～九七九）等十國存在。

隋、唐和五代十國的這三百多年（尤其是隋、唐），是中國歷史上繼秦漢之後又一個文化輝煌

的時期，在當時的世界上，唐帝國彷彿一條巨龍，雄踞於東方，創造了豐厚的物質財富和燦爛的精神文化。作為隋、唐文化的有機組成，隋、唐書法也是漢、晉之後的又一座高峰，通常「晉唐」並稱。

翦伯贊主編《中國史綱要》，「隋唐」一章定名為「封建經濟向上發展和統一國家的重建時期」。隋、唐通常被認為是中國封建社會的一個重要時期，它為後來的宋、元、明、清等朝代的物質文化和精神文化的發展奠定了基礎。

政治制度上，開皇初，隋王朝就在前代基礎上整理建立了一整套嚴密的統治機構，三省成為最高政府機關，又經唐朝完善而正式形成三省六部制，使中央機構組織極為完備周密，後代官制基本沿襲這一制度，它有效地加強了中央集權制。與中央官制的改進相呼應，地方官制也得到調整，加強了中央的控制。廢除了九品中正制，正式採用科舉制取士。這幾項重要的政治變革，是當時社會力量對比發生變化的直接結果，反過來又促進了這一變化：傳統世家大族逐漸失去地位，新興的庶族地主的社會地位得到提高。這些政治制度從根本上維護了封建地主的利益，從而成為後期封建社會的基本制度。

經濟上，隋、唐採用的均田制、租庸調制，符合南北朝之後的社會特徵，利於經濟的發展，使得社會財富極大地豐富，中國成為當時世界強國。汪籛在《漢唐史論稿·均田制在中國歷史上的地位》中指出：「唐的田令和唐政府的措施所起的作用，主要是為普通大土地所有制的成熟奠定基礎。」

民族關係上，隋唐（尤其是唐）王朝的君主本身有少數民族血統，高級官員也時見胡人後裔，在民族政策上較為融通，這種明智的民族政策較好地團結了少數民族，促進了華夏民族的融合。

對外關係上，唐代既為當時「超級大國」，又不閉關鎖國，因此交流非常廣泛，東有新羅、日本，西有大食、拂菻，南則和東南亞、南亞國家友好往來。著名的絲綢之路，直通土耳其和西歐。「唐人」成為中國人的代稱。

思想上，儒學研究成績斐然，《五經正義》是漢以後經學研究的新高峰。佛學諸宗分立，思想活躍，使隋唐佛學占據了中國思想史上的重要地位，成為宋明理學的思想前導之一。由於「李」姓的關係，道教也獲得較高地位，取得長足進展。

文學方面，唐詩是中國文學的精華，已是不爭的事實；後期古文運動，也影響及於清代；傳奇小說，堪稱奇葩。繪畫方面，敦煌壁畫固稱瑰寶，文人繪畫，也已經發源。音樂舞蹈，則薈萃了各民族、各友好國家的精華，陶冶融鑄，異彩紛呈。

縱觀隋、唐、五代文化，具有突出的幾點特色，概言之，即開拓性、包容性、建設性。

開拓性。 隋唐文化充滿陽剛之氣，充溢著豪放雄強的進取精神。

包容性。 隋唐文化是博大的，它充滿自信，又絕不自錮，而是用寬廣的胸懷，吸納融鑄各民族文化的精粹，使唐代文化顯示出前所未有的紛繁似錦。

建設性。 隋唐文化是幾百年分裂衝突後致力於秩序重建的文化，在最廣泛地吸收前代的精蘊的基礎上，創建了許多垂範後世的典章制度。中央集權制度，漸漸走上最成熟最穩定的軌道。

二、粉飾治具：帝王與書法

從歷史角度看，隋唐時代尤其是唐代，政治比較開明，文化環境較為寬鬆，但專制政治仍然對

文化構成了強有力的干預和影響。當然，文化本身的自律性又必然地對政治干預產生抗力，以保證自身合理地發展。因此，當我們探討隋唐帝王與書法這一問題時，首先必須釐清二者之間的關係。帝王的干預是存在的，但其影響可能得到實現，也可能毫無作用。明乎此，在以下的敘述中，我們就不至於盲目地認為僅僅是帝王的力量決定了書法發展的道路和方向。

我們已經知道，漢末到南北朝，是政治、經濟、文化的對峙、碰撞、衝突的時期，整個社會處於分裂、混亂的態勢。而其結果，卻是彼此之間的相互吸收、融合。固有的華夏民族的民族性格中融進了少數民族的強悍、開放和尚武精神，而少數民族則不斷漢化，並最終成為中華民族的有機組成。從另一個角度看，舊有的社會階層之間的關係也在這些碰撞和衝突之後發生了深刻變化，主要表現為士庶勢力的消長：庶族力量獲得了進入高層次政治圈的機會，而士族力量則逐漸失去他們在政治領域的優勢。這一系列變化向統治者提出了一些急待解決的問題，最迫切的則是如何完善政治結構。隋唐帝王對書法的深刻影響，是以其權威的空前強化為依托的。三省六部制和科舉制，有效地穩定了政治結構，加強了中央集權制，帝王權威再次得到強化。

南北朝時帝王已頗留心丹青翰墨，前章已述，茲不贅。從隋立國始，帝王的這種興趣有增無減。文帝楊堅滅陳（五八九年）時，即命元帥楊素矩與高熲接收陳的法書名畫，共得八百餘卷。煬帝雖稱暴君，而頗好文雅，曾在洛陽觀文殿後營建「妙楷台」和「寶跡台」，妙楷台居東，藏法書，寶跡台在西，收名畫，以備興至時隨時賞玩。藏品均經當代名流江總和姚察等人鑒定並署記。隋祚固短，於書法似乎貢獻無多，然而僅就帝王的重視、收藏來說，已堪稱唐代的先鋒。唐人

《徐氏法書記》叙唐皇室收藏二王法書的狀況時，追本溯源，即提及隋煬帝：「歷周至隋，初併天

下，大業之始，後主（指煬帝）頗求其書，往往有獻者。」煬帝所得書畫，除一部分損失外，後盡歸宇文化及、竇建德和王世充，最終又都落入新建立的李唐王朝內府。《徐氏法書記》云：「王師入秦，又於洛陽擒二偽王，西京秘閣之寶，揚都扈從之書，皆為我有。」指的正是這一傳承過程。

所謂「西京秘閣」，即「妙楷台」；「揚都扈從之書」，指煬帝下江南時曾帶去的大批書畫；「二偽王」，即竇建德和王世充。應該說，隋代秘閣之寶，構成了唐內府收藏的基礎。

唐高祖定鼎之後，並不滿足於坐收的這些珍玩，而比較注意加以充實。唐裴孝源《貞觀公私畫史》記錄當時秘府及私人所蓄，有二百九十八卷，其中二百三十卷是隋室官庫所得，其他部分則是新徵集的。在僕射蕭瑀進獻十三卷，從楊素處查繳二十卷，許善心獻三卷，褚安福獻四卷，另有高平縣行書佐女張氏獻十卷。

如果說，高祖李淵還只是因襲隋風，對書法影響還有限的話，則從李世民開始，唐代帝王便以積極的態度，主動介入，顯示出強有力的作用。

據唐人記載與前代事跡相比較，太宗收購法書的熱情與規模，堪稱空前。徐浩《古跡記》載：「太宗皇帝……大購圖書，寶於內庫。」所得有多少呢？《古跡記》記：「鍾繇、張芝、芝弟昶、王羲之父子書四百卷，及漢魏晉宋齊梁雜跡三百卷。」貞觀十三年十二月裝成部帙。這個數目有多大呢？《唐朝敘書錄》有一條記載可資比較：「貞觀六年正月八日，命整理御府古今工書鍾王等真跡，得一千五百一十卷。」[①]也就是說，貞觀十三年（六三九年）[②]太宗大力購求之舉所得，相當於

① 《墨藪·貞觀論第十八》作「一千五百一十八卷」。
② 《唐朝敘書錄》引王方慶語作「十二年」。

前此內府總藏量的一半。

唐太宗不僅是收藏者，還是一個實踐者，他每每躬操翰墨，並以此鼓勵臣下，不少臣子遂以書法而青雲得路。

太宗曾經對朝臣說：「書學小道，初非急務，時或留心，猶勝棄日。凡諸藝業，未有學而不得者也，病在心力懈怠，不能專精耳。」①他本人是相當專精的。傳說他學書於虞世南，「戈腳」不好，反覆練習仍不得法，乃請世南補足，以示魏徵，被魏徵識破，深為感嘆。《唐朝叙書錄》又記：「（貞觀）十四年四月二十二日，太宗自為草書屏風以示群臣，筆力遒勁，為一時之絕。」

「十八年二月十七日，召三品以上賜宴玄武門，太宗操筆作飛白書，衆臣乘酒就太宗手中競取。散騎常侍劉洎登御床，引手然後得之。其不得者咸稱：『洎登御床，罪當死，請以付法。』太宗笑曰：『昔聞婕妤辭輦，今見常侍登床。』」連君臣大禮也可付諸一笑，這樣的重視書法，實屬難能。

通過學習書法，太宗提拔了兩個人：其一是虞世南，智永弟子，得右軍嫡傳，在隋不甚知名，入唐後，以六秩高齡為秦王府僚，太宗譽有「五絕」，其一便是書翰，為太宗實際上的書法老師，書名由此大著，凌駕於在隋即有盛名、又稱雄於武德間的歐陽詢之上。另一位是褚遂良。（貞觀）十年，太宗嘗謂侍中魏徵曰：『虞世南死後，無人可與論書。』徵曰：『褚遂良下筆遒勁，甚得王逸少體。』太宗即日召令侍書。」由侍書而使太宗逐漸了解了褚遂良，最終任為顧命大臣之一。褚氏書法，在歐、虞之後稱雄於時，當與這種身分有關。

尤其值得指出的是，太宗並未將對書法的提倡局限在君臣宮廷這一小圈子裡，而是通過行政手

① 《論書》。

段加以推動：如設立書學，科舉開科，張官置吏等，詳見另節。這些措施構成唐帝王給予書法的最有力的影響。

隋帝和唐高祖重視書法具體措施不多，而唐太宗不然。他不遺餘力地推行他的書法理想：宗王（義之）。從而使他的重書產生了非常直接的書風誘導作用，成為唐代書風轉折的一大關鍵。

武平一《徐氏法書記》云：「太宗於右軍之書，特留睿賞，貞觀初下詔購求，殆盡遺逸。」何延之《蘭亭記》載，太宗為得《蘭亭》，特派「負才藝多權謀」的「智略之士」，御史蕭翼從僧辯才處「計賺」來。「騙局」成功之後，龍顏大悅，重賞功臣：舉存蕭翼的房玄齡因「舉得其人」，「賞錦綵千段」；蕭翼被拔為「員外郎加入五品」，「賜銀瓶一、金縷瓶一、瑪瑙碗一、並實（填滿）以珠。內廄良馬兩匹兼寶裝鞍轡，莊宅各一區」，可謂豐厚之至。對那個被騙的倒楣的老和尚辯才，也沒有因他曾經抗旨不遵、拒獻《蘭亭》而懲戒，相反「仍賜物三千段、穀三千石」，便敕越州支給。及太宗大駕將崩，仍不忘使《蘭亭》殉葬，絕代墨寶遂「隨仙駕入玄宮」。這件事傳奇色彩極濃，真偽不能遽斷，但這種傳說的出現，本身便足以說明唐太宗對王義之書法的痴迷，及對收藏王書用心之苦。

用心既苦，所得也不菲。《貞觀論》記：「（太宗朝）所購逸少書凡真行三百九十紙，裝為十卷；草二千紙，為八卷。」《法書要錄》收褚遂良《右軍書目（正書行書）》一篇，是「褚遂良中禁西堂臨寫之際乘便錄出」的，計有正書五卷十四帖，行書五十八卷二百多帖，或有偽作，但若考慮到這個數字只是「乘便」錄出，則也還是不難推想其時宮中右軍書跡之多了。盛唐張懷瓘《二王等書錄》記：「文皇帝盡價購求（王書），天下畢至，大王真書惟得五十紙，行書二百四十紙，草書二千紙，並以金寶裝飾。」和前兩條所記相比，雖有出入，大體接近，可以互證。王書藏品之

富，後來鮮有匹敵。

不僅如此，李世民還試圖通過官修史書製造輿論，來確立王羲之的歷史地位。他親撰《晉書·王羲之傳贊》，敷文傅彩，熱烈地讚揚王羲之：「所以詳察古今，研精篆素，盡善盡美，其惟王逸少乎！觀其點曳之工，裁成之妙，煙霏露結，狀若斷而還連；鳳翥龍蟠，勢如斜而反直。玩之不覺為倦，覽之莫識其端。心摹手追，此人而已；其餘區區之類，何足論哉！」所謂「區區之類」，從前文看，指鍾繇、王獻之、蕭子雲等人。此外，張芝、師宜官則「無復餘跡」「罕有遺跡」，固不足論了。天子的宏文一出，義之書法，一時成為顯學，從隋至武德間南北書風自然延續漸趨合流的狀況，突然被王義之一家獨尊的形勢代替了。唐代書法由此轉入富於時代特色的發展時期。李世民本人也成為一位頗具水準的書家。現在流傳有他親書的兩通行書碑刻：《晉祠銘》（參見圖1）和《溫泉銘》。這是歷史上第一次純以行書入碑的做法，對唐代人的行書，也產生了直接影響。啟功先生評《溫泉銘》：「爛漫生疏兩未妨，神全原不在矜莊。龍跳虎臥溫泉頌，妙有三分不妥當。」並不過譽。

高宗李治承貞觀之風，不墜斯業，山谷認為他「雖潦倒怕婦，筆法亦極清勁」①，《黑池編》說他「雅善真、草、隸、飛白」，或有溢美。但從他傳世的《大唐紀功頌》碑刻看，雖略遜乃父的風流爛漫，亦中規入矩，清健可觀。

武后取唐而代之，建立武周（六九○～七○五年），達十五年，加上稱帝前對高宗、中宗、睿宗的控制，實際統治時間實頗可觀。作為一代女主，空前絕後，其氣魄不下鬚眉。儘管政治上變革

① 《山谷題跋》。

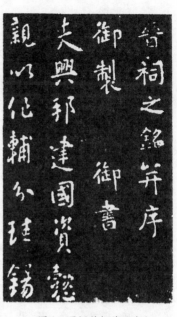

圖1　晉祠銘拓片（唐）

頗多，但好書這一點卻是一脈相承，略無遜色。《唐朝敘書錄》記：「神功元年五月，上謂鳳閣侍郎王方慶曰：『卿家多書，合有右軍遺跡。』方慶奏曰：『臣十代從伯祖羲之書，先有四十餘紙。貞觀十二年，太宗購求，先臣並以進訖，今有一卷見在。又進臣十一代祖導、十代祖洽、九代祖珣、八代祖曇首、七代祖僧綽、六代祖仲寶、五代祖騫、高祖規、曾祖褒並九代三從伯祖晉中書令獻之已下二十八人書共十卷。』上御武成殿示群臣，仍令中書舍人崔融為《寶章集》以敘其事，亦見《述書賦》，足以表明唐人甚重此事。武后在殿中向群臣炫示後，命拓摹一份存於大內，原件則完璧歸趙，現已不知下落。現在所存七人十帖，至南宋岳珂始稱作《萬歲通天帖》，實即當時「模寫留內」的本子的一部分。不難看出，這件事極具轟動效應，對唐人推重右軍書風這一思潮有推波助瀾之功。

更值得一提的是，如意元年（六九二年），武后對原屬中書省的「內文學館」做了一些改革：

「初，內文學館隸中書省，以儒學者一人為學士，掌教宮人。武后如意元年，改曰習藝館，又改曰萬林內教坊，尋復舊。有內教博士十八人。」「從九品下，掌教習宮人書算衆藝。」②其中赫然有

① 《舊唐書》卷八十九〈王方慶傳〉。
② 《新唐書》卷四十七〈百官志〉。

「楷書」（二人）「篆書」和「飛白」（各一人）共四位書法教師。由於宮人不必應舉，則學藝就是學藝，頗有專業性。可惜，師生都未留名，否則亦是一段佳話。此館雖然在開元末被廢，不過，我們仍有理由相信，它至少倡導了一種風氣，重視書法的風氣。「篆書」、「飛白」教師，應該對武后、玄宗的書藝有過影響。武則天今傳有《昇仙太子碑》，雖然是否她親自書寫尚有疑問，但也可說明一定問題。其字正文用草書，額用飛白，飾以鳥形。其書水平不讓鬚眉。

李隆基在武則天後不久登大位，李唐王朝漸趨鼎盛。其少年心氣，壯志勃發，勵精圖治。遂創「開元盛世」。在書法領域，他也不甘寂寞。《宣和書譜》記：「唐明皇⋯⋯英武該通，具載《本紀》，臨軒之餘，留心翰墨。初見翰苑書體狃於世習，銳意作章草八分，遂擺脫舊習。」開元天寶館閣中聚集當時高手，如賀知章、衛包、史惟則、呂向、徐浩（集賢院）、張懷瓘（翰林院）、韓擇木、蔡有鄰（集賢院、翰林院）等，尤多善篆隸者。玄宗本人也精擅此道，《述書賦·注》云：「開元天寶皇帝，仁孝慈和，兼負英斷，好圖書，少工八分書及章草，殊異英特⋯⋯開元中，八分書北京義堂、西岳華山、東岳封禪碑，雖有當時院中學士共相摹勒，然其風格大體，皆出自聖心。」現在西安保存有他親自書寫的《孝經》泰山頂上的《紀泰山銘》大摩崖，也是他的手筆（圖2）。在他的倡導下，唐代書法擺脫了較單一的宗王風氣，楷、行、草、隸、篆五體齊備，取徑多樣，出現一個鼎盛之局。應該說，唐朝書法發展過程中，李隆基「章草八分」之倡，也是一大轉折點。

李隆基晚年，由英主變而為昏君，終於導致「安史之

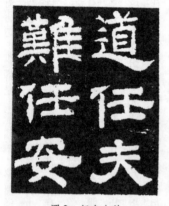

圖2　紀泰山銘

亂」，唐帝國由盛轉衰。叛亂平定後，君主汲汲於鎮撫地方，恢復王權；忠臣致力於興利除弊，保國安民；地方軍閥則力圖鞏固地位，分割江山；一般士人，則前途暗昧，莫不為生計、仕宦而奔走恣睢。社會關注書法的程度大大降低。但是，其魅力仍然不減。雖然此時帝王權威下降，影響不及前代，但作用仍不可低估。

《舊唐書》卷一百六十五《柳公綽傳》附公權記：柳公權為夏州李聽掌書記，穆宗即位，公權入奏事，帝召見，謂公權曰：「我於佛寺見卿筆跡，思之久矣。」即日拜右拾遺，充翰林侍書學士。後來柳公權曾以「心正則筆正」令穆宗改容，在穆、敬、文三朝均侍書中禁，數次出入翰林院。武宗時罷內職，旋由宰相崔珙荐為集賢學士、判院事，李德裕再荐改授太子詹事。後官至太子少師，「居三品二品班三十年」，卒贈太子太師。當時書家聲望，無出其右，「公卿大臣家碑板，不得公權手筆者，人以子孫不孝。外夷入貢，皆別署貨貝，曰：此購柳書。」如此盛名，自然與皇家提拔見重有關。

唐文宗開成年間，完成了歷史上著名的《開成石經》的刊刻工作。此次刻經，動員了國子監的一批書法精良的學生，並由當朝文學重臣監督、校訂、主持，規模宏大，產生了廣泛的社會影響。

總的來看，隋唐帝王對書法的重視是相當引人注目的。尤其重要的是，他們的不少措施產生了直接而廣泛的作用，要準確地把握、理解隋唐書法的狀況和歷史發展軌跡，就不能不研究隋唐帝王的影響。

可以從積極和消極兩方面來分析他們的影響。

從積極的一面，我們可以歸納出以下這樣的幾點：

第一，他們利用天子之尊，設立一些制度，從而提供穩定的社會保障。如張官置吏、開館設

學、以書取士等措施。

（詳見下節）。

第二，由於其至高無上的權威，帝王的書風提倡，往往會比較直接地影響甚至左右當時代的社會書風。就唐代而言，這種影響至少有兩次。第一次，李世民的宗王之風。在李世民不遺餘力的推尊下，王義之書法成為一時顯學，天下共效。咸亨三年（六七二年），懷仁和尚集二十年之功，摹寫、拼貼成《集王聖教序記》（圖版42，參見圖3），刊石立於西安玄奘譯經處，當朝重臣于志寧、來濟、許敬宗、薛元超、李義府等奉敕為之潤色。在拓法已經普及、而刻貼尚未興起的唐朝，此石立刻成為一般士人學習王字的最佳範本。《聖教序》式的王字，很快形成唐代行書的一大流派。由懷仁摹集、上石而後又拓出的王字，與王義之墨跡本身相比，明顯有楷化、簡化、規範化等特徵。應該說，它給唐人學王法提供了一種思路。至開元天寶年間，李邕弘揚李世民以行書入碑的風氣，而獨標一格，正是利用了《集王聖教》的這些特徵，並加以進一步的變化，突出楷化特點，強調結構的聳撥開張、展蹙收

圖3　懷仁集王義之書聖教序（唐）

放，創造出頗具特色的一種行書體體格，成為唐代行書領域中極能代表唐朝盛大氣象的一個典型。除李邕外，唐人其他學王者，也都未脫《集王聖教》的基本思路。第二次是李隆基推行隸書。由於書學的設立，在高宗、武后年間，社會上已出現了一批對篆、隸頗有心得的書家，如盧藏用等，篆隸有了一定的社會基礎。李隆基「銳意作章草八分」，無疑給這些書家壯大了聲威，因此，在開元、天寶及其後，出現了不少以隸書、篆書名世的書家，如韓擇木、梁升卿、李潮、李陽冰、瞿令問、徐浩等，篆、隸碑刻的數量驟增。尤為可貴的是，這時期的篆、隸頗具法度，擺脫了漢末以來隸楷混雜、篆書凋零、篆隸之法幾絕的局面。儘管與漢隸及秦漢以前的篆書相比較，此時隸書有故求其圓、法度刻板單調、篆書有軟媚或巧涉丹青等病，但終究算得上是一種復興。深入一層看，提倡「章草八分」還有打破宗王束縛的功能，使得開元、天寶時期的書家，可以解放思想，多方取徑探索，直接導致開元、天寶時期書法全面繁榮的局面。太宗和玄宗的這兩次書風提倡，在理解唐代書法史時，都是關鍵。

如果說，這還只是一種比較籠統的書風提倡的話，那麼細加考察可知，唐帝王的一些舉動，常常非常直接地決定某家某體書風的時代命運，從而左右當時數十年乃至其後書風。例如，褚遂良小歐陽詢、虞世南三十來歲，歐、虞名動天下時，他還只是初出道的官員。但當虞世南逝去、他代之而為太宗侍書（其時歐還在世）後，書名便急劇上揚，《雁塔聖教序》一出，立即風靡天下，儘管後來有人指責他「豐豔雕刻」，但還是擋不住士人的學褚熱潮，高宗、武后時期的楷書名家，如薛稷、裴守真、王知敬、敬客等等，幾乎沒有不受到褚的影響的，唐代楷書由此從歐、虞中脫出，而走上極具特色的道路，「顏體」、「柳體」都「發源」於褚，褚也因此被後人奉為唐代楷書的「廣大教化主」。又如，柳公權初為幕僚，卒名震天下，最重要的機遇，來自於穆宗安排他「充翰林侍

書學士」及三朝「侍書中禁」的特殊經歷。

第三，由於有「家天下」的特殊地位，帝王在古代書跡的收藏保存、複製方面有無人可及的優勢。古代名跡一經收集上來，立即加以審定精裱，在正常情況下，這些名跡會得到比流傳民間要好得多的保存。武平一《徐氏法書記》記：平一齠齔之歲見育宮中，切睹先后閱法書數軸，將拓以賜藩邸。時見令宮人出六十餘函於億歲殿曝之，多裝以鏤牙軸紫羅褾，云是太宗時所裝，其中有故青綾褾玳瑁軸者，云是梁朝舊跡。褾首各題篇目行字等數。

唐時重要的文教機構都設有專職紙匠、裝潢匠，如：門下省給事中掌奏抄，下轄「修補制敕匠五人，裝潢一人」；弘文館校書郎下轄「熟紙裝潢匠八人」；中書舍人下轄「裝制敕匠一人，修補制敕匠五人」；集賢院有「裝書直十四人」，「拓書六人」；秘書省直轄「熟紙匠十人，裝潢匠十人」①。尤為重要的是，朝廷有能力組織專家，對名作進行複製，專設拓書人之職。武平一《徐氏法書記》記：「《蘭亭》《樂毅》尤聞（太宗）寶重，嘗令拓書人湯普徹等拓《蘭亭》賜梁公房玄齡以下八人，普徹竊拓以出，故在外傳之。……至高宗又敕馮承素諸葛貞拓《樂毅論》及雜帖數本賜長孫無忌等六人，在外方有。」何延之《蘭亭記》也記載了前一事：「帝命供奉拓書人趙模、韓道政、馮承素、諸葛貞等四人各拓數本以賜皇太子諸王近臣。」（按：無湯普徹）褚遂良《拓本樂毅論記》則記載了後一件事：「貞觀十三年四月九日②，奉敕內出《樂毅論》，是王右軍真跡，令將仕郎直宏文館馮承素模寫，賜司空趙國公長孫無忌，開府儀同三司尚書左僕射梁國公房玄齡，特

① 具見《新唐書‧百官志》。
② 時間與武平一《記》不同。

進尚書右僕射申國公高士廉，吏部尚書陳國公侯君集，特進鄭國公魏徵，侍中護軍安德郡開國公楊師道等六人。」當《蘭亭》隨葬玄宮時，摹拓本卻流傳了下來。後來武則天摹拓《寶章集》（《萬歲通天帖》），亦是一例。這項措施不僅使當時一些高層文人有機會從歷史名跡中學習，更重要的是大大增加了名作在歷史上流傳的機會，今天我們有幸看到的大部分王羲之作品，都是當時摹拓複製的本子。這份功績，不可不予特別的彰揚。

從消極的一面看，帝王的干預，也常常給書法發展帶來負作用，我們也把它歸納為以下幾點：

其一，帝王的個人喜好往往成為館閣字的溫床。館閣字作為一種書風，具有一定的審美和實用價值，這是不容否定的。然而它一旦變成定式，就容易導致千人一面的局面，陳陳相依，因循守舊，了無生氣，藝術創造的活力被扼殺。從唐代開始，館閣字已見端倪。吳通玄、吳通微兄弟，書法均出於《集王聖教》，博有時譽。「通玄……於行草尤長，當時名臣碑刻，得其書則夸以為榮；至於文稿，斷幅殘紙，人爭傳之。」[1]「通微工行草書，翰林習之，號院體。」[2]二人書法體勢平正而近於板滯，筆姿輕滑而筆力苦弱，結字拘促，格調卑下，實是行草末流。然而一則出自《聖教》，符合時風的一般要求，二則身入翰苑，為皇帝侍臣，影響更大，遂為時人崇尚。其流弊至宋不衰，以致宋人深加詆責。儘管歷史潮流不會依帝王個人愛好而改變，但終究難免起一些波瀾。

其二，帝王收藏，也有不利於書法發展的一面。大多數墨跡被收入內府以後，除少數近臣、重臣有機會得到的拓本或直接目睹原跡外，一般書家是連影子也窺探不到的。毫無疑問，這必然限制了古代優秀傳統的延續和傳播普及。仍以前舉「院體」為例。唐初李世民即確立了王羲之古今一人的

① 《宣和書譜》。

② 《書小史》。

地位，終唐之世，學王者不可勝數，卻絕大多數出自《集王聖教》，除上舉二吳之外，知名者還有李邕、高正臣、蘇靈芝、張從申等，此外還有一些有書跡傳世而名不可考的（如《李廣業碑》、《隆禪法師碑》的作者）。其中，除李邕入而能化、別立風格之外，多數與吳氏昆仲相去未遠，就在於《聖教》拓本、原刻易見，而二王原跡、摹本難窺。善學者，固然能像李邕化出新境，不善學者，則徒取《聖教》之簡易規範，而無由覓得二王金丹來脫換「凡骨」。入宋之後，《淳化閣帖》之刊刻，使皇家收藏名跡得以化身千百，固然遜於原跡，但終究比拼貼而成的《聖教》更能傳達形貌，人們之所見也更豐富得多，這個弊端，便稍稍緩解了。宋、元、明人「類能行草」，刻帖風行是主因，反過來，唐代「院體」行書之興，主因則在於真跡被朝廷庋藏了，只有《聖教》流傳易得。

其三，帝王往往也是古代法書的最大破壞者。梁元帝江陵焚書，已見上章，不必贅述。隋煬帝幸揚州時，特地派人將「妙楷台」和「寶跡台」所藏書畫大部分押運隨行，結果，船到中途沉沒，大部被毀，損失慘重。這與梁元帝焚書相似，都是帝王直接造成的。還有一種情況，是帝王之好引起收藏者畏禍損毀書畫。武后時張易之曾借修整內庫書畫之機，以作偽充真的調包計竊出不少書畫原跡。張被殺後，這些原跡歸薛稷，薛死後又歸歧王李范，李范在玄宗徵集時隱瞞不獻，後來只好全部焚毀以避欺君之罪。太平公主曾從內府求得《樂毅論》真跡，籍沒後，此作被咸陽一老婦藏在袖中偷了出來，而吏員追索甚迫，老婦懼，只好投於灶中。類似上述事例，在古代帝王家天下的制度下，想來是絕不鮮見的。尤其當王朝大廈將傾時，王室自身猶且不保，又能奈書畫何？由此而損失的，曷可估算！

唐太宗過愛《蘭亭》，死後竟以殉葬，致使千古名跡，長眠玄宮，空令後人神往。

三、殊途同歸：儒、道、佛的初步融合

隋、唐時代，中國文化的三大精神（思想）支柱儒、道、佛學都獲得長足進展，逐漸走向融合。

儒學定鼎、盛行於兩漢四百年間，但最後在內部讖緯化及外部諸多因素的衝擊下，沉寂了數百年。然而，它從誕生起就已經具備作為封建制度的思想基礎這一品格就決定了：無論社會如何動亂，只要政治、經濟性質沒有根本改變，它就將占據文化體系的核心地位。隋、唐時代也不可能悖離這一歷史規律。唐高祖李淵說：「父子君臣之際，長幼仁義之序，與夫周孔之教，異轍同歸，棄禮背德，朕所不取。」①唐太宗也表示：「朕今所好者，唯堯舜之道，周孔之教，以為如鳥有翼，如魚依水，失之必死，不可暫無耳。」②

從漢末開始，佛教經過幾百年的傳播、演化及與中國傳統文化相衝突後的調整，逐漸建立了自己的威望，深入人心，形成一種強有力的文化力量，並進而通過日益廣泛的信眾而構成強大的社會力量。大業六年（六一〇年），彌勒信眾發起突擊端門事件，成為隋末農民起義的先兆；大業八年（六一二年），陝西鳳翔沙門向海明聚眾數萬人，聲勢浩大，引起了朝野上下的巨大反響。李唐王朝在統一天下的征戰中，也多次不得不借助佛教徒的力量。如：武德三年（六二〇年），李世民圍

① 《唐會要》卷四十七。
② 《貞觀政要》卷六。

洛陽、攻王世充，少林寺僧眾出力甚多；武德五年（六二二年），李淵在馬邑（今山西朔縣）募集沙門二千餘人為軍。李唐王朝的統治者當然深知，把這一支已具相當規模又帶有相對獨立性的社會力量納入新王朝的統治秩序中，為新王朝效力，實在是一個重要的現實問題。

與佛教情形相似，在魏晉南北朝伴隨玄風大熾而興起的中國本土宗教——道教，也已在此時形成一支不容忽視的社會力量。東晉以來長期左右政治局面的士族如王氏、謝氏、陸氏以至王族司馬氏，都是道教重要派別天師道（也稱五斗米道）信徒。東晉時著名的孫恩、盧循起兵就由天師道發起。李唐大業之成，道教徒眾也有與焉：大業十三年（六一七年），李淵在晉陽起兵，道士平定盡以資糧給李淵之女平陽公主的軍隊，當李淵軍隊到達蒲津關時，平定道士八十餘人，向關接應。[1]單從唐代來說，道教由於奉李耳為教主的關係，更獲得了特殊的地位，李唐皇室出身貴族，但本不是望族，在隋、唐初期門閥觀念尚重的氛圍裡，尊奉道教，可以給皇室提供一個抬高聲望的極好依據。唐初，佛道曾發生過一次激烈的爭論，轟動朝野，最後李世民不得不親自決斷，於貞觀十一年（六三七年）下詔說：「朕之本系，起自柱下，鼎祚克昌，既憑上德之慶；天下大定，亦賴無為之功。」[2]清楚地表明了唐初對道教的這種心態。

這樣的歷史和現實背景，決定了儒、道、佛三家在隋唐必定處於一種既矛盾又共生的狀態。一方面，三家都要爭取占據社會政治和文化的中心地位，為此必然展開針鋒相對的鬥爭，唐初的佛道之爭，晚唐的興儒滅佛運動就是這種矛盾鬥爭的必然產物。另一方面，三家互有短長，誰也無法徹

① 見《混元聖記》卷八。
②《唐大詔令集》卷一百一十三。

底地消滅另兩方面取得獨尊地位。因此，在整個隋唐時期，儒學為主體，道、佛為輔，三者調和共

存。這種狀況的必然結果，就是三者在矛盾衝突中逐漸走向融通匯合，從而蘊育出宋明理學。

三者既競爭又共生的狀態，對唐代學術、文化的昌明，具有深遠的意義。對於書法的發展來

說，則提供了許多直接而具體的契機。

(一)儒、道、佛經典、論著的大規模整理和增長所引起的經籍抄寫問題，

給書法提供了發展普及機會。

長孫無忌等撰《隋書‧經籍志》說：「經籍也者，機神之妙音，聖哲之能事，所以經天地、緯

陰陽、正紀綱、弘道德，顯仁足以利物，藏用是以獨善。學之者將殖焉，不學者將落焉。大業崇

之，則成欽明之德，匹夫克念，則有王公之重。其王者之所以樹風聲、流顯號、美教化、移風俗，

何莫由乎斯道。故曰：其為人也，溫柔敦厚，詩教也；疏通知遠，書教也；廣博易良，樂教也；潔

靜精微，易教也；恭儉莊敬，禮教也；屬辭比事，春秋教也。……其教有適，其用無窮，實仁又之

陶鈞，誠道德之橐籥。」真是「為用大矣」！這是儒家學者的典籍功能觀，其實，任何學派、宗教

都重視典籍的整理工作。因此，各種典籍的整理、收集、重訂等工作，就成為唐代文化事業中非常

引人注目的一個方面。

儒家作為國家意識形態的主導，得天獨厚，而且歷史綿長，典籍最為弘富，經典整理工作當然

亦最突出也最有規模。

隋開皇三年（五八三年），秘書監牛弘表請分遣使人搜訪異本，每書一卷，賞絹一匹，校寫完

後，原本歸還主人。於是民間異書大量湧現。滅陳之後，所獲不少，經籍漸備。然而其本大多紙墨

不精，書寫也比較拙陋，只好將這批書匯集編次保存起來，稱為「古本」，而另外詔求天下工書之

士，在韋霈、杜頵的統領下，補續、重抄、成正、副二本，存入宮中，正、副本之外的，就分別填

充到秘書監，這次整理，得書三萬多卷。

煬帝登基以後，對文化事業也十分重視。其時秘閣之書限寫五十副本，分為三品：上品以紅琉

璃為軸，中品以紺琉璃為軸，下品漆軸。分別存放在東都觀文殿西廂特建的書庫裡（不包括佛道經

書和書畫）。這批書數量有多少，現在不能審知，但武德年間接收時的狀況可以給我們提供一些信

息。其時（武德五年）司農少卿宋遵貴奉命用船運載這些典籍赴京師，結果有的中途傾沒，所存者

十不一二。在長孫無忌等人撰《隋書》時，存書部數一萬四千四百六十六部，卷數八萬九千六百

十六卷（其中不包括副本和書畫，但包括佛、道經），不難想原有數量之龐大。《舊唐書》評價

煬帝說：「隋氏建邦，寰區一統，煬皇好學，喜聚逸書，而隋世簡（檢）編，最為博洽。」此論或

不為過。

《新唐書·藝文志》提供材料說：隋嘉則殿有書三十七萬卷，至武德初只餘八萬卷。貞觀時，

魏徵、虞世南、顏師古相繼任職秘書監，奏請購天下書，選召五品以上子孫工書者為書手，編寫藏

於內庫，並由宮人掌管，其數失載。可見唐初即已有見於典籍的整理。

英武天子唐明皇，當其勵精圖治之時，文教昌明，允推鼎盛。為使修書工作得以順利展開，玄

宗在物質上給予優渥的保障：(1)設立專門機構。在著作院裡專設修書院，以後在京師大明宮光順門

外及東都明福門外又創立集賢書院，唯學士出入。(2)文具優厚供給。每月給蜀地所產麻紙五千番，

每季給上谷墨三百三十六丸，每年給河間、景城、博平、清河四郡所產兔皮一千五百張為製筆原

料。至於修書的具體過程，《舊唐書》記載比較明確：第一次，開元三年（七一五年），由馬懷

素、褚無量整比太宗高宗時舊籍，《新唐書》説玄宗到東都時，偶爾還親自檢校。第二次，開元七年（七一九年），詔借公卿士庶家藏異本繕寫之，及成，召百官入乾元殿東廊參觀，「無不駭其廣」。第三次，開元九年（七二一年），殷踐猷、王愜、韋述、余欽、毋煚、劉彥真、王灣、劉仲等重修成四部書錄兩百卷。反覆數次大規模的修正圖籍之後，館藏典籍弘富。《新唐書・藝文志》記：其著錄者五萬三千九百十五卷，而唐之學者自為之書又二萬八千四百六十九卷。《舊唐書・經籍志》記為：五萬一千八百五十二卷（當不含唐時新書）。《新唐書》還記載：其本有正有副，軸帶帙簽皆異色以別之。這樣圖書總量起碼就得翻倍。

安祿山亂起，這些圖書幾乎片紙不存。亂後，肅、代重儒術，屢次詔購，元載為相時，曾下令以一千錢購書一卷，又命拾遺苗發等為使者，到江淮搜括尋訪。文宗時鄭覃任侍講，深以經籍未備為憾，因詔令秘閣搜採，四部之書復完，分藏於十二庫。黃巢兵起，再度散失。昭宗志弘文雅，秘書省上奏稱：本省原掌書十二庫七萬餘卷，廣明亂後，一時散失，後又購得二萬餘卷，後又稍損，還有一萬八千卷，不過都被京城制置使孫惟晟收存了，秘書閣被教坊樂人和軍隊占住，希望遷出樂人及軍隊，把書還付本省，校其殘缺，漸令補輯。昭宗一一詔准。不過，此時國勢衰頹，藩鎮割據，時刻威脅朝廷，國且不保，書將焉附，因此並沒有起到什麼大作用。

佛道典籍的整理，規模也比較龐大。《隋書・經籍志》記載，隋時有道經如下：經戒三百一部九百八卷，餌服四十六部一百六十七卷，房中十三部三十八卷，符錄十七部一百三卷，共計三百七十七部一千二百一十六卷；有佛經如下：大乘經六百一十七部二千七十六卷，小乘經四百八十七部八百五十二卷，雜經三百八十部七百一十六卷，雜疑經一百七十二部三百三十六卷，大乘律五十二部九十一卷，小乘律八十部四百七十三卷，雜律二十七部四十六卷，大乘論三十五部一百四十一

卷，小乘論四十一部五百六十七卷，雜論五十一部四百三十七卷，記二十部四百六十四卷，共計一

千九百五十部六千一百九十卷。

《新唐書·藝文志》錄書方法與《隋書》異，依「經、史、子、集」四部分類，佛、道書皆入

「子錄」中之「道家類」，而且從實際收書來看，主要收錄從古至當時各家著述（包括經之傳、

注、疏、論），共得書一百三十七家一百七十四部。因為經典大多沒有採錄，故這個數字只占佛、

道書的一部分。

從佛教方面說，姑且不算前代遺留下來的經典及著述，僅看唐人所譯、所著，就可以證實我們

上述推論是合乎實際的：玄奘譯經論七十五部一千三百三十五卷；玄奘弟子窺基有《周明大疏》等

撰述四十三種；武則天時，從于闐求得八十卷本《華嚴經》，由于闐人實叉難陀主持譯出；惠能

有《壇經》之述，並譯鈔經典及著述六十一部二百三十九卷；南印僧菩提流支編譯《大室積經》一

百二十卷；中印僧善無畏譯《大日經》；玄宗親為《金剛經》作注頒行天下；南印僧金剛智譯《金

剛頂》等經；不空和尚譯述有一百二十部一百四十三卷，等等。顯然，唐時佛書數量，絕對超出

《新唐書》所記。

道經的數量不如佛經弘富，但唐人的整理、撰述也有一些。貞觀十五年（六四一年），命太常

博士呂才與諸術士刊定陰陽雜書中可行者，得四十卷；唐初名太史、反佛健將傅奕注《老子》、撰

《音義》，集《高識傳》行世；李淳風注《老子》，此外有文集十卷及曆法等書；

孫思邈自注《老子》、《莊子》，撰《千金方》三十卷、《福祿論》三卷、《攝生真錄》及《枕中

素書》、《會三教論》各一卷；武則天令尚獻甫於上陽宮集學者撰《方域圖》；天寶十四年（七五

六年），頒發御注《老子》及《義疏》於天下；吳筠有文集二十卷，其中《玄綱》、《神仙可學

論》為達識之士所稱，所作詆釋文賦，人皆傳寫。

以上是官方整理典籍和私人撰述的大致情形。如果把考察範圍再拓展一些，我們還會發現同樣規模弘大的一項典籍抄寫工作，這就是：一般士人為學習研究而傳抄典籍，佛僧、道士傳抄本教經典，善男信女發願抄發佛教經典。

這一方面的資料相對較少，但通過仔細尋找也不難獲知一些情況。首先是儒家經籍。既然國家考試科目主要依據的都是儒經，則凡欲仕進者，皆須有書，理固當然。前述唐代幾次修書工作，都注重從民間、士人家中徵集，往往而致「經籍遂備」，就足以說明儒經廣泛存在於民間，這一點無庸贅言。至於佛道經典，流布範圍固然不及儒經廣泛，恐怕為數也不少。南朝入隋僧人智永手書千六百多卷（只是劫餘）。道教經典，開元中曾令士庶家藏《老子》一本，不久，又置崇玄學，令習《老子》、《莊子》、《列子》、《文子》，依照經例參加科考。天寶初，因道經傳本少，訛誤多，特命有司寫成十種定本，付諸道採訪使頒行。從這些跡象來看，私家藏書的總數，只在國家館閣藏書量之上，而絕不會更低。

《千字文》八百本，分送浙東各寺，是一個例證。大寺院和民間傳抄的佛經，現存最集中的莫過於敦煌遺書。據統計，遺書總數至少有四萬二千件，其中，僅陳垣所著《敦煌劫餘錄》中即收佛經八

我們知道，印刷術的發明、使用，約在唐末，則如此大規模的典籍整理、傳抄工作，毫無疑問都必須由人工完成，客觀上提出一個要求，即大量的高水準的抄書手。

《唐會要》記載了唐代文化機構中的各類書手：

集賢院：寫御書一百人；

弘文館：楷書（手）三十五名；

崇玄館：楷書二十人；

史館：寫國史楷書三十人。

《新唐書》所記稍有不同：

弘文館：楷書十二人；

集賢院：寫御書手九十人；

崇玄館：失載；

史館：楷書十二人，寫國史楷書十八人，楷書手二十五人；

秘書省著作局：楷書五人。

此外，還有一些文館如東宮崇文館、文學館等，書手人數中傳闕載。國有典籍，主要均由這些人抄寫，其工作量是相當驚人的。有兩條史料，很直觀地說明這種情形，第一條，即我們前已舉過的，玄宗時給集賢院提供的物資；第二條，出《唐會要》，貞元三年（七八七年），秘書監劉太真奏，請停省內供紙四萬六千張，而改供麻紙及書狀藤紙一萬張用以添寫經籍。

工作繁重，而又不能草率拙劣，則抄書手自當有比較高超的書寫功力，不僅要寫得快，還必須美觀、整潔，利於閱讀。從國家（或雇佣主）的角度看，應該重視培養這方面的人才，而從抄手的方面說，要以此為業，也必須付出心血精研書藝。

唐代對書法人才的培養很重視。從敦煌文獻提供的材料可知，敦煌寺院蓄養了大批奴役，舉凡看倉、看園、牿草、牧羊、放駝、泥木紙皮、修佛、打鐘、灑掃等等工作，都有專職工人。同樣，佛經抄寫及其他文事工作，除僧人自為之外，當也有專職人員。這些人員，全靠外招，未必合用，因此，寺院也兼辦教育（敦煌遺書中曾見學仕郎所抄寫的詩文經籍），其中一項重要內容，即是書

法教育。書法教育採用的範本，現在已發現的主要有：《蘭亭序》、《真草千字文》、《溫泉銘》（唐太宗）、《化度寺碑》（歐陽詢）、《聖教序》（褚遂良）、《金剛經》（柳公權）、一些蒙師抄寫的啟蒙讀物如《開蒙要訓》，此外還有經文中常見難字表一類的抄本如《諸雜難字一本》（伯三一○九）和《涅槃經難字抄》等。教師的態度是相當負責的。如斯二七○三《千字文》，明顯是一份習字紙，由老師書寫字範，然後學生依樣臨摹，累積至十字左右後，老師再示範一遍，學生再臨，如此反覆，可至三四次。斯一六一九號也是一張習字紙，內容是《蘭亭序》，同樣由老師書寫字範，相當嚴謹。可以看出，教學效果是比較理想的。《蘭亭序》臨習的水平，已經有一定高度。高水平的寫手，可以得到超拔。

另外，對從事書寫工作的人員給予一定優待，如敦煌地區設立有專門的抄經機構「經坊」，賢館因為憐恤書人勞役年深，先後奏請准許書人校成五考後便可以參加銓選（當是流外入流內的小銓）。

館、崇文館、司經局中任命校書、正字一類低級官吏，不須拘泥於登科與否，可以加功訪擇，取志行貞退、藝學精通者任命，所謂「綜核才實，唯在得人」。又，大中四年（八五○年），史館、集度。《唐會要》記：元和三年（八○八年），詔令秘書省、弘文

常例寫經二十五人，他們的日常生活，由官方負責，不必顧慮生計，這已經是難得的了。無論官局中的書手或是水平較高的普通書手，如果遇到好的主顧，便能得到相當高的報酬。如伯三一二六號說，中和四年（八八四年），歸義軍節度使賞書碑、鐫碑志四人「鞍馬縑細」。即使是書寫水平稍差的，若勤懇努力，也能勉得溫飽。京潛一五號《大般涅槃經》的題記記有當時價格：《大般涅槃

目，記的卻是實物，如「張山海書幡價領得物七宗：布一疋、麥兩碩，油一升」等。當然，對於既經》，三吊；《法華經》，十吊；《大方廣經》，三吊，《藥師經》，一吊。京鳥八四號《書幡賑

乏門第，又無資稟的書手們，政府與雇主的優遇，總是有限度的，而且往往也只能惠及少數人。客觀地看，從政府和雇主方面說，從總體上給書手營造的是一個適於生存的環境。僅這一點，應該肯

定，就是一種相當有效的促進措施了。

從經生方面看，學書積極性是比較高的，從上面所舉的習字紙可以看出，老師負責，學生的態度也非常認真，規行矩步，不憚其煩，一個字的臨習，往往在三四十遍以上，令人嘆服。伯三五六七《真草千字文》，為蔣善進臨本，從卷末題字看，蔣善進的書法，已達一流書手的水平，但臨寫此帖，仍然一絲不苟，疏秀俊逸。伯二七八○《褚遂良雁塔聖教序》臨本，帶有經生書的濃郁氣息，但也能看出明顯的效法學習的企圖來。此外，像伯四七六四、伯二六二二，都有《蘭亭》臨跡，雖不很高明，但也別有匠心。凡此種種，都可以證明書手們在對待書藝問題上，持一種積極探索的態度。有的書手，甚至是非常主動地在建立自己的風格：「今日書他智，他來定是嗔，我今蹄舍去，將作是何人。」①

正是在這樣的氛圍內，唐代湧現了一大批高水平的普通書手，他們依據職業特點，在楷書方面，孜孜以求，創造了風格獨特法度謹嚴的唐代經生書。它一方面吸收了魏晉南北朝以來的經生書法傳統，另一方面，又取法當代文人書風，既不乏北朝楷書的雄強茂密，也涵泳了南朝楷、行書的秀美妍妙，而且在法度的提煉方面，可謂厥功至偉。敦煌石室的許多經書，從意態風格到形體點畫，都和唐代大師們息息相通，形成一種水乳交融的關係：大師之風澤被經生，經生們的探索，構成大師出現的社會基礎。這一點，對於唐代書法（尤其是楷書）的發展來說，是個推動因素。可以說，忽視了書手們的巨大創造，也便無法理解唐代書法（尤其是楷書）的演變。從褚到顏到柳的唐楷發展脈絡，在經生書中，都歷歷可按，這一現象，已為當代治書史的彥哲們所重視。

① 斯三二八七《千字文》題詩。參見沃興華《敦煌書法藝術》。

(二)儒、道、佛不僅是重要的思想文化學說，而且也是重要的社會活動方式，具備獨特的社會影響力，因此，書法一旦與它們發生關係，往往會獲得書法活動本身難以實現的社會效應，出現藝以學傳的現象。反過來，三者的文化活動、社會活動，也時時要借助書法活動的力量和特殊的文化效應，書法由此得到廣闊的生存空間，出現學藉書興的現象。

儒學的社會影響無所不至，書藝以儒學傳播、儒學借重書藝的事例比比皆是。歸納起來，有以下兩種典型形態：其一，在社會範圍內刊布經典、訂正文字。最突出的事例是刊布石經。這種活動肇始於漢代刊布熹平石經，此後有曹魏正始石經。唐開成二年（公元八三七年）效法前朝，再刻石經。這是儒學的一件大事情，為此動用了大量的人力物力，僅現存石就有一百一十四石。如此規模，書寫方面的要求自然不能過於低劣。明趙崡《石墨鐫華》評其書云：「其用筆雖出眾人，不離歐、虞、褚、薛法，恐非今人所及。」碑現存西安碑林，可供索按。平心而論，其書固非上品，然端重有法，恪守唐人家數，終屬難能。更重要的是，它是官方刊布的經書正本，流傳面之廣，無可匹敵，對於一般讀書人來說，其書亦有一種啟蒙、規範作用，必然促進了整個讀書階層書寫的一般水平，使之循規入法，有效地加強了書法發展的社會基礎。唐玄宗曾親自校注《孝經》，親自書丹，刻石頒行天下，書用隸書，石現存西安碑林，比起開成石經來，它對書法發展的意義或許還要重要一些。隸書在開元天寶復興，而面目大率類此，應該說，與此舉或不無關係。唐代的楷書大師顏真卿，家學淵源，精小學，有《千祿字書》刻石饗世，也應該算是刊正文字的舉措，對顏體楷書的行世，作用亦不能低估。

其二，正德君子，享名當世，其藝亦以人傳。最典型者，是顏真卿和柳公權。顏真卿以平原郡守身分，率河北十三郡，力抵安祿山亂軍，成為中流砥柱；又以《爭座位表》斥責權臣僭禮之舉，耿正之氣，震動朝野；晚年為權奸暗算，奉派入李希烈叛軍中勸降，明知有去無回，而大義凜然，捨生取義，置威脅利誘於耳旁，直斥叛賊，終被縊殺，一生忠義，貫於日月，是儒家尊奉的典型。

他的書法，在世時本來聲譽不太高，但後人崇奉他的凜然正氣，無不視若拱璧，由此而漸漸認識其藝術價值，終至推舉為樹立唐風的典範。柳公權生時，唐代已臻末世，重建儒家政治、倫理道德之風熾盛，當其時，柳以「心正則筆正」答帝問，時人與後人均視為筆諫，亦體現了一種堂廡闊大、清剛蕭重的儒者風範。柳書固已極佳，但在當時及後世之享名若此，恐怕也與他的這種風範不無關係。其他如虞世南、褚遂良等，都首先是一個儒學視野中的名臣，其次才是書家，儒者、書者之間的相互映襯關係，也是相當明顯的。這樣的例子，是不勝枚舉的。

佛、道兩家獨特的人生哲學具有很大的社會影響，給書法提供相當有力的支持。唐代道士有一位道士司馬承禎，善篆、隸，玄宗召見，命以三體書《道德經》。唐代道士有不少重古體書法者，司馬承禎是其代表，他們對於盛唐時期篆隸的復興，當有推波助瀾之功。李世民為立國而征戰時，為收服人心，每在重大戰役後，由和尚設壇超度雙方陣亡將士，立碑致祭，請名家高手撰文書碑。其中一些名碑流傳至今，從中可以清晰地看出唐初書風承隋而來，下啟唐風的痕跡。隋末和尚智永，發願於房山雲居寺建藏經洞、刻佛經，以後師徒相傳，千年不絕，產生了廣泛影響。現存石經，已然成為研究唐以後楷書藝術發展的一座寶庫。著名道士葉法善，本身不善書，卻推重李邕，請李邕為書「葉有道碑」，時人傳為美談，竟演繹出「攝魂碑」的佳話。……凡此種種，都是書藝和宗教相互借重、相輔相成的雅事。

其三，如果說，上述兩點都還只是外部的促動，那麼，儒、道、佛三家從思想觀念上給予書法的影響，則通過實踐或書論，直接干預了隋、唐三百多年的書法發展。隋代僧人智永、智果，都於參禪之暇，留心翰墨，智永親書《千字文》八百本，使王氏一門家風不墜，至唐仍是入門範本。又傳徒虞世南，虞後來成為太宗近臣，直接影響了太宗的書法審美趣尚，在唐代大興王義之書法，樹立王義之為書聖的風潮中，虞是功不可沒的。智果則撰有書論名篇《心成頌》。他提出了書法結構、謀篇的數項法則，實開唐代書論中尚法理論的先河。孫過庭為陳子昂好友，「幼尚孝悌」，「忠信實顯」、「仁義實勤」。「仁孝自天，忠義由己」，可惜「有志不遂」（引文皆陳子昂語），中年夭徂。《書譜》是他傳誦千古、書文合璧之作。在《書譜》中，孫氏毅然以弘教自任，「不揆庸昧，輒效所明，庶欲弘既往之風規，導將來之器識」，儼有陳子昂幽州一泣的激昂之慨。傳世雖為序文，不是全編，但已蔚為大觀，溯源辨體，標風立格，正名述學，奄有漢魏晉以來書論之大成，其立論之精深，體系之弘博，主旨之端嚴，顯示出一位洄洄儒者的清剛典正的風範。此文於中國書論史的地位，實類元典，至今澤被書壇。玄宗時賀知章，性格風流倜儻，詼諧善謔，有道家之風，俾使典正書風，頓時改觀，唐代狂草之興，知章允為始作俑者。稍後之張懷瓘，深諳道家學氣，援入書論，著述弘富，成為孫過庭後又一大家，旨趣與孫氏迥異，別開一重境界，在書法與自然、書法與情感、書法的審美理想等關鍵問題上，獨標新格，為狂草書風的倡興，提供了有力的理論支持。中晚唐僧人懷素，遙繼張旭衣鉢，攜禪風之勁，橫逸書界，稍後晚唐僧高閑、亞栖、晉光、居士吳能等佛門信徒，再倡禪風，終使抒情狂逸之風，成為書壇的主流，兩宋以後，風靡天下。韓愈、劉禹錫等人，致力於重振儒學道統，餘暇之際，也對書法時有建言，力圖重建儒學統領下的書

法觀。書法理論、書法觀念在這三種思想文化匯聚、碰撞的背景下，得到了極大的豐富，儘管許多觀念還有待於與書法本身磨合，許多在這些觀念指導下的實踐並不成功，但我們不得不承認，書法藝術已經因此而提升了自己的文化品位，因此而增加了自己的文化內涵。尤其重要的是，書法觀、書法理論的這個豐富過程，是與儒、道、佛融合的整個中國文化發展過程同步的，它保證了書法可以最全面地與中國主流文化息息相通，我們認為，隋唐時期儒、道、佛共同為書法營造的得天獨厚的條件中，這一點是最為重要的。從此以後，書法才得以全面、徹底地步入整個知識階層，成為古代中國知識分子的精神活動（同時也是民族精神活動的代表）的一項重要內容。

四、驚神泣鬼：隋唐文學藝術

隋唐是中國文學、藝術的黃金時代，在這三百多年中，詩歌、散文、傳奇，各領風騷，繪畫、音樂、舞蹈，爭奇鬥豔。與社會結構的調整、儒道佛三者的融合進程相聯繫，各門類藝術分工越來越明確，但也在更高的層次上相互融通，共同發展。站在書法藝術的角度來看，一方面是書法作為一種獨立的藝術樣式，得到了越來越多的人青睞，其自身實踐、理論漸趨完備；另一方面，這種豐富自身、走向完滿的過程，卻不僅僅是書法自身完成的，而是在不斷地與其他門類藝術的相互作用中實現的。

(一)文學與書法

關係最密切的是文學。這是書法的實用功能決定的。據統計，史料記載唐人善書者有六百四十

多人，唐代著名詩人幾乎都被囊括。

上官儀，《書小史》稱其善書，與楊師道、劉伯莊並師世南，其書法過世南侄虞纂。

杜審言，《書小史》記其工草隸，曾謂人曰：「吾筆當得王羲之北面。」

韋陟，《書小史》記其書有楷法。《續書評》評其書「如蟲穿古木，鳥踏花枝」。

王維，《書小史》稱其「工草隸」。

李白，《宣和書譜》云其字畫尤飄逸。《山谷題跋》云：「其行草殊不減古人，蓋所謂不煩繩削而自合者歟？」豐坊《書訣》稱其大字得陶隱居梁昭明之法，而雄逸秀麗，飄飄然有仙氣。

張志和，《書小史》記其與顏真卿友善，工草書，跡甚狂逸。

張籍、蘇頌《魏公題跋》記：「予頃遊歷陽，見僧寺有收得其墨跡與詩刻，今覽此帖類昔所見者。……其用筆皆有法度。」

柳宗元，《書小史》稱其善書，家蓄魏晉尺牘甚富。《衍極》云：「子厚雅有負抱，而有永興公之餘韻。」

司空圖，《宣和書譜》稱其行書妙盡筆意。

杜旬鶴，《宣和書譜》云：「筆力遒健，猶有晉唐遺風。」

杜甫，《書史會要》稱其楷、隸、行、草無不工。《衍極》云：「子美以意行之。」

白居易，《東觀餘論》云：「投筆皆契絕矩，時有佳趣。」《宣和書譜》云：「居易書《豐年》、《洛下》兩帖與雜詩，筆勢翩翩，與時名流相後先。」

元稹，《宣和書譜》：「積楷書風流蘊藉，挾才子之氣。」

賈島，《書史會要》稱其八分似韓擇木。

第二類，在文學創作上成績斐然，而書法上則成績平平，然而，卻對書法滿懷熱情。以杜甫、

則又是內在相通的：清剛流暢、雅健脫俗、超然不羈。

文清新，字書狂逸，恰恰符合文學、書法的藝術規律。而若深入一步看，他們文學書法的意境，實

步（書法的狂逸表現，經孫過庭、武后到賀知章，已為張旭準備好了必要的歷史基石），因此，詩

意境不合，然而，我們卻認為這恰恰是他們善於運用文學與書法兩種藝術形式的證明，是深諳其規

律後作出的創造性選擇。他們沒有勉強自己越出時代的限制，也沒有扼制自己所體察到的時代的腳

天地人生的種種感受等，正表現了他們的這種能力。張、賀二人的詩文，有人以為與其草書的狂逸

藝術的表現手段、提升書法藝術的意境。歷史上傳為美談的張旭見擔夫爭道的悟草法以及張旭涵容

式。更重要的是，他們可以將文學意境化用到書法藝術中來（而不是生硬地套用），從而開拓書法

律。因此，他們不僅善於從世相人生中體察藝術的真諦，而且還能將這些無形之相，轉化為筆墨形

到相當高度的藝術家。他們不僅有一顆藝術的心靈，一雙藝術的眼睛，而且，深諳書法藝術的規

第一類，身兼文學家與名書家雙重身分。以張旭、賀知章為代表。他們是文學與書法藝術創作均達

我們不妨將這些文學家按其與書法關係的遠近，簡單地分成幾類。

位的提高，無疑會產生巨大的作用。

成文人普遍重視的一種重要的藝術，如此多的文學家自覺地從事書法活動，對書法藝術的繁榮及地

這樣的例舉，是無法窮盡的，因為文人皆須習書。但我們也已看到，書法活動從「小道」已變

……

李商隱，《宣和書譜》稱其「字體妍媚，意氣飛動，亦可尚也」。

杜牧，《宣和書譜》稱其「作草，氣格雄健，與其文章相表裡」。

韓愈、元結、劉禹錫等人為代表。他們或對書法大力褒揚，或參與理論研討，或給書法提供應用和傳播機會，從多方面提攜書法藝術。杜甫在褒揚書法方面，可謂不遺餘力，著名的〈飲中八仙歌〉描述張旭說：「張旭三杯草聖傳，脫帽露頂王公前，揮毫落紙如雲煙。」把一個縱酒揮灑的張旭，刻畫得如在眼前。在〈殿中楊監見示張旭草書圖〉中盛讚張旭說：「斯人已云亡，草聖秘難得。

……鏘鏘鳴玉動，落落孤松直。連山蟠其間，溟漲與筆力。俊拔為之主，暮年思轉極。未知張王後，誰並百代則。」而且，對於張旭，表示了痛悼之意：「及茲煩見示，滿目一凄惻。」老杜對書法、對張旭的真情，宛然可掬。在接下來的文字中，他評點了詩人數了倉頡之後歷代書法的狀況：「倉頡鳥跡既茫昧，字體變化如浮雲。嶧山之碑野火焚，棗木傳刻肥失真。陳倉石鼓又已訛，大小二篆生八分。秦有李斯漢蔡邕，中間作者寂不聞。峰山之碑野火焚，棗木傳刻肥失真。」固然是作詩時為引出下文而作的鋪墊，也足以見出他對書史是有相當知識的。在接下來的文字中，他評點了詩人韓擇木、蔡有鄰、張旭，以為李潮書法的陪襯：「尚書韓擇木，騎曹蔡有鄰，開元以來數八分，潮也奄有二子成三人。況潮小篆逼秦相，快劍長戟森相向。八分一字直千金，蛟龍盤拏肉屈強。吳郡張顛夸草書，草書非古空雄壯。豈如吾甥不流宕，丞相中郎丈人行。」對李潮的讚譽之高，直堪與太宗之褒王羲之相比，固然言過其實，卻恰恰表現了杜甫對書法人才的獎掖之忱。更可貴的是，杜甫在此詩中，鮮明地提出了一個主張：「書貴瘦硬方通神。」這是他本人文學風格的延伸，有重大的美學價值。而且，這個主張對於盛唐肥厚之風，是一種反叛，中唐以後，書風漸趨硬朗，與此主張是相呼應的。詩仙李白，以驅神役鬼的巨筆，寫下了長一百八十五言的〈草書歌行〉，盛讚懷素的草書：

少年上人號懷素，草書天下稱獨步。

墨池飛出北溟魚，筆鋒殺盡中山兔。

八月九月天氣涼，酒徒詞客滿高堂。

箋麻素絹排數箱，宣州石硯墨生光。

吾師醉後倚繩床，須臾掃盡數千張。

飄風聚雨驚颯颯，落花飛雪何茫茫。

起來向壁不停手，一行數字大如斗。

恍恍如聞神鬼驚，時時只見龍蛇走。

左盤右蹙如驚電，狀同楚漢相攻戰。

湖南七郡凡幾家，家家屏障書題遍。

王逸少、張伯英，古來幾許浪得名。

張顛老死不足數，我師此義不師古。

古來萬事貴天生，何必要公孫大娘渾脫舞。

整篇歌行，恰如懷素草書，一氣呵成，真力彌滿，極盡鋪張褒揚之能事。詩末提出的「我師此義不師古」、「古來萬事貴天生」的主張，反映了唐人書法中可貴的創造精神。終唐之世，這種精神一直是書壇的主流，這雖然不是文學家們賦予的，然而卻與他們的大力提倡有直接關係。現存唐詩中，詠懷素草書的，除李白此詩外，至少還有八首。而最引人注目的盛舉，則莫如懷素《自叙帖》中叙列的諸家題贊。毫不誇張地説，懷素之能享如此大名，文學家們的詠嘆，功不可沒。

文學家們的詠讚，當然都築基於自己的審美觀念之上，因此，其價值往往超出單純的吟詠，而

具有理論價值，如我們前舉李、杜詩。每一首詠嘆書法的詩都為書法提供了一種新的審美視角，都在充實著書法美的內涵。而有些文學大師，則超越感性，站在理性層次上，利用詩文的形式，主動鮮明地發表自己的書法觀點，探討書法理論問題。其中影響最大的是韓愈。在《石鼓歌》中，他提出「羲之俗書趁姿媚」的觀點，一反唐初以來尊王的主張，振聾發聵；在《送高閑上人序》中，他指出：「往時張旭善草書，不治他技。喜怒、窘窮、憂悲、愉佚、怨恨、思慕、酣醉、無聊、不平，有動於心，必於草書焉發之。觀於物，見山水崖谷、鳥獸蟲魚，草木之花實，日月列星、風雨水火，雷霆霹靂，歌舞戰鬥，天地事物之變，可喜可愕，一寓於書。故旭之書，變動猶鬼神，不可端倪，以此終其身而名後世。」將張旭書法「外師造化、中得心源」的創造特徵，闡說得淋漓盡致，不僅深中張旭書法肯綮，而且，也深刻地揭示了書法藝術創造的普遍規律。更具理論價值的是，在同一篇文章中，他強調書法藝術的表情達意性質，對一死生、解外膠的高閑上人之於草書，能否有張旭之心表示疑問。這一疑問，從反面強化了書法藝術創造中情感作用的這一理論問題，在中國書論史上的地位是相當重要的。與韓愈相先後的文學大師劉禹錫和柳宗元，站在儒家文藝觀的立場上，對書法在文化中應居的地位，作了再估價。劉禹錫在《書論》中提出書法應在「文章之下，六博之上」，既不可不計工拙，也不可以尚溺。柳宗元在《報崔黯秀才論文書》中，對時人追求詞藻文章和耽於書法發出了尖銳的批判，認為這都是「病癖」，其結果是去「及物之道以遠。而均之二病，書字益下」。不難看出，劉、柳對書法地位的重新認定，形成對盛唐張懷瓘理論的反撥。其根本目的，當然不在於否定書法，而在於重新強調儒家以天下為己任的人生使命感。然而，這種主張，卻標誌著在即將到來的宋明理學籠罩下，文人視書法為餘事這一態度的萌芽。宋人一反唐人對書法孜孜以求、謹嚴從事的傾向，而變為遊戲翰墨、任情恣性的書風，與中晚唐文學家

們提出的這種立場，有相當深刻的內在聯繫。要理解宋人書法立場的轉變，必須緊緊結合中晚唐文學革新運動來考察，文學革新運動中建立起來的文藝觀，同樣涵蓋了書法觀。

第三類，既未必善書，也沒有書論探討，但雅好斯道，獎掖善書者，為他們提供展示書藝的機會，傳揚他們的書藝。其代表人物，是元結。元結在湖南任職時，雅好山水，每登臨則有吟詠，為山川文飾。當時篆書家瞿令問在其治下，元結不恥下交，先後請瞿氏為他書寫了《陽華岩銘》（三體）、《峿台銘》、《唐亭銘》、《浯溪銘》等，刻在相應的景點上。這在當時，堪稱是一大盛舉，瞿令問書名之能流傳至今，元結此舉有直接關係。

文學與書法的關係，可以說是天然具備的，我們所歸納的這三類，當然不足以涵蓋其千絲萬縷的聯繫，但已經可以看出隋唐之際書法與文學進一步聯合的趨向。進入宋代以後，它們的關係更趨密切，書、文結合，幾乎是每一個書家、詩人共同的特徵，隋唐可謂開其先聲。

（二）繪畫與書法

書法藝術在萌生之初，與繪畫有著密切關係。此後隨著各自功用的不同而走著不同的發展道路。然而，在同一個文化背景中衍生發展的兩種藝術樣式，總是不可能割斷其聯繫的。隨著隋唐時代兩門藝術的地位的提高，兩者的溝通也隨之日趨緊密。

當隋煬帝建妙楷台、寶跡台的時候，無形中已經將這對淵源極深的藝術等量齊觀了。在隨之而興的唐帝國中，便有許多文人，自覺地將兩種藝術集於一身（有時還加上詩文，從而構成「三絕」）：

韓王元嘉，《書小史》稱其尤善書畫。

岐王元范，《書小史》稱其聚書畫，皆世所珍者。

王知慎，《書小史》稱其工書畫，與兄知敬齊名。

宋令文，《書斷》稱他「身有三絕，曰：書、畫、力。」

李思訓，以山水得名，亦能草隸。今傳世李邕書說：「思訓畫工神於鄭陸，墨妙聖於鍾王。」

吳道子，《書小史》稱其工書，善畫。

鄭虔，唐李綽《尚書故實》記：他曾在慈恩寺以柿葉學書。學成後，以詩、書、畫合為一卷，進呈皇帝。玄宗御批：「鄭虔三絕」。

田琦，《書小史》稱其工八分、小篆、署書、圖畫。

王維，工詩、善畫，也能書。

李權，《述書賦》稱他：「溫良之德，書畫兼美。誠依仁以遊藝，同上善之若水。」

張志和，《書小史》稱他工草書，跡甚狂逸。亦善圖山水，有逸思。

韓滉，《書小史》稱他工隸書章草，得張旭筆法，曾經提出：「不能定筆不可論書畫。」

張彥遠，有《法書要錄》、《歷代名畫記》之作，分別為書、畫學名著。

這份名單自然是掛一漏萬的，但已足見隋唐時書畫之間關係的新動向。一方面，是兩者的地位都在提高，日益擠入上層文化圈；另一方面，是兩者自覺不自覺地在融會貫通著。這一過程，值得特別重視的有以下幾個方面：

其一，書畫家在創作實踐中取長補短。據《歷代名畫記》記載，唐代繪畫大師吳道子，曾從張旭、賀知章學習書法，學書不成，因工畫。吳道子在畫史上是一代宗師，他的線條飄忽變幻，不可端倪，與他曾學書於張、賀有相當關係。而反過來，他的畫藝又促進了他的書法。《歷代名畫記》

說他「書跡似薛少保，亦甚便利」。薛書出於褚，點畫靈動瘦健，正與吳道子繪畫線條有異曲同工之妙。文人畫在中晚唐開始出現，利用筆墨方面營構深遠的意境，王維是一位重要作者，兼通詩、書、畫、音律的他，完全有可能在筆墨方面溝通書畫。可惜現在沒有傳下他的書作。

其二，書、畫的結合。中國畫從什麼時候開始題字，現在已不可確知。而有意識地使詩、書、畫結合，則是宋代文人畫興起以後的事。然而，唐代已有不少書畫結合的事例。前舉以柿葉學書的鄭虔，呈給玄宗皇帝的就是詩、書、畫製為一卷。唐初大畫家閻立本，曾為太宗繪凌煙閣功臣圖，曾和張旭自為畫像寫贊。有時，書畫作品不在一卷，然而卻在一地，同時面世，如開元中，吳道子曾和張旭在東都天宮寺觀裴旻舞劍後，一個書一壁，一個畫一壁，當時士庶，一天之中得見三絕，都以為幸事。書畫結合，有一個風格的諧調問題，迫使創作者審情度勢，調整筆墨，創作態度會因此而互相影響（上述吳、張二人，創作時都好酒使氣、縱逸奔放）。這都能使書、畫雙方獲益匪淺。

其三，書、畫理論的匯通。書畫家實踐上的相融、書畫作品的結合以及不少文人兼擅書畫的現實，迫使書、畫理論研究也開始逐步走向融通。張彥遠是晚唐書法理論大家，同時又是繪畫理論大家。他的著作，提出了一些非常重要的書、畫相通的命題。如《歷代名畫記》卷九云：「開元中，將軍裴旻善舞劍，道玄（吳道子）觀旻舞劍，既畢，揮毫益進；時又有公孫大娘亦善舞劍器，張旭見之，因為草書，杜甫歌行述其事。是知書畫文藝，皆須意氣而成。亦非懦夫能作也。」盛唐書論家張懷瓘，雖無畫論專書，然流傳下來的隻言片語，也足見他是兼通畫理的。《歷代名畫記》卷九記他評吳道子畫說：「吳生之畫，下筆有神，是張僧繇後身也。」「下筆有神」，與他書論中「深識書者，唯觀神采，不見字形」的主張相合。韓滉則從實踐中加以提煉，指出「不能定筆不可論書畫」，抓住了中國書、畫創作中共同的核心，也有相當的理論價值。後世論書畫用

筆相通的文字，都應用這句話來作引首。

當然，客觀地看，書、畫融通，大潮流在宋以後，隋唐只是作了一些重要的準備工作。

(三) 舞蹈與書法

唐代文藝與書法產生密切關係的，還有舞蹈。唐代舞蹈中的劍舞熱烈飄逸，意氣昂揚，杜甫〈觀公孫大娘舞劍器行〉有極其形象的描繪。這種驚天地、泣鬼神、一舞動四方的舞蹈，深得唐代人的青睞，或許，不如此不足以表現他們高蹈的胸懷吧？奇妙的是，它和繪畫、書法，在表現方式上絕然不同，卻取得了共鳴，吳道子、張旭，都曾經從劍舞中得到過直接的啟迪。《唐朝名畫記》記吳道子請裴旻舞劍一曲，「觀其壯氣，可助揮毫」，裴旻舞畢，道子奮筆，「俄頃而成，有若神助，尤為冠絕」。張旭則是看了公孫大娘舞劍之後，頓悟草書奧義。而張旭、懷素們書寫時的動作，也似乎充滿著舞蹈的精神。書法與舞蹈的奇妙聯繫，表明唐代書法藝術精神的開放性格，也表明了唐代文化的巨大的涵容力量。反過來，也可以說，書法與舞蹈，在文化精神的層次上，獲得了統一，它們都足以代表唐代的文化精神，這是它們得以奇妙結合的根本原因。

以上，我們簡略地描述了隋唐文學、繪畫、舞蹈與書法的關係，從中，我們可以深深地感受到隋唐文化的繁榮的博大，更深深地感受到隋、唐藝術立基於時代文化之中而產生的開放、融通性格，這種性格，使得各門類藝術之間，不是各自為政的局面，而形成互通有無、取長補短、共同進步的格局。這樣的格局，使得書法以嶄新的姿態步入士人、庶民中間，得到了迅速的普及和發展。

更重要的是，其他門類藝術的精神，在這一格局下，被引進書法藝術中，從而極大地豐富了書法藝術的內涵，提高了書法藝術的素質。可以說，如果沒有這種匯通的局面，書法就不會擺脫僅僅作為

一種技能的地位，而上升到中國文化的藝術象徵這一崇高地位。

五、張官置吏：隋唐職官選舉與書法

中國古代官吏的選舉、任免制度，到隋唐時代有一個歷史性的轉折：由前此的察舉、徵辟制轉向後此的科舉制。這一轉折，包含著兩重深刻變化：其一，官員任免時才學的分量加重了；其二，官吏來源的社會階層擴展了。察舉徵辟制，雖然也注重才學，但缺乏一個客觀標準，而科舉制選人時，直接的依據則是相對客觀的才學考試。以察舉徵辟的方法來選拔官員，一般而言，其範圍主要局限在上流社會，中下層知識分子難得重用升遷，所謂「上品無寒門」。而科舉制則打破了上品下品的區分，無論出身貴賤，同場競技，優勝劣汰，這對於士子文人無疑有巨大的刺激力。兩重變化的直接結果，是促成了文化在整體上的繁榮和在全社會的普及，這是業經證明了的一個不爭的事實。

在為選拔人才而設定的相對客觀的才學標準中，書法占有相當的比重。在唐代的官僚體制中，有書法專門人才的相應職位：中央一層有侍書學士[1]，《宣和書譜》曾描述這一狀況：「（唐代）張官置吏，以為侍書，世不乏人。」這是符合實際的；有國子監的書學博士的書博士[2]，書學博士「掌教文武六品以下及庶人之子為生者」。地方官員中，也有書助教的職位。

① 褚遂良、柳公權等人均從侍書出身，見《舊唐書》本傳。
② 《舊唐書‧職官志》等。

除官員而外，還有更為大量的吏員，散布在政府各機構中：弘文館有「楷書手」三十人；史館

有二十人；集賢殿書院有「書直、寫御書手」一百人；崇文館有「書手」二人，以上均見《舊唐書·

職官志》。此外，有大量的令史、書令史，都不是官，但卻是「入官之門戶」（歐陽修

語），亦是不易獲致的，「凡擇流外職事有三：一曰書……其工書工計者，雖時務非長，亦叙。」①

而獲得這些職位後，還可望升遷成為正式官員，「若能通《倉頡》、《史籀》篇者為上，並為流內

為職事。」②

這些專門人才是通過什麼途徑來有效地網羅的呢？有少量是通過舉荐。如褚遂良，「尤工隸書

（楷書）」，太宗之師虞世南歿後，太宗憾惜無人可與論書，魏徵舉荐褚遂良説：「（遂良）下筆

遒勁，甚得王逸少體。」太宗「即日召令侍書」③。還有一部分是機遇所致，如柳公權，「穆宗即

位，與奏事，帝召見。太宗曰：『我於佛寺見卿筆跡，思之久矣。』即日拜右拾遺、翰林侍書學

士。」

但這兩種途徑畢竟都有太大的偶然性，難以滿足官僚體制中龐大的各種需求。真正有保證的

可靠途徑還來自科舉。唐代「常貢之科有秀才，有明經，有進士，有明法，有書，有算。」④在唐代，

這些科目都是歲舉之科，是制度化的一種考試。《新唐書·選舉志上》同時記載了考試方法和內

容：「凡書學，先口試，通乃墨試《説文》、《字林》二十條，通十八為第。」又，《册府元龜

① 《唐六典》。

② 《唐六典》卷一。

③ 《舊唐書·褚遂良本傳》。

④ 《新唐書·選舉制》。

貢舉部·條制二》記：「書者試《說文》、《字林》凡十帖①，試②無常限，皆通者為第。」

唐代科舉除上述常科外，還有另一種形式，即所謂「制舉」，由皇帝親自下詔招考，「所以待非常之才焉」③。從地位上來說，制舉中式者不如進士科高，唐代人也比較輕視此科。但是，和歲舉諸科比較而言，制舉最為靈活：隨時可以開科，開科內容可以依據實際需要而定，而且，由於沒有常制，赴考者難以只為一時應考，專攻討巧。因此，中選者往往是本科的專門人才。《冊府元龜·貢舉部》列舉了唐代一百多次制科科目，其中，景龍元年（七○七年）十二月，下詔招納「善六書文字辨其聲象者」，這一科的性質和「明書（明字）」科類似。

遺憾的是，「明書」科和「善六書文字辨其聲象」科的中式者，現存文獻都沒有留下記載，我們無法確知三百年中考取這兩科的具體人物。

有一種意見認為，「明書」科和「善六書文字辨其聲象」科從考試內容和開科目的來說，都不是嚴格的「書法」科目，而毋寧說是「字學」科目。我們以為，持這種看法的人未免對古人過苛，這是欲以二十世紀的書法觀來要求古人。在古代中國人的觀念中，字學包含書寫問題（書法），書寫問題與字學密切相關。因此，「明字」科與「明書」科名雖有異，而實則為一。（順便不妨強調一下，這種觀念，合理地反映了中國書法藝術區別於其他藝術的一個本質規定：它以漢字作為藝術創造的材料。）在這種觀念的引導下，「明書」科（或稱「明字」科）與「善六書文字辨其聲象」科的設立無疑會極大地激發知識分子對書法的熱情。唐代有不少傑出書家，或本人精通字學，或是

① 《說文》六帖，《字林》四帖。
② 按《文獻通考》記為「口試」。
③ 《文獻通考·選舉考》。

家有字學傳統。如與蔡有鄰並稱的衛包，「通字學」①；中唐傑出書家顏真卿，祖上幾代都精通文

字之學。進一步看，精通字學能使書家具備一種歷史通識，全面地了解書法的歷史諸形態，從而作

出自己的審美選擇，而不致流於時弊，故步自封。唐代篆隸書頗稱興盛，名家迭出，與此當不無關

係。高明的書家，更可以多方融鑄，匯聚古今。如顏真卿，家傳篆籀之學，外祖一族（殷氏）又精

通隸書，本人復受時代宗王風氣影響及張旭親傳，於是古法新意，熔於一爐，顏體美名，流誦千

古。類似的情形，在清代又重演了一次，而且規模宏闊，致使整個時代書風為之一變，人所共知，

此不贅述。

與開科取士相配合的且同書法密切相關的另一項職官選舉制度是「銓選」。科考，是謀求入仕

資格，但考取者，未必即有官職，必須經過吏部銓選，才能得到實差。這第二關，對於文人來說，

同樣是非常重要的。吏部銓選，例有制度。《新唐書》卷四十五〈選舉制〉記：凡擇人之法有四，

即身、言、書、判。始集而試，觀其書、判，已試而銓，察其身、言。「書」的要求是「楷法遒

美」。《唐會要》卷七十五又載：「吏部銓人，必試書判。」此外，武官若欲謀文職，則「取書判

精工，有理人之才而無殿犯者」②。這是純粹地考校書寫技能，士人習書，遂成為必修的一門功

課。《新唐書》列傳中，記述有因「書判」優長而得官的進士和明經科中式者，姑擇列如下：

李廓：第進士，又以書判高等，補秘書正字。——卷一百四十六

楊敬之：元和初擢進士第，書判入等，遷西衛冑曹參軍。——卷一百六十

① 《述書賦·注》。
② 《册府元龜》卷六百三十〈銓選〉。

崔弘禮：及進士第，書判異等，靈武李彞表為判官。——卷一百六十四

鄭肅：第進士，書判拔萃，補興平尉，累擢太常少卿。——卷一百八十二

鄭畋：舉進士、賢良方正、書判拔萃，三中其科。——卷一百八十五

于邵：天寶末第進士，以書判超絕補崇文校書郎。——卷二百三

王緯：舉明經，以書判入等，歷長安尉。——卷一百五十九

孔戡：擢明經，書判高等，為校書郎。——卷一百六十三

孔岵：以明經補秘書正字，由書判拔萃，累轉左補闕。——卷一百六十三

這些人，在書法史上都籍籍無名，能以「書判拔萃」見用，可以想像，他們曾經下過怎樣的功夫。有不少文士，辛辛苦苦地考取了進士、明經諸科，卻在吏部銓選中屢屢碰壁，恐怕其中就有因書寫不佳而被黜者，惜史料無考。

如果書法方面的才能特別優異，還有可能上達天聽，從而得到超擢，成為皇帝的近臣，或進入館閣，成為專職侍臣。

唐館閣著名者如弘文館、集賢殿書院（簡稱集賢院）、翰林院等，都曾羅致書家供職。《唐會要》卷六十四《弘文館》記：貞觀元年（六二七年），曾招收京官子弟二十四人入館學書，命虞世南、歐陽詢教示楷法。虞世南死後，褚遂良因魏徵舉荐，成為太宗侍書。武則天時，鍾紹京「初為司農錄事，以工書直鳳閣」。

開元天寶年間，國勢承平，皇帝少年英武，舉國一派繁榮景象，文藝也頗為昌明，因此，這時以書聞名得到拔擢者，較前更夥。鄭虔，「好書，常苦無紙，於慈恩寺貯柿葉數屋，遂日往職肄書，歲久殆遍。」書成而後，「自寫其詩並書以獻」，深得玄宗賞愛，批其尾云「三絕」，並提升

為「著作郎」。

這時的集賢院中，人才濟濟。呂向，自右補闕調任集賢院直學士，常奉敕充使建造並模勒御碑，如《華岳廟碑》、《慶唐觀紀聖銘》、《紀泰山銘》等，皆由呂向模勒潤飾。韓擇木、蔡有鄰，因「玄宗妙其書」，亦先後入院供職。韓曾任集賢院學士副知院事，還先後擔任過太子、諸王侍書十餘年，以隸書名高一代。蔡天寶初為翰林學士，十年調任集賢院待制。與韓、蔡相先後的著名隸書家史惟則，則自開元二十四年（七三六年）起便入院擔任待制兼校理，歷官直學士、學士，先後達三十多年，安史亂後，猶致力於為皇室收集遺書。

集賢院中聲名最著者，當推徐浩。浩自開元十七年（七二九年）以校書郎充任集賢院校理，雖數度遷調，然最後以吏部侍郎兼判院事，成為院中最為煊赫的一位學士，榮寵極於一時。

著名的書法理論家竇蒙、竇臮兄弟，也曾入院供職，協助院中學士鑑別書畫。

從上述情況看，這時的集賢院，是當時全國書法研究的中心。呂、韓、蔡、史、徐均精擅隸書，唐隸的興盛，應該說，集賢院是中心。

與弘文館、集賢院分庭抗禮的是翰林院。翰林院雛形，自武德貞觀年間便有，其待詔，雖無名號，而職份精細：「有詞學、經術、合練、僧道、卜祝、術藝、書、奕」。開元二十六年（七三八年），將這些待詔人員稱作「翰林學士」，設立學士院，正式成為專掌內命的重要機構。入院奉直的首位著名書家，是張懷瓘和其弟懷瑰，兄弟二人都是由布衣以善書自舉應制，而被召入翰苑的。翰林院中，代有賢人。陸贄「登進士，中博宏詞，調鄭尉，罷歸」，然「復以書判拔萃補渭南尉，德宗立，由監察御史召為翰林學士」。翰苑中聲名最盛者，則推柳公權，歷侍數帝，三入翰苑身被榮寵，位至少師，罕有其匹。

僅這些材料已足以說明，書法在唐代人登科、干祿過程中的重要性。唐代書法（尤其楷書）的興盛，應該說，與唐代選拔官吏有莫大關係。

六、科舉取士：唐代文化教育與書法

唐代科舉制已比較完善，成為選拔官吏的主要渠道。與這個制度互為依倚的，是唐代的教育制度。王保定《唐摭言·兩監》記載：

按《實錄》，西監，隋制，東監，龍朔元年所置。開元以前，進士不由兩監者，深以為恥。……《國史補》亦云：天寶中……常重兩監。……十二載，敕天下舉人不得言鄉貢，皆須補國子及郡學生。

說明兩監在唐代士人生活中的重大意義，入兩監是參加科考的一項資格。雖然偶有例外，然而唐代舉人，多出身官方興辦之學，則是事實。由於這項制度的實施（中唐以後稍弛），唐代的官方教育是相當發達的：「自京師、郡縣皆有學焉。」①

中央一級的學校，首推國子監，即上述兩監，分設於西京長安和東京洛陽。下轄七類學科：「國子監……總國子、太學、廣文、四門、律、書、算凡七學。」②規模龐大。「貞觀五年以後，太宗數幸國學，遂增築學舍一千二百間，增置學生凡三千二百六十員。無何，高麗、百濟、新羅、

① 《淵鑒類函·政術部·選舉》。
② 《新唐書·百官志》，〈選舉制〉少廣文一學，為六學。

高昌、吐蕃諸國酋長亦遣子弟請入。國學之內，八千餘人。國學之盛，近古未有。」①即使到安史

亂後的元和年間，規模也仍不小，兩京諸館學生總計也有六百五十人。

兩監而外，又設崇文、弘文、崇玄三館，規模較小，但學生則多為貴族子弟。弘文館屬門下

省，常例學生三十人；崇文館屬東宮，常例學生二十人，以皇緦麻以上親、皇太后皇后大功以上

親，宰相及散官一品功臣、身食實封者，京官職事從三品、中書黃門侍郎之子為之。②崇玄館設

於開元二十九年（七四一年）正月十五日，在玄元皇帝廟裡，大曆三年（七六八年）時有生員滿

百。③

地方各級行政機構，也有學校設立：

大都督、中都督府、上州各六十人，下都督府、中州各五十人，下州四十人，京縣五十

人，上縣四十人，中縣、中下縣各三十人，下縣二十人。④

應該說，以今天的眼光來看，這種辦學規模似乎微不足道。然而在當時看來則已是相當可觀的

了。《冊府元龜·貢舉部·條制》曾記開元十七年（七二九年），國子祭酒揚瑒曾上書請求裁減生

員，原因是「恐三千學徒虛費官廩、兩監博士濫糜天祿」，可以證明這個看法。

在這個已經相當發達的教育體制中，書法占有一定的位置。

從中央一級說，「書學」赫然列於國子監直屬七學之內。其構成如下：「書學博士二人，從九

① 《唐摭言·兩監》。
② 《新唐書·選舉志》。
③ 《唐會要·貢舉下·崇玄生》。
④ 《新唐書·選舉志》。

品下：；助教一人。掌教八品以下及庶人子為生者……」①，「書學，生三十人，算學，生三十人，以八品以下庶人子之通其學者為之。」②這應當是常例，在教育最發達的時期，或許不止此。書學學生的學習內容：「《石經》三體限三歲（學成）、《說文》二歲，《字林》一歲。」③《百官志》中記與此同：「《書學以》《石經》、《說文》、《字林》為專業」，不過還加了一條：「兼習餘書」，所指不明，但應當有書寫方面的內容。

書學而外的國子諸學，除本專業的課程外，還要求「學書日紙一幅」④，國子學的學生，更是特別要求：「（專業而外）暇則習隸書、《國語》、《說文》、《字林》、《三倉》、《爾雅》。」⑤

門下省所屬的弘文館，其學士「掌詳正圖籍，教授生徒，朝廷制度沿革、禮儀輕重皆參議焉」⑥，職務比較重要。館中有校書郎，從九品上，除校理典籍外，還教授三十個學生。學生學成以後參加考試，其制度如「國子之制」。可惜典籍不曾記載他們所學的內容。但《新唐書·百官志》記：「貞觀元年，詔京官職事五品以上子嗜書者二十四人隸館習書，出禁中書法以授之。」這一記載亦見於《唐朝叙書錄》：「初置弘文館，選貴臣子弟有性識者為學士（當是學生），內出書命之令學。」由此可以推知，弘文館學生的學業中，書寫方面的訓練，比書學學生所占比重大。歐、虞等

① 《新唐書·百官志》。
② 《新唐書·選舉志》。
③ 同上。
④ 《新唐書·選舉志》。
⑤ 《新唐書·選舉志》。
⑥ 同上。

人曾擔任過這些學生的指導教師。

值得一提的是，內廷的教育也有書法方面的內容。「內侍省」有「宮教博士二人，從九品下，掌教習宮人書、算、眾藝。」「初，內文學館隸中書省，以儒學者一人為學士，掌教宮人。武后如意元年，改曰習藝館，又改曰萬林內教坊，尋復舊。有內教博士十八人：經學五人；史、子、集、綴文四人；楷書二人；莊老、太一、篆書、律令、吟詠、飛白書並棋各一人。開元末，館廢，以內教博士以下隸內侍省中官為之。」①這一機構，對唐代書法的直接影響，不會太大，因為一般人無從入學，而入學的宮人也一般不會有機會向社會傳播所學。然而從中可以窺知社會上學書熱情之高，流風披於內廷。反過來，內廷設館，是朝廷重書的一種姿態，對社會大眾學書的鼓勵作用，當超過設館本身。

地方一級教育機構，是否包含書法教育專科或書法教學內容，新舊《唐書》及一般書學文獻失載。不過，從當時科考與教育制度之間的依倚關係來看，理應有此設置。《金石萃編》收有一塊唐碑，其書者為一個縣學的「書助教」。

若此碑不偽，則至少可以斷定，我們上述推斷是可能的。當然，孤證不足以定說，其詳細情況，還有待於史料的進一步發掘。

綜合上面諸多情況來看，我們認為，書法在唐代官方教育體系中確實占有相當重要的位置，這是歷史的一大進步。僅僅從這一點上來說，唐代的書法教育制度就是一項了不起的、功在千秋的偉績。書法，正踩著教育的階梯，逐漸步入中國精神文化的堂奧。

① 《新唐書‧百官志》。

然而，我們也不能不承認，在當時的文化系統中，書法被認為是一種技藝、小道，壯夫不為（雖然盛唐張懷瓘曾極力抬高其地位，而終未根本改變），難以和經學、老莊之學乃至律學相較。

這一點，從下面兩項事情中可以看出來：其一，書寫博士、助教、學生身分地位與其他諸學的差異。國子博士正五品上、助教從六品上；太學博士正六品上、助教從七品上；四門博士正七品上、助教從八品上；律學博士從八品下、助教從九品下；書學、算學博士從九品下、助教（無品）。國子學生：三品以上及國公子孫，從二品以上曾孫；太學學生、算學學生：五品以上及郡縣公子孫，從三品曾孫；四門學生：七品以上、侯伯子男（爵）子為生及庶人子為俊士生者；律、書、算學生：八品以下及庶人子為生者。① 書、算兩科最為低下，甚至較律學還要低一些。其二，中舉者地位的差異。

《文獻通考·選舉考十·舉官》條記載：「凡秀才，上上第，正八品上；上中第，正八品下；上下第，從八品上；乙第，從九品下。弘文、崇文館生及第，亦如之。應入五品者，以聞。進士明法，甲第，從九品上；乙第，從九品下。」又：「明經，上上第，從八品下；上中第，正九品下；中上第，從九品下。書算學生，甲第，從九品下。」書算兩科仍然是最低者。

這種狀況，自有其歷史規定性，不能以現在的標準來橫加苛責，甚而否認其重視書法的客觀事實。但是，我們也因此可以推斷：一般出身較好或者性本聰慧、可入其他學校的「俊士」，往往便不會選擇書、算為入學志願。那麼，他們的書法課程，又如何保障呢？

途徑有兩種：其一是其他學校裡規定的「習書日紙一幅」或「暇則習隸書」。這無須贅言。其二則是家傳師授，簡言之，是私學教育。毫無疑問，這主要發生於官宦家庭之內（但也不排

① 俱見《新唐書·百官志》。

除民間有鬻書為業者如經生輩）。唐代雖然大力打擊門閥勢力，漢晉以來的大族如王、謝等急劇衰弱，但以宗法制為基礎的家族體制仍是主要的社會組織形式，因此舊貴族仍有遺存，且復滋生出不少新貴。這些家族，往往是既執權柄，又掌文壇，是社會政治、文化的核心。兩晉間得到後人豔稱的「四庾」、「六郗」、「三謝」、「八王」這種家族相傳、世代能書的例子，在唐代也是不勝枚舉。如顏真卿，世代兼精小學、篆籀或草隸①，而外祖殷氏又數代精通隸書（如殷仲容）、故其書兼篆、隸情意，家傳所致耳。又如徐嶠之、徐浩、徐璹三代，並稱能書，浩嘗自稱「臣長男璹，臣自教授⋯⋯頗知筆法」②。魏徵後人魏叔瑜，「尤邃草隸，以筆意傳其子華及甥薛稷」③。如此等等，不遑備舉。廣泛存在的家傳教育，有效地保證了書法傳統的延續和積累，從而為大師的出現提供一種可能性，顏真卿就是一個明顯的例證。應該說，在當時的歷史條件下，這是相當成功的教育方式。

然而，家傳有時並不保證一定能代代相傳而風規不墜，而且，藝術、學問之道，最忌故步自封、畫地為牢，所謂「轉益多師是汝師」（杜甫詩句）是也，兼以唐代門戶之見，已較鬆弛，因此，拜師學藝，在唐代也蔚然成風。不自縅所知，好為人師，誨人不倦者，也所在皆是。著名的例子，如懷素擔笈游於上都，謁見當代名公④，固然主要是自炫其技，但初衷卻因為所見未廣，意在拜師。又如孫過庭，精研書理，遂有感於世傳「筆陣圖」等教科書及時人種種謬識貽誤學者，乃銳身自任，作《書譜》；張懷瓘感於「夫人學書須從師授」，作《玉堂禁經》；韓方明作《授筆要

① 參讀《顏家廟碑》。
② 徐浩《古跡記》。
③ 參見朱長文《續書斷》。
④ 《自敘帖》。

說》；林蘊作《撥鐙序》。凡此種種，皆意在求學或教授正法。

由於當時文化傳播條件的限制，前人法書秘籍難得而窺，依靠自學而企圖成才，並非輕而易舉的事，那麼，親炙名師、明師，恐怕是入學、家傳之外的最佳選擇了。因此，我們不妨說，師授的教育方式，也是唐代書法之能成就顯赫的一大原因。

從上面介紹的情況，我們可以歸納出唐代書法教育的幾個特點。

1.官方教育重字學。由於字學主要涉及篆、隸等古文字，因此也可以說，重視篆、隸的教學。這一點，從武后內廷習藝館設篆書，飛白書博士，也可以看出來。

2.官方教育重楷書。雖然文獻中只籠統地提到弘文館生學書，未明字體。但國子學生則明確規定「暇習隸書（即楷書）」，與此相呼應的，是內廷習藝館設楷書博士。

3.私學則比較靈活，涉及多方面，各揚其長，競相鬥豔。

教育是藝術、學術昌明發達的根本，往往直接影響藝術、學術發展。唐代書法也不例外。雖然唐代帝王普遍提倡王體行書，但由於教育制度中未能體現這一特色，故王體行書亦未一花獨豔。相反，在教育中占主導地位的楷、隸、篆，獲得了相當的成績。篆隸去古已遠，能有此局面，已屬不易，不能不歸功於教育。而楷書之普及更得力於書法教育。以這種良好的社會基礎為依托，私學教育又為書法藝術的高水平發展提供了獨特條件，終於導致了唐代書法百花爭放、傲視千秋的鼎盛局面。

七、文房四寶

唐至五代的書寫用具與前代相較有明顯的發展。這與文化藝術的空前繁榮是緊密相關的。唐代

的文人墨客對書寫用具有很特殊的感情。唐人文嵩，稱「硯」姓石名虛中，字居默，封即墨侯。韓愈稱筆為毛穎，又作《瘞硯銘》。官方對書寫用具的發展也十分重視。南唐即於歙置硯務，於蜀置紙務，於饒置墨務，各有官。

(一)筆

魏晉時書法藝術得以全面迅速地發展，製筆業也因此不斷發展。筆的品種日益增多，製作工藝逐步改進，出現了一些名筆坊和製筆能手。

至唐代，安徽的宣城成為全國的製筆中心。這是中國製筆史上第一個被歷史文獻記載的製筆中心。宣城所產毛筆通稱宣筆。著名筆工有陳氏和諸葛氏。他們所造之筆為當時書家所稱道。宣州陳氏（佚名）為製筆世家。據傳晉時王羲之，曾親手寫過「求筆帖」向陳氏之祖求筆。唐時著名書法家柳公權，也曾向陳氏求筆。可見其所製筆影響非凡。唐時宣州人諸葛氏（佚名）為宋代著名筆工諸葛高的先輩，與當時宣州陳氏同享盛譽。鄭文寶《江表志》載：「宜春王從謙，喜學書札。學二王楷法，用宣城諸葛筆，一枝酬十金。勁妙早於當時。從謙號為『翹軒寶帚』。」可見唐時諸葛筆亦頗受推崇。

唐代毛筆實物，從吐魯番阿斯塔那——哈拉和卓古墓中已有出土。從報告的照片看，筆桿增粗，筆頭粗壯。據日本出版的資料介紹，日本正倉院收藏部分唐筆（圖版44）。這些毛筆的筆桿長二十厘米左右，細端直徑一‧五～二厘米，與吐魯番出土的唐筆相似。

唐人造筆主要繼承魏晉人所傳之法，以兔毫為主，精選勁挺毫毛，稱為紫毫。宣城之人採為筆，千萬毛中選一，筆亦頗受推崇。唐代大詩人白居易在〈紫毫筆〉中寫道：「江南石上有老兔，吃竹飲泉生紫毫。宣城之人採為筆，千萬毛中選一

毫。」韓愈、柳宗元也都寫過讚揚兔毫的詩。白居易還在〈雞距筆賦〉中的題注裡寫道：「以中山兔毫作之尤為妙韻。」唐代製筆原料除兔毫而外，亦有山羊毛和黃鼠狼毛等其他原料，不過這些原料的採用則相對居後。日本正倉院舊藏的「天平筆」，則以羊毫為主，鹿毫為被，筆桿筆帽都極講究。

　唐代書法是中國書法史上繼魏晉書法之後的又一個高峰。尤其楷、行、草諸體在繼承魏晉的同時又有了新的突破，這些不同的書體對毛筆的性能和品質提出了不同的要求。初唐時期由唐太宗李世民倡導，書風崇尚王羲之，故依魏晉之法所製的兔毫之筆，能為當時書家所採用。魏晉人所作之書多為小楷或行草尺牘，故而「短筒式」的兔毫之筆較為適用。然而至盛唐，由於紙的普遍使用，字越寫越大，出現了中楷、大楷以及榜書，草書則出現了連綿狂草。原先短筒式的筆，因過於剛狠，又有易於乾枯的弊病，顯然已不合書法藝術發展的需要。宋人邵博《聞見後錄》中載：「宣州陳氏，家傳右軍《求筆帖》……。柳公權求筆，但遺兩枝，曰：公權能書，當繼來索，不必卻之。果卻之，遂多易常筆，曰：前者右軍筆，公權因不能用之。」可見以魏晉之法所製之筆，在其時已不甚合用。隨著唐代書法的發展，書家明確地提出了對筆的新要求。柳公權柳氏帖云：「近蒙製筆，深慰遠情，但出鋒太短，傷於勁硬。所要優柔，出鋒須長，擇毫次細。管不在大，副縷須齊。副齊則波摯有憑，管小則運動省力。毛細則點畫無失，鋒長則洪潤自由。」① 可見柳公權對以魏晉之法所製之筆已不滿意，迫切需要出鋒優柔適中的長鋒筆。這種長鋒筆則以山羊毛為主要原料較好。所以長鋒筆在唐代應運而生，並為宋代長鋒羊毫的盛行奠定了基礎。而這種筆的盛行反過來又影響了唐

①梁同書：《筆史》。

宋書風的改變，形成唐宋時期縱橫馳騁的藝術風格。

(二)墨

　　唐代由於文化藝術的高度發展，對墨的需求大增。墨除用於政府辦公外，還廣泛用於書法、繪畫、抄錄、拓碑、木版印刷以及婦女化妝等。同時墨已被作為玩賞和收藏的對象。如《雲仙雜記》中就記載許芝藏有妙墨達八樹之多。黃巢起義時，避亂埋在地下，事平取之，墨已不見，惟石蓮匣存。宋人晁以道《墨經》中載：「古人用墨，多自製造，故匠氏不顯。唐之匠氏，惟聞祖敏。」於此可見唐代社會對墨的需求量增大，迫切需要有專門的人從事製墨業。但此時製墨之藝仍未形成行業的規模。至五代時，墨匠的社會地位有了進一步提高。南唐著名墨工奚廷珪，因製墨技術高明深得後主李煜的賞識，讓其擔任墨務官，並賜給國姓，稱李廷珪。

　　唐五代之墨不僅產量增加，而且品質也有很大的提高。李白《贈張司縣歌》中贊道：「上黨碧松煙，夷陵丹砂末，蘭麝凝珍墨，精光乃可掇。」祖敏造墨以鹿角膠煎膏而和製，其妙無比，聞名天下。所製之墨後人稱為「祖敏墨」。唐墨實物傳世極為稀罕。發掘於安徽祁門，北宋一古墓中上壓刻「大府」二字的「大府墨」，即為唐墨。其墨面樸素，而墨質頗為堅實，也可見唐墨之品質。唐墨實物雖極稀少，但唐人墨跡傳世的尚不少見。如王羲之書跡的一些摹本：現藏日本的《喪亂帖》，傳為馮承素等人所摹的《蘭亭序》，武則天時複製的《王氏一門法帖》等。此外如顏真卿的《祭侄稿》，孫過庭撰書的《書譜》等，以及在敦煌藏經洞發現的唐人所寫的數量頗多的經卷。這些墨跡存世都在千年以上，但依然點畫清晰、神采照人。其中濃淡枯濕之處略無走失，如同初寫一般，可見唐墨品質非同一般。

南唐時李廷珪所製之墨，不僅為後主李煜所賞識，亦為世人所讚譽，人稱「廷珪墨」或「新安

香墨」。古籍《遯齋閑覽》中記載：宋大中祥符時「……李廷珪墨，某貴族偶誤遺一丸於池中，疑

為水所壞，因不復取。既逾月，臨池飲，又墜一金器焉。乃令善水者取之，並得其墨，光色不變，

表裡如新，其人益寶藏之。」宋人李孝定《墨譜》稱讚廷珪墨具有「豐肌膩理，光澤如漆」的特

點。宋人稱之為「天下第一品」。

李廷珪墨之所以享有極高的聲譽，是與其技藝上的精益求精分不開的。他在墨的配方中加了珍

珠、麝香、冰片、樟腦、藤黃、犀角、巴豆等十二種藥物。這樣製成的墨，能防腐、防蛀、久貯不

變，磨成的墨汁香氣襲人，書寫時流暢不滯，光彩照人。李廷珪於用膠方面，尤有獨到之處，創造

了「對膠法」，即在煙中加入等量的膠。而在此以前，人們製墨用膠分量只有煙的一半。另外他還

在膠中添加了生漆。和膠時，他首創了分次和入的方法，有時多到四次，稱「四和膠」。

唐五代之墨在形制上較前代亦有所不同。唐代之墨，墨錠上已開始用墨印子，這樣便增添了

墨的藝術色彩。宋人何遠在《春渚紀聞》中說，他曾在任道遠家中見到古墨數種，其中有唐高宗時

鎮庫墨一笏，銘曰「永徽二年鎮庫墨」。元人陸友仁在《墨史》中說，米芾曾得唐大曆二年（七六

七年）李陽冰所製供御墨一錠，「其制如碑，高逾尺而厚二寸，面麼犀文，堅澤如玉」，面及背銘

文有篆書及行書三十六字，內有「臣李陽冰」字樣。至南唐墨的形式則更為講究，有「劍脊龍紋

墨」、「雙脊鯉魚墨」、「蟠龍彈丸墨」等名色。此時製墨已經使用了墨模，不像唐前期那樣在做

成條塊後，僅僅用墨印壓上一個印子而已。

唐代的製墨中心是在易州和潞州地區。易州唐代曾一度改為上谷郡。據《新唐書・藝文志》

載，唐玄宗命人抄寫「四部書」，由太府每季供給書手們「上谷墨」三百三十六丸。易州在今河北

省易縣。潞州則在今山西省東南部長治市一帶。唐代也曾一度改為上黨郡。所謂「上黨松心」也就是指潞州的松煙墨。唐代後期，北方一帶戰亂頻頻，迫使大量中原人口南移。這樣易州、潞州一帶的製墨業隨之衰落。到了五代南唐時，南方的歙州、宣州一帶，就成了新的製墨中心。南唐著名墨工李廷珪祖籍便是易州，唐末為躲避戰亂隨父遷居歙州。於此亦可知南唐製墨技術的高度發展是直接繼承了唐北方的製墨技術形成的。

(三) 紙

唐五代時造紙業更加興盛，紙的品質空前增多，據《燕閑清賞箋》記載有：「側理紙，松花紙，流沙紙，彩霞金粉龍鳳紙，綾紋紙，短帘白紙，硬黃紙，布紙，縹紅紙，青赤綠桃花箋，藤角紙，縹紅麻紙，桑根紙，六合箋，魚子箋，苔紙。」[1]《清秘藏》載：「李後主有會府紙（長二丈寬一丈，厚如繪帛，分量重），陶谷家鄱陽白（長如匹練），南唐澄心堂紙（膚如卵膜，堅潔如玉、細箔光潤，為一時之甲）。」[2]由以上記載也可以窺見當時造紙技術的發達。

文獻記載唐代開始造出宣紙。唐時張彥遠《歷代名畫記》中記載：「好事家宜置宣紙百幅，用法蠟之，以備摹寫。」可見其時宣紙已被書畫家使用。唐時宣紙亦被列為貢品。《舊唐書》有如下記載：唐天寶二年（七四三年）陝郡太守韋堅，引滻滻水至望春樓下，匯成廣運潭。唐玄宗登樓看新潭。韋堅聚江淮船隻數百艘。為首之船由陝西縣尉坐船頭口唱得寶歌。百女和歌，鼓樂齊奏。後

① 《美術叢書》三集。
② 《美術叢書》初集。

面漕船各標郡名，依次前進，船上滿載本郡著名特產。在數百艘漕船中，僅宣城郡奉紙筆，說明當地宣紙紙質地精良甲於全國。

宣紙的生產以青檀樹皮和稻草為主要原料。經過浸泡、灰掩、蒸煮、漂白、打漿、水撈、加膠、貼烘等十八道工序和近百種操作過程，歷時一年方可造成。宣紙由於產於涇縣，涇縣舊屬宣城郡，故名「宣紙」。宣紙質地綿韌潔白細密，紋理美觀，吸水性強，既受墨又顯墨，墨韻層次清晰。又具有耐挫折、抗老化、防蟲蛀、耐熱耐光、不變色、易於長期保存的特性。宣紙宜書宜畫，故被人們譽為「紙中之王」、「千年紙壽」。

宣紙有生紙和熟紙之分。宋人邵博《聞後見錄》中載：「唐人有熟紙，有生紙。熟紙所以研妙輝光者，其法不一。生紙非有喪事故不用。」可見唐人日常所用宣紙以熟宣為主，生宣紙只是在有喪事時使用。唐時裱背書畫亦用生宣。張彥遠《歷代名畫記》中載：「勿以熟紙背，必皺起。宜用白滑漫薄大幅生紙。」生宣紙是直接從紙槽抄出後，經烘乾而成的未經處理加工的白紙。生紙的吸水性強，潤墨性好，用於潑墨畫、寫意畫和行草書體，筆觸層次清晰，濃、淡、乾、濕、燥五色俱顯，奇趣百出。生宣紙經過上明礬、骨膠、塗色、洒金、洒雲母、塗蠟等方成為熟宣。唐代官府專門設有造紙和對紙進行加工的作坊，並有專門的「熟紙匠」。《新唐書‧百官志》中記載「弘文館曾設置……，熟紙裝潢匠八人」。《唐書‧百官志》中亦記載秘書省設有「熟紙匠十人」。熟宣紙有施色渲染不洇不漏的特點，適宜於書寫小字或作工筆畫。

明人宋應星《天工開物》中記載：「凡紙質用楮樹皮、與桑穰、芙蓉膜等諸物者為皮紙。」唐時是中國皮紙生產的旺盛時期，多取用瑞香皮、楮皮、桑皮、藤皮、木芙蓉皮、青檀皮等皮纖維製作紙張，形成當時深受人們歡迎的一大皮紙品類。皮料製作的紙比麻紙更好，其質地堅實，富有韌

性，耐拉耐磨。漢至唐近千年間傳世的書法繪畫絕大多數用的是麻紙，皮紙產生後很快成為主要的書畫用紙。據專家考證馮承素摹《蘭亭序》用的是皮料纖維紙，李建中《同年帖》用的是皮紙，宋時皮紙已成為皇帝御用紙，宋徽宗趙佶草書《千字文》帖本即是用大幅皮紙寫成。

唐代加工紙種類頗多。影響最大的是「硬黃」，它是經過染色及塗蠟碾光而成，亦稱「黃硬」。硬黃紙的原紙一般多用麻紙，先是經過用黃蘖汁浸染，然後把紙放在熱熨斗上，用黃蠟塗勻，再加熨燙使平，這就成了硬黃紙。這種紙雖然稍硬，但瑩澈透明，以之蒙物無不纖毫畢現。它又具有防潮防蠹、久藏不壞的特點。黃蘖是芸香科植物，它的內皮色黃，含有小柏鹼、黃柏鹼等多種生物鹼，有較好的殺蟲作用。塗蠟是為了增加紙的透明度，同時也有使紙光滑防潮的作用。宋人趙希鵠《洞天清錄集》中記載：「硬黃紙，唐人用以書經。染以黃蘖，取其避蠹。以其紙加漿澤瑩而滑，故善書者多取以作字。」硬黃紙在唐代除用來寫字外，又常常用以摹寫前代名帖。《洞天清錄集》云：「今世所有二王真跡，或用硬黃紙，皆唐人仿書，非真跡。」《紫桃軒綴緻》云：硬黃

「大都施之魏晉鍾、索、右軍諸跡。」宋人米芾《書史》載：「有唐摹右軍帖，雙勾蠟紙，」「右軍唐摹四帖，……兩幅是冷金硬黃，……。」遼寧省博物館藏有唐代勾填本《王羲之一門書翰

（又稱《萬歲通天帖》）一卷。卷中包括王羲之《姨母帖》、《初月帖》，王獻之《廿九日帖》，王僧虔《太子舍人帖》等。這是萬歲通天二年（六九七年），武則天命人用硬黃紙雙勾廓填而成，其勾填極為精妙，墨跡中的濃淡枯濕都能細緻地表現出來。所以這種用硬黃紙勾製的複製品，被認為僅僅是「下真跡一等」。其他如現藏上海博物館的王羲之的《上虞帖》和現在已流在海外的《行穰帖》都是用硬黃勾摹而成的。

與硬黃相對而言，唐代還生產一種硬白紙。這種紙不施色，只以蠟或其他藥料塗布原紙的正反

兩面，再以卵石或弧形的石塊碾壓磨擦，使之光亮、潤滑、密實，使纖維均勻細緻。紙的厚度比硬黃稍厚。其色不呈現黃色，故又稱「白蠟紙」或「白經箋」。硬黃紙及硬白紙都是蠟紙的主要品種。

唐代名妓薛濤還創製了一種深紅色的水彩箋。宋人蘇易簡《文房四譜》中記載：「元和之初，薛濤尚斯色，而好製小詩，惜其幅大，……乃命匠人狹小為之。蜀中才子既以為便，後裁諸箋亦如此。特名曰『薛濤箋』。」「薛濤箋」又稱「浣花箋」，或「浣花溪箋」。唐代李商隱〈送崔玨往西川〉中記載「浣花箋紙桃花色，好好題詩詠玉鈎」，詩人許友也寫詩讚道：「春城御柳韓生句，錦水桃花薛氏箋」，明人宋應星《天工開物》稱「薛濤箋其美在色」。

唐代還生產一種加工較為考究的「水紋紙」。即將紙逐幅在刻有字畫的紋版上進行壓磨，使紙面隱起各種花紋圖案，故又稱「砑花紙」或「花帘紙」。

（四）硯

古代硯的作用是將墨或顏料研細以利書寫。製硯多取天然礫石。隋唐以後漸興以陶泥製硯，出現了著名的「澄泥硯」。同時唐由於先後發現了端石、歙石、魯石、洮石等宜於造硯的石料，良材加上精工出現了「四大名硯」，即端硯、歙硯、魯硯、洮硯，從而奠定了硯在中國文化藝術殿堂中的尊貴地位，揭開了中國硯史上最輝煌的一頁。

洮硯是以古洮州（今甘肅省，甘南自治州臨潭一帶）之洮河的硯石製作的硯，又稱「洮石硯或洮河硯。洮硯又有綠洮與紅洮兩種，尤以綠洮為貴。宋人所寫《雲煙過眼錄》中記載：「洮石名硯，北方最貴」宋人趙希鵠《洞天清錄集》中記載：「除端、歙二石外，惟洮河綠石，北方最貴漪，如玉斗樣。」

重。綠如藍，潤如玉，發墨不減端溪下岩。然石在臨洮大河深水之底，非人力所能致，得之為無價之寶。」唐時洮硯製作較盛，與端硯、歙硯、澄泥硯齊名。柳公權《論硯》中記載：「蓄硯以青州第一，絳州次之。後始重端、歙、臨洮。」

山東諸石製作的硯統稱為「魯硯」。唐青州（今濰坊、淄博、益都等地）所產石硯為魯硯之冠。其紅絲硯，因硯中多呈柑黃地紅絲紋、紫紅地黃絲紋等，絲紋十餘層，次第不亂，故稱「紅絲石」。「紅絲石」唐推為第一。唐人李石《續博物志》中曾道：「天下之硯四十餘品，以青州紅絲石為第一」。宋人唐彥猷《硯錄》中記載了紅絲硯的特點：「紅絲石華縟密致，皆極精妍。既加鐫鑿，其質之華澤殊非耳目之所聞見。以墨試之，其異於他石者有三：漬水有液出，手拭如膏，一也；常有青潤浮泛，墨色相凝如漆，二也；匣中如雨露，三也。」

歙硯的硯材產於江西婺源龍尾山一帶的溪澗中，故歙硯又稱「龍尾硯」。北宋人唐積《歙州硯譜》中記載：「婺源硯，在唐開元中，因獵人葉氏逐獸至長城窟裡，見壘石如城壘狀，瑩潔可愛，因攜歸之。後數世葉氏孫持以與令。令愛之，請得匠手琢為硯，由是天下始傳。」南唐時歙州地方官，把龍尾硯石獻給中主李璟，並推薦了一名雕硯名手李少微，李璟封之為硯官，專門為官家製造石硯。李少微注重傳授鑿硯技藝，拜之為師的周全及兒子李明都成為當時較有名的硯工，並出現了「三姓四家十人」等眾多的琢硯藝人。至後主李煜時，宮中所用「澄心堂紙、李廷珪墨、龍尾石硯三物為天下之冠。」①

婺源舊屬歙州（今安徽歙縣）。歙州所產硯石尚有歙縣的刷絲石、祁門的細羅紋石等。但其品

①李之彥《硯譜》。

質以龍尾石為最優。而歙硯之所以見重於世，也主要是由於龍尾石的緣故。特別是其中的「金星」、「眉子」等名品，石質堅潤，結構緊密，撫之如肌，磨之有鋒，不易涸墨，滌之立淨，為世人所重。蘇東坡《孔毅甫龍尾硯銘》云：「澀不留筆，滑不拒墨。瓜膚而谷理，金聲而玉德，厚而堅，樸而重。」「金星硯」唐時已作為皇帝的賜硯。唐開元二年（七一四年），玄宗賜給宰相張文蔚、楊涉等人的「龍麟月硯」，即為歙州所產的「金星硯」。

端硯產於廣東肇慶。因該地古屬端州，故名「端硯」。據清人計楠《石隱硯談》引蘇軾的話說：「端溪石始出唐武德之世。」南宋人葉樾《端溪硯譜》云：「府東三十三里有山曰『斧柯』（在今肇慶市郊），在大江之南，蓋靈羊峽之對山也。斧柯山峻嶒壁立，下際潮水。自江之湄登山行之四里，即為硯岩也。先至者為『下岩』。下岩之中有泉出焉，雖大旱未嘗涸。下岩之上為中岩，中岩之上為上岩。自上岩轉山之背曰龍岩。龍岩蓋唐取硯之所。後下硯得石勝龍岩，龍岩不復取。」《端溪硯史》稱端硯的特點是：「體重而輕，質剛而柔。摩之寂寞無纖響，按之若小兒肌膚。溫軟嫩而不滑，秀而多姿。握之既久，掌中水滋，蓋筆陣圖所謂津耀墨無價之奇材者也。」唐代大書家柳公權舉天下諸名硯後云：「然皆不及端。」唐代詩人劉禹錫有「端州石硯人相重」之贊語。宋代蘇東坡特書《端硯銘》贊道：「其色溫潤，其制古樸。何以致之石渠秘閣，千夫挽綆，百夫運千，篝火下縋，書香是托。」

唐人還使用陶製的硯具。「澄泥硯」即屬陶硯一類。其製作方法是借助於古代製作磚瓦、陶器的工藝，把泥土經過澄濾去粗渣，沉澱後加一些堅固劑，經製坯鍛燒製成。「澄泥硯」質地堅硬耐磨，易於發墨，不損筆毫，不耗墨。在一些古籍中還把「澄泥硯」與端硯、歙硯、洮硯並稱為唐代四大名硯。唐時虢州（今河南靈寶縣南）已成為全國製作澄泥硯的著名產地。宋人李之彥《硯譜》

中載「虢州澄泥，唐人品硯以為第一」。

硯的生產至唐五代普遍以重裝飾，尤其講究雕刻線條和造型。唐代在端硯上已有「琢成飛燕古釵頭」的裝飾紋樣，這說明唐代的端硯已發展為實用和欣賞相結合的工藝品。唐代硯式中較為流行的是「箕形硯」。廣東博物館藏有一九六五年十二月在廣州動物園出土的唐「箕形硯」。硯長二十厘米，寬一四‧五厘米，高四‧五厘米。底部凸出，前有兩扁足。唐代以前多用矮几，故硯台多有足。唐末出現了高腿書案，硯台逐漸發展為今制。現在發現的唐代硯式還有一種龜形硯。一九八七年九月，在河南洛陽老城東關外，發現一龜形澄泥硯殘片。僅存硯身前部。硯底有足，其色呈青灰色，質地細潤。據有關人員研究為唐代前期遺物。唐代還有一種「三彩硯」。所謂三彩並不只限於三種顏色，它是泥土燒製的一種多彩陶質的硯。除一般的白色外，還有淺黃、赭黃、淺綠、深綠、藍色等。其釉質的主要成分是硅酸鉛，呈色劑是各種不同的金屬氧化物。三彩硯與其他三彩釉質陶器初唐以後盛行。南唐時又推崇利用石料天然形態琢成的既可供研墨又可觀賞的硯，如著名的「三十六峰硯」。據《靈璧志略》中記載後主李煜有一種御硯：「長僅逾尺，前聳三十六峰。高者為華蓋峰。參差錯落者為月岩，為玉筍，為方壇，為翠巒。又有下洞三折而通上洞。中有龍池，無雨則津潤，滴水少許於池內則經旬不燥。」「三十六峰硯」為「靈璧硯山」之一種。此硯以古泗水（今安徽靈璧城北七十里黃土層中）中海藻化石製成。由於此石受萬年波濤衝擊，因而形成峰巒透空，形狀百態的石塊。該石色清潤，石質縝密，硬度較大。故而所製之硯既可以研墨又可以作假山觀賞。

唐至五代隨著士大夫文人對精品硯的珍愛，製硯技術逾加精妙。除南唐著名硯工李少微等精於鑿硯技藝而外，五代後晉關右（陝西）製硯家李處士更精於補硯之絕技。宋人蘇易簡《文房四譜》

中記載：李處士「能補端硯之百碎者，齋歸旬日，即復舊矣；如新琢成，略無瑕類，世莫得其法也。」

八、燦爛求備：隋唐五代的書法著述

書論研究在隋唐也進入了一個新的輝煌時期。

研究的方向呈多樣化，其中《書譜》等著作堪稱綱領性的文獻。而張懷瓘的研究，深入到史、論、技法、鑒賞諸多方面，是集成式的研究。一系列技法研究，表明人們對書法形式美的認識發展到一個新的高度。分支的研究則開始走向深入。

當代意識和歷史意識明顯增強。這個時期記錄當時書法活動和收藏情況的著述大大增加。同時還出現了匯錄前代書法著述的專書，表明研究開始走向學術化。

理論建樹成績斐然。隨著書法在文化圈中地位的上升，思想家、文學家、宗教人士紛紛介入書法，為書法帶來深刻的思想，書法與文化的聯繫走向深層。

(一)文字學

南北朝時，由於政治分裂，南北阻隔，文字使用遂出現混亂。兼以字體上，隸、楷、草、行雜而用之，故而異體不斷滋生。北齊顏之推在《顏氏家訓‧雜藝篇》中，曾呼籲文字的統一。至初唐便再一次有了整理文字、統一文字的運動。據《唐六典》記載，當時沒有校書郎正字之官。其職責是掌管典籍校讎、文字刊正工作。被校勘整理的書籍中共有五種字體：一為「古文」，其時已經廢

棄不用。二為「大篆」，只在刊載石經時使用。三為「小篆」，用於印璽及幡碣。四為「八分」用於碑碣。五為「隸書」，用於典籍、表奏、公私文書。唐人稱新的楷書為隸書，在唐代通行文字為楷書，故唐代整理規範文字的重點亦主要表現在楷書方面。

唐承隋繼續推行科舉制度，故而迫切需要文字有一個統一的規範。字音的統一，大體上由隋人陸法言的《切韻》來完成。字義首先是經典釋義的統一，有孔穎達的《五經正義》作為官方頒布的標準。字形的統一，則由顏師古的「字樣」奠定了良好的基礎。

《唐書·儒學傳》曰：：「帝嘗嘆五經去聖遠，傳習寖訛，詔師古於秘書考定、多所釐正。」顏元孫《干祿字書·序》曰：「元孫伯祖（師古）故秘書監，貞觀中刊正經籍，因錄字體數紙，以示校雠楷書，號為顏氏字樣。」顏元孫本人作《干祿字書》。其名「干祿」者，元孫自序云「篔仕觀光，惟人所急。循名責實，有國恆規。既考文辭，兼詳翰墨，升沉是密，安可忽諸。用捨之間，尤須折衷，目以干祿，義在茲乎」。則其作書之用意可見。《干祿字書》的體例是以「平、上、去、入」四聲編次文字，具言「俗，通，正」三體。〈序〉裡解釋說：：「所謂俗者，例皆淺近，唯籍帳、文案、券契、藥方、非善雅言，用亦無爽，倘能改革，善不可加。所謂通者，相承久遠，可以施表、奏、箋、啟、尺牘、判狀，固免訛訶。所謂正者，並有憑據，可以施著述、文章、對策、碑碣，將為允當。」大曆九年（七七四年）顏真卿官湖州時，書以勒石。開成四年（八三九年），楊漢公復摹刻於蜀中。此正字體之第一書也，自此以後，宋有婓機《廣干祿字書》、郭忠恕《佩觿》繼起。

除《干祿字書》外，唐代頗有影響的文字學著作有：：陸德明的《經典釋文》，張參的《五經文字》，唐玄度的《新加九經字樣》。《五經文字》分為一百六十部，凡三千二百三十五字，分為三

卷，採於《說文》、《字林》及石經。《九經字樣》自序云：「大歷中，司業張參，掇衆字之謬，著為定體，號曰《五經文字》。傳寫歲久，或失舊規，今補見漏，一以正之。又於《五經文字》本部之中，採其疑誤，舊未載者，撰成《新加九經字樣》一卷。凡七十六部，四百二十一文。」據此可知《九經字樣》是補《五經文字》之略。《經典釋文》除釋字義外於字體亦曾注意。

唐代字樣書的出現，對楷書的通行產生了積極的影響。唐玄宗在開元二十三年（七三五年）作《開元文字音義序》說「古文字唯《說文》，《字林》最有品式。因備所遺缺，首定隸書，次存篆字，凡三百二十部，合為三十卷」（在唐時仍稱楷書為隸書）。秦漢時經書皆用不同字體書寫，一是漢時通行的隸書，一為秦時通行的小篆，一為戰國時的「古文」，至唐最終以楷書統一了起來。這是唐代文字學的巨大貢獻，也是楷書通行不衰的重要原因之一。而小篆、「古文」也因此最終完成了它的歷史使命，進入了真正的古文字行列之中。

（二）著錄及叢輯

唐代書法活動較前代為盛，故記錄當時書法活動的著述亦較前代為多。此類著述主要有：韋續《敘書錄》一篇，武平一《徐氏法書記》一篇，徐浩《古跡記》一篇，張懷瓘《二王書錄》一篇，盧玄卿《法書錄》一篇，何延之《蘭亭記》一篇，司空圖《書屏記》一篇，無名氏《唐朝叙書錄》。《唐朝叙書錄》凡四則：一記唐太宗李世民命褚遂良鑑定書法之事，一記唐太宗作書，一記高宗作書，一記武后時編寫《寶章集》之事。《書屏記》記徐浩為其先人作一書屏，凡四十二幅，八體皆備，極為寶貴。卒以遭亂毀失，因作是編以記之。《蘭亭記》記王羲之《蘭亭序》真跡授受源流及唐太宗李世民計賺、殉葬之始末。《法書錄》，朱長文《墨池編》稱為「跋尾記」。此篇記

王廙、齊高帝、王羲之法書裝褙印記及跋尾事。《古跡記》叙述唐太宗時收羅二王法書之盛及武后時之散失，繼述玄宗時再收再散的情形。讀此可知二王書跡之顯晦存亡。《徐氏法書記》蓋武平一受徐浩之託，記二王書帖之聚散情況，頗為詳備。《二王書錄》亦記二王書跡聚散之事並及梁元帝焚毀圖書，可與武平一《徐氏法書記》及徐浩《古跡記》參證。《叙書錄》記述開元時叙錄二王、二張法書真跡之事。除側重記述書法軼事或書跡存亡外，亦有集錄書家書作的著述，如褚遂良所撰的《右軍書目》。此書記右軍行書、正書目。正書凡四十帖，行書凡三百六十帖。足見唐初右軍書跡流傳尚多。

中國書法發展至唐，不僅湧現出許多偉大的書法家，而且出現了不少傑出的書法理論家，書論著述甚為宏富。由於世風尚書，為了便於世人的學習和借鑒，唐代出現了匯集書法資料的叢輯。最著名的是張彥遠所集的《法書要錄》。《四庫提要》曰：「是編集古人論書之語，起於東漢，迄於元和，皆具錄原文。如王愔《文字志》之未見其書者，亦特存其目。惟一卷中王羲之教子敬筆論一篇，三卷中蔡邕書無定體論一篇，四卷中顏師古注急就章一篇，張懷瓘六體書一篇，有目無書。然目錄俱注『不錄』字。蓋彥遠所刪，非由缺佚。其急就章注當以無關書法見遺。餘則不知其故矣。其書采摭繁富，漢以來佚文緒論多賴以存。既庾肩吾《書品》、李嗣真《書後品》、張懷瓘《書斷》、竇臮《述書賦》各有別本者，實亦於此書錄出。自序謂好事者得此書及《歷代名畫記》，書畫之事畢矣，非夸飾也。末為《右軍書記》一篇。凡王羲之帖四百六十五附王獻之帖十七，皆具釋文。知劉克莊閣帖釋文，亦據此為藍本。則其沾溉於書家者非淺尠矣。」據此我們可知《法書要錄》的價值和意義。此類著述除《法書要錄》外，尚有《墨藪》二卷，舊題唐人韋續撰。是書匯輯前人論書短篇而成，或加以刪節，漫無條理。其所輯諸篇，不著撰人姓氏，最為疏失。

(三) 書法理論

隋唐五代的書法理論十分豐富。概括起來大致可分作三類：以言技法為主的，包括對執筆、用筆、點畫書寫要求及各種字體的論述；有以品藻為主的，重在品評書家作品；亦有綜合論述的。

傳為歐陽詢所作的《八訣》，一稱《八法》。篇中運用比喻的方法提出了對八種點畫的書寫要求。然撰人不詳。傳為歐陽詢所作的「永」字八法，詳言點畫的書寫要求，於初學者入門甚為有益。同時論述了執筆須「虛拳」、「指齊」；運筆須「意在筆先」；用墨須知道「墨淡則傷神，絕濃必滯筆鋒」；結體上「不可頭輕尾重」，當「斜正如人，上稱下載」，「四面停勻，八面俱備」。並且論述了創作前的精神準備，應當「澄神靜慮」。唐太宗李世民的《筆法訣》亦具體論述了執筆方法及用筆、點畫書寫規則並及書寫時應具的精神狀態。張懷瓘的《論用筆十法》則以四字一句的口訣解釋用筆規則。

專言執筆之法的著述唐代有：韓方明的《授筆要說》，林蘊《撥鐙序》，李華《二字訣》。五代有南唐國主李煜的《書述》。《書述》言書有七字法，謂之「撥鐙」，自衛夫人並鍾王始，傳世不絕。「七字法」謂「擫、壓、鈎、揭、抵、導、送」是也。《撥鐙序》，《書苑菁華》第十六卷題下注曰：《書畫譜》標題作：唐人林蘊《撥鐙四字法》。標題之次行有：『推、拖、撚、拽』四字。所謂『四字訣』即指此。」《二字訣》，《書苑菁華》題下注云：「汝瑮謹案：《書畫譜》標題作：『唐李華二字訣』。標題次行有『截拽』二字，即所謂二字訣也。」《授筆要說》首敘筆法傳授，自謂授法於徐璹、崔邈，後言執筆五法。

專言結構的著述，有隋朝釋智果的《心成頌》及傳為唐人歐陽詢所作的《三十六法》。《心成頌》對字的結構分析得極有道理，同時又言及章法的安排。其曰「覃精一字，功歸盈虛自得，向

背、仰覆、垂縮，回互不失也。統視連行，妙在相承起復，行行皆映帶聯屬而不背違也。」《心成頌》對後世的結構理論影響極大，一些法則被後代的結構理論直接引用。《心成頌》的出現也標誌著對書法結構美研究的興起。隋以前文字筆畫隨意增減的現象比較普遍，但多由追求實用方便所致。《心成頌》提出了把結構美作為文字書寫的一個標準，要求「繁則減除，疏當補續」，把文字的實用性和藝術性結合了起來，這對後來唐的文字規範與統一也起到了積極的影響。《三十六法》叙述結構安排的法則及應當避免的毛病。包括：排疊、避就、頂戴、穿插、向背、偏側、挑撻、相讓、補空、覆蓋、貼零、粘合、捷速、滿不欲虛等。

唐代在技法著述中專論字體者亦較前代為多。主要有：張懷瓘《六體書論》，唐玄度《十體書》及舊題韋續所撰的《五十六種書》。《六體書論》為張懷瓘奏御之作。六體包括：大篆、小篆、八分、隸書、行書、草書。《十體書》所指十體為：一古文，二大篆，三八分，四小篆，五飛白，六倒薤，七散隸，八懸針，九鳥書，十垂露。《五十六種書》前有小序言「後漢東陽徐安于，搜諸史籍，得十二時書，皆像神仙也。又加三十三體，共定五十有六」。宋人朱長文《墨池編》曰：「所謂五十六種書者，何其紛紛多說耶。彼皆得於傳聞，因於曲說，或重複，或虛誕，未可盡信也。」學者惟工大、小篆、八分、楷草、行草，為法足矣，不必究心於諸體耳。」

其餘綜論技法的著作尚有張懷瓘的《玉堂禁經》、盧雋的《臨池妙訣》。《玉堂禁經》主要分析鍾、張、二王、歐等著名書家的點畫寫法。首為序；次為用筆法，以「永」字為例；又次為烈火、散水、勒法、策餘、之畫啄，展乙腳，山頭，倚戈，其腳，垂針諸勢；又次為結裏法；又次為詩，為書訣。持論尚精。《臨池妙訣》首叙書法傳授源流，自謂得虞世南家法，乃取翰林隱術，右軍筆勢論，徐浩論書，竇臮字格，永字八法勢論，刪繁選要，為目有八，曰：紙筆；澀勢；裏束；

真如立，行如行；草如走，上稀；中勻；下密。今只有用筆、用墨法之條，餘俱不詳。

以上所述為言技法為主的書論。尚有以品藻為主的書論。屬於此類的書論著述主要有：李嗣真的《書後品》，張懷瓘《書斷》、《書議》，呂總的《續書品》，無名氏的《唐人書評》。《四庫總目》在李嗣真《續畫品錄》提要內，稱此書所載八十一人，分為十等各有敘錄。有評有贊，條理秩然。原書自序亦云八十一人，今本乃有八十二人，或是偶誤。之所以稱後品，是因為前有王愔、王僧虔、袁昂、庾肩吾諸家書品在前。作者自云，「前品已定，則不復銓列，素未曾入有可指者亦復云爾」。上品之上更列「逸品」，為李嗣真所創，以明其在九等之上。《書斷》卷一敘十體書各為之贊。又得三十八人。前有各品總目，附錄諸人，不入目中。其各品諸傳以時代為次。傳中徵引繁博，頗多佚聞。其評論也極有斟酌。宋人朱長文《續書斷·序》云：「其善品藻者得三焉，曰庾肩吾，曰李嗣真，曰張懷瓘，而懷瓘者為備。」《品書論》曰：「至張懷瓘乃討論古今。自史籀至於唐之盧藏用，為神、妙、能三品，人為一傳。兼王袁之評，庾李之品，而附以名氏、郡邑、爵位之詳。品簡則易推，事明則可靠。此足為學者之便也。然其或失於折衷，或傷於鄙俚。而叙古人行事未備，其猶病諸。」朱氏的評價是較為客觀的。《書議》品評「真、行、章、草」四體各等第，兼論各種作法。而於右軍草書深致不滿，此歷來評書家所未嘗有之。《續書評》評唐代諸家，計篆書一人；八分書五人；真行書二十二人；草書十二人。除李陽冰外，餘俱以八言評之。是書比況甚為奇巧。《唐人書評》評李斯以下十八人，無甚深致。比況亦很奇巧。評右軍書取俗傳右軍題筆陣圖中語以實之，甚為淺率。此外涉及品藻一類的著述尚有張懷瓘的《書估》，崔備、李約、張誌所撰的《壁書飛白蕭字贊》及唐太宗李世民所作的《王羲之傳論》。《王羲之傳論》是李世民為《晉書·

王羲之傳》作的一篇贊辭。是作歷數各家書法之後，獨贊王羲之曰「詳察古今，研精篆隸，盡善盡美，其惟王逸少乎」。經李世民的大力提倡，造成有唐一代尊王的書風，對後世的影響亦很大。

唐代綜合論述書法的著述主要有：徐浩《論書》一篇，孫過庭《書譜》一卷，張懷瓘《評書藥石論》一卷，竇臮撰、竇蒙注的《述書賦並注》二卷，蔡希綜《法書論》一卷。《法書論》自述家世及諸家授受淵源，雜採諸家論旨而歸本於用筆。《評書藥石論》為張懷瓘進御之作，洋洋二千四百七十餘言，多泛言僻解。其要以為書之稜角及脂肉俱是病弊，須訪良醫，故以名篇。《宣和書譜》謂「浩撰《法書論》一篇，為時楷模」，當即此論。又云「嘗作書法以示子孫，盡云古人積學所致、真不易之論。」《述書賦》一書精窮要旨，詳辨秘義。起自上古，迄於唐共十三代。上篇所述自上古至南北朝。下篇所述，自唐代高祖、太宗、武后、睿宗、明皇以下，而終於其兄蒙及劉秦之妹。成書年代大約在天寶中，首尾凡十三代，一百九十八人。其品題叙述皆極精核，注文尤典要不支。此篇綜論歷代書家至為博洽。自來名著問世，後人咸有續編，或事仿效。獨此篇以後，竟無嗣響。故此篇有千古獨傳之作的說法。該書亦為後人欣賞前人的書法提供了多樣的語彙和標準。《書譜》是中國書法史上著名的書學論著。大體上講了書法源流，書體的特點，學書的經驗等。其闡述真草二體有極精闢的見解，如「草不兼真，殆於專謹，真不通草殊非翰札，真以點畫為形質，使轉為情性；草以點畫為情性，使轉為形質」。其論頗具辨證觀點。

此外晚唐書家釋亞栖之《論書》一篇，強調推陳出新，「若執法不變，縱能入石三分，亦被號為書奴」。這個觀點對後世影響較大。唐文學家韓愈《送高閑上人序》述張旭治草書之術，所謂「書之功夫，更在書外」，極有見地。陸羽《釋懷素與顏真卿論草書》雖極簡，卻提出了「壁坼

「路」、「屋漏痕」這些著名的概念。

隋唐五代書論豐富，歷代流傳之中散失不少，近人余紹宗《書畫書錄題解》列舉二十多部。故以上所述，只能是其大略。

九、「楷」立規範・「草」以宣情

由隋唐五代文化涵養生成的這一時代書法，在中國書法的歷史長河中，具有非常突出的時代特徵和審美品格，成為古代書法史的重要一環，對後來的時代直至今天，產生了深遠的影響。

(一)隋唐五代書法的時代特色

清代梁巘在《承晉齋積聞錄・學書記》中提出：「晉人尚韻，唐人尚法，宋人尚意，元明尚態。」此論一出，幾成定論，至今評說各代書風，仍多以此論定格。此說的雛形出自清初的馮班。在《鈍吟書要》中，馮班反覆比較晉、唐、宋三代書風之異；「晉人盡理，唐人盡法，宋人多用新意，自以為過唐人，實不及也。」「唐人用法謹嚴，晉人用法瀟灑，然未有無法者，意即是法。」「晉人循理而法生，唐人用法而意出，宋人用意而古法具在，知此方可看帖。」「結字，晉人用理，唐人用法，宋人用意。用理則從心所欲不逾矩。因晉人之理而立法，法定則字有常格，不及晉人矣。宋人用意，意在學晉人也。意不周匝則病生，此時代所壓。」「唐人尚法，用心意極精。宋人解散唐法，尚新意而本領在其間，米元章書如集字是也。」

我們還可以繼續向前追溯。董其昌《畫禪室隨筆》（楊無補輯）說：「晉宋（劉宋）人書，但

以風流勝，不為無法，而妙處不在法。至唐人始專以法為蹊徑，而盡能極妍矣。」元人鄭枸、劉有定《衍極並注》卷五〈天五篇〉注云：「今古雖殊，其理則一。故鍾、王雖變新奇，而不失隸古意；庾、謝、蕭、阮，守法而法存；歐、虞、褚、薛，竊法而法分；降而為黃、米諸公之放蕩，持法外之意；周吳輩則慢法矣；下而至於即之之徒，怪誕百出，書壞極矣。」董其昌指出「晉宋人「以風流勝」，不明指韻，而實即「韻」；劉有定認為鍾王不失古意，而南朝餘子及唐初諸家則以法為主，宋人則或「持法外之意」，或「慢法」，或「壞極」。應該說，這是「唐法宋意」說的理論雛形。這種主張，可謂淵源有自。

離唐最近的宋代人怎麼評價隋唐五代書法？是不是也持「尚法」的主張？

歐陽修為宋初文壇盟主，在《集古錄跋尾》中屢屢讚賞隋唐人書法，如：「隋之晚年書學尤盛，吾家率更與虞世南皆當時人也，後顯於唐，遂為絕筆。余所集錄開皇仁壽大業時碑頗多，其筆畫率皆精勁，而往往不著姓氏，每執卷惘然為之嘆息。」①「字畫甚工。」②「右率更臨帖。吾家率更蘭台世有清德，其筆法精妙，乃其餘事，豈止士人模楷。」③「純陀唐太宗時人也。其書有筆法精勁可喜」（《吳廣碑》）世亦罕見，獨余集錄得之遂以傳者，以其筆畫之工也。」④其他評語還多，如「筆法精勁」、「字畫精勁可喜」……等等，不一而足。在這些評語中，歐陽修並未過多地糾纏唐人的法度，而且，頗善於從中體會意境。但是，他最注重的，還是

①卷五《隋丁道護啟法寺碑》。
②卷五《唐醴泉昭仁寺碑》。
③卷五《唐歐陽率更臨帖》。
④卷五《唐辨法師碑》。

唐人書法之「工」：「右武盡禮筆法精勁，當時宜自名家而唐人未有稱之見於文字者，豈其工書如盡禮者往往皆是，特今人罕及耳？余每得唐人書，未嘗不嘆今人之廢學也。」①「余嘗與蔡君謨論書，以謂書之盛莫盛於唐，書之廢莫甚於今。余之所錄如于頔、高駢，下至楷書手陳游瑰等書皆有，蓋唐之武夫悍將暨楷書手輩字皆可愛。」這樣的感嘆，在整個《集古錄跋尾》中至少還有四五處。「工」必以「法」為基礎。書之盛而至於武夫悍將及楷書手輩字皆可愛，則書「法」之普及，已昭然可見。在跋《唐美原夫子廟碑》中，他又說：「文字之學傳自三代以來，其體隨時變易，轉相祖習，遂以名家，亦烏有定法耶！至魏晉以後漸分真草而羲獻父子為一時所尚，後世言書者非此二人則皆不為法，其藝誠為精絕，然謂必為法則，初何所據，天下孰知夫正法哉？」②所謂「後世」，實只有南朝、隋、唐、五代，則這段話和《衍極注》「守法」、「竊法」之說詞異而意同。在跋《唐辨石鐘山記》中說：「蓋自唐以前賢傑之士莫不工於字書。……至於荒林敗冢，時得埋沒之餘，皆前世碌碌無名子，然其筆畫往往今人不及。」跋《唐高重碑》中說：「唐世碑刻，顏柳二公書尤多而字體筆畫往往不同，雖其意趣或出於臨時，而亦系於模勒之工拙，然其大法則常在也。」③這兩段話，應該說，是點得比較明白了。總的說，他是深深地感嘆本朝書學之廢，而服膺唐代「工書者十八九」的盛況的，而所謂「工書」，最低標準便是「筆畫有法」，那麼他對唐人書法在「法」這一問題上的基本認識，與後世是一致的。

但宋代書壇的真正盟主蘇東坡，是尚意書風的最有力的倡導者，卻不甚注意唐人「法」的一

①見該書卷六《唐武盡禮寧照寺鐘銘》。
②見該書卷六。
③見該書卷七。

面，而是大力揭櫫唐人之「意」。《東坡題跋》卷四〈書唐氏六家書後〉，點評隋唐六位最重要的書家，說：「永（智永）禪師書骨氣深穩，體兼眾妙，精能之至，反造疏淡，如觀陶彭澤詩，初若散緩不收，反覆不已，乃識其奇趣。」「歐陽率更書妍素拔群，尤工小楷。……褚河南書清遠蕭散，微雜隸體。」「張長史書頹然天放，略有點畫處而意態自足，號稱神逸。……今長安猶有長史真書郎官石柱記，作字簡遠如晉宋間人。」「顏魯公書雄秀獨出，一變古法，如杜子美詩，格力天縱，奄有漢魏晉宋以來風流，後之作者，殆難復措手。」「柳少師書本出於顏而能自出新意，一字百金，非虛語也。」其中雖然也有「精能之至」等看法，但顯然不是主旨，他更關心的是各個書家所營造的獨特意境，對張旭、顏真卿這兩位盛中唐書法的傑出代表的評價，最足說明問題。在〈卷五〉〈書吳道子畫後〉中，他把杜甫、韓愈、顏真卿、吳道子並舉，認為：「知者創物，能者述焉，非一人而成也。君子之於學，百工之於技，自三代歷漢至唐而備矣。故詩至於杜子美，文至於韓退之，書至於顏魯公，畫至於吳道子，而古今之變，天下之能事畢矣。道子……出新意於法度之中，寄妙理於豪放之外。」毫無疑問，蘇東坡看到，詩、文、書、畫到唐代都達到了一個高峰，這幾位高峰的代表人物，在本領域的「學」或「技」上，都涵蓋了「古今之變，天下之能事」，都堪稱集大成者。但他更重視他們的「新意」、「妙理」。顯然，在蘇東坡眼裡，唐代書法不是「法」字所能概括的，而至少是「新意」「法度」、「妙理」「豪放」互為表裡、渾融一體的。

山谷對顏真卿、張旭，同東坡一樣，也是推崇備至：「張長史作草，乃有超軼絕塵，以意想作之，殊不能得其彷彿。」① 「由晉以來難得脫然都無風塵氣似二王者，惟顏魯公楊少師彷彿大令

① 《山谷題跋》卷四〈跋張長史草書〉。

爾。」①但山谷同時注意了另一面，即唐人的法度，而且給予了較突出的關注。在〈跋翟公巽所藏刻石〉中，他指出：「張長史行草帖多出贋作。人聞張顛，未嘗見其筆墨，遂妄作狂蹶之書，托之長史。其實張公姿性顛逸，其書字字入法度中也。」在〈題顏魯公帖〉中，他在盛讚顏真卿時，順便批評了唐五代幾位代表書家：「觀魯公此帖，奇偉秀拔，奄有魏晉隋唐以來風流氣骨，回視歐虞褚薛徐沈輩，皆為法度所窘，豈如魯公蕭然出於繩墨之外而卒與之合哉。蓋自二王後能臻書法之極者，惟張長史與魯公二人，其後楊少師頗得彷彿，但少規規，然亦自冠絕天下後世矣。」兩段話，有一個共同核心，即張、顏二人之能臻書法之極，原因在於「意」「法」兩全，既非一味顛逸，不入矩矱，也非為法度所窘。這一點，大致可以認為與蘇東坡的觀點吻合。但引人注目的是，他批評了歐虞褚薛徐沈「為法度所窘」！

以上頗為漫長的追溯告訴我們，「尚法」作為唐代書法的重要特徵之一，已經得到了歷史的肯定。「尚法」貫串於隋唐書法的各個側面：書論中有連篇累牘地討論技法的專章；五種字體都在法度的尋求建設上取得了突出成績；書法的基本法則在科考、教育中被推廣普及等等。當歷史一次次回首隋唐，我們看到了歐、虞、褚、薛、顏、柳們法度精嚴的各體楷書，也看到了隸、篆在魏晉中衰之後法度的復興，還看到了行書、草書都創造了新的理式，成為後來楷則。我們更看到了，以《千唐志》、《房山雲居寺刻經》、《開成石經》等為代表的大量無名書作所體現的高超技巧和嚴謹法度。隋唐雄厚的社會經濟文化基礎，為書法提供了一個全面吸收、繼承、總結此前成果的條件，而書法自身也在經過了比較充分漫長的衍變之後，到了需要整理、總結的時候，兩種機遇的交

①見該書卷四〈跋法帖〉。

，促成了隋唐書法「尚法」的特徵。

但我們也看到，離隋唐五代最近的宋代人，卻非常注重隋唐五代書法中「法」外的東西，顏真卿、張旭、智永、楊凝式，都是宋代人所讚賞的，但宋人並不關心其「法」，黃山谷甚至詬病楊少師之不懂楷書。歷史固然不能假設，但我們也不妨想像一下，如果唐代書法只由孫過庭、賀知章、李邕、張旭、懷素、顏真卿（圖版38）等人組成，是否還可以被稱作「尚法」？顯而易見，儘管他們的風格建立在深厚的法度基礎上，但法度卻非主導，真正感動讀者的是他們作品中超越法度之上的那種唐人特有的精神：雄強、豪邁、峻爽、奔放、縱逸。孫過庭的峻拔剛斷、賀知章的清鑒風流、李邕的翩翩自肆，張旭之顛，懷素之狂，顏真卿的剛毅雄持等等，使這個時代的書法顯示出一種雄渾博大的陽剛之氣，這是「法」字所無法涵蓋的。

由此，我們主張，對隋唐書法風格的概括，應該在注意其「尚法」特徵的同時，突出強調它風格創造上與「晉韻」、「宋意」不同的這種雄渾博大的陽剛之氣。

除此之外，還可以從包容的廣度和開拓的深度上進一步來認識隋唐書法的時代特色。

從包容的廣度上看，隋唐書法有較強的包容性格。這不僅指風格的多樣，還指五種字體的全面繁榮。楷、行、草的興盛自不必說，連從魏晉時期即衰颯的篆隸也一度復興。《啓功叢稿‧從河南碑刻談古代石刻書法藝術》中說：「（李陽冰所書《崔祐甫墓志蓋》）光彩射人，筆法刀法都十分精美。」並以為未必遜於前人。又說「到了唐代，隸體出現了一次大革新，它的點畫盡力遵用漢碑的筆法，要求圓潤而有頓挫。結字比漢隸稍微加高，多數成為正方形。在用筆和結體上，都成為唐隸的特有風格。後世喜好『古樸』風格的，常常輕視唐隸。但一種字體，隨著時代的變遷，是不能不變的。自漢代以後，各時代都有新的探索。從具體的作品看，也有較優較差的不同。唐代人用隸

體書，是使用舊字體，但能在漢代的基礎上開闢新途，追求新效果，不能不說是一種創新。」固然，由於是古代字體，已失去普遍的實用價值，唐隸的風格遠不如漢隸豐富多樣，格調也難與漢隸比肩，但能做到基本恢復隸書法度且自有機杼，即使不是創新，也應該說是復興。此後，宋、元、明都無力重現唐代這種五體全面繁榮的局面，最根本的原因，就在於缺乏唐代兼容並蓄、博大開闊的胸襟。這是唐文化的優勢，也是唐代書法的一大特色。

從開拓的深度來看，隋唐書法具有突出的開拓性格。在實踐上極有創造力，如李邕「初學右軍行法，既得其妙，復乃擺脫舊習，筆力一新。」① 顏真卿「忠義出於天性，故其字畫剛勁獨立，不襲前跡，挺然奇偉，有似其為人。」② 「於二王法外，別有異趣。」③ 後人多認為顏真卿行草有篆籀氣，為行草開一新境。在理論上，孫過庭、張懷瓘、竇臯竇蒙，都以精深的思力，各造其極，大大豐富了書論體系，使書法研究達到了一個前所未有的高度。唐代還開創了許多書法事業：如行、草入碑，內廷習藝館設飛白篆書教師等等，都予後世以深刻影響。

不論從風格上的意法兼長、格調雄渾，還是從包容的廣度和開拓的深度來看，都體現出一種獨特的盛唐氣象。盛唐社會為書法提供了寬鬆的氛圍和優裕的條件，才創造了輝煌的唐代書法。這樣來認識唐代書法，應該說，是符合藝術規律和歷史規律的。

① 《宣和書譜》。
② 《集古錄跋尾》。
③ 《畫禪室隨筆·評舊帖》。

(二) 隋唐五代書法的歷史地位

書法史上有「晉唐並稱」的說法，反映了人們對隋唐書法在歷史上地位的認識。

從風格（時代特色）上看，晉代書風和唐代書風，是兩種典型，並不一致。但恰恰是這種不一致，才是構成唐代書法與晉代書法並稱的第一層原因。晉的風流妍妙，唐的雄渾博大，在漢末以後的書法史（主角逐漸集中到文人身上）中，是兩個最基本的風格類型，後來的風格創造，非宗晉即宗晉，或者由唐溯晉，或者由晉繹唐，直至清代篆、隸和北碑書風的興起。

但這樣來看似乎還有不足，前代影響後代，是歷史的必然，風格的影響尤其如此。因此，我們還必須追問晉唐書法在歷史演變過程中的不可替代性，這才是晉唐並稱的最實質性的原因。

從歷史演變的角度看，古代書法史發展特徵的不同可以劃分為兩大階段：前段，以字體演變為導引線索；後段，以風格創造為主導。中國古典書法的審美觀念和審美品格是在後段定型的。晉、唐恰好處於兩大階段的交匯處。一方面，晉、唐完成了漢字字體演變的最後一環，使行、草、楷書臻於成熟，前此數千年書寫實踐所積累的技巧上的成果，得到了總結整理。後世的技法衍變，無不以此為基礎，風格創造，無不以晉、唐提煉總結的法理為出發點。另一方面，以二王、歐、顏、張、懷、柳等書家為代表的晉、唐書法，同時也進行了非常明確主動的風格創造。二王書風，表現了亂世壓力下心靈對自由和回歸自然的渴望，顏、張、懷的書風，是盛世中心靈對自然、對社會實現超越的藝術展示。以風格創造為主導的古代書法史的後段，正是在這兩個方向展開追求的。

因此，可以說，晉、唐書法是宋元明書法的開山。沒有隋唐書法對晉人書法的繼承、開拓，便沒有後世書法的延續、隋唐書法是書法發展史中的一個承前啟後的關鍵階段。

兼跨兩個階段，使晉、唐書法具有一種特殊的品質。漢字字體演變的規律，要求文字書寫的風格保持審美的大眾性，而風格創造的核心原則，是自出新意，不踐古人，最大限度地確立個性特徵。介於兩個時期的晉、唐書法，兼有兩個方面的優長：既不因強烈的個性特徵而損失其大眾性（如後世的狂怪書風），也不因大眾性而削弱其個性特徵（如後世館閣字），而顯現出一種渾融飽滿的審美品質。在這個層次上，晉、唐書法超越了各自風格的差異，而共同達到了書法美的最高境界：自然。

正由於晉、唐書法占據了其他時代所不可能代替的這一發展環節，獲取了這樣的審美品質，才使它們成為百代楷則。後來一次次的復古、師法晉唐，質言之，就是從中探尋變化的規律，以尋求自己時代發展的契機。儘管清代碑學、篆隸之風興起以後，晉唐法帖唯我是則的地位被打破，但晉唐書法仍是中國書法藝術最輝煌的部分之一，由晉唐人所樹立的書法典型仍是書法最重要的審美類型之一，晉唐書法技巧仍然是書法中最完美的技巧之一，晉唐人所倡導建立的書法觀念仍然具有無限的生命力。我們以為，從這個意義上來看隋唐五代書法的歷史地位，應當是較為公允的。

第五章
宋元時代的書法與文化

一、概述

在中國歷史上，宋代遠不是一個強盛的時代，它缺乏漢唐王朝那種開拓氣派，國力衰弱，屢失國土，對外納貢稱臣。但此時期的文化卻很發達，創下輝煌成就。宋代文化對後世的文化發展產生了深遠影響，亦以其鮮明的時代特色在中國文化史上占據重要地位。

(一)宋與遼、夏、金的對峙

唐亡後，經過五代十國的戰亂，先後出現了北宋與遼、西夏；南宋與金、元對峙的局面，歷時三百餘年。

公元九一六年，契丹族在漠北建立了遼帝國，至一一二八年亡國。在關內，原唐朝汴州節度使朱溫於九○七年建立後梁帝國。由此至九七九年，中原地區相繼由後梁、後唐、後晉、後漢、後周統治，是謂「五代」。同期的中原以外地區則並存著各自為政的「十國」。

九六○年，後周殿前都點檢趙匡胤陳橋兵變建立宋帝國，取代後周。此後，宋王朝採取「先南

「後北」的統一方略，二十年時間內，以武力與外交手段併吞了南方幾個獨立王國，又消滅了建都太原的北漢。北宋局部統一的格局至此完成。

九三六年石敬瑭為借用遼國勢力反叛後唐而建立後晉，割讓出了燕雲十六州約十二萬方公里的土地。該歷史遺留問題，乃成為九七九年至一〇〇〇年約二十年間宋、遼兩國四次重大戰爭的導火線，而宋帝國每戰必敗。

一〇〇四年，遼帝國南征，宋忍辱與其訂立「澶淵之盟」，向遼進貢以獲取和解。其後約一百二十年間，凡爭執均由談判解決，黃河以北地區人民獲得了較長時間的「安定」。

而居西北一隅的夏州卻於一〇三二年脫離中央政權。唐季，僖宗封北遷的一支羌族首領拓跋思恭為夏國公，賜姓李氏，世領其地。宋朝仁宗年間，西夏王李元昊積極發展，漸成氣候，最終建立西夏帝國。在每戰必敗的情勢下，宋只好於一〇四四年正式承認西夏獨立。宋雖年年納貢，兩國邊界衝突依然不斷。

這樣，在中國固有領土上，這時並非宋帝國的大一統局面，而是三者分立，這種狀況持續至十三世紀。

一一一四年，遼帝國的臣屬女真部落起兵叛遼，建立金國。一一二二年宋金聯合夾擊遼，宋慘敗於遼，遼大敗於金，燕京乃輾轉淪陷於金。宋轉而向金帝國索取燕雲十六州。一一二三年，宋金簽訂和約，宋向金歲歲納貢，以此僅換得太行以東七州。一一二五年，金攻宋，圍開封，宋被迫交還七州並另割三鎮。宋轉而欲與遼聯合夾擊金，金因此獲藉口於一一二六年八月第二次發兵，開封陷落，二帝趙佶、趙桓被擄北行，史稱「靖康之難」。

趙構渡江南下，重建宋帝國，定都臨安（杭州），是為南宋。金雄踞淮河、秦嶺以北的中國北

方，南宋只能偏安一隅。

一一四一年岳飛死後，宋金和平的局面維持了二十年。一一六一年完顏亮被叛軍絞死，次年宋軍借機大舉北伐卻全軍覆沒，於是恢復和約，又維持了四十一年「安定」。

一二○六年，韓侂冑北伐失敗，宋殺韓求和。同年，金國藩屬蒙古族諸部落推鐵木真為大可汗，建立蒙古奴隸制政權。蒙古帝國二二一八年滅遼，二二一九年滅西夏，一二三四年滅金。

一二三四年，宋北伐蒙古失敗。一二五八年，蒙古帝國對宋作三路並進之夾擊。賈似道求和復又叛盟，蒙古於一二六九年再次南犯，圍襄陽。一二七三年，襄陽陷落。一二七四年忽必烈大舉進攻，一二七九年南宋覆亡。

如此，自宋太宗太平四年（九七九年）對遼的高梁河之役開始直至宋王朝覆滅，在對遼、西夏、女真、蒙古之歷次戰役中，幾無一不以喪師棄地告終。這是由於「天下之兵本於樞密，有發兵之權，而無握兵之重；京師之兵總於三帥，有握兵之重，而無發兵之權。」[1] 宋王朝諸如此類的措施在防範武人跋扈方面頗有收效，同時卻大大削弱了軍隊的作戰能力。這使宋朝比之歷史上其他統一王朝表現得特別軟弱，一直挺不起腰板。北宋承平最久的慶曆至元豐期間（一○四一～一○八五年），正是蘇軾等人活動的主要時期，即使這個時候的宋代文化也無開廓恢宏氣象，歸根結底與國勢不無關係。

兩宋與遼、夏、金以敵國對峙，雖在戰場上不敵對手，但文化上卻在繼承了前代文化的基礎又不斷發展創新，而遼、夏、金等地區則主要是積極吸納漢文化、追趕漢文化，其成就和水平遠不及

① 何坦：《西疇老人常言》。

宋。鑒於此，本章對這些地區的文化略而不論。

(二)宋代的社會經濟狀況

宋代是中國歷史上經濟空前發展的一個時期。一般所說的宋代「積貧」，只是指政府因冗官、冗兵、冗費的「三冗」而產生的財政匱乏，並非當時社會經濟不富庶。

在割據的五代時期，局部地區──如吳越和南唐──戰爭較少，人民的徭役和賦稅負擔較輕，故農業生產仍有所發展。北宋統一後，農民獲得比較安定的環境，生產恢復較快，朝廷採取了一些輕徭薄賦的措施，也有利於農業生產的發展。加以農具有所改良、「不擇地而生」的占城稻種獲得推廣，不但荒地減少，單位面積產量也有提高。

這個時期商品經濟空前發展，不僅出現了如北宋時期的開封和南宋時期的杭州等繁榮的商業中心，而且湧現了大量的鎮市和鄉村集市。城市商業活動突破了唐代坊、市的界限，也不像唐代那樣限制於白天進行。南宋時期沿海一帶對外貿易很活躍，商人的地位提高了，陳亮、葉適等功利派發出了重商的言論。這些都反映出宋代商品經濟較前代更為繁榮。

經濟的發展為發展封建文化提供了必要條件。宋代延續了唐代較為寬鬆的文化環境，存在著一個廣泛、有著較高社會地位的文人階層。這個時期人的主體價值和人格意識較以往自覺而明朗，這在此時期的文學、藝術作品中有明顯反映。宋代書法尚主體、重主觀與抒情的特點也正是這一情況的具體反映。

(三)南宋社會政治狀況

北宋初期加強中央集權的各項制度，客觀上使人民有比較安定的生產環境，促進了經濟的繁榮，有利於文化發展。但由於對外戰爭連連失敗，每年向遼、西夏交納巨額銀絹，人民負擔沉重。

宋仁宗時，范仲淹、歐陽修提出厚農桑、輕徭役等改良主張，試圖緩和國內矛盾，卻遭到呂夷簡、夏竦等保守派反對。此即「慶曆黨爭」。及神宗即位，「三冗」使階級矛盾更趨激化，乃有王安石「熙寧變法」。但其青苗、方田、均輸、市易等措施又為司馬光、蘇軾等舊黨反對。其後，統治者內部在「更化」與「紹述」之類問題上反覆無常，從而形成長期的新舊黨爭。

和戰之爭替代了自北宋中葉以來的新舊黨爭。

金兵南下，北宋覆滅，南宋建立，政治形勢急劇變化。民族矛盾的上升暫時緩和了階級矛盾，南宋軍事形勢在岳飛、韓世忠等將領奮戰之下漸有起色，一度給人們帶來中興希望。可是，高宗、秦檜等既懾服於金國的戰爭威脅，又懼怕愛國力量強大將撼動其統治，乃囚殺岳飛，與金訂立「紹興和議」，割地、稱臣、納貢，換取苟安東南的局面。

南宋軍事形勢在岳飛、韓世忠等將領奮戰之下漸有起色，一度給人們帶來中興希望。可是，高宗、秦檜等既懾服於金國的戰爭威脅，又懼怕愛國力量強大將撼動其統治，乃囚殺岳飛，與金訂立「紹興和議」，割地、稱臣、納貢，換取苟安東南的局面。

屢遭敗績、國勢衰弱。面對殘酷的現實，士大夫們迷惘、困惑而又滿懷憂患。一部分經世意識濃烈的士大夫在對現實痛心疾首之際，躬身反省人生意義及文化價值，乃構建新儒學。程、朱等人的思想較孔子理論更注重宇宙本質和人性本質的思考，其理論體系後人稱為理學。另一部分士大夫在社會巨變的強烈刺激下，感到自信心的崩潰與人生理想的破滅，他們逃遁、退避於現實世界之外，著意於心靈的安適與更為細膩的官能感受，老莊哲學成為其思想歸宿。與此同時，和政治保持著一段距離、又能調劑文人人生活情趣的禪宗大行其道，幾乎無人不談禪。禪宗思想更廣泛、深刻地

影響著士人的處世哲學。這種將人生理想的追求由向外（經世）轉為向內（自修）的心理趨向日益張大，深深影響了社會文化的發展。這樣的背景下，宋代書法、繪畫風格脫略繁麗豐腴，尚樸淡，重意態；舒徐和緩，陰柔澄定，與唐代相對開放、色調熱烈，呈現人的功業與雄強的文化藝術形成了較大反差。

二、佑文與向學

㈠佑文與科舉

1.佑文國策與文人地位的提高

士人之地位至兩宋有顯著改變。以世俗地主經濟為基礎的趙宋政權明確昭示：（本朝）與士大夫治天下。「太祖勒石，鎖置殿中，使嗣君即位，入而跪讀，其戒有三：一保全柴氏子孫；二不殺士大夫；三不加農田之賦。」① 「終宋之世，文臣無毆刀之辟。」② 有宋一代，白衣卿相為數眾多，文人士大夫在重文輕武的國策下，地位前所未有地優越。

乾德初年，「太祖曰：『作相須讀書人。』由是大重儒者。」③ 何嘗宰相，即主兵之樞密使、理財之三司使，乃至州郡長官，盡為士人。宋太祖甚至希望武人學文。建隆三年（九六二年）二

① 王夫之：《宋論》卷一。
② 同上。
③ 《宋史》卷三。

月，「壬午，上謂侍臣曰：『朕欲武臣盡讀書以通治道，何如？』」典型地反映出宋廷尚文輕武之傾向。宋朝文官有優厚的俸給，離職時尚可以宮觀使之名義支取半俸，武官則不然。

宋太宗很注意選拔人才，希望「岩野無遺逸而朝廷多君子。」《續資治通鑑長編》卷十八太平興國二年正月丙寅條載：

上初即位，以疆宇至遠，吏員益眾，思廣振淹滯，以資其闕，顧謂侍臣曰：「朕欲博求俊乂於科場中。非敢望拔十得五，止得一二，亦可為致治之具矣。」先是，諸道所發貢士凡五千三百餘人，命太子中允、直舍人院張洎、右補闕石熙載試進士，左贊善大夫侯陶等試諸科，戶部郎中侯陟監之。

於是禮部上所試合格人名。戊辰，上御講武殿，內出詩賦題復試進士。命翰林學士李昉、扈蒙定其優劣為三等，得河南呂蒙正以下一百九人。庚午，復試諸科，得二百七人，並賜及第。又詔禮部閱貢籍，得十五，舉以上進士及諸科一百八十四人，並賜出身。九經七人不中格，上憐其老，特賜同三傳出身。凡五百人，皆先賜綠袍靴笏，錫宴開寶寺，上自為詩二章賜之。

唐時禮部放榜之後，醵飲於曲江，號曰「聞喜宴」，五代多於佛舍名園。周顯德中，官為主之。上命中使典領，供帳甚盛。第一第二等進士並九經授將作監丞、大理評事、通判諸州，同出身進士及諸科並送吏部免選，優等注擬。寵幸殊異，歷代所未有也。及蒙正等辭，特詔令升殿。諭之曰：「到治所，事有不便於民者，疾置以聞。」仍賜裝錢，人二十萬。

太宗此次選拔程序端隆，推恩廣大，待遇優渥。唐朝科舉及第後，只是得到了做官的資格，還

要通過吏部考試，優勝者方可授官。宋代則科舉及第即可授官，且級別也有提高。類似政策導致宋代文官多、官俸高、文臣傲、賞賜重的客觀現實。

唐開元間，經近百年的休養生息，人才稱盛，每年至京師應舉士子千許人。宋自開國至嘉祐（一〇五六～一〇六三年）也近百年，待試京師者歲六七千，超唐時數倍①。蘇軾《謝范舍人啟》記，宋初數十年間，蜀中人民救死扶傷不暇，學校衰息；天聖（一〇二三～一〇三二年）後，「釋耒耜而執筆硯者，十室而九。」雖未免過誇，卻多少說明了佑文國策下隨經濟發展而帶來的封建文化高漲。北宋國家積弱不振，農民負擔奇重，社會矛盾重重，而文化尤為繁榮，蓋與國策相關甚重。

宋代皇帝與文士間表現出一種深厚的投契與貫通。《續資治通鑑長編》卷三十二淳化二年謂：

辛巳，翰林學士承旨蘇易簡續《翰林志》二卷以獻。上嘉之，賜詩二章，紙尾批云：「詩意美卿居清華之地也。」易簡願以所賜詩刻石，昭示無窮。上復為真、草、行三體書書其詩，命待詔吳文賞刻之，因遍賜近臣。又飛白書「玉堂之署」四大字，令中書召易簡付之，牓於廳額。上曰：「此永為翰林中美事。」易簡曰：「自有翰林，未有如今日之榮也。」

宋帝優待文人，嘆羨文人，並以「銳意文史」見諸史冊；真宗「道遵先志，肇振斯文」②。後來宋帝優待文人，很快由一介武夫變成尊儒重文之君，太祖建國後，以文人自任。太宗更是以「銳意文史」見諸史冊；真宗「道遵先志，肇振斯文」②。後來的道君皇帝更勝一籌，堪稱學有專攻。皇帝的親躬對文化藝術的發展無疑有很大促進，書法方面更享「性好藝文」之譽；太宗更是以「銳意文史」

① 《宋史‧選舉志一》。
② 《册府元龜‧序》。

是如此。太宗屢賜近臣飛白書，真宗也自道「聽覽之暇，以翰墨自娛」[1]，「仁宋天縱多能，尤精書學」[2]，徽宗、高宗過無不及。於是「一時公卿，以上之所好，遂悉學鍾王」[3]。

有宋一代培養了一個規模龐大的士大夫階層。與前代文人相比，他們的文人意識更為自覺，其文化創造活動便滲透出更為強烈的文人氣質。宋代書法、繪畫等藝術在這三方面給人以強烈感受。

2. 宋朝科舉制度

科舉制度肇端於隋，奠基於唐，完善於宋。宋代科舉以貢舉、制舉兩種居主要，另有童子舉、武舉等。

制舉亦稱制科、賢良科或大科，是皇帝親自策問的特種考試。制，皇帝敕令也。宋代數百年中，制科或行或廢，共取四十人。

宋襲唐制，設童子科，亦稱神童試。十五歲以下、能通經作詩賦之童子均可由州官舉薦，皇帝親自考試。真宗而後，此科幾度興廢。南宋度宗咸淳三年（一二六七年）廢除後再未恢復。

宋初禮部貢舉設進士、九經、三史、三傳等許多科。諸多科目，莫重於進士一科。進士科因受朝廷重視，士子便趨之若鶩，人才多出此科。

宋貢舉考試須經解試、省試、殿試三種形式。解試是由諸州、開封府、國子監選合格舉人以貢禮部的一種考試。地方州府之解試一般於秋季舉行，故又稱秋賦。通過解試的考生稱為舉子或貢生，於當年冬季集中到京師，次年春初參加省試。省試以就試尚書省得名，實由禮部主持。仁宋以

① 《宋史》本傳。
② 《澠水燕談錄》卷九。
③ 米芾：《書史》。

前，省試分四場。第一場試詩賦，第二場試論，第三場試策，第四場試帖經。殿試實際上是省試的

複試。因省試與殿試名次不一定相同，故出現了「省元」、「狀元」等名目。

北宋初期踵唐五代舊制，進士科考試內容重在詩賦，其他各科重在墨義，且分場定去留，不能

選拔真才實學。「慶曆新政」時期，范仲淹提出：進士考試應先策論後詩賦，其他諸科於墨義外也

需通曉經旨。進士試應分三場：一場試策，二場試論，三場試詩賦。三場通考定去取，策論高而詩

賦次者為優等。他科經旨通者為優等。據此議而頒布的貢舉新法尚未實行即廢止。後舊黨新黨輪番

執政，在取士上，詩賦時取時捨，詩賦與經義忽分忽合，如是反覆革易。紹興三十一年（一一六一

年），進士分為詩賦、經義兩科，考試分三場。詩賦進士第一場試詩賦各一，第二場論一道，第三

場策三道。經義進士第一場本經義三道，語、孟義各一道，二三場同詩賦進士。考試內容較前為

少。此後永為定制。

宋朝科舉制度較唐進一步發展，趨於完善，一直沿用至清朝末年。宋太祖認為：「向者登科名

級，爭為勢家所取，致塞孤寒路，甚無謂也。」①太祖、太宗、真宗三朝，針對唐代科舉弊端，曾

對貢舉制度進行多次改革。改革的指導思想是：將取士大權集中於皇帝；取士不問家世，限制勢家與

孤寒競進；嚴防考官與士子舞弊；考試分經義、詩賦、策論，對士子多方籠絡。

集取士大權於皇帝的措施主要有：舉行殿試；嚴禁士子與知舉官結成座主門生關係；罷公薦，

以免使大官僚壟斷取士大權。否定公薦的合法性，是對薦舉制殘餘的掃蕩。限制勢家與孤寒競進之

措施主要有三：一是複試，且於殿試中著意限制勢家子弟；二是考官親戚「別試」，別試濫觴於

① 《續資治通鑑長編》卷十六，太祖開寶八年。

唐，但施行規模小，且始終未成定規，宋漸張大之，至仁宗景祐四年（一○三七年），除殿試外，所有貢舉考試均置別試。三是無功名出身之現任官應進士試試鑠廳，嚴防作弊。宋改為年年更換主考官，由皇帝任命。太宗淳化三年（九九

唐代主考官人員固定，易於營私。宋改為年年更換主考官，由皇帝任命。太宗淳化三年（九九二年）規定，知貢舉「既受詔，逕赴貢院，以避請求」①。以後便建立了鎖院制度。

唐代科舉考試試卷一般不糊名，宋代嚴格考試紀律，實行糊名與謄錄制度。糊名乃密封試卷上姓名籍貫等，故又稱彌封或封彌。淳化三年（九九二年）崇政殿複試採用糊名考校之法，真宗景德四年（一○○七年）將糊名用於省試，仁宗明道二年（一○三三年）又用於州試。然糊名之後，猶可認識字跡，後據袁州人李夷賓建議，將試卷另行謄錄，考官評閱謄本。如此，不僅不知考生姓名，即使字跡也無從辦認了。糊名與謄錄制度對於防止主考官的徇情取捨的確起了重大作用。

3. 宋朝科舉對文化的影響

宋代科舉制度已相當完善，相比以往，更重士子的知識才能，使門第血統在科舉考試中不再處主導地位。鄭樵《通志·氏族略》云：「自隋唐而上，官有簿狀，家有譜系……自五季以來，取士不問家世，婚姻不問閥閱。」宋代科舉更廣泛地選拔人才，對整個社會文化素質的提高、封建文化的繁榮都起到了巨大的推動作用。

宋初科舉沿唐制，無糊名謄錄之制。因為書法造詣可能影響評判結果，考生少不得要在臨池上費此工夫。「李諤主文既久，士子始皆學其書，肥編模拙。是時不謄錄，以投其好，用取科第。」②謄錄制確立後，需要一批繕抄試卷的專職人員。大中祥符八年（一○一五年），特置謄錄院。這些

① 《文獻通考》卷三十，〈選舉考〉三。
② 米芾：《書史》。

謄錄人操專門之業，必然追求寫字方便快捷且字跡清爽齊整，其字體形成了專門特色。儘管有謄錄制度，士子對於書寫功夫卻也不敢馬虎。《吹劍錄外集》記載説：「謄錄人每日卷子若干，『飢困交攻，眼目澀赤，見試卷有文省、字大、塗注少，則心目開明，自覺筆健，樂為抄寫』。又據宋人筆記，張孝祥省試本置第七，殿試時，其「字畫遒勁，卓然顏、魯、上疑其為謫仙，親擢首選」，於是高中狀元①。由上述史實可確知，士人的書法優劣與否在宋代仍直接影響其能否入仕。

由於科舉的刺激產生出了一個比唐代更龐大更有文化教養的文士階層，他們以讀書怡悦性情，也以學識頤養書法，由此，書法中也顯示出其學識，即通常所謂書卷氣。佛印認為蘇東坡以「胸中有萬卷書」故能「筆下無一點塵」。黃庭堅總說：「胸中有道義，廣之以聖賢之學，書乃可貴。」這都顯示出宋人認識到學識對書法風格的特殊作用。從形式上講，宋代文人把詩詞和書法更進一步結合起來了，文人手卷充溢著淋漓的筆墨情趣，而其碑碣之作漸趨式微。

宋代的科舉改革打破了世家豪門對仕途的壟斷，削弱了血統門第關係在社會政治領域中的作用。從宋以後，中國社會中就沒有門閥士族而只有「士」了。

不同於魏晉以降的門閥士族，宋王朝的知識分子大多來自社會中下層，這變化影響到社會文化的發展。馮友蘭先生指出：「門閥士族是魏晉玄學的階級根源，『士』是道學的階級根源。兩者比較起來，玄學有一種華貴清高、風流自賞的意味，道學則有一種比較平易近人的意味。這是貴族與非貴族不同的表現。」②宋代文人成分的改變，即非貴族化，在書法上則體現為「宋人尚意」，這與「晉人尚韻」截然有別。可以説晉人法書帶著一種貴族氣息，氤氳綿約略有些甜暖蘊蓄內涵，

① 葉紹翁《四朝聞見錄》。
② 《中國哲學史新編》。

高貴華美。宋人法書則淺近顯豁，大氣磊落而少遮掩，真的予人以平易之感。

(二)官學與書法

宋代學校有官學和私學兩大類。這裡只談談官學中的中央官學。

1.中央官學

宋初中央官學主要有國子學、太學、四門學、律學、武學、醫學六所。四門學設於慶曆三年（一〇四三年），入學資格與太學同，實為科舉附庸。太學獨立出現後，四門學乃罷。律學本為國子三館之一，王安石執政期間為變法需要而獨立設置。

宋徽宗時還設置了書學、畫學和算學。

中央官學中還有廣文館、宗學和宮學。廣文館亦為科舉附庸，形似虛設。宗學和宮學都是皇族子弟學校。

所有學校中，以國子學和太學最為重要。

宋初，國子學下置三館，「廣文教進士；太學教九經、五經、三禮、三傳、學究；律學館教明律」①，太學係其一支而已。慶曆四年（一〇四四年），太學自三館中獨立，「太學生以八品以下子弟若庶人之俊異者為之」②。這較唐代「五品以上及郡縣子孫、從三品曾孫」的入學資格大為降低，太學乃由唐時中級官僚子弟特殊學校變而為混雜士庶的普通學校。崇寧三年（一一〇四年）於京師南郊營建外學「辟雍」，專處外舍生；太學本部則專處內舍、上舍生。而國子學則於當年停止

① 《宋史·職官志》。
② 《宋史·選舉三》。

招生。北宋政府從經濟津貼、政治待遇等多方面抬高太學地位，造成太學格外興旺，國子學相當衰敗。南宋初年，國子學附讀於太學。紹興以後，國子學完成向太學的轉變，二學合而為一所。

國子學徹底合於太學，太學對招生對象的資格要求又大大降低，這是宋代最高學府發生的引人矚目之變化。它是士族地主覆滅、庶族地主興起這一時代特徵在學校制度上的反映，它使高等學府向較低下的階層敞開大門。這是宋代文化發展的極重要因素。

科舉是選拔人才的制度，學校是培養人才的機構，因而學校教育往往被動於科舉的考試。范仲淹十分不滿當時只重科舉、輕視學校教育的作法。王安石更希望學校能擺脫附庸於科舉的地位，真正成為向國家輸送人才的場所。宋朝初期，太學管理不善，徒具空名。王安石執政後把整頓和改革教育的重點放在太學上。熙寧四年（一〇七一年）王安石擬訂太學新制，其重點在於建立一套全面而嚴格的太學考試制度，簡稱為「三舍法」。三舍法將太學生分為上舍生、內舍生和外舍生三等。

《宋史‧選舉三》載其具體作法云：

及三舍法行，則太學始定置外舍生二千人，內舍生三百人，上舍生百人。始入學，驗所隸州公據，試補外舍。齋長諭月書其行、藝於籍，行謂率教不戾規矩，藝謂治經程文，季終考於學諭，次學錄，次正，次博士，後考於長貳。歲終會其高下，書於籍，以俟覆試，參驗而序進之。凡私試，孟月經義，仲月論，季月策。凡公試，初場經義，次場論、策。試上舍，如省試。凡內舍，行藝與所試之業俱優，為上舍上等，取旨授官；一優一平為中等，以俟殿試；俱平若一優一否為下等，以俟省試。

三舍法的主要特點是賦予學校直接向國家輸送人才的職能，學校不再僅僅是科舉考試的預備場所。學生在校的學業成績相當於科舉考試的成績，優秀生可以越過科舉而直接得官，次優等生亦可

參加科舉與考試中的殿試或省試。自此以後，三舍法取士乃與科舉取士同時並行，太學實已由單純的培養機構兼而為選拔機構。這大大地提高了學校地位及學生在校學習的積極性。

王安石變法失敗後，三舍法一度廢止，旋即恢復。徽宗時，三舍法又進一步推廣，新建的算學、書學、畫學亦遵行之。崇寧元年（一一○二年），蔡京請詔令地方官學亦實行三舍法。崇寧三年（一一○四年），宋廷廢除科舉，完全由太學和地方官學按三舍法取士。但這也有困難與局限，故經十餘年實踐後不得不於宣和三年（一一二一年）恢復科舉。

2. 官學中的書學

考《宋史・職官志》，政府衙門設置「楷書」、「書令史」等名目之常員，以苟文案抄錄之任。及謄錄制行，置謄錄院。應用書法人才的培養乃愈發突出。宋廷本就很重視書法，科舉與考試考察書法，銓選官吏也一度效唐制試「身、言、書、判」。這些為設置書學、完善書法教育體系準備了前提。

應該說在中央設立書學前，宋廷已積累到一些書法教育的經驗。《能改齋漫錄》記「真宗親為教授」事云：

張侍中者與楊太尉崇勛、夏太尉守贇，俱緣藩邸致位使相。嘗因侍立，真宗謂曰：「知汝等好學文筆，甚善，吾當親為教授。」張者等拜於庭下曰：「實臣等之幸也。」乃命張者為學長，張景宗觀察為副學長，楊崇勛、夏守贇為學長，安守中團練而下為學生，帝授以《孝經》、《論語》，又教以虞世南字法。時以為榮。

這次教習虞世南字法，設置了學長、副學長、學察，是學校進行書法方面專門教育的嘗試。

崇寧三年（一一○四年）六月壬子置書學；五年（一一○六年）春正月丁巳罷書學，壬戌復書

學。書學初隸國子監，置博士一員；大觀四年（一一一〇年），併書學生入翰林書藝局；宣和六年（一一二四年）春正月戊午置書藝所。① 《宋史・選舉三》中記：

書學生，習篆、隸、草三體，明《說文》、《字說》、《爾雅》、《博雅》、《方言》，兼通《論語》、《孟子》義，願占大經者聽。篆以古文、大小二篆為法，隸以二王、歐、虞、顏、柳真行為法，草以章草、張芝九體為法。考書之等，以方圓肥瘦適中，鋒藏畫勁，氣清韻古，老而不俗為上；方而有圓筆，圓而有方意，瘦而不枯，肥而不濁，各得一體者為中；方而不能圓，肥而不能瘦，模仿故人筆畫不得其意，而均齊可觀為下。其三舍補試升降略同算學法，惟推恩降一等。

按《宋史》，算學「公私試、三舍法略如太學」，可推知書學亦行三舍法效太學。比照算學規模，「生員以二百一十人為額」。當時算學「上舍三等推恩以通仕、登仕、將仕郎為次」，書學較之降一等。可知其時書學管理體制相當明晰，教育體系業已完善，此為前代所無。

書學生既習孔孟、兼通許學，且篆、隸、草兼習，而均齊可觀之作僅視為下等，足可見著眼點並不拘於書法的應用性，不為培養機械的抄書匠。評判標準強調氣韻方圓，學生須具備全面的文化修養。設置書學乃宋朝書壇盛事，對於宋代書法的影響實難以估量。

(三) 館閣制度與書法

館閣指三館（昭文館、史館、集賢院）和秘閣，為國家藏書和修纂機構，又統稱四館，併在崇

文院。元豐五年（一〇八二年），改崇文院為秘書省，「掌凡邦國經籍圖書，常祭祝版之事」，其職事較宋初三館秘閣擴大。

《容齋隨筆》卷一載：「四局各置官，均謂之館職，皆稱學士、學士之職、地望清切，非名流不得處。」昭文館、集賢院各設大學士一員，以宰相充；又有學士、直館（院）、校理等；史館以宰相充監修國史，又設修撰、直館等；秘閣設直閣、判館。館閣指稱非限於四館，此外尚有：龍圖閣學士、直學士、待制、（真宗建龍圖閣藏太宗御製等，此後新帝皆為先帝置閣，如真宗之天章、仁宗之寶文、神宗之顯謨等等）

諸殿（觀文、資政、端明）大學士、學士；（主要授予退職宰相）掌內制的翰林學士、掌外制的知制誥（中書舍人）等等。

兩宋館職為輔相養材之地，庶臣有了職名就被看作文學名流，甚得皇帝重視，在升遷方面有特別優越的照顧。中央高級官員多由館職選任。歐陽修奏議稱：「自祖宗以來，所用兩府大臣多矣，其間名臣賢相出於館閣者，十常八九也。」故士大夫皆以館職為榮。

三館秘閣收藏圖書，兼以人材集中，為大規模修書提供了條件。太宗朝曾修書三大部：《太平御覽》一千卷，載百家，太平興國八年（九八四年）成書；《太平廣記》五百一十卷，載野史小說，太平興國三年成書；《文苑英華》一千卷，載諸家文集，以續《文選》，上起蕭梁、下迄五代，雍熙三年（九八六年）修成。真宗大中祥符八年（一〇〇八年）修成「歷代君臣事跡」，詔題《冊府元龜》。《四庫全書總目》稱此四者「宋朝四大書」。四大書雖在體例和文字方面存在不少問題，但保存、整理了大批古代文獻，對後世學術發展起了重大作用。

宋代館職學士居高聲遠，在倡導時代書風上起到了表率作用。宋陳槱《負暄野錄》引黃伯思著

述云：

僧懷仁集右軍書書唐文皇《聖教序》，近世翰林侍書葷學此，目曰「院體」。自唐世吳通微兄弟已有斯目，今中都習語敕者，悉規仿著字，謂之「小王書」，亦曰「院體」，言翰林院所尚也。

據此可知，翰林侍書書王著擅右軍行書，整個翰林院仿效他形成了「院體」，並帶動一大批人。《堅瓠集》則稱「唐制詔必詔能書者或得自書」，「宋則當制者所書，其書半雜行草，亦洒洒有致」。書詔半雜行草，足見行草在當時人心目中已近「正體」地位。宋代行草大行，楷書也多欹側或有行書筆法，與上述館職學士輩的影響不無關係。

三、禪悅之風：佛教與書法

宋王朝從前代經驗中認識到，佛教終不可滅，且佛教教義有利於鞏固封建統治，所以一開始就提倡並保護佛教，太祖太宗提倡保護尤深。真宗雖然狂熱倡導道教，同時仍極力提倡佛教，除繼續組織翻譯佛經外，還親自為佛經作注，又撰《釋氏論》，對各地寺院也屢加賞賜。徽宗雖一度提高道教地位，佛教受了點挫折，但很快就糾正過來。

唐會昌滅佛使佛教受到很大打擊。但是，禪宗一支主張明心見性、立地成佛，故毀其外不能毀其內。淨土宗修行簡易，認為一心專念阿彌陀佛名號，死後即往生西方淨土，「會昌法難」對其打擊實際不大，唐末五代仍然盛行，宋代佛教也以這兩宗最為發達。

禪宗在兩宋勢力最盛。北宋初年，禪宗有五宗並盛，臨濟、雲門二宗終兩宋之世始終不衰。仁

宗年間，臨濟宗分化為楊歧、黃龍兩派。五宗與兩派合稱為「五家七宗」。兩宋禪宗僧徒寫了數部

禪宗史，法眼宗道原《景德傳燈錄》、臨濟宗李遵勗《天聖廣燈錄》、雲門宗唯白《建中靖國續燈

錄》合稱「北宋三燈」，並南宋楊歧派悟明《聯燈會要》、雲門宗正受《嘉泰普燈錄》合稱「五

燈」。理宗時楊歧普濟乃刪繁就簡，合而為《五燈會元》。

淨土宗在宋代傳播最速，天台、華嚴、南山律宗等常聯繫淨土信仰而提倡念佛修行，更幫助了

一般淨土宗的傳播。

在朝廷保護下，天台、華嚴、律宗等亦皆復興。

宋代著名的佛教大師，大多與文人學士交往甚密，各宗各派均如此。律宗大師贊寧，號稱「律

虎」，是王禹偁的好友，其文集序即王氏所撰。天台宗名僧孤山智圓與隱居西湖的處士林和靖為好

友；法智的弟子南屏梵臻、明智祖韻的弟子辨才元淨、海月慧辯三人與二蘇為好友，後兩僧塔銘皆

小蘇所撰。

宋季禪僧已非大字不識的六祖慧能可比，他們多才多藝。善詩者如宋初九僧、北宋中後期秘

演、道潛（參寥子）、清順、仲殊（師利）、思聰（聞復）、文瑩（道溫）、覺範（惠洪）、饒節

（德操）及南宋文簡；善書善畫者如仁濟、巨然、令宗、居寧、慧崇、覺心、繼紹、希白（寶

月），此皆一時馳名文壇藝壇的人物。僧慧泉讀書極多，知識淵博，人稱「泉萬卷」[1]。清順是熙

寧間最著名的詩僧，「清約介靜，不妄與人交，無大故不至城市」，士大夫「多往見之，時有餽之

米者」[2]。仲殊原本就是蘇州文人，其〈潤州北固樓〉詩：「北固樓前一笛風，斷雲飛出建昌宮，

① 《羅湖野錄》卷三。
② 《避暑錄話》卷下。

江南二月多芳草，春在濛濛細雨中」早已膾炙文人士大夫之口。

這些禪僧與士大夫往來頻繁，如契嵩與歐陽修、陳舜俞、蘇軾為好友，其「行業記」即陳舜俞所撰；東林常聰與周敦頤、大覺懷與二蘇、昭覺克勤與張商英，皆相為好友。大慧宗杲與張九成友善，並因反對秦檜而與張同被監管。

宋禪僧已士大夫化。他們遊歷名山大川，與文人結友唱和，填詞寫詩，鼓琴作畫，生活安逸恬淡，高雅淡泊又風流倜儻。而士大夫中禪悅之風亦隨之盛行。禪宗興盛雖引起了全社會的興趣，「上而君相王公，下而儒老百民，皆慕心向道」，然而普通百姓限於生計壓力和文化水平，大約只能隨波逐流地略知一二，倒是淨土宗那樣許諾彼岸世界以免除苦難的宗派更適合他們的口味，真正能與禪師們往來參對、體會禪悅的主要還是文人士大夫。兩宋士大夫中出現了許多不出家受戒的佛門弟子，僅《五燈會元》列名者即有：楊億、李遵勗、夏竦、趙抃、蘇軾、蘇轍、黃庭堅、王韶、張商英、胡安國、范沖、張九成等，都是著名文人學士，另外尚有不太知名的達官貴人。更多的士大夫雖未皈依佛門，卻精通佛典。晁迥以下祖孫三代直至晁公武都是這方面的代表人物。就連曾撰《本論》反佛老的歐陽修，與廬山東林寺祖印禪師一席話後，也「肅然心服」，最後「致仕居潁上，日與沙門遊，因號六一居士，名其文曰《居士集》」①。蘇軾與禪僧來往尤為密切，自述「吳越多名僧，與予善者常十九」②。他還相信自家是五祖戒禪師後身，常衣衲衣③。他篤信佛旨，曾寫《讀壇經》，對《六祖壇經》所言「法、極、化三身」進行闡發和補充。並學禪僧口吻，與禪僧們

①《佛祖統紀》卷四十五。
②《東坡志林》卷二〈付僧惠誠遊吳中代書〉十二。
③《冷齋夜話》。

大掉機鋒。《續傳燈錄》、《羅湖野錄》、《五燈會元》等書中有很多這方面的記載。

寺廟作為宗教文化場所，對於中國書法藝術亦大有貢獻，至少有三。

一是保存了一些古代書跡，作為資料滋養了當時文士。《程史》卷十一：「洛陽諸佛宮書跡至多，本朝興國中，三川大寺刹率多頹圮，翰墨所存無幾，今有數壁存焉。」社會動亂對文化破壞至大，寺廟方外之地，被禍相對略輕，總能保存此許字畫。蘇轍謂「余兄子瞻嘗從事扶風。開元寺多古畫，往往匹馬入寺，循壁終日。」①

二是刺激了文人學士的書法創作，產生更多書法作品。禪悅之風使士大夫盤桓寺廟，不少書跡即於此間問世。《侯鯖錄》卷六謂蘇東坡：

每至寺觀，好事者及僧道之流，有欲得公墨妙者，必預探公行遊之所，多設佳紙，於紙尾書記名氏，堆積案間，拱立以俟。公見即笑視，略無所問，縱筆揮染，隨紙付人。

三是保護了不少宋人書跡。《墨莊筆錄》載：沈遼以書得名，嘗作贊書楷，留與一廟，「其後為人取去，神見夢於郡守使還之。明日郡守訊其事，果得之，復還於廟」。顯係廟中主事者愛惜墨寶，擬托神仙，追訟於郡守，終得完璧。東坡等人書跡賴寺朝庇佑尤甚。元祐黨禍作，「東坡南竄，議者請悉除其所為文，所在石刻多見毀」②。「宣和間，申禁東坡文字甚嚴」③，燒毀不計其數。寺廟方外清淨之地，易於捲裹如紙縑者自易措置，其不便裹疊者，寺僧亦百計貯護甚力。《鶴林玉露》載：

① 《龍川略志》。

② 《卻掃編》。

③ 《梁溪漫志》。

東坡舊至常州報恩寺，僧堂新成，以板為壁，坡暇日題寫數遍。後黨禍作，坡之遺墨，所在搜毀。寺僧以厚紙糊壁，塗之以漆，字賴以全。紹興間，詔求蘇、黃墨跡。時僧死久矣，一老頭陀知之，以告郡守，除去漆紙，字畫宛然，臨本以進。

禪宗之所以征服了中國士大夫，是在一定程度內以審美的態度對待人生和世界的，這種性質是禪文化與中國藝術發生聯繫並滲透的內在基礎。禪宗的思維方式滲入文人士大夫的藝術創作，使中國傳統藝術越來越強調「意」──蘊藏於作品形象中的內在情感與哲理，越來越追求創作構思時的自由無羈，求其「得意忘形」。敏澤先生說：「『禪』與『悟』在宋代禪宗廣泛流行，士大夫知識分子談禪成風，以禪喻詩成為風靡一時的風尚，其結果是將參禪與詩學在一種心理狀態上聯繫了起來，參禪須悟禪境，學詩須悟詩境，是在『悟』這一點上，時人在禪與詩之間找到了它們的共同之點。」①這段關於禪與詩的論述可以推衍到宋代禪與書法之間，雖然當時尚無後世董其昌那種典型的禪意書法作品，兩相圓融的書法作品，二者之間的橋樑卻已架起。

以蘇、黃、米為代表的一些宋人書論即從禪宗而來。禪宗重視「本心」，我心即佛，佛即我心，以至梵我合一。重視「心」的作用、反對規矩束縛、反對矯揉雕琢、追求樸質無華、平淡自然就成了蘇東坡論書的基調──「我書造意本無法，點畫信手煩推求」②，「吾書雖不甚佳，然自書新意，不踐古人，是一快也。」③禪宗強調「頓悟」，反對「苦修」，在蘇東坡書法理論中表現為：

①見《中國美學思想史》。
②《石巷舒醉墨堂》。
③《評草書》。

「吾雖不善書，曉書莫如我；苟能通其意，常謂不學可。」①諸如此類，不一而足。山谷自稱：

「參禪而知無功之功，學道而知至道不煩。」②他也特別強調書法「無法」：「老夫之書，本無法

也。但觀世間萬緣，如蚊蚋聚散，未嘗一事橫於胸中，故不擇筆墨，遇紙則書，紙盡則已，亦不計

工拙與人之品藻譏彈。」片言之間，畢露大徹大悟。

四、刻書、藏書

(一)刻書業的繁榮

宋代經濟、文化的發展直接促進了圖書業的繁榮，著作種類增多、出版範圍擴大，印刷技術提

高。兩宋是雕版印刷的黃金時代，此前只存在小範圍的雕版印刷。現在我們還能見到珍貴的宋版

書，而宋以前的印刷書籍則已不可見。雕版印刷始於唐，中晚唐開始雕印佛經，唐末五代民間已有

雕版印書，後唐長興年間（九三○～九三三年）還刻過九經，但是直到宋代，一般學者所讀用一直

還都是手抄本。有人說蘇東坡書法功力即與少時手抄經史有關。《侯鯖錄》卷六載：

蘇公少時，手抄經史皆一通，每一書成，輒變一體，率之學成而已。乃知筆下變化，皆

自端楷中來爾。

① 〈次韻子由論書〉。

② 〈題趙公佑畫〉。

北宋慶曆以後，民間刻書業才逐漸普遍，各種刻本書籍始大量流行，同時還發明了活字印刷術。

宋代刻書分官刻、家刻、坊刻三大類。官刻本指政府各級機關所刻的書，中央機關以國子監所

刻書為最著名。官刻書籍往往和政治需要有關，經史書版迅速增加。家刻本指私人出資校刻的書，

因經精細的選擇與校訂，故品質一般很被推崇。宋代私家刻書甚盛，所刻子部、集部書比官刻多。

從事刻書和賣書經營的書坊及書肆所刻印的書籍稱坊刻本，屬商品生產的書坊刻書專以營利為目

的。由於科舉制度的確立，使讀書人對教科書（經典）和參考書（各種類書及應試用書）的需要更

加迫切，出版事業因此有了商業化的可能，引起一些人願意在該方面投資而逐漸促進出版業的發

展。宋時刻書坊肆遍及全境，尤以四川、杭州、汴京、福建為著。雕刻印刷的技術被廣泛應用於刻

印各種書籍——儒佛道經典、天文、歷史、農工、地理、醫學、詩詞文集、小說、民間應用書等，

這對於傳播文化知識、開拓民智、促進文化教育的發展有著重要作用。現存的宋刻《歐陽文忠公

集》即其中一例（圖版48）。

現在宋版書成了世人公認的珍本，主要原因有二：第一、今天說來，許多著作只有宋版最接近

原作；第二、宋版書的刊刻藝術是後世的模範。

雕版印刷也有其局限性。儘管刻板一次可印很多部，但刻板費工費時，停印時又需保存、保護

大量的書版。尤其印量小而且不再重印的書，一次印刷後書版即成廢物。為解決這些問題，仁宗慶

曆年間畢昇發明了活字印刷。據沈括《夢溪筆談》卷十八技藝門記載，畢昇的活字印刷術已包括鑄

字、排版、印刷三個基本程序，並涉及儲備多用字、排版時臨時補充冷僻字以及用完後對活字的保

管方法等，這些都較雕版印刷優越。印刷術在後世的發展只是技術上的改進，而基本原理和工序皆

沿襲畢昇活字印刷術，直至今日北大方正發明電腦電射排版為止。

新發明的膠泥活字印刷術並未能就此普及，其具體原因至今不明。一直到清代仍是雕版印刷盛

行，但是，活字印刷畢竟是一項代表印前進方向的新技術，其產生年代確在宋代無疑。

印刷術進步，書籍大量印行，使學術著作容易流通也容易集中，大大便利了學者文人讀書，刺

激了他們著書立說的興趣。宋代學者所掌握的歷史文化知識一般比前代學者豐富，私家著述遠遠超

過前代，與印刷術的發展有直接關係。

宋版書的字體成為各種印刷字體的楷模。北宋時字體整齊渾樸，早年多用歐陽詢體，後來

逐漸流行顏真卿、柳公權字體。就地域而言，刻書字體四川為顏（真卿）、福建為柳（公權）、兩

浙則為歐（陽詢）、江西則三者兼而有之。南宋中葉漸出現一種秀勁圓活的字體，筆畫較細，橫直

粗細相差不大，結構緊湊，字體秀麗，適宜於詩詞等文藝作品的排版，是為宋體。

宋版書裝幀考究，折頁內多有襯紙。近代羅振玉曾從清宮所藏宋版書中抽取襯紙，用以製作古

代法書贗品。

宋代刻書業興盛並因之而形成了宋體，不僅給後世的印刷術樹立了漢字形態的典範，同時也影

響到日常手寫體，尤其是小楷的努力追求標準化。明清時期「台閣體」、「館閣體」的出現與此不

無關係。

(二) 宋代公私藏書情況

宋中央三館、秘閣以及州、縣學、民間書院均藏有成千上萬卷書籍。宋敏求、葉夢得、晁公武

等私家藏書亦多達數萬卷。

宋建國之初，三館藏書僅數櫃，「計萬三千卷」。後不斷收集原割據政權的藏書，獎勵民間獻

書，派官尋訪、抄寫、刻版印刷，國家藏書便迅速增加。太平興國三年（九七八年）去建國不到二十年，藏書已由一萬三千卷增至八萬卷。真宗祥符八年（一〇一五年），崇文秘閣被火，書多燼盡。仁宗時重建秘閣，藏書又日漸增多。《崇文總目》是著錄政府藏書的官修目錄，由王堯臣、歐陽修等於一〇四一年編成，收書三萬零六百六十九卷。宋室南遷後，高宗亦著人訪求圖書。合一一七八年《中興館閣書目》及一二二〇年《中興館閣續書目》所列，至寧宗嘉定十三年（一二二〇年），南宋藏書已達五萬九千四百二十九卷，比北宋徽宗時多三千五百餘卷。

雕版印刷的興盛，使集書、藏書更為便利，於是私人藏書甚是風行，隨之出現不少校勘名家。許多藏書家編有書目，可惜大多散佚。流傳至今並具廣泛影響者有晁公武、陳振孫、尤袤等人的書目。

晁公武，巨鹿人，乾道（一一六五～一一七三年）中為臨安府少尹。七世祖晁迥以下皆喜藏書，至公武又受南陽井度贈書五十篋，合舊藏計二萬四千五百餘卷。乃校讎異同，論述大旨，編成《郡齋讀書志》，分經、史、子、集四部四十五類。每大類有「總類」，各書有提要，為後人了解宋代及宋以前古籍提供了方便與依據。特別是不少佚書可從中了解大概。

陳振孫，號直齋，浙江安吉人，累官至寶章閣待制。通判興化軍時，傳抄夾漈鄭氏、方氏、林氏和吳氏藏書，得萬一千一百八十卷。其《直齋書錄解題》是宋有名的提要目錄，著錄圖書三千零九十六種，五萬一千一百八十卷。每書叙明卷帙、版本款式，還有作者官職姓氏及學術淵源，並加諸自家評論或獲取善本書的經過說明。它豐富了書目評注的內容，「解題」之名目一直為後人採用。

尤袤，無錫人，官至禮部尚書。他愛好圖書，勤於讀抄，其《遂初堂書目》為版本書目的最早著作。《四庫全書總目》卷八十五謂其「略同於史志，唯一書而並載數本，以資互考，則與史志小

異耳」。

上述三種私家書目是宋代目錄學事業的重要成就，為保存宋以前的學術資料作出了可貴貢獻，它們是宋代私家藏書風行的必然產物。

其時公私藏書除了依賴雕版印刷外，手抄仍是不可忽視的方式。雕版的製作需要一大批書寫能力很強的書手，書寫字模。手抄書籍對書寫能力的要求也自不必說。

五、法帖傳衍與金石考證

(一)宋代刻帖與帖學

帖學有兩義：一指研究考訂法帖之源流、優劣、拓本之優劣、書跡真偽、文字內容等的學科；二指崇尚法帖之書派。帖學之興與刻帖風行分不開。帖學之端，可以說始自唐馮承素等人鈎摹義之墨跡。傳南唐李煜曾出內府所藏二王法書，刻成《昇元帖》、《澄心堂帖》，為刻帖之濫觴。宋代則大興刻帖之風。

1.關於《淳化閣帖》

唐末五代戰亂頻繁，歷代法書名畫多遭池魚之災。宋太宗平江表後，大力搜購殘存的法書名畫千餘卷充實內府。宋初書壇追踪晉人，一改晚唐人眼中僅有本朝人（尤其顏柳）的狹隘。而名跡一入內府，普通文人便難有一睹之緣，故宋人迫切需要價廉易覓的法書原跡替代品。宋代城市經濟繁榮，造紙業、雕版印刷業發達，刻石拓墨技術高超，為上述需要提供了保證。

太平興國間，宋廷先後得二王、桓溫、鍾、張及唐人遺墨和石版書跡。淳化三年（九九二年），命翰林侍書王著編輯，以棗木板摹勒於禁中。稱為《淳化閣帖》，簡稱《閣帖》（圖1）。還用澄心堂紙精拓裝裱成冊，凡大臣登二府（中書省、樞密院）者賜給一部。《閣帖》被後世奉為法帖之祖，收自倉頡至唐一百名書法家四百一十九帖。第一卷為歷代帝王法帖；二至四卷為歷代名臣法帖；第五卷為歷代諸名家法書；六至八卷為王羲之書；九、十卷為王獻之書。

歷代對《閣帖》褒貶不一，聚訟已久。王著「雖號工草隸，然初不深書學，又昧古今，故秘閣法帖其間偽跡、重出、誤署若干，一定程度上影響了其學術價值，故米芾《秘閣法帖跋》指出「其間一手，偽跡大半」，並一一淆其真偽。然多以意斷，罕所考證。黃伯思病米氏之疏略，乃重為補正，著《法帖刊誤》二卷，考證精審，引據精當，使閣帖真偽了然。清人王澍亦有《淳化閣帖考》行世。①

客觀講，在印刷術尚未現代化的情況下，刻帖是一項重要創

① 宋·黃伯思《法帖刊誤》卷上。

圖1　《淳化閣帖》中的王獻之《授衣帖》

造，對書跡流布有不可磨滅的貢獻。《閣帖》摹勒逼真，精神完足，古人法書賴以傳世。這對於宋代的書法教育普及，以至讓宋人找到自己獨特的融合晉唐、追求一己之意趣的尚意書風的形成，作用重大。《閣帖》選收楷書甚少，多為行、草，而二王書跡占十卷之半，凡此均深刻影響著宋及後世行、草發展的走向。

《閣帖》不列銘石書刻，只收墨跡手札，明確了與碑學的界線。《閣帖》具有重要的歷史文獻價值，宋元明清有多種閣帖研究專著，除上文提及者外還有多種，如顧從義《法帖釋文考異》、徐朝弼《淳化帖集粹》等，對《閣帖》的真偽、源流、書家的姓氏、朝代、爵里、氏族、作品釋文等系統地作了考證研究。因此，《閣帖》的出現，標誌著書法史上帖學的正式形成，刺激了帖學的成熟與昌盛。

2. 其餘諸刻

繼《閣帖》後，刻帖大興。由於《閣帖》是皇家珍秘，廣負盛名，一時翻摹續輯成風。葉夢得云：

> 當時摹勒者，待詔手筆多疑滯，間亦有偽本……後禁中被火焚，絳人潘師旦取閣本再摹藏於家，為絳本。慶曆間，劉丞相沆知潭州，亦令僧希白，摹刻於州廨，為潭本。絳本雜以五代近世人書，希白自喜書，潭本差能得其行筆意。①

《閣帖》的宋代翻刻本不下三十餘種。宋曹士冕將平生所見宋代刻本匯帖列為一譜，撰《法帖譜系》二卷，以見其源流。《法帖譜系》卷上首列《淳化閣帖》為大宗，以下為支派，計有《二王

① 《石林燕話》卷三。

府帖》、《紹興國子監本》、《淳熙修內司本》、《大觀太清樓帖》、《臨江戲魚堂帖》、《利

州帖》、《慶曆長沙帖》、《劉丞相私第本》、《長沙碑匠家本》、《三山木

版》、《黔江帖》、《北方印成本》、《烏鎮本》、《福清本》、《澧陽帖》、《不

知處本》、《長沙別本》、《蜀本》、《廬陵蕭氏本》等，凡二十一種。卷下首列《絳本舊帖》以

為《淳化法帖》之別本。以下為支派，計有《東庫本》、《亮字不全本》、《新絳本》、《北

本》、《又一本》、《武岡舊本》、《武岡新本》、《福清本》、《烏鎮本》、《彭州本》、

《資州本》、《木本前十卷》、《又木本前十卷》，計十三種。

以下擇要介紹宋代官私刻帖。

《絳帖》二十卷。宋皇祐、嘉祐間潘師旦摹勒於絳州，故名。它以《閣帖》為主，略作增減，

是《閣帖》諸翻刻重輯本中最被看重者，前十卷第一為諸家古法帖；二至五為歷代帝王書；六至

七為王羲之法帖；八至十為王獻之法帖。後十卷一為大宋帝王書；二為歷代帝王書；三至六為王羲

之法帖；七至八為歷代名臣法帖；九為唐代法帖；十為唐宋法帖。《絳帖》後來屢有翻刻，後人認

為它僅次於《閣帖》。「骨法清勁，足正王著肉勝之失；然駿馬露骨，又未免羸瘠之憾。」①

《大觀法帖》十卷。大觀三年（一一○九年），徽宗因《閣帖》皴裂，王著標題且多舛誤，遂

命龍大淵等據內府真跡重新勒石，十卷體例與《閣帖》同。由於石在太清樓下，故又名《太清樓

帖》、《大觀太清樓帖》。

《汝帖》十二卷。為大觀三年（一一○九年）敷陽人王寀任汝州郡守時刻，故名《汝帖》。共

① 《翰林要訣》。

收一百零九帖，十之一二取自《閣帖》。卷一為三代金石文字，卷二秦漢三國人書，卷三晉、南朝帝王書，卷四魏晉人書，卷五晉人書，卷六二王書，卷七南朝人書，卷八北朝、晉人書，卷九唐代帝王書，卷十至十一為唐人書，卷十二唐五代書。王世貞列此帖為《閣帖》系統中最下品，以其編輯謬誤甚多。

《博古堂帖》一卷。石邦哲輯刻，一名《越州石氏博古堂帖》。輯刻於紹興初年，刻漢至唐人書二十七種。今僅存二王及歐、虞、褚、柳等書小楷帖十一種。後世文氏《停雲館帖》第一卷晉唐小楷多據此帖摹勒。

《鼎帖》二十卷。紹興十一年（一一四一年）張斛刻於鼎州，故名。以鼎州舊為武陵郡，故又名《武陵帖》。該帖以《閣帖》為主，參考《潭帖》、《絳帖》、《臨江帖》、《汝帖》而成。比《閣帖》、《絳帖》增補遺帖近五分之一。卷一為宋太宗書，二至四為古帝王書，卷五為倉頡、夏禹及古鐘鼎款識，卷六以下為唐人書，最末為宋李建中一帖。

《群玉堂帖》十卷。原名《閱古堂帖》，韓侂胄出家藏墨跡，幕客向若水摹刻上石。所刻以宋人書居多：卷一為宋南渡後帝后書，卷二為蘇東坡書，卷七為黃山谷書，卷八為米南宮書，卷九為李後主及宋人書。此帖摹拓俱精，米帖尤著，為宋刻之佳者。韓氏籍沒後，帖歸內府而易此名。

《淳熙秘閣法帖》十卷。趙彥奉敕編，淳熙十二年（一一八五年）摹勒，為宋室南渡後續得之晉、唐墨跡。卷一為鍾王書，卷二為鍾、王書暨褚遂良臨《黃庭經》；卷三至卷九為唐人書，卷十為五代楊凝式及無名氏書。論者謂此帖摹勒清迥拔俗，神采奕奕，居《閣帖》之上。

《寶晉齋法帖》十卷。咸淳四年（一二六八年），曹之格合米芾《寶晉齋帖》所收晉王羲之《王略帖》、謝安《八月五日帖》、王獻之《十二月帖》三種及無為太守葛祐之重刻本，增入家藏

晉帖和米芾書跡刻成。

要之，宋代不但傳刻《閣帖》之風盛行，而且重新輯刻了不少法帖，當代名家如蘇東坡、米芾書作已隆重上石。

應該一提的是，西安碑林也始建於宋。碑林在陝西省西安市南城牆內側文廟內，原是元祐五年（一〇九〇年）為保存唐《開成石經》而建，歷代陸續將珍貴刻石入藏。現儲漢、魏至明清的各種刻石一千數百方，成為保存刻石最多的地方。著名書家如唐懷素、張旭及褚、歐、顏、柳，宋蔡京、蘇、米及元明等家代表作的碑石大都集中於此。

3. 宋代帖學著述

隨著刻帖風行，研究考訂法帖的著作隨之產生。除前已提及的黃伯思《法帖刊誤》二卷、曹士冕《法帖譜系》等書外，尚有多種。

許開《二王帖評釋》三卷，先列釋文，繫以評語。每條後為米芾、黃庭堅諸家評語。

桑世昌《蘭亭考》分蘭亭、睿賞、紀原、永字八法、臨摹、審定（上、下）、推評、法習、詠贊、傳刻、釋楔等十二卷。徵引諸家，頗為賅備，蘭亭種種，可成綜觀。

俞松續桑氏撰《蘭亭續考》，將家藏摹拓舊本與所見撮為一編，材料翔實。

劉次莊《法帖釋文》十卷，命工摹刻。次莊得《閣帖》十卷，復取帖中草字不可讀者，增刻釋文於旁，更名《戲魚堂帖》。後人錄其釋文，抄成此帙，仍以閣本原第編次。劉次莊開創了刻帖釋文之先例。

陳與義《法帖音釋刊誤》為糾正《法帖釋文》之闕失而作。

秦觀《法帖通解》一卷。《閣帖》官刻行世後，私家別刻興起。少游官正字時，見諸帖墨跡藏

之於秘府者，皆神氣異於刻本之枯槁，因以灼然可考者疏記為通解。姜夔《絳帖平》。紀昀謂：「宋之論法帖者米芾、黃長睿以下互有疏密。夔欲折衷其論，故取漢宮廷尉平之義以名其書。」多言作品字數、內容，涉及史傳較多；且究其點畫，對翰墨有所補益。

(二)宋代金石學

與書法關係密切的金石學於宋時亦蓬勃興起，開拓了新的研究領域，具有劃時代的意義。「金」主要指商周時期青銅器，銅器銘文往往稱之為「吉金」；「石」主要指秦漢後刻石，古代石刻文有時稱為「樂石」、「嘉石」、「貞石」。鄭樵《通志‧金石略序》稱：「三代而上，惟勒鼎彝，秦人始大其制而用石鼓，始皇欲詳其文而用豐碑；自秦迄今，惟用石刻。」唐代以前，地方埋藏的古器物出土不多，偶得鼎彝，即視為祥瑞。北宋以後，高原古墓被發掘者漸多，朝廷也廣搜文物。據宋人記載：

士大夫家所藏三代秦漢遺物，無敢隱者，悉獻於上，而好事者復爭尋求，不較重價，一器有值千緡者。利之所趨，人竟披剔山澤，發掘塚墓，無所不至。往往數千載之藏，一旦皆現，不可勝數矣。①

士大夫在欣賞古器物的同時，產生考古釋文的興趣，對金石的著錄、摹寫、考釋、評述風氣越來越濃，逐漸形成了金石學這門新學科。漢唐以來對金石文字的注意以及對古禮、古文字的研究成果為建立對金石的研究有很長歷史。

① 葉夢得：《避暑錄話》。

金石學奠定了基礎。而宋人搜集銅器、石刻拓片進行研究幾乎形成風尚，湧現出了一批金石學家和具有開創性的金石著作。陸和九《宋代金石家姓名表》共列一百二十六人，楊殿珣《宋代金石佚書目》共列八十九種。

宋代金石學著作中，有關古器圖錄的主要有：呂大臨《考古圖》十卷，乃現存最早最有系統的器物圖錄，收錄銅器二百二十四件、石器一件、玉器十三件。按年分類，摹繪圖形、款識，並注尺度、重量、容量及出土地點等。另有《考古圖釋文》一卷。南宋趙九成撰《續考古圖》五卷。王黼等奉敕編修《博古圖》三十卷，收錄自商至唐古器八百三十九件，分二十類。

金石目錄有：歐陽修《集古錄跋尾》十卷，為傳世最早的一部金石學專論。趙明誠《金石錄》三十卷。洪適《隸釋》二十七卷、《隸續》二十一卷，所載漢魏碑文，皆依原字書寫，並在跋尾中將假借通用字加以説明。陳思《寶刻叢編》二十卷，《寶刻類編》八卷。

著重摹寫和考釋金石文字的專著有：薛尚功《歷代鐘鼎彝器款識法帖》二十卷，王俅《嘯堂集古錄》二卷，王厚之《鐘鼎款識》一卷。婁機《漢隸字源》六卷，依《隸釋》次第，以補洪氏所缺。

偏重於對某類器物石刻進行研究的著作主要有：黃伯思《東觀餘論》十卷，董逌《廣川書跋》十卷，張掄《紹興內府古器評》二卷，翟耆年《籀史》二卷。

餘如洪遵《泉志》，是現存最早的研究古代貨幣的專著。宋人筆記亦多有研究金石的內容。

宋代金石著作保存了一批古器物圖形和金石刻辭，並進行了初步研究，擴大了文獻資料範圍，也形成了收集、整理、鑒別、考證金石資料的一整套辦法。

由於刻帖風行，一定程度上控制了當朝書法的發展方向，宋代金石學並未能對當時的書法風格走勢產生太大影響。然而，宋代金石學適時地對三代而下的古器物進行了研究，利用其銘文鈎沉史

六、繪畫、印章與鑑藏

(一)兩宋繪畫

趙宋王朝甫得天下，即注意收集名畫，羅致畫家。滅後蜀，名畫家均隨孟昶入汴；滅南唐，周文矩、董羽、董源、徐崇嗣等亦隨李後主至東京，他們連同中原原有的名畫家郭忠恕、高益、王道真等，均被安置在翰林國畫院任職。北宋翰林國畫院，簡稱畫院，太宗雍熙元年（九八四年）設立於皇城，有內侍二人管理。根據畫師技藝高低，分別授予待詔、祗候、藝學、畫學正、畫學生、供奉等名目的職稱。

為培養繪畫人才，徽宗崇寧三年（一一○四年）在東京設立了畫學，內分六科，並制定入學考試條規，此可謂最早的繪畫專科學校。

宋徽宗一朝，特別優禮畫家。《畫繼》云：

本朝舊制，特別優禮畫家。《畫繼》云：

本朝舊制，凡以藝進者，雖服緋紫，不得佩魚。政宣間，獨許書畫院出職人佩魚，此異數也。又諸待詔立班，則書院為首，畫院次之；如琴院棋玉百工，皆在下。又畫院聽諸生習

實，描勒出應用書法發展的大體輪廓，客觀上作了整理古代書法史的工作。金石學家對某種書體進行比較深入的研究，如洪適作《隸釋》、《隸續》，婁機作《漢隸字源》，所載碑文皆依原樣書寫，這對後世該種書體的書法發展作出了貢獻。金石學及時整理當時出土了的碑石，也為後世書法的「宗碑」之風作了必要的物質準備和文化鋪墊。

學，凡系籍者，每有過犯，止許罰值；其罪重者，亦聽奏裁。又他局工匠，曰支錢，謂之食錢；；惟兩局則謂之體值，勘旁支給，不以眾工待也。

蓋宮廷舊例視畫人如工匠，至此乃以士大夫視之。

宋室南渡後，翰林國畫院依然保存，盛況不減宣、政。《錢塘舊志》稱：「宋南渡後，粉飾太平，畫院有待詔、祗候、甲庫修內司，有祗應官，一時人物最盛。」宋代畫院的職業畫家形成了一個「院畫體」的繪畫風格：尚法度，重形似，作畫精緻富麗，適合宮廷趣味。至南宋，這種院畫體的特色更加突出。

宋代還有大批院外畫家與畫院畫家爭相輝映，相與鼓蕩激揚，使當時畫壇異彩紛呈。

《宣和畫譜》叙文將中秘所藏名畫析為十門：「其所謂十門者，一為道釋，二為人物，三為宮室，四為番族，五為魚龍，六為山水，七為鳥獸，八為花木，九為墨竹，十為果蔬，」仍把道釋畫放在首位。這是佛道二教當時的政治地位在繪畫史上的反映。潘天壽在《中國繪畫史》中指出：「吾國繪畫，至宋代已全蹈入文學化之領域中，故當時繪畫情勢，全傾向於多詩趣之山水花卉之發展，成特殊之狂熱，不復注意道釋畫之努力。」「然宋代初期，尚承唐末、五代餘緒，猶見相當勢力，作家亦尚不少。」東京相國寺及其他各地寺院均有高手們的傑作。如高益、高文進、王道真、李用和、李象坤、武宗元、王拙等名家。

一般人物畫的題材空前廣泛，反映了社會生活的各個方面，取得了巨大的藝術成就。

中國繪畫與書法的聯繫極為緊密，古人即有「書畫同源」和「書畫用筆同法」之論。繪畫與書法在表現方法、技巧形式和藝術追求上有許多共通處，在歷史發展過程中，兩者相互影響、滲透和借鑒，成為關係最密切的親緣藝術。宋代畫院的取錄辦法即反映出時人觀念上對這種關係之重視。

《宋史·選舉志》云：「畫學之業，……以《說文》、《爾雅》、《釋名》、《說文》教授。則全書篆字，著音訓。」諸如此類的措施實質上也便是要求繪畫基礎與書學功底融會貫通。

宋人不說畫梅畫竹，但言寫梅寫竹。傳說楊補之書法學歐陽詢，「以其筆畫勁利，故以之作梅。」又《遂昌雜錄》載：「宋僧溫日觀居葛嶺瑪瑙寺，人但知其畫蒲桃，不知其善書。今世傳蒲萄皆假，其真者枝葉須梗皆草書法。」

宋代院體畫用筆精緻，畫家行筆堅挺勁美，對於書法的發展、創新也有啟迪。徽宗趙佶獨創筆畫瘦勁爽利的「瘦金書」，雖稱學宗薛稷，實際上與院畫繁榮的時代背景及趙佶本人雅善繪事而積累的個人功夫有很大關係。類似事例尚多，如《書畫史》云：「李龍眠書法極精，山谷謂其畫之關紐透入書中。」王世貞繼而指出：石室先生以書法畫竹，山谷道人乃以畫竹法作書。

文人畫在抽象抒情和表現人格精神方面與書法更切近。文人畫更直接和深入地吸收著書法藝術的筆意和墨韻，以簡筆水墨，脫略形跡，貴神重韻。從蘇軾的枯木、文同的墨竹、楊無咎的梅花及鄭思肖的蘭花中，不難看到書法筆意滲入後所取得的積極效果。由於表現手法簡略，不敷色彩，文人畫對墨法更講究，「墨分五色」的必要性更加明顯，這對書法用墨有更明確的啟迪。明以後許多書家在墨法上頗多突破陳法，不能說與此無關。

另外，夏圭、馬遠的一角半邊之法，一改北宋全山全水畫法，畫面留白更加大膽，對書法結體、布白的促動也不小。

(二)宋代的官私印

歷代篆刻評論家多稱「唐宋元無印」，與唐一樣，宋代習慣上被看作印學之低谷。實際上，無

論作品抑或研究，宋人都對篆刻藝術作了不可磨滅的貢獻，在篆刻發展史上，宋處於極關鍵的承前

啟後地位。此種貢獻之形成有各方面的原因，比如書畫款印的興起、鑑藏書畫風氣的盛行、金石學

之發軔、文字學之發達以及文人學者參與印學創作研究等等。

宋制：天子用璽，以玉為之，埋以金，盤龍鈕；皇后、太子等皆用金寶；諸司皆用銅印。宋代

官印印面尺寸較大，基本同唐代，多為五、六厘米見方，但印文漸與唐印不同。為在較大面積的印

面上達到均勻飽滿，多半採用四環重疊的「九疊文」，以使印篆布滿印面而少空間。宋代有以楷書入

印者，如著名的「州南渡稅場記」、「一貫背合同」等印即出以楷書。宋代官印。宋官印邊與印文筆畫僅少

數粗細等同，絕大多數印邊比印文粗一倍，個別達三至四倍。宋官印的另一顯著標誌是，印背鑿

有年款及鑄造機關名稱。近代對宋墓的發掘中，尚未聽說出土宋官印。而一般傳世宋印皆當時實用

品，而非殉葬品。金朝印面漸大，多為六至七厘米見方，偶有用契丹文篆體者。由於宋金官印幾乎

清一色是銅印鼻鈕朱文方印，且大多採用九疊文，完全喪失了秦漢璽印那種渾樸奇麗之美，藝術價

值是不高的。

宋官印流傳極多，而私印傳世極少，僅於名人書畫墨跡得見一斑。一九六〇年湖南長沙楊家山

出土南宋王趄墓，得一木質「趄」單字印。此後南京江浦、浙江新昌等處又出土過幾方私印，可作

為宋代私印的標準實物。就其藝術性看，宋代私印遠不如古璽和秦漢私印；但其內容之廣泛、形式

之多樣、字體之富於變化，則大大超出以往。

由於文人畫的興起，詩書畫家在名款下加蓋印章之風逐漸興盛。在書畫款上蓋一方紅豔的印

章，一則為畫面增添紅色，與墨色形成強烈對比；二則據此以為畫家手筆的憑證；三則能與書畫共

同構成統一的藝術趣尚。宋代參與印章藝術的文人甚多，幾乎人人有齋館別號，且多製印為記。歐

陽修有「六一居士」印，蘇洵有「老泉山人」印，王詵有「寶繪堂」印，米芾有「寶晉齋」印，姜夔有「白石生」印。《清河書畫舫》稱：「賈師憲所藏書畫，皆有古玉一字印。相傳是『封』字。又謂屈角『封』乃『長』字也。」又有『悅生』葫蘆印。悅生，賈堂名也。」收藏鑑賞印與於唐而盛於宋，太祖有「秘閣圖畫」印，徽宗宣和諸印與金章宗之明昌七印為著錄家嘆美。東坡居士有「趙郡蘇軾圖籍」，米芾有「米氏審定真跡」等印，不可殫記。原印及鈐本，流傳甚少，僅於書畫縑素間，偶一見之。比如米芾喜歡自撰自刻印章，故宮博物院所藏號稱「蘭亭八柱」之三的褚摹《蘭亭》米芾跋後連用「米黻之印」、「米姓之印」「米芾之印」、「米芾」、「祝融之後」等數顆印，用印之侈，前所未見。

宋文人印章傳世者一般不外乎名章、閒章之屬，名印沿襲古人風尚，閒章則為宋代文人藝術家所創製。由於使用範圍的擴大，印章內容從姓名、表字印發展到有文學意趣和哲理內涵的閒章，使印起了質的變化：從單純的實用發展成一種獨立的藝術品。《雲煙過眼錄》載：「崔白《五雀圖》，悅生堂物。其間一印曰『賢者而後樂此』。」成語詞句印相應興起，茲後相習成風。

署押俗稱畫押，乃古人畫諾之遺。六朝人有鳳毛書，也稱花書，後人以之入印，至宋而盛行。周密《癸辛雜識》曰：「古人押之，謂之花押印，是用名字稍花之，如韋陟五朵雲是也。」《石林燕話》有如下記述：

　　唐人初未有押字，但草書其名以為私記，韋陟五雲體是也。今人押字或多押名，猶是此意。王荊公押「石」字，初橫一畫，左引腳中為一圈，公性急，作圈多不圓，往往窩匾，又多帶過。嘗有密議公押「反」字者，公知之，加意作圈。一日書楊蟠差遣敕，乃以濃墨塗去，別作一圈，蓋欲矯言者。楊氏至今藏此敕。

這讓我們可以推想宋押印興盛的一些原因。過去歷朝印面多作方形，少數為圓形，形式多種多樣，有方、圓、橢圓、八角以及象形的鼎、壺、魚、龜、鹿等等。有些肖形印與文字結合，有的以花邊裝飾為主，也有全是圖形押的。這些押印形式大小不一，線條樸實活潑，較諸古璽、漢印之外形居方、內為圖像的肖形印有進一步的發展。

(三)宋代書畫的收藏、裝潢與作偽

1.收藏

宋代書畫鑑藏之風極盛。太平興國間，朝廷詔令天下郡縣搜訪名賢書畫，並且特命畫院待詔黃居寀、高文進搜求民間名跡。以金陵六朝古都且南唐李氏精博好古，藝士雲集，乃特諭蘇太參前往搜訪名跡。蘇氏採得千餘卷，特命黃、高銓定品目，以供御賞。端拱元年（九八八年）特置秘閣於崇文院中，專收古今著名書畫。繼太宗之後，真宗、仁宗亦均好鑑藏，累有所積。高宗明確承認「書畫為高士怡情之物」①，把畫畫看作純粹藝術性的鑑藏品，這與那些成教化、助人倫、勸善戒惡的說法純然不同。

至徽宗宣和間，御府所藏益多，因敕撰《宣和書譜》及《宣和畫譜》。《宣和書譜》二十卷，記徽宗內府所藏諸帖。首列帝王諸書為一卷，次列篆隸為一卷，次列正書一卷，次列行書六卷，次列草書七卷，末列分書一卷，附繫製誥。《四庫全書提要》云：「宋人之書，終於蔡京、蔡卞、米芾，殆即三人所定歟？芾、京、卞書法皆工，芾尤善於辨別，均為用其所長。」蔡絛《鐵圍山叢

①見《圖畫見聞志》。

談〉稱，所見內府書目「唐人硬黃臨二王至三千八百餘幅，顏魯公墨跡至八百餘幅，大凡歐、虞、褚、薛及唐名臣李太白、白樂天等書字不可勝記，獨兩晉人則有數矣。至二王《破羌》、《洛神》諸帖，真跡殆絕，蓋亦偽多焉」。而《宣和書譜》所載王義之帖，僅二百四十二種，王獻之帖僅八十九種，顏真卿帖僅二十八種。看來著錄前是有甄別鑑定的。《宣和畫譜》記徽宗朝內府所藏諸畫，前面有宣和庚子御製序。文曰：「凡集中秘所藏魏晉以來名畫，凡二百三十一人計六千三百九十六幅，析為十門，隨其世次而品第之。」《三朝北盟會編》謂：「上在軍，聞金人徵求萬端，至及乘輿嬪御，未嘗動色。惟索三館書畫，上聽之喟然。」誠如《四庫全書總目》所言：「宣和之政，無一可觀，而賞鑑則為獨絕。」

南渡之後，高宗循太宗舊例，訪求法書名畫於民間。周密《思陵書畫記》云：

思陵妙悟八法，留神古雅，當於千戈俶擾之際，訪求法書名畫，不遺餘力。清閒之燕，展玩摩拓不少怠。蓋嗜好之篤，不憚勞費，故四方爭以奉上無虛日。又於榷場購北方遺失之物，故紹興內府所藏，不減宣、政。所惜鑑定諸人，如曹勛、宋叐等，人品不高，目力苦短，而又私心自用。凡經前輩品題者，盡皆折去，故所藏多無題識，其原委授受、歲月考訂，邈不可得，時人以為恨。

這一段比較詳盡地講述了內府書畫的鑑藏情況。

宋朝貴族私家之收藏亦較五代為盛。如郇王楷，其儲積多至數千。米元章、王文慶、丁晉公諸人，均收藏繁富。《癸辛雜識》有賈似道羅致書畫的記載：

吳興向氏，后族也，其家三世好古，多收法書名畫。有名公明者駔而誕。長城人劉瑄游賈相門，聞向家多珍玩，因結交。首有重遺，向喜，設席以宴之。劉索觀書畫，則出書目二

大籍示之。劉鐐其副，言之賈，因遣劉誘以利祿，遂按圖索駿，凡百餘品，皆六朝神品。酬以異姓將仕郎，公明捆載以為謝焉。

這是權相的巧取豪奪，而當時文人收藏之一途則是互相交換。《東山談苑》載：「米元章知雍丘縣，子瞻自揚州召還，乃具飯。既至，則對設長案，各以精筆、佳墨、妙紙三百列其上，而置饌於旁。子瞻見之，大笑就坐。每酒一行，即申紙共作字。二小史磨墨，幾不能供。薄暮酒行既終，紙亦書盡，更相易攜去。」

除了交換，更是購求。歷代朝廷有購求書畫的專門機構。上行下效，士大夫、商賈也爭相購求書畫。尤其北宋宣和後，由於帝王恩賜或群臣營私偷竊，不少作品流散於士大夫和商賈手中，比如《清河書畫舫》即載：「似道家藏名跡多至千卷。其宣和、紹興秘府故物，往往乞請得之。」私人收藏益富，書畫買賣、交換活動於是漸盛，書畫購求開始社會化。兩宋重文輕武，官宦之家競相以書畫裝點門庭，書畫購求成了貴族士大夫的生活內容之一。尤其飽學之士如蘇軾、米芾、黃庭堅、王詵等，更看重書畫。

終宋之世，書畫購求活動一直沒有停止，購求方式多樣，尤以書畫家的購求最為獨特。北宋畫家趙昌，善畫花果，大中祥符（一○○八～一○一六年）間名重於時。晚年以畫自娛，並不出售，偶有畫作流出，「則復自購以歸之」，於閑暇時自己慢慢咀嚼、品評。[1] 米芾酷愛書畫，有時購買字畫缺少銀兩，尚賴老母變賣首飾資助。資財消耗殆盡，以至生活窘困。《石林燕話》和《鐵圍山叢談》各記米芾趣事一則。一是說米芾在真州拜會蔡攸，與其乘船，見蔡藏有義之《王略帖》，遂

① 《無聲詩史》卷二。

欲以他物相易，蔡頗為難。米芾一邊表示倘不獲應允則投江赴死，一邊「大呼，據船舷欲墮」，蔡攸被迫點頭。另一則說米芾在長沙湘西縣用「借」的形式，盜走寺廟所藏沈傳師法書《道士林》，寺僧告官追索，傳為笑柄。

收藏家為搜羅書畫費盡心機，一日到手則視同性命。南宋趙孟堅乘船趕路時正欣賞珍藏的《定武蘭亭》手卷，詎料翻船落水幾歿，他卻高擎《蘭亭》大呼：「吾性命可棄也，而此不可棄。」①

收藏的目的是欣賞，《歷代名畫記》引米元章所言：「每得一圖，終日寶玩，如對古人，雖聲色之奉，不能奪也。」米芾因不斷購求書畫，生活漸見困頓，有客頓門則取出珍貴書畫給客人賞鑑，在吟賞中度過一整天，以為款待。②欣賞書畫有許多講究，甚至所用器具也要雅致異常。《圖畫見聞錄》卷六載，宋朝張文懿性喜書畫，「畫叉以白玉為之」。其他如畫案等器具也有太多考究。

圍繞著書畫的購求、饋贈、收藏、賞玩、鑑別、品評，文人寄託情懷，一生樂此不疲，甚至死後還要以書畫殉葬。南宋周瑀墓即出土有繪了花卉的團扇。

宋人不少著錄也涉及書畫鑑藏，如米芾《畫史》記錄其平生所見名畫；周密撰《雲煙過眼錄》記其所見古器書畫，而以書畫居多，各以藏家為綱，記其品目，略附說明。書畫作品數量的增加、傳播範圍和影響的擴大也刺激了宋代書畫編目的發展，如李廌的《德隅齋畫品》、董逌的《廣川畫跋》等。有些三文人如蘇軾、黃庭堅則以詩文形式記述私人收藏情況。

① 明蘇伯衡：《題定武蘭亭卷落水本》。
② 宋蔡肇：《故宋禮部員外郎米海岳先生墓志銘》。

2. 裝潢

宋廷設立了規模龐大的翰林國畫院，書畫高手倍出。士大夫及民間文人愛好書畫，蔚然成風，審美趣味與題材較以前發生了極大變化，這均影響並推動了書畫裝潢的發展與提高。宋代的書畫裝潢成就巨大，是裝潢史上的最高峰，既繼承了宋以前的傳統工藝，進一步完善掛軸與冊頁的裝潢，又獨創新格。

北宋皇帝大多精於繪事，重視裝裱。文思院有六種待詔，裝背為其一。當時紹興府裝裱樣式最為雅觀，此即後世所謂「宣和裝」。宣和裝料用綾綿，精緻異常，軸桿多用檀香木，軸頭用白玉、翡翠、瑪瑙。宋元以前的書畫裝潢原件已不可見，這與水火霉蛀的自然損壞和兵燹等人為浩劫有很大關係。靖康之變（一一二七年）使《宣和畫譜》裡提到的繪畫幾乎全部散失。完整的宣和裝原裱如今已無從見到。較為完整的卷軸宣和裝，只有故宮博物院藏北宋梁師閔《蘆汀密雪圖》卷。卷軸宣和裝的標準格式為五段：⑴青綠色綾天頭，⑵黃絹地前隔水，⑶畫心，⑷黃絹地後隔水，⑸紙箋地拖尾。

如果是字卷（法書卷軸），畫心前用雙隔水：黃絹隔水加月白色絹隔水。也有在畫心前後各用一個隔水的，用以標名稱。

拖尾紙用高麗箋、白麻箋或蠲紙（一種加了漿的紙）。卷軸通常上下加有深褐色紙的小邊。包首用緙絲或織錦材料，軸頭兩邊突出。

掛軸的宣和裝現無實物借鑑，宋以後歷代仿宣和裝的格式有兩種：其一、畫心上下有綾隔水，其四周鑲褐色小邊，再上鑲天頭，下鑲地頭，天頭上加貼驚燕。其二、畫心四周直接鑲褐色小邊，然後上鑲上隔水與天頭，下鑲下隔水與地頭。

宋宣和裝已不像唐代那樣僅在軸頭、纖帶、簽別上再造精細，而是在不失基本格式的基礎上，使裝潢更具藝術性和實用性。在宣和裝出現以前，卷軸、掛軸都沒有邊，以致卷軸畫心的上下兩側及掛軸畫心的左右兩側極易磨損。宣和裝則在四周加鑲小邊，明顯地起到了對畫心的保護作用。而且裝潢當中有變化，使書畫作品面目一新。這種裝潢方式獲得了帝王的讚賞、書畫收藏家的喜愛及歷史的承認。宣和裝不僅在當時獨樹一幟，而且為以後的書畫裝潢確立了標準，被視為正統。

由於絲綢之路的開拓、中外絲織品的交流，使唐宋絲織工業得到了很快的發展。特別是宋代，不但仿織唐代綾錦，而且新織綾錦也品種繁多，這為裝裱技巧的提高創造了物質條件。宋代有「院體畫」與「文人畫」，於是裝裱也相應地有「宮廷裝」與「民間裝」。宋代畫中心是皇家畫院，貴族階級為陶情、自娛，要求裝裱也富於宮廷色彩。《思陵書畫記》為南宋遺民周密撰，記宋高宗時裝潢書畫格式，其所用材料與印識標題俱有定制。載記頗詳，讀之可以想見當時裝潢藝術之精妙與庫藏之豐富。南宋時曾編《紹興御府書畫式》，其條例繁複細緻，把當時所藏書畫按年代、優劣分成若干等級，分別採用不同的綾錦、曝紙、軸頭加以裝裱，對於包首、天頭、隔水、經帶都有許多具體的規定。

《書畫式》記書畫裝裱所用綾錦多樣，工藝精緻，色彩絢麗。清人谷應泰《博物要覽》提及宋錦名目五十種，宋綾名目二十七種，其實遠未完備。周密曾說唐四庫裝軸極其瑰致，現在看來遠不及南宋用料繽紛多彩。

書畫經裝裱後還要收匣。《雲煙過眼錄》記登秘閣所見云：

閣內兩旁皆列龕，藏先朝會要及御書畫。別有朱漆巨匣五十餘，皆古今法書名畫，是日

僅閱秋收冬藏內畫，皆以鸑鷟綾象軸爲飾。有御題者，則加以金花綾。每卷表裡皆有尚書省印。

鑑藏風氣的隆盛和時代的變遷使畫的制式多樣化。例如在畫的篇幅方面，古代只有屏障、壁畫、卷軸等類，宋代米元章特創一種橫幅掛畫，稱橫批，也作橫披。趙希鵠《洞天淸錄集》曰：「橫批始於米氏父子，非古制也。」宋橫批其體格式如何，目前尚不得知。米芾《畫史》云：「知音求者只作橫掛之尺軸，惟寶晉齋中懸雙幅成對，長不過三尺。」

除裱工外，養尊處優、安居無事的宋代文人也潛心於裝裱藝術。米芾、王詵等人雖爲達官顯貴，均擅裝裱。米芾是大收藏家，字畫與碑帖名跡甚多，他親自沖洗舊跡，凡有缺殘處，乃憑高超的書畫造詣一一補全，再用古絹紙重新裝裱。見別人所藏法書名畫如蘇激藏《蘭亭》、張仲容藏《張曲江誥身》，米芾也親爲背飾。①他對自己的裝裱技藝很得意，曾於《大令帖》後題詩自鳴：「龜游雖多手厲洗，卷不生毛誰似米。」子友仁繼承家學，制定「紹興裝」工藝法則。

雖然南朝范曄能裝背，唐代褚遂良也能親自裝裱，但嚴格地說，米芾才是第一位通曉裝潢的文人。他以精湛的書畫造詣、高深的學養、獨具慧眼的鑑賞力使裝裱藝術文人化。自此以後，書畫裝裱成了文人書畫的重要有機組成部分，凡是文人書畫家都不能不重視裝裱。然而，像米芾一樣能親自操作者畢竟不多，宋以後文人更加追求內心修養，鄙視勞作，雖然講究裝潢，但畢竟工藝浩繁，非士大夫所能親躬。

① 見《寶章待訪錄》。

在書畫修復方面，宋人也有不少絕技。范公偁《過庭錄》有這樣的記載：

忠宣舊藏一江都王馬，往年自慶赴闕，李伯時自京前延見求觀……時米元章作郎，每到相府求觀，不與言，唯繞屋狂叫而已，不盡珍賞之意。然絹地朽爛為數十片，無能修之者，李因薦一匠者，酬傭直四十千，就書室背之。乃以畫正湊於卓上，略無邪側，用油紙覆，微洒水，以物研之，著紙上毫釐不失。然後用絹托其背，遂為完物。崇寧初，歸上方矣。

3.作偽

許多書畫家臨摹能力極強，這為書畫作偽埋下基礎。鑑藏之風的繁盛引發書畫市易的興起，在利益驅使下，作偽在宋代盛行。

米芾《畫史》談及他從丁氏處購得蜀人李升山水畫一幀，細秀而潤。名款「蜀人李升」題於松幹上。他以此畫與劉涇交換古帖，劉涇乃刮去「蜀人李升」四字，易以「李思訓」，再與他人交易。米芾不禁嘆息：「今人好偽不好真！」作偽者正是利用了一般收藏者只圖名聲、附庸風雅的心理。

《書史》則另有一條記述米芾的經歷：

（王詵）每余到都下，邀過其第，即大出書帖，索余臨寫。因櫃中翻索書畫，見余所臨王子敬《鵝群帖》，染古色麻紙，滿目皴文，錦囊玉軸裝，剪他書上跋連於其後。又以臨虞帖裝染，使公卿跋。余適見大笑，王就手奪去，諒其他尚多未出示。

臨學之作能瞞過公卿，足見米芾確是仿作高手。與米家有世交的周輝在《清波雜誌》中說：

「米老酷嗜書畫，嘗從人借古畫自臨，並以真贗歸之，俾其自擇而莫辨也。」米芾本人對自己的亂真本領很是自負。一次有人出售戴嵩《牛圖》，米借留數日，以摹本掉包。後來主人持贗本追索真

本，米芾大為驚異，原來「牛目有童子影，此則無也。」細微處米芾忘了臨摹。

其實米芾本人也收藏有贋品，「所藏書真偽相半」，那是故意留著應付客人觀賞的，「平時所出皆苟以適衆目而已。」①

綜上所述，宋人時以贋品市易、自欺、掉包、惑衆，致偽本泛濫。

七、日常生活與書法

宋代書法與日常生活有著更加密切的聯繫，它不只是文人士夫的書齋雅尚，還更廣泛地介入了社會生活的各個方面。先進的工藝技術如刺繡、刻絲以及新款式日常用具（如折扇）為書法提供了新的載體，而家具的變化則對書寫姿態乃至文房用具提出了變革的要求，由此影響到書法本身的發展。

宋代君臣以風雅自任，對其居處的環境除了要反映皇權的威嚴外也嗜求文雅，這往往靠匾額、對聯來作點綴與烘托。唐宋以降，園林建設已不再像謝靈運時代那樣追求廣大的地域範圍，而是在空間處理和布白上著意創造有限空間的無限情趣，園林審美更趨寫意化，一個突出表現就是⋯⋯追求文字趣味的匾額題名異常興盛。

宮中建閣，在宋以前並不多，宋則窮極奢侈，竟多達三十餘處。亭堂樓閣皆有匾額、楹聯、屏風等。吳自牧《夢粱錄》記德壽宮云⋯

① 《志林》。

又記御圃中香月亭曰：

閑人」之句。其宮御四面游環庭館，皆有名匾。

這些屏匾備受重視，帝王往往樂為親書。《澠水燕談錄》稱：「仁宗天縱多能，尤精書學，凡宮殿門觀，多帝飛白題榜。」陸游《南園記》所述南園，本為御花園，慶元二年（一一九七年）吳皇后以賜韓侂冑。該園詩意題名甚多，不少為御筆親題：「堂最高者曰『許閑』，上為親御翰墨以榜其顏，其樹廳曰『和客』，其台曰『寒碧』，其門曰『藏春』，其閣曰『凌風』。」

宋代臣僚也紛紛建閣，且帝王多為書額。《揮塵後錄》云：

御題閣名，王文公曰『文謨丕承』，蔡元長曰『君臣慶會』，元度曰『元儒亨會』，吳敦老曰『勛賢』，梁才父曰『耆英』，劉德初曰『儒賢亨會』，楊文正父曰『安民定功』……其他尚多，未能盡紀，當俟續考。

他一共羅列了二十五家，猶未能盡紀。

宋代園林的趣味追求與書風的尚意傾向一脈相承。大量的牌匾更是把書法與園林切實地聯繫在一起，如朱長文的樂圃，臨水的兩亭分別題為「墨池」、「筆溪」。宋代還有以「捧硯」名亭的。

一些三重大建築的匾額題名講究，往往由當時書法名家書寫，例如：太學有二十齋，匾曰：服膺、提身、習是、習約、存心、允蹈、養正、持志、節性、率履、明善、經德、循禮、時中、篤信、果行、務本、貫道、觀義、立禮；十七齋俱米友仁書，餘「節性」、「經德」、「立禮」齋匾張孝祥書。

亭側山後，環植梅花，亭中大書「疏影橫斜水清淺，暗香浮動月黃昏」之句於照屏之上。

其宮中有森然樓閣，匾曰「聚遠」，屏風大書蘇東坡詩「賴有高樓能聚遠，一時收拾付

再如《能改齋漫錄》卷十二載「徽宗賜王黻御書七牌」，賈似道宅牌匾更是不可勝數。這些匾要求書手極善榜書，蔡京曾經當著米芾、賀鑄作了一回大字表演，頗具說服力。《鐵圍山叢談》稱：

> 元符末，魯公自翰苑適祠，因東下，擬卜儀真居焉，徘徊久之，因艤舟亭下。米元章、賀方回來見，俄一惡客亦至，且曰：「承旨書大字，舉世無兩。然某私意不過賴燈光燭影以成其大，不然，安得運筆如椽哉！」公哂曰：「當對子作之也。」二君亦喜，俱曰：「願與觀。」

> 公因命磨墨，時適有張兩幅素者，左右傳呼取公大筆來。即睹一笥有筆六七枝，大如椽臂，三人已愕然相視。公乃徐徐調筆而操之，顧謂客：「欲何字耶？」惡客即拱而答：「某願作『龜山』字可。」公一揮而成，莫不太息。墨甫乾，方回忽揎卷之而急趨出矣。於是元章大怒，坐此二人相告絕者數歲始解。乃刻石於龜山寺，米老自書其側，曰「山陰賀鑄刻石」也。

園林題額興盛促進了榜書的風行，在此基礎上，宋代招幌也紛紛書字。

宋以前，中國城市普遍實行市坊——廂坊制，規定各種作坊商店必須開設於市區的某一街區，交易聚散也有時間規定。城市與鄉村的經濟聯繫主要是單向性的，城市較少向鄉村提供產品。自宋代開始，城市的經濟功能加強，民間活力日增，限制民間商業發展的廂坊制度被突破。傳統的招牌和幌子在宋代即基本定型，後世各類店鋪標記都是由此發展起來。張擇端《清明上河圖》真實地繪錄了宋代的招幌形象。這幅風俗畫卷所繪招幌約二十餘處，有的酒旗上題寫著本店字號或『新酒』字樣，較大店鋪皆於門前豎立一個坐地招牌，門楣上掛出字匾或字聯；有的門前結扎彩樓歡門，垂

知這樣的情況。試看兩則：

政和二年，襄邑民因上元請紫姑神為戲，既書紙間，其字徑丈。或問之曰：「汝更能作大書否？」即書曰：「請連粘裏表二百幅，當為作一「福」字。」或曰：「紙易耳，安得許大筆也？」曰：「請用麻皮十斤縛作，令徑二尺許。墨漿以大器貯，備濡染也。」諸好事因集紙筆，就一富人麥場，鋪展聚觀。神至，書云：「請一人縈筆於項。」其人不覺身之騰踔，往來場間，須臾字成，端麗如顏書。復取一小筆書於紙角云：「持往宣德門，賣錢五百貫文。」既而縣以妖捕群集之人。大府聞之，取就鞠治。旋無他狀，即具奏知。有旨，令就後苑再書驗之，上皇為幸苑中臨視。乃書一「慶」字，與前書「福」字大小相稱，字體亦同，上皇大奇之。①

仁宗時，契丹獻八尺字圖，而書待詔皆未能也。詔求請大書者，有僧請為方丈字，以沙布地為「國」字，張圖於上，束氈為筆，漬墨倚肩，循沙而行，仍脫袈裟，投墨瓷中，擲以為點，遂賜紫衣。②

這兩件事其實是實用榜書基礎上的變本加厲。這與當時大興題署的背景分不開。大制式榜書自然對筆有特別要求：紫姑神的筆用「麻皮十斤縛作」，和尚「束氈為筆」，蔡京用的筆「大如椽

① 何薳：《春渚紀聞》卷四。
② 《後山叢談》。

吊繡帨，豎有字招。

招幌需寫大字，這對於榜書的發展有一個促動。宋人書論中所言「大字難於結密」，見出社會上需要題寫具有實用價值的大字。當時書法家和市井平民均不乏深諳此藝者。從一些民俗材料上可

臂」。而在宋初，蘇易簡就曾介紹用樹皮製筆可以書一字滿八尺屏風：

今之飛白書者，多以竹筆，尤不佳；宜用相思樹皮劈其末而漆其柄，可隨字大小作五、七枚妙，往往一筆書一字滿一八尺屏風者。

這是榜書大字對於筆的特殊要求，而紙的發展也由此受到促進。宋代宣紙不但品質很高，而且尺幅也有很長的，至長者達五十尺一幅。現存遼寧省博物館的一卷宋徽宗作草書千字文即用一幅長達三丈、中無接縫的特長粉蠟箋。為了製作適於大字的巨紙，宋代造紙工人創出了新的工藝方法。如蘇易簡介紹說：「歙民數日理其楮，然後於長船中以浸之，數十夫舉抄以抄之，傍一夫以鼓而節之，於是以大薰籠圍而焙之，不上於牆壁也。由是自首至尾勻薄如一。」

在宋代，不但匾額、招幌這些實用品與書法有了緊密的聯繫，甚至文身也有與書法相關者。文身在宋代似很普遍，《水滸傳》中描述就很多。《三朝北盟匯編》也記載「韓之純刺淫戲於身膚」。值得注意的是這時候刺寫文字的文身很多，岳母刺字的傳說很熟知了，宋朝還出現過一個八字軍，每個人臉上刺有「誓殺金賊，保效趙皇」。《事實類苑》關於呼延贊遍體刺字的記述更是駭人：

呼延贊以武勇為衛士直長，自言受國恩深，誓不願與契丹同生，遍刺其體，作赤心殺契丹字，涅以黑文。及其唇內亦刺之，鞍轡、兵仗，皆作其字。召善黥之卒，呼其妻，責以受重祿無補，當黥面為字以表感恩之意，苟不然者，立斷其首，舉家號泣，謂如人黥面非宜，願刺臂，許之。諸子及僕妾亦然……

《復齋漫錄》記述黃庭堅戲書文身詞云：

如果說這只是英雄壯士一種慷慨豪情的寄寓，對於書法不會有過多講究。但是一旦某種行為成為時尚，它就不會局限在小群體之中。

內翰顧子敦身材魁偉，與山谷同在館。夏多晝寢，即於子敦胸腹間寫字，子敦苦之。一日據案而寢，既覺曰：「爾亦無如我何？」及還舍，夫人詰其背字，脫衣觀之，乃山谷所題詩云：「綠暗紅稀出鳳城，暮雲樓閣古今情；行人莫聽宮前水，流盡年光是此聲。」乃市塵多用此語以文背，故山谷因以為戲。

這首詩內容還算不俗，非普通的吉語或俚詞可比，用這樣的詩句文背的人不會是浪子或白丁。既然他們對文身之詞有所選擇，那麼對於書法也當有所講究，或者摹擬當時名家書法，或請書家書寫。

宋代的刺繡、刻絲、剪紙工藝也為書法提供了發展空間。

至宋，官方手工業的刺繡已從一般織染業中分離出來，有了專門的文繡院。民間刺繡也大為發展，城中出現了專門以刺繡為業的人。相國寺東門街道中有一個繡巷，「皆師姑繡作居住」，其實就是一個繡作中心。

由於這一工藝的普及，刺繡在宋代也與繪畫、書法結合，產生了許多巧奪天工的工藝品。據《刺繡書畫錄》、《絲繡筆記》、《清秘藏》等書記載，宋人刺繡的書法、繪畫不少流傳後世，均被作為國寶而珍惜。朱啟鈐《絲繡筆記》卷上載明人董其昌家藏一幅宋繡，狀陶淵明漉倒東籬、景物粲然，而旁邊繡的蠅頭小楷十餘字，亦遒勁不凡。明人汪砢玉《珊瑚網》中記載宋繡滕王閣景及王子安詩，不僅景物壯觀，而且「所繡字有細若蚊腳，畫品精工之極」。許多這樣的宋繡畫中有詩，將書法刺繡得異常絕妙。更有刺繡佛經《四手四眼無量大延陀羅尼經》二冊，共一百零六頁，嘆為神品。

宋代刻絲多用小機，在靈活性方面宜與書法、繪畫相配合。陶九成評論說：「至宋宣和間，又

以刻絲縷為繪翰，儼如筆墨，所作可稱化工之妙。」明清之際書畫家文叢簡也驚嘆道：「其運絲如運筆，是絕技非今人所得夢見也。」

有宋一代出現了許多著名的刻絲書畫能手。吳煦織成的《蟠桃園》上方織題云：「萬縷千絲組織工，仙桃桔子似丹紅；一絲一縷千萬壽，合妙天機造化中。」清內府所藏刻絲絲米芾臨唐太宗御筆行書法帖一卷，藍色織。拖尾趙孟頫跋云：「古人書法鐫之金石尚矣，至宋則有繡者，有刻絲者，真足奪天孫之巧，極機杼之工矣。此卷乃米襄陽臨唐太宗書，鏤織之精，無毫髮遺憾。」江芳又題：「襄陽運筆妙如神，此卷臨摹更逼真，珍若七襄天女錦，收藏寶笈勝蘭亭。」凡此均可反映刻絲對於書法的表現能力之高。

宋代一些少數民族工匠也能用刻絲織出書法作品來，如李廷臣仕瓊管，見僚人持錦臂韝織成仁宗景祐五年賜新進士詩；蘇軾在涪井監得西南夷人所賣蠻布弓衣，織有梅聖俞〈春雪詩〉。

張燈之風俗始於唐而盛於宋，愈張愈盛，花樣很多，精巧異常，並且有了燈謎。《武林舊事》稱「以絹燈剪寫詩詞及舊京諢語，戲弄行人」，與此習俗相應，竟有專門以剪紙為生的人。宋代有人能用青紙剪字，作米芾字體，達到逼真的程度。其餘書法名家的書跡也在模仿之列，周密《志雅堂雜鈔》記載：

舊都天街，在剪諸色花樣者，極精妙。又中原有余承之者，每剪諸家書字皆專門。其後，有少年能手衣袖中剪字及花朵之類，更精工。

可見，刺繡、刻絲、剪紙都爭相以再現名家書法為風尚，對書法的流傳普及作用很大，反過來也反映了書法在宋代社會生活中已無處不在。

宋代日常穿用的服飾、居住的建築、使用的物具以及起坐方式等都與書法很有關係。

宋代服飾繼承了前代等級制的特點。儘管衣服款式樣、質料、顏色以及飾物方面有種種限制，但士庶之間在衣裳的總體形式上還是一致的，基本上分上衣、下裳兩部分。通常服用的上衣有襖、襦等，下身穿用的主要是裙、褲。此外，配合衣著，男子頭上戴有冠、巾等，腰間有腹圍、革帶等。婦女領項間有領巾、腰間有圍腰、腰巾。總的看來，宋衣飾尚寬博，襦的袖頭長至膝間，婦女掩裙長可至地。

值得強調的是宋代曾普遍流行在衣物（主要是婦女）上用書法作為裝飾的風尚，這種現象從民間至宮內都很普遍，市場上還每每以名家書寫的衣飾出售，書法家沈遼還因此罹禍：

沈睿達遼，文通之同包。登科後，遊京師，為人書裙帶，流轉鬻於相藍。達於九禁，近幸嬪御偶服之，遂塵乙覽。時裕陵初嗣位，勵精求治，見之不悅。會遣監察御史王子韶察訪兩浙，臨遣之際，上喻之曰：「近日士大夫全無顧忌，有沈遼者為倡優書淫冶之詞於裙帶，如此等人，豈可不治乎？」子韶抵浙，適睿達為吳縣令，子韶希旨以他罪劾奏。時荊公當國，為申解之，上意不能釋，削籍為民。①

關於查辦經過或有不實處，今人曹寶麟先生考辨甚詳。但有一些基本事實可以分析：裙帶由大相國寺的交易市場流入宮內，妃嬪也敢於當君面穿用，可知此時民間以至宮內在裙帶上以書法為飾的風尚已很普遍，名家書寫的裙帶在市場也很有銷路。神宗之所以動怒，惟因其辭不典。事實上，繼沈遼之後，蘇軾就為人書寫領巾、裙帶不少。《東坡》先生嘗過安道小酌，其女數歲，以領巾乞詩，

① 事見《揮塵錄話》，〈揮塵後錄〉卷一略類。

嘉興李巨山，錢安道尚書甥也。

公即書絕句云：「臨池妙墨出元常，弄玉嬌笑柳娘；吟雪屢曾驚傅，斷弦何必試中郎。」又於陶安世家，見為劉唐年君佐小女裙帶上散隸書絕句云：「任從洒滿翻香縷，不顧書來寄彩箋；半接西湖橫綠草，雙垂南浦拂紅蓮。」每句皆用一事，尤可珍寶也。

這兩處東坡所寫不但詞采優美，而且也刻意用散隸書寫。不僅領巾、裙帶可書，甚至連鞋也可書。《東坡志林》記：

某倅武林日，夢神宗召入禁內，宮女圍侍，一紅衣女童捧紅靴一隻，命某銘之。覺而記其一聯云：「寒女之絲，銖積寸累；天步所臨，雲蒸雷起。」既畢，進御，上極嘆其敏，使宮女送出，睇視裙帶，有六言詩一首云：「百疊游游水皺，六銖縱縱雲輕。植立含風廣殿，微聞環佩搖聲。」

手帕也是索題的常物。《宋稗類鈔》載王珪中秋當直，英宗「令左右宮嬪各取領巾、裙帶或團扇、手帕求詩」。可知這一時期常以衣物為書。估計這麼做一來便於常攜身畔，二因質料為絹帛，較紙更難殘損。當然還有為日用品作裝飾的考慮。比如山谷自陳：「客有惠棕心扇者，念其太樸，與之藻飾，書老杜巴中十詩。」普通百姓則可從市中買得帶書畫裝飾的扇子，如《夢梁錄》載杭州大街店肆有「陳家畫團扇鋪」，各色扇子中有「張人畫山水扇」。餘如蔡京、秦觀等人題扇的筆記實在不少。在日常器物上題寫多發生在歌席綺宴之上，呼酒倚醉，筆走龍蛇，不亦樂乎！《春渚紀聞》云：「東坡在黃日，每日燕集，醉墨淋漓，不惜與人，至於營妓供侍，扇題帶畫，亦時有之。」《墨莊漫錄》稱：「徐州有營妓馬盼者，甚慧麗。東坡守徐日，極喜之。盼能學公書，得其彷彿。公書《黃樓賦》未畢，盼竊效公書『山川開合』四字，公見之大笑，略為潤色，不復易今碑四字盼書也。」

這個時期的扇子主要還是團扇，但可以肯定，後世文人普遍使用的折扇最早出現於宋代，而且已被用於書法繪畫。宋張世南《遊宦紀聞》云：「高麗國宣和六年九月遣使李資德、金富軾至本朝謝恩，私覿之物有：松扇三合、折扇二只。」現在的研究基本上確認了折扇最初正是從高麗傳入。這種形制立即被中土大眾接收，《夢粱錄》卷三十「鋪席」條即錄有「周家折疊扇鋪」。明代陸深收藏有宋人題寫的折扇扇面：

> 今世所用摺疊扇，亦名聚頭扇。吾鄉張東海先生以為始於永樂間。吾見南宋以來詩詞詠聚頭扇者甚多。予收得楊妹子所寫絹扇面，摺痕尚存。東坡謂「高麗白松扇展之廣大尺餘，合之止兩指許」，正今摺扇，蓋自北宋已有之。①

可知明、清大盛的折扇書畫扇面實濫觴於宋。

宋朝建築的規模一般比唐朝小，沒有唐代那種宏偉剛健的風格，但比唐代建築更秀麗，精巧而富於變化。農村住宅見於《清明上河圖》中的比較簡陋，城市的小型住宅多使用長方形平面，一般也不富麗，有許多仍是茅竹屋，稍大的住宅，外建門屋，採取四合院形式，以麻搗土塗壁。因此，文人多於壁上題詠。此外，王希孟《千里江山圖》所繪住宅多所，都有大門，東西廂房，而主要部分是前廳、穿廊、後寢所構成的工字屋。這些地方貼有春帖、柱聯、門額，都較前代有所發展。春聯實始於五代，惟其時猶用符板，至宋始用紙，如宋周必大《玉堂雜記》云：

> 除日，更春帖、柱聯、門額，於堂軒楣枋，貼福祿壽一財二喜等字。習二教者，於門楣貼阿彌陀佛及九天應玄雷聲普化天尊，又佛咒悉達多般那等語。可見，春聯由木板而改為書

① 《春風堂隨筆》。

紙，張貼的範圍更廣。書紙較書板流便，各種書體皆可應用。紙製春聯還要比符板更新頻

繁，可以及時反映書風嬗變。

《千里江山圖》另有少數較大住宅在大門內建照壁，前堂左右附以挾屋，這在一定程度上反映

了當時大中地主住宅的情況。照壁往往成為陳設書、畫的場所。《石林燕語》：

元豐改新官制，建尚書省於外。而中書、門下省、樞密院、學士院並設於禁內，規模極

雄麗，其照壁悉用布。尚書省及六曹皆書《周官》，兩省及後省樞密、學士院皆郭熙一手

畫，學士院畫春江晚景尤工。

《塵史》亦稱：「永裕建尚書省，自令、僕、左右丞，泊六曹尚書侍郎官廳，於中壁皆置素屏，大

書周官一篇……」

從唐代出現的高形桌椅、屏風，經過五代至宋而定型化，並以屏風為背景布置廳堂。中唐以

後，在屏風上敷施書法繪畫已成為權貴們的風雅習尚了。宋代屏風形制更加多樣，有插屏、圍屏等

不同風格。插屏皆為單扇，圍屏則由多扇組成，少則二扇，多則二十扇，能隨意折疊，可寬可窄，

適合於大小不等的場屋使用。這些屏風的書法多樣，比如有蘇易簡所說「書一字滿一屏風」的。宋

人筆記中屢見「米元章作吏部郎，徽宗召至便殿，令書屏風四扇」、「芾為書學博士，一日與蔡京

論書艮岳，召芾至，令書一大屏」之類的記述。①

唐到五代，是中國家具形式大變革時期，南北朝時尚普遍保持的席地危坐的起居習慣至宋代基

本絕跡，高座式的各種家具取而代之，垂足而座的習慣已很普遍。唐末五代的家具陳設可以五代顧

①分別見於《畫書》、《春渚紀聞》。

閎中繪《韓熙載夜宴圖》為例說明，其中有方桌、長桌、長凳、扶手椅、靠背椅、圓几、大床（周

圍屏風）等。又如五代繪畫《勘書圖》，堂中央設大屏風，其前即為室內主要活動場所，往往以榻

床為主要家具。比較《夜宴圖》與一些反映宋代生活的壁畫可以發現：《夜宴圖》中几、桌的案面

與椅、榻的坐面幾乎持平，而宋代生活壁畫中几、桌大大高於椅面。這種家具上的變化形成了著臂

就案的寫字習慣，而此前大致應是懸臂而書。

書寫習慣的改變會影響書寫工具以及書法風格。黃庭堅和蘇東坡各自對於吳無至筆及諸葛筆的

偏愛即與其書寫姿勢有關。《山谷題跋·書吳無至筆》：

有吳無至者，豪士、晏叔原之酒客。二十年前，余屢嘗與之飲，飲間喜言士大夫能否，

似酒俠也。今乃持筆刀、行賣筆於市間，其居乃在晏丞相園東。作無心散卓，大小皆可人

意。然學書人喜用宣城諸葛筆，著臂就案，倚筆成字，故吳啟筆亦少喜之者。使學書人試提

筆去紙數寸，書當左右如意，所欲肥瘠曲直皆無憾，然則諸葛筆則敗矣。

黃庭堅另有《跋東坡用筆》：

東坡平生喜用宣城諸葛筆，以為諸葛之下者，猶勝他處工者。平生書字每得諸葛筆則

宛轉可意，自以謂筆論窮盡於此。見几硯間有棗核筆則嘆請以為今人但好奇尚異，而無人用

之。實然東坡不善雙鈎懸腕，故書家亦不伏此論。

從這兩條可以看出，黃庭堅常用適合宋代几、桌較高的條件，著臂抵腕，用宣城諸葛筆較

為稱手；而蘇東坡充分利用宋代几、桌較低矮情況下懸肘而書的姿勢，吳無至的無心散卓筆較

為稱手。著臂抵腕的姿勢必然導致兩點：(1)不能轉腕；(2)握筆近下。前人陳師道與李之儀已有明鑑。

《後山叢談》：「逸少非好鵝，效其腕頸耳，正謂懸手轉腕。而蘇東坡論書，以手抵案，使手不動

為法，此其異也。」《姑溪題跋》：「東坡每屬紙研墨，幾如糊，方染筆，又握筆近下，而行之遲，然未嘗停輟，渙渙如流水，逶巡盈紙。」就蘇東坡而言，用這種方法寫下的作品倒真是天然自工。

八、文具求精

由於經濟的不斷發展，生產力的相對提高，宋代書寫工具的製作越來越先進精細，並因此出現了一批文房四寶專著。如蘇易簡《文房四譜》五卷，一名《文房四寶譜》，其自序稱：「因閱書秘府，遂檢尋前志，並耳目所及、交知所載者，集成此譜」。卷一、二為筆譜，卷三為硯譜，卷四為紙譜，卷五為墨譜；每譜分四項，一叙事，二造，三雜說，四辭賦。（筆譜第三為筆勢，第四為雜說。）該書搜採詳博，「叙事」叙其由來始末，「造」叙其製造，「雜說」搜採掌故軼事（「筆勢」）兼及執筆、書評），「辭賦」與「雜說」錄題詞、題贊、賦。再如林洪《文房圖贊》一卷，用「十八學士」名號、官職代表十八種文房器具，每種附圖一幅，每圖有贊一篇，繫以史事，寓以褒貶。前有林洪自序，後附祝允明跋。此外還有不少有關墨、硯等的專門之作。以下對宋代書寫工具的製作略作介紹。

(一)筆

早期的毛筆以兔毫為主（現在最常見的羊毫和狼毫筆，大約唐代才開始生產）。兔毫較硬，而筆以剛柔相濟為佳，所以要用羊毛之類為配伍。唐筆用料雖崇尚兔毫，取其勁挺，但上好的鹿毫、

羊毫也都是配合使用的。至宋代，都下所製的「鼠鬚筆」實際上也還是兔毫筆，只是加進幾莖鼠鬚而已。南宋陳槱《負暄野錄》云：「古人用狸毛、鼠鬚，今都下亦有製此者，大抵只是兔毫中入數莖同束。聞之工者，但云可助力，且作美觀，然不可多用，多則大粗澀。」可資證明。蘇過〈鼠鬚筆〉詩也有「磔肉飼飢貓，分髯雜霜兔」之句。

北宋時羊毫筆已普遍使用，蘇易簡《文房四譜》載：「今江南民間使者，則皆以山羊毛焉。蜀中亦有用羊毛筆者，往往亦不用兔毫也。」

宋代在筆的製作方法上也有所改進。葉夢得《避暑錄話》云：「筆出於宣州，自唐諸葛一姓世傳其業。治平、嘉祐前，得諸葛筆者，率以為珍玩。熙寧後，世始用無心散卓筆，其風一變。」這裡提及的「無心散卓筆」是一種新式的毛筆。漢、晉時筆多做棗心——毛中裹核如同棗子，為使其少蓄無膠的石墨，以便書寫。宋代筆由棗心發展到無心散卓，其實物已不見流傳，黃庭堅《山谷筆談》稱：「宣城諸葛高係散卓筆，大概筆長寸半，藏一寸於管中。」可以想像，三分之二的筆頭深納於管中，使用的只是筆毫的鋒尖部分，主要是所謂「亮毫」，這樣彈性自然較好，鋒長而圓健，無需再用彈性更好的毫料來加健，而且無散鋒、脫毫之弊。這種筆含墨遠較棗心筆多，使用時流暢自如，潤軟不燥。

宣州製的兔毫筆在唐宋時期極其聞名，宋時宣筆益顯，宣州製筆名工輩出，能夠發揚唐代優良傳統的，依然數宣城諸葛氏，尤以諸葛高名氣為大，他製的筆朝野盡知，蘇東坡、黃庭堅、歐陽修、梅聖俞等皆有詩文讚嘆。

梅聖俞是宣城人，他以諸葛高筆作為家鄉土產送給歐陽修，歐陽修欣喜異常，作〈聖俞惠宣州筆戲書〉云：

聖俞宣城人，能使紫毫筆。宣人諸葛高，世業守不失。緊心縛長毫，三副顏精密。硬軟適人手，百管不差一。京師諸筆工，牌榜自稱述。累累相國東，比若衣縫蝨，或柔多虛尖，或硬不可屈。但能裝管榻，有表曾無實。價高乃費錢，用不過數日。豈如宣城筆，耐久乃可乞。

黄山谷得到別人贈的宣城筆後，作七律以志：

宣城變樣蹲雞距，諸葛名家捋鼠鬚，一束喜從公處得，千金求買市中無。漫將墨客摹科斗，勝與朱門飽蠹魚。愧我初非草玄手，不將閒寫吏文書。

蘇東坡對宣城筆尤為推崇，年輕應舉時，宣州通判杜君懿贈以諸葛筆兩支，「終試不敗」。二十五年後，東坡在黄州見到了君懿之子杜沂，知君懿生前獲於宣州的諸葛筆依然「良健可用」、「潤軟不燥」，乃備加讚許。東坡曾說：「宣州諸葛氏筆擅天下久矣，縱其間不甚佳者終有家法，如北苑茶、內庫酒、教坊樂。」①

詩人林和靖也曾讚許說：「項得宛陵（宣城）葛生筆。如庵百勝之師橫行紙墨，所向如意。」

宣城諸葛筆所以飽受讚揚與推崇，是由於選料精，取法正，製工細。諸葛氏筆以兔毫為主，紫毫乃兔毫中上乘，彈性極佳，世人珍之。前引歐陽公詩中有「京城諸筆工」、「有表曾無實」。蘇軾曾分析個中原因曰：「近日都下筆皆圓熟少鋒，雖軟美易使，然百字外力輒衰，蓋製毫太熟使然也。鸞筆者既利於易敗而多售，買筆者亦利其易使。惟諸葛氏獨守舊法，此又可喜也。」黄庭堅所說：「宣城諸葛『三副筆』，筆鋒雖盡，而心故圓」可為例證。

① 《東坡題跋》卷五。

而政和（徽宗後期）後，諸葛筆聲譽開始下跌。蔡條《鐵圍山叢談》分析說：「既數數更其調度，緣是奔走時好，至與挈竹器、巡閭閻、貨錐子、入奴台、手抄圭撮者爭先步武矣。政和後，諸葛氏之名於是頓息焉。」南宋偏安杭州後，政治、經濟、文化中心南移，宣城筆工此際大都流散於大江南北謀生。一部分到了徽州，依附製墨業；一部分則遠走江蘇、浙江各地；雖然宣城地區仍有一批製筆工人，繼承宣筆工藝傳統、堅持生產，但已極不景氣。

在宋代，除了宣筆，宣州以南的歙、黟等地，亦產佳筆。比如黃庭堅曾提及的歙州呂道人、黟州呂大淵，皆是製筆高手。《春風堂隨筆》載：「謝墅知徽州，於理廟有椒房之親，貢新安四寶：澄心堂紙、汪伯立筆、李廷珪墨、旱斗嶺硯。」可見徽州汪伯立筆亦為一時妙選。

宋書家獲益於當時的精良毛筆甚多。蘇東坡書法應得力於諸葛筆不少，黃山谷評論說：「蘇翰林用宣城諸葛齊鋒筆作字疏疏密密，隨意緩急，而字間妍媚百出。」又說：「東坡平生喜用宣城諸葛家筆，每得諸葛筆則宛轉可意，自以為筆論窮於此。」

宋代新製無心筆蓄墨多，使用時連綿流暢；羊毫筆柔軟，富於輕重燥潤變化，更適宜於氣韻生動的行草書，這也與「宋人尚意」的客觀情況相適應。

(二)紙

宋代造紙產地和紙的品類都大大超於前代，所用原料也不斷進步。蘇易簡《文房四譜》記載：「蜀中以麻為紙，有玉屑屑骨之號。江浙間多以嫩竹為紙，此土以桑皮為紙，剡溪以藤為紙，海人以苔為紙，浙人以麥莖、稻稈為之。」

在唐代，錦和箋紙是四川的特產，運銷全國。中唐後，箋紙以產於蜀都益州（今四川成都）浣

花溪畔的薛濤箋最為著名。北宋時，「蜀箋」又有新出的「謝公箋」，是黃庭堅岳父謝景初（師厚）任職成都時設計，適宜於文人尺牘，紙染成十種顏色以保持「十色美箋」的傳統，而且每張都在雕花方版上砑過，隱現花木麟鸞之形。益州地區還生產適宜抄寫書籍的麻紙。蜀地的彩箋和麻紙在紙質上皆非一流。宋應星《天工開物》以為浣花箋之美在色不在質。歷代詩人詠讚「蜀箋」也只提及色彩，而一字不涉紙質。這是由於該種紙有較為厚重的弱點，而文人書寫用紙卻以輕而薄為宜。元代四川人費著《蜀箋譜》為之辯解說：「《易》以西南為坤位，而吾蜀西南重厚，此坤之性也。故物生於蜀者，視他方為重厚，凡紙亦然，此地之然也。」其實根本原因乃原料、工藝問題。這樣造出來的紙，自然不能盡善盡美。

蜀紙原料用麻，麻纖維較硬，加以蜀中工藝陳舊「乃盡用蔡倫法」[1]。

宋太祖提倡佛教，全國各大城市寺院印經風氣因之頗盛。為了適應這種需要，當時歙州生產一種具有濃淡斑紋的藏經紙——蠟黃經紙，專門供給金粟山藏經的抄寫和印刷，故又名金粟箋。陸游〈北窗閑詠〉詩有「名帖雙鈎揭硬黃」句，金粟山藏經紙實即這裡所說的硬黃紙。它是一種加工紙，原料一般用麻紙，先以黃蘗汁浸染，然後在熱熨斗上以黃蠟塗勻，最後熨燙展平。這種紙半透明，較普通紙光滑挺刮，具有防潮防蠹、久藏不壞的特點。

北宋生產一定數量的竹紙（參見圖2）。《東坡志林》云：「今人以竹為紙，亦古所無有也。」其實晉時已發明竹紙，只是可能使用不多而已。到了南宋時，書寫使用大量質輕價廉的竹紙。《嘉泰會稽志》載：「剡之藤紙，得名最舊，其次苔箋。今獨竹紙名天下，竹紙上品有三：日

① 《蜀箋譜》。

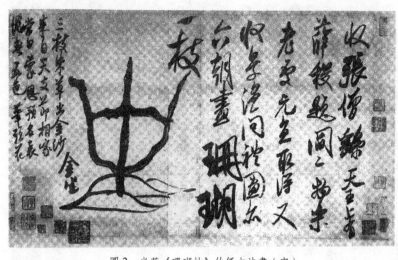

圖2 米芾《珊瑚帖》竹紙本法書（宋）

姚黃、日學士、日郡公，工書者喜之。」

宋人周密《澄懷錄》載：「唐永徽中，宣州僧欲寫《華嚴經》，先以沉香和楮樹取以造紙。」這種以楮樹製成的「楮紙」宋時尚有，現藏於故宮的北宋米芾書《苕溪詩》即是用紙漿中加填白粉並加以研光的楮皮紙寫成。

除了麻紙、竹紙、楮紙，宋代尚有多種其他用料的紙。最優質的便是宣州地區以青檀皮製成的紙。唐宋時皖南山區是生產佳紙的地方，徽州處南，池州居西，宣州介其間，池州一度還是宣州的一部分。唐宋宣州產紙與徽紙（產於今安徽歙縣一帶）和池紙（產於今安徽貴池一帶）鼎立而三，當時統稱「江東紙」。它們屬同一品種，潔白而輕薄，一直得到極高評價，宋傑出的青年詩人王令〈再寄權子滿〉詩寫道：「有錢莫買金，但買江東紙，江東紙白如春雲。」由於前所述，名揚四海的蜀箋卻並不很受本地人青睞。在宋代，一張池紙或徽紙在蜀地的價格可以買三張當地產紙，即使這樣，蜀人還是捨近求遠，用遠道而來的池紙與徽紙。據説范成大任四川制置使的

時候，責令一改舊習，在他的衙門中只許使用蜀紙，僅兩年即節省下大筆公款。自宋末起，宣、徽、池三州的造紙技術逐漸交流融合，皖南山區的造紙中心終於轉移並集中到了宣州的涇縣。據《涇州小嶺曹氏族譜》記載：「曹大三於宋末爭攘之際，烽燧四驚，避亂由南陵之虬川，遷至涇縣小嶺山區，三徙十三宅，即現該鄉的十三坑。當時，因見係山隈，無可耕土，因貽蔡倫術於後，以為生計。」

正宗宣紙主要原料是用青檀皮配合一部分砂田稻草。

青檀乃落葉喬木，榆科、青檀屬，似楮非楮，似榖非榖，是中國特產，唯皖南涇縣、太平、宣城等十一個縣的部分地區生長。以青檀為主要原料的宣紙具有「純白、細密、均勻、柔軟、經久而不變色」的特色。

宋時工藝技術進步，往往同一原料的紙能加工成不同的品種，前述硬黃紙金粟箋及加白粉研光的楮紙即為其例。明代屠隆《紙墨筆硯箋》中說：「宋紙，有澄心堂紙極佳。」宋時澄心堂紙除少數是南唐遺物外，大多數應該是宋代仿製。除仿製澄心堂紙外，宣州府的涇縣有金榜、畫心、潞王、白鹿、卷簾；歙州有龍鬚、京簾紙、碧雲春樹箋、龍鳳印邊三色內紙、印金團花等等以及新安的冰翼、玉版都有很高的聲譽。屠隆記載說：「徽州歙縣地名龍鬚者，紙出其間，光滑瑩白可愛……東坡山谷多用之作書寫字。」「生紙」和「熟紙」的問題在唐代張彥遠《歷代名畫記》中已有涉及，但在唐代將生紙用於書法的情況還不普遍。宋代書法重視表現人的意緒和情趣，韻味和意境成為審美的重要標準，而選用生宣能更好地表現行草的流變多姿，便於運用不拘成法和連綿便捷的筆法、燥潤多變的墨色。

在造紙技術和工藝藝發展的同時，宋代出現了不少關於紙的理論文章。蘇易簡《文房四譜》第四

（三）墨

宋以前製墨基本都是松煙墨，到了宋代主要是油煙墨。這是以桐油──或再加上麻油、豬油等油脂──燃燒成煙所製的墨。具有色澤黑潤、歷久不褪、於紙上晾乾後入水不暈的特點。《庶物異名疏》記：「宋熙豐間，張遇供御墨，用油煙入麝、腦、金箔，謂之『龍香劑』。」蘇軾曾親自製過油煙墨，惜乎和膠不得法，未成功。南宋初期蒲大韶也以油煙製墨，楊萬里〈謝胡子遠惠蒲大韶墨〉寫道：「墨家者流老蒲仙，碧梧採花和麝煙。華陽黑水煎膠漆，太陽玄霜作肌骨。」何遠《墨記》云：「近世所用蒲大韶墨，蓋油煙墨也。後見續仲永言，紹興初同中貴鄭幾仁撫諭少師吳玠於仙人吳，回舟自涪陵來。大韶儒服手剌就船來謁。因問：『油煙墨何得如是之堅久也？』大韶云：『亦半以松煙和之。不爾，不得經久也。』」《墨記》另有一條云：

潭州胡景純專取桐油燒煙，名「桐花煙」，其制甚堅薄，不為外飾以炫俗者。大者不過數寸，小者圓如錢大。每磨研間，其光可鑑。畫工寶之，以點目瞳子，如點漆云。

宋潭州治所在今湖南長沙，這一帶所產油桐甚多，胡景純就地取材。後來各地又發明了以清油、豬油等燒製的煙墨，然發展遲緩，至明末油煙墨產量僅居十之一。蘇東坡在〈歐陽季默餉油煙墨長寸許戲作小戲〉中有句云：「辛勤破千夜，收此一寸玉」，看來油煙墨的製作較費時力。

宋代還利用過石油燃製「石油煙」。沈括《夢溪筆談》說他發現石油燃燒發煙濃烈，沾染得帳

卷《紙譜》專門論述紙的問題，乃世界最早一部關於紙的專著。米芾撰《評紙帖》一卷，針對近世作紙徒求潔白而多用灰粉，致使紙質生澀粗漫、受墨不凝、運筆則滯、書家敗興等情況，加以批評，意在推行古造紙法。餘如陳槱《負暄野錄》和趙希鵠《洞天清錄集》等皆有專門論紙的篇章。

幕一片漆黑，乃嘗試以此煙製墨，黑光如漆，似松煙墨不及。沈括用石油煙製作了一批墨，每錠皆有「延川石液」銘文。沈括之後，竟再也無人顧及。

宋代的墨錠，傳世品已經絕跡，地下出土的宋墨亦屈指可數。一九七七年在江蘇武進南宋墓中，出土了半錠墨；一九七八年北宋墓六出土過「文府墨」。

宋元時期製墨家較多，明人麻三衡《墨志》就著錄了七十餘人，這也還僅僅是一部分。綜合各方面材料看來，張遇、吳滋、戴衡（亦作戴彥衡）、高景修、張谷、沈珪等人對有宋一代的製墨藝術有引人矚目的貢獻。

張遇，宋熙寧、元豐年間（一○六八～一○八五年）黟州著名墨工，以製「供御墨」名世，人們一直把他與李廷珪並稱。他以油煙入腦麝、金箔，製成「龍香劑」墨。清尤侗《西堂雜俎》載：「張遇墨所以入神者，以意用油煙入腦麝合之，聲光一變矣。數百年來，率綹是法。」張遇成為宋收藏家爭相購置的「瓌寶」。就連金章宗宮中亦經常購買他的「麝香小御團墨」，燒去松煙作畫眉之用，謂之「畫眉墨」。元好問詩句所謂「畫眉張遇可憐生」即指此。張遇之子張谷、孫張處厚都是受他直接傳授的製墨名工。

潘谷，宋元祐時歙人，所製「松丸」、「狻猊」、「樞廷東閣」、「九子墨」等墨被稱為「墨中神品」。潘谷經常背著墨囊四處出售，酣詠自若，而「每易止取百錢」。顧主少給錢或空手索墨，他總是慷慨應允。當時收藏潘墨者較多，相國寺每月五次開放萬姓交易所，趙文秀筆及潘谷墨總被文人爭購。陳師道《後山叢談》說潘墨的主要特點是「香徹肌骨，磨研至盡，而香不衰」。蘇東坡〈孫莘老寄墨〉詩寫道：「徂徠無老松，易水無良工。珍材取樂浪，妙手惟潘翁。魚胞熟萬杵，犀角盤雙龍。墨成不敢用，進入蓬萊宮。蓬萊春晝永，三殿明房櫳。金箋洒飛白，瑞霧繁長

虹。遙憐醉常侍，一笑開天容。」

「潘谷墨仙揣囊知墨」一則記載說，黄山谷曾將藏墨請潘谷鑑定，潘谷只隔著墨囊一觸即說：「此承宴軟劑，今不易得。」又揣一囊說：「此谷二十年前造者，今精力不及，無此墨也。」取出一看，所言極是。由於製墨之精，潘谷生前即享盛名，朋交中不乏名公巨卿、文人學士，而他始終泊淡自守，其人品、墨品影響深遠。潘谷晚年耽酒，每飲必醉，神志不清，竟至發狂落水而亡。麻三衡《墨志》則說：「潘谷醉飲郊外，經日不歸，家人求之，坐於枯井而死，體皆柔軟，疑其解化也。」蘇東坡悼曰：「潘郎曉踏河陽春，明珠白璧驚市人。那知望拜馬蹄下，胸中一斛泥與塵。何以墨潘穿破褐，琅琅翠餅敲玄笏。布衫漆墨手如龜，未害冰壺貯秋月。世人重耳輕目前，區區張李爭媸妍。一朝入海尋李白，空看人間畫墨仙。」

戴彥衡，高宗紹興年間新安人。紹興八年（一一三八年）曾作「復古殿供御墨」等，墨面上「雙角龍」、「珪璧」、「戲虎」等圖樣據說皆米友仁所繪。宋代「中官」曾經決定在苑中起灶作墨，擬取西湖九里松作煤。戴彥衡據其多年經驗認為，製墨當取黄山松，道旁平地之松根本不可用。或不以為然，固取西湖松作墨，終於如戴氏預言而不果。

吳滋，宋紹興時新安人。「淬不留硯」乃吳滋墨獨到處。宋代參政李司農曾說：「近日墨工尤多士大夫，獨吳滋使精意為之，不求厚利，駸駸及前人矣。」

沈珪，嘉禾（今浙江嘉興）人，經商往來黄山，久之乃習得一套製墨本領，其特色是「以意用膠，墨無定法」。因無文字著述，故歿後其墨法亦隨之斷絕。其後人又出意取古松煙，雜以脂漆滓燒之，得煙極精細，名為漆煙，每視煙料而熬膠，膠成和煙，無一滴多寡。

蘇澥，武功（今屬陝西）人，書法家蘇舜元（才翁）之子。平生製墨不多，但聲名極大。他所

製的墨皆松紋皴皮而堅致如玉石。陸友《墨史》載：神宗時，「高麗人入貢，奏乞浩然墨。詔取其家，浩然止以十笏進之。其珍秘蓋如此」。當時得到他寸許殘墨，人們即視為「斷金碎玉」而爭相誇玩焉。徽宗時，有人曾請沈珪依蘇懈墨上銘文仿製數百錠用以饋贈，故北宋末期行世之「蘇墨」即未必真品。

除蘇易簡《文房四譜》卷五《墨譜》外，宋代還有不少關於墨的專門著述，這裡主要介紹兩種。

《墨經》一卷，晁貫之撰。貫之無他嗜，獨見墨丸則喜動眉宇。《墨經》凡二十則：一松，二煤，三膠，四羅，五和，六搗，七丸，八藥，九印，十樣，十一蔭，十二事治，十三研，十四色，十五聲，十六輕重，十七新故，十八養蓄，十九時，二十工，述製墨之法甚詳。他強調和膠之重要性，聲言有上等煤而膠不如法，墨亦不佳，倘得膠法，雖次煤卻能成善墨。

《墨譜》三卷，又名《墨苑》、《墨譜法式》，李孝美撰。上卷有採松、造窰、發火、取煙和製、入灰、出灰、磨試八圖，每圖有解說（今本僅有採松、造窰二圖及解說，餘者有說無圖）。中卷為式，記述著名墨人十六家及其程式，亦繪有墨形。下卷為法，介紹製墨方法，凡二十條，稽之舊聞，參以所試。其製作之要已自得其妙，所作品藻無不精詳。

（四）硯

宋代的硯材採挖、製作工藝均較前代進步。文人越來越追求硯的裝飾性、賞玩性，書寫功能反退居次。高濂《燕閑清賞鑑》說硯講究「質之堅膩，琢之圓滑，色之光采，聲之清冷，體之厚重，藏之完整，傳之久遠」。

宋人品評鑑賞硯的著述充斥，譜錄紛作，這裡僅作簡單介紹。

1. 米芾《硯史》一卷，首條「硯品」，主張硯以「石理發墨為上，色次之，形制工拙又其次」。其下二十六條分別記述自玉硯至蔡州白硯二十種的顏色）光澤、質理。「性品」條論石質之堅軟。「樣品」條述晉唐至宋硯的形制變化。作為著名書家，作者對硯之優劣了解頗深，持論皆自親試目睹，與道聽途說迥異。論述詳細慎重，考據精慎恰當，該書辨端、歙二石甚詳。

2. 高似孫《硯箋》四卷，似孫字續古，餘姚人。卷一端硯十九條、卷二歙硯二十條、卷三諸品硯六十五條、卷四前人賞硯之詩賦雜文。全書博徵群書、條理分明，對硯石取材之論議尤為精到。

3. 《硯譜》一卷，不著撰者姓名。三十二條皆雜錄硯之出產與故實，並載歐陽修、蘇軾、唐詢、鄭樵諸家之説。

4. 蘇易簡《硯譜》一卷，專論端硯，糾柳公權以青州石居第一之説，論端石之各坑石品優劣，石色等，列鄭樵、歐陽修、唐彥猷、蔡君謨諸家説。寥寥數百言而旁徵博引，甚是精當。

5. 《辨歙石説》一卷，作者佚名。專論歙硯中羅紋硯、眉子硯、細束心硯、粗束心硯、錦蹙等紋理星暈二十七種，可資鑑定歙硯。

6. 《歙州硯譜》一卷，舊題宋人唐積撰。專記歙硯，分採發、石坑、攻取、品目、修劃、名狀、石病、道路、匠手、攻器十目。「採發」記歙硯之發現與開發；「石坑」記羅紋山石坑十餘處，又據蘇易簡《文房四譜》中歙州「龍尾山石」的記載訪查了龍尾山，發現本無其石，指出好事者取美名以咤世；「品目」列歙硯品類，計「眉子石」七種、「外山羅紋」十三種、「裡山羅紋」一種、「金星其紋」三種、「驢坑」一種、「水舷金文厥狀」一種等，各據其紋理、形狀命名「修劃」述硯之使用；「名狀」述歙硯形制四十種，原有圖示。「石病」述歙石之劣品。「道路」記自

歙州大道至各石坑里程。「匠手」記歙硯工匠二十一人，「攻器」記開發歙石所用工具。

7.《歙硯說》一卷，作者佚名。此書上承《歙州硯譜》，記歙硯採石之地、琢石之法及品質優劣頗詳，又記自歙州至各石坑路程、里數。提出確有「龍尾山石」，記其產地、性質、又列眉子九品、粗細羅紋硯十二品、水弦金紋十種。對於歙硯之形制、品質優劣亦有精闢論述，為歙硯的鑑別與琢製提供了依據。

除上列專著外，宋人其他著述亦多涉硯石。如宋高宗趙構《翰墨志》論端硯一則，謂端璞出下岩、色紫如豬肝、密理堅致、潴水發墨、呵之即澤、研試則如磨玉無聲皆為上品，而石之有眼則不可取，為後世鑑賞家奉為指南。

九、寫意尚韻‧各出機杼

(一)宋代書論

宋代在書法理論方面有不少新意，對後世書學影響深遠，擇要介紹如下：

《宣和書譜》記徽宗時內府所藏，依目排比，辨別特精，撰各家小傳，品第風格，略述源流。

每種書體前所列敘論，陳述詳明。遺文軼事，賴之以存。夾敘夾議，論書法極為精到。

《東觀餘論》黃伯思撰，對古文奇字及鐘鼎彝器款式體制考證精博。涉及書法、碑帖為最多，其論辨石刻、書帖多出於米元章。論書則宗尚晉人，雜以寶晁、袁昂等議論。

《集古錄》歐陽修撰，得歷代石刻文字輯集而成，各繫跋尾，是研究石刻的專書，議論考證，

皆極精當。

《試筆》可能是後人輯錄歐陽修所書或隨筆而成，三十條，每條有標題，皆自家學書的心得體會。

《論書》係後人摘輯蘇軾論書語錄。東坡以為作書「必有神、氣、骨、肉、血」，若「五者缺一」，則「不為成書也」。認為書法應以正書為基礎，然後才能習行、草。提出：「書有工拙，而君子小人之心，不可亂也。」文中還有對各種書體的論述如「真書難於飄揚，草書難於嚴重」，也有對用筆的論述如「把筆無定法，要使虛而寬」等等，皆為東坡對書法的心得體會，言簡而意深。《自論書》論述自己書法之所得，如「不踐古人」、「自出新意」等頗富大師氣魄。

《續書斷》朱長文撰，朱氏認為「集古今字法書論之類為《墨池編》，其善品藻者得三家焉：曰庾肩吾、曰李嗣真、曰張懷瓘。」於是「續」張懷瓘《書斷》所未及、繼續把唐、宋時期的書家仿《書斷》體例按神、妙、能三品一一加以評論。書中給神品、妙品各家立傳，記以字、號、里籍並論其行誼。

《書斷》為採摘《山谷集》中黃庭堅論述書法之片斷。比如道及學習《蘭亭》，涪翁以為《蘭亭》雖為真行書之正宗，然亦不為一筆一畫為準，學書切不可拘泥。還從王氏書法「以為如錐畫沙、如印印泥」出發談到書法應講求鋒藏筆中、意在筆先。另外還述及學習古人書法之要訣，突出強調學習須「有恆」、善「入神」，方能「到妙處」。最後幾則評論自家書法，可資借鑑。

《書史》米芾撰，對始自西晉、迄於五代的前人真跡、印章、跋尾、紙絹裝裱、藏處等俱詳載之。所作評語皆以平生目歷、辨別無疑者斷之。對書法名跡一一考訂真偽，敘其流傳淵源，兼及逸

聞軼事。

《海岳名言》一卷，米芾撰，皆平昔論書之積累。通篇文字不多，卻時有獨到見解。他把創作方法論與評書方法論并舉，是書法理論在繼承和發展中難能可貴的首創。米氏重視晉、魏書跡的古雅自然，主張寫字要寫情。以崇古思想指斥顏、柳之書為「醜怪惡札之祖」，以魏晉為標準批評顏、柳變亂古法。是篇還對筆法、筆勢、筆意、字病、審美標準、書法藝術本質等問題都有獨到見解，指斥評書弊端之「徵引迂遠、比況奇巧」。

《翰墨志》一卷，趙構撰，其論書唯尚義、獻。謂宋朝「無復字畫可稱」，於北宋只舉蔡襄、李時雍及蘇、黃、米、薛，於同代只舉吳說、徐竟，又都指出其不足之處。唯米芾行書列為「能品」。指出學書必先學正書，而後草書，又謂正、草二法不可不兼，「鍾、王輩皆以此為榮名也」。

《負暄野錄》二卷，陳槱撰，對石刻、篆法、學書之法及筆墨紙硯皆有涉及，讀之可以增廣識見。

《續書譜》一卷，姜夔撰，意在繼續孫過庭《書譜》。分論書體、用筆、用墨、臨摹、章法、氣韻等，對書法藝術的各個方面均有較深體會。崇尚元常、右軍，謂大令以下用筆多失，唐、宋以下尤不待言。對各種書體的評述貴熟習精通，心手相應，勿以何難何易定取捨。其論真書，認為「以平正為善」乃「世俗之論」。提出應瀟灑縱橫，各盡字之真態。對各書體的用墨提出了不同要求。對風韻的首要要求是「一須人品高」。對情性，指出「藝之至，未始不與精神通」。

《寶真齋法書贊》，岳珂撰，以家藏前人墨跡，各繫以跋，加諸贊。其祖父岳飛手跡附書末。

《書小史》、《書苑精華》皆陳思撰，集輯古人書論，取材廣博。

映了這一時期書論的一些特點。

(二) 宋代書法的時代特色

縱觀宋代書法，有兩大特色：第一、行草大盛；第二、尚意抒情。

唐人完善楷法，將其發展到極致，另闢蹊徑是順乎自然的常情。因此宋以來楷書漸衰微，雖有一些名家能作楷書，皆未出唐楷窠臼；雖有一些楷書碑刻，皆極一般。書法家內心也充滿了對於自身楷書水平的極端不自信。《廣川書跋》載，蔡襄書《晝錦堂記》，不能一氣呵成，乃每字一紙，擇其不失法度者綴成碑形，號曰「百衲碑」。費此周章，皆因楷法不精。今觀此碑拓本，體兼顏柳而筋骨無其雄強，肌膚無其豐腴，顯得無甚奇特。

而宋代能作小楷者頗多，蓋因宋人以抄書為讀書、藏書之重要手段。司馬光六十八歲高齡時，還親自抄書，所抄自《國語》而下六書，其目三百一十有二，小楷端重，無一筆不謹。[1]今存其《資治通鑑》手稿，筆筆不苟。宋祁自言，手抄《文選》三過，始見佳處。洪邁也說，手抄《資治通

從上列論著看，宋代書論中論述具體技法的內容已經極少，而較高層次的如書法本質、意境、神韻等方面的內容廣被提及，應該說這是宋代書法藝術發展的必然反映，無疑是一種進步。

有人認為，從藝術的再現與表現、形與神、意與法、天資與功夫的結構關係看，漢唐時期的書法理論重客觀、自然、再現、狀物，強調形、意、法、功夫。而從宋元開始，則重主觀、主體、表現、抒情，強調神、無意、無法、無姿。這種說法或有絕對與偏頗處，但多少還是反

① 《直齋書錄碑題》卷十。

鑑》三過，始究其得失。① 宋代藏書家多親自繕錄，故藏書以抄本居多。

歐陽修小楷自成一家，字形方潤，喜用尖筆乾墨，寫出來神采秀發，自然絕人。其《集古錄

跋》紙本楷書，雖承唐法，而極活潑，長短、輕重、寬謹、疏密、交錯和諧，絕係雅士屬文之作，並無書家習氣。

蔡襄小楷《茶錄》，字勢、行體與《晝錦堂記碑》基本相同，並皆取法唐人，字密行緊，不留

間距，字字盈格，顯得寬博有度。唯小字於豆大之地竟覺寬闊綽約，氣宇昂揚，儼然有丈夫之風。

另外，梁鼎、張方平、沈遼、張即之楷書皆一時庸中佼佼者。徽宗趙佶之「瘦金書」又別成一

體。薛曜學褚，有「鶴膝」之病。趙佶更在褚、薛基礎之上，不避「鶴膝」之嫌，加以細勁瘦挺，

乃成瘦「筋」，因崇隆聖作，改稱「瘦金」。

而宋代楷書時有行書筆法，似已成特色，張方平偶有連筆，蘇軾《表忠觀碑》、《群玉堂蘇

帖》、黃庭堅《王純中墓志》、曾行《懷素自叙帖跋》、謝克家《譖目帖》以及陳與義、錢舜舉等

人楷書無不有行筆。

楷法不精的情況直接影響了宋代行草書的技法特徵及風格取向。

簡單平易的書體逐漸占領主要的應用範圍，這當是書法發展的一大趨勢。篆、隸、楷遞相獨領

風騷，是宋以前的特點；而且，因為以上諸體方正有則，便於規範，因此最終最能享有一段「正

體」的地位。行草書規範性稍遜，雖不能備位「正書」，唐、五季以來應用漸廣，自碑碣、墓志、

塔銘乃至寫經皆有運用，富而未繁，宋人加以發揚實足因勢利導。而時代的客觀因素又適時地為

① 並見清阮葵生：《茶餘客話》卷七。

行、草盛行提供了推動與保障的條件。文人之間的題詠唱和、詩稿尺牘日趨平常，流便適用的字體成為要求。《淳化閣帖》中收入大量行草法帖可為楷式，此後刻帖大興，如風起雲湧。

其實，書法藝術本身的發展自有它自身的規律，前代的遺緒是其一個方面，另一方面離異的傾向也隨之而萌生。在楷書與行草。前代生機未盡，必然因循相繼；而愈是已達極處，離異相背的趨勢將不期而然。在楷書與行草的遞嬗上有此規律，在「法」與「意」的已達極處，向法度之外的探索追求便成了宋代書稱完備，前路已極，走向反面，另求別圖的趨勢已必不可免。唐書之「法」已法藝術的趨勢。與「法度」對應的是「意趣」，所以，宋人「尚意」是歷史的必然。

宋代書法尚意宣情，既與書法藝術發展的本身規律一致，又與時代的種種切入有密切不可分割的聯繫。這些時代因素前文已分章探討，茲就數點作一小綜述。

首先，書法藝術的主體之出身、修養有了變化。至宋成熟的科舉制度在報考條件、考試辦法等方面已經完善，使一大批真正的飽學之士崛起鄉壤，成為「士」階層的主體。一方面，他們當中許多人出身於社會的中下層，具有淳樸自然的本性；另一方面，這些人飽讀詩書方能中舉，通身洋溢著濃郁的書卷氣息、才子氣息。這樣的主體注定了他們的書法風格是清新、平和、樸素。

其次，宋代文化藝術各方面的總體風氣對於書法起了薰染相互順應的作用。宋代的繪畫、瓷藝等各項藝術都有清雅文郁的特色。起於唐季的古文運動提倡平易、質樸的文風。「宋初承唐習，文多麗偶，謂之崑體。至歐陽公出⋯⋯舊格遂變，風動景隨，海內皆歸焉。」①在此大勢之下，宋代書論既少六朝的文字華麗，較唐也少些長篇大制，多筆記、語錄或者跋語形式。總之，宋代整個社

① 元劉塤：《隱居通議》。

會的平淡、恬靜、質樸與唐代宏闊、雄肆的政治、文化背景有很大不同，這些都成為宋代書風形成的宏觀因素。

再次，蘇東坡、黃庭堅的倡導使有宋一代都有「尚意」的主動追求。雖然蘇軾偶爾也在強調「書為有神、氣、骨、肉、血，五者缺一，不為成書也」①，並不輕視書法藝術的骨與肉等，但在美學思想上重行雲流水、自然天成的蘇軾在書法上更加著重於寫意。「自言其中有至樂，適意無異逍遙遊」，把書法看作排遣內心情感的「逍遙遊」，所以並不注重於點、畫、線條的精謹。黃庭堅重視神韻。其《題絳本法帖後》云：「論文物要是韻勝，為尤難得。蓄書者能以韻觀之，當得彷佛。」《題摹燕郭尚父圖》強調「凡書畫，當觀韻」。就是書、畫，文章皆看筆墨之外之精。董逌強調超越法度，「若一切束於法者，非書也」②；「書家貴在得筆意，若拘於法者……其於古人極地不復到也。」③宋人這樣的議論尚多，而蘇、黃諸人既為一代文宗，又占書壇風流，士人將其言語引為金針，「尚意」自成一代追求。

此外，「尚意」取向寬容了具體學習方法上的三個傾向：(1)不重楷法，但以意主；(2)師無獨尊，附時趨貴；(3)臨帖不肖，淺嘗輒止。

宋人楷法不精，前有所述。總體來說，在行草上也沒有對筆墨技巧的足夠要求。晉人逍美，唐人圓勁，至宋則筆畫稍形靡弱軟怯，纖柔乏力。一些詩稿、尺牘充分地體現出這一點，如文彥博《三札卷》、《內翰帖》；歐陽修《自書詩文稿》、王安石《過從帖》、《楞嚴經旨要卷》、林逋

① 《論書》。
② 《廣川書跋》卷八。
③ 《廣川書跋》卷十。

《三君帖》等，無不如此。再如杜衍《寵惠珍果帖》，用筆淺近、軟怯無力。蘇東坡竟說他「晚乃學草書，遂為一代之絶，清閑妙麗，得晉人風氣」，其推許如此。而杜衍自言「老來多病，不能書，故信筆亂寫耳。而君謨過以草聖推許，使人懷愧無已。」①顏道出實情。蘇、蔡所言，不可作讒諛言視之，固一時好尚如此。

既然觀念中沒有法度上的一定之規，在師法對象上更顯自由任意，隨一時風氣而異。李宗諤主文既久，士子皆學李書.；宋綬作參政，傾朝學之.；韓琦好顏書，士俗皆學顏.；蔡襄貴，士庶皆學之.；王安石作相，士俗又學其體。南渡後，高宗初學黃字，天下翕然學黃.；後學米字，天下翕然學米.；最後作孫過庭字，而孫字又盛。②就個人而言，蘇軾先後從王羲之、徐浩、柳公權、顏真卿、楊凝式等多家取法.；米芾更是自詡為「集古字」。雖然宋初尚有一段獨尊二王，逐漸大開門户。《淳化閣帖》雖將二王別立，蔚為大宗，而鍾、張以下各家也多有錄入。這個體例一方面承延了唐代宗王的遺緒，另外也為多方取式暗啟門徑。或謂宋人沿唐上溯晉人風流，畢竟還是學唐。唐人雖學宗王氏一家，無太多變態，畢竟還是「變成多體」。宋代行草書效法前人，卻不拘於一家一式，必然別出新「意」。法帖大興為此提供了宏闊的取法土壤。

宋代書法的多元取式注定了臨習某一家時淺嘗輒止，不能斤斤於形神畢肖，而是要「借人酒杯，澆我塊壘」。《焦氏類林》卷六記載說：米元章臨智永千文，字形絶不類。岳珂為之作贊語：「永之法，妍以婉；芾之體，峭以健。馬牛其風，神合志通，彼妍我峭，惟妙惟肖。」米芾作偽有

① 《宣和書譜》。

② 並引自《書林藻鑒》。

偷天手段，臨帖如此，自然與其習書意旨有關。

這些因素使行草成為宋代書法的代表。北宋四家的行草書尤其作為尚意的典型，其學問、胸襟、人格時時躍現於書作之中。總體觀察宋代書法，佳處在意趣自然、姿態橫生；不足處在某些作品傷於纖雅。

(三)宋代書法對海外的影響

宋代書法對海外影響很大，特別是對日本。日本入宋的僧侶回國時，非常注意收集書法作品。京都泉湧寺法師不可棄俊仍於日本順德朝建歷元年（一二一一年）歸國時，曾帶走法帖、御筆、堂帖等七十六卷。日本禪宗始祖、京都建仁寺明庵榮西曾兩次入宋，深得黃庭堅筆意，他所寫《誓願寺孟蘭盆一品經緣起》奇崛挺勁。其弟子亦多擅長蘇、黃筆法，如永平寺道元寫的《普勸坐禪儀》即有宋代風格。榊莫山《日本書法史》即指出：「筆鋒間傾注了新穎而壯美的氣魄，或許，黃庭堅的書風對這件作品不會一點沒有影響吧。」

十、元代書法與文化

(一)元代政治、思想、文化概述

成吉思汗在一二○六年建立蒙古國，後忽必烈以中原和漠南為中心建立了元王朝。元基本上用漢制統治中國，同時又保存了許多蒙古舊制，其統治具有強烈的民族壓迫色彩。

元朝統治者以蒙古族為國族，極力維護蒙古貴族的特權，又以歸附征服的先後、以及生產生活方式的差異把民族劃分等級，實行民族壓迫。

窩闊台在位時，大臣耶律楚材常常向窩闊台進說周孔之教。在其影響下，窩闊台曾請名儒向皇太子和諸王大臣子孫講儒家經義。一二三二年耶律楚材奏封孔子五十一代孫孔元措為衍聖公；一二三六年他在燕京設編修所，在平陽設經籍所編集出版經史。一二三七年，窩闊台採納耶律楚材的主張，考試儒生得四千零三十人，其中四分之一原已淪為奴隸，中試後擺脫了被奴役的地位。中試的儒生免去賦役，優秀者任以官職。這些措施為在蒙古征服下保存中原文化作出了特殊的貢獻。

雄才大略的忽必烈深切地意識到「國家當行漢法無疑也」①。繼汗位後大力推行漢法。其主要舉措有四：第一，建立年號、國號和禮儀制度，並把都城移向中原地區，新國號取《易經》「大哉乾元」之意，表示國家的極其廣大；第二，建立國家機構和職官制度，確定中央集權的封建專制統治；第三，實行勸農政策，使農業得到恢復和發展；第四，承認和提倡以儒學為主體的漢族傳統文化，並設立國子學，用漢文化教育勛戚子弟。正是由於推行漢法，順應了游牧民族在征服中原後必然要適應發展程度較高的中原漢族封建文明的歷史趨勢，大蒙古國面目為之一新，終於轉變成元王朝，實現了中國歷史上一次新的大統一。但忽必烈晚年不能堅持推行漢法，還留下了「黷武嗜利」的聲名。漢法派在皇太子真金的支持下與阿合馬的理財派作鬥爭，取得了一定的勝利；但由於真金早死，有元一代的漢法推行，大體上就處於忽必烈所達到的程度。

元代科舉久廢，而且儒學被統治者與幾種宗教並列起來，這兩方面情況導致元代儒學的地位不

① 《元文類·魯齋遺書》卷七。

如前代。但是，以儒學教育為中心的學校和以儒學講學為標榜的書院還是發達的。儒士的社會地位也並非傳說的「九儒十丐」那般，他們雖然在通過科舉進入官途方面受到影響，但仍然受到元廷的許多優待。元代延襲南宋風氣，書院講學活動很盛。據統計，元代書院至少有四百零七所，多數在南方。當時書院除少數官辦以外，基本為私人設立，書院的山長和直學都要由官府委任。

程朱理學在元代得到了發揚。朱熹為宋代理學大師，但是他形成自己學說的時候，南宋與金南北對峙，故其學說沒有在北中國廣為傳播。一二三八年，耶律楚材支持楊惟中與儒士姚樞在燕京建立太極書院，請宋儒趙復為師，教授學生，程朱理學乃在北方傳播開來。但耶律楚材失勢後，儒生在蒙古汗廷不能得志。一二四二年後，姚樞退官讀書，與許衡、竇默交處，三人慨然以道自任。後來忽必烈徵召，他們皆樂意為元廷服務。許衡堅持以《小學》作為學習儒學的入門書，也就是先學朱熹輯定的儒家關於立教、明倫、敬身、稽古的語錄以及嘉言善行，而後學四書、學五經。許衡的思想和方法在元代影響很大。

元朝統治者對宗教採取了兼容並蓄、廣事利用的政策，各種宗教都比較興盛，這在中國歷史上是少見的。蒙古人原來信薩滿教，這是一種信仰萬物有靈、尤其信仰「天」的原始宗教。在對外征服的過程中，蒙古貴族接觸到了許多宗教，如佛教、道教、基督教、伊斯蘭教等等。成吉思汗並不尊此抑彼，他尊敬各宗教中虔誠、有學識的人，樂意向他們優禮求教。蒙古武力所到之處的各種宗教都漸漸成為蒙古統治者的工具，由於皇帝的尊崇，佛教的勢力最大。佛教、基督教、道教和伊斯蘭教的僧侶們只納商稅、地稅而不充當任何差役，他們的土地財產不得強奪。

蒙古族原來沒有文字，後來畏兀兒人塔塔統阿創制了畏兀兒體蒙古文。忽必烈認為這只是一種文字的借用，乃讓喇嘛教薩迦派首領八思巴創制文字，於至元六年（一二六九年）下詔頒行天下。

元人又稱這種「蒙古字」為「國字」，也稱為「八思巴字」，由於字呈方形，也稱「方形字」。八思巴字是拼音文字，基本字母達到四十一個。這種字本身難學難用，所以基本上只是官方特用文字，在民間沒有普遍流行。

宋時建立的畫院在元代瓦解了，書畫在裝潢上也沒有創新。《秘書志》記載，至元十四年（一二七七年）朝廷清理書畫，部分重新裝裱。從綾絹料及軸料的使用看，與唐宋大致相同。元代王思善記著的「裝褫定式」與宋《紹興御府書畫式》所定尺寸相差無幾。

元朝品評書畫已將「人品」提到了空前的高度，這與當時的歷史背景有關係，因趙孟頫以宋朝皇裔投降元廷，時人即據為口實，後人亦瞧他不起，字也被批評「殊乏大節不奇之氣」。而倪雲林人品高潔，不與達官貴人往來，不滿異族統治，不肯作官。吳王張士誠之弟差人上門求畫，倪雲林一口拒絕，受人稱讚。江南人家紛紛以收藏倪雲林畫為雅尚。

元代官印除用漢文篆書外，還採用八思巴文篆書。據考證，元官印大多為實用品遺物。所謂宋元圓朱文實以元代吾丘衍、趙孟頫倡導最力。吾丘衍著《學古編》對古印篆法、格式等作了論述。以遺留的趙孟頫篆書手跡對照其書畫所用印章的文字可以看到，這類印章的篆文書體明顯受到唐代李陽冰篆書風格的影響。其筆勢圓轉流暢，線條工細但不瘦軟，印文布置勻整妥帖、雅靜娟秀，一洗唐宋以來九疊文的舊習，這種獨特的風格為後世篆刻家所取法，並稱之為「圓朱文」，也叫「元朱文」。據考證，趙氏用印也只是他篆寫印稿後交印工製模澆鑄的，一般認為元末書畫家王冕始用花乳石刻印，開文人治印之風。

「押」始於宋而盛於元，故有「元押」之稱。因為蒙古族、色目族等民族，官吏很多不認識漢

字，就只能畫一種符號來使人難以仿效，以達到防奸辨偽的目的。元押在字法、章法和印面形式方面有很多成功處。有的僅一二個漢字，有的僅刻花押，有的上刻楷書姓氏，下部兼刻花押。後一種形式居多，其上文字無論用楷、隸甚至篆書，都有一種古拙凝重的風格。元押典雅含蓄，疏密方圓變化較多，意象萬千。

元代的統一促進了各民族融合，但由於統治者實行民族歧視政策，致使一部分漢族士大夫雖身在統治機構，政治上卻難以施展，只能寄情於詩文書畫。元代後期政治更加腐敗，各種矛盾錯綜而尖銳，失意文人往往以書畫自命清高，在他們的繪畫中，重視主觀意趣和筆墨風格的表現，詩書畫進一步滲透結合。水墨山水和花鳥竹石的興盛，把宋、金以來形成的文人繪畫推向新的高潮，文人士大夫的繪畫在元代繪畫發展中已躍居重要地位。元代宮廷機構不設畫院，只在將作院下設畫局，到元後期才有些帝室貴族更多地受漢文化薰陶而成為繪畫愛好者，但宮廷繪畫之規模遠不及宋代。

元代前期繪畫以趙孟頫為中心，重要畫家有高克恭、李衎、商琦、任仁發等人。趙孟頫能融匯唐宋繪畫之長而自成一家，人物、山水、花鳥無所不能，水墨、青綠、工筆、寫意諸體兼備。在藝術上他標榜「古意」，從文人的審美情趣出發，提倡承唐與北宋繪畫，重視神韻，追求清雅樸素的畫風，反對宋代畫院過分追求形似和纖巧。他又強調書法與繪畫的關係，將書法用筆進一步引進繪畫之中，加強其藝術表現力。他繪《三聖像》，中為孔子，右顏淵，左曾參，畫中人物衣紋折皺係用蠅頭小楷抄寫整部《論語》來表現。元代中晚期對後世有重大影響的畫家當數有「元四家」之稱的黃公望、吳鎮、倪瓚和王蒙。他們都是江浙一帶的文人，雖地位境況不同，但都有不得意的境遇，以繪畫表現他們的心境和生活情趣。黃公望、江蘇常熟人，取法荊浩、董源諸家，加以融化，以水墨或淺絳設色作畫，蒼潤渾厚，為明清文人畫家所師法。吳鎮善草書，擅畫山水梅竹（圖版

49）。他吸取董源、巨然皴法，筆墨秀潤。王蒙所畫山水主要表現太湖風光，意境清幽而荒寒蕭

索，帶有孤獨寂寞的感情色彩。倪瓚所畫山水多表現隱居生活，並能畫人物畫，是元四家中較有功力

的一個。元代花鳥畫的主流是向文人畫情趣發展，文人水墨寫意及水墨梅竹勃然而興。錢杜《松壺

畫憶》統計，元代畫家中，畫竹者占十分之三。文人以畫竹、梅表現其高雅品格。李衎、高克恭、

趙孟頫擅梅竹於元初，顧安、張遜、吳鎮、柯九思繼其後，擅畫梅者則首推王冕。柯九思工詩文書

法，以書法畫竹，「寫幹用篆法，枝用草書法，寫葉用八法，或用魯公撇筆法……」，是趙孟頫

「書畫同源」的進一步發展。

（二）元代的書學成就

元人重要的書法理論著作如下：

《衍極》五卷，鄭杓（或作鄭构）撰，劉有定作注。內容廣泛，自倉頡作書之萌始、各種字體

的發展、書法的真偽、書法的邪正以及題署銘石、諸家優劣、執筆要領等，無所不及。

《書法考》八卷，盛熙明撰。盛熙明是色目人，曾以此書進上，遂被皇帝收入宮中。此外還著

有《論天竺書》及《論書》等。

《翰林要訣》一卷，陳繹曾撰。主要記述一些技法要求。

其他還有吾丘衍《學古編》、蘇霖《書法鉤玄》、劉惟志《字學新書摘抄》、李溥光《雪庵永

字八法》等著作。但絕大多數注重的是技法，顯然對宋代拾法逐意的時尚是一種轉變。

自成宗開始，元朝諸帝便開始認真學習書法，至文宗則已經篤愛之極。天曆年間建立了「奎章

閣」，設書史一人，柯九思成了「鑑書博士」。元代大行墨跡，印刷已極方便，刻石逐漸少見，故

多重視手跡。總的說元代書法有遠求魏晉之意。

元代楷書大家應首推趙孟頫（參見圖3），其楷書流美生動，或有行書筆意，然不失規矩，又在楷書的字體中增加了一種新的格局，完成了「顏、柳、歐、趙」的最後一環。趙氏楷書名作頗多。僧明本頗能楷書，但少特色；柳貫小字用大字筆法，似以顏真卿為宗；虞集楷書法度謹嚴，溫和圓潤；柯九思楷書中雜以行書氣韻，但穩健凝重；楊維楨楷書有大、小歐之痕跡，但自有匠心；周伯琦楷書意趣深醇，有六朝遺韻；畫家倪瓚楷書亦有晉人風姿。由此觀之，元代在楷書方面頗有邁宋之勢。

篆書在元代雖不普及，但也有研究者，趙孟頫是佼佼者。另外有吳叡，其《篆書千字文》頗有規矩。

隸書在元代不大景氣。

章草在元代卻有了欣欣生機。趙孟頫上溯漢魏，闡故發微，益以自家筆法，所作章草雖已不盡古致，過娟秀而失拙樸，且摻雜今草筆法，終為一大方家。鄧文原章草與趙在軒輊之間，其《急就章》古拙凝重。另外趙孟頫之子趙雍、楊維楨、陳繹曾等人在章草方面也有較高素養。由以上數家遺墨可以說明，元一代章草已經開始恢復，並且有了新的進境。

舊邸田五十頃賜寺
為常住業師之所言
至此皆驗大德七年
師在上都彌陁院入
般涅槃現五色寶光

圖3 趙孟頫《書膽巴碑稿》（元）

元代書法的主要成就也在行、草，主要傾向是向晉唐遺韻回歸。耶律楚材字學黃庭堅，亦追唐人筆意，點畫蒼勁如鑄鐵，剛毅之氣至老不衰。商挺、姚樞、顧長孺、白挺都是元初行草書家。而元代行草的代表還是應屬趙孟頫，歷史上深得二王筆致者當以趙為最，只是才睿、情趣與魏晉時代不同，難以達到二王之清雋。另一位巨擘是鮮于樞，其行書與草書墨跡均很可觀。其子鮮于去矜亦能書，頗佳。馮子振書跡溫文閑靜。鄧文原字自有面貌，有錯落之趣。餘如管道升、張雨、吳鎮等亦雅善行、草。中期以後的元書法大家以康里巎巎為著，其草書時加章草之便轉，意求簡淡。其他能草者尚多，不能盡述。元代書壇主流是以二王一派為宗，行書間或融有宋人筆意，而今草則都是晉唐遺法。

元代書法遺跡與理論著作都表明了對宋代時尚的一種叛離，書風有了唐和晉都沒有的柔潤婉約。

第六章
明代的書法與文化

一、概述

公元一三六八年，朱元璋推翻了元朝的統治，在南京稱帝，建立了統一的明王朝。

從明立國至明亡，經歷了二百七十六年。明代統治者吸取元代統治的教訓，從一開始就制禮樂，修圖籍，搜求四方遺書，詔府、州、縣立學，以經義開科取仕，廣揚文化氛圍。而且，明代諸帝王大多喜好甚至擅長書法，對書法的普及和提高亦做過一定的貢獻。有的帝王甚至視書法為教化的工具，頗下了一番功夫。

明代的取仕制度也顯示出統治者對書法的厚愛。這表現在兩方面，首先，擅長書法的人甚至可以直接入仕。「成祖好文喜書，嘗詔求四方善書之士以寫外制，又詔簡其尤善者於翰林寫內制。凡寫內制者皆授中書舍人。」①有人甚至僅因為擅長製造書法用品而被授中書舍人，欽派製墨名家羅小華就是這樣的例子。其次，科舉考試是明代居主導地位的取仕方式，科舉考試的諸多要求中有

① 轉引自《書林藻鑒》。

「明書」一項，書劣者想通過科舉考試而為官是不大可能的。為科舉考試作準備的學校中也開設書法學習的科目。這樣，謀求官祿的人在書法方面必須做出一定的努力。

明代統治者為鞏固其統治，在思想文化上施行了一系列鉗制政策，文字獄即其一例。朱元璋在中國文字獄史上聲名顯赫。前代雖有文字告訐的情形，但帝王尚未深之周納，即使處罰也只是降其職、罷其官，甚者下獄，較少有被殺的。明太祖則不然，「稍有觸犯，刀鋸隨之」。朱元璋不只是鎮壓一些觸犯其自身禁忌的文字（如諷刺馬皇后腳大的燈謎等），而且絕不容許有人言及宮闈秘事或政治弊端。洪武年間監察御史張尚禮作宮怨詩云：「庭院沉沉晝漏清，閉門春草共愁生。夢中正得君王寵，卻被黃鸝叫一聲。」「高帝以其能摹圖宮闈心事，下蠶室死。」斂事陳養浩作詩云：「城南有嫠婦，夜夜哭征夫。」結果「太祖知之，以其傷時，取到湖廣，投之於水」[1]。

朱元璋大興文字獄，推行文化專制主義的作法被其後繼者所承襲。明成祖朱棣從建文帝手中奪取皇位後，嚴禁建文時的主要謀臣、明初文學家方孝孺的著作流行，下令：「藏方孝孺詩文者，罪至死。」[2]朱棣還查禁不利封建統治的戲曲，並頒旨：「敢有收藏，全家殺了。」[3]另外，因出試題或進書得禍者，在永樂年間亦迭有出現。

明代文字獄有兩個明顯特徵，一是拋棄了「刑不上大夫」的老規矩，直接施重典於大臣，不僅誅其身而且沒其家。二是在文網中大量使用特務手段，以士人為重點監視對象，「飛誣立構，摘竿

①劉辰：《國初事蹟》。
②《明史·方孝孺傳》。
③顧起元：《客座贅語·國初榜文》。

牘片字，株連至十數人」①。

朱元璋一手推行文字獄，一手扶正宗、滅異端，製造出一種「有質行之士，而無異同之說；有共學之方，而無顓門之學」②的僵化的一統文化，把程朱理學推上前台。明代統治者規定，科舉考試一律以朱熹的注為準。於是「世之治舉業者，以《四書》為先務，視《六經》為可緩；以言《詩》，非朱子之傳義非敢道也；以言《禮》，非朱子之家禮弗敢行也；推是而言，《尚書》、《春秋》，非朱子所授，則朱子所與也」③。程朱理學被推上至尊正宗地位。

在立正宗學說的同時，明代君主制定頒行了一系列防範思想自由發展的文教制度和政策。在國子監和地方府、州、縣學頒布禁令，嚴禁學生評論政治及批評教學和師長。宋訥主持國子監時，一監生趙麟揭帖子抗議宋訥對監生的欺凌。依國子監監規，毀辱師長者罪杖一百並充軍雲南。但朱元璋竟下令將趙麟殺了，並在國子監前立一長竿，懸首級示眾。此竿在以後的一百六十餘年間一直豎立不倒，無言地威嚇著國子監諸生。對於膽敢突破僵化思想模式的「異端邪說」，明統治者毫不手軟。永樂年間，饒州儒士朱季友，詣闕上書，對周、程、張、朱之說提出非議。明成祖覽而大怒，「此德之賊也。」遂「命有司聲罪杖遣，悉焚其所著書」④。

明代中後期，藉文化統治鬆動之機而勃興的書院講學亦遭到統治者的再三鎮壓。嘉靖十六年（一五三七年），御史游居敬論劾王守仁、湛若水「偽學私創」，明世宗下令「罷各處私創學

① 《明史·刑法志》。
② 《名山藏·儒林記》。
③ 朱彝尊：《道傳錄序》。
④ 陳鼎：《東林列傳》。

院」①。次年，吏部尚書許贊上言，「撫按司府多建書院，聚生徒，供億科擾，亟宜撤毀」②，「日者南畿各處，已經御史游居敬奉行拆毀，人心稱快，而諸未及，宜盡查莫，如仍有建者，許撫按據奏參劾」，明世宗「即命內外嚴加禁約，毀其書院」③。其時先後不過一年，書院竟有兩次詔毀。權宦魏忠賢為鎮壓東林黨人，屢興大獄，殺戮東林黨人，東林書院亦被禁毀。為消解可能再出現的反對派，魏忠賢進而禁毀天下書院，書院講學之被摧殘，至此達到極端。

為了製造刻板、冷峻的文化統治秩序，明統治者還在科舉考試中發明了「八股」之法。明末清初偉大思想家顧炎武十分清醒地點明了八股取仕制對民族智力和人才的戕害：「愚以為八股之害等於焚書；而敗壞人才，有甚於咸陽之郊。」④

刀獄威脅，思想鉗制，科舉摧殘，朱元璋及其後繼者全力以赴地剝奪著文化人的思想自由，強力控制社會文化系統，形成了空前的文化專制。

但是，嚴酷的政治、文化環境對藝術的發展不一定只起阻礙作用，它有時使人們為了忘卻政治的殘酷而投身於藝術，在藝術中求得解脫。而且，正因為有了這種壓抑，才使有些藝術家創造出個性鮮明的作品。「明之後勁」倪元璐、黃道周等人，就是因為對現實的強烈不滿而在書法作品中顯示出一種鬥爭，顯示出自己的力量。當然，我們不能因此就認為文化專制是推動書法藝術發展的動因，因為藝術畢竟也需要自由的心靈。書法是一門獨特的藝術，歷來都認為書法藝術發展的最高境界是

① 《明通鑑》卷五十七。
② 《續文獻通考》卷五十。
③ 《皇明大政紀》。
④ 《日知錄》卷十六。

中和之美，是魏晉風度。書法是陶冶性情、抒發感情的藝術，過分嚴酷的環境可能使它朝著畸形的方向發展。

明代的經濟發展較快，產生了資本主義萌芽。書法藝術品也作為商品被眾多的人們所認識，這一方面刺激了書家的創作熱情，另一方面也會產生多而濫的局面。書法作品價值的顯現使收藏熱興盛，書法作品被廣泛購求。書法用品的生產得到了高度發展，這又為書家的創作提供了便利條件。建築的發展也對書法藝術提出了要求，住宅需要書法作品的裝飾。書法作品的美化裝飾作用，又要求著裝潢工藝的改善。

總之，明代的書法藝術除了有書法自身的發展規律外，亦受到明代的政治、經濟、文化大環境的影響，由此形成了獨具特色的明代書法文化。

二、皇室雅興

明朝歷代皇帝和外藩諸王大都喜愛書法，有的甚至將其列為日課，從而達到了一定的水平，以致在書史上亦占有一定地位。帝王除了著力於自己對書法藝術的追求外，還對朝野間的書法活動給以推波助瀾的倡導，並對從事書法活動的人士予以賞賜、提拔等。於是，有明一代崇尚書法成了當時之雅，從之者甚眾。

(一) 明代的皇室書法家

明太祖朱元璋少孤貧，曾投寺為僧，後參加反元紅巾軍，滅元建明。朱元璋雖然沒有受過太多

圖1　朱元璋《總兵帖》（明）

的教育，竟也能寫出一筆可看的行書，使轉雖不甚得力，但結字尚能入法（參見圖1）。朱元璋行書的最大特色在於雄強。《書史會要》稱：「太祖神明天縱，默契書法，御書『第一山』三大字於鳳陽龍興寺，端嚴遒勁，妙入神品。」康有為《廣藝舟雙楫》稱：「太祖書雄強無敵。」

朱元璋亦喜歡題跋。洪武三年（一三七〇年），羽林將軍葉升持《李伯時臨韋偃牧放圖》見朱元璋，太祖見畫中良馬千四，遙想當年征戰事，慨然為畫題寫跋語，筆墨神采飛揚。

成祖特別喜愛二王書法。《書林藻鑑》載羅洪光語：「成祖好文喜書，書甚奇崛。」仁宗嗣徽，亦留心翰墨。《書史會要》稱：「仁宗萬機之暇，留意翰墨，嘗臨《蘭

亭序》帖賜沈度。意法神韻，唐之太宗不能過也。」顧起元云：「御書之美，乾文奎畫，落在人

間，榮光異氣，真有輝山川而賁草木者。」

宣宗在位時政治修明，深得時讚。工書，尤於行書頗見功力，與歷史上諸帝相比較，可稱得上

是上乘。用筆渾厚，法度嚴謹，鋒穎不苟，而氣韻酣暢。《藝苑巵言》稱：「宣帝書出沈華亭兄

弟，而能於圓熟之外，以遒勁發之。」《書史會要》稱：「宣宗書行雲流水，飛動筆端，真天藻

也。」《名山藏》中對宣宗的書法評價亦高：「宣宗翰墨圖畫，隨意所在，盡極精妙。」《珊瑚

網》中記載了作者汪砢玉為宣宗書《綠竹引》所作的跋語：「國初當天兵下徽時，朱升請留宸翰以

充後園書屋，上親書『梅花初月樓』賜之，直一洗乾坤腥色，自後代擅奎藻。萬曆間，玉應試留都，見聖母御筆於瓦棺寺之青蓮閣。天啟間，在燕京見神廊御書於李戚畹之清華閣，今復觀章皇帝御跡，足可壓閣中帝王書也。」

孝宗朱祐樘，《書史會要》稱其「酷愛沈度筆跡，日臨『百字以自課』」，《書林藻鑑》載王鏊贊云：「奮毫落紙，思入混茫。氣吞顏柳，勢壓鍾王。淵渟岳峙，玉質金相。」

對世宗朱厚熜，張居正云：「皇上天縱睿資，日勤聖學，至於操觚染翰，亦莫不究其精微，窮其墨妙。一點一畫，動以古人為法，且筆意遒勁飛動，有鸞翔鳳翥之形，信所謂雲漢之章也。」

神宗朱翊鈞，錢謙益《列朝詩集》稱：「神宗天藻飛翔，留心翰墨，每攜大令《鴨頭丸帖》、虞世南《臨樂毅論》，米芾《文賦》以自隨。」于慎行《穀城山坑詩文集》云：「上初即位，好為大書。十餘歲時，字畫遒勁，鸞回鳳舞。」

崇禎帝朱由檢亦擅書。《五石瓠》稱其草書秀潤娟好。

外藩諸王中亦多有善書者。周憲王朱有燉（太祖之孫），《明史·本傳》謂其「博學善書」。《藝苑卮言》稱其「真行醇婉，無一筆失度，特少腕力，乏風格耳」。寧靖王朱芝栰學書方法獨特，《書史會要》云：「靖王書法矯詰遒勁，必自創結構，不肯襲古。每書成，盡搜古帖，偶一字同，棄去更書。」朱謀瑋《藩獻記》中稱讚荊端王朱厚烷「尤以篆書著名」，稱讚安塞王朱秩炅「精楷書」。徐學謨稱湘獻王朱柏「書法遒勁」，稱枝江王朱致樨「工晉唐楷書」。

后妃亦有好書者。《書史會要》稱：「婁妃書仿詹孟舉，楷書千文極佳。江省永和門並龍興普賢寺額，其筆也。後人以其賢，不忍更之。」又「楊妃書法趙文敏，頗得筆意，但嗇鋒耳。」

以上所錄對明代君主及皇室中人的評價中不免有諛頌之詞，但亦非空穴來風。總體講，明代諸

帝王中，好書且長於書者為數不少。

(二)明代帝王與書法的普及

賞賜和提拔是一種激勵，這種激勵措施無疑會促動書法的普及，但明代帝王除此尚有更直接的倡導，這予書法的普及更具明顯的促動作用。

《明史‧選舉志》載：「選舉之法大略有四：曰學校、曰科目、曰薦舉、曰銓選。學校以教育之，……科舉必由學校。」學校如何「教育之」？史載，「每日習書二百餘字，以二王、智永、歐、虞、顏、柳諸帖為法。」在以經書、倫理教育為主要內容的封建學校中開設嚴格的書法課，與當朝皇帝的倡導書法分不開。

神宗對草書的普及與做過一定的貢獻。萬曆間，由於他的提倡，草書入門書《草書百韻歌》最為流行，士子之家，幾乎人手一冊。《草書百韻歌》有一種是「明萬曆十二年（一五八四年）神宗御製序、跋本」，草書歌訣而有御製之序跋，特見珍重，茲錄如下：

《序》云：朕惟自有書契以來，六義寢廣，八體漸分，粵若草書，與於漢代，離方遁圓，出同入異，亦既紛如矣。所貴獨全神爽，曲暢言微，厥有指歸，艱於冥解，非得古人臨池結構之法，其道無繇也。《草訣百韻歌》一卷，《後》、《續》二卷，諧為韻語，覽記者便焉。朕萬機之暇，娛遊翰墨，及得是編，見其辨析墨芒，折旋體勢，凡收往垂縮之度，縱橫向背之方，分合異同之跡，若型範陳於彝鼎，若節奏按於宮商，類引條分，不淆神理，斯固字林之榘矱，而藝苑之指南也。機軸可尋，真詮不遠，惟善學者悟之言外，得之畫中，其於書法，亦庶幾哉！爰命工梓之，而弁之者簡端如此。

《跋》云：《草訣百韻、後、續歌》梓既成，諦而觀之，體勢咸備。雖其字不當六書之

百一，而點畫鈎連，鑄形肖像，則既曲盡其術矣。嗟乎，事未有離法而善者也。倘日無意於

佳，不求踐跡，即使杜崔運指，衛索濡毫，惡能遽超畦徑之外哉！雖然，鬥蛇舞劍，可以資

書，解牛析輪，因而悟道；是故成法在古，妙契以心，變化神明，臻於極致，推之萬務，無

不然者。朕於是得治理焉。若徒為揮洒之助，非朕志也。

皇帝直接參與書法的普及，在當時的社會條件下，對文人的影響可以想見。

如前所述，成祖曾「選舍人二十八人專習羲獻書」，「且出秘府所藏古名人法書，俾有暇益進

所能。」不惟如此，為了滿足更多的學書者的需要，朝廷也擇本為模，求型取法，學唐太宗的弘文

館摹拓及宋太宗的淳化閣摹刻的辦法。《書史會要》稱：「憲王集古名跡，手自摹臨，勒石傳世，

名曰《東書堂帖》。」此帖成於永樂四年（一四一六年），凡十卷。晉靖王朱奇源為世子時輯刻的

《寶賢堂集古法帖》，成於弘治九年（一四九六年），凡十二卷。此外《淳化閣帖》的摹刻亦較有

影響。刻帖之舉，下文將詳述，此處從略。

總之，帝王對書法的喜愛和提倡，以及對眾多工書者的獎掖，對明代重視書法之風盛行是有巨

大影響的。

三、廟堂楷則與市井風雅

(一)朝廷文書制度與典籍整理

朝廷規定，典冊的抄寫都要劃一規格，這對楷書，特別是小楷體的需要增強了。明成祖永樂皇帝要求「凡公文詔書，必求楷字精工」。而平常的科舉考試及朝中的館閣行文，也都以小楷書之，因而「台閣體」便應運而生了。當然，被稱為「台閣體」的明代小楷的成熟與國家圖書事業和民間抄書等風氣亦有密切關係。台閣體的形成，促使楷書固定化。

明代極重政府文牘的書寫，小楷成了從政必備的能力之一，所以士子們都在這方面下了一定的功夫。當時作為一位書家，不管專攻哪種書體，小楷之功則是都要有的，否則便不為世所重。擅長小楷之人被提拔和重用的很多，有些享有很高的聲譽。明代的高級官吏多能小楷，如嚴嵩（累官至太子太師，居首輔，專國政二十年）即擅小楷，有書名。

明代朝野普遍重視圖書典籍的編纂與收藏。首先是朝廷組織規模較大、歷時較長的圖書編纂作為國家大政，其次是民間的圖書傳抄、收藏幾成風氣。

《永樂大典》是明代官修的一部巨著。參加這部大典的編修者達二千一百六十九名，其中有文苑名士、山林名僧、擅長書畫的人才以及當時名醫。永樂五年（一四〇七年）十一月，姚廣孝等人將一萬一千零九十五冊的巨製呈朱棣。大典共二萬二千八百七十七卷，僅書目就達九百卷之多。需說明的是這部巨製全賴手抄完成。嘉靖時重錄《永樂大典》，共徵用抄書人一百八十人，每人每天

須抄三紙，每紙三十行，每行二十八字，皆精工小楷。直到隆慶元年（一五六七年）方告竣，用時五年。①可知工程之浩大。

明代，民間書籍傳抄成為一種風雅之舉，這種大範圍、大規模的抄書舉動，對書寫水平的不斷提高和普及亦起到一定的推動作用。茲列舉幾位抄書者如下：

朱存理，字性甫，長洲人。「精楷法，錄前輩詩文，積百餘家。遇奇書亦手自繕錄，動盈筐篋。」②又「性甫從杜瓊先生遊，有異書，手自繕錄，既老不厭。而坐貧無以自資，其書旋亦散去，每撫之嘆息。」③

史兆斗，喜抄書，手自繕錄，積至數千百卷。齋居蕭然，帷事讎校，或偶有所得，輒作小行楷，疏注其旁。④

何大成，常熟人。聞寒山趙氏藏有宋槧本《玉台新詠》，未肯假人。嘗於冬日偕馮己蒼昆仲艤舟支硎山下，於朔風飛雪中，挾紙筆，衵炊餅入山，徑造其廬，乃許出書傳錄。墮指呵凍，窮四晝夜之力，抄副本以歸。

吳寬，成化八年會試、廷試皆第一，官至禮部尚書。《靜志居詩話》：「是時吳中藏書家多以秘冊相尚，若朱性甫、吳原博、閻秀卿、都玄敬輩，皆手自抄錄。匏庵遺書，流傳者悉以手抄，以

<hr>

① 據全祖望《鮚埼亭集‧外編》卷十七。
② 文徵明：《朱性甫先生墓志銘》，見《文徵明甫田集》卷二十九。
③ 《列朝詩話》。
④ 《堯峰文抄》卷三十四〈左光斗傳〉。

私印記之，前輩風流，不可及也。」「其手抄諸卷帙，自署吏部東廂書者，皆晚年筆。」[1] 官位高顯者也執著抄書，這是值得思考的。

祁承㸁，字爾光，號平度，山陰人，萬曆甲戌進士，歷官江西右參政。治曠園於梅里，有淡生堂，其藏書之庫也；有曠亭，則遊息之所也；有澹書堂，其讀書之所也。平度精於汲古，其所抄書，世人多未見。校勘精核，紙墨潔淨。[2]

范大澈，字子宣，鄞縣人。平生酷嗜抄書，每見人有寫本未傳，必苦借之。長安邸中所養書傭多至二三十人。

如此廣泛、如此講究的抄書行動，對書法的普及之功不言而喻。

(二) 收藏與作偽

1. 收藏

明代收藏氣氛濃厚，收藏的主要對象是書畫、書籍、古玩等。

明代收藏者中有達官貴人，亦有平民百姓，有聲名顯赫的大收藏家，也有一般的收藏愛好者。收藏的途徑和手段多種多樣，收藏心態因人而異。大規模的收藏顯示出明代社會經濟的發展，同時，經濟的發展，特別是商品經濟意識的萌芽又使收藏的心態、手段、規模呈現出一定的特色和多樣性。

① 《翁方綱題吳沉詩抄全卷後》。

② 《藏書紀事詩》卷三。

王世貞《觚不觚錄》云：「分宜當國，而子世蕃挾以行顯，天下之金石寶貨無所不致。其後始

及法書名畫，蓋以免俗且鬥侈耳。」可謂一語中的。嚴氏所謂的「收藏」已經失去了收藏本來的意

義，只是為一種病態的心理所左右而已，歸根到底，只是為了免俗、鬥侈。

大部分收藏者是因為崇尚書畫藝術品的魅力而致力於收藏的。這對書畫藝術品的流傳和繼承都

是大有裨益的。

汪砢玉有言：「天地間自然之文，惟畫能寫其形而並載其理。故自舜妹嫘始，封膜繼焉。形理

無窮，寫之不盡，代不乏名家也。余自霞玩韻賞後，復整舊藏，搜新得成冊，正見畫無絕筆耳。然

欲出則子美囊空，欲處則淵明瓶竭，有如昔人所云，『飢不可以當食，寒不可以當衣』者。夫亦以

左圖右史，形理攸關，不難更書痴作畫痴耳。」①這是很典型的受藝術感染而欲罷不能的收藏者，

這類心態的收藏者在明代占多數。

李日華《味水軒日記》卷二載：「（萬曆三十八年庚戌十月）十九日，同周本音、許廣文、高

元雅、萬蓋古、沈尊生、陸孝廉集項孟璜齋頭，出觀顏魯公《深慰帖》、楊凝式《神仙起居法》、

褚摹《蘭亭》、唐鈎《萬歲通天帖》、高閑《草書千文》。皆余平日再三經目者。顏帖最為甲觀，

《通天帖》鈎填入神矣。高閑書散漫漶倒，定是偽札。又出蔡君謨十帖，俱真。」項孟璜這種收藏

者將藏品示人，供人鑑賞、觀摹，可謂善莫大焉，這類收藏者大多願意向人展示一種好古的風雅。

吳江人史鑑，字明古，家居水竹幽茂，亭館相通。客至，陳三代秦漢器物及唐宋以來書畫，相與鑑

賞。史鑑非獨好藏古物，亦好著古衣，曳履揮塵，望之以為列仙之儔也。②

①《珊瑚網·名畫題跋》卷十九。
②《藏書紀事詩》卷三。

有的收藏者是為了在收藏史上留名。李日華去看望收藏家盛德潛，盛於病中檢點平日所收書畫，曰：「我去後，不知竟落誰手。」又曰：「公異日《書畫想像錄》刊出，幸附賤姓名，無忘也。」並以正德中吳人劉永暉所製闊板竹骨扇一柄貽李，扇有陳眉公書行書一絕。[1]

有的收藏者收藏某種書畫作品是因為這種作品含有某種特定含義。張瑞圖的作品被收藏的很多，這一方面是因為他精湛的書藝，另一方面是因為收藏者對他的作品有一種信念。張瑞圖的家鄉福建泉州城內南大街的花橋亭有一座保生大帝廟，內供吳真人，民俗稱之花橋公。其廟門上懸有張瑞圖所書「真人所居」匾額。傳云某年花橋亭失火，其廟及周圍房舍連燒數十間，惟獨此匾額未被焚及。一時奇蹟轟動，都以為張瑞圖之字可以避火厄。又因為張瑞圖的字是「二水」，於是有人說他是水星轉世，他的書法作品便更受珍賞。日本之寺廟及華貴屋宇皆木料建築，最懼火災，故日本名流更是爭購其作品。

無獨有偶，張詩的作品亦被認為有某種「功能」。張詩，字子言，北平人。「詩字書放勁，得其一幅，揭之壁間，可以驚人，亦足驅鬼。」[2]

有的收藏者是以漁利為目的。他們四處收購字畫，然後利用地區之間的市場價格不同，賤買貴賣以營得利潤。李日華《味水軒日記》中十數次出現的夏賈即屬此類。

藏品來源或由書畫家賜贈，或收藏者付潤筆購買。這種收藏在明代是非常普及的，很多文獻材料對這種情形作了記載。

① 《味水軒日記》卷二。
② 《名山藏》。

陳廉，字平叔，福清人。「廉草書得懷素法，尤工篆隸，求者如市。」①溫良，字尤仁，晉江人。「良工於書，朝士乞書者至滿屋壁，片簡隻字，重於兼金。」②汝納，字行敏，吳江人。李東陽云：「行敏為書，楷正有法，表然出儕輩。凡卿大夫士所得誥勒，皆願得君手筆。故君書傳於世日多。」張弼，字汝弼，華亭人。王鏊云：「弼草書尤多自得，酒酣興發，頃刻數十紙。疾如風雨，矯如龍蛇，欹如墮石，瘦如枯藤。狂書醉墨，流落人間，雖海外之國皆購其跡，世以為顛張復出也。」鄭天鵬，諸暨人。「書法為世所珍。令弋陽，手書文告，每為好事者竊去。」③

明代的一些書畫家靠賣字畫為生，這也說明了社會對書畫藝術品的需求量是比較大的。居節，字士貞，吳縣人。少從文嘉習畫，文徵明見其是可造就之人，便親授以法，果有所成。後家破，靠賣字畫為生。張鳳翼，字伯起，長洲人。《列朝詩集》載：「鳳翼善書，晚年不事干請，鬻書以自給。」王鐸於明末無官時作《贈湯若望詩冊》，其跋曰：「書時，二稚子戲於前，嘰啼聲亂，遂落數字，亦可噱也。書畫之事須於深山林濤雲影中揮灑，乃為愉快，安可得耶？」又「月末病，疾力書，時絕糧，書數條賣之，得五斗粟。買墨，墨非佳也，奈何？」④汪砢玉跋《祝希哲急就行草懷知詩帖》：「此卷為項氏物。後識其值二十金，購於文水氏。」⑤又跋《載驅圖》：「右四冊，向為項又新所藏，聞當時價值百鎰。」⑥《味水軒日記》中亦多有此

① 《福州志》。
② 《清源文獻》。
③ 《書史會要》。
④ 《北陶閣書畫錄》。
⑤ 《珊瑚網·法書題跋》卷十六。
⑥ 《珊瑚網·名畫題跋》卷十九。

類記載，茲錄數條：「（萬曆三十七年十一月）十一日。林海壇來，因與小坐……（林）曾拓石翻《淳化閣帖》，甚精。初拓就，以視王敬美先生，先生以為古本，百金購之。」「（萬曆三十九年六月）六日。方丈室以宋拓《九成宮》、虞書《孔子廟堂碑》、《聖教序》、李北海《雲麾將軍帖》；又館本《十七帖》；又吳匏菴楷書書目一本、又祝京兆臨鍾書四表……，質錢去。」等等。

明代書畫收藏規模空前，這在幾個方面可以證明，如收藏者隊伍異常龐大、藏品豐富；書畫鑑賞繁榮發達等。此外，藏品易主的頻率較快亦能從側面顯示出收藏規模。

收藏者隊伍的龐大首先表現在其構成成分比較複雜。從仕宦階層到平民階層都有眾多耽於斯事者。當然，較大的收藏家一般集中在仕宦階層，而平民百姓因限於資財等條件只能成為一般的收藏愛好者。《野獲編》載：「嘉靖末年，海內宴安，士大夫富厚者以治園亭、教歌舞之際，兼及古玩。如吳中吳文恪之孫、溧陽史尚寶之子，皆世藏珍秘，不假外索。延陵則嵇太史應科，雲間則姚太史汝循，胡太史汝嘉亦稱好事。若輩下則此風稍遜，惟分宜嚴相國父子、朱成公兄弟並以將相當途、富貴盈溢，旁及雅逸。於是嚴以勢劫，朱以貨賄，所蓄幾及天府。張江陵當國亦有此嗜。董其昌最後起，名亦最重，人以法眼具之。」①「所蓄幾及天府」，這是何等規模。

項元汴是明代著名的大收藏家。項元汴，字子京，號墨林子，又號香岩居士，退密齋主人，嘉興人。項氏有書名，董其昌云：「元汴書法出入智永、趙吳興。」《書畫所見錄》稱：「墨林收藏極富，眼界極佳，書法亦工，直欲使余作天外真人之想。」項元汴「以善治生產富，能鑑別古人書畫，所居天籟閣，坐質庫估價，海內珍異十九多歸之。」但收藏者與藏品的關係從來都不是固定

① 《野獲編》卷二十六。

的，「乙酉歲，大兵至嘉禾，項氏累世之藏盡為千夫長汪六水所掠，蕩然無遺。」①

2.作偽

明代社會商品意識已經極強，出現了資本主義萌芽。受利益驅使，有了熱衷收藏的人，也就會有相應的作偽者。應該指出的是，作偽是藝術與經濟觀念結合的產物，是一定經濟基礎上的行為，是明代的商品經濟意識促進了作偽的成熟。比如蘇州一帶，自古為文人薈萃之地。元末，此地戰火不息，「邑里蕭然，生計鮮薄」。書畫藝術品較少進入流通領域。正統、天順年間稍復舊觀，至成化間，愈益繁盛。商品經濟繁榮，書畫作為商品也隨之走俏，古書畫的仿製也就十分活躍。為了取得利潤，作偽者的手段往往很高明。

明末安世鳳說：「希哲翁書遍天下，而贗書亦遍天下。」還有所謂「京兆草法啟南畫，真跡十不得一」之語，說明明代贗品規模之大。

《松江志》中記載了這樣一樁趣事：「萬里（陸萬里，字君羽，華亭人）善書，於時莫雲卿早逝，董文敏其昌後起，故萬里稱獨步。其昌少貧，嘗作萬里書市之，人以為贗，弗售也。」人世間多有此耐人尋味事，名書家也不乏作偽經歷。

此外，明代收藏碑帖拓本的人很多，於是大批作偽者或偽造前代拓本或翻刻碑志、法帖，大量出售贗品，牟取利益。這也和書畫界作偽遙相呼應。

作偽者之所以能頻頻得手，這與他們高超的作偽手段是分不開的。祝允明的部分偽作甚至被前人評為甲觀。如《秋興詩卷》，張瑞圖觀後題：「撇其毫軼，歸之淡古，於僧懷素得其髓矣。生平

① 《藏書紀事詩》卷三。

所見京兆草書，當以此為甲觀。」清初書法篆刻家余甸也誤為真跡，亦題：「謹嚴而勿結構之跡，

飛舞而勿放肆之容，有明之侵人聖域者，不得不讓此君。」

還有一種偽中之偽。如文葆光偽祝允明書《秋聲賦》卷識語後，還偽造了陳鎏的跋。自識曰：

「己卯重九同徵仲，子畏、子重遊吳山，兼訪履吉山莊。是夜月皎潔，四壁蟲聲唧唧，有感秋聲，

漫錄一過，草草不足玩也。枝山允明。」陳鎏跋「祝京兆先生書法，我朝稱為第一。其落筆每每喜

豪宕，雖有放縱處，其結構自精，矩度自肅，令人不可企及。此卷更覺超逸，想昔時文太史及唐六

如、湯子重、王雅宜諸名公在座，京兆先生益覺神動耳。宜什襲藏之，兩泉陳鎏。」這種雙重陷阱

不知蒙騙過多少人。

(三) 刻帖

明代是集帖學大成的時代，刻帖之風尤勝於往昔。《東書堂帖》是明代第一部有影響的刻帖，

《寶賢堂集古法帖》緊隨其後。風氣既開，官方、民間刻帖不斷，呈現出燎原之勢。因為帖學大

盛，「故明人類能行草，雖絕不知名者亦有可觀」①。

1. 各種叢帖

明代刻帖最主要的、影響也較大的是歷代叢帖。如《東書堂集古法帖》，該套叢帖為周憲王朱

有燉摹勒上石，取材以《淳化閣帖》為主，參以《秘閣續帖》，並增入宋、元人書，按時代先後編

次。卷前有自序及凡例。《寶賢堂集古法帖》亦頗有影響。朱奇源輯，宋灝、劉瑀摹勒上石。此帖

① 《書林藻鑒》卷十一。

以《淳化閣帖》、《絳帖》、《大觀帖》、《寶晉齋法帖》為主，而益以宋、元及少量明代墨跡，頗有可觀。

明代對《淳化閣帖》的摹刻比較多，如上海潘氏本、顧氏本、王文肅公本、泉州本、河莊孫氏本、蕭府本等，其中影響較大的有三家。嘉靖四十五年（一五六六年），上海顧從義借潘允諒藏《閣帖》賈似道本，照刻賈似道印記和原銀錠紋，附周以載、袁尚之、文彭等跋文，版式較賈本原裝略寬，筆畫微肥，稱《顧氏玉泓館本》，此其一。萬曆初，潘允諒復以家藏賈本摹刻於五石山房，未竟而卒，其子晉龍繼之，成於萬曆十一年（一五八三年）。卷帙規模悉如賈本，筆畫略瘦，稱《潘氏五石山房本》，此其二。其肥瘦皆本於賈似道本，兩種拓本北京圖書館有藏。

另一名本為蘭州的《蕭府本》，該本勝過顧刻、潘刻良多。

《蕭府本》又稱《蘭州本》、《蕭藩本》，是中國西北地區最早翻刻的一部叢帖。明洪武二十五年（一三九二年），太祖朱元璋封第十四皇子朱楧為蕭莊王，並賜宋拓《淳化閣帖》一部。太祖馬上得天下，派自己的兒子到西北邊陲為王，竟送一套《閣帖》拓本，這是很值得人們思索的。蕭莊王把這套拓本秘藏內府，以為至寶，不輕易示人。萬曆四十三年（一六一五年），陝西右參政臨鞏張鶴鳴得到《閣帖》別本，向蕭憲王綽堯借其藏帖相較，見其「濃媚遒勁，神采泛濫，大不類世所傳本」。因請蘇州著名刻工溫如玉及其徒弟張應召負責摹勒上石。惜蕭憲王未待事成而薨。憲王遂萌摹刻之志。世子朱識鋐矢承父志，終於在天啟元年（一六二一年）完成該項工程，先後歷時七年。該帖刻成後，藏於蕭王府遵訓閣，故又名《遵訓閣本》。

大型叢帖的摹刻需耗費巨資，所以一般只有官府才有能力承擔。但只靠這條途徑還是滿足不了社會上對名帖範本的摹刻的需要，於是，民間刻帖很是風行。值得稱道的大略可列如下幾種：

《真賞齋帖》，三卷。無錫華夏於嘉靖元年（一五二二年）編次，文徵明、文彭父子摹刻。後因倭亂，石毀於火，更從真跡摹勒。因有火前、火後之別，而火前本較少，尤為世重。

《停雲館帖》，十二卷。嘉靖十六年至三十九年（一五三七～一五六〇年），文徵明撰集，子文彭、文嘉摹勒。卷一為晉、唐小字，卷二為唐摹晉帖，卷三卷四為唐人真跡，卷五至卷七為宋人書，卷八卷九為元人書，卷十卷十一為明人書，卷十二為文徵明書。此帖選擇精嚴，偽書獨少，較其他叢帖為勝。

《來禽館法帖》，三卷。萬曆二十八年（一六〇〇年），臨清邢侗撰集，長洲吳應祈、吳士端父子摹勒。此帖純出摹古，第一卷為《蘭亭序》三種、索靖《出師頌》、《黃庭經》及邢侗手臨《西園雅集圖記》，第二卷為王羲之《十七帖》，第三卷為《澄清堂帖》三十八則。邢侗既深於書學，摹勒亦出自良工，故歷來對此帖評價較高。

《戲鴻堂法書》，十六卷。萬曆三十一年（一六〇三年）華亭董其昌輯。此帖初刻為木版，後毀於火，更重摹上石。取材自晉、唐、宋、元書家名跡。董氏既負盛名，此帖初拓，即四方爭賞，風行一時。

此外，《有美堂帖》、《清鑑堂帖》、《餘清齋帖》、《郁岡齋墨妙》、《渤海藏真帖》、《浮雲枝藏帖》、《潑墨齋法書》等亦有可觀。

除了摹刻歷代叢帖外，當代叢帖的摹刻也較為流行。當代人刻當代人帖，真跡易得，摹勒易近真，可以稱道的可列舉如下：

《寶翰齋國朝書法》，十六卷。隆慶三年至萬曆十三年（一五六九～一五八五年），歸安茅一相撰集。此帖所刻凡百餘種，皆以真跡上石。萬曆以前書，略備於此，覽者可由此一窺萬曆以前明

代書跡之大概。

《金陵名賢帖》，八卷。萬曆四十三年（一六一五年）徐氏勒石。此帖所刻為一時一地之書，凡五十四家，多其他叢帖中所不常見者，所書以詩為多，間有尺牘序記。摹勒頗精雅。此刻不特於書法有功，對研究歷史文獻亦有所助。

《舊雨軒藏帖》，十卷。崇禎十三年（一六四○年），上海朱長統摹勒。此帖所刻。俱當時名流翰墨，共九十餘種，光潔可愛。

《晴山堂帖》，八卷。崇禎年間，江陰徐弘祖編輯，梁谿何世太摹勒。徐氏交遊遍海內，此帖所刻皆為當時名人題贈徐氏一家之詩文，凡九十四種。

明代亦摹刻了衆多的個人叢帖，給對歷史上某個書家情有獨鍾的學書者，提供了較為完備的範本。比較著名的可列舉如下：

《二王帖選》，二卷。嘉靖二十七年（一五四八年），長洲章傑摹勒。卷上為王羲之《蘭亭序》、《告墓文》、《黃庭經》、《豹奴帖》、臨鍾繇《宣示表》，卷下為王獻之《洛神賦》、《孫權帖》、《乞假帖》、《辭中令帖》。此帖乃翻自《淳化閣帖》、《寶晉齋法帖》、《越州石室本》、《雪谿堂本》等舊刻，摹拓精工，可為學者法。

《二王帖》，七卷。嘉靖四十年至萬曆十三年（一五六一～一五八五年），吳江董漢策父子摹刻。董氏以江陰湯世賢所刻《二王帖》三卷為木刻，易被刓損，乃易為刻石，並將原帖上中下三卷分為二，復增入《蘭亭序》、《黃庭經》、《曹娥》、《東方畫贊》、《樂毅論》、《宣示表》、《洛神賦》七帖為卷首，合為七卷，仍名《二王帖》。末附《二王帖目錄評釋》三卷。

《雪浪齋蘇帖》，四卷。萬曆三十六年（一六○八年）盧氏摹勒。全帖共刻東坡書二十一種，

多摹自舊刻。選擇極精，未見偽跡，書甚精美，可作臨池之助。

《晚香堂蘇帖》，三十五卷，一作二十八卷。萬曆四十四年（一六一六年），華亭陳繼儒撰集，釋蓮儒、古冰蕉幻、陳夢蓮摹勒。原無卷數。陳氏嗜蘇書，所見墨跡及石本均為摹勒，隨得隨刻，全帖共得蘇書二百餘種，搜羅頗富。惜所選未能盡善，雜有偽跡，刻亦草率，鑑賞家有所非議。

《瑞墨齋米書》，二卷。原刻刻年不詳，萬曆三十年（一六〇二年），鄒城葛枚端、龐千之依許氏原本重刻。此帖全刻米芾一人之書。卷一皆米氏自作詩詞，卷二為《元豐壬辰重九會郡樓閭門舟中戲作》二詩；前者真跡，後者贗本。摹刻尚佳。

《鐵漢樓帖》，十卷。華亭張弼書。崇禎五年（一六三二年），其後人張以誠等摹勒。此帖共刻張弼之詩文書札二十八種。張弼書怪偉跌宕，享譽一時，由此帖可窺其風範。此帖全刻董其昌一人之書，共三十七種，絕大部分為題跋。董氏以書擅名，此帖所刻皆經其審定，信為精本。摹勒亦能存其筆法，為董帖之佳本。

《寶鼎齋法書》，上卷。萬曆三十七年（一六〇九年），董其昌子董和撰集，吳之驥摹勒。此

《書種堂帖》，六卷，續帖六卷。董鎬摹勒。正帖刻於萬曆四十二年（一六一四年），刻董書三十一種；續帖刻於四十四至四十五年（一六一六～一六一七年），刻董書二十六種。董鎬為董其昌之侄孫，所刻皆經董其昌審定，摹勒亦得其指授，故能存真。

此外，摹刻文徵明楷書之《衡山四山詠》，摹刻莫如忠、莫是龍父子書之《崇蘭館帖》，摹刻邢侗書之《來禽館真跡》，摹刻董其昌書之《玉煙堂董帖》、《來仲樓法書》、《汲古堂帖》和《研廬帖》等，摹刻張瑞圖書之《果亭墨翰》等等，亦是明代個人叢帖中之可稱道者。

2. 刻工

有明一代，各種刻帖交相輝映，致力於刻帖者頗多。刻帖需要經過選輯、鉤摹上石、刻石（木）等步驟。其中刻工顯得非常重要。《晚香堂蘇帖》受到鑑賞家非議的一個重要原因是刻得草率，筆誤迭出。新都吳楨以鐫刻而有名，曾從董其昌遊，但他為董氏所刻的兩部歷代叢帖《戲鴻堂法書》和《清鑑堂帖》卻並不高明。前者因急於告成，勒刻失真，去真跡遠甚，歷來對之毀譽參半；譽之者能粗謾傳神，而毀之者謂勒刻粗惡，為古今刻帖中一大惡札。後者亦優劣參半。

與此不同的是，有些帖的選擇有所失，神采不讓《停雲》、《郁岡》。《郁岡齋墨妙》為世人稱道，亦以致此帖被認為是明代著名刻帖，有賴刻工高妙而博得一定的名氣。《墨池堂選帖》為長洲章藻在萬曆年間所輯刻的一部歷代叢帖。章氏疏於鑑別，故此刻偽書不少，惟鐫刻乃章氏所長，與刻工有關。編次者王肯堂鑑別不審，帖中偽書不少，但刻工管駟卿為名手，使得該帖秀潤可人，成為明代較為著名的刻帖。

當然，明代大部分較為著名的刻帖均是選、摹、刻皆精。被稱為明代刻帖第一的《真賞齋帖》，華夏編次、文氏父子鉤摹，章簡父刻。同為明代刻帖之佼佼者的《停雲館帖》，文徵明選輯，其子彭、嘉鉤摹，章簡父刻。《玉煙堂帖》，陳瓛撰集，陳精於書學，鑑裁亦精，選帖雖多，偽書獨少。刻工為上海吳之驥，吳亦為一時之妙手。《浮雲枝藏帖》為蔣如奇所刻。蔣氏工書、善刻。《潑墨齋法書》為長洲章德懋所刻，摹刻皆精，論者謂足與《玉煙堂帖》抗衡。《寶翰齋國朝書法》為東吳章田、馬士龍、尤榮甫所刻，亦可稱道。《崇蘭館帖》刻工為顧功立。《來禽館帖》刻工為管駟卿。《玉煙堂帖》刻工為上海吳朗。

一部好的刻帖所賴刻工者實多，它與刻工的精湛技藝和辛勤勞動是密不可分的。《肅府本》摹

勒俱精，筆力遒勁，回轉自如。倪蘇門《古今法論》稱：「《淳化帖》在明初，惟陝西蕭王府翻刻

石最妙，謂之蕭本。從宋拓原本雙鈎勒石，所費巨萬，今世本相去天淵。」陳奕禧《皋蘭載筆》

稱：「初拓用太史紙，程君房墨，人間難得。拓工間有私購書者，值五十千。」今觀蕭府初拓本，

清新悅目，人謂「新舊不爽，毫髮俱在」，誠非過譽。《蕭府本》如此精良，除因祖本較佳外，摹

勒之功亦是一關鍵因素。明代優秀摹刻大師溫如玉師徒的生平事蹟鮮為人知，所幸石刻中存有一篇

溫氏自撰自書的跋文，該跋文雖有局部之殘泐，也基本上能為我們了解溫氏刻帖之艱辛提供較為具

體的資料。茲錄其文如下：

古之善書者多，惟其人之賢者傳。右軍以清真世重，魯公以忠貞名。□至優孟□□而

歌，叔敖之□以封，亦以相楚之賢耳。書者，摹者各有所托，非傳非而已也。《淳化閣

帖》乃古先聖賢心神所寄，而宋拓為良。玉白醫年肆□瀘毫，奔走吳、越、燕、楚之間，積

有歲年，校雠不遺餘□，始有悟於斯道。甲寅歲適秦。鳳臬張先生以《淳化閣帖》乃蕭藩分

封舊物，迄今殆二百五十年，其為宋拓□□，先生啟先殿下，付玉摹勒。延入齋

宮，諄諄命之曰：「此帖久藏，若有待於公者。美斯傳□匽斯傳。其勿惜精神，以廣其傳。」乃蕭藩

玉數四辭，不獲。逐偕弟子張應詔竭蹶從事。互相印證，模擬逼真，石必再更，

心血幾嘔盡。始於萬曆乙卯春正月，竣於天啟元年辛酉夏四月，凡七載，而蕭藩兩朝之

盛美始成。玉與弟子召良工獨苦之心，或可借此少見。史遷云：「世之砥行立名者，非附青

之士，焉能施於後世！」則此帖也，亦玉等之青雲矣。姑蘇山人溫如玉。

溫如玉，字伯堅，一字白雪，蘇州人，僑寓青州（今山東益都）。孩童時即喜濡毫作書，工

真、草、隸、篆各體。曾遊學四方，東至吳越，南到荊楚，北出幽燕，西過秦隴，致力於金石文字

的讎校和整理，對鉤勒法帖有高深的造詣。從溫氏所作跋語中，我們不難看出溫氏有著較高的文學修養，而非粗俗之人。玉徒張應詔，字用之，山東膠州人。善繪畫，工書。復師事伯堅，執弟子禮，習金石、鑴鏤之術。溫張師徒，受命摹刻《閣帖》，「紙凡數易，石必再更」，經過七年辛勞，終於完成了這一「砥行立名」的不朽事業。①

四 其他

除了大規模的刻帖，明代亦有另外一些鑴刻活動，如詩碑、紀事碑、刊行書學著作、鑄鐘（刻範而後鑄）等。這些雖然不屬於刻帖但亦是有助於書跡流傳的一種形式，與刻帖相近，故附列於刻帖之下。

文人聯句唱詠，然後由其中之善書者書錄，再鑴之於石，這種三位一體的風雅之舉在明代時常有之。憲宗成化十九年（一四八三年），陳獻章被授以翰林檢討之職，自粵北上京華，經過江浦縣之白馬庵。是庵曾闢設白馬書院。當地名士莊昶、石淮二人盛情邀請了白沙先生稍作滯留。提學婁謙亦慕名前來拜望。適天公作美，以雨留客。四人飲酒聯句，為五律一首：

人生須會此，何更向陰晴。（陳）動盪乾坤氣，調和鼎鼐羹。（妻）公來山閣雨，天共
主人情。（婁）未了鵝湖興，江城又殺更。（石）
寒風吹夜短，細雨打更長。天意留行李，燈花喜對床。衣冠真率會，樽俎太和湯。何限
春消息，梅花不斷香。（聯句者次序同上）

① 關於《肅府本》的資料，參見甘肅人民出版社出版的《明拓肅府本〈淳化閣帖〉》之序言。序言作者為秦明智、徐祖蕃。

白沙先生乘醉一揮而就，主人珍之寶之。獻章去後，主人鐫石立碑於庵中。

浙江長興存有吳承恩書寫的《夢鼎堂記》石碑。該碑楷書，饒有虞世南筆意。碑文內容很是奇巧，主要是歸有光記敘自己夢見宦舍的後堂有只函中之鼎，並藉此抒發自己的感想，希望獲得理想的政治環境云云。可以想見，如果不是刻碑的條件便利，刻碑的風氣普遍，這種「說夢」的文章是不能隨便地刻在石碑上的。

明代收藏之風甚盛，除了書畫古玩外，奇石亦是收藏對象。奇石的收藏者有在石上鏤字以示風雅的。文徵明在他的畫作《飛雲石》的題跋中記載了這樣的事：「正德初，海虞錢士齋中獲觀此石，上鏤『飛雲』二字，筆法流動，雖愛之，未知所自。」

萬曆年間，范文明做過通過刻石複製書學著作的工作。《佩文齋書畫譜》卷四十四《書家傳》載：「范文明，字晦號，萬曆時人。嫻詩賦，攻六書，著《草訣辨疑》。」范文明根據他廣泛接觸到的古人草書法帖，結合當時頗為流行的《草訣百韻歌》，將有關資料都編集起來，加以簡單的解說而成是書。該書對有關資料搜集較備，又有一定的中心，同偏旁的都擺在一起，該辨似的也並列一道，摹字比較細緻，實際上起了譜錄的作用。該書藉刻石「發行」，現存《草訣辨疑》即為拓本，有經折裝者，凡四十七開，九十四面。

明代鑄器銘文之舉亦時有所見。明初允許自由採礦和冶煉，官府課稅，因此採冶業發展較快。

從永樂元年（一四○三年）至宣德九年（一四三四年），在稅率不變的情況下，明王朝徵稅的鐵課增長七倍。此外，冶鐵技術亦有較大提高。現存甘肅省徽縣文化館內的「北海寺鐵鐘」即能顯示出當時冶鐵的較高水平。該鐵鐘為成化十六年（一四八○年）一次澆鑄而成。鐘高一‧四八米，口徑一‧三七米，厚○‧一二米，重兩千餘公斤。鐘前鑄雙龍鈕，二龍首背向，龍嘴及爪緊貼鐘頂而

臥，身軀隆起為穿，張牙舞爪，十分逼真。鐘肩有圓孔四個，直徑八．五厘米，飾蓮瓣圖案。鐘腹分上下兩層，各布八等分方格，每相鄰二格間飾隆起三稜形隔樑。上層方格上部篆書：「皇圖主固，帝道遐昌，佛日增輝，法輪常轉。」十六個大字環布一周，婉轉暢美。接下則楷書銘文，鑄鐘紀年，工匠及捐資人姓名，凡二百五十餘字，字跡工整清晰，纖巧秀美。

墓志古已有之，至明代自有其特色。明以前，平民庶人無殊才異德者，墓志僅能記姓名、里貫、祖父、姻媾而已。明代中後期那些為士大夫所不屑的市井平民居然也鋪事摘辭，作起長篇墓志銘來。唐順之曾譏笑當時設置墓志之濫：「近日屠沽細人，有一碗飯吃，其死後必有一篇墓志，此亦流俗之最可笑者。」①

明代的另一特出現象是名家書寫墓志。馬子雲先生《碑帖鑑定淺說》一書說：「夫書家歐、虞、褚、薛、顏、柳、蘇、黃、米、蔡等之書法，均未見於墓志。」墓志埋於地下，故名家不為。明代卻不是這樣。以文徵明為例，文氏於嘉靖三十一年（一五五二年）秋書寫《唐龍墓志》，其時他已八十三歲高齡。文徵明九十歲時，「為御史嚴傑母書墓志，已擱筆而逝。」②

請書法名家書寫墓碑明代亦有之。值得一提的是魏忠賢的「生祠」墓碑。天啓六年（一六二六年）九月，魏忠賢的生祠在杭州西湖建成，熹宗御賜「普德」題額，閣臣施鳳來撰寫碑記銘文，張瑞圖書丹，此後生祠幾遍天下，其黑暗也若此。魏忠賢起初選擇了與張瑞圖同鄉的呂圖南，為其書祠書寫碑文，但未能辦到，於是才轉命張瑞圖。張失慎揮毫，因為書寫碑文而名列「逆案」之後，

① 《荊川文集》卷六〈答王遵岩書〉。
② 王世貞《弇州四部稿》八十三。

張悔嘆曰:「不謂好男子竟被呂氏做成矣!」

顧從義摹刻《石鼓文》硯在清乾隆年間被發現後,即受到《石鼓文》研究者的普遍重視。顧從義,字汝和,號硯山山人。松江人,生於嘉靖二年,卒於萬曆十六年(一五二三~一五八八年)。嘉靖中,顧以善書被徵入朝,授中書舍人,隆慶初以修國史擢升為大理評事。博雅好古,曾摹刻了許多法帖,其中《顧本〈淳化閣帖〉》有一定影響。《石鼓文》硯之摹刻亦係重要之作。硯似堂鼓形,石色類歙,石質極似山東淄川石,硯面、底、周刻《石鼓文》全部。硯面為「而師」、「馬荐」,底為「吾水」、「吳人」,其餘「吾車」、「汧殹」、「田車」、「鑾車」、「靁雨」、「獻作」環刻硯周。不計殘字、重字,共四百三十四字。另外,硯底有「內府之寶」四字印,說明原為宮中之物。此硯流傳有緒、屢見著錄,曾見於翁方綱《復初齋文集》、張廷濟《清儀閣題跋》、羅振玉《石鼓文研究》、郭沫若《石鼓文研究》等書,現藏天津市藝術博物館。①

四、書畫交融

明代書法與繪畫的交融引人注意。這種情形表現在作者身上為書畫兼工;從作品上說,畫作的題款得到很大的發展,經常是書畫合璧。此外,書法與繪畫在創作風格與手法上相互影響亦不容忽視。書畫家之間的藝術交流促進了這種情況的形成。

① 見《書法叢刊》第三輯之蔡鴻茹文〈明·顧從義摹刻《石鼓文》硯〉。

(一) 書畫兼善者眾

書畫交融首先表現在書畫兼善者眾多，有關明代的書法史論著和繪畫史論著中經常有所反映。

書畫兼善的情況前代已有，以明代為特出，茲列舉數人如下：

徐賁，字幼文。原籍四川，後徙蘇州，家城北望齊門外，時稱十才子之一。賁有書名。《書史會要》：「賁楷書清逸可愛。」李日華《六研齋筆記》稱：「幼文楷筆秀整端慎，不為拖沓自恣。」今存作品《蜀山圖》是他避居蜀山精舍時所作。其山水大體是董、巨演化而來，喜用披麻皴，筆墨略疏放，頗富文人意趣。後記云：「呂山人自吳來訪余蜀山中，登臨燕賞，遂留數日。孤琴野艇，倏然告歸，因畫一紙以贈，並題以遁山居之樂，蓋將以邀吾山人卜鄰爾。噫！余今因畫賦詩，君歸而視此，必旋能因詩而念我山居也。樓霞憇月，當翹首以待。徐賁。」題款楷法精良。

王紱，字孟端，自號九龍山人，又號友石，永樂間南京無錫人。少為弟子員，以善書薦官，供事文淵閣，拜中書舍人。兼善山水竹石。山水師倪瓚、王蒙、吳鎮，竹石亦頗類元人。其山水畫有的能將倪瓚的乾、簡、淡與王蒙的厚重、重、濃巧妙地結合起來，創造出一種特殊的畫風。今藏遼寧省博物館的《湖山書屋圖卷》，畫家鄉山水景色，氣勢磅礴。畫中形象皆以實筆畫出，頗見筆墨功力。山巒以乾淡筆勾皴，披麻兼解索，效果極類倪瓚之《春山圖》。畫中的樹木大都不雙勾樹幹，而是以濃焦墨畫之，屈直俯仰之態了了分明，此種畫樹法實為獨創。王紱的墨竹師法元人，不以墨色濃淡區分葉之向背，而以竹葉之長短、寬窄及方向來區分。行筆迅捷，草書意味頗濃。《豐坊書訣》稱其書學子昂、孟舉。

夏昶，字仲昭，號自在居士，又號玉峰，江蘇崑山人。

《崑山縣志》稱其「詩詞清麗，尤工畫竹石，擅名天下。」《國朝吳郡丹青志》稱其「楷書、畫竹

為當時第一」。夏昶以善書供事內廷，嘗扈從兩京，授中書舍人，宣德中轉考工主事，乃供內直，

正統中升太常寺卿。墨竹師王紱，觀其所畫竹，似去王紱格較遠，有宋之遺風。徐沁的《明畫錄》

稱夏昶畫竹「煙姿雨色」，偃直疏濃，各循矩度，蓋行家也。」今存作品如《夏玉秋聲畫軸》、《為

璠齋作竹石圖軸》、《湘江風雨圖》等。總的看，夏昶墨竹，講究結構，法度嚴謹，枝葉刻畫清

晰，墨色濃淡分明，起筆收筆熟練地運用了書法技巧。

明中期繪畫界的「吳門四家」——沈周、文徵明、唐寅、仇英，其中沈、文、唐皆為書法大

家。

沈周，字啟南，號石田，自稱白石翁，人稱石田先生，長洲人。《明史》本傳云其書法仿黃庭

堅。王鏊云其「書法涪翁，遒勁奇崛」。同時，沈周是明代中期影響最大的畫家和吳門畫派的開創

者。山水、花鳥、人物無所不能，尤以山水影響最大。在明代畫壇摹古風甚盛的情況下，沈周能摹

古而不泥古，實是難能可貴。文徵明向他請教畫法，沈曰：「畫法以意近經營為主，然必以氣韻生

動為妙。意匠易及，而氣韻則別有三昧，非可言傳。」後來文徵明拿自己所作荊關小幅去請教，沈

周題詩道：「莫把荊關當畫法，文章胸次有江山。」沈周以他精湛的藝術、廣泛的社會交往以及誨

人不倦的長者風度，給後世畫壇留下了深遠而巨大的影響。文徵明為其高徒，唐寅也曾受益於他。

文徵明幼不慧，九歲時說話尚不清楚。稍長，穎異挺發。學文於吳寬，學畫於沈周。其書法初

學李應楨，亦臨習宋克，後專法晉唐，對後世影響甚大。文徵明初從沈周學，沈曾以

「此余從來業障，君何用為之？」婉言相勸，但文執意拜師學畫，對「世人不相諒，調笑呼畫史」

的侮謾亦置之不顧，終於成為集詩、書、畫於一身的藝術大家。他的繪畫在沈周的指導下，以宋元

人畫為宗，絕去院體影響，融合王維、董、巨、二米、趙孟頫、黃公望、王蒙諸名家之長而形成個人風格，為明代南派繪畫之集大成者。於人物、山水、花卉皆精工，手法靈活，風格多樣，工筆、寫意、賦色、水墨均能。花卉中，文徵明最喜蘭竹，所畫清雅可愛。

唐寅，字伯虎，又字子畏，號六如居士，吳縣人。出身商人家庭，「居身屠酤，鼓刀滌血」①。「為人放浪不羈，志甚奇，沾沾自喜。」②唐寅詩文書畫皆精（參見圖2）。文或麗或淡，或精或泛，無常態，不肯鍛煉功。其詩「語俗而意深切」。書學趙孟頫，規矩嚴謹，工穩如軌。畫初學周臣，後學范寬、郭熙。

明代中後期，寫意花鳥走向成熟，兩位代表畫家陳淳、徐渭亦是書法大家。

陳淳，初名淳，字道復，後以字行，號白陽山人，長洲人。父陳鑰，為官期間「治大第，蓄童

① 《與文徵明書》。

② 閻秀卿：《吳郡二科志》。

圖2　唐寅《立石叢卉圖》（明）

奴，建麾策駟」，著實閾過一陣子。文徵明與陳鑰交好，故陳淳得以拜文徵明為師，從之習書畫。

文徵明有詩云：「十年相長愧稱師。」《明史・文苑傳》：「（淳）受業文徵明，善書畫。」《藝苑卮言》：「道復正書初從文氏，欲取風韻，遂成媚側。行書出楊凝式、林藻，老筆縱橫可賞。」王世懋云：「道復少有逸氣，作真行小書極清雅。晚好李懷琳、楊凝式書，率意縱筆，不妨豪舉，而臨池家尤重其體骨。」淳畫初師文徵明，後法米芾、黃公望、王蒙。山水較文徵明疏放。尤長寫意花鳥。一花半葉，潑墨欹斜，或直以色彩點染，任性揮灑，開明代寫意花鳥的新格局，對後世影響極大，與徐渭齊名，人稱「青藤白陽」。現存《葵石圖軸》，紙本。墨筆畫秋葵一枝，襯以湖石，筆墨灑脫，運筆迅捷熟練，水墨皴染與勾勒相結合。而其《瓶蓮圖》則主要借助於勾線，線條靈動瀟灑，頗見書法功力。徐渭的評價頗為精到：「道復花卉象一世，草書飛動似之。」

徐渭善詩文，對戲劇有較深的研究，寫有《四聲猿》、《南詞敘錄》，這成為後人研究南戲的重要文獻。書畫亦精。嘗自謂：「吾書第一，詩二、文三、畫四。」《明史・文苑傳》稱：「（渭）善草書。」袁宏道云：「文長喜作書，筆意奔放如其詩。蒼勁中姿媚躍出，在王雅宜、文徵仲之上。不論書法而論書神，誠八法之散聖，字林之俠客也。」他的寫意花鳥，用筆奔放，水墨淋漓，又往往借題發揮，以題詩書款發洩不滿。如《墨葡萄圖軸》，水墨葡萄一枝，葉不勾脈，幹不皴擦，均以水墨點染，不求形似。題詩云：「半生落魄已成翁，獨立書齋嘯晚風。筆底明珠無處賣，開拋閒擲野藤中。」徐渭作畫深受蘇軾以及元代文人畫的影響，重神韻，重筆墨情趣。

① 《越畫見聞》。

董其昌，精鑑賞，善書。他的書法從顏真卿入手，轉學鍾王，「凡三年，自謂逼古，不復以文徵仲、祝希哲置之眼角。」他的書法較趙孟頫少生，但秀潤過之，對明末清初的影響很大。董其昌工畫山水，出入董、巨、倪、黃，後世稱其為「松江派」或「華亭派」之首。今存主要作品有：《高逸圖軸》、《雲山小隱圖》、《關山雪霽圖》、《畫錦堂圖》等。《畫錦堂圖》為重彩，在董氏作品中少見。前三幅為水墨畫，筆墨變化豐富，或學倪瓚，或融子久，或直以書法代畫法，極有自家面目。他持重筆墨情趣的作品，對當時及後世一些畫家產生過巨大影響。

晚明陳繼儒，字仲醇，號眉公，華亭人。《書史會要》稱：「繼儒書法蘇號公，故於蘇書雖斷簡殘碑，必極搜採，手自摹刻之，曰《晚香堂帖》。又刻米海岳書，曰《來儀堂帖》。」著有《妮古錄》、《書畫金湯》、《偃曝餘談》、《書畫史》、《太平清話》等書。亦工畫，其《墨梅圖冊》筆墨靈活，是以書入畫的典型。

(二)繪畫題款之風

繪畫題款是體現書畫結合的藝術形式。中國畫不僅有畫，而且融有詩文、書法、篆刻，這是中國畫獨特的藝術傳統。詩文、書法、繪畫三者的結合，歷來有「三美」或「三絕」之稱。中國畫的題款包括「題」與「款」兩方面內容。在畫上題寫詩文叫作「題」，題畫的文字從體裁上分有題畫贊、題畫詩（詞）、題畫記、題畫跋、畫題等。在畫上記年月，簽署姓名、別號和鈐蓋印章等稱為「款」。有的款文還有籍貫、年齡及作畫地點等。如係贈人之作，一般須寫上受贈者姓名、字號、稱謂及應酬用語等。題款不僅要求詩文精美，同時要求書法精妙。

明代已經從理論上注意到了題款與書畫的關係。沈灝《畫塵》云：「元以前多不用款，款式隱

之石隙，恐書不精，有傷畫局。後來書繪並工，附麗成觀。」沈灝，字朗倩，號天石，吳縣人，生於萬曆十四年（一五八六年），卒年未詳。通過對歷代繪畫題款的研究而得出元以後「書繪並工，附麗成觀」的結論，正說明了明代書畫交融的局面。

繪畫題款在明代蔚然成風氣，這當然也是書畫兼善者多的體現。題款的目的、手段亦多種多樣，體裁、風格亦不劃一，茲略作陳述。

書法作為一門藝術吸引著眾多的實踐者和欣賞者，主要原因在於它是抒發、傳遞作者的思想感情並引起欣賞者共鳴的有效方式。單純的書法創作經常因為書寫內容的限制而使這種方式不能充分地發揮作用，這是因為太直接、露骨的表述是書法家所不屑為之的，而過於含蓄、隱晦的表達又是欣賞它的人所不易領會的。繪畫題款借助於對所畫題內容的發揮，則可以淋漓盡致地表達書畫家的情性。

徐渭題《墨牡丹》云：「牡丹為富貴花主，光彩奪目，故昔多以烘托鉤染見長。今以潑墨為之，雖有生意，終不是此花真面目，蓋余本寫人，性於梅竹宜，至榮華富麗，風若馬牛，宜弗相似也。」其傲視權貴，潔身自愛的內心感情昭然。又《荷蟹圖》（又名《黃甲圖軸》），紙本，墨筆。畫中荷葉下一蟹橫行。蟹有甲，寓中進士甲科之意，加上草書題詩，繪畫的意旨便朗朗然了：「兀然有物氣豪粗，莫問當年珠有無。養就孤標人不識，時來黃甲獨傳臚。」諷刺朝中官員橫行霸道而又無真才實學，何等貼切，何等酣暢。

唐寅題《秋風紈扇圖》詩：「秋來紈扇合收藏，何事佳人重感傷。請把世情詳細看，大都誰不逐炎涼。」從畫中仕女所持之扇移情於對當時世態炎涼的感慨，頓將藝術品所展示的內涵擴大。題趙仲穆《天閑驥驤》詩：「驥驦驊騮世有之，不逢伯樂自長嘶。卻憑筆貌千金骨，誰信相知是畫

師。」移情於世無伯樂的社會現象，發洩了他懷才不遇的憤世之情。

繪畫題款也包含有繪畫批評的內容。

徐渭題《畫梅》：「從來不見梅花譜，信手拈來自有神。不信且看千萬樹，東風吹著便成

春。」其師造化之意自明。文徵明為唐寅《山水》一畫題款：「皋橋西畔唐居士，浪跡圖成尺楮

間。莫訝晴窗頻展看，分明筆下見荊關。」文徵明認為唐寅的山水畫「分明筆下見荊關」，通過題

畫詩表示了對唐的繪畫藝術的肯定，同時以精美的書法與唐寅的繪畫交相輝映。沈周題《仿大痴

筆》：「畫在大痴境中，詩在大痴境外。恰好二百年來，翻身出世作怪。」作者對自己的繪畫進行

評論。可以看出，作者無疑把自己看作大痴再傳，說明沈周對自己繪畫藝術的自信。

繪畫題款有時對繪畫內容進行描述和引申，有時記敘繪畫過程等，這都給觀畫者提供了必要的

信息。

文彭題《蘭竹卷》：「偶培蘭蕙兩三栽，日燠風微次第開。坐久不知香在室，推窗時有蝶飛

來。」文嘉題《蠶桑圖》：「衣被深功藏蠢動，碧筐火暖起眠時。題詩勸爾加餐意，四月吳民要賣

絲。」兄弟二人通過題畫詩把靜態的畫化作動態的畫，豐富了作品的內涵，深化了作品的主題，同

時給觀畫者以意外的驚喜。

沈周題《西湖夜雨泛舟圖》：「庚申八月初十日，偕子雅就南屏文長老談，相攜放舟中流。夜

大雨，湖中洶洶若水閘，湖上諸山，若一夕為人負去。夜半而益甚，舟人皆懼，縮頭跼足交相枕。夜

藉性一二小溪行酒。余既酒酣，展紙作畫。忽推窗見燭光射雨，森森若銀蒜，湖氣純黑，了不可

辨。子雅問余：『觀此茫茫如汎墨海中，君如何下手？』余曰：『須喚老顛潑墨為之，乃得彷

彿。』是夕酒政不苟，文朗時佐以雅談，意思甚適，而一段恍惚詭怪光景尤為駭觀。雖塗抹成幅，

爾時亦不可見其妙，遲明縱觀之，恍如西湖夜雨圖矣。三人復暢飲之不釋。」畫與文同觀，才能更深地領略畫境。

有時題畫款可被以為是在繪畫作品中又開闢書法創作園地。文彭、文嘉在題文徵明之《竹居》最後所簽名號時分別是「三橋文彭書」和「茂苑文嘉書」。這說明題畫者自覺地把題畫看成一種書法活動。

《聽帆樓書畫記》中載董其昌《八景山水冊·三》款：「庚申八月二十五日，舟行瓜步大江中寫此，並書元人詞，亦似題畫，亦似補圖。元宰。」在這裡，董氏直截了當地「書元人詞」，是很可玩味的。

仇英畫《十宮圖》，文徵明小楷題識，其中的片斷流入日本上層官員手中。朱舜水《十宮圖序》：「吾鄉仇實父，著色點染，繪事之最工者也；中翰文徵仲待詔鴻都門，小楷之最工者也。曾貌《十宮圖》，而待詔以宮詞百首分隸之，賞鑑家稱為二絕。」畫上題宮詞百首，這種近乎純粹的書法創作已經超出了題畫本身的含義。

(三) 書法對繪畫的影響

作為中國藝術中較為接近的兩個藝術品種，書法與繪畫經常被稱為「姊妹」藝術。二者在多方面相互影響。趙孟頫題《疏林秀石圖》云：「石如飛白木如籀，寫竹還須八法通。若也有人能會此，方知書畫本來同。」

明代書法對繪畫的影響主要在明中後期。這時，寫意花鳥走向成熟，而寫意花鳥最重筆墨情趣，這正是書法藝術可被借鑑之處。兩位代表畫家陳淳和徐渭在這方面都有可稱道之處。如上文提

及的陳淳之名作《瓶蓮圖》，該作的主要特色在於勾線的巧妙，線條靈動瀟灑，筆墨情趣十足，顯示出深厚的書法功力。難怪徐渭說：「道復花卉象一世，草書飛動似之。」

徐渭的繪畫亦極重視筆墨揮灑的情致，而不求形似，這種畫風得力於草書處頗多。徐氏有詩論及此：「元鎮作墨竹，隨意將墨塗。憑誰呼畫裡，或蘆或呼麻。我昔畫尺鱗，人問此何魚。我亦不能答，張顛狂草書。笑矣哉，天地造化舊復新，竹許蘆麻倪雲林。」在徐渭的畫作中經常有這種書與畫水乳交融的情形。

董其昌是把書法運用到繪畫中的大家。董氏畫山水，注重與書法的溝通，講究筆墨韻致，而不重寫生，丘壑變化少。他說：「士人作畫，當以草隸奇字為之，樹如屈鐵，山如畫沙，絕去甜俗蹊徑，乃為士氣。不爾，縱儼然及格，已入畫師魔界，不可救藥矣。」他的畫確實多以草字法為之，以書法為畫法。董畫的特色還在於用墨。嘗自云：「余畫與文太史較，各有短長。文之精工具體，吾所不如；至於古雅秀潤，更進一籌矣！」董畫的古雅秀潤主要得力於他用墨的高超技巧，這與他幾十年的書法功力是分不開的。董其昌作畫注重考慮藝術形式。如：「樹頭要轉而枝不可繁，枝頭要斂而不可放，樹梢要放不可緊。」又：「畫樹之法，須專以轉折為主。每一動筆，便想轉折處，如習字之於轉折用力，更不可待而收。」把書法對繪畫的滲透深入到很細緻的局部。

晚明陳繼儒的文人畫理論與董其昌極為相似，把筆墨韻味放在首位，嘗云：「文人之畫不在蹊徑，而在筆墨。李營邱惜墨如金，正為下筆時要有味身。」陳氏特別強調以書入畫，甚至以書法代畫法：「畫者，六書象形之一。故古人金石、鐘鼎、篆隸往往如畫，而畫家寫水、寫蘭、寫竹、寫梅、寫葡萄，多兼書法。正是禪家一合相也。」

㈣書畫家之間的交流

書畫家之間的廣泛交流促進了明代書畫藝術的繁榮。這種交流表現在帶有一定師承關係的書畫團體的出現、書畫家之間的酬唱和感情交流、書畫家對書畫藝術品的集體觀摩以及多位書畫家共同完成一幅作品等活動。

文徵明作為多才多藝的長壽書畫家，對當時及後世的影響都是巨大和深遠的。文氏之從遊從學者甚眾。除其長子彭，次子嘉外，其追隨者中以王寵、陸師道、陳道復、居節、周天球、錢穀等較為著名。王寵畫學文徵明，亦受黃公望影響，達到較高水平，書法出入晉唐，與文徵明、祝允明齊名。陸師道，字子傳，號元洲，更號五湖，長洲人。嘉靖十七年進士，官至尚寶少卿。《明史·文苑傳》謂其「工小楷古篆」。《姑蘇名賢小記》稱「書畫皆入能品」。王世貞云：「子傳全得麻姑壇法，而以色澤傳之，遂為一時書家冠。」亦工畫，尤善山水。居節，字士貞，吳縣人。少從文嘉習畫，文徵明見其運筆不凡，遂親授以法，書畫均似文徵明，而清媚自喜。錢穀，字叔寶，號磬室，吳縣人，工畫，行法眉山，篆法二李，小楷法虞、歐。每得其妙於法外，識者以為真有渴驥奔泉、漏痕折釵之勢。然為畫掩，世罕知者。」錢氏畫工山水蘭竹，似文徵明而略嫌粗率。周天球，字公瑕，號幼海，長洲人。少從文徵明學書，工大篆、小篆、隸、行、楷，亦善畫蘭，後彎書畫自給。

這種亦遊亦學的書畫團體因其成員大多為同地區的人，因而有較多的接觸，有較多的切磋和互相提攜的機會，也就對整體水平的提高起到一定的作用。成就較高的成員亦為世所重，有的被冠以群體美名，如「有明三子」祝允明、文徵明、王寵；「吳中四才子」祝允明、唐寅、文徵明、徐禎

卿等。

　值得指出的是，有的書畫家因為有相類似的經歷而在相互的交往中惺惺相惜，異常真摯，這種感情的交流使他們在憤世嫉俗中得到知己，從而在藝術探索中充滿自信。

　唐寅的一生被世人認為是風流的一生，其實他的一生是很坎坷的，敦厚的文徵明不見唐寅生活中可有可無的人物，文經常以真摯的語言對唐的書畫表示肯定，如文徵明評唐寅的畫「分明筆下見荊關」，又「知君作畫不是畫，分明詩境但無聲」。這種發自肺腑的讚賞之語必然會起到安撫唐寅飽受創傷心靈的作用。當然，唐寅考中應天府第一名解元時，「縉紳交遊，舉手相慶，歧舌而讚」，但當北京會試後被革黜發往江南為吏時，「海內遂以寅為不齒之士，握拳張膽，若赴仇敵。知與不知，皆指而唾，辱亦甚矣」①。文徵明有些詩句也反映出他與唐寅的交往情況。如他的〈飲子畏山樓詩〉：

「君家在皋橋，喧闐井市區。何以掩市聲，充樓古今書。左陳四五冊，右傾兩三壺。」②

　明代收藏風氣興盛，藏家邀請三五友好，對收藏品觀摩亦是書畫家活動的一方面。《珊瑚網》中記錄了一些這類活動。如「己未春，項又新邀余會董玄宰先生於讀易堂，出書畫品玩，至子京花鳥冊，玄宰嘆賞久之。扈虛因云：『吾叔祖平生多水墨寫意，若此渲染工致，又無款識，耳食者定不信也。』又新答云：『此先澤清芬，允為家寶。若題語為詩思著忙，徂化未及耳。況有水月墨蘭一紙，是世人常見筆法，奚必雅俗共賞哉！玄宰遂跋於後。未幾，又新謝世。玩好逸，余得購斯

①引文見〈與文徵明書〉。
②《梅花草堂筆記》。

册重裝，披閱之餘，松風如故，爐香不絕，聊見當年一時雅集云。砢玉記。」」①

書畫家雅集題詩作畫常常事後賦文追叙。沈周的《沈石田雪館情話》即是這類「情話」：「成化己巳十一月二十有一日，適週生辰。宿田兄能殺尊過厚，遠來展祝。翌旦雪作，連有八日之留，遂寫雪館情話圖繫詩贈之。座客泊諸子弟輩同而和，得若干章為一卷。若夫蔡州道清虛堂之雪，蘇長公每與子由同處。況皆有詩傳世，為不磨之稱，是知名勝之士然後可致此耳。今雖人品之殊，而事緣之偶，亦有雪可賞，兄弟可樂，推而論之，未必長公不同此心也。但蔡州有語：『下馬作雪詩，滿地鞭筆痕。』清虛堂云：『出門自笑無所詣，呼酒持勸惟君家。』一在旅途，一在王定國所，似自家情話之真。今周之樂，疑有倍於長公者。其果有倍乎？其果無倍乎？彼此一寫也，彼此一樂也，未始有過不及也。迨其稱與傳者，則不無彼此之間矣。易曰：『君子以間而異。』此之謂歟？」② 後附八家詩作。

書畫家之間的交流形式亦常表現在多位書畫家共同完成同一幅作品上，文徵明是一代書法高手，而其所作《竹居圖》中的「竹居」二字卻讓陳淳來書寫，這是很耐人尋味的。這顯示出一種平等的交流，這種交流中，人皆有可學者。為別人的書畫作品題款亦可視為不同的作者共同完成一幅作品，這種情況在明代是很普遍的。

①《汪氏珊瑚網·名畫題跋》卷二十二。

②《珊瑚網·名畫題跋》卷十三。

五、文士篆刻初興

明代篆刻藝術的長足發展主要表現在明代印章流派的興起。印材的更新、治印隊伍的文人化構成、印譜的輯錄和篆刻理論的繁榮等，所有這些既是明代篆刻藝術發展的成就，也是促進篆刻藝術發展的條件。

(一)石料的廣泛使用

明代篆刻以石代銅、牙等材質，使鐫刻印章有了豐富而又理想的印材。銅、牙、玉、骨、角等印材，質地堅硬，不易受刀，這使得書畫家們常常不得不假手他人治印。據明初劉績《霏雪》一書記載，元代畫家王冕開始以花藥石治印，但沒有可靠的實物留下。

晚於王冕近二百年的文彭曾擔任兩京國子監博士，故有稱之為文國博。文彭早期在書畫上用的印都是牙章。他的印章大都是自己篆文後，請金陵人李文甫鐫刻。周亮工的《印人傳》記載了這樣一個故事：文彭在南京國子監時，一次經過南京西郊橋，高價購得四筐當時用以雕刻婦女裝飾品用的燈光凍石。從此文彭就不再以牙材刻印，而燈光凍石之能刻印，也漸為人知，於是，這種石頭亦被視為珍寶。

青田、壽山等葉蠟石質印材，鬆脆易刻，文人自篆自刻，驅刀如筆。明代善於刻印的文人沈野將石料與銅、玉相比較説：「石則用力少而易就，則印已成而興無窮。」吳名世亦説：「石宜青田，質澤理疏，純以書法行乎其間，不受飾、不礙刀，令人忘刀而見筆者。石之從志也，所以可貴

也。」這些都生動地說明了石料被廣泛應用後，使文人與刻印達到了一體化的結合，書法與篆刻的直接結合有了物質基礎。

石質材料易刻易工，一批有學識、通書畫的文人競相以鼓刀弄石為樂事，在篆刻領域中有所寄託。明代畫家、篆刻家李流芳曾回憶自己的篆刻經歷：「余少年遊戲斯道，偕吾友人休競相摹仿，往往相對，酒闌茶罷，刀筆之聲，扎扎不已。或得意叫嘯，互相標目，前無古人。」石料的廣泛使用，使原來知難而退的愛好者耽迷其中，擴大了篆刻隊伍促進了明代篆刻的發展。

(二)印譜的集輯

印譜的集輯，為展示秦漢印章優秀傳統、傳播當代印人多向探索的成就就提供了方便。北宋楊克一《集古印格》開輯錄印章成印譜的先河，至明代風氣益盛。明代印譜集輯的繁榮，當以明隆慶壬申年（一五七二年），上海顧從德輯的《集古印譜》為標誌。當時顧氏以家藏秦漢印，及商借親朋好友的部分印，鈐印成二十部。顧氏之《集古印譜》在印譜史、在篆刻史上都有其重要地位和貢獻。明甘暘稱：「隆慶間，武陵顧氏集古印成譜。行之於世，印章之荒，自此破矣。」一語道出印譜的集輯對篆刻發展的推動。《集古印譜》的問世，受到了意想不到的歡迎，一些有成就的印人如蘇宣、甘暘、趙宧光等無不借助印譜而沉浸於秦漢印中，摹刻臨仿達一、二千方之多。隔膜沉寂了近千年的秦漢印之風貌重新為人們所認識，直接滋養了明代篆刻藝術之花。《集古印譜》問世三年後，顧氏又以《集古印譜》為基礎，刪去少許而增添良多，集印計三千有奇，於萬曆乙亥年（一五七五年），翻刻棗梨版的《印藪》，極大地滿足了社會的需要。人們對印譜的愛好盛況空前，時人稱：「及顧氏譜流通遐邇，爾時，家至戶到手一編。」又：「雲間顧氏，累世博雅

搜購古印，不遺餘力，印傳宇內，名顧氏《印藪》，家摹人範，以漢為師。」

早期印譜多採用棗梨木翻刻，宋、元至明初的印譜多是，顧氏《印藪》亦屬此類。顧氏最大的成就在於首先突破前人摹印刻板的陳式，以周秦兩漢古印，用調製日見精良的朱砂印泥，鈐蓋於善楮，遂成《集古印譜》。這類鈐蓋而成的印譜，真實地反映了古代璽印的本來面目，如實地保存了古印的藝術內涵，成為明代印人乃至後人借鑑古代篆刻藝術傳統的第一範本。借鑑摹習這類印譜，如「親見古人典型，神蹟所寄，心畫所傳，無殊耳提面命」。明代原印鈐蓋印譜尚不多得，主要的有四部。顧氏《集古印譜》，萬曆丁亥年（一五八七年）的楊元祥所輯《集古印譜》（世稱《楊氏集古印譜》），萬曆丁酉年（一五九七年）的范大澈所輯《集古印譜》（世稱《范氏集古印譜》），萬曆乙卯年（一六一五年）郭宗昌所輯《松談閣印史》。這四部印譜，共存古璽印約六千二百方。這眾多古意盎然、神采奕奕的璽印，其形式、風格、千姿百態，爭奇鬥妍，有著強烈的藝術感染力，成為明代印人追秦摹漢的最好範本。

值得一提的是，集古印譜的形成同古璽印的收藏密不可分。顧氏《集古印譜》的完成得力於收藏，其他印譜亦如是。明姜紹書在《韻石齋筆談》中透露出顧從德精心收藏古印的消息：「上海顧氏所藏漢銅玉印最多，有印譜行世，而實始於河莊之孫。嘉靖間，外大父石雲孫君，好古博雅，藏秦漢時玉印三十餘方，銅印七十餘方……後為上海顧氏購得。」范大澈也是這樣。范大澈，字子宣，鄞縣人，讀書好古，尤愛法書名畫，唐宋以來名跡及異國人所作，怪雅異集。家藏拓本甚多，初本、肥本、原本、贋本、硬黃紙、棗木板、銀錠紋，過眼即辨秋毫。又以行天下遠，所致得秦漢以來印章至四五千，擇善紙造硃自為印譜。有從古專門名家所未窺見者。

明代除集古印譜外，印譜的集輯還有多種類型，茲列舉數種：

1.摹古印譜。這是藝技不凡的印人摹刻古璽印的匯錄。明代最早的摹古印譜是張學禮集輯的《考古正文印藪》。張氏一生嗜印成癖，嘗遊齊、梁、燕、趙間，積印蛻七千有奇，擇其精者，出石屬吳丘隅、董玉溪、何雪漁等名手摹刻，獲印一千三百三十八方，於萬曆己丑年（一五八九年）成書。比較著名的摹古印譜還有甘暘的《集古印正》、陳鉅昌的《古印選》、潘雲傑的《秦漢印範》、程遠的《古今印則》、朱簡的《印品》、徐士達的《印法參同》等。

2.摹印人印譜。文彭、何震作為明代流派印章的開山鼻祖而享有盛名，深得印人之心，以至於一些印人棄秦、漢而取法文、何。特別是何震的印作，「得力漢官印，親炙文國博。一劍扶雲開，萬弩壓潮落。中林摧陷才，身當畫麟閣。」在彼時印壇影響尤烈，擁有大批的私淑弟子。摹印人印譜由此產生。比較著名的有程基的《何雪漁印證》、程原父子的《忍草堂印選》等。心虔意誠，所摹也近乎毫髮不爽，可讚可佩。

3.自刻印譜。這是明代文人治印的必然結果，亦是歷來印譜中為數最多的一類。作為開山祖師的文彭，並無印譜傳世。歷史上第一個以自刻的印作作譜的是何震，他為我們留下珍貴的《何雪漁印選》。自何氏首創自刻印成譜，文人隨即踴躍風從。據目前可以考見的材料表明，有明一代集輯各類印譜達八十種以上，這成為促進當時篆刻藝術繁榮的巨大推動力，同時也是當時印壇興盛的一種反映。

(三)篆刻理論的興起

篆刻理論研究的興起，是明代篆刻得到長足發展的又一有利因素。元代以前，篆刻藝術尚處於「作而不述」的階段，印人們依賴一代一代的師授口傳或獨自摸索默默地進行製作。即使是一些優

秀的作品，也只是有意無意地暗合著藝術的規律。隨著印人隊伍由「工匠型」變為「知識型」，篆刻理論研究有了現實的可能。

明代篆刻理論著作以徐官的《古今印史》為先聲，其後出現的有分量的論著逾二十部。周應願所著《印說》是一部引人注目的著作。周應願，字公瑾，吳江人。《印說》分二十章，全文章法仿照劉勰的《文心雕龍》。該書首次從理論上將篆刻藝術從獨立的藝術門類分出，利用文、詩、書、畫的通感加以研究，包含著十分豐富的藝術美學思想，揭示了篆刻藝術自覺時代的序幕。它對印章創作提出了一些切實的指導方針。如《除害》一章，提出了「篆之三害」和「刀之六害」，認為「除此九害，然後可通於印」。這九害的內容涉及到學養、書法、刀法、章法、格調等因素。「篆之三害」：「聞而不博，學無淵源，一害也；偏旁點畫，轇合成字，二害也；經營位置，疏密不勻，三害也。」又「刀之六害」：「心手相乖，有形無意，一害也；轉運緊苦，天趣不流，二害也；因便就簡，顛倒苟完，三害也；鋒力全無，專求工致，四害也；意骨雖具，終未脫俗，五害也；或作或輟，成自兩截，六害也。」又如《得力》一章中謂：「錐畫沙與刀畫石，其法一也。」《印說》在當時影響很大，楊士修和趙宧光等都將《印說》作了刪節並推薦於世。趙宧光刪本引言中說：「余讀周公謹所著《印說》，叙論精確，前輩文、何等等，都揭示了篆刻藝術的創作規律。《印說》多宗之。」對《印說》推崇倍至。

此外有何震的《續學古編》雖為承襲前人之作，但亦有獨到見解，如提出「鼎文不入印之說，不必泥」等，集繼承與創新為一體。甘暘的《印章集說》與何震相比，將篆刻藝術理論進行了較系統的歸納。《印章集說》大致分為六個方面：篆原和印章史、歷代印材和不同印材的製作法、印章藝術創作法、印章種類和名稱、印品標準、印泥製作及其他。該書可以說是篆刻學的一部總綱。

徐上達於萬曆四十二年（一六一四年）所著的《印法參同》是一部完成了篆刻技法理論化的著作，全書四十二卷，對於章法、字法、筆法、刀法乃至於治印的工具都有透徹的研究。

明代篆刻理論著作或闡發篆刻法度，傳授篆刻技巧，或詳載璽印源流，傳記印人印史，或考辨印章真偽，品評作品優劣，或研討印章風格等形成了完整的體系，研究顯示了空前的廣度、深度、啟迪、指導著當時以及後世印人的藝術實踐。

四 明代的篆刻成就

明代篆刻取得了巨大成就。明代以前各代的篆刻者是散兵游勇式，而明代篆刻不僅篆刻家多，而且形成流派。明代主要有五大藝術流派。

文彭，字壽承，號三橋，長洲人。文彭真刻傳世寥寥無幾。但從他鈐於書畫上的幾方自用印章看，文彭刻印以追溯漢印規模為主調，亦有宋元朱文印的流韻。如其一朱一白兩方「文彭之印」，作品能得安逸典雅、沉靜清麗的氣息，其篆法婉轉靈動，布局虛實相生，用刀富有變化，一洗隋唐以來僵硬呆板的陋習。其中白文印胎息於漢代私印格局。朱文印「七十二峰深處」則得法宋元朱文印，但都能自出機杼。他的印刻成後，往往以獨特的手法加以修飾，據明代沈野記述：「文國博刻石章完，必置於檻中，令童子盡日搖之。」顯然，他已經有意識地借鑑古銅印殘剝蝕的形式感以取得朦朧蒼古的藝術效果，這為他純正潔淨的篆法刀法平添了盎然的古意，也成為後世修葺印邊的先河。從現存的實物資料看，文彭是利用印邊側鐫刻具有書法藝術意義的邊款的第一人。文彭的篆刻在當時就名冠一時，沈野評曰：「法雖出入，而以天韻勝。」一些專門學習文彭的人，形成了「吳門派」，也稱「三橋派」。據朱簡《印經·纘緒篇》所列，「三橋派」的主要篆刻家有璩之

璞、陳萬言、李流芳、徐象梅、歸昌世以及顧苓、顧昕等。

何震，字主臣，又字長卿、雪漁、新安人。何震與文彭關係在師友之間，但他的印作有別於文
彭，後人稱之為「雪漁派」。何震對古印的借鑑是廣徵博採，多向探索。他對漢魏的鑄印、鑿印，
玉印及先秦古璽等風格，都力圖加以創造性的表現（參見圖3）。在用刀上，他嫻熟地把握石性，
以沖刀長驅直入，刀痕顯露，如新劍發硎，給人以猛利清健的痛快感。何震在篆刻藝術領域傾注了
畢生精力，他善於創新的精神和獨特的藝術風格，對印壇產生了廣泛的影響，時人以「文何」並
稱，以至於大將軍以下，都以得到一方何震手刻印章為榮，一時「片石與金同價」。「雪漁派」較
有成就的有梁袠、程原、程樸等人。

圖3 何震「笑譚間氣吐霓虹」印（明）

蘇宣，字爾宣，一字嘯民，號泗水，安徽歙縣人。人稱「泗水派」。
蘇宣幼年承受庭訓，喜讀書，弱冠時遇不平，仗義殺人而逃遁於淮、海
間。事平之後，遂悉心於篆刻。他曾在文彭家中設館，得到文彭的親授，
亦受何震的影響。在當時被譽為與文、何鼎足而三的高手。其作品屬於開
張型，氣格壯偉，不涉小巧。用刀兼沖切，吐露雄健蒼勁的氣度。傳世有
《印略》二冊。稍後的何通能得其真傳。

朱簡，字修能，號畸臣，後改名聞，安徽休寧人。朱簡受業於陳繼儒，與當時書畫家李流芳、
趙宧光友善。他學問淵博，既印內求印，又印外求印。吸收趙宧光的草篆體入印，增強了點劃之
間、字與字之間的筆勢牽連呼應。用刀以短刀碎切，即對每一筆劃以連續短切動作完成，使線條產
生粗細、光毛、起落、輕重的節奏感。清人魏錫曾說：「修能碎刀為鈍丁（丁敬）濫觴。」他追摹
戰國古璽奇中寓正、險中見平的風貌，能形神兼備，創出奇特面目。秦爨公評為「別立門户，自成

一家，一種豪邁過人之氣不可磨滅，奇而不離乎正，印章之一變也。」朱簡在篆刻理論上頗有建樹，有《印經》、《印章要論》、《印品》等著作傳世。尤為值得重視的是，朱簡在篆刻史上首倡藝術批評風氣，提出了獨到的篆刻審美標準。在其《印品》一書中，大膽地將何震、梁袠、陳萬言、譚其徵等名家的一些不成功的作品列入「謬印」，以其「黜而志鑑」。這種不唯名的求實精神，是難能可貴的。

汪關，初名東陽，字杲叔、尹子，安徽歙縣人。因久居婁東，世稱其篆刻流派為「婁東派」。因在蘇州得到漢「汪關」印，欣喜無量而改名。汪關堪稱明代「工筆派」篆刻的第一人。他的印作直接師法漢代鑄印，並融入宋元朱文印的書卷氣，雅妍精嚴，婉轉堂皇，呈現俊麗和平的氣格，使人耳目一新。他又善作鳥蟲篆印，能得漢人真諦。汪關的沖刀法以穩健為本，鐫刻朱文印時，在線條交錯處保留明確的「焊接點」，這為他的印作流動秀妍的線條增添了凝練、敦厚的因素。汪關用刀技法比較注重修飾，白文線條由細逐漸刻粗，朱文線條則相反。修飾易失自然而生匠氣，汪關卻能由之益顯生氣，這是汪關的精能之處。有《寶印齋印式》傳世。

從以上名家印作的介紹中，我們可以看到篆刻美的表現是多方面的。明代五大家所創立的不同流派，文彭以純正勝，何震以精能勝，蘇宣以雄強勝，朱簡以險峻勝，汪關以雅妍勝。可謂異曲同工，各擅勝場。他們不但煊赫於明代，而且給後代的篆刻以巨大而深遠的影響。

明末有聲望的篆刻家還有：

趙宧光，字凡夫，號寒山，江蘇太倉人。為當時古文字學專家。有《趙凡夫印譜》傳世。篆刻能入漢人堂奧。

宋珏，字比玉，福建莆田人。被視為「莆田派」的開創者。從他的自用印來看，印風近於清勁

平實一路。

僧慧壽，俗姓萬，名壽祺，字年少，江蘇徐州人。入清為僧，號明志道人。《印人傳》稱他「自作玉石章，皆俯視文、何」。

韓約素，號鈿閣，梁袠之妾，為印史上的著名女篆刻家。《印人傳》謂韓約素喜刻好凍石，若「以石之小遂於凍者往，輒曰：『欲儂鑿山骨耶』」。成為印史上一段佳話。其治印得梁氏指授，作品秀雅健穩，法度卓然。

何通，字不違，江蘇太倉人，為大學士王鏊家的世僕。曾選取秦至元代的著名歷史人物一一刻成名印，名之曰《印史》。所作工穩謹嚴，頗得秦漢遺型。

六、廊壁墨韻：明代建築與書法

明代的建築很有時代特色，宮廷建築、城市建築、居民建築、園林建築都較前代有了更大的規模。陪都南京和都城北京，特別是後者，其建築的水平和規模舉世聞名。不僅如此，明代皇室陵墓十三陵的建築也頗引人注目。明代城市建設空前繁榮，除了擴建已有的舊城外，出現了若干新興的手工業、商業和對外貿易的城市，對府、州、縣城的建設也多有規劃。在城鎮和鄉村中，增加了許多書院、會館、宗祠、祠廟、戲院、旅店、餐館等公共性的建築。民居方面，明初的「非世家不架高堂」的狀況逐漸消失，居民建築的品質有了很大的改善。向高處發展的樓房式的民居「除了二、三層樓房外，廣東、福建、安徽、四川的住宅有高達三、四層的」①，園林的建設於明中葉以後也

① 劉敦楨：《中國古代建築史》。

規模空前。

建築需要書法，以皇宮建築為例，外觀有匾額、楹聯，室內亦中堂、對聯、條幅遍布。皇室陵墓的建築則更強調碑銘的設置。十三陵地面建築「有大門，門外有碑亭，⋯⋯室上城，城上有樓曰明樓，如碑亭。丹檐畫棟，翬飛雲表，⋯⋯樓上之榜曰某陵，中有碑，大書曰『某宗某皇帝之陵』。」①而城鎮和鄉村中大批的書院、會館、宗祠、戲院等對書法的需求更自不待言。這裡主要探討住宅和園林對書法的需求。

(一)明代的民居與書畫裝飾

城市的發展首先是城市人口的增加，明中葉以後，由於手工業逐步發展，商品經濟逐步興旺，市場逐步擴大，再加上農村中土地兼併，賦稅繁重，人口大量湧入城市，大批人成為獨立手工業者和自由商人，城市居民數量由是大增。《明史》卷四十《地理志》記載，南京當時有人口將近一百二十萬，北京在孝宗時有六十多萬人，萬曆時達到近百萬人。其他大、中、小城鎮人口也有很大的增加。隨著經濟的發展和人口的增加，城市居民對於居住環境的要求也愈來愈高，為此，明廷於洪武十三年（一三八〇年）特頒布的《明律》，專設「服舍違式」條，即越級僭用服飾、車輿、房舍、器用的懲辦條例。違章者庶民笞五十、為官者杖一百云云。②其中對房舍的要求是這樣的：嚴禁庶民廳房逾三間，即便富豪之人雖然可以擁有數十所房舍，但每所房舍的廳房不得超過此數。不

①《居業堂文集》卷十九，〈十三陵記〉。
②《明律集解附例》。

准瓦獸屋脊，彩繪樑棟等等。但到了明代中後期，這些禁令已經名存實亡。庶民之家營造王侯的廳堂，一個匠頭的別墅可以「壯麗敞豁，侔於勛戚」①。

庶民如此，為官者豈敢稍讓。王崇簡《冬夜筆記》載：「明末習尚，士人登第後，多易號娶妾。故京師諺曰：『改個號，娶個小』。」在此基礎上的第二步是廣營居室，這成為士宦階層的一種普遍時尚。作高官的擁有邸舍之多，更是駭人聽聞。田藝蘅記嚴嵩籍設時之家產，單是宅房屋一項，在江西原籍共有六千七百餘間，在北京共有一千七百餘間。②陸炳勢旺時，「營別宅至十餘所，莊園遍四方」③。鄭芝龍田園遍閩粵，在唐王偏安一隅的小朝廷下，秉政數月，增置倉莊至五百餘所。④

明代的家具也是中國文化瑰寶，集前人之大成，達到高峰。明代中葉流傳的《魯班經》對明代家具狀況有所反映。明代家具以簡潔素雅著稱，十分講究材料的選擇和處理，多用紫檀、紅木、花梨、杞梓、鐵梨等硬木，以及楠木、樟木、榆木等硬雜木，所以通稱硬木家具。這些硬木質地堅實而富有彈性，紋理清晰，色澤沉著柔和。一般不髹漆，外表處理只施以透明的蠟。

住宅中只有簡潔素雅的家具也還是不夠的，容易給人以單調、呆板的感覺，所以，人們普遍注意到了住宅的布置、裝飾，也就隨之出現了不少關於居室的布置、裝潢、器物陳列的專著，如袁中朗的《瓶史》、文震亨的《長物志》等。

① 《萬曆野獲編》卷十九。
② 《留青日札》。
③ 《明史》卷三百零七〈陸炳傳〉。
④ 林時對：《荷鍤叢談》卷四。

明代眾多的書畫藝術家活躍在全國各地，這無疑促進了藝術的普及。在書畫藝術品易購易求的情況下，選擇書畫作品裝點居處便不是難事了。《中國古代建築史》中明清民居部分作了這樣的歸納：

「家具布置大都採用成組成套的對稱方式，而以臨窗近門的桌案和前後檐炕為布局的中心，配以成組的几、椅，或一几兩椅，或兩几四椅，起一定的作用。如《金瓶梅》中對居室的描繪：「門上掛的是龜背紋蝦鬚纖抹綠珠簾，地下鋪獅子滾繡球絨毛線毯，正當中設一張蜻蜓腿、螳螂肚、肥皂色起欏的桌子，桌子上安著滌環樣、須彌座、大理石屏風，周圍擺的都是泥鰍頭、楠木靶、月中勉的交椅，兩壁掛的畫都是紫竹桿兒綾邊、瑪瑙軸頭。」此外，從一些明代文學作品的插圖中也總能見到書畫作品在居室布置中所占的地位。這種大量的社會需求無疑是書畫藝術發展的動力。

以成組的几、椅，或一几兩椅，或兩几四椅，起一定的作用。但為了使室內的氣氛不陷於呆板，靈活多變的陳設起了重要的作用。陳設品的擺列多取平衡格局，在形體、色彩、質感上造成一定的對比效果。其中書畫、掛屏、文玩等，又都具有鮮明的色彩和優美的造型，這些陳設品與褐色家具及粉白牆面相配合，形成一種瑰麗的綜合性裝飾效果。」①

值得一提的是，唐宋以來牆壁題字作畫的所謂風雅之事，到明代並沒有得到持續，稍稱文雅之人就不喜歡這種做派。《長物志》中說：「古人最重題壁，今即顧陸點染、鍾王濡毫，俱不如素壁為佳。」代題壁而起的是書畫藝術品的布陳、懸掛。

明代一些文學作品中對居室的描寫經常展示給我們一種美好的感覺，其中書畫作品總是起著一

① 劉敦楨主編：《中國古代建築史》。

(二)明代的園林建築與書法

明代園林建築是中國園林建築史上很是輝煌的一章。由於明代經濟的發展和建築水平的提高，也由於貴族階層的需要，園林的建築非常興盛。這些園林建築融入繪畫、書法等藝術形式，設計精巧，充滿詩情畫意。晚明計成所著《園冶》一書對明代園林作了高度評價，謂其「雖由人作，宛自天開」。

明代初期，由於法律上作了嚴格的限制，園林的建設無多。士大夫園亭之盛，大概只是嘉靖以後的事。陶奭齡《小柴桑喃喃錄》載：「少時越中絕無園亭，近亦多有。」陶氏是萬曆時人，可見在嘉隆前，即素稱繁庶的越中，士大夫尚未有經營園亭的風氣。但風氣一開，幾不可擋。王世貞《遊金陵諸園記》記載了南京諸多名園。除王公貴戚所有者外，尚有王員士「杞園」、吳孝「廉園」、何參「知露園」、許典客「長卿園」、李象先「茂才園」、湯太守「熙召園」、陸文「學園」、張保「御園」等。《婁東園亭志》載，僅太倉一邑有田氏園、安氏園、王錫爵園、楊氏日涉園、吳氏園、季氏園、曹氏杜家橋園、王世貞弇州園、王士騏約園、琅琊離薋園、王敬美澹圃園等數十園。園亭既盛，竟至有因善疊石而稱名的，如張南垣「三吳大家名園皆出其手。其後東至於越，北至於燕，召之者無虛日。」

除皇家園林由國庫出資外，私家園林的建設自然是富人才有的事情。士大夫治園林除自己出資建置外，大抵多出於門生故吏的報效。顧公燮《消夏日記》卷上記：「前明縉紳雖素負清名者，其華屋園亭、佳城南畝，無不攬名勝、連阡陌。推原其故，皆為門生故吏代為經營，非盡出己資也。」可見，即使「縉紳素負清名者」亦多有園林，明代園林的規模也就可想而知了。

園林與書法的結合首先表現在園林中館閣亭樹的匾額上。這方面多見於文字記載。明代題匾風氣盛行，有自題室書房、亭台樓閣的，也有一些書法家應人請索而題寫匾額。張瑞圖自題其堂館很多，如「清真堂」、「果亭」、「晞髮軒」、「白毫庵」等。又如文徵明自題之「停雲館」、「玉蘭堂」、「玉磬山房」，文伯仁自題之「雕蟲館」，陳洪綬之「廣懷閣」，唐寅之「桃花庵」等，徐渭也自題和為他人題寫了眾多的匾額。孔尚任《桃花扇》中記述了王鐸為阮大鋮題寫匾額「詠懷堂」以及在南京名剎報恩寺以大楷書題寫了「莊嚴法界」四字大榜。園林中館、閣、亭、堂名目繁多，題匾既為命名，又具美化作用。有的書法家甚至被邀請參加園林的設計和營造。比如文徵明就直接參與了蘇州名園拙政園的造園活動。據文徵明《王氏拙政園記》載，拙政園中有堂一、樓一、亭六、軒、檻、池、台、塢、澗之屬二十有三，共三十有一。如此眾多的設施，均需書法以命名。

其次，園林中可遊可居的堂館中亦需書畫的裝飾。耿劉同所著《中國古代園林》一書中對園林的廳堂的裝飾有所描述：「廳堂在園林中，主要是待客、宴客的場所。所以廳堂內的陳設布置，總是要體現出主人的身分、愛好和文化素養。舊時的廳堂內附庸風雅，什麼琴棋書畫，總要有所點綴，文房古玩也都羅列其中。」

園林堂館中布置的書法作品一般要請文人、書法家賦詩並書寫。如文徵明為拙政園的「繁香塢」、「倚玉軒」、「夢隱樓」、「意遠台」、「瑤圃」、「柳隩」等所有三十一處園內設施創作了詩並書的作品，這無疑為園林增色不少。

園林中甚至有書畫創作的場所。拙政園中的「遠香堂」、「三十六鴛鴦館」就是既供宴飲會賓，又供賦詩及書畫創作的場所，它們被置於全園中風景最美之處。這也顯示出主人的風雅。

七、金題玉躞映華堂：明代書畫裝潢

在《一捧雪》劇本中以丑角出現的湯裱褙是實有其人的，他是明代著名的裝潢家，亦善鑑古。

《四部稿》卷五十一有送他的兩首詩：

句應之：

「湯生裝潢為國朝第一手，博雅多識，猶妙賞鑑家。其別余也，出故紙索贈言，拈二絕

金題玉躞映華堂，第一名書好手裝。卻怪靈芝針線絕，為他人作嫁衣裳。

鍾王顧陸幾千年，纇汝風神次第傳。落魄此生君莫笑，一身還是米家船。」

可見，書畫裝潢在明代是受人重視的行當。

明初，朱元璋以仁智殿作御用畫院，裝背所也隨之設立。明代流傳至今的書畫作品較多，其中有些還是原裝，並且明代有關裝潢的書籍、記載也較豐富，這為我們研究明代書畫裝潢提供了第一手資料。

明人周嘉胄所著《裝潢志》是第一部系統、詳細介紹書畫裝潢工藝的專著。此外文震亨的《長物志》、陶宗儀的《輟耕錄》、楊慎的《墨池瑣錄》以及《墐戶錄》等著作在記述書畫裝潢上均有所涉及。

《裝潢志》把書畫裝潢的重要性及裝潢工藝分成若干項，使人清楚明瞭。茲錄其中三項如下：

中幅如整張連四大者，天一尺九寸，地九寸五分，上玉池六寸五分，下四寸二分，邊之闊狹酌用。小幅亦短，短則式古，便於懸掛。畫心三尺上下者俱鑲邊，太短則挖嵌，用極淡

月白細絹。畫如設色深者，宜用淡牙色，取其別於畫色也。小畫天一尺八寸，地九寸，上五池六寸，下四寸。大畫隨宜，推廣式之，惟忌用詩堂。往與王百谷切論之，百谷經裝數百軸，無一有詩堂者。小幅短，亦不用詩堂。非造極者，不易語此。

每見宋裝名卷，皆紙邊，至今不脫。今用絹折邊，不數年便脫，切深恨之。古人凡事期必永傳，今人取一時之華，苟且從事，而畫主及裝者，俱不體認，遂迷古法。余裝卷以金粟箋用白芨糊折邊，永不脫，極雅緻。……

前人上品書畫冊頁，即絹本一皆紙挖紙鑲。今庸劣之跡，多以重絹，外折邊、內挖嵌至松江穢跡又奢，以白綾外加沉香絹邊，內裹藍絨，逾巧逾俗，俗病難醫。願我同志，恪遵古式，而黜今陋。但裡紙層層用連四，勝外用綾絹十倍。樸於外而堅於內，此古人用意處。冊以厚實為勝，大者紙十層，小者亦必六七層。

《長物志》中的「裝褫定式」所載明代書畫裝潢的式樣、尺寸也比較詳細，茲錄如下：

上下天地須用皂綾龍鳳雲鶴等樣，不可用團花及蔥白、月白二色。二垂帶用白綾，闊一寸許，烏絲粗界畫二條，玉池白綾也前花樣，書畫小者須挖嵌，用淡月白畫絹，上嵌金黃綾條，寬半寸許，蓋宣和裱法，用以題識。旁用沉香皮條，邊大者四面用白綾，或單用皮條邊亦可。參書有舊人題跋，不宜剪削；無題跋，則斷不可用。畫卷有高頭者，不須嵌，不則亦以細畫絹挖嵌，引首須用宋經箋、白宋箋、宋元金花箋，或高麗繭紙、日本畫紙俱可。大幅上引首四寸，小全幅上引首四寸，下引首三寸。三裱除打攤竹外淨二尺，下裱除軸淨一尺五寸。橫長二尺者引首闊五寸，前裱闊一尺，餘俱以是為率。

周嘉冑和文震亨的記述中，除了少量的個人議論外，如實記錄了當時書畫裝潢的技術規範。從

這些記載中可以看出，明代書畫裝潢已經較為成熟，對裝潢的經驗已經作了詳細的總結和研究。明代書畫裝潢借鑑宋代之處很多，在裝潢品式上有所發展，它將宋代裝潢上的不足之處給予補充。下面分別按卷軸、掛軸、冊頁三類來論述明代書畫裝潢的發展。

1. 卷軸

明代卷軸畫心前增加「引首」，用絹鑲上下邊是最大的特點。引首，或稱之為「迎首」，是指卷軸天頭後、畫心隔水前用於題字的部位。古人讚譽某件書畫作品時，習慣在畫面或題跋上留言或留詩，或「神品」、「天下第一」之類，這種題字當然不能題在跋尾上，於是在畫心前加一段紙，打開卷軸，首先看到題字，然後引出畫心。引首在明代出現，不僅有文字記載，而且有實物資料可以證明這一點。這種形式在明代以前沒有確切的記載，亦無實物留下。

在明代，宣和裝小撞邊裝潢形式並未被淘汰，仍舊得到人們喜愛。有些傳世文物，明以前的作品無引首，明代重裝須增加引首紙，這樣有時就會出現引首紙與畫心尺寸高矮不一致而引出如何裱齊的問題。為解決這個矛盾，相應的出現了一種以綾或絹挖鑲，或綾絹寬邊鑲裱取齊並帶轉邊的形式。這樣儘管引首、畫心甚至跋尾的尺寸不一致，全部可以由綾絹鑲邊取得統一尺寸，無論卷軸打開、捲起都是很整齊的。

卷軸的尺寸和用料大致是這樣的：卷軸畫心高者多用紙撞邊，矮小者多用絹挖鑲。天頭一般在一尺以上，隔水一般在五寸之內。包首仍用錦，天頭用綾。引首紙專有記載：宋經箋、白宋箋、宋元花金箋、高麗繭紙等，紙質與宋拖尾紙相仿。軸頭多用嵌在軸尾或軸平齊的玉軸頭，極少有如唐、宋時那樣凸出的軸頭。卷軸的天桿（明時稱卷帖）多用檀香木。帶襻是仿舊錦帶並配以玉別。

2. 掛軸

明代掛軸的品式比卷軸的品式要多，仿宋宣和裝、綾圈綾天地二色裝、絹圈綾天地二色裝、畫心上加鑲詩堂裝、屏條裝、對聯裝等。茲介紹其中幾種：

畫心上加鑲詩堂裝：「詩堂」是加在畫心上方的一段紙，如果把卷軸看作豎掛的卷軸，那麼詩堂如同引首，並且功能亦同引首無二，也許當初使用詩堂者正是受了卷軸引首的啟發。這種裝潢方式畫心一般為繪畫作品，而詩堂則為書法作品，可見明代的書畫交融在裝潢上亦有所反映和貫徹。詩堂的尺寸，一般在一尺五寸以內，與畫心同寬。董其昌《高逸圖》軸，上有金箋紙之詩堂。

屏條裝：明代是多扇屏風流行時期，出現了四、六、八、十二以至二十四等多扇屏條。從歷史沿革看，掛軸的形式是從屏障、屏風形制演變而來，屏條也是這樣。明代出現的多扇屏條形式為書畫創作提供了向氣勢恢宏方向發展的可能性。張瑞圖曾經書寫過《米芾西園雅集圖記》十二條屏，顯示出極大的氣派，這是前代所未見的。

對聯裝：將書寫的對聯用同一色絹鑲式裝裱成掛軸，也稱對子。這種裝潢形式出現於萬曆年間，被清代及清以後大規模地沿用著。對聯一般情況下均與中堂合掛，因而絹邊色多淡雅，不深於中堂裱邊的顏色。

掛軸的天地頭、隔水尺寸，較之宋元明顯加長。宋元時期的幅寬大畫天頭一尺七寸左右，地頭七寸五分左右；而明代「小畫天一尺八寸，地九寸，上玉池六寸，下四寸」。其他用料和尺寸亦有所不同。掛軸裝在明代較宋元有較大的發展，這種變化與當時居室環境變化有關。高堂廣宇式的居室，且家具多高腳高背，與之相適應，便出現了書畫裝潢上的「大」和「高」的變化。

3. 冊頁

明代的冊頁有經折裝、蝴蝶裝、推蓬裝等，以蝴蝶裝為多。前帶副頁，正頁有紙開身、絹開身

八、工善其事・日求利器

筆、墨、紙、硯作為文房四寶，在明代隨著書畫藝術的發展而在製作水平和生產規模上都有所發展。同時，文房四寶的發展，也為書畫藝術向新的領域廣泛深入發展提供了必要的物質條件。明代手工製造業具有空前的水平和規模，這使明代文房四寶的製作超越了前代。

(一) 筆

筆、墨、紙、硯作為文房四寶，在明代隨著書畫藝術的發展而在製作水平和生產規模上都有所發展。同時，文房四寶的發展，也為書畫藝術向新的領域廣泛深入發展提供了必要的物質條件。明代手工製造業具有空前的水平和規模，這使明代文房四寶的製作超越了前代。

明代毛筆製造業總體上是在總結前人製筆經驗的基礎上有所發展。宣筆一統天下的局面被打破，湖筆逐漸為上層統治者和廣大書畫家所採用。明代出現了許多著名筆工，也出現了一些有關毛筆的理論著作。

從元代開始，宣筆的顯赫地位因為湖筆的出現而有所動搖。一些湖筆製筆名家精雕華飾，幾乎包攬了所有的御用筆，以致湖筆聲譽日起。元末明初，宣筆生產下滑，宣城筆工大都流散在大江南北謀生，一部分到了徽州，依附製墨業，一部分則遠走江蘇浙江等地，遷到湖州的筆工對湖筆品質的提高有所推動。即使走散了不少筆工，宣城地區仍有一批製筆工人堅持宣筆的生產。據《素壼便

錄》載：「江浙造筆，古推宣州，今太平人尚精其技，其地名趨坦」，劉、程、崔三姓聚族各千餘家，強半攻其業。」又「湖筆出歸安縣善連村，亦數千戶地，非一姓罔不習其技者，至女流皆能為之，各省販客群集。」又「筆管產處有二：宣筆所用出歙之黃山，湖筆管出餘杭縣之文山，非是節促有凹，不中筆材矣。」

《素壺便錄》是康熙年間歙縣江登雲所撰。從上述記載中可以看出：元明以來，宣筆生產地位雖有降落，但並未泯滅，它一直以其素有的盛譽和精湛的技藝在毛筆製造業中占有一席之地。

繼宣筆之後崛起的湖筆，在明代有較大發展，很多人對湖筆津津樂道。曾棨有詩〈贈筆工陸繼翁〉：「吳興筆工陸文寶，製作不與常人同。自然入手造神妙，所以舉世稱良工。」「製成進入蓬萊宮，紫花彤管飛晴虹。九重清燕發宸翰，五色絢爛皆成龍。」陸文寶是元末明初的著名筆工，從詩中看陸文寶所製筆曾被入貢為御用之筆。陸繼翁是陸文寶之後製筆良工，所以詩中又說：「惜哉文寶久已死，尚有家法傳繼翁。我時得之一揮灑，落紙欲挫詞場鋒。」

明代進貢的湖筆，除陸家筆外，還有弘治時施文用所製筆。施文用原名施阿牛，所以原來他製的筆上刻有「筆匠施阿牛」的署名。弘治皇帝用了以後，覺得他的筆做得很好，可名字太俗，於是給他另取了一個「文用」的名字。

明代著名筆工還有陸穎。陸穎所製之筆被稱為穎筆。當時書家解縉喜用之。馬宗霍《書林記事》載：「有農家陸穎者善縛筆，縉欲作佳書，必得穎筆。」

鄭伯清亦為製筆高手。王佑《文房論》載：「永樂中，吉水鄭伯清，以豬鬃為筆，健而可愛，其心則長。」清阮葵生《茶餘客話》稱：「吉水鄭伯清……皆以製筆有名公卿間。」其影響可見一斑。

此外，張文寶、沈日新、王古用、張天錫等，皆為明代著名筆工。

明人的一些著述中常見對毛筆的分析、闡述，較以前各代以文學化的語言對毛筆進行稱頌更具體，有一定的指導意義。陳繼儒之《泥古錄》稱：「筆有四德：銳、齊、圓、健。」《考槃餘事》中也有類似的提法：「製筆之法，以尖齊圓健為四德。」《考槃餘事》中對筆管的選擇、筆毛的優劣、毛筆的保護等方面都有闡述，如「古有金管、銀管、斑管、象牙管、玳瑁管、玻璃管、鏤金管、綠沉漆管、棕竹管、紫檀管、花梨管，然皆不若白竹之薄標者為管最便於用，筆之妙盡矣。」又「兔在崇山絶壑中者，兔肥毫長而銳。」又「凡妙筆書後，即入筆洗中滌去滯墨，則毫堅不脫，可耐久用。」又「東坡以黃連湯，調輕粉蘸筆候乾收之，則毫筆》中對兔毫筆亦有所論：「兔用肩毫，取其勁也。有全用者，有摻半者，故有全肩半肩之號。」李詡之《戒庵漫燥。」李詡之《戒庵漫宋元以來硬毫為主、軟毫為輔的局面，隨著廣大書畫家對軟毫筆的需求加大以及明代製筆業的發展，至明清以來則變為軟毫筆大盛。

(二)墨

明代的製墨業，集中在皖南山區的徽州一帶。南唐時李超、李廷珪父子認為這裡的松樹與北方的易州相似，是燃煙製墨的最佳材料。所以這裡一直保持著製墨的傳統，明代以來，則成為全國的製墨中心。明代製墨業與以前歷代相比有三個方面的不同：

首先是以前秘而不傳的「桐油煙」和「漆煙」的製墨方法被廣泛的利用。這兩種原料比松樹更易取得，而且價格也比較低。這為擴大製墨生產、吸引更多的人從事製墨業，提供了一個先決的物質條件。

其次，服務對象與以前不同。宋元時期上品徽墨主要充作貢品，墨的品質雖高，但產量畢竟有

限。到了明代，商業空前發達，國內市場日益擴大，徽墨也真正走進了商業生產的行列，佳品雖然

也免不了入貢，但入貢所贏得的聲譽也為製墨生產開闢了更為寬廣的道路。

再次，原來的一家一戶的個體小生產被雇傭勞動所取代，在製墨技術上的那種「家傳世襲」的

保守傳統也有所突破。

徽州一帶的製墨家大致可分為兩種類型。一種是「精鑑型」。製墨人因為愛墨，且對製墨工藝

有精到的研究，因而製作出的墨主要供自己玩賞或饋贈親友。這種製墨家大都很富有，他們雇傭墨

工，自己並不親自操作，而只是監督和指導整個工藝流程。

還有一種是「市肆型」，就是自產自銷、設店售墨。店主也是精於製墨的行家，他們追求產

量，而且為了適應顧客各種不同的需要，一般都生產多種不同檔次的墨。一些古墨鑑賞家對「市肆

型」產品多有輕視，以為不入品藻。清末的徐康所著《前塵夢影錄》稱：「乾嘉年間，藏墨者置

程、方二氏不加品藻，以其設肆，不足珍賞。第至今又越百年，且遭兵燹，即程、方所製墨亦不可

得。」程、方二氏指程君房和方于魯。兩人都是萬曆時期的製墨名家。只因他們設肆售墨，所以有

人就產生了「不足珍賞」的偏見。

程君房，歙縣岩寺人。自幼即愛好製墨，在工藝方面集前人所長，而又有獨到之處。他認為李

廷珪墨在質和色兩方面都不及他的製品，自詡曰：「我墨百年後可化黃金。」董其昌曾為他的《墨

苑》一書作序，序中說：「今程氏之墨滿天下，……百年以後，無君房而有君房之墨；千年以後，

無君房之墨而有君房之名。」又說：「君房曾有所不懌於方氏，而欲窮其技，故彈精於此，以一丸

塞其關。男子不具剛腸，但可悠悠視息，何成一事！君房有心人也哉，其墨之傳也如此。」

方于魯，字大澈，又字建元，也是歙縣人。他曾在程君房的墨肆中當過伙計，故學得了程氏的製墨法。程君房對他頗為信任，便把墨肆交給他經營。後來兩人因故分道揚鑣，方于魯便自行設坊造墨，與程氏對墨。並著《墨譜》。

董其昌為程君房之《墨苑》序中稱程墨「不減奚超」，「同能者悉力而與之角，乃數年來不聞有超乘而先者」。言下之意，程墨在方墨之上。但當時文人對方墨也推崇倍至。王世貞《于魯墨贊》描述方墨：「黝而澤，致而黑」，「光可晰，堅於壁，置之水，久弗蝕。」汪道含《方于魯墨歌》稱：「堅如黑山石森削，燦如赤水珠晶熒。琬如重圭錫夏后，規如瑞璧來虞廷。」方墨在造型上生動多姿，有模仿古玩玉器的品式，如圭形、珮形、半圓等各種形狀。名墨有「非煙」、「二芝」、「九元」、「三極」等名目，而以「寥天一」墨為極品。

明代製墨業有所謂「歙派」與「休派」之分。程君房、方于魯即是歙派的重要成員。該派的代表人物是羅小華。

羅小華，名龍文，字含章，號小華，嘉靖時歙縣人。他製的小道士墨、太清玉、佛元珠、神品、天寶、玉虎符、伏虎、朝升三級、堯年、通天香、臨池志逸、師蠻、龍涎香墨、碧玉圭、龍柱、仙芝、玄霜、五璃文、青蒲幽居、金龍捧珠、華道人墨等，在當時享有一定聲譽，其中「小道士墨」聲名最顯。

沈德符的《野獲編》說：「小華墨價逾拱璧，以馬號（上色銀）一斤，易墨一兩，亦未必得真者。」又據姜紹書《韻石齋筆談》載，萬曆間，神宗朱翊鈞有意訪求羅墨，重價收藏。說他的墨「堅如石，紋如犀，黑如漆，一螺值萬錢」。當時以販賣羅墨而致富的大有人在。

嘉靖時，羅小華很得世宗朱厚熜的賞識，在嚴嵩當權時，竟成了嚴嵩之子嚴世蕃的幕賓，並當

上了「中書舍人」。嚴氏伏罪，羅小華亦被株連而殺。

歙派製墨高手還有隆慶、萬曆年間的方瑞生，一生製過許多名墨，如「非煙墨」等，著有《墨海》一書。該書是與《方氏墨譜》和《程氏墨苑》相抗衡的巨構。

潘一駒，是歙派製墨業的一位著名人物。他幼年即酷愛斯道，曾以碧玉指環換取名家好墨進行研究。他是首屈一指的製「集錦墨」者。明代宣城麻三衡的《墨志》載其墨三品即：「吉雲露」、「紫極龍光」、「金質」。

汪仲淹，名道貫，；汪仲嘉，字道會。號稱汪氏二仲。二仲都是製墨高手。合製墨有「子墨客卿」等。道會自製墨有「建隆復古法」、「龍香劑」、「不可磨」、「山龜輕煙」等。

方正是明代較早的製墨家，所製有「牛舌墨」、「碧天龍氣」、「清悟墨禪」等，有的可與羅小華媲美。其子方冕，其孫方激、方泳等，都在他的指導下以製墨為業。

在明代油煙墨盛行的情況下，歙縣人江正獨能運用古鹿膠製松煙墨，成為一時名家。

休寧派與歙派並稱，它的成員基本上是一些沒有權勢的人，政治地位、經濟力量都不如歙派。

但由於長期的實踐、鍛煉，製造出了「太極」、「玄香」、「客卿」、「松滋侯」、「未曾有」等名墨。

休寧派主要人物有汪中山、邵格之等，繼之而起者有邵瓊琳、汪春元、桑梓里、汪鴻漸父子、桑林里、王俊卿、葉玄卿、汪豈凡、葉向榮、吳去塵、汪時茂、邵正林等。

明代製墨業較之筆、紙、硯的發展有著更為突出的成就，這是行家們所公認的。

(三) 紙

明代的造紙技術進入了總結性的發展階段，在造紙的原料、技術、設備和加工各方面，都集歷史的大成。紙的產量、品質、用途、產地也都比前代有所增長。還出現了專門記載造紙和加工技術的著作，這為前代少見。

關於明朝造紙的一般情況，有一些明人著作中都有敘述。屠隆《紙箋》中說：「國朝紙，永樂中江西西山置官局造紙，最厚大而好者，曰連七，曰觀音紙。有奏本紙，出江西鉛山。有榜紙，出浙之常山、直隸廬州英山。有小箋紙，出江西臨川。有大箋紙，出浙之上虞。今之大內用細密灑金五色粉箋、五色大簾紙；灑金紙；有白箋，堅厚如板，兩面硏光，如玉潔白；有印金五色花箋；有磁青紙，有段素，堅韌可寶。近日吳中無紋灑金箋紙為佳，以荊州連紙褙厚硏光用蠟打各色花鳥，堅滑可類宋紙。新安仿造宋藏經箋紙亦佳，有舊裱畫卷綿紙，作畫甚佳，有則宜收藏之。」

文震亨《長物志》卷七論明代各地紙時說：「國朝連七、觀音、奏本、榜紙俱不佳，惟大內用細密灑金五色粉箋，堅厚如板，面硏光如白玉。有印金花五色箋，有青紙如段素，俱可寶。近吳中灑金紙、松江潭箋，俱不耐久，涇縣連四最佳。」方以智的《物理小識》卷八中亦對明代箋紙有詳細的記載和論述。從這些記載中可以看出，明代在江西、浙江、江蘇、安徽等省造出了各種高品質的本色紙和加工紙，除作商品消耗外，還向朝廷入貢。

王宗沐編輯的《江西大志》中列舉了當時江西省製造的二十多種紙，歸納起來有榜紙（厚紙）、開化紙（薄紙）、毛連紙、綿連紙、中夾紙、奏本紙、油紙、藤皮紙、玉版紙、勘合紙以及

各種色紙。原料主要是竹和楮等皮料。

從明湖廣臨湘人沈榜的《宛署雜記》中還可以知道更多，作者在萬曆十八年（一五九〇年）任順天府宛平縣知縣，後升戶部主事。他在宛平任內根據檔冊編寫了此書。本書卷十五載：「遇重修《大明會典》，用中夾紙二千五百張，價三十七兩五錢；大呈文紙四千張，價十六兩；連七紙一萬一千六百張，價九兩二錢八分。係按院贖銀。筆五百枝、墨一百錠，價十三兩。抬連紙二千張，價一兩八錢……蘭呈文紙五千張，價三十三兩。」此外，還記載：「大呈文紙每百張價三錢五分，中呈文紙每百張價二錢，連七紙每百張價六分五厘，青殼紙每百張價三分，抬連紙每百張價一錢，毛邊紙每百張價銀六錢，碗紅紙五張價一錢。」以上都是萬曆二十年（一五九二年）由宛平縣支付內府用的各種紙的時價。與當時的其他物品相比較可知，「抬連紙二千張相當一疋麻布，五十張毛邊紙相當十五斤鐵釘或六瓶燒酒，大呈文紙五十張相當於一斤香油，等等。」①

明代科舉考試用紙並不是一般的書畫紙，而是在半製品上加工精製的箋紙。

《永樂大典》始為皮紙寫本。皮紙的主要原料是青檀，但造紙時往往還要摻進一些楮皮或稻草，以改善紙的品質或降低成本。

明人郎瑛《七修類稿》著錄有「羅紋紙」和「大紅銷金紙」，用作公卿刺紙（名片）。

蔣玄佁《中國繪畫材料史》稱：「新安以造楮皮紙出名，是不單造藏經箋。蓋新安即唐宋間之黟歙紙區，質料均為樹皮，在元明時當仍繼續製造，不能以造藏經紙而抹煞其他的紙張。羅紋紙，

①潘吉星：《中國造紙技術史稿》。

浙江在宋代曾有出品，明代應出自皖南者，今此種紙張僅涇縣一地製造，為書畫中的佳紙。於此可證，明代書畫用紙，亦以皖南為第一，江西鉛山新建為次。」此論誠然。

安徽製紙有優良的條件和較高的水平，特別是書畫用紙，歷代寶之。有關明代安徽紙的記載很多，屠隆的《考槃餘事》、文震亨的《長物志》等均有所涉及。沈德符的《飛鳧語略》中直接提出了「涇縣紙」。明代新安、涇縣所產之紙，除「仿宋藏經箋紙」和「連四」等外，其他如「花格之白鹿箋、蠟研五色箋、松花箋、月白箋、羅紋箋」等，亦為世所喜。此外，還有一種丈二匹紙，除供書畫外，還可作為發榜用紙。明初還創造了一種「丈六宣」，一直傳到清代雍正年間，被公認為文房珍品。明末吳景旭的《歷代詩話》中說：「宣紙至薄能堅，至厚能膩，箋色古光，文藻精細，有貢箋，有棉料，式如榜紙，大小方幅可揭至三四張，邊有『宣德五年造素馨紙』印。」乾嘉時代著名書畫家金冬心的《冬心畫竹題記》中，也有關於明代「宣德丈六名紙」的記載。

可見，明代紙的產量高，品質好，花色品種也多。宣紙以基本色面目大顯於世，大致也在這一時期。「金花箋」或稱「描金花箋」以及「泥金銀粉蠟箋」等，多是特意為宮廷殿書寫宜春帖子詩詞，或填補牆壁廊柱空白和畫幅上額或手卷引首用的，一般多為六尺幅或八尺幅。仿澄心堂的一種則是斗方式，大小在二尺以內。

應該指出的是，箋紙雖在唐宋早已發明，但形小而無大幅。在書法中，箋只是小品而已，但在明代卻有大幅箋紙，亦可為對聯立軸，於淺色灑金箋上，亦偶有作畫者。

明代造紙業的蓬勃發展與明代的社會經濟發展是分不開的。農業生產、耕作技術的提高，為手工業提供了原料。

（四）硯

明代比較重視製硯石材的選擇，仍以端石、歙石、洮河石為貴重。由於歙石在明代沒有正式開採過，洮河石也因水深難取，故端石聲譽日起，被推為諸石之冠。到明代成化年間，端溪開掘水坑，出現了許多前所未有之美石，如青花、魚腦、蕉白、冰紋、胭脂暈等名石，引起了人們廣泛的興趣，藏硯之風也隨之而起。明硯的雕琢，大都延續宋代風格，渾厚古樸。特色是歙硯，因有製作官硯之傳統，所製大多為長方形，線條暢潔，邊刻螭龍紋或其他裝飾性花紋。後來端硯佳品疊出，取自水坑者，至為細潤，雖掌大片石，亦不忍捨棄。雕琢風格逐漸變為優雅精緻，間有隨形而製之生動活潑者，這也開啟後來追求氣韻之先河。

是代澄泥硯也有一定的發展。澄泥硯係人工所成，明以前多產於北方。《珍珠船》稱：「絳縣人善製澄泥硯，縫絹袋置汾水中，逾年而取之，陶為硯，水不涸。」到了明代，長江兩岸也多有製之者。江西省仿製的未央宮古瓦硯，質地細潤，銘刻逼肖，人多珍之。

永樂間有以大理石為原料來製硯。其色澤一般具有白、黑、灰、綠等顏色的花紋，有光澤。一九八六年十月在湖北丹江口市挖出一大理石硯。硯長三十六點五厘米，寬二十八厘米，高十厘米。硯四周三側雕有花紋圖案，一側刻有「永樂癸未年」五字題記。

明代以即墨縣城東一百華里的田橫島石製作的硯，因地而名之為田橫石硯。嘉靖《即墨志》載：「田橫石可琢硯。」這種硯溫潤不燥，質地細密，石呈黑色，也有金星者，易於發墨。為魯硯中的後起之秀。

此外，還有多蝠硯，是用泰山汶水中的三葉蟲化石製作的。這種石材呈土黃色或土黃偏於棕灰

色，石中有許多淺黃色斑紋，形態像蝙蝠的，稱為蝙蝠石。清王漁洋《池北偶談》載：「鄒平張尚

書崇禎年間遊泰山，宿大汶口，偶行至汶水濱，水中得石，作多蝠硯。」

明代亦湧現出一些琢硯名手。茲列舉數人：

葉瓖，安徽婺源外莊人。《婺源縣志》中載葉瓖製「龍尾硯精巧素擅名。」其製硯多有創新且

精妙絕倫，並取殘石以巧製，變廢為寶，擅名當時。

張寅，字省卿，虞山人，擅琢硯，張寅所刻之硯皆有名記。清末常熟沈石友藏有他琢製的一方

魁星硯，背底有「虞山東村張寅」的題記，沈石友《沈氏硯林》中有詳細敘述。

康誥，雲南昆明製硯家。據《雲南通志》載：康誥製硯有絕技，曾將玉屑和泥在袖中捉弄，製

成一方陶硯，人稱康硯。康氏一生製硯不多，當時權貴之人求他製硯，他從不肯隨便製作。

齊訥庵，湖北咸寧製硯藝人。《咸寧縣志》載：齊氏製瓦硯，不減銅雀台瓦之古韻。

硯是文房四寶中比較特殊的一種，屬於耐用品，前代多有「遺產」。古硯也多成為收藏珍品。

九、書學淵藪

明代有關書法的著述頗豐，形成了獨具特色的理論體系，「在六朝以來的傳統理論之外，興起

了一種新型的逸格理論，在書法理論史上，繼北宋的士大夫之後，開拓了又一個新的領域。」①

①中田勇次朗著，盧永璘譯《中國書法理論史》。

(一)文字學

文字是書法藝術的根本，文字學的成就也總是或多或少地影響著書法藝術的發展。明代的文字學水平雖然不能同清代的文字學盛況相比，但作為一個發展階段也可以說是清代文字學的先聲。

首先出現了韻書。如洪武八年（一三七五年）由樂韶鳳等人編輯的《洪武正韻》十六卷，宋濂為序。本書一改過去《廣韻》等書分韻為二百零六韻之成規，創立了新的分類方法，即平、上、去等三聲各分為二十二部，入聲分十部，合計七十六韻部。

明代雖然連《說文解字》也沒刻過，但並非沒有文字學專家。楊慎（升庵）是位非常博學的人，他撰寫了一部文字學著作——《古音略例》。以《易》、《詩》、《禮記》、《楚辭》、《老子》、《莊子》、《荀子》、《管子》等有韻的文章、著作為資料，舉出古代押韻文章的韻字為實例，進行考證。趙宧光撰《說文長箋》。宧光善書法，工篆書，創「草篆」，同時也是較有影響的篆刻家。《說文長箋》共一百零四卷，由於該書將正文下面的注叫作「長語」，將附加的論辯文字叫作「箋文」，所以書名叫「長箋」。

明代還出現了一些古文、篆籀字典，這同書法大有關係。如前文所述，篆刻在明代得到了長足的發展，故對字典的需要也越來越迫切。這方面有李登編纂的《摭古遺文》，書中有萬曆二十二年（一五九四年）李氏的自序。此書內容是匯集鐘鼎文、古文、籀文，按韻進行分類。書後附錄了《再增摭古遺文》。遺憾的是此書沒有注明所引古文資料的出處。此外還有魏校編纂的《六書精蘊》一書，其中有隆慶元年（一五六七年）魏氏的門人林烈所作序言。此書內容是依據古文，訂正小篆的訛誤，同時也選擇了小篆中的可靠字，溯其源而補正古文中的欠缺字。該書主旨是提倡向古

文復歸的道路。

明代最著名的一部字典是《字彙》，梅膺祚編纂。原序是萬曆四十三年（一六一五年）寫成。將文字按「子」到「亥」的十二地支，分部首，按筆畫順序排列，在正文下附有音、義解釋，引用了經、史、子、集等各種文獻材料進行注解。此書是後來編纂《康熙字典》所依據的重要資料之一，並且也是最早按文字筆畫排列的字典。該字典總字數為三萬三千一百七十九字，主要是從《說文解字》和《玉篇》中取來的。這部字典是明代字典中最充實的一部。

(二)書寫技法論

明代初期，從實踐中總結出來的學書方法，在內閣等官吏中流行很廣，因而也形成了一種相類似的書風。中書舍人之類官員應朝廷詔敕和謄寫其他文件之需，都努力學習比較規範、標準的楷書。此外也有能書寫大字匾額的，如詹孟舉、姜立綱等人。姜立綱著有《中書楷訣》一書，此書是用圖例指示人們學習以永字八法為基礎的「間架結構八十四法」。

這種分法相當於明代李東陽之父李淳所編的《李憩庵先生八十四法》（行世墨拓法帖之名）。此書首先標舉「字」、「宙」、「宮」、「官」四字，指出它們的帽子「宀」都是像蓋在上面那樣寫的，此謂之「天覆」，寫時要上清而下濁；其次是列舉「直」、「且」、「至」、「里」四字，主張它們下面的橫畫都要寫長，稱之為「地載」，寫時要下重而上輕。全書都是這樣，指出文字構造的基本形態，以指導書法學習。用這種方法編成的書，還有叫作《間架結構摘要九十二法》的墨拓法帖刊行於世。在李淳的《八十四法》一書中，有李氏上呈表文的款識：「景泰二年初一日臣李

淳謹上進」，可見是明景宗時上呈之書，可能是奉天子之命進呈的學書方法。①

此外還有一部名為《七十二例法》的著作。書中列舉了七十二種書寫技法，作為永字八法基本點畫的應用。再有隆慶二年（一五六八年）由黃鏊、黃鉞共同編寫的《內府秘傳字府》，該書也以圖例出示了永字八法及其七十二種變化姿勢。據說這些著作都是由姜立綱傳下來的。

費瀛著《大書長語》一書是罕見的討論大書之法的著作。其中「客問」一則是大書筆法的訣要，謂「字貴正鋒，操筆要直，以點畫為形質，使轉為情性，體執有向背，氣脈相連屬」。紙說、筆說、墨說、硯說四則，皆從如何便於大書角度叙述之。費氏認為：「草書千字不敵楷書十字，楷書千字不敵大書一字，愈大愈難。」

王弘海之《文字談苑》中亦有指導書法實踐的內容。其中「析言」部分分上下，上為筆、墨、指、手、血、骨、筋、肉、管、撥鐙等十法；下為永字八法、永字詳說、運使、結構、先後、篆、隸、草法等。

豐坊曾著有《書訣》一書，內容是解說筆法傳授中的「雙鉤懸腕」法。此外還有關於學書的方法，標出了大楷、中楷、小楷、行書、草書、篆書、八分等書體的書寫技法，指出了學習它們的適當年齡以及可以作為學習藍本的法帖。

陸深著《書輯》一書中摘採了很多前人關於筆法的論述，其中包括指法、腕法、手法、血法、骨法、筋法、肉法、管法等。

此外，徐渭曾著《執管法》和《七字書訣》，都是舊式傳授書法的方法。當時這種通俗性的介紹學書方法的書籍廣泛流行，推動了書法藝術的普及，並使社會上好書、善書者大量湧現。

① 《佩文齋書畫譜》卷四。

(三) 書法論述和學習的體系化

王世貞的《古今法書苑》是一部七十六卷巨著，其中收錄了古今有關書法理論的眾多論著，編者對它們進行了分類。此書資料價值非常高。

當時還出現了很多具有一定體系性的書法理論著作，如《書法雅言》、《書法粹言》、《書法約言》、《法書通釋》、《書法離鉤》等。

《書法雅言》是著名收藏家項元汴之子項穆所著。項穆字德純，號貞玄，檇李人。該書內容由「書統」、「古今」、「辨體」、「形質」、「品格」、「資學」、「規矩」、「常變」、「正奇」、「中和」、「老少」、「神化」、「心相」、「取捨」、「功序」、「器用」、「知識」等十七條構成。作者對書法進行了全面考察和詳細分析，並不是單純講技法和品第，而是深入地觸及了書法的本質問題。這部著作崇尚晉人書法，對後世書法作品進行了批評。

《書法粹言》是嘉興人汪挺（曾城）所著。汪挺字無上，號爾陶，崇禎年間進士。本書輯錄了各時代的書法理論著述，是一部通俗性的參考書。

《書法約言》是鹽城人宋曹（射陵）所著。宋曹字彬臣，號射陵、耕海潛夫、蔬萍等。明末中書舍人。此書內容分為「總論」、「答客問書法」、「論作字之始」、「論楷書」、「論行書」、「論草書」等部分。

以上三部著作，被稱為「書法三言」，它們各具特色，都是明代學習書法的指導書籍。

《法書通釋》，張紳撰。張紳是洪武朝人，字士行，又字仲紳，號雲門山樵，山東歷城人，此書分上、下兩卷，上卷包括「八法」、「結構」；下卷包括「執使」、「篇段」、「從古」、

好的分析。

「立式」、「辨體」、「名稱」、「利器」、「總論上、下」，共十章。作者對古人的論述有較

《寒山帚談》是《說文長箋》的作者趙宦光所撰，由其門人楚之材編輯。內容分為上、下兩卷，上卷包括「權輿」、「格調」、「學力」、「臨仿」；下卷包括「用材」、「評鑑」、「法書」、「了義」，共八章。作者精通文字學，因而此書特別在古文、篆隸方面有很精彩的論述。他可以說是帖學派書法理論的先驅。

此外還有一部《書法離鉤》，為明末潘之淙所撰。潘之淙字無聲，號達齋，錢塘人。此書由十卷構成，從「源流」、「六義」到「切韻」共分八十章。此書名《離鉤》，是說真正的書法家筆筆有法。；必深明筆法，而後可以離法。；必超出法，而後方可進於法。因此取佛家禪語中「垂絲千尺，意在深潭，離鉤三寸」之語意。

（四）意在開拓的書法理論

明初解縉在其所著《春雨雜述》中，開列了一個書法傳授的系列譜。此外在解縉的《解春雨先生文集》裡也收有和《春雨雜述》相同的文章，其中有「學書法」、「評書」、「書學詳說」①、「草書評」諸條。作者的主要觀點是學習書法如果不靠口傳心授，就不能得其精妙之處。在學習上也應像古人那樣努力下功夫，才能達到精熟的程度。

祝允明是當時號稱「明代第一」的著名書法家。他在書法理論方面有〈書述〉一文，被刻於文

① 《春雨雜述》中作「書學傳授」。

徵明所編輯的《停雲館法帖》的最後，是依據祝氏晚年的手筆刻成的。此文認為書法創作到出現張芝、鍾繇、索靖、王羲之，便已達到極致，發展到唐代，恪守傳統的家法，進入宋代以後，開始一段時間還運用古人的一套方法，但從中葉後，風貌為之一變，還有人開始違背祖宗之法，千年傳統，一朝破壞。對這種情況，祝氏說他並不是去笑話，只是為之嘆息流涕罷了。他特別指出，到了南宋以後，除極少數捍衛傳統書法者外，大多「謬誤百出」、「怪形盈世」，對此，他說他不能僅僅停留在痛哭上了。又說到了元代的趙子昂，趙氏雖以晉、唐為依據進行創作，但有「奴書」之氣。這些論述，清楚地表明了祝氏晚年對書法的總觀點是崇尚漢魏晉古法。最後他還談到明代書法，基本見解可以說都是古典主義性質的。

比祝允明略晚的何良俊撰寫了一部《四友齋書論》。良俊字元朗，號柘湖居士，松江華亭人，與文徵明為至交。文氏沒有集中的書法理論，何氏代之作了理論闡述。其主要觀點是說：⋯在唐代以前，集書法之大成者是王羲之；唐代以後是趙子昂。趙子昂之後，集書法之大成者是文徵明。據此可以了解到作者頭腦中的書法系列譜。

繼何氏之後有王世貞。前面談到他的巨著《古今法書苑》，此外在書法理論上，他的文集《弇州山人四部稿》卷一百五十三、一百五十四中有《藝苑巵言》，其內容廣泛涉及到帖學的許多問題。書中論述到書法的特質和流變，對古今書法家從不同角度進行廣泛、自由的評論，隨處可見公允持平的意見。

在明代的書法評論中，也有對於祝允明的〈書述〉之說作進一步發揮詳論的，他們以三吳地區的書法為實例進行了闡述，對於研究明代書法頗有值得參考之處。

到明代中期的弘治、正德兩朝，雖說還一直流傳著傳統派的書法。不過，從這一時期開始就可

以看到隨處都在發生脫離古典書法的傾向，如張弼就提出了「天真爛漫是吾師」的奮鬥方向，力倡狂逸的草書。沈周獨愛黃山谷的書法，吳寬則把蘇軾的字帖經常帶在身邊的藥籠中。凡此種種，都是從魏晉傳統之中脫離了出來，而以抒發自己個性為旨歸。這時候，在書法理論上，原來的古典主義當然也就不可能完全適應，而必然脫出新的理論來。

徐渭是著名的怪癖文人，他是繪畫界「逸格派」的第一流畫家，在書法上也總是創作出放逸的作品。他的書法論著有《玄抄類摘》，卷首為萬曆元年（一五七三年）寫的自序，序文要旨是說：書法始於「執筆」。能執則運筆，能運則書之，經「書例」、「書法」、「功用」而進。上述幾個環節若以人體為喻，則相當於手。然後是「書致」、「書思」、「書候」、「書丹」幾個環節，相當於人體之心。其次是「書原」，相當於目。再次為「書評」，相當於口。心為上，手次之，目、口為下。由「運筆」而發動之，「書心」乃是氣之精，氣之熟則為神。書法就是由運筆而發動精神並付諸生命。這是革新派書法提出的理論，同世上流行頗多的傳統理論是大不相同的。

到明代末期董其昌提出了精闢的、自成一家的見解。他的文集《容台別集》以及《畫禪室隨筆》中，詳細闡述了他的書法觀點。要點是說他得力於米芾的平淡天真論之處最多，但實際上他更是由於精通禪宗的妙悟而開拓了書法的境界。他的最高目標當然是晉人，不過他認為晉人書法無門。只有學唐人才能入晉。「晉人書取韻，唐人書取法，宋人書取意。或曰：『意不勝於法乎？』不然。宋人自以其意為書耳，非能有古人之意也。然趙子昂則矯宋之弊，雖己意亦不用矣。此必宋人所訶，蓋以法為轉也。」這是關於書法時代論的卓見。

董其昌的同鄉，華亭人莫是龍的文集《莫廷干遺稿》中有兩篇書法理論文章。他主張書法之妙在於執筆；書寫技法上如不學習晉人，終將流為下品。他還主張：「今人之不及唐人，唐人之不及

魏晉，要自時代所限，風氣之沿，賢哲莫能自奮，但師匠不古，終乏梯航。」

明末李日華，字君實，號竹懶。善書法，以著述豐富著名。他的主要觀點也是立足於崇尚魏晉的傳統之中，很好地表現了明人在鑑賞方面的豐富和深入。他在論述鍾、王的同時，也經常標舉宋代蘇東坡和黃山谷，很引人注目。他對趙子昂也不吝稱讚之詞。他的書法理論主要散存在《六硯齋筆記》中。書中引用的一段題跋中說：「古人名跡，愈閱愈佳。僕性喜草書，每一展必有所得，益知古人不易到也。汝和（顧從義）將以入石，命摹一過，老眼眵昏，殊不能得其彷彿。若風神，庶幾不至懸絕耳。壬戌正月二十六，文彭記。」這裡記載了文彭之語，在這種淡泊的話語中，卻有著一種不可言傳的妙趣，從中也可以充分領略明人好尚之特點。

㈤書畫錄

明代是書畫鑑賞最發達的時期，這時的鑑賞方法也進一步複雜起來。首先有沿襲前代在書畫上題跋的方式，其次是搜集整理書畫目錄，此外還有一種方式，即把記錄下來的書畫鑑賞一類論述整理，作為著作刻印行世，名之為「書畫錄」。

關於書畫目錄方面的著作，有文徵明之子文嘉所著的《鈐山堂書畫記》、朱之赤的《朱臥庵藏書畫目》；題跋方面的著作有文徵明的《文待詔題跋》、王世貞的《弇州山人題跋》和孫鑛所著、補充王世貞題跋之不足處的《書畫題跋》。

明代新出現的「書畫錄」方面著作，有朱存理所著的《珊瑚木難》。此書由八卷組成，收入了唐、宋、元、明各代許多書法作品，直到文徵明為止，一一登錄出他們的原文，或款識題跋，或詩

詞文章，都作了詳細的、原原本本的記叙。這種形式的書畫錄，以朱氏此書爲最早者。

其次是《郁逢慶書畫題跋》，由十二卷和續十二卷構成。郁逢慶，字叔遇，別號水西道人，嘉興人。此書是郁氏所見法書和名畫的記錄，書畫並載，名品頗多。在著錄原文之外，它還記載了一此款識題跋以及印記、紙絹等項內容，是一部構成了體系的著作。

汪砢玉所著《汪氏珊瑚網》一書中有書錄、畫錄各二十四卷，是這一形式的代表性著作。就其中的書錄部分看，卷一至卷十八爲「法書真跡」；卷十九、二十爲「石刻墨跡」（碑和帖）；卷二十一爲「叢帖」；卷二十二爲「書憑」；卷二十三爲「書旨」（古人的書法理論）；卷二十四爲「書品」。這也是一部有自己完整體系的書畫錄著。

明代末年，張丑編著了《清河書畫舫》。張丑字青甫，號米庵，崑山人。張家世藏書畫甚富，是同文徵明有姻戚關係的書香門第。該書共十二卷，以人物爲綱編輯而成，這和其他書畫錄著作有所不同。在內容上，它也是於收錄書法原作內容之外，還細心地輯入了各家題跋、印記等其他有關文獻資料。該書還收錄了許多明末收藏家們的名品。書後附有〈南陽法書表〉和〈南陽名畫表〉，這是當時收藏家韓世能的藏品一覽表。又附有〈清河書畫表〉，是高元素收藏品一覽表。此外還附有一張〈法書名畫見聞表〉，將自己所見所聞的書畫作成了一覽表，大致上分爲目睹和傳聞兩類。

還有一部《真跡目錄》，是作者用隨筆形式記下的所見書畫鑑賞。這些都有較高的價值。

十、名家林立・手札翰香

明代長達二百七十六年的歷史中，書法文化比它的前代元朝確實要豐富，也造就了不少名家。

如明代前期有宋克、宋璲、宋廣，號稱「三宋」。宋克以章草聞名，宋璲的小篆有明朝第一之稱，宋廣專擅草書。明代中期的祝允明、文徵明、王寵，突破台閣時習，力追晉唐，在當時產生了很大影響，他們都是三吳地區人，歷史上稱之為「吳門三家」。邢侗、張瑞圖、董其昌、米萬鍾有晚明「四大家」之稱，他們把帖學之餘威，各有所成。其間尚有被稱之為「八法散聖，字林俠客」的徐渭，以文章風節聞名天下的黃道周、倪元璐，各有能書之名。應該說，他們代表著明代書法的高度，且有著各自的追求。但時代的高度並不代表歷史的高度。衡量一個時代書法藝術的成就，應該從歷史發展的角度進行多方面的比照。

就明代幾種書體的發展來說，篆隸幾成絕學，其成就非但不能紹漢唐，即與元代相比，也屬遜色。這種局面的形成與有明一代學術有關。概而言之，明人學術重心性，以程朱理學為準的，雖有編纂《永樂大典》之盛舉，但真正鈎深致遠，稽古求真之士則甚少，以致獲「束書不觀，游談無根」之譏。在這種社會氛圍中很難使人將目光注視到篆、隸二體上。而一時篆書名家如李東陽、徐霖等，也只是繼承宋元之流風，就其對時代的影響來說，只能比之元代的周伯琦，還遠遠不能和唐代的李陽冰相提並論。明人隸書，雖有幾位書家如宋珏、徐蘭號稱精擅，但多以行楷筆意書之，自然有失漢隸的挺勁古樸。

明代楷書因社會生活的普遍需要，在書寫的規範化上得到了加強，為了朝廷的需要，典冊詔敕都需劃一規格，「台閣體」便應運而生。「台閣體」的代表應推沈度，其書以「黑、光、亮」而獲得明成祖的睿賞，成為朝廷文書典誥的標準書體。若將此體標準與唐代明書一科的「楷法遒美」標準相比，則在書法藝術美的要求上遜色得多。「台閣體」是明代官方楷書的書風標準，對有明一代的楷書來說無疑是一種桎梏，它束縛了人們更高的藝術追求。所以明代楷書，尤其是豐碑巨石上的大楷書未能產生顏、柳、歐、趙式的典型，即便如董其昌力學顏柳，稍具規模，其楷書最終未能脫盡「台閣」氣息，相比而言，明代小楷的成就不容忽視。蓋因明人崇重法帖，而小楷又多用於公牘之上，故時人在這方面下了一定的功夫，能作小楷的書家甚多。諸如楊莹、楊士奇、魏驥等人的小楷也都可觀。而成就較高的則是祝允明、文徵明、王寵。祝允明小楷全宗鍾王，體勢、神韻都能逼近魏晉，傳世書跡《出師表》可為代表。文徵明的小楷師法右軍，溫純精絕，且筆端多變而不失規矩。王寵小楷取法高古，點畫含蓄，具有蕭散虛和之意蘊。此外，黃道周的小楷雖功力不及以上三家，然格調頗高，不落俗套。

在明代書法藝苑中得到極大發展的是行草。名家輩出，名作迭見，而且能在宋、元的基礎上有了新的進展。一是行草書作風格的多樣性較宋元時期有了進步。明代書法雖是承接宋、元之遺緒，遠追魏晉，近取唐宋。明初書家家宋克的章草樸茂沖和，幾乎可入晉人之室。吳門書家中祝允明的草書勁健奔放，格調雄奇，在草法中更加突出了「點」的運用，在用筆上不再專主中鋒，而是間雜偏鋒，往往有出奇制勝的效果，充分展示了盛情的抒發（圖版51）。在行書方面成就最高的是文徵明，他的行書深深根植於帖派傳統，以

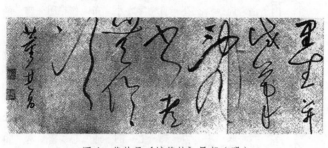

圖4　董其昌《試筆帖》局部（明）

二王為宗，兼學智永、蘇軾、黃庭堅、米芾、趙孟頫等，融衆家行書的深蘊而匯鑄成了他自己的風格，凝凍如鑄，下筆有則，極具文人秀雅脫俗的氣質。在行草上堪稱大家的尚有董其昌、米萬鍾、張瑞圖、邢侗、徐渭、黃道周、倪元璐等人，其中影響較大的是董其昌。董氏擅長楷、行、草諸體，尤以行草見長，於晉唐法帖心摹手追，形成了典雅雋永、秀逸空靈的藝術特色（參見圖4）。清初時康熙帝酷愛其書，盡力搜求，一時文人學士皆以董書為正體，爭學董字，以邀宸賞。從風格類型上看，董其昌、米萬鍾、邢侗等人屬於傳統型，他們的書作雖不乏個性化風格，但更以繼承為主。而徐渭、張瑞圖、黃道周等人雖從帖學中取法，但更重視個性獨造。因此，他們書作的個性化風格比董、米諸家顯得更為強烈。如徐渭的粗頭亂服式的字形用筆，點畫狼藉狀的整體布局；張瑞圖的側鋒橫掃式筆法，生奇拗拙的造形，以及黃道周的奇縱清峭，倪元璐的硬澀激越，與正統的溫厚和平之趣相去甚遠。雖然從法度上有失偏枯，但他們在開拓新境、抒寫性靈上頗有創獲。也正是有恪守傳統與走出傳統兩種類型書家的存在，明代的行草書才顯得風格多樣，異彩紛呈。

明代行草書的另一進展是章法處理上更趨於完整，其中大幅立軸式的作品更具氣韻生動之美。明代書家中擅長繪畫的頗多，如文徵明、董其昌、徐渭、黃道周等，都精於繪事，在他們的書作中，有意無意將畫

的布局及意趣融入其間。同時，也更加注意書作的觀賞效果。有明一代，由於社會生活的改變，書跡越來越多地進入平常百姓之家，張掛於粉壁之上、廊柱之間，成為專供欣賞的藝術品。這種作品與實用性公文信札的書寫有很大差別，其中之一就是在章法處理上不受程文格式的局限，而可以盡作者布局之機巧與匠心。徐渭的書作可謂是這方面的典型，其行草書作縱意繁繞，雜以點法，行間布白隨意參差錯雜，通篇又氣勢貫注，渾然如畫。由於觀賞的要求，明人的行草書作一改以前書作小品為主、橫卷為多的現實，代之以尋丈巨幅立軸。這一方面對書寫者提出了新的要求，即巨幅大字行草在書寫的難度上要遠遠超過小幅尺牘，要達到氣貫神注的境界，則需要刻意磨練。而對於觀賞者來說，更能感受到行草書的飛動與激蕩之勢。以上雖只是明代行草書作形式上的一些變化，但在一定程度上體現了明代書家的追求。

就整體氣象而言，明代書法尚缺乏與晉代之韻、唐代之法、宋代之意相提並論的典型風貌。其原因除了漢字本身在成熟以後可塑性減弱以外，還與明代文化環境的缺乏生機與活力，諸如朱明統治者忌諱繁多、文網峻嚴，思想領域尊程朱、滅異端，人才銓選上的八股取士等不利於藝術發展的因素有關。一代文人學子處於桎梏鞭笞之下，雖有才智之士，然無馳騁之餘地。因此，明代書法雖然有自己的成就，但放到歷史的長河中來看，難以遠比唐宋，即使比元代，也顯然稍遜一籌。

第七章
清代的書法與文化

一、概述

(一)清王朝的興衰

滿族人以游牧起於長白山，尚武力，善征戰。自元、明以來，時有入主中原之心。

明末國政荒穢，危機四伏，公元一六四四年三月李自成攻克北京，結束了明朝的統治。當此之時，滿人乘李自成立足未穩，大舉入關，八旗鐵騎所到之處，如風捲殘雲，先後剿滅了李自成的大順軍和張獻忠的大西軍，平定了南明小朝廷盤踞的江南，建立了大清帝國，定都北京。清王朝存在了二百六十餘年，歷十帝。

開國之初，面臨內憂外擾，清朝廷實施了幾項大舉措。

1.平定「三藩之亂」和統一台灣

清兵入關之後，吳三桂、耿精忠、尚可喜一直充當清軍鷹犬，因在鎮壓農民軍和清剿活動中屢立戰功，而受封為王。吳三桂藩雲南、耿精忠藩福建、尚可喜藩廣東，成為遠離王朝中心的三支強

大力量。「三藩」都把自己轄區作為獨立王國，各自為政，加之「三藩」所控的總兵力相當於清朝八旗兵總數的一半左右，對清朝廷，乃是一大威脅。康熙十二年（一六七三年）清廷特旨下令撤藩。撤藩之令一下，吳三桂便舉兵叛清，一時之間，戰火遍及滇、黔、閩、粵、桂、湘、鄂、川、陝等省。對此，康熙採取了打擊首惡、剿撫兼施的策略，經八年苦戰，於康熙二十年（一六八一年）徹底平息「三藩」。

2.平定準噶爾叛亂

西北邊陲的蒙古各部，在清軍入關前後都分別臣服於清朝。只有準噶爾部，乘中原之亂，恣意擴張，趕走了土爾扈特部、和碩特部，控制天山南北廣大地區，對喀爾喀蒙古和青海、西藏都構成了嚴重威脅。其首領噶爾丹還同沙俄相勾結，企圖分裂中國，以建立自己的準噶爾「汗國」霸權。為了維護西北邊境的統一，康熙三次出兵進擊噶爾丹，逼其「飲藥自盡」①。其後，準噶爾部幾任首領繼續作亂邊疆，乾隆皇帝兩次用兵才徹底平息了危害邊疆八十餘年的準噶爾叛亂。

「三藩之亂」平定後，統一台灣時機成熟。康熙二十二年（一六八三年），福建水師提督施琅，奉命出師攻取澎湖，據守台灣的鄭克塽率眾出降。清軍順利進駐台灣，至此，台灣置於清朝中央政府的管轄之下。

3.平定西藏與「改土歸流」

清初，朝廷在西藏開始設立駐藏大臣。但廓爾喀部落，嘗以英、印為後援，進攻西藏。乾隆五十五年（一七九○年）清軍六戰六捷，大敗廓爾喀，自此以後，中央對西藏的管轄乃得確保無虞。

① 《清聖祖實錄》，康熙三十六年四月。

同時，朝廷還制定了完整並並行之有效的民族宗教政策，穩定了邊境。

西南地區苗族與漢人雜居，風俗習慣不同，衝突時有發生，影響了這些地區的安定。有鑑於此，清朝廷實行了「改土歸流」的措施，亦即改土司為普通行政官，加強了漢苗之間的經濟文化聯繫，平息了不安定的因素。

4.抗擊沙俄侵略與北部疆界的劃定

明末清初，沙俄乘中國內亂之際，侵入黑龍江流域，威脅北方安全，成為大患。清廷在開國初期，多次與侵略者交涉，均無結果。為此，康熙在平定「三藩」之亂以後，立即著手軍事部署，阻擊沙俄的擴張。康熙二十四年（一六八五年）、二十五年（一六八六年）兩次遣將開赴雅克薩，痛擊侵略軍，迫使沙俄進行和談。康熙二十八年（一六八九年）九月八日，清俄兩國正式簽訂了《中俄尼布楚條約》，暫時扼制了沙皇的擴張。

清初期這一系列重大的軍事行動，維護了版圖的完整。在清朝統治下，中國的疆域，西起巴爾喀什湖北岸，西北有唐努烏梁海之地，東北自外興安嶺以南以東包括庫頁島及黑龍江、烏蘇里江以北、以東濱海之地，南有台灣及南海西沙、南沙諸群島在內的廣大區域。在這遼闊疆域之內，分為直隸、山東、山西、河南、陝西、甘肅、江蘇、安徽、浙江、江西、福建（包括台灣諸島）、湖北、湖南、四川、貴州、廣東、廣西等十八省和盛京、吉林、黑龍江（包括庫頁島）、伊犁、烏里雅蘇台、西藏、青海等七個將軍和辦事大臣轄區，都在清朝中央政權的直接管轄之下。在這統一的大帝國裡，五十多個兄弟民族互相融合，在漫長的歲月中，他們逐漸形成共同的文化、心理狀態、精神風貌和休戚與共的命運。

康、雍、乾三朝除了軍事上有輝煌的勝利外，還致力於發展經濟。其措施包括招民墾荒；實行

「更民田」，即將明朝藩王的莊田一律免費交給原佃戶耕種，田歸佃戶「永為世業」，變佃戶為自耕農；蠲免錢糧，恢復經濟；整治河患，興修水利；改革賦役制度，實行「攤丁入畝」等。清朝從康熙以後實行的上述許多政策，對土地占有關係、賦稅、地租剝削、人身依附關係和法律地位等，都作了廣泛而深刻的調整，從而使清代社會經濟得到長足的發展。

清代的農業在產量、經濟作物品種，以及經營管理上都有新的特點，因而呈興旺之勢。在農業經濟發展的基礎上，清代手工業和商業也恢復並得以發展。北京、南京、杭州、蘇州等地都成為當時的商業中心，十分繁華。

乾隆時期，國家達到極盛局面，但也由此而開始走入下坡。乾隆後期，好大喜功，鋪張揮霍，勞民傷財，致使財政空虛。政治上貪污成風，官吏昏庸，因循苟且。軍隊腐敗，邊備廢弛。嘉慶帝雖有中興之願，但終因封建制度自身的弊端難以根治，無力回天。

道光以後，國難並起，鴉片戰爭爆發於前，太平天國揭竿於後。西方殖民者的堅船利炮逼使清廷簽訂了一系列喪權辱國的條約，使大清帝國元氣大傷。聲勢浩大的太平天國農民戰爭把矛頭直指封建君主的統治，給清王朝以沉重的打擊。此後，西方列強開始了更加瘋狂地瓜分中國的活動，使中國迅速淪為半殖民地半封建的國家，而清廷腐敗無能，處處任人宰割，國勢日衰。光緒年間的「戊戌變法」是清王朝內部最後一次挽救封建帝國命運的嘗試，結果以失敗而告終。辛亥革命最終埋葬了清王朝。

(二) 清代文化概述

清王朝統治者深知，欲長久穩固統治具有深遠文化傳統的中原地區，除了以武力征服，更需要

文治。

早在入關前的努爾哈赤時代，滿族即已開始學習漢文化。他們把許多漢文化的典籍翻譯過去，將漢文化的倫理觀念、道德準則以及治國方略、處世經驗等滲透到滿族文化內。清朝前期的幾位帝王都十分留心漢文化，提倡漢文化，這對清代文化的發展有深刻的影響。

康熙皇帝最早研讀儒家經典，極為推崇程、朱理學，稱朱熹的學說是「集大成而繼千百年傳絕之學，開愚蒙而立億萬世一定之規，……非此不能知天文相與之奧，非此不能治萬邦於衽席，非此不能仁心仁政施於天下，非此不能內外為一家。」①由於程、朱理學完全符合封建社會後期君主專制統治的政治、倫理、道德要求，經康熙的推崇，成為清代專制統治的理論基礎。清朝康熙除命人刊《性理大全》、《朱子全書》外，還編纂《性理精義》，並重用一批理學名臣。清朝帝王推崇理學比明朝君主更甚，在思想文化領域極力排斥異端，理教滲透到社會生活的每一個角落，成為束縛人民思想的繩索。

與統治者宣揚理學的同時，一些思想家站出來向理學挑戰，向封建君主專制制度發難。清初黃宗義、顧炎武對君主專制的腐朽性進行猛烈抨擊；王夫之、戴震對唯心主義理學作了批判，揭露了統治者以「天理」殺人的真面目。清代早期的這進步思想成為中國歷史上閃光的一頁。

清朝中晚期，統治者對於思想領域的箝制更加嚴酷，屢興文字之獄，稍有反清情緒，便遭殺戮，於是天下士子矻矻於科舉，碩儒潛心於章句，知識界萬馬齊喑絕無生氣。但也有一些藝術家，通過各種藝術形式，針砭時政，標揚個性與人間真情。「揚州八怪」即是這樣的群體，他們都是些

① 《康熙政要》卷十六。

堅守節操、不趨流俗之人。在當時的社會環境裡，他們的思想作風及藝術創造都很有影響力。

1. 考據學與叢書、類書的編纂

考據學是清代的一門頗具成就的學科。其先是由顧炎武等一批學者針對理學家空談心性的時弊，為經世致用而倡導起來的。後因文化專制等因素的影響，學者迴避現實，致力於經籍文獻的考證整理，並形成嚴密的學術體系，考據學也就成為乾、嘉乃至清代最有代表性的學問。清代的考據家們在文字、聲韻研究等方面取得了令人矚目的成就。此外，對於古籍整理、考訂、勘誤、辨偽和輯佚也都做了大量的工作，對於保存文化典籍作出了貢獻。

清代文化的另一盛事是圖書集成工作。清朝廷在康、乾之世組織人力整理編纂了許多卷帙浩繁的類書、叢書，其中影響最大的有《古今圖書集成》和《四庫全書》。這兩部巨著不僅在中國文化史上氣象空前，在世界文化史上也是罕有其匹。紀昀等人寫成的《四庫全書總目》二百卷也是一部重要的目錄學著作，成為了解中國古代文化典範的一把鑰匙。

《佩文齋書畫譜》、《石渠寶笈》等類書堪稱中國古代藝術的集大成之作。其他分門別類圖書集成尚多。

有清一代的圖書集成工作，都具有對中國幾千年古代文化進行總結的性質與氣度，構成了清代文化的一大特色。

2. 文學與繪畫

清代文學上最突出的成就是小說。曹雪芹的《紅樓夢》是一部現實主義文學巨著，也是古典長篇小說的頂峰。紀曉嵐的《閱微草堂筆記》則代表著古典筆記小說的高度。今人金克木談及清代文學時說：「幾乎所有古代文學形式，不論好壞，包括『四六』、『八股』，在清代都有發展。甚至

駢文小說《燕山外史》也遠承當時已失的唐代《遊仙窟》，下開清末民初的《玉梨魂》。」「由清代文學可以發現從《詩》、《書》、《易》、《春秋三傳》以來的傳統痕跡及其最後形態。」①

清代繪畫藝術十分繁榮，見於史載的畫家不下六七千人。朝廷對繪畫藝術頗為重視，設立如意館，延諸畫史於其中，雖其規模不及兩宋、明朝，然康、乾二帝獎掖畫人殊逾前朝，是以一時畫史名家，蔚然競起。

清代繪畫大致分為兩派：一派以王時敏、王鑒、王翬、王原祁、吳歷、惲壽平為代表，稱為「清六家」。他們相繼領袖畫苑，可視為正統派。畫風以精緻溫穆為尚，追摹古人，然多因襲前人，缺乏生氣。

另一派以清初的朱耷、石濤、髡殘等人和清中期的揚州畫家為代表，他們敢於擺脫清初的臨古風氣，不受因循守舊畫風的影響，作品具有強烈的個性，成為清代畫壇上最有生命力的流派。揚州畫家中的金農、羅聘、鄭燮、李鱓、黃慎、汪士慎、李方膺、高翔八人，被當時保守者看作騷擾畫壇的「怪物」，因而有「揚州八怪」之稱。他們的大膽創新精神，對後世中國畫的發展，有很大影響。

(三)影響清代書法發展的幾個因素

清代書法藝術與當時的政治、經濟、文化諸環境有著不可分割的聯繫。因此，制約書法發展的因素也是多方面的。

① 〈談清史〉，《讀書》一九八四年第九期。

1. 官方對書法藝術發展的導向及影響

官方對書法的影響嘗首先來自帝王。

康、乾二帝以儒雅見稱，於諸藝之中尤好書法。他們對書法藝術的理解更多地是從政治教化的需要出發，強調書之為用，把書法看成封建禮教的附庸，審美上追求平和中正、溫柔敦厚。

康熙一生題過無數匾額，或褒揚臣下品德，或稱頌先賢功業，無一不顯示其宣揚禮教之意。

乾隆對書法也自有其見解。《清稗類鈔‧恩遇類》載：

高宗（乾隆）嘗以御題《雛雞待飼圖》、《韓幹試馬圖》、《太常仙蝶詩》諸墨刻，賜各省督撫，皆上駢文謝表，惡之。敕曰：「《試馬圖》之題，朕原因唐太宗以英武定天下，全卒播遷，國勢遂以不振。朕撫圖增愴，形諸篇什，以為考鏡，得失之林。又如《雛雞待飼圖》之鑑切民依，凡有撫綏之責者，各應顧名思之。至於《仙蝶詩》，亦因太常署中，實有其物，朕曾自睹，於機餘學詠，藉記事實，遂以分賞各督撫，何必紛紛用駢體鋪張。玩物喪志，帝王所戒，朕豈肯以玩好徵祥，啟導臣工，流傳後世耶！」

乾隆下江南時，有人向他舉薦一位碑書大家，乾隆評此人曰：「只可在山林，不可入廟堂。」

如此可見其對書風的選擇與偏好。

帝王參與書法活動，對清代前期書風有明顯的影響。同時，由於帝王們樂於此道，客觀上也刺激了書法藝術的發展。

官方對書法發生影響的另一方面是科舉考試。統治者將自己的意志帶入社會生活的每個層面，在選任官吏上尤其如此。科舉考試作為選拔人才的重要制度對清代的書法文化產生了重大影響。有

清一代科舉考試對考生的書寫能力有極嚴的要求。書法不合乎「館閣體」「黑、大、光、圓」的標準，一般難登高第。因此，學童從小就必須接受嚴格的書法訓練，以期能在科舉考試中取得好成績。清代接受正規書法教育的人最多，當然這種書法教育更多地是按「館閣體」的書風標準來進行的。清代很多書家都受過「館閣體」訓練，過分強調規範性和實用性，從另一側面來說限制了個性的充分展現。

2.民俗對書法藝術的需求

清代建築是中國古代建築的又一高峰。尤其是園林建築，達到爐火純青的地步，充分體現了中國獨有的藝術特色，表現出天人合一的儒學思想。在清代的園林以及其他建築物中，書法往往有重要地位。名園巨宅，往往都有匾額、對聯或其他形式的書法作品。

山川名勝，也是文人墨客最愛題詠之所，覽物述懷，留下很多手筆。

清代甚重禮教，極重對節婦、烈女的旌表，因此，全國各地都有許多宗族祠堂、旌節牌坊之屬，在這些建築物上，也留下大量的匾額，成為清代書法文化的一大特色。名人雅士則花樣更多，齋名、堂名，都有匾額，中堂、對聯更添情致，其他名目則不勝枚舉，此類種種除具民俗學意義的裝飾作用之外，更偏重於藝術欣賞。

清代民居有掛對聯、中堂的習俗。普通民居裝飾。

清代民俗，逢有婚嫁、做壽、喪俗儀式中，往往要送對聯，或賀或弔。聯語須精心結撰，書法款式亦極鄭重其事。

3.審美的明確追求

有意識地去探索新的形式與內容，是審美追求的自覺表現。

清初少數書家開始尋找新的書法趣味。鄭簠等人開始把眼光投向漢隸，並取得了一定的成就。

清代第一位向帖學發難的是鄭板橋，他在《跋臨蘭亭集序》中說：

黃山谷云：「世人只學蘭亭面，欲換凡骨無金丹」。可知骨不可凡，面不足學也。況蘭亭之面，失之已久乎？板橋道人以中郎之體，運太傅之筆，為右軍之書，入神超妙，而石刻木刻千翻萬變，遺意蕩然，若復依樣葫蘆，才子俱歸惡道。故作此破格書以警來學，即可請教當代名公，亦無不可。所謂蔡、鍾、王者，豈復有蘭亭面貌乎！古人書法

鄭板橋意識到帖學之衰，不可復振，強調師心獨運。鄭氏表達的是要求個性解放一派。

另一派是尊碑卑唐抑帖。這一派是在金石學大盛的環境中發軔的。其首倡者是阮元，他在《南北書派論》、《北碑南帖論》中，把魏碑視為漢以後的正宗脈緒，也提出了閣帖翻摹失真的問題。

把碑學推向高峰的人物是包世臣和康有為。乾嘉以後，碑學大興，書風為之一變。有清一代的有識之士在書法上的明確追求，為書法史增添了許多嶄新的內涵。

二、宸翰風流

滿洲貴族祖先以游牧征伐為業，所習皆騎射之術。但在入主中原以後，他們因政治上的需要，也因為不斷受漢文化環境的陶染，對漢文化發生了濃厚的興趣，並且很快地接受了漢族文化傳統。

書法是他們最早接受的一種漢族文化。因為要接納漢文化，學習漢文化，首先得從認識漢字、寫漢字入手，所以自然而然地接受了書法藝術教育。從清代各位帝王的經歷來看，書法是他們的一種基本愛好，是宮廷內的一大雅事。

帝王愛好書法影響及於後宮的嬪妃，甚至成為宮女的日課。據《清稗類鈔·宮闈類》載，宮女「日各一小時寫字及讀書。寫讀畢，次日命宮人考校」。

清代的十位皇帝都精於書藝。寫讀畢，次日命宮人考校」。

清代帝王之所以重視書法，其原因很複雜。其中有幾位皇帝的書法令漢族士人也不得不佩服。清初的幾位有作為的君主把儒家思想奉為圭臬。儒家很早以前就把「書」作為立身用世的「六藝」之一，這個思想自然被清初帝王所繼承。另外，書法藝術本身有其不可抗拒的藝術魅力，不掌握書法藝術就意味著不能深入了解中國傳統文化，不能取得漢族士大夫的認可就會直接危及其地位的穩固。對於少數民族統治者來說，這本身就是一種挑戰。在他們對未來繼承者的教育裡，書法也就成了重要的一課。

清世祖順治帝是大清帝國的真正建立者，名愛新覺羅·福臨，皇太極第九子。七歲登基，二十四歲英年早逝。

順治帝是第一位接受漢文化的清代帝王。他對書法雖涉足未深，但舉手不凡。清王士禎《池北偶談》稱：「世祖章皇帝，以武力定天下，萬機之餘，游藝翰墨，時以奎藻頒賜部院大臣，真天縱也。」又據《清朝野史》載：「世祖能濡毫作擘窠大字，嘗語宏覺禪師云：『朕亦臨《黃庭》、《遺教經》二帖』。」我們現能見到的順治手跡尚有故宮乾清宮的「正大光明」匾（圖版56），以此作驗上述兩則記載，自是不虛美。

清聖祖康熙皇帝名愛新覺羅·玄燁，是清王朝的一位英主，一生政績斐然。曾國藩嘗說：「六祖一宗，集大成於康熙。雍、乾以降，英賢輩出，皆沐聖祖之教。」又說其「緝熙典學，日有孜孜，上而天象、地輿、曆算、音律、孝禮、行師、刑律、農曹，下而射御、醫藥、奇門、壬遁、滿蒙西域外洋文字，無一不通，且無一不創新法，啟津塗也。」曾國藩的評價也基本符合歷史事實。

關於康熙學書之勤，史籍多有記載。《清實錄》曰：「康熙二十一年八月癸未（一六八二年九月九日），又召牛紐等近御榻前，指示所臨法帖，諭曰：『此黃庭堅書，朕喜其清勁有秀氣，每於暇時，輒一臨摹。』隨命取晉、唐、宋、元、明人字畫真跡卷冊置榻上。上手自指點開示，或誦其文句，至於終篇，或評其世代、爵里、事實，論其是非成敗美惡之跡。至顏真卿書，上曰：『此魯公書，嚴氣正性，可想見其臨難風節也。』」

清人陳康祺在其《郎潛紀聞‧三筆》中說：「聖祖自言年十七八時，讀書過勞，至咯血不肯休，機餘游藝，臨摹各大家手卷，多至萬餘。手寫寺廟匾榜，多至千餘。仰見睿質淵沖，於一藝之微，已勤學好問如此，固宜至德豐功，睿絕千祀。」

康熙本人不但有很深的書法修養，遍臨古帖，平時還很注意臣下學書之事。

《清實錄‧聖祖實錄》載：「康熙十六年（一六七七年）上諭翰林院學士喇沙里等：『治道首崇儒雅，前有旨，令翰林官將所作詩賦詞章及真行草書不時進呈。後吳逆反叛，軍事倥傯，遂未進呈。今四方漸定，正宜振興文教。翰林官長於詞賦及書法佳者，令繕寫陸續進呈。』」

又：「康熙十六年，翰林院掌院學士喇沙里進呈翰林官詩文。上召至懋勤殿，親自披閱。命喇沙里書漢字呈覽，以御臨蘇軾楷書手卷一軸賜之。」

據《清史稿》載，即使在康熙晚年右手有病時，仍能用左手批閱奏折。

康熙對董其昌的書法情有獨鍾，其淵源有自。《庭訓格言》載，康熙自稱「朕八歲登極，即知書法之人，亦常指示。」康熙之所以喜愛董書，與沈荃等的指導有關。張、林二內侍，俱及見明時養於廣為搜羅，董氏字畫身價百倍。《清稗類鈔》也記載了這樣的故事：「明華亭尚書董文敏書畫，真

有翰林沈荃，素學明時董其昌字體，曾教我書法。」由於康熙的喜愛，一時內府毗勉學問。……

跡絕少，而聖祖最愛之。當時海內佳品，玉蹀金題，匯登秘閣。惟題『玄宰』二字者，以上一字犯

御名，臣下不敢進呈，故尚有流落人間者。」

從康熙的學書經歷及作品來看，康熙並非株守董其昌一家，而是於古法帖廣泛臨摹，這一點前

面已經提及。康熙書法原從宋四家入手，蘇、黃、米、蔡多所臨習，除喜黃庭堅、蘇軾外，特別對

米芾，所學尤深。康熙壬午夏六月，他在避暑期間，曾揮毫臨仿米芾《千文》，無論體勢風采，均

有米字韻致。康熙刻意學董的書跡也不少。素絹本《駕幸太學賦》、《滕王閣序》，素絹烏絲欄

《五柳先生傳》、《樂志論》，素箋本臨董書《蘭亭帖》，素綾本《老人星賦》等，均是他臨董之

作。即使在出巡途中也不忘臨習董書。據載，《舞鶴賦》、《麒麟賦》就是在南巡舟中所書。

康熙的行草、行楷，圓勁相兼，溫潤流暢，於飄逸中有一種剛毅之氣，這正是吸取了米、董所

長（圖版58）。但一些作品中也反映出深受董字過分講求平順勻淨的影響。康熙楷書多循法度而善

變化，前人評之云：「體格精嚴，筆法變化。」然時亦流露出平順勻淨之弊。但是康熙在

題寫匾額或其他墨跡大字時，則又不同於一般。從康熙皇帝為曲阜大成殿所題的「萬世師表」，為

子貢墓題的「賢哲遺休」，為國子監題的「彝倫堂」等墨跡大字來看，結構精嚴，神采復極煒煥，

字裡行間自有一種凝練恢弘的氣度。

清世宗雍正是康熙第四子，在位十三年。歷史上對他的登基頗有異議。在他執政期間，一改康

熙帝對漢族士大夫階層的籠絡政策，屢興文字獄，並竭力貶斥康熙舊臣，以此來鞏固自己的統治。

他在軍事、經濟及政治等方面雖頗有建樹，但他在位期間，對人們思想限制以嚴酷著稱，故文采風

流遠不及其父康熙，也不如其子乾隆。從現存的素絹本臨董其昌書寫的《登樓賦》、素箋本《駢字

類編序》、《音韻闡微序》等作品來看，仍是董氏一脈。儘管雍正書法有相當造詣，因其人苛刻，

後人於其書少有論及。

清代帝王中另一個稱得上儒雅風流的天子是乾隆帝。他在清代文化史上占有重要地位。乾隆即清高宗，名愛新覺羅‧弘曆，在位六十年。他即位時，處於國力強盛的時代。登基後，多次出兵邊塞，加強中央政府對邊疆地區的控制和管理，號稱「十全武功」，自詡為「十全老人」。文治方面，他開博學鴻詞科，訪求典籍，完成《明史》、《續文獻通考》、《皇朝文獻通考》等書籍的編纂，匯集內廷秘笈編《天祿琳琅》，還匯刻石經《十三經》。在乾隆三十八年（一七七三年），開四庫全書館，花十年時間編成《四庫全書》，並匯刻《三希堂法帖》，文化建樹之巨，是前代帝王中所罕見的。

乾隆帝雅好書畫，喜收藏。他曾集虞世南、褚遂良、馮承素三人臨摹的王羲之《蘭亭序》、柳公權書《蘭亭詩》並後序，董其昌臨《柳公權蘭亭詩》、常福內府勾填戲鴻堂刻《柳公權蘭亭詩》原本、于敏中補戲鴻堂刻《柳公權書蘭亭詩》闕筆，以及乾隆自臨《董其昌臨柳公權書蘭亭詩》等八種墨跡為「蘭亭八柱」，使得歷史上許多書法名跡得以保存和流傳。

乾隆書法所學甚廣，宋之蘇軾、米芾，明代董其昌，尤以學趙孟頫為多，並進而以二王為宗。其追慕二王之心可鑑。其於宣德箋本乾隆臨王獻之《中秋帖》上御題款識云：「大令此帖，古今第一奇寶。膾炙人口久矣。偶閱御府秘笈，見而愛之，不啻和珍摹之，凡數易紙，始得其依稀耳。」其於近代則深受董、趙薰陶，加之氣息相投，骨格相近，書體圓暢流媚（圖版62）、宣德箋本《臨趙書陶潛詩帖》、《臨趙書紈扇賦》、《臨董書顏帖》、《臨董書畫合璧》等都是乾隆墨跡中的上品。

乾隆對自己的書法頗為自負，曾將自己書寫的《敬勝齋法帖》刻石嵌於養性殿廊壁上。為了鐫刻刷拓御筆，內務府設有專門機構——御書處。他本人的題詩、題字遍及各地。然其在古代書畫名作上

亂押亂題、不審當否，也確使後人為之咨嗟。

清仁宗嘉慶皇帝是在乾隆退居太上皇後，由內禪登基的。時處乾隆皇朝奢靡之後，國力日衰。嘉慶帝雖亦想有所作為，然當時內政外務各種矛盾日趨深化，頹勢難挽，大清帝國日趨衰微。嘉慶帝的書法出自歐體，紙本設色明陳栝《獻歲祥霙圖》上端嘉慶御題「新年敷瑞雪，品匯普滋榮。文石奇峰疊，仙禽皓羽瑩。凌波縈玉屑，挺節綴瓊霙。祥應春台表，心花腕底生。」一詩，即儼然率更體。

嘉慶以後，從道光、咸豐、同治到光緒、宣統各皇帝，無論是文治還是武功，均每下愈況，咸豐、光緒雖然也愛書法，然在當時或對以後均無多大影響。

除帝王以外，清廷皇族及後宮善書之人尚多。

成親王永瑆是皇族中精於書法的佼佼者。他是乾隆第十一子，書宗歐趙，被譽為清代中期四大家之一。乾隆、嘉慶都曾命將其墨翰刻石、刊帖。一時館閣諸賢，摹仿成風。康熙諸子如允祉、允禛、允祐、允禮等也都擅長書法。

內宮后妃如慈禧、隆裕諸后書法亦佳。慈禧所題「雲潤星輝」四字匾端莊遒美，頗具功力。

清代帝王對書法藝術的提倡與愛好，在客觀上推動了書法藝術的發展，激起了文人墨客學書的熱情。清代前期以帖學為主流的書風與愛好，乾二帝的影響不無關係。康有為《廣藝舟雙楫》云：「至我朝聖祖，酷愛董書，臣下摹仿，遂成風氣。」所謂上有所好，下必甚焉。乾隆時偏重趙孟頫書法，趙字也有復振之勢。對於善於臨習董、趙的書家，乾隆也十分賞識。康熙、雍正年間出了一位書法家張照，字得天，是董其昌的同鄉人，他的書法雖出入唐宋，然更多的是承襲董、趙衣鉢，他供奉內廷歷經三朝，成為乾隆御書的代筆者。乾隆曾評其書云：「義之之後一人，捨照誰能

若。」其推譽如此。當時以書邀宸賞的人尚多，這一點將在下一節中論及。

考清代書法史，康熙、乾隆對書法中董、趙的推重與思想上對程、朱理學的推崇有其相似之處。在思想領域，他們取程、朱理學為官定儒學，以其能維護綱常，束縛人心。書法上，他們宗法王系書風中平淡柔媚一路，自然對時代比較近，而且留下墨跡較多的趙、董二家尤為喜愛。在書法風格上過分強調平穩和潤，不講求個性、筆法。這兩種風氣直接影響了清代前期的整體書風，館閣體的「黑大光圓」的品質正是帝王審美標準的結果。

三、皇清書教與館閣典型

本節主要討論清代的科舉考試制度，清代教育制度，清代用人制度，以及清代圖書管理制度等與書法的關係。

(一)清代的科舉考試與書法

1.科舉考試的內容

清代開國之初，在選拔人才上實行薦舉和科舉兩種，但薦舉效果不佳，士人也多鄙視薦舉。漢族知識分子紛紛建議清廷用科舉選拔人才。清初浙江總督張存仁說：「開科取士，則讀書者有出仕之望，而從逆之念自息。」[1]這正符合統治者的意願。大學士范文程也說：「治天下在得民心，士

為秀民，士心得，則民心得矣！請再行鄉、會試，廣其登進。」①故清朝選官取士仍以科舉考試為主，科舉從內容到形式上基本因襲了明代的舊制，到乾隆時基本定型，到一九〇四年取消科舉考試止。《清史稿》卷一百零八載：「有清以科舉為掄才大典，雖初制多沿明舊，而慎重科名，嚴防弊竇，立法之周，得人之盛，遠軼前代。」

清代科舉考試突出進士一科。考試大致分為四個步驟，考試的具體細節十分繁雜，商衍鎏先生已有專著《清代科舉考試述錄》詳述之。

清代科舉考試的第一步稱為「童試」，也可說是預備性考試。考生無論年齡大小皆稱「童生」或「儒童」，先參加州、縣級考試（即童試），由州、縣長官主考，通過以後稱為「生員」，又名「庠生」，亦稱「秀才」。獲得「秀才」資格之後才能參加高一級的考試。

第二步稱為「鄉試」，是一級考試。每三年舉行一次，叫「大比」，一般在子、卯、午、酉年舉行，因為考期定在農曆八月，故又稱「秋闈」。每場鄉試設主考二人，同考四人，統稱「內簾官」。考官一般由考期臨時任命，多由進士出身的京官和教官擔任，主考多是翰林出身。為保證考試「至公」，按察司或都察院派兩名司官或御史擔任監試官，稱為「外簾官」，互不干涉權限。鄉試通過者稱為「舉人」。考中了「舉人」，不僅可以進京參加全國性的「會試」，即使在「會試」未能考中「進士」，也具備了入仕的條件。

第三步稱為「會試」，是中央級的考試。在鄉試後的第二年，即丑、辰、未、戌年之春季農曆二月在京城舉行，故又稱為「春闈」或「禮闈」。會試由禮部主持。皇帝從翰林和教官中任命主考

① 《清史稿·范文程傳》。

二人，同考八人負責。錄取總名額由皇帝臨時決定。如果會試未被錄取，可入國子監做監生，待以後有條件時可授予京師小官或府佐、州縣正官等。當時會試還有副榜，凡上副榜的舉人，不算正式錄取。但大多數可授予學校教官。入監的舉人也給與俸祿。

第四步稱為「廷試」或「殿試」，會試之後（一般在農曆四月）舉行。由皇帝親自主持，由大學士、尚書、都御史、通政史、大理寺卿、翰林學士、詹事府等擔任讀卷官，以禮部尚書、侍郎任提調，由御史監試。殿試只試策問一場，要求考生當場交卷，彌封後送讀卷官審閱。殿試並不淘汰，參加殿試的貢士均能獲得進士資格。殿試考中稱「甲榜」，也叫「甲科」。出榜分為三甲：一甲賜進士及第，只有三名，為狀元、榜眼、探花，合稱三鼎甲。狀元一般授翰林院修撰，榜眼和探花一般授翰林院編修。二甲賜進士出身若干名，其第一名為傳臚。三甲賜同進士出身若干名。二、三甲的進士可以參加翰林院庶吉士的考試，叫「館選」。考取後稱「庶吉士」，學習三年後補授重要官職。

科舉考試的主要內容是八股文與試帖詩。八股文有固定的格式和一系列的清規戒律，有不少繁瑣而苛刻的要求，是用於科舉考試的一種特殊的文體。專取「四書」、「五經」內容而命題，內容詮釋必須以程頤、朱熹二家的注釋為標準，不得自由發揮。清代南書房大臣朱彝尊說：「世之舉業者，以四書為先，務視六經可緩。以言詩、易，非朱子之傳易弗敢道也。以言禮，非朱子立家禮弗敢行也。……一言不合朱子率鳴鼓百而攻之。」①由此可想考試內容限制之嚴。所謂「八股」者，有「破題、承題、起講、入手、起股、中股、後股、束股」。

①《曝書亭集》。

試帖詩，又叫「五言八韻詩」，也是一種形式古板、要求嚴格、不能隨意抒發情志而只能歌功頌德、粉飾太平的詩題。它是五言體，共十六句，首尾各兩句可以不用對偶，其餘各聯必須對偶，限定以某字為韻，在題旁須注明「得某字」韻。詩的結構大致和八股文相同，首聯破題、次聯承題、三聯起股，四五聯如中股，六七聯如後股，結聯如束股。

2. 科舉考試與館閣體

科舉考試向來就比較重視書法。唐代有《干祿字書》，作為書寫範本，都與科名有關。明代有「台館體」，風行一時。至清代科舉考試，士子競相模仿「館閣體」，以邀功名。

「館閣體」之名起於何時，因何得名，現已難於確考。大致與四庫館與內閣有關，因為他們是當時政壇及文壇的權威機構，迎合了帝王所好，得到青睞，他們的書風自然成了天下士子追摹的對象。而且這些人中經常有出任閱卷官的，考生投其所好，亦是常理。乾隆皇帝嘉其誠，褒其楷，字體端嚴。他花了十二年時間寫定「十三經」全文。由於這些楷式的影響，天下以科舉書，將其書作刻於石上，立於國子監，以垂範諸生及天下士子。此作獻於朝廷。乾隆年間有布衣蔣衡，精小求名者莫不望風而向之。

從科舉考試評卷標準來看，清代科舉注重書法超過任何一朝。由於八股文、試帖詩十分程式化，其枯燥乏味往往讓閱卷大臣難以卒讀，因此常常以書法的好壞來判定位次。這兩種風氣大概在乾隆時代已很興盛。為此，乾隆帝不得不降旨，大意言「向來讀卷大臣多偏重書法，敷奏以言，就文與字校，對策自重於書法，倘專以字為進退，兼恐讀卷官素識貢士筆跡者，轉以藉口滋弊」[1]。

① 《清代科舉考試述錄》。

但積習已深，難以改變。《清代科舉考試述錄》又說：「是當時定制之意，主於盡言敷陳利弊，故卷不限格，俾得依文之長短隨抒胸臆。抬頭、懸腳、減筆、帖寫，原不拘忌，字小而勻，四周布白，亦無定式，迨後積習難挽，諛頌依然。字取黑大光圓。嗣後苟及點劃小疵，道光啟其端，咸、同、光緒更成風氣；詞則冠冕，文實廣泛，偏重書法，忽略文字，實不符於定制之初意。其中亦間有楷法尋常，而破格取重文字以登上第者，蓋亦僅矣。」

從上述這一段文字中大致可看出清代科舉考試注重書法的由來。大概初始對卷面要求得不甚嚴，缺筆、別字也不太計較，對八股文字數的多寡也不作強行限制。後來，考試制度越來越細，不重文章內容的深度（在理學的圈子裡也不會有什麼新意），偏重形式的完整、規範，並蔚然成風。官方印製的考卷上不但有界格，對八股文字數也有明確規定，考生須在給定的卷面上寫完自己的文章。若文章太長，寫不下，當然要失敗；若文章太短，空格太多，也不會有好成績。這兩種情況一般不會出現，因為考生終生所訓練的就是為了應付這些考試。評卷對書寫的要求也很明確，如：「鄉試，試卷題字錯落，真草不全，越幅、曳白，塗抹，污染太甚，……以違式論，貼出。」①稍有差錯，即前功盡棄。欲從童子試一路過關斬將到殿試，詩文要作得好自不待言，一手工整的小楷書也是必備的基本功。

朝廷對考試的書寫有如此嚴格的要求，考生要想得高第，求通顯，必然要在書法上花很大功夫，朝夕錘煉，這是正途。當時也有一批人，自知書法不佳，又想沾名釣譽，逼得想起舞弊的辦法來。據清人陸以湉《吟廬雜識》卷八載：「浙人鄉試，每以金貽謄錄手之善書者，潛遞關節，屬其

① 《清史稿·選舉志》卷一百零八。

謄卷朱色鮮明，字畫工整，易動閱者之目。亦有已獲科科名者，貪得厚利，冒應是役，甚至私攜墨筆，點竄試文，中雋則可得重酬。此風始自紹興人，沿及諸郡。道光丙午秋試，士子一萬一千餘人，其不購謄錄者只三千餘卷，僅得售三人。蓋以字跡潦草，校文者以辨識為苦，輒屏棄不觀也。」

清代科舉考試的「館閣體」書風，除其「黑、大、光、圓」的總體特徵一直未變外，其所師法的對象也隨著時代而有更替。清人歐陽兆熊《水窗春囈》卷下云：「館閣書逐時而變，皆窺上意所在。國初，聖祖喜董書，一時文臣皆從之，其最著者為查聲山（士標），姜西溟（宸英）。雍正、乾隆皆以顏字為根柢而趙、米間之，俗語所謂墨圓光方是也。然福澤氣息，無不雄厚。嘉慶一變而為歐，則成親王始之。道光再變而為柳，如祁壽陽其稱首也。咸豐以後則不歐不柳不顏，近日多學北魏，取徑愈高，成家愈難，易流於險怪，千篇一律矣。」他的這些話裡透出天下士子望風而變的心態。

科舉考試對書法的苛刻要求，使得一些有真才實學之人，終生飲恨。乾隆之世的科場尚重文章策問，有求賢才之心。道光年間，則徒以書法好壞論卷，對館閣體的要求愈來愈嚴。據載，道光時宰相曹振鏞最為挑剔，為著一個字半個字甚至只有一筆涉及破體、俗體，不管文章多麼好，便把全卷黜斥了。考察有清一代文士，人人都有很高的書法功力，尤其於「館閣」更是基本功夫。這一點我們可以從北京國子監內的進士題名碑中得到驗證。

清代的許多書家，能進入仕途的，都能寫一手很好的館閣體小楷。像鄭板橋這樣以狂怪著稱的書畫家，在當時的科舉考試中能登進士榜，可見早年亦在館閣體上下過很深的工夫。從現存的鄭板橋書作中還是能尋小楷作品。其四十歲左右所作的小楷卷，極為工整。

找到館閣體的痕跡。康有為作為晚清一位叱咤風雲的維新變法人物，在書法上高舉尊碑大旗，力排帖學及唐代楷書的刻板式樣。再看看他三十六歲殿試的試狀，一手工整的小楷也是地道的館閣風範（參見圖1）。恐怕是早期的館閣體訓練使他認識到其中的弊病，他中年以後的書風轉變正是對館閣書風的反動。

清代也有少數館閣體不過關而登仕途的。樸學大家俞樾即其中一例。俞樾的隸書甚為古樸，但不工小楷。他在道光年間登進士第，人皆詫異。因為按照他的小楷水平來論是不會過關的。其時閱卷官是曾國藩，曾氏愛俞樾有真才實學，破格錄取，不然，其命運可知。另一例是無錫秦瀛。其人博學工古文，而書法素非所長。秦瀛以孝廉家居，聞知高宗東巡泰山，特赴召試之典。途中於一書肆得破書一本，所記皆零星典故，其中有一條云：東方三大者，謂泰山也，東海也，孔林也。考試正好題為〈東方三大賦〉。大多數應考者皆不明此典由來，答非所云，獨此君知三大典故。高宗因問閱卷大臣：通場試卷有無知題義者。大臣對曰：有一份卷分點三大，以書法太劣而黜之。高宗曰：顧學問如何耳，何以書法為哉？命亟以進，覽之稱善，御筆加圈點，拔置第一，遂授中書舍人，入值軍機處。

圖1　康有為小楷試狀（清）

(二)清代教育制度與書法

清代教育制度亦如科舉一樣，基本沿襲明制。只要科舉一日為士子進身之階，則學校課程即一日為科舉之學。

清代教育的主要形式有學校與書院。學校有官辦與私辦兩種方式，其中以官辦為主要途徑。官辦又包括中央與地方兩種形式，中央的官辦學校是國子監，還有為八旗子弟專門開設的學校。地方有府、州、縣學等。漢族士子學習的內容以「四書」、「五經」為主。至清代後期，學校學習內容有所變革，增加了西方傳來的自然科學等課程。但在毛筆為書寫工具的時代，學校教育中習字課是一門重要課程。無論是清代前期教育重經學與後期重經世致用，習字都是基本要求。僅以國子監為例，同明代一樣，監生每日必須臨摹晉、唐法帖數百字。對監生的考核以一年為限，採取積分法，優者選派各部試用。《清史稿・選舉一》卷一百零六載：「常課外，月試一等與一分，二等半分，二等以下無分。有五經兼通，全史精熟，或善摹鍾、王法帖，雖文不及格，亦與一分。」明確規定書法佳者也能作為積分的成績，對學習書法來說，是一種促進。

八旗、宗室等官學也有書法教育。八旗子弟不但要習滿文書，還要學習漢字書。八旗子弟所選派學問博洽的人擔任，其中有深諳書藝的，有些雖對書法沒有做過更深層的研究，但起碼館閣體是很擅長。這就保證了書法教育的正規性。在國子監學習書法的條件比其他地方學校優越，不只古代名帖的拓本能見到，還有見聞廣博的老師可隨時請教。

民間設立的學塾各地皆有，以補官學之不足。學塾按其性質各分為三種，富豪聘請教師在家教授子弟的叫教館或坐館；教師私人在家設館授徒的叫家塾或私塾；由地方集資聘請教師，在公眾地方

設塾以教貧寒子弟的叫義學或義塾。學塾的學習內容是教識字、寫字、作對子、作詩、讀古文。這種層次的教育參差不齊，也談不上正規的書法教育，好壞完全取決於老師的水平如何。有條件的地方可以臨摹古法帖，但多數學塾學童習字都是以學塾先生的字為範本。書法教育無論是在官學或者私學，歸根結柢都是為科舉考試服務，受朝廷用人制度制約。

㈢清代人才銓選與書法

清代在選才用人方面很重視書法。有時帝王出於自身愛好而對一些以書法見長的大臣格外重用，而更多的是體現在官方用人制度上。

康熙時期設置的「南書房」，除處理國家軍政大事外，其中一個重要功能是陪皇帝評書論畫，以調節由日常政務所帶來的緊張情緒。因此南書房行走或一些精於書畫的朝臣備受康熙寵信。

康熙帝在退朝之後，常召南書房翰林或精於書畫的朝臣陪侍，以便於研討觀摩。如康熙十六年（一六七七年）十月十八日《南書房記注》載：「巳時，上召臣士奇（高士奇）至懋勤殿。上正臨摹草書，臣士奇得侍觀宸翰，因奏曰：『皇上運筆圓勁縱橫，深得古人之意。』上曰：『朕朝夕臨摹，常恐未合古法耳。』」又同年十月二十一日載：「午時，上賜觀內府珍藏王羲之真跡二軸，蘇軾真跡二軸，蔡襄真跡一軸，黃庭堅真跡一軸，米芾真跡一軸，朱熹真跡一軸，趙孟頫真跡一軸。」

由於康熙喜好書法，一時以書法知名而進入南書房者頗有其人。除高士奇外，如沈荃、沈宗敬父子，勵杜訥，陳之龍，何焯，蔣廷錫等皆是。尤其是沈荃，他以書法著名海內三十年，深得聖祖

寵遇，「公每侍聖祖書，下筆即指其弊，兼習其由，上愈嘉其忠益」①。以至沈荃死後，其子沈宗敬入值南書房時，清聖祖仍對大學士李光地説：「朕初學書，宗敬父荃指陳得失。至今作字，未嘗不思其勤也。」②

為皇帝整理、謄抄甚至代寫一些文字資料或是撰擬一些特頒諭旨等（圖版55），這些工作也需要書法佳妙者擔任。清人何剛德《春明夢錄》內有這樣一段話：「大抵御製詩文集，或由儒臣潤色，或代擬之。萬機鮮暇，不能一一躬親，亦如上賞之福壽字聯匾，多由南書房恭代，不盡是御筆也。」這是記乾隆時事。

康熙左右也有代筆者。康熙二十三年（一六八四年）九月，康熙帝首次南巡，當在京口龍祥寺遊覽時，寺僧求賜題匾，康熙帝一時未能思及所題內容，時高士奇在側，及時送上一紙，上書「江天一覽」四字，康熙帝遂照此揮毫。後至蘇州獅子林，並賜題匾額，康熙帝原擬題「真有趣」，經高士奇建議後題為「真趣」。康熙二十八年（一六八九年）康熙帝第二次南巡，至杭州靈隱寺，寺僧跪求賜題匾額，康熙帝揮毫時將靈隱寺的「靈」字之「雨」頭書寫過大，以致其下半部難以書寫對稱。其時高士奇已解任在杭，適陪侍在側，即於掌中書「雲林」二字暗示之，康熙帝遂照書之，故靈隱寺亦稱雲林寺云云。③

以書法而受寵遇的例子還很多。這種方式雖然沒有正式的條例或制度，偶然性也很大，但在清代朝廷這樣的具體環境裡，帝王的權力高度集中，凌駕於所有的統治機構之上，他們的喜好往往有決定

① 《郎潛紀聞三筆》。
② 《清碑傳合集》，「沈荃神道碑」。
③ 《清朝野史大觀・記高士奇之隨鑾》。

性的力量，無形之中使書法的優劣成為用人的一項條件，對當時社會書法文化的影響是不能低估的。

有史料可考的官方用人制度中，把書法作為錄用官吏的條件的是順治年間的一項規定：「順治

十二年，詔吏部詳察舊例，參酌時宜，杭州、縣缺為三等，選人考其身、言、書、判，亦分三等，

授缺以是為差。」①這是清初科舉制度尚未健全的情況下，朝廷在用人方面的一項政令。這項政令

顯然是參照唐代的取士標準而來的。說明清初的帝王對「書」這個標準的重視程度。隨著教育與科

舉制度的逐漸正規，官方錄用人才不再用「身、言、書、判」的舊規，代之而起的是科舉考試的標

準。但凡能通過科舉考試，其書寫能力自然不差，所以早期以「書」取吏的標準也自然融入了後來

的選拔官吏制度之中。

科舉考試得高第並不意味著馬上就能做官，要到具體部門任職得通過分門別類的考試。楷法

優劣與否也是至關重要的。關於這一點，龔自珍的《干祿新書·序》一文中叙說得最為詳細：

凡貢士中禮部試，及殿試。殿試，皇帝親策之，簡八重臣，……既試，八人者則恭遜其

頌揚平瓦如式、楷法尤光致者十卷，呈皇帝覽，……前三人賜進士及第，……先殿試旬日為

覆試，遴楷法如之。殿試後五日、或六日、七日，為朝考，遴楷法如之。三試皆高列，乃授

翰林院官。本朝宰輔，必由翰林院官；卿貳及封圻大臣，其非翰林官者大半。其非翰林官，以值

軍機處為榮。軍機處之職，有軍事則佐上運籌決勝，無事則備顧問祖宗掌故，以出命者，以內命者

也。保送軍機處有考試，其遴楷法如之。京朝官由進士進者，例得考差，考差入選，則乘軺

車衡天下之文章。考差有閱卷大臣，遴楷法如之。部院官例許保送御史，御史主言朝廷是

① 《清史稿·選舉志》卷一百零六。

非、百姓疾苦，及天下所不便事也。保送復有考試，考試有閱卷大臣，其遴楷法亦如之。

在清代道光年間，龔自珍為文壇翹楚，且胸懷大略，只因楷法不佳，終生困頓。

龔氏於道光九年（一八二九年）會試得中，殿試因楷法不及格，列三等，賜同進士出身，不入翰林。於道光十四年（一八三四年）作《干祿新書‧序》一文，自言著《干祿新書》成，從論選筆、磨墨起言作法之法，以貽子孫，其沉痛可知。

又《清代野史大觀》載：

龔（自珍）補中書考差。有問徐星伯先生曰：「定庵如得差，所取必異人。」星伯先生曰：「定庵不能作小楷，斷斷不得差。」又云其生平不善書，以是不能入翰林。既成貢士，改官部曹，則大恨，乃作《干祿新書》，以剌執政。凡其女、其媳、其妾、其寵婢，悉令學館閣書。客有言及某翰林者，必咄曰：「今日之翰林，猶足道耶，我家婦人無一不可入翰林者，以其工書法也。」

龔自珍平生仕途不得志，終未能施展其抱負。除其為人不黨不群，不為世所容外，楷法不工亦成為他的一大障阻。在這方面，他是很有代表性的一例。

（四）圖書編纂與書法

清代文化事業的興盛集中體現在對歷史典籍的整理與刊刻。

康熙年間，為了整理古代文化典籍，開設書書局於武英殿，匯集文化名臣於此，纂輯、刊刻經、史、子、集。乾隆以後，書館盛，武英殿專司刊校，未嘗廢置。清人焦袁熹《此木軒雜著》載：

「自康熙三十四年以來，民間服食日用不尚豐侈，或日就儉惡，下至送鬼楮布之屬，亦復狹劣，大

減於前，以從樽節之教。惟獨書籍刻鏤精美，遠軼前代，使夫吟誦之徒，不覺歡悅，取味無數。」

書法佳者如果不能入仕途，也有一席之地以效其能。《清史稿·選舉一》載：「康熙初，並停

撥曆，期滿咨部考試，用州同、州判、縣丞、主簿、史目。自是部院諸司無監生，惟考選通文理能

楷書者，送修書各館，較年勞議叙，照應得職銜選用，優者或加等焉。」

又據《清史稿·選舉一》載：「考送校錄，始於乾隆三年，令國子監選正途貢生，年力少壯，

字畫端楷者十人，送武英殿備謄錄。年滿議叙。」

印刷術雖然於宋代已應用較廣泛，但由於種種原因活字印刷到明清兩代還很少使用，一是用費

太高，另外也因技術未得到改進，效果不甚佳。在清代，雕版印刷遠多於活字印刷，而一些重要典

籍更有賴於抄寫，以其更為典雅莊重的緣故。

清代最大的一次圖書編纂工程是《四庫全書》。《四庫全書》的編纂始於清乾隆三十七年（一

七七二年），當時設置「四庫全書館」，以永瑢、紀昀等總裁其事，歷十年成書。乾隆時下詔令天

下藏書之家獻書，借鈔完畢，原書發還。共得書三千五百零三種，七萬九千三百三十七卷。分為

經、史、子、集四部，故名《四庫全書》。此書是一部規模空前的大叢書，凝聚著無數文士的聰明

才智與勞動。全書均用特製的桃花紙書寫，書皆按經、史、子、集分為淺綠、硃紅、枯

葉、深藍四色，以象徵春、夏、秋、冬。此書全賴書手抄寫完成，書手多為秀才，間有舉人。這些

人書體工整，皆精於館閣體，故《四庫全書》實為一部文辭、書法俱佳的精品。書成後共繕寫了七

部，分別藏於各地。據說抄寫此書每張紙七分銀子，在當時亦是較高的筆酬。

清廷修書，一靠雕版印刷，一靠寫手抄書。刻字大都是名手精刻上板，細心鐫刻，他們都有很

深的楷書功底。清《內府現行則例》中關於武英殿修書的規定是：「凡書刻宋字、軟字，每百字工

價銀八分。刻體字，每百字工價銀一錢四分，棗木加倍。凡書寫宋字，每百字工價銀二分，軟字三分，歐字四分。」康熙年間武英殿所刊的書籍被稱為「康版」，為海內所珍重。曹寅奉旨承刻的《全唐詩》便是「康版」書的優秀代表作品，刷印、裝潢俱精美，為天下所貴。

從故宮的藏書來看，當時內府的抄書除《四庫全書》、《四庫全書薈要》和幾部《大藏經》等大書外，其他內容的書籍大抵有如下幾種類型：一是歷朝實錄、玉牒等。僅繕錄滿、蒙、漢文本若干份，分儲皇史宬、乾清宮、盛京等處，此類文件從不發刊；二是雖有刻本，但為皇帝閱覽、玩賞或攜帶之便，特命武英殿詞臣精寫大中小號字，裝成式卷冊。這些書，大都是選用上等的涇縣榜紙，界格為朱格或墨格，用「歐字」、「軟字」精寫，也有繕寫宋體方字或真草隸篆合璧，或滿蒙藏回漢文合璧等。有字大如錢者，也有蠅頭小楷，字雖雜出眾人之手，卻如一人筆意，色彩斑斕，工整秀麗。不少寫本出自當時名臣于敏中、劉墉、林佶、曹文植等之手。三是臣工奉敕精寫各種佛經，因之繕寫了大量的佛經。四是昇平署劇本。除了《昇平寶筏》等幾種大戲和節令承應戲劇本外，主要是上演較多的整本戲和單齣戲劇本。有專供皇帝賞戲時看的「安殿本」，也有供演員排練使用的串頭和排場本等。

我們從科舉考試、教育制度、用人制度、圖書管理事業這四個方面，分別敘及與書法之間的關係。把上述幾個問題歸結起來，其實就是社會對書法實用性提出的要求。這種社會對書法實用性的要求都在最終凝結成一種程式化的書體——館閣體。科舉考試、教育、用人制度及圖書的整理與抄寫，刊刻都在強化這種很具有時代特徵的書體。這種書體一是持續的時間長，它是伴隨著科舉考試貫穿清王朝的始終。二是涉及面大，也是伴隨著科舉及用人制度滲透到全社會的每個角落。如何評價館閣體在清代書法文化中扮演的角色，需要用歷史的眼光來進行分析。

館閣體從最大限度上滿足了社會對書法所提出的實用要求。它工整、勻稱、清晰可識，有意識地追求印刷術般的效果。這種書風培養了有清一代人的書寫技法，使之達到了登峰造極的境地。清代是中國古代毛筆書寫能力的大總結，是手寫體的規範性能與印刷術相抗衡的一個時代，也是一去不復返的時代。

四、金石重光：清代學術與書法

(一)清代學術概說

清代學術以對中國古代學術的整理和總結為特徵。自甲申入關代明，迄辛亥覆亡，近二百七十年間，一代學者精務專學考證經史，以其樸實無華的學風，使清代學術自成體系。清學與先秦子學、兩漢經學、魏晉玄學、隋唐佛學和宋明理學互相輝映，成為中國古代學術史上的一個重要發展階段。

清代學術按其自身發展脈絡大致可分為三大階段。

前一階段為啟蒙期，其代表人物有顧炎武、胡渭、閻若璩。顧氏倡實證，尚經世致用。其人挾明亡之痛，所考經史，必求實解，而且身體力行，足跡遍及大江南北，所到之處，廣搜博採，以證史籍。其畢生所學，結為《日知錄》。顧氏又精於音韻學，實開清代考據學之風氣。他曾說：「讀九經自考文始，考文自知音始。以致諸子百家之書，亦莫不然。」① 其考據的目的是經世明道，

① 《顧亭林詩文集·答李子德書》。

「君子之為學，以明道也，以救世也」①。胡渭以其《易圖明辨》名世。他用實證的方法，探討為宋代理學崇奉的《河圖》、《洛書》存在的真實性。全書以辨證《周易本義》卷首所列之九圖為中心，引據眾說，詳為考辨，將圖書一派自道家修煉、術數的依據一一揭出，動搖了程、朱、邵、陸理學根基，其學實崩。

閻若璩以其《古文尚書疏證》，對古文經學所據的經典提出疑問，向幾千年來奉為經典的《古文尚書》發難，動搖了「漢學」的根基，為清代學術向先秦的深入打開了通道。此論實為後來康有為的變法思想提供了理論基礎。

清初是有清一代學術最為昌明、最為活躍的時期，王國維說：「國初之學大，乾嘉之學精，而道咸以來之學新。」②順康二朝的八十年，就其知識界的研究領域而論，確乎博大。舉凡經學、史學、文學、先秦子學、性理天道、音韻樂律、天文曆算、地理沿革，乃至釋道經籍，諸多學術領域，無不為一時學者廣為涉足。

清代學術的全盛期的代表為乾嘉學派。這裡所說的學術主要成就在於考據。清代早期文化藝術上全方位的探索精神為清廷所限制，諸儒轉而向更專更深的考據學領域發展。乾嘉學派的代表人物有惠棟、戴震、段玉裁、王念孫、王引之等。他們按治學方法分為兩派，一派是以惠棟為代表的吳派，另一派則是以戴震為代表的皖派。吳派治經從研究古文字入手，重視音訓，以求經義。此即「有文字而後有詁訓，有詁訓而後有義理」③。梁啟超將吳派總結為「凡古皆真，凡漢

① 《顧亭林詩文集·與人書二十五》。
② 《觀堂集林》卷二十三。
③ 錢大昕：《潛研堂文集·經籍纂說序》。

皆好」①，故以惠氏為代表的學派又稱「漢學派」，在當時毀譽參半。

皖派擅長「三禮」（即《周禮》、《儀禮》、《禮記》），尤精小學（文字學）。其治學從文字、音韻入手，了解和判斷經學的含義，以獨斷與精闢著稱。此即「由聲音文字以求訓詁，由訓詁以求義理，實事求是，不偏一家。」②戴震之學傳段玉裁、王念孫、王引之。且此派少門戶之見，師徒之間，亦不為尊者諱，老師有錯，學生為指謬者時時有之。可見其學風之尚實。

清代學術之蛻分期的代表人物是康有為、梁啟超。此派承閻若璩之遺緒，發揮《公羊傳》之義，實以考據學方法為根底，來實現其政治主張，托古改制，維新變化。康氏代表作有《新學偽經考》、《孔子改制考》。他們的特點是：一方面改變了乾嘉樸學為學問而學問的傳統，重開經世致用之途。另一方面也露出其學風的不嚴謹，而一任自己的主張。由此清學也漸趨衰落。

梁啟超總結有清二百多年間的學術動向時說：「綜觀二百餘年之學史，其影響及於思想界者，一言以蔽之，曰：『以復古為解放。』第一步，復宋之古，對於王學（王陽明理學）而得解放。第二步，復漢唐之古，對於程、朱而得解放。第三步，復西漢之古，對於許鄭而得解放。第四步，復先秦之古，對於一切轉注而得解放。夫既已復先秦之古，則非至於孔孟而得解放，焉不止矣。」③

(二)考據學的興起

考據學亦稱之為樸學，是一門包括經典校勘、辨偽、史料搜補、文字訓詁的專門學問。梁啟超

① 《清代學術概論》。
② 錢大昕：《潛研堂文集·戴先生傳》。
③ 《清代學術概論》。

在《清代學術概論》中將其學風進行了歸結：

1. 凡立一義，必憑證據。無證據而以意度者，在所必擯。

2. 選擇證據，以古為尚，以漢、唐證據難宋、明，不以宋、明證據難漢、唐，據漢可以難魏、晉，據先秦、西漢可以難東漢。以經證經，可以難一切傳記。據漢、魏可以難唐，據漢可以難魏、晉，據先秦、西漢可以難東漢。以經證經，可以難一切傳記。

3. 孤證不為定說。其無反證者姑存之，得有續證則漸信之，遇有力之反證則棄之。

4. 隱匿證據或曲解證據，皆認為不德。

5. 最喜羅列事項之同類者，為比較的研究，而求得其公則。

6. 凡採用舊說，必明引之，勦說認為大不德。

7. 所見不合，則相辯詰，雖弟子駁難本師，亦所不避，受之者從不以為忤。

8. 辯詰以本題為範圍，詞旨務篤實溫厚，雖不肯枉己意見，同時仍尊重他人意見，有盛氣凌鑠或支離牽涉或影射譏笑者，認為不德。

9. 喜專治一業，為「窄而深」的研究。

10. 文體貴樸實簡潔，最忌「言有枝葉」。

清代學者極反感明人「束書不觀，游談無根」的學風，欲從治學方法上徹底根治其弊。盡讀古書，愈讀亦愈感到求真解的不易，於是先求諸訓詁名物典章制度等等。當時的學者，無不自矜其能，自命其學曰「樸學」。其學問的目標在於通經。經學的附庸是小學（漢字學），以及旁涉的史學、天算學、地理學、音韻學、律呂學、金石學、校勘學、目錄學等等。從學術演變的跡象上看，清代小學與經學一樣，有一考據學的突出成就成是小學，亦即文字學。這傾向，周予同早在〈「漢學」與「宋學」〉一文中指出，小股不可過制的古代逐級回歸的傾向。

學的啟蒙期「反明而復於漢、宋」，全盛期「反宋而復於後漢」，蛻變期「反後漢，復於前漢，而漸及於先秦」。不僅如此，就連清代學者的治學道路也是這樣。阮元說：「元少為學，自宋人始，由宋而求唐、求晉魏、求漢，乃愈得其真。」他們把「復古」作為「求真」的手段。可以說，清代小學各個部門的研究，都打上了向古代回歸的烙印。清代漢學的根底在文字學，文字學的中心是《說文》研究。有清一代研究《說文解字》的有二百餘人①，其中專題探討作出貢獻的有五十八左右，進行全面考釋，卓然成為大家的有四人，即段玉裁、桂馥、朱駿聲、王筠。這「說文四大家」裡最優秀的代表是段玉裁。

段玉裁的名著為《說文解字段注》，在四家《說文》研究著作裡成書最早，成就也最大。他在此著作裡的宗旨是「以經注許，以許注許」，「以聲為義」探求詞源及文字的古今之變。在《說文段注》裡，「形、音、義」三位一體說得到充分體現。首先是貫徹聲義互求的原則，以音韻通訓詁，這與桂馥的《說文義證》、王筠的《說文句讀》不同，而與朱駿聲《說文通訓定聲》相近，朱書更以古韻為綱重新編次《說文》所收全部文字；同時，《說文段注》又應用形義密合的原則，就字形推求字義，這與桂、王之作有相仿之處。至於《說文段注》創通義例的作法，又對王筠《說文釋例》從不同的角度給以發展。

桂馥的《說文義證》大抵又引古書證明某字有某義（限於本義），然後再引古書證明許慎的見解，所舉例證幾乎遍及經史子集各部。他羅列古籍，編次例證，好讓讀者自己去分析判斷。

王筠的《說文句讀》為便於初學誦習，因而講求釋義的知識性，趣味性。值得注意的是，是書

① 據丁福保《說文解字詁林》卷首〈引用諸書姓氏錄〉。

較為自覺地求證於金文。

朱駿聲的《說文通訓定聲》體例是一部表示聲音與訓詁變遷滋生的字典，方法是特別注重「轉注」與「假借」，用為訓詁演變與形聲變異的原則，是一部有創見的辭書。

乾嘉樸學的開山大師們以考據作為明經的一種手段。早期的考據大師顧炎武曾說其治學「意在撥亂滌污，法古用夏，啟多聞於來學，待一治於後王」①。到戴震那裡，尚有撥亂反正的精神。他曾斥宋儒「以理殺人」②，後來，也不再公開講「救世了」，不過，他還主張「明道」。也只有他一人，由文字訓詁達到哲學大道。到段玉裁研究小學時，其方向已由明道漸轉於訓詁學研究。段玉裁自己說：「又喜言訓詁考核，尋其枝葉，略其本根，老大無成，追悔已晚。」③段玉裁的師弟王念孫言：「說經者，期於得經意而已。」④已遠非顧炎武明經匡世、戴震明道的治學初衷。王念孫之子王引之則言：「吾治經，於大道不敢承，獨好小學⋯⋯其大歸曰：用小學說經，用小學校經二事而已。」⑤

清代的考據學由明經干世，最後向一些專門性學問方向發展，漸漸失去其活力，由於其漸趨脫離實際，這門學問也隨之式微。

考據學流風所及，造成了歷史上少有的古文化熱，這對那個時代的書法而言可謂功莫大焉。考

① 《顧亭林詩文集・與楊雪臣書》。
② 《戴東原集・與某書》。
③ 《經韻樓集》卷八〈博陵尹師所賜朱子小學恭跋〉。
④ 王引之：《經義述聞序》。
⑤ 龔自珍：〈工部尚書高郵王文簡公墓表銘〉。

據學重實證，重視古代實物遺跡的考求，引導人們捨棄唐、宋以降的時代局限，注目於更為久遠的歷史，開啟了知識界的視野。當時的人們不僅發現了漢碑、鐘鼎款識的歷史史料價值，而且在朝夕把玩摩挲之中發現了其中藝術之美。考據學重古代文字研究，興起一代的古文字熱，已經退出實用領域的大篆、小篆等不再使人陌生、識篆的人多起來，也逐漸能領略其中的風格韻味，這是篆書復興的必要條件，只有在這樣一個對篆書充滿興趣和普遍關注的大環境裡，這種被時間隔絕已久的書體才可得以重現其彩。自魏晉以降，習篆者雖代不乏人，終難成氣候。長時間以來篆書為極少數文字學家和書家所掌握，少數書家涉足篆籀也缺乏追根究源的時代環境和歷史動因，難以取得更大的成就。清代則不然，整個時代的學術研究都是指向古典，乾嘉以降尤偏重於小學的研究，所謂「家家許鄭，人人賈馬」。故有清一代書法藝術以篆隸成就為最高，與這個朝代的學術環境息息相關。

(三)金石學的成就

金石學是考據學的一個分支，起初是服務於考證經史的目的，發展到後來，也彪然成為一門獨立的學問。

金石學興起於宋代，但那時僅限於對古代金石器物的著錄。清代承宋元明三代之學，加以發揚光大，這也是清代學術風氣使然。另外，清人所見古物比前代又明顯增多，給從事這項研究的人帶來很大方便。

清代金石學濫觴於顧炎武的《金石文字記》，這是側重於以金石文字助經史的研究。繼之作者有錢大昕的《潛研堂金石文字跋尾》，武億的《授堂金石跋》，洪頤煊的《平津館讀碑記》，嚴可均的《鐵橋金石跋》，陳介祺的《金石文字釋》，這些三著作都考證精微，有裨經史研究。王昶所著

的《金石萃編》薈錄衆說，頗似類書。此書搜羅金石文字，自三代迄遼金，計一千五百餘種，盡取而甄錄，各以時代年月為次，其無年月者，則附於每代之末，對因漫漶剝剔所缺而不可辨識者，參照其文有見於其他書中所載，均作旁注，以記其全。凡六朝以前篆隸之書，則摹其點畫，加以訓釋。凡碑制之長短廣狹，碑額題字，碑陰題名，兩側題識，俱詳載不遺，至於題跋見於金石諸書及文集所載者，援引故籍，删其繁複，抒以己見，各為按語，一一詳說證明，此為前代撰者所未及。這部著作，已非簡單地以金石為經史之助的目的，而將金石自立一學。

其後碑版出土日多，研究也更細緻。其中研究義例的有宗義的《金石要例》，梁玉繩、王芑孫、郭麐、劉寶楠、李富孫、馮登府等賡續有作。專講鑑別的有翁方綱、黃易一派，其考證止於碑、金流傳之緒脈，版本異同等，非以助經史的研究。以上都是金石混一的有關研究。另外有專門的「金文研究」和「碑石研究」。

「金文研究」考證商周銅器。起初，這些故物，都集存於內府，有《西清古鑑》、《寧壽鑑古》等官書，只是一些摹寫姿媚，大失原貌的古文字式樣，而且無釋文。阮元、吳榮光皆封疆大吏，嗜古而財力足，於是收藏頗富，遂有更為詳實的著錄。阮元有《積古齋鐘鼎彝器款識》，吳榮光有《筠清館金石文字》。遂開金文研究之風尚。道、咸以後，名家輩出，著名者有劉喜海、吳式芬、陳介祺、王懿榮、潘祖蔭、吳大澂、羅振玉。吳式芬有《攗古錄全文》，潘祖蔭有《攀古樓彝器款識》，吳大澂有《愙齋集古錄》，皆稱精博。當時的考證結果，多為一時師友互相賞析所得，非必一人私言。自金文學興起，小學於是起了一場革命。以前的文字學家尊許慎的《說文解字》如《六經》，膜拜如儀。現在有了更為古老可靠的文字，糾正許慎《說文》之謬的著作紛紛問世。如莊述祖的《說文古籀疏證》，孫詒讓的《古籀拾遺》。

清末復有甲骨文出土，一些學者碩儒轉而對甲骨文進行研究，其最著名者為羅振玉，傾其財力收集很多，著有《貞卜文字》、《殷墟書契考疑》和《殷墟文契待問篇》。

碑石學研究分成兩派，一派是以碑石的制式為主，兼講書法。其代表是葉昌熾的《語石》，是書集各派石學之長。另一派是包世臣、康有為等，專講書法，已經純為書法藝術的研究。

金石學的研究啟發了書法家的思路，這種影響體現在兩個方面。一是對古文字真實形態的認識，另一方面是促成了清代後期尊碑的書風。

清代以前的人對古文字的認識是很模糊的。這是因為秦漢以來，文字驟變，因流沿革，質以代遷。篆書系統的古文字漸漸退出實用領域，逐漸被人們淡忘了。東漢有許慎的《說文解字》一書，為後人保存了小篆及一些古文。由於《說文解字》是文字學專著，其所摹小篆及大篆文字僅存字形，無復秦代以前古代書法的神采。另外，許慎及其同代人對古文字的認識也有錯誤。他們把孔子宅壁中所藏之書亦誤認為是兩周遺法，倉頡所造。其實這些只是戰國時代的魯國文字。後人以訛傳訛。不惟三代的書法不可端睨，小篆的真實模樣也難以夢見。其實這只是戰國時代的魯國文字。後人以訛傳訛。不惟三代的書法不可端睨，小篆的真實模樣也難以夢見。其實這只是戰國時代的魯國文字。後代習篆，多據許氏《說文解字》或其他字書。唐代李陽冰號為工小篆，直逼斯相。然則不過取李斯《嶧山》玉筯一路。唐宋以降，如徐鉉、泰不華、吾丘衍、趙孟頫等，亦是緊隨其後，僅存字形，無復秦朝小篆真實風範。能篆者如王澍、錢坫等，明顯地帶有元、明習氣。

金石學的勃興，為探討古文字源流提供了可靠的證據。當時的人們不再迷信許慎，並敢於向這位權威發難。這是文字學也是書法史認識上的一場革命。在書法藝術探求中，一大批書法家追摹先秦原跡，展現出先秦字體的原貌。

(四)尊碑與訪碑之風

清人對碑有特殊的愛好，形成一種風氣，這自然與金石學有關係。碑石學研究的一個方面就是書法。清儒在考索兩漢以來碑石文字時，除校勘經史外，對其書法藝術的價值也非常重視，最終形成了尊碑的書風。

清人尊碑有其特指的意義，主要指六朝的碑版墓志之類。清人尊六朝碑版，在於突破前人儀軌，將這類一向為人們所忽視的書體放到很重要的地位。清人雖也重視漢碑、唐碑，但這在書法史上沒有什麼特殊意義。

在尊北碑的理論出現之前，鄧石如就已經開始師法北碑了。嘉慶時期的重臣阮元在金石學日炙的時候，把這門學問引向書法。他有兩篇論文，一篇是《南北書派論》，另一篇是《北碑南帖論》，重新討論魏晉南北朝至隋唐時期的書法源流問題。他在《南北書派論》中將中國書法流派分為南北。從地域上說，東晉、宋、齊、梁、陳為南派，趙、燕、魏、北周、隋為北派。從代表人物上說，鍾繇、衛瓘、王羲之、王獻之、王僧虔等，以至智永、虞世南為南派，鍾繇、衛瓘、索靖及崔悅、盧諶、高遵、沈馥、姚元標、趙文深、丁道護等，以至歐陽詢、褚遂良為北派。《北碑南帖論》專論北碑南帖的字體流變等特點。阮氏認為，漢魏古法，存於北碑，他說：「宋帖輾轉摩勒，不可究詰，漢帝秦臣之跡，並由虛造，鍾王郗謝，豈能如今所存北朝諸碑皆是書丹原石哉？」由於他是朝廷重臣，影響所及，碑學也漸占上風。

阮氏雖然把南北書派等量齊觀，但實際上是在鼓吹北碑。

繼之者有涇縣包世臣，著有《藝舟雙楫》，其中有《論書》多篇。主旨在倡導北碑，抑制唐

楷。他説：「北碑字有定法，而出之自然，故多變態；唐人書無定勢，而出之矜持，故形板刻。」[1]

其作《國朝書品》，將以碑學名世的書法家鄧石如四體書尊為神品。其《述書》中指出：「故欲見古人面目，斷不可捨碑而求帖也矣。」他的這些理論對當時的碑學有推波助瀾的作用。康有為評曰：「涇縣包世臣以精敏之資，當金石之盛，傳完白之法，獨得蘊奧，大啟秘藏，著為《安吳論書》，表新碑、宣筆法，於是此學如日中天，迄於咸、同。碑學大播，三尺之童，十室之社，莫不口北碑寫魏體，蓋俗尚成矣。」[2]

碑學集大成者是康有為。康氏當戊己之際，政治抱負難以施展，遂「洗心藏密，冥神卻想，攤碑摛書。異翰飛素，千碑百記，鈎午是富」[3]，著《廣藝舟雙楫》二十七篇。其中有〈原書〉、〈尊碑〉、〈購碑〉、〈本漢〉、〈傳衛〉、〈寶南〉、〈備魏〉、〈取隋〉、〈卑唐〉、〈碑評〉等篇。我們從康氏所列篇目，即可知是書大意。康有為繼承包世臣尊魏卑唐的思想，並將這一思想作了系統闡發。他説：「夫紙壽不過千年。流及國朝，則不獨六朝遺墨，不可復睹，即唐人鈎本，已等鳳毛矣。故今日所傳諸帖，無論何家，無論何帖，大抵宋明人重鈎屢翻之本，名雖義獻，面目全非。精神尤不待論，譬如子孫曾玄雖出自某人，而體貌則別。國朝之帖學，薈萃於得天、石庵，然已遠遜明，況其他乎。流敗既甚，師帖者絕不見工，物極必反，天理固然。道光之後，碑學中興，蓋事勢推遷不能自己也。」

碑學既興，碑石的價值也自然水漲船高。訪碑求碑之風也隨之盛行。「乾嘉之後，小學最盛，

① 《藝舟雙楫‧歷下筆譚》。
② 《廣藝舟雙楫‧尊碑第二》。
③ 《廣藝舟雙楫‧敘目》。

談者莫不藉金石以為考證經史之資。專門搜輯，著述之人既多，出土之碑亦盛，於是山岩屋壁，荒野窮郊，或拾從耕父之鋤，或搜自官廚之石，洗濯而發其光采，摹拓以廣其流傳。」①

康氏生於其時，對當時尋訪碑碣之風感觸最深，故其所論也是合乎當時歷史事實。訪碑購碑拓碑者大多是為官一域，坐鎮一方的官僚們，也有一些迷醉於斷碑殘石的落拓文士。此類事跡見於記載者不可勝數。

清代最大的一次收碑工程是西安碑林的建成。乾隆年間，大臣畢秋帆為陝撫時，搜集漢、唐等時代的名碑巨碣，匯立於此，名之曰碑林。得秦漢以降碑石千餘塊，為書壇不朽之盛事。

清人熱衷於未經著錄的碑石收集，一者是為了發現更多的歷史材料。二者也是珍愛其書法。

浙派篆刻開山祖丁敬是位碑石收藏者，據《續印人傳》載：「丁隱君敬，字敬身，號龍泓山人，一字鈍丁。其讀書之齋日無不敬，浙江錢塘人。起闤闠中而矢志向學，於書無不窺。嗜古耽奇，尤究心金石碑板，務探源流，考同異，使毫髮無遺憾焉。時杖履兩峰三竺間，凡遇摩崖嵌壁篆刻，莫不手自摹拓。著有《武林金石錄》，詼博詳審，頗有裨志乘之遺漏。」

閩人鄭方坤也熱衷於碑石摩拓。一次，他遊邯鄲，凡所過村塾、禪室、輒停車話之，遇筮叟、醫翁，都要造訪，尋問其地古物。見有殘碑斷板以至涵覆甑僅有存者，必搜剔摩挲，不忍釋手。

光緒年間的大臣潘祖蔭也酷愛收藏金石碑板。某年，以修墓回原籍，得知某處有某碑原石，欣然往覓。至則發現石在某姓子婦床後壁間，潘氏持燭捫索良久，以至飛塵滿頭亦不覺察。已而審為真本，當即以五百金成交，抬碑而去。

① 《廣藝舟雙楫·尊碑第二》。

金石文字學家武億愛碑尤甚。一次得知附近有老農掘得《晉劉韜墓志碑》，急往買之，自負以

歸。碑石重幾十斤，負行二十餘里，至家時，憊頓不堪，近乎氣絕。日夕撫顧，珍秘特甚，並仿造

一贋石，以應索觀者、打本者，真石則放於一特製木匣中。

最為著名的訪碑之人是錢塘黃易，號小松。所到之處，披荊斬棘，每於荒山野嶺，多有創獲，

更加以著錄和摩拓，使一些尚為人知的古代傑作得以面世。他在山東為官期間，訪得鄒縣的《四山

摩崖石經》。雲峰山刻石自宋趙明誠《金石錄》著錄以來，未能引起人們的重視，至黃易等將其氈

拓，始顯耀於世。黃易訪得的名碑尚有《魏靈藏造像》、《楊大眼造像記》等魏碑佳作。其一生足

跡踏遍窮山野嶺，半個中國，訪得碑石無數，為學術界及書法界提供了第一手資料，篳路藍縷之

功，自不可沒。

碑碣一經訪拓，便很快在世間流傳。一些碑板愛好者及研究家雖不能把索原石，但精拓的紙本

亦彌足珍貴，他們可以隨時購得。康有為憶及居京師期間，「多游廠肆，日購碑板，於是盡見秦漢

以來及南北朝諸碑」。著名的碑石研究家葉昌熾所藏碑拓達八千餘通。正由於其收藏宏富，才有石

學名著《語石》問世。至於一些擅長碑書名家，更是樂於搜求名碑名拓，朝夕研摹。據載，何紹基

藏有《張黑女》碑原拓；趙之謙還將其所藏魏齊間造像記進行篩選，編定《魏齊造像二十品》以方

便世間學者。

另外，還有專門從事椎拓碑板、販賣拓片為業的工人階層。《清稗類鈔》載：

光緒初，有以負販碑拓為業者，年可三十餘，軀短面瘦，似貧夫。自言本北人，以匪亂

流徙於杭，孑然一身。歲於春夏之交，負巨囊，走陝、甘，搜買拓本，秋末冬初歸，以所得

求售於紳宦家。雖往返長途，必徒步，日行百餘里，故其販售之物取值多廉。

(五)清代刻帖

清代雖以「碑學」彪炳於史冊，但帖學亦非銷聲匿跡。清代前期「帖學」是書法主流，出現了一批以帖為宗法的名家。從書法思潮上來看，清代書壇前後期各有側重，這是事實。細考刻帖以及帖的傳播情況，後期帖學的影響依然很大，尤其是帖的普及。

清代刻帖數量超出前幾代總數多倍。據現有可考的資料統計，各種類型的叢帖在二百三十多種，超過千卷。這是以前任何朝代難以想像的數目。清代刻帖有官刻與私刻之分，官刻數量小，計有四種左右，因其為皇帝敕命所刻，影響超過眾多的私人刻帖。

按刻帖的內容可分為歷代叢帖，即帖目中包括歷代名家的作品。清代所刻歷代叢帖共九十五種。其中官刻四種，如《秋碧堂法書》即是官刻。康熙時，真定梁清標鑑定、金陵尤永福摹鐫，所刻為西晉陸機、王羲之、唐杜牧、顏真卿、宋高宗、蘇軾、蔡襄、黃庭堅、米芾及元趙孟頫十家書。各代叢帖，即專收一個朝代名家的作品。有清一代共有此類帖二十五種，如明代叢帖中有《明人小楷帖》，二卷，嘉慶末年，長洲蔣鳳藻撰集。此帖共有此類帖明九家小楷書。卷一為沈度、王紱、王進、祝允明、文徵明書，卷二為王寵、彭年、文彭、陸深書。再有一類是個人叢帖。清代有各代個人叢帖九十種。如《福州帖》，四卷，嘉慶二十年（一八一五年），金匱錢泳摹勒，此帖專集蔡襄一家書，共十五種，其中卷二附蘇軾《天際烏雲帖》及《杭州營妓》二帖。還有一類是雜帖，此類成分比較複雜。有專載三代、秦、漢古器款識之帖，如《歷代鐘鼎彝器款識法帖》；有如《蘭亭八柱帖》之聯者，如清光緒二十年（一八九四年）山陰吳隱摹勒的《古今楹聯匯刻》；有專集名人楹類，內府取《蘭亭序》三種及《蘭亭詩》勒於八石柱上，因此得名，亦屬雜帖；其他還有《三十二

圖2　乾隆皇帝所書命刻《三希堂法帖》之《特諭》（清）

體金剛經》等等，不一而足。

清代影響最大的一部法帖是《三希堂石渠寶笈法帖》，簡稱《三希堂法帖》。乾隆十二年（一七四七年），敕梁詩正等編次，至乾隆十五年（一七五〇年）刊成。此帖因清高宗乾隆帝得王羲之《快雪時晴帖》、王獻之《中秋帖》、王珣《伯遠帖》墨跡三種，名其所藏之室為「三希堂」，此帖包括上述三種墨跡，故名。卷帙之富，為歷來法帖之冠（圖版59，圖2）。前代名帖如《停雲》、《郁岡》、《戲鴻》、《快雪》等所刻者，此帖亦多有之。其中很多帖因從真跡勾摹上石，故摹刻精良，傳拓亦多，大有裨於學書者。

清代私人刻帖則良莠不齊，有些帖選本精良，如《天香樓藏帖》，為嘉慶年間上虞王重霖撰集，仁和范聖傳鐫刻。共刻法書一百三十餘種，選擇精審，俱以真跡上石，摹勒亦能逼真，是匯帖中之可觀者。有些帖為名手所刻，身價倍增。如《式古堂法書》，《翰香館法書》為清代

名刻手劉光暘所刻，俱能傳神，頗為鑑賞家所推許。也有一些帖雖摹刻精到，但由於將偽跡羼入，

為論者所病。如《聽雨樓帖》，乾隆間所刻唐宋名家法書，偽跡頗多。

一些清代著名書家的書作也多為仰慕者匯集成帖。如李兆洛摹勒的《完白真跡》、《完白山人

篆書帖》專收鄧石如法書。曲阜孔繼涑摹勒的《玉虹樓法帖》專收張照書法。此類法帖因不獨為謀

利而作，故頗有價值。

也有專以刻帖為業之人，其帖或純以偽作，或從其他古法帖翻摹，不堪囑目。如《唐宋八大家

法書》，十二卷，旌德姚學經撰集。此帖所刻八家書即唐虞世南、褚遂良、顏真卿及柳公權，宋蔡

襄、蘇軾、黃庭堅和米芾。帖中大小真行俱備，兼有歷代名人題跋，然所刻無一不是偽跡。姚氏為

帖店主人，以偽造法帖為業，所刻尚有《晚香堂蘇帖》、《因宜堂法帖》、《白雲居米帖》等，俱

為偽書。

除重新篆集摹刻的匯帖外，清代還對前代的一些著名的匯帖進行翻刻、重刻。如《欽定重刻淳

化閣帖》，即是清高宗因不滿原刻《淳化閣帖》排類失序、標題錯亂，敕于敏中等詳加考正，重編

摹勒。此刻帖數無增減，而次第悉變更，雖是御刻，然亦未能引起重視。其他私家翻刻前代叢帖尚

多，茲不一一舉例。

(六)清代考古與古器物研究

關於清代考古問題，前面有關金石學的問題已經有所涉及，金石學的研究也是考古的一個重要

組成部分，故前面已談到的內容此處略而不議。

清代初期對於考古並不注意，至乾隆朝始留意古代文物的整理。清高宗以內府所藏古物甚多，

仿宋徽宗《宣和博古圖》，命廷臣編《西清古鑑》四十卷、《寧壽鑑古》十六卷、《西清續鑑甲編》二十卷、《西清續鑑乙編》二十卷。共八十種，四千零七十四器，其中有文字的一千二百九十器。

清朝廷既提倡於上，阮元等作《積古齋鐘鼎彝器款識》於下，考古之風因而大盛。王國維據錢坫、阮元、曹載奎、吳榮光、劉喜海、吳式芬、徐同柏、朱善旂、吳雲、潘祖蔭、吳大澂、劉心源、端方、羅振玉十四家所得，作《清朝金文著錄表》六卷，計得三代器物二千六百三十五，秦器七十一，漢以後器五百五十八。共計三千三百六十四，除偽器外，得三千二百九十四器。

清代關於金器（實為銅器）除上述提及的《西清古鑑》等著錄外，尚有曹載奎的《懷米山房吉金圖》一卷，劉喜海的《長安獲古編》二卷，吳雲的《兩罍軒彝器圖錄》十二卷，吳大澂的《恆軒所見所藏吉金錄》一卷及《愙齋集古錄》二十六冊，吳榮光的《筠清館金文》五卷，徐同柏的《從古堂款識學》十六卷，孫詒讓的《古籀拾遺》及《餘編》各三卷，吳式芬的《攈古錄金文》三卷，劉心源的《奇觚室吉金文述》二十卷，朱善旂的《敬吾心室彝器款識》二冊，陳介祺的《簠齋吉金錄》八卷等。

關於「石」器的考古著述有孫星衍的《寰宇訪碑錄》十二卷，趙之謙補五卷，魏錫曾的《績語堂碑錄》，趙烈文的《石鼓文纂釋》一卷，桂馥的《歷代石經略》二卷，阮元的《華山碑考》四卷，王澍的《虛舟題跋》十卷，洪頤煊的《平津讀碑記》八卷，王念孫的《漢隸拾遺》一卷，顧靄吉的《隸辨》八卷，邢澍的《金石文字辨異》十二卷，吳鎬的《漢魏六朝墓金石例》三卷，瞿中溶的《漢武梁祠畫像考》一卷，葉昌熾的《語石》十卷。

清代陶器、瓦當等古物出土甚豐，著錄陶器的書，重要的有嚴福基的《嚴氏古磚存》二冊，吳

廷康的《慕陶軒古磚圖錄》四冊，陸心源的《千甓亭古磚圖錄》二十卷，程敦的《秦漢瓦當文字》二卷續一卷，王福田的《竹里瓦當文存》不分卷，劉鶚的《鐵雲藏陶》四冊，宋經畬的《磚文考略》四卷。

印璽在清代出土、收藏最多。清代除由政府敕撰的《金薤留珍》二十五冊，毓慶宮藏《漢銅印譜》一冊外，私人著作在順治時一種，康熙時二種，乾隆時十五種，嘉慶時十六種，咸豐時一種，同治時六種，光緒時十八種，宣統時三十四種，共計有一百一十二種。其間重要者如程荔從龍的《程荔江印譜》二冊，陳介祺的《十鐘山房印舉》十二冊，吳式芬的《雙虞壺齋印存》八卷，吳大澂的《十六金符齋印存》三十冊，高慶齡的《齊魯古印攈》及續五卷，郭裕之的續十六卷，瞿中溶的《集古官印考》十七卷，桂馥的《繆篆分韻》及補十卷。關於泥封清吳式芬的《封泥考略》十卷為最著名。

研究錢幣之書，清代有金嘉采的《泉志校誤》四卷，朱楓的《吉金待問錄》四卷，初尚齡的《吉金所見錄》十六卷，倪模的《古今錢略》三十四卷，戴熙的《古泉叢話》三卷，馬昂的《貨布文字考》四卷，唐與崑的《制錢通考》四卷，李佐賢的《古泉匯》及續補九十六卷，《續錢說》一卷，鮑康的《大錢圖錄》一卷，《觀古閣泉說》一卷。

木簡的發掘自晉太康年間開始。清光緒三十四年（一九〇八年），英人斯坦因在新疆、甘肅得木簡數百枚，羅振玉據以印為《流沙墜簡》四卷。法人在新疆所得，張鳳據以印為《漢晉西陲木簡匯編》二編。敦煌石室中，多魏晉至唐用絹及紙寫繪的書三萬餘卷，惜多被外人所有。

其他金石雜著尚有繆荃孫的《藝風堂金石文字目》十八卷，翁方綱的《兩漢金石記》二十二卷，鄭業斅的《獨笑齋金石文考》十三卷等。

以地域分類編次的，清代有嚴觀的《江寧金石待訪目》一卷，程祖慶的《吳郡金石目》一卷，孫星衍的《京畿訪碑錄》十三卷，夏寶晉的《山右金石錄》一卷，胡聘之的《山右石刻叢編》四十卷，阮元的《兩浙金石志》十八卷，杜春山的《越中金石記》十二卷，黃瑞的《台州金石錄》等二十二卷，戴咸弼的《東甌金石志》十二卷，李遇孫的《括倉金石志》十六卷，鄒柏森補四卷，趙紹祖的《安徽金石略》十卷，馮登府的《閩中金石志》十四卷，翁方綱的《粵東金石略》等十二卷，謝啟昆的《粵西金石略》十五卷，陳詩的《湖北金石佚考》二十二卷，沈濤的《常山貞石志》二十四卷，畢沅的《中州金石記》五卷，《山左金石志》二十四卷，武億的《安陽縣金石錄》十二卷，《偃師金石遺文補錄》十六卷，熊象階的《浚縣金石錄》二卷，馮雲鵷的《濟南金石志》四卷，徐宗幹的《濟州金石志》八卷。毛鳳枝的《關中金石文字存逸考》十二卷，段嘉謨的《金石一隅錄》一卷，王森文的《石門碑醳》一卷，蔣光煦補一卷，李文田的《和林金石錄》一卷，劉喜海的《海東金石苑》八卷。

從以上所談到的幾個方面來看，清代的考古成就就是多方面的。清人以樸學精神從事這項工作，有些地方做得非常細緻。除對朝廷、個人的重要收藏有詳實的記載、考證外，對全國各地的所存古器物都有著錄，令人嘆為觀止。

金、石、縑帛、木簡、錢幣、印信、陶器、瓦當等都是古代文字的載體，因此中國古老的書法藝術形式是多樣化的，而且，書法風格也隨其所書寫的載體不同而顯出多樣性。清人對幾千年的古代器物（其中多半有文字）進行著錄、考證，對傳播古代書法藝術起到很大作用。據載，光緒初年，潘祖蔭與翁同龢、盛伯義共同研索鐘鼎篆隸，往來箋翰，率用籀分。此舉雖有些乖時，也不難看出他們在有意識地汲取古典藝術的精華。

五、鐵筆生輝

清人對古印、瓦當文字全面整理，推動了清季篆刻藝術的高度繁榮，這是無庸贅述的。木簡的大量出土是比較晚的事，其對清代書法的影響關係不大。

清代篆刻繼明代興起之勢，而有大發展。治印之人增多，推波助瀾，終成江海之勢。清代給篆刻提供的條件也比較完備。古印資料出土日豐，治印材料也比前代豐富。書畫作品上印章的地位日愈顯要，玩賞印章者互相陶染，收藏印作蔚然成風。

因之，清代篆刻成為秦漢以來的第二座高峰。

(一)清代主要篆刻流派及代表人物

1.徽派——程邃及歙中四子

程邃，字穆倩，安徽歙縣人。他長於金石考證，能詩工畫，名重一時。程邃的篆刻力求變文、何二人舊習，潛心古璽漢印而能翻為新面。周亮工《印人傳》稱：「程穆倩復合『款識錄』大小篆為一，以離奇錯落行之，欲以推倒一世。」後人將程邃奉為徽派篆刻的祖師。繼之而起的汪肇龍、巴慰祖、胡唐等人，因皆是歙縣人，故並稱「歙中四子」。汪肇龍的印作以渾樸古茂為特徵，胡唐則以清朗靈動見長，四人中巴慰祖路數寬博，遠能出入秦漢，近則善取宋元朱文，成就可觀。

2.浙派——丁敬及西泠八家

丁敬，字敬身，浙江杭州人。其人修養全面，致力於篆刻，在刀法、章法、篆法諸方面能突破

時尚、另闢蹊徑。他的作品風格多樣，頓挫樸茂，凝練蒼茫，又顯平直簡括，含蓄高古。繼之者蔣仁、黃易、奚岡、陳豫鐘、陳鴻壽、趙之琛、錢松等，繼承丁敬衣缽，並能發揚光大其業。

丁敬開創浙派印風，在清代印壇影響很大。

3. 鄧石如與鄧派

鄧石如是徽、浙二派之外的一位印壇巨匠。人們把他以及受他影響的一脈印風稱之為鄧派。

鄧石如早年受明代文彭、何震、蘇宣、汪關等人的影響，善以李陽冰一路玉箸篆入印（參見圖3）。後銳意變革，精研金石文字，將石鼓文、漢魏碑額及隸書體勢筆意與秦小篆融為一體，形成體勢開張，結構雄闊，意態千變萬化的印風。他善於以書法中的筆墨情趣入印，故印作流動自然，剛健中不失婀娜之態。清代魏錫曾謂鄧石如「書從印入，印從書出」可謂切中肯綮。

4. 晚清六家

乾嘉之際，浙、鄧兩派虎踞龍盤，分庭抗禮，共同影響著嘉道以後印壇各家。二派之後，名手輩出，各擅其能，其間的代表人物當推吳讓之、徐三庚、趙之謙、胡钁、黃士陵、吳昌碩六家。吳讓之早先悉心摹仿漢印，自見鄧石如作品後，盡棄其學而學之，最終形成清麗妍美的風格。雖無鄧氏開張雄闊之氣，但清拔勁利過之。徐三庚篆刻承浙、鄧兩派之流風，恪守鄧氏「印從書出」之遺訓，將其飄忽多姿的篆書特徵帶入印中，形成「吳帶當風」的藝術特徵，但流美有餘，挺拔不足，終於纖弱。趙之謙取法多端，入印文字或金文、小篆，或繆篆，並善於化合銅鏡、錢幣、詔版、碑

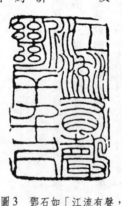

圖3　鄧石如「江流有聲，斷岸千尺」印（清）

刻等古器物文字融入印中，篆法、章法上都呈現出姿態紛繁、變化不可端睨之妙。胡钁印風清勁高曠、雅潔純正。黃土陵推崇漢人平直雅潔的鑄印風格。他認為「漢印剝蝕、年深使然」，欲恢復其本來面目，遂以光潔妍美、平正方直的面目化古為新。其印作看似平直端靜，卻暗寓參差錯落，以光潔之貌深蘊古穆典雅之神。吳昌碩篆刻博取衆長，更得力於古璽、漢印、封泥、化而用之，師古而不泥於古，故面目多端，變化無窮，其印風以古拙雄渾、老辣深沉勝。

(二)清代篆刻與書法

印章文字自古就是書法的一個組成部分，這一點前面有關章節已經述及。文字施之於印材之上，成為一幅幅小而精美的書法作品。

自宋元以來，文人操刀弄石，篆刻遂變成一種特殊的文字藝術，但根基還是與書法相同的。所不同者是兩者使用的工具材料不同。近古以來，書法更多的是指用毛筆書寫於紙上，當然也包括先書丹、後鐫刻的碑版。篆刻是用刀類工具鐫刻文字於石一類的印材上。自明代文人治印之風盛行以後，印人始終把篆刻視為與書法異曲同工之藝，刻刀也被稱之為「鐵筆」，施刀之時，總不忘懷驅刀如筆。明人吳名世曾說：「石宜青田，質澤理疏，純以書法行乎其間，不受飾，不礙刀，令人忘刀而見筆者，石之從志也，所以可貴也。」

清代篆刻之於書法，本自一體。若將二者視為兩種藝術形式，其息息相通，相輔相成之處也很多。

清代印人多為通才，或以印為主，旁通書畫，或以書為主而涉獵印學，或諸藝兼擅，前面介紹諸流派印人時已有說明。

碑學興起之後，書法出現了與前朝大不相同的情況。由於要學習碑刻書法，以筆師刀，因此面對書家的是如何把碑石上的書體表現到紙上，並且保留原作的氣息。書法上的尊碑之尚，強調書作的金石之氣，更影響了印人對金石氣的把握，因之清人篆刻的金石之味比明人又前進了一大步。而書法也從印學實踐中找到了金石之質感和表現方法，故清人有「書從印入，印從書出」之說。

清人在印章邊款藝術上開拓出新，形成了豐富多姿的邊款書法。在這塊小天地裡，刻刀是名副其實的鐵筆。印人書法水準的高下，都將在印款中得到驗證。就邊款的刀法來看，鄧石如以單刀沖刻邊款，使邊款文字流暢貫通。其再傳弟子吳讓之傳其心法，入石更為輕淺，饒有優遊不迫、秀逸飄忽之神韻。浙派中陳豫鐘、陳鴻壽兩家用薄刃切刻，下刀角度較直，文字鋒稜分明。加之其書風崇尚鍾王，格外有一種雋麗清健之氣，求陳豫鐘刻印者均以邊款「多多益善」相囑。

乾嘉以後，印人在邊款中進一步強調書法個性特徵。精於碑版的黃易所刻邊款真、行、隸體並皆精美，特別是他的隸書款字，樸茂古拙，凝重含蓄，直逼漢《張遷》碑遺規。陳豫鐘亦真、行、隸兼行，所作隸書款則清朗勁峭。鄧石如小篆入款，體勢圓轉，宛然秦碣風範。在邊款書體上，尤為值得重視的是趙之謙，善於汲取各種古器物文字豐富邊款形式，魏碑書體入款，別具風韻，似勝其魏碑體書作。他還以陽文刻款，也是獨具匠心。

清代書作中印章用得比較頻繁，也非常考究。從現存的清人書作來看，一般作品中都有二至三方印章，有引首章、姓名章、齋號閑章等，幾成定格。書畫之上的印章或為自己所製，不能治印者，多請名家代為製作。鄧石如、高鳳翰、吳昌碩等都是自刻書畫印作。鄭板橋自己治印，也請別人代為刻印。因此，清人書法作品上的印章多屬精品，既能與書作互相映照，又可獨立欣賞，妙趣無窮。

六、裝點生活

(一)收藏之風

清代是個復古的時代，尤其是士大夫文人對傳統文化十分崇仰。清朝二百六十餘年的相對太平，為這種崇古的熱情創造了條件。喜愛收藏是傳統民俗，收藏的種類五花八門，只要是古物，都能引起廣泛的興趣，上自帝王將相，下至普通讀書人，都樂於此道，不遺餘力。

清人愛收藏書法遺跡。其一是前代金石器物、善本拓片等；其二是前代名家墨跡，珍貴的摹本；其三是同代名家的作品。對於藝術品的生產來說，收藏是一種消費，這種消費的需求量大，反過來刺激藝術品的生產。對古代書法遺跡的渴求與收藏雖不能刺激歷史名作的再生產，卻能激發人們去搜尋。因為很多古代書法遺跡或棄置於荒山野嶺，或砌置牆櫥之間，如碑碣、摩崖等，另有如墓志銘等，則沉埋於墓穴之中，不見天日。還有古代名家的手跡，散落民間，或不識其價值，幾同廢紙，或保存不善，蟲食風蝕，使名物逢殃。由於清朝自皇家至百姓都熱衷於古物收藏，抬高了藝術品的價值。人們惶惶搜尋，於是專門從事發掘之人便增多，技術也漸漸提高。當時洛陽附近的掘墓者還發明了「洛陽鏟」。有此物在手，天下古墓難以倖存。古代書法遺跡出土、發現日多，都是收藏之風刺激的結果。一批批珍貴的古代藝術品聚集於帝王之宮、名宦大賈之家、文人雅士之室。

收藏當世名家手筆也成為風氣。這種收藏熱也促進了當代書畫家的創作活動。有些名家常有筆債如山之慨，求字者甚眾，窮於應付。林則徐〈致劉建昭書〉云：「……前者舟兒奉到錄賜近詩，

弟亦得一一諷吟，略見性情之肺潔，意境之恬愉。擬為寫數章於掛屏之上，而日來紙帳、便面堆積幾案，腕下尚未能稍稍清釐，日內容當為之也。」又「弟連日欲了書債，而所出不抵所入，竊笑此事與理財大相反也。」林氏為滿足收藏者之欲，以致蝕本為之。也有情況相反的，因書而富。這類名家還是占多數。《清稗類鈔》載：「乾隆時，豔賈安麓村重刻孫過庭《書譜》數石，以袁子才

（袁枚）主持風雅，饋二千金求袁題跋。袁僅書『乾隆五十七年某月某日，隨園袁某印可』，時年七十有七』二十二字歸之，安已喜出望外矣。」

收藏之最仍是皇家。君主以其帝王之尊，富甲天下，清初幾位皇帝雅好收藏，收藏之風，實自皇家始。康熙帝極愛古人書畫，對古人書畫流傳緒脈甚為關注，嘗命孫岳頒等主持編撰《佩文齋書畫譜》一百卷。又因康熙帝十分愛好董其昌書畫，天下趨之，故所得董氏書畫最多。

乾隆帝亦極喜書畫古玩，在位期間，得王羲之《快雪時晴帖》、王獻之《中秋帖》、王珣《伯遠帖》，珍愛無比，以為稀有，遂將其所藏此三帖之處題為「三希堂」。為了便於管理，乾隆帝及嘉慶帝敕命張照、阮元、英和等分別於乾隆九年（一七四四年）、乾隆五十六年（一七九一年），嘉慶二十年（一八一五年）編成《石渠寶笈》，著錄內府所藏歷代書畫真跡，首編四十四卷，續編八十八冊，三編一百零八冊。詳著各件書畫之箋絹、尺寸、印記、款識、題詠、跋尾。為便於皇帝欣賞臨摹，分藏於乾清宮、養心殿、三希堂、御書房、重華宮等處。

有清一代考證大師不但是學術專家，同時也是古書畫的收藏家、鑑賞家。

封疆大吏阮元最喜收藏古物。阮氏坐鎮兩粵期間，一日燕高足於學海堂，所用器具皆三代鼎彝尊彝之屬，食品一秉《周禮》，委某生監督。當時陳蘭浦、國子禮為坐賓，對衆人說：「阮公明經博古，一宴而能令諸生悉某器、某味為某形某名，受益者多且速矣。」

又《清稗類鈔·鑑賞類》載：

阮文達撫浙時，某門生有入都會試者，偶於逆旅中購一餅充飢，見其背斑駁成文，戲以紙拓之，絕似鐘鼎銘，即寄文達。佯言某於通州古董肆中，見一古鼎，惜無資不能購，某亦不知為何代物，特將銘文拓出，寄請師長，與諸人考訂，以證其真贗。文達得書，即集嚴小雅、張叔夫諸名士互商。諸人臆為擬議，皆不同。最後，文達乃指為《宣和圖譜》中某鼎，即題跋於後，歷言某字某字，皆與《圖譜》相合，某字因久銘文剝蝕，某字拓手不精，故有漫漶，實非贗物云云。門生見之大笑。

清代收藏家甚眾。很多人將自己所藏書畫進行著錄，為後人了解收藏情況提供了寶貴資料。如孫承澤將其所藏書畫編為《庚子消夏記》八卷，一卷至三卷為晉、唐至明書畫真跡，四卷至七卷為古石刻。

類似的尚有孫星衍的《平津館鑑藏書畫記》，吳榮光的《辛丑消夏記》、姚際恆的《好古堂家藏書畫記》，顧文彬的《過雲樓書畫記》等等，都是著錄自家所藏古代書畫真品。

有識之士如李徵君者，收藏同時代名家手筆。李氏是康熙乙未宏博，文名震都下，一時知名人士多與之遊，因徵集名人法書成卷。凡四十七人，人各一頁，或半頁。其中著名者，如王文簡、田山薑、朱竹垞、毛西河、陳其年、施愚山、曹升六、謝雲山、湯處正、彭羲門、尤西堂、潘次耕等，尤為希世之珍品。

清季以喜收藏而名世之人也很多。

《清稗類鈔》有如下記載：

乾隆時，傅文忠公恆以椒房貴寵，盛極一時。會大小金川告平，高宗親為賜壽，朝野上

下爭相饋問。文忠不欲耗海內財力，乃告左右曰：「凡以四王、吳、惲書畫饋我者受之，他則否」。時去四王、吳、惲之世僅百數十年，尚不甚寶貴也。斯語一出，而四王、吳、惲書畫為之一空。

宗室輔國公永瑢，理密王孫也。好收藏古字畫、書籍，凡經品題，骨董家輒居為奇貨。汪文端公由敦嘗延其評騭家藏卷軸，撫摩終日，默無一言。臨行，文端送之登車，乃笑曰：「米襄陽一帖，近真跡，稍宜寶貴。」文端為之爽然。

畢潤飛，名瀧，號竹痴，秋帆制府晚弟也。風格沖夷，吐棄一切，獨酷書畫，凡遇前賢筆墨之洽己趣者，不惜以重價購之。

海寧陳仲漁，名鱣，生平無他好，獨於古人書畫，不惜重價購之。所心賞者，鈐以二章，一肖己像，上題「仲漁圖像」四字，一綴以十二字，曰：「得此書，費辛苦，後之人，其鑑我」。

侯官張燮鈞侍郎亨嘉嗜書畫，所收藏者多近代名家，大小千百事，宋、元人僅為一二，以為歲月綿褫，非來歷真確者，不敢有也。然十年廉奉所入，盡於此矣。

王懿榮夫婦俱好古，元配黃夫人常協其夫收藏古物，文敏好聚舊槧木書，古彝器、碑版、圖畫之屬，散值後，必閱市，時有所見，撒手便去，異時不可復得。後縱有奇遇，然未必即此也。惟此種古物，往往如曇花一現，異時不可復得。後縱有奇遇，然未必即此也。夫人則曰：「明珠白璧，異日有力時皆可立致之，惟此種古物，往往如曇花一現，撒手便去，異時不可復得。後縱有奇遇，然未必即此也。」極力慫惥之。

其他一些富商大賈，亦頗能附庸風雅，以抬身價。梁啟超說：「淮南鹽商，既窮極奢欲，亦超時尚，思自附風雅，競蓄書畫圖錄，邀名士鑑定，潔亭舍豐館縠以待。」當時有大商人胡雪巖，即

屬於此類。胡氏喜歡收藏古董字畫，聲名在外，一些販賣古物者趨之若鶩，是故門庭若市，求售者多貲品，胡氏又不精鑑賞，再則揮金若土，所以每遇求售古物，不加甄別，但擇價格昂貴者留之而已。

(二) 楹聯

1. 楹聯藝術的發展

楹聯，是文學和書法相結合的一種藝術形式。舊俗將做好的對聯書寫在紙絹或其他載體上，懸掛於楹柱上，所以叫做楹聯，也有直接在楹柱上鐫刻對聯的。

之所以把楹聯作為一個專題來談，是因為這種形式與清代書法文化聯繫十分緊密。一者是對聯作為文學形式在清代得到充分發展，達到登峰造極的境地。二是對聯與書法相結合，在社會生活諸領域中發揮著重要作用。

張貼楹聯的風俗始於五代之桃符。蜀主孟昶的那一條「新年納餘慶，佳節號長春」為其最古者。推而用之楹柱，蓋自宋人始。王安石有詩云：「千門萬戶曈曈日，總把新桃換舊符」，即貼對聯之俗。元明以後，作者漸多。至於清朝，則凡殿庭廟宇，多有御聯懸掛。海內承學之士，翕然向風，楹聯之制，遂臻至備。

張掛楹聯是古代過春節的一種風俗習慣。據説明代開國皇帝朱洪武非常重視此俗，除夕之夜，微服私訪，遇有未能貼對聯者，輒令張貼，還親自為某屠戶作聯語。因此形式為大眾喜聞樂見，便從春節貼門對的風俗擴展到很多場合，尤其是一經文人雅士之手，這種藝術形式便錦上添花，放出五彩來。

有清一代，對聯藝術發展到最高點，這也是社會需要使然。對聯賴書法之美得以傳遠，所以很難分清清是對聯這種文學形式形式培植了書法，還是書法這門藝術澆灌了對聯。

清代對聯藝術較之前代，有幾個方面的突破。明代文士作對聯的也很多，但聯語多半限於七言、五言的律詩句式。如董其昌書有「蒼松翠柏窺顏色，秋水春山見性情」。徐渭自題其青藤書屋聯曰：「兩間東倒西歪屋，一個南腔北調人。」清人的對聯已不限於律詩的五七言句式，而是在平仄基本協調、對仗大體合式的基礎上，句法變得更為自由。從三字到近千字的對聯，無所不有。如吳昌碩嘗自撰三字聯曰：「缶無咎，石敢當。」長者如清初孫髯翁題雲南昆明大觀樓之長聯，長達一百八十字。這種對聯氣勢雄偉，鋪陳排比，似一篇寫景抒情的小賦，而整體結構不失對聯的基本要素，可謂傑作。

清代學者俞樾嘗撰一聯以輓彭剛直，長達三百一十四字，並自記曰：「楹聯乃古桃符之遺，不過五言七言。今人有至數十言者，實非體也。世傳雲南大觀樓聯最長，合上下聯，亦不過一百八十字。今年湖上彭剛直公祠落成，其湖南同鄉撰一長聯，寄余點定，凡二百七十字。余因亦自撰一聯，共三百十四字。」俞樾作此長聯，上聯述彭剛直一生事蹟，下聯述己與彭剛直交誼，皆包括無遺，一氣呵成，可謂是一篇聲情並茂的散文。其聯如下：

偉哉！斯真河岳英靈乎。以諸生請纓投筆，佐曾文正創建師船，青幡一片，直下長江，向賊巢奇轉小姑山去。東防歙婺，西障滏潯，日日爭命於鋒鏑叢中。百戰功高，仍是秀才本色。外授疆臣又辭，內授廷臣又辭。強林泉猿鶴，作霄漢夔龍。尚書劍履，回翔上接星辰。少保旌旗，飛舞遠臨海澨。虎門開絕壁，岩崖空兀，力握重洋。千載後過大角炮台，尋求故蹟，見者猶肅然動容。謂規模宏壯，布置謹嚴，中國誠知有人在。

悲夫！今已旗常俎豆矣。憶疇昔傾蓋班荊，借阮太傅留遺講舍，明鏡三潭，勸營別墅，從珂里移將退省庵來。南訪雲樓，北遊花塢，歲歲追陪到煙霞深處。兩翁契合，遂聯兒輩因緣。吾家童孫亦幼。對穠華桃李，感暮景桑榆。粵嶠初還，舉足已憐蹩躄。吳閶七至，發言益覺喁喁。駕水遇歸橈，俄頃流連，便成永訣。數月前於古台仙館，傳報噩音，聞之為潸焉出涕。念酒坐尚溫，琴歌頓杳，老天何忍拜公祠。

清代對聯還有許多新樣式，如連環格聯、流水聯等等。《清稗類鈔》載：「聞有一對，以翁笠漁大令曾任崑山、山陽、陽湖三縣，因出對曰：崑山縣、山陽縣、陽湖縣，湖南從九，做過四五年知縣。後有對之者，甚巧妙，曰：鐵寶臣，寶瑞臣，瑞鼎臣，鼎足而三，都是一二品大臣。」此屬連環格聯。又如「木已半枯休縱斧，果然一點不相干」即流水聯，此種對聯僅對字面，而命意幾不相干。這類對聯雖是遊戲之作，亦見作者之巧心。

清人除自撰聯語外，還經常集聯。集聯的種類也很多，有集「四書」篇名聯，集古代名句聯，集節氣名聯，集古詩詞聯，直有集戲名聯、集人名、地名、俗語為聯者不可勝舉。一些書法名家由於喜愛某一名帖，往往集其中字為聯，此俗在清代最盛。俞樾在為清人吳石潛所集《明清名家楹聯書法集粹·跋》中說：「近來文人好奇，喜集碑帖字為之，余所識者如何子貞太史，高伯足大令皆集有成書，極裁雲翦月之巧。」如王文治集《蘭亭序》聯曰：「虛竹幽明生舒氣，和風暢日契天懷」，可謂文翰兩絕。

清代對聯藝術之發達，與其教育與習尚有關。學童在早期教育裡首先必須學會作對子，八股試帖詩極講工整對仗，所以有清名士碩儒無不精通此道。如大學者紀曉嵐、曾國藩、張之洞之流，都是作聯語的名家。清代樸學大盛，文人學士於古代典籍爛熟於胸中，信手拈來，皆成聯語，為集聯

之風的基礎。

對聯藝術的高度發達取決於清代社會風尚對這種藝術的需要。對聯不但為名山勝景增輝，還是文墨場上交際的主要形式之一，更是與日常生活密切相連。

2. 楹聯與建築

在建築物上題聯語，此俗最盛於清代。清人把楹聯作為一種最重要的裝飾物，附於建築物最醒目的位置上。山水名勝，一般都建有亭台樓閣，必待騷人墨客題詠而後知名；皇家、私家園林，也少不得楹聯來點綴勝景；宗族之祠堂、廟宇以至牌坊也必有楹聯。至於百姓之家也於春節之時張貼春聯。中國古代建築物大多回環曲折，從外到內，門套門，重重疊疊，要的是山重水複般的效果，尤以園林建築為突出。每扇門楹上都須有對聯裝飾，所以一座建築的楹聯自然不止一副。高樓大殿，多有對稱的廊柱支撐屋頂，西方人用雕塑來裝飾這些廊柱，中國人則以楹聯來點綴，因廊柱之大小、高低，妥善製裁，最顯中華文明之特色。

前面提到昆明大觀樓上的長聯，為山水名勝聯之傑作。長長一百八十字之聯，被端端正正書寫在兩根高大的廊柱之上，書法端莊，聯語絕妙，實於滇池碧波之外，別立一樣勝景。

著名書法家伊秉綬在任揚州知府期間，曾為金山樓台題寫了「月明如畫，江流有聲」聯，用語雄傑驚人，書法亦大氣磅礴，足為山河增色。

潼關襟山帶河，為秦中第一要隘，有題城樓一聯云：華岳三峰當檻立；黃河九曲抱城來。詞語雄偉堪與山川相匹敵。

號稱萬園之園的圓明園，最能體現對聯與建築的互相輝映。此園惜為八國聯軍所毀，但從清人的記載中依稀能想見當日盛況。圓明園內四十景，每景自成天地。內有殿堂、亭台無數，楹聯更是

多不可數。《日下舊聞考》卷八十一載曰：「長春仙館為皇上舊時賜居，四十景之一也。……殿內聯曰：安輿歡洽宜春永，慶節誠依愛日長。亦御書。」又：「萬方安和，四十景之一，……正中聯曰：四海昇平承帝眷，萬方競業亮天工。皆皇上御書。」此類記載翔實，可見園內楹聯梗概。

建築上的楹聯一類是祠堂、廟宇類的題聯。清人甚重此俗。如關廟對聯，特多佳構，如「千載如生，仗聲威屏障下游，遂得回天開蜀漢；三分何恨，偉忠義爆昭來許，直教無地著孫曹」。繆昌期題泰山岳廟聯云：「雲行雨施，不崇朝而遍天下；地大物博，祖陽氣之發東方。」聯語老重稱題，使筆如鑄，可謂驚人心目。成都諸葛武侯之祠，杜甫草堂楹柱之上佳聯亦多，茲不贅述。益陽縣署門聯云：「公生明，廉生威，果哉末之難矣；禮制心，義制事，必也使無訟乎！」聯語典雅有度。吳大澂撫湘時，關招賢館以羅士，自署聯云：「葉公好龍，真龍必出；伯樂相馬，凡馬皆空。」

一類是題於牌坊之聯語。田東谿有題大庸烈婦張李氏牌坊聯曰：「並貞嶺娥碑，傳之不朽；合忠臣義士，過者生哀。」

一類是衙署題聯，多為廉吏作此以明志。

其他如題學校、書院、饗堂、會館之聯，難以罄書，不再細述。

3. 楹聯與慶賀之俗

清俗，凡遇有地位之人壽誕，故交僚屬咸送賀聯。賀聯須精心結撰，書法也自用心。封疆大臣壽誕，送賀聯者以百計，因此聯語的工拙與書法的優劣一經比較自然可知。祝壽者也從不輕易放過這個露才揚智的機會。

曾國藩五十壽辰，李篁仙賀一聯云：「天教與黃菊同榮，視李鄴侯退歸衡岳而來，剛逢一萬八千日；公肯為蒼生再生，到文潞國征起洛陽之歲，還報九重三十年。」此聯極吹捧之能事，曾國藩

見之，擊節嘆賞，命懸之上座。俞樾撰恩竹樵布政五十四歲生日聯，極膾炙人口，聯云：「白香山五十四官蘇州，早見詩篇滿吳郡；范純仁六月中賜生日，行看制草出東坡。」左宗棠七十生日，或獻一聯云：「東閣勛猷，北門鎖鑰；西天生佛，南極壽星。」可謂典重堂皇。

清俗還有賀新婚贈聯的習慣，以志吉祥。紀曉嵐嘗為一牛姓親友作一新婚聯云：「繡閣團圞同望月，香閨靜好對彈琴。」主人大喜，以為深切己意，不知紀學士實有調侃之心，所謂對牛彈琴是也。

4.楹聯與喪葬之俗

清俗甚重喪葬之禮。人死之後、入葬之前，停屍於靈堂，以待親戚故舊弔唁。靈堂之上，陳設親友所送花圈、輓帳、輓聯，以示哀思。據載，曾國藩之歿，靈堂有輓聯以百計。嘗有聯輓左宗棠云：「幕府封疆，書生侯伯，考廉宰輔，疏逖樞機，繫天下安危者二十年，魂魄常依帝左右；湖湘巾扇，閩浙樓船，河漠輪蹄，中原羽檄，壯聖主威靈於九萬里，聲光遠爍海東西。」語氣特為偉重，合於喪禮。

曹文植生前與書法家鄧石如有厚交，臨終囑其子曰：「吾即逝，鄧山人必有輓聯至，即以勒吾墓華表及專祠前楹足矣。」①其人看重名家輓聯如此。

5.其他

清代文士之間，有互贈楹聯之俗，書於紙絹上，懸於堂中。據《清稗類鈔》載：畫師朱野雲遊京師，高冠大屐，絕不作江湖態。與龔定庵（自珍）交遊莫逆。嘗書聯贈之云：「灌夫罵座非關酒，

① 葉恭綽《鄧石如傳》。

江艘移床那算狂。定庵大喜，懸之聽事。

又：林則徐〈致劉建韶書〉述及送聯之事：

……尊處續付楹聯三事，先已寫就，書之惡劣，姑置勿論。內有一聯作「學有經法」云云十六字，據舟兄云，前有潼關所囑楹聯已寫此語矣。蓋此十六字甚不易副，弟不敢輕以贈人，惟先生足以當之，故不覺其重疊耳。

同一副對聯書寫兩次送與同一人，堪稱文壇佳話。

有人喜將自己生平、情趣在聯中娓娓道來，懸於楹壁，示己也以示人。清代秦澗泉請南歸，卜居於武定橋畔，築園，自為聯云：「辛勤有此廬，抽身歸矣，喜鳥啼花笑，三徑常開，好飲取竹簟清風，茅檐暖日；蕭閑無個事，閉戶怡然，對茶熱香温，一編獨抱，最難忘別來舊雨，經過名山。」

李笠翁（漁）不僅善於聯語，而且能製作別具一格的楹聯來。他曾將一只長竹筒剖而為二，外去其青，內鏟其節，磨洗得光亮如鏡，然後書以聯句，請名手鐫刻，高懸壁間。聯云：「彷彿舟行三峽裡，儼然身在萬山中。」並將此聯稱作「此君聯」，用晉人品竹語意：「不可一日無此君」。他還創作了一副「芭蕉葉聯」。讓匠人將木板製成兩片蕉葉，塗上翠色，懸之粉壁，其色更顯，可稱雲裡芭蕉。聯曰：「般般製作皆奇，豈止文章驚海內；處處逢迎不絕，非涉車馬駐江干。」

清代的一些大書家同時也是作聯高手，其中著名者如何紹基、鄭板橋、伊秉綬、王文治、康有為等。他們留下大量的對聯名跡，成為清代書法作品中的精品。

(三) 匾額

匾額之制由來已久。西漢蕭何題前殿，覃思三月，觀者如流水。亦屬題額一類，只是未知當時是否有匾存在。

匾額延至清朝，樣式更多，用途更廣。清人立牌匾之風濃厚，始自帝王。康熙在位期間所題匾額以千計。僅《清實錄》所載的康熙帝所題匾額就有五十四塊。

總括有清匾額，大體可以分為四類。

第一類是祭慶匾。這類匾額有懸掛於宮殿的，通常用於歌功頌德；有懸掛於寺觀的，通常用於歌頌和祈禱神靈；有懸掛於宗族祠堂的，通常用於歌頌祖宗功業；有用於忠烈祠和牌坊的，通常是旌表忠、孝、節、義；也有懸掛於家宅正廳的，通常用於慶功祝壽。

前述順治帝手書「正大光明」匾（圖版56），稱頌清廷德業，亦以此標明其政治光明磊落。康熙帝常藉手題匾額以賜各姓宗祠。如題「萬世師表」匾賜孔子祠，題「忠節不磨」匾賜陸秀夫祠，題「理明太極」匾為宋代理學家周敦頤祠，題「寶晉遺踪」匾為宋書畫家米芾等。

清季對節婦孝女等旌表有加，各地貞節牌坊、功德牌坊林立，牌坊之上，多有匾額。安徽徽州地區至今猶保存著許多牌坊群，其中多半為清代所立。乾隆帝為嘉獎鮑漱芳散財濟貧之舉，御題鮑漱芳「樂善好施」牌坊，並為鮑氏祠堂題寫了：「慈孝天下無雙里，錦秀江南第一鄉」之語。

第二類是宮、殿、齋、堂、亭、閣名稱匾。宮殿題匾自古有之，不特清朝，故略而不述。清人題匾中，齋名別號是一大特色。據今人楊廷福、楊同甫二君所編《清人室名別號索引》一書所載，全書所錄三萬六千餘人，人人有齋名、館

名，有的甚至有幾個別號、齋名。齋名花樣繁多。有「齋」、「堂」、「草堂」、「廬」、「書屋」、「庵」、「室」、「樓」、「亭」、「園」、「軒」、「村」、「閣」、「居」、「巢」、「山館」、「山莊」之類。據載，清代以「聽秋」為室名的從王曇到清末經亭頤竟達四十一個，這類例子還不少。以「賜」字打頭的齋館名近百個，如：賜果亭、賜書樓、賜研堂，有感恩戴德之意。

這些文士的齋館名往往題成匾，懸掛於室內或門楣上。有些書藝佳者自己操觚，有些則請名家代筆，以增輝光。須說明的是，這三齋館名雖冠以「亭」、「閣」之名，其實未必盡然，仍是書房、會客廳之類。真正的亭、台、樓、閣自然也少不了匾額。圓明園中亭、台、水榭衆多，多有匾額懸諸其上。

三類是在學府、文苑、藝林、山台、水榭、官廨的門額或堂內，往往懸掛比較小的匾，內容或繪景抒情，或養性修德，自勉與明志等。

康熙帝曾為各部院機構題匾額，多勉戒之語，如賜題「道德仁藝」四字予翰林院，題「德業仁義」賜詹事府。康熙二十年（一六八二年）御題「清慎勤」三大字，頒發直隸各省督撫。

高宗皇帝乾隆曾在西苑門內太液池中立一亭，名水雲榭，大書「太液秋風」匾。

甘肅省垣北隅有拂雲樓，樓下即黃河，環城東去，背北山，面五泉，據河山之形勝，左宗棠篆樓額云：「大河前橫」。此額豪雄恣橫，想見當日壯采。

鄭板橋在濰縣做了七年縣令，一座小樓上，正面掛著「難得糊塗」，當地人稱其樓為「糊塗樓」。

第四類是招牌。

清代商業比較發達，城內店鋪林立。很多店主請名人題匾，借以抬高店鋪的身價，招徠顧客。

據傳，乾隆皇帝曾題「都一處」店區。琉璃廠坊肆匾額多為名家所題，如：

富文堂藏書處　何紹基書

龍威閣藏書處　曾國藩書

寶森堂書鋪　潘祖蔭書

長興書局　康有為書

藻玉堂書店　梁啟超書

茹古齋　翁同龢書

匾額題字，皆為榜書，這是清人擅長的書體，尤其清代中葉以降，碑學大興，書家多能榜書，所題匾額多沉雄之氣，此皆學習碑版之功。題匾的書體以正書、隸書、篆書為多，風格多樣，各擅其能。鄧石如、伊秉綬所題匾額多隸書；翁方綱、康有為等所題多楷書；吳昌碩所題多篆書。

在匾額的形制上也有很多新樣式。李漁曾設計出碑文額、手卷額、冊頁匾、虛白匾、石光匾、秋葉匾之類，並云：「客之至者，未啟雙扉，先立於漆書壁經之下，不待搴帷入室已知為文士之廬矣」。

（四）居室裝飾與書法

清代在廳堂裝飾物中，書法作品占有一席之地。雖不能親睹其狀，猶能考證於文學作品及有關記載中。

《紅樓夢》以描寫清代大家族生活細微深切著名。內中有這樣的描述：

進入堂屋，抬頭迎面先見一個赤金九龍青地大匾，……大紫檀雕螭案上設著三尺來高青綠古銅鼎，懸著待漏隨朝墨龍大畫，……又有一副對聯，乃是烏木聯牌，鑲著鏨銀字跡，道是：「座上珠璣昭日月，堂前黼黻煥煙霞。」

這裡已為我們勾畫出一幅客廳裝飾圖。

清朝宮廷裝飾物中，以字畫為最多。養心殿正間裡，上有「中正仁和」匾，匾下有中堂和對聯，皆為乾隆所題。正間兩側又有兩橫幅書作。養心殿西暖閣，上方懸一匾曰：「勤政親賢」，有御題中堂書作一幅，傍有對聯相襯（圖版66）。養心殿寢宮正間，有一區懸於上方。牆上有潘祖蔭所書唐人李嶠詩中堂，寢室匾曰：「又日新」，左側有一篆書聯，頗為清雅，聯曰：「六合清寧調玉燭，萬春景命輝珠璣」。

清俗在廳堂中懸匾、中堂、對聯，幾成定格。其他居室比較自由。

七、賣文鬻字與書畫裝潢

(一)書畫市場

雖然文人墨客因經濟問題賣文鬻字之事代不乏人，對書畫名作的收藏與轉讓也由來已久，但清代之前並沒有形成書畫市場。

所謂書畫交易市場，一是要有固定經營場所，二是要有專門從事買賣書畫的商人階層。從現有的記載來看，真正意義上的書畫市場始自清代，琉璃廠即其實例。自清朝中葉起，北京的書店、字

畫店和文具等店鋪逐漸集中在琉璃廠一帶，百餘年來在這裡形成了文化街市。它不僅在北京有名，

在全國也是著稱的。

琉璃廠，遼代時為京東附郭一鄉村，元朝在這個地方建琉璃窯，遂有今名。琉璃廠在明代已漸漸由元代專製琉璃器物發展成文化市場。據載，明代每年正月初一至十七日有燈市，在東華門一帶展出，隨後漸漸延長至燈市口。清初，南移於琉璃窯前，搭棚懸燈，一時稱盛。日間窯廠之前，百戲雜陳，鑼鼓震天，遊人紛集。同時為滿足市民需要，出售書籍、字畫、古玩、兒童玩具及各種食物，攤點鱗次櫛比，此即廠甸集市之始與書肆之來源。

清乾隆以後，廠甸漸成喧市。商賈所經營者，以書鋪為最多，古玩、字畫、文具、箋紙等次之，他類商品甚少。舊時圖書館之制未行，文人有所需，無不求之廠肆，外省士子，入都應試，亦皆趨之若鶩。

從琉璃廠的發展史來看，書市與當時的科舉考試及《四庫全書》的編修甚有關係。明代胡應麟《少室山房集》中載：「凡燕中書肆，多在大明門之右，及禮部門之外，及拱宸門之西。每會試舉子，則書肆列於場前。」故知在明代尚屬流動攤點。乾隆三十八年（一七七三年）四庫開館之日起，當時參與編纂者多係翰林院、詹事府中大臣，他們多居宣南，而琉璃廠地點適中，與文士所居甚邇，又小有林泉，可供遊賞，故為文人學士常至之所，書市也因四庫館之設而興盛起來。清人勞之辨《靜觀堂詩集》有句云：「官署前頭作廣場，鼎彝書畫布成行」，此為乾嘉時之盛況。

道光前後，廠肆書畫藝術品漸多，方朔《金台遊學草廠肆篇》云：

都門當歲首，街衢多寂靜。惟有琉璃廠外二里長，終朝車馬時馳騁。廠東門，秦碑漢帖如雲屯。廠西門，書籍箋素家家新。……寸土尺地皆黃金，火神廟前攤如星。順道斜入山門

去，美哉士夫宜此行。左右不外書畫耳，妙能雅俗兼古今。趙子固蘭頗有致，米友仁山或存形。松雪行楷間亦是，衡山華亭尤多書以僧。最可笑者徽宗鷹，宣和玉璽朱描成，並跋百軸茲最神。此間雖曾樓道君，作虜未必常心清。縱或心情斯豈真？諸城相國因近人，冷金箋字多偽成。俗手只云摹賀捷，不知枯中含腴盡如畫種之精神。⋯⋯

此詩堪稱當時廠肆之白描。同時也透露了一個信息，當時有人出於牟利，也在大肆製造假貨，以假亂真。清代每逢子、午、卯、酉之年，順天鄉試，士子麇集都門，三場試畢，多因遠道留滯輦轂，靜候發榜。琉璃廠地段幽僻，又有書肆可供瀏覽，故寄居於此者，不乏好學之士，如王士禎、羅聘、孫星衍等皆是。羅聘嘗攜其子允纘，寓琉璃廠之觀音閣，以畫為生。康有為也曾述及自己在應試之暇，遍遊廠甸，刻意搜集秦漢以降碑帖，是以日後有「尊碑本漢」之論。

琉璃廠之影響是全國性的，這與科舉考試有關。書畫之什從秦漢碑刻到宋元明清文人書畫，無所不有，可謂集古今之大成。

瞿蛻園《北遊錄話》述及廠甸書肆故事云：

琉璃廠書鋪有兩三種不同之性質，一種乃舊縉紳賣闈墨，替新科翰林賣字，替會試舉子制辦書籍文具者，此種鋪家，一自科舉廢而帝國亡，於是改販教育用品，於是變成一種不新不舊、不倫不類奇異現象，卻不要看輕此種商店，北方幾省學校書籍，大都由彼經手。另外一種是真正賣舊本和碑帖者，仍承襲乾嘉以來講風雅與講樸學之風氣。因顧客是京朝學士大夫，耳濡目染，所見宋元版本各樣各式；某種書有若干不同的本子，某個珍本藏於何家，某某碑帖，是宋拓抑是明拓，是原刻還是翻刻，曾見於某書中著錄，某字闕，某字不闕，彼輩如數家珍。尋常外省學士大夫之初來京者，往往為前輩所輕視，尤其是經過潘祖陰、翁同

（二）**書畫裝潢**

清代存留下來的書畫裝潢形式是多種多樣的，品式有簡有繁，為歷代裝潢藝術的匯合，給清代的書法文化增色不少。

清代裝潢業的繁榮與多樣化有兩個方面的原因。一方面，朝廷在宮內設立了類似畫院的「如意館」，集中了一些國內知名畫家、書家來為宮廷服務，並延請蘇州裝裱名家秦長年等人於宮內裝裱

蘇、李文田、吳大澂、王懿榮諸人之提倡，彼輩所任翰林清閒差使，家中富有，無生計之累，終日便在廠肆一般消歲月，輾轉吸引，便成一種風氣。

琉璃廠店主亦不類一般的雜貨店主。據《海王村人物》載：「此廠肆主人，所以皆工應對，講酬酢；甚者，讀書考據，以便與名人往還者，不知凡幾，不似外省肆佣之語言無味，面目可憎也。……有若振卿者，山西太平縣人，佣於德寶齋骨董肆，畫則應酬交易，夜則手一編，專攻金石之學，嘗著化度寺碑圖考，洋洋數千言，幾使翁北平（方綱）無從置喙，皆信而有徵，非武斷也。」

其他如李雲從等，亦屬此中高明之人，或精於鑑賞，或精於目錄、版本之學，或精於考據，各有家數，代代相傳，已經遠遠超出一般的商品交易，而成為一種文化活動。

琉璃廠還因收購、珍藏古代名家真跡、碑帖原拓等而聞名，像曝書亭、海王邨等這樣的老字號，當年都收藏過很多名跡，為保護古代書畫珍寶作出過重要貢獻。

琉璃廠在清代中葉到清末這段時間裡，店鋪發展非常迅速，計有百家之多，其中專門從事字畫之業的店鋪達四十家左右，可見其盛況空前。

清代其他地區如揚州等地也有字畫市場，在此不一一列舉。

書畫，因而形成了某些宮廷風格。另一方面，清代私人收藏頗為豐富，因而一些私家對字畫裝潢也非常重視，像梁清標等人都有私人專職裝裱師，於是就有了民間風格，而且民間裝裱店鋪也不僅限於江南。

清代周二學著有《賞延素心錄》，是繼明代周嘉胄《裝潢志》之後的又一部關於裝潢的專著，為研究清代的書畫裝潢提供了文字資料。現摘錄部分章節如下：

裱用宣德小雲鸞綾。天地以好墨染絕黑，或淡月白。二垂帶不必泥古墨界雙線，舊裱亦竟有不用者。上下及兩邊宜用白，大畫狹邊，小畫闊邊。如上嵌金黃綾條，旁用沈香皮條邊等，古人取以題識。鄙意劇跡審定，末宜齊字，此式不必效之。短幀尺幅，必用仿宋院白細絹獨幅挖嵌。其上下隔水，須就畫定分寸，不得因齎圖之高卑，意為增減，更不得妄加暈池。軸首用錦，薄落花流水舊錦為佳，次則半熟細縹絹最熨貼。攝竹即狹畫必釘紫銅四鈕，貫金黃絲繩。縛用舊織錦帶。軸身用杉木規圓剜空。軸頭覓官、哥、定窯及青花白地宜磁，與舊傲紫白檀、象牙、烏犀、黃楊製極精樸者用之。凡軸頭必方鑿入柄，卷舒才不鬆脫，不可過壯，尤忌纖長。

橫卷引首隔水，用宣德小雲鸞綾。贉地用白宋箋、藏經箋或宣德鏡面箋。如宋元金花粉箋，雖工麗卻不入品。邊用精薄藏經箋，闊止三分。其法以箋裁七分條，兩頭斜剪，再斜接一分粘畫背，餘對折緊貼卷邊際，則邊狹而有力，不但能護畫，且無套邊蘇脫之患。矮卷用如前白綾鑲高，然後接裝經箋，一次用細密錦薄院絹作邊。或染皮條黃，或縹色，亦如前邊覆背忌健厚，止用精漫涇縣連四一層。卷首用真宋錦及宋繡，然不易得，即勝國高手翻法。軸用白玉、西碧為上，犀角製精者，間用之以備，一種須縮鴻、龜紋、粟地等錦，亦精麗。

入平卷，才便展舒，勿仿古蠹出卷外。古玉籤雖佳，但歷久則籤痕透入畫裡，為害不小，不如用舊織錦帶作縛，寧寬無緊，冊頁用宣德紙挖嵌，或細密漂白二色絹，忌綾裱。帖若扁闊，必仿古推蓬式，不可對折。面用真宋錦為上。

現在能夠見到的清代書畫原裝裱和歷代書畫的清代改裝裱之作很多，清代的裝裱分別帶有康熙乾隆和晚清兩個時期的顯著特點。

清代沿用仿宋宣和裝撞邊式、絹鑲邊轉式、紙套邊式等。

仿宣和撞邊式在中清、晚清時僅稍有撞邊的寬窄之分，區別不是很大。絹轉邊式多用在矮卷或引首、畫心和跋尾尺寸不一的卷軸上，如《賞延素心錄》中說：「矮卷如用前白綾鑲高」。絹轉邊式的時期特點最為突出。前、中清時期絹轉邊較寬，晚清時絹邊較窄。如清王鐸《行書詩卷》是用絹邊轉式。上絹邊三厘米，下絹邊二、五厘米。絹鑲紙套邊式、絹鑲撞邊式等，雖有不多。此外，還有綾鑲撞邊式的形式。如故宮博物院藏《唐經生國詮書善見律卷》（圖版67），綾寬邊裱。用乾隆時期米黃色龍紋綾挖鑲畫心，畫心部位上綾邊二、五厘米，下綾邊二厘米；跋尾部位上下綾邊均一、五厘米，綾邊外通長加紙撞邊〇、四厘米，此卷為乾隆年間所裱。

清以前，唐、宋、元代只是在卷軸天頭與畫心中間鑲有隔水，明代在天頭與隔水之間加有引首，而清代有在引首與畫心之間作雙隔水，亦稱正、副隔水。如《韓熙載夜宴圖》軸，引首後、畫心前有正副隔水，原隔水為正，有乾隆題識的為副。也有在畫心後、拖尾前做雙隔水的。

不論卷軸採用撞邊式、絹轉邊式還是其他形式，前清、中清時期卷軸的尾紙較短，故卷軸外觀較細。晚清時期，尾紙加長，外觀比以前明顯變粗。加尾紙的原因，大概是為了減少軸細而產生的折紋，更有利於保護畫心。

清代卷軸所用材料：

包首，有沿用舊錦，有使用新錦；有萬字、壽字、鳳、龍、大小花卉等圖案，因清代包首用錦容易見到，這裡不一一例舉。

天頭、隔水用綾，圖案多為飛鶴、雲龍、雲鳳圖案，還有如《賞延素心錄》中提到的「宣德小雲鸞綾」。

卷軸的引首紙，有宋箋紙、藏經箋紙及金箋、粉箋、蠟箋等各種淺色箋紙。拖尾紙一般多用宣紙，不見有箋紙。卷軸緙帶多用海水江崖圖案。軸頭、別子一般是配套，玉軸配玉別，牙軸配牙別，也見有瓷軸頭或其他材料的，均是平軸，不見凸頭的。

掛軸。有仿宋宣和裝及一色式、二色式、三色式，對聯、屏條、橫批、鏡片、貼落等。

清代的掛軸形式一色式、二色式、對聯、橫批等與明代相似。三色式裝是畫軸的上下均有正副隔水，如同卷軸的正副隔水。掛軸二色、三色式均有驚燕，二色式驚燕顏色同圈檔，三色式驚燕與副隔水同。有的驚燕還在接近隔水的一邊剪成雲頭形等圖案。一般畫心尺寸小的或畫心趨於橫長豎短的用三色裝。

掛軸仍有帶詩堂者，像清人王原祁《晴山疊翠圖》軸，還是淡湖色絹詩堂。掛軸加詩堂的形式，明、清雖多，但明、清有識之人卻反對用。如周嘉冑曾曰：畫小也不宜用詩堂。周二學亦說：不應亂加詩堂。

屏條，是明代已有的形式。有單獨張掛的，還有不能單獨張掛的。另有可合掛可分開的如多景屏形式在前已介紹過。還有一種通景屏，也稱海幔的一種，因這種形式仍以清代居多。它的畫心一般也是多數，以四為基數，四、六、八、十二等。所有天地頭的尺寸、顏色相同，與多景屏相似。

不同於多景屏的是，第一幅右邊與最後一幅的左邊有綾或絹的鑲邊。第一幅的左邊，最後一幅的右邊及中間各幅的兩邊沒有鑲邊，這樣掛時畫意才能夠很好地銜接在一起，組成一幅巨大的掛軸。

清代還有一種「壽屏」裝式，最早源於宮廷，後普及於民間，特點是在裝潢的色彩上。此軸多用於帝王畫像、壽幛等，所以顏色用紅綾、黃綾，格調談不上協調、雅觀，但有喜慶感。

掛軸用料。《賞延素心錄》中提到：「標用宣德小雲鷺綾，天地以好墨染絕黑或淡月白……」。根據實物看，前清、中清掛軸所用的綾料確是雲鷺、雲鷺圖案居多，天地頭也是有深有淺，副隔水及邊圈多用淺色綾或絹，但畫邊的尺寸決不是「大畫狹邊，小畫寬邊」，而是大幅畫軸也多用寬邊。據清以前記載，卷軸與掛軸的包首都是用錦，清代掛軸包首多改用絹，顏色以淺為主，多與隔水同色。天桿上條繩用黃金色絲編織成，扎帶用黃色的板綾製成。軸桿在清代多用普通木料，有杉木及其他雜木，取其質輕。軸頭有紅木、紫檀、象牙、犀角、黃楊，還有官哥定窯及青花白地宣瓷軸頭。清代吳其貞《書畫記》記載：「王叔明鐵網珊瑚圖紙畫一幅，圖上裝有一對官窯軸頭為粉綠顏色，精好如玉，亦窯器中之尤物也。」

清代有些私人收藏家，對書畫裝潢形式及用料有自己的一套規格。如清人梁清標就請專人為他裝潢書畫。《書畫記》曰：「揚州有張黃美者，善於裱背，後為梁清標家裝。」梁氏的書畫軸多用碧色雲鶴斜紋綾天地，米黃色細密絹圈，有些是三色裝，這要視書畫本幅長短而定，兩條綬帶（鷺燕）與副隔水或綾絹圈同色，包首用淡黃色絹，軸頭用紅木或紫檀製成。書畫卷軸則仿宣和裝，隔水、天頭都是雲鶴斜紋綾，精選較好的舊錦做包首，軸頭、別子用白玉。凡是經過重新裝潢的書畫都有梁清標的題簽。

冊頁。冊頁有經折裝、蝴蝶裝、推蓬裝。經折裝沒有變化。蝴蝶裝有紙挖鑲式、絹挖鑲式、綾

挖鑲式、絹五鑲式、綾五鑲式。五鑲式：開身不是整張綾絹挖鑲，是用五條絹或綾條貼在畫心的四

周，中間分心一條，上下邊兩條，左右兩邊兩條。一開冊頁上有兩幅畫心的才能採用五鑲式。推蓬

式有紙挖鑲式、絹挖鑲式及綾挖鑲式。冊頁的板面有：紙合板包錦裝、楠木板裝、紅木嵌錦裝等。

清代民間，有一些三工本較低的書畫裝潢，如楊柳青年畫裝潢，蘇州畫片等，它們是鏡片的形

式，畫心四周鑲上絹或綾條，然後用厚紙托裱成，由於價格低廉，這種形式在社會上頗受歡迎。貼

落是又一種簡易的裝潢形式，一般畫心尺寸很大，裱成鏡片樣後，直接貼在牆上。①

八、文房清玩

清代的書寫工具仍是毛筆、墨、紙、硯。文房用具在前代的基礎上更加精益求精。這些器具已

不僅僅致力於實用，其中的一些品目本身就是精美的藝術品。下面分別談談這幾種書寫工具在清代

的發展狀況。

(一)紙

清朝兩百餘年時間裡，造紙業與以前幾個朝代比較起來，進步很大。尤其是書畫用紙的性能有

長足的進步，品種也很多。書畫用紙的生產以徽州和宣州等地的皖南地區宣紙業為最。

宣州、徽州兩地造紙業之興旺，與清世祖和高宗等皇帝都酷愛書畫有一定的關係，上行下效，

① 參見王以坤《書畫裝潢沿革考》。

風舉景從，朝野上下以善書能畫為勝事。其時刻書事業蓬勃發展，各種類型書籍的印刷數量也很大，而且對紙張的品質要求很高，這都是宣紙業迅速發展的原因。

當時，涇縣既繼續仿製舉世聞名的「澄心堂紙」，還製造了精美絕倫的「玉版」和「楮硾」等。新安則增製「花格白鹿箋」、「松花箋」、「月白箋」；小箋則有五色，界欄、山水、花鳥等。

清康熙四十八年（一七〇九年）進士儲在文宦遊涇縣，看到當時造紙業的盛況，遂情不自禁地作〈羅紋紙賦〉以歌之：：

涇素群推，種難悉指。山棱棱而秀簇，水泊泊而清駛。彌天穀樹，陰連銅室之雲。匝地杵聲，響入宣曹之里。精選則層巖似瀑，匯征則孤村如市。度來白鹿，尺齊十一以同歸；貢去黃龍，筐實萬千而莫擬。

越楓坑而西去，咸詫小嶺之輕明；渡馬瀆以東來，並說曹溪之工致。志存自為，欣分瑜次之珍；雅好居奇，爭拔波斯之幟。

此賦雖短，卻告訴我們當日涇縣造紙業的興盛局面。

根據《宣城縣志》記載，清初生產宣紙的地方，不限於涇縣。皖南的寧國、太平都製造宣紙，以後發展到了廣德、郎溪兩縣。再加上歙縣、黟縣、績溪、休寧、池州（即貴池）等縣，生產宣紙的地區，到清代就達到十個縣以上。同時，由於以上這些地區「僻處山叢，地狹田少，計歲入不足供三月之食」[1]，除了那些養尊處優的巨商富賈和大地主根本不事生產，以及一些所謂「小民多執

技藝，或負販就食他郡者」之外，造紙業也像徽州的製墨業一樣，幾乎是家家為之。

清代，宣紙分為「棉料」、「淨料」、「皮料」三大類。所謂「棉料」，即皮料與草料的配比中，皮料所占比重超過草料（指宣紙所用原料品質稍次，且含有檀皮較少，色澤呈黃色）。主要品名有棉連、四尺單（又名料半）、五尺單（又名科舉）、六尺單（原名十刀頭）、四尺夾、五尺夾、六尺夾、四尺二層夾、六尺三層夾等等。此類宣紙宜於書、畫。

所謂「淨料」即指皮料與草料的配比中，皮料所占比例在六○％至八五％之間。比棉料類又高一層次。

皮料類宣紙，即皮料與草料的配比中，皮料所占比重在三類宣紙中最多。在清以前生產的古宣紙中，經有關專家採樣化驗，曾是百分之百檀皮纖維。清代開始，才見摻和稻草纖維。根據研究，摻和適量草料比用純皮料紙更為優良。皮料宣紙的主要品名有淨皮、特淨、羅紋、龜紋、扎花、四尺單、五尺單、六尺單、四尺夾、五尺夾、六尺夾、四尺二層夾、五尺二層夾、六尺二層夾、八尺匹、丈二匹、蟬翼、金榜、白鹿、露皇等。此類宣紙是書、畫用紙之精品，金榜宣是將生宣加工為熟宣後專供開科取士、出皇榜之用。八尺、丈二宣又為書法家創作大幅作品提供了條件。

此外，宣紙還有多種多樣的加工複製品，如各種顏色的「虎皮宣」、「珊瑚宣」、「玉版宣」、「冰琅宣」、「雲母宣」、「泥金宣」、「蟬翼宣」等等，名目繁多，各具特色，一直相沿成習，長期不衰。直到現在安徽省博物館、天津藝術博物館、中國歷史博物館、上海博物館、故宮博物院仍分別藏有：清乾隆宣紙、清乾隆胡寶泉呈進刻人物透光宣紙、清乾隆壽呈透光宣紙、五色髮箋、龍花透光宣紙、仿澄心堂描金山水紙、描金梅花玉版箋、描金五色粉箋、描金山水蠟箋，刻竹透光宣紙，以及各色灑金箋等。從上述這些現存的實物中，我們也看到了清乾隆時期造紙業的

輝煌成就。

據嘉慶十一年（一八〇六年）的《涇縣志》說，嘉慶年間，「金榜、玉露、白鹿、畫心（亦名澄心堂紙），羅紋捲簾、連四、公平、學書」等紙，仍是造紙業生產的熱門。

上述康、雍、乾、嘉四代的宣紙生產情況，雖不足以反映清代宣紙生產的全貌，但可以想見當時的造紙技藝確已達到令人驚嘆的水平。

此後，「或以環境變遷，或以原料用罄，不得不去舊從新，另尋出路，始由黟（縣）、歙（縣）而徙至績溪，復由績溪而集中於宣州」[1]，由是宣紙之名，遂聞名於中國。歷觀唐宋元明各朝書畫用絹寫者，脆而黑，存者甚少；用宣紙者，歷千百年而不變色，光潤如故，故有「千年紙五百年絹之說」[2]。當時，涇縣東鄉泥坑汪六吉所造的「汪六吉紙」，就是涇縣所產宣紙中的珍品。其主人曾自命為「第一」。這種「汪六吉紙」一直到乾、嘉時期還處於盛勢。其次如「銀白泥金折枝花粉蠟箋」等加工紙，也是生產中的重點項目之一。

從上述情況來看，有清一代的造紙業繼承前代的遺緒，不僅品種有所增加，而且造紙地區也比前代更為擴大，在原料使用和技術改進方面，也都有了相當的發展。一八四〇年鴉片戰爭後，半殖民地化的中國一變為機械製紙的市場，洋貨充斥。太平天國起義後，長江中下游地區長期作為戰場，戰亂頻繁，原有的造紙坑紛紛被毀或因避亂而廢棄，造紙業處於委頓的狀態。

除上述產地之外，江西、浙江、福建、四川、河南、陝西等地也都是重要的產紙地。

① 安徽地方銀行《宣紙業調查報告》，一九三六年。

② 《宣紙業調查報告》。

江西所產紙達二十多種，有榜紙（原紙）、開化紙、毛邊紙、綿連紙、中夾紙、奏本紙、油紙、藤皮紙、玉版紙、勘合紙以及各種色紙，原料主要是竹和楮等皮料。

清人黃興三的《造紙說》對浙江常山造竹紙也有記載，工藝與別的地區大同小異。

據清道光年間嚴如煜《三省邊防備覽·山貨》卷中對陝南造紙的記載，雇傭工人達數百人，所產各類紙遠銷各地。

清代的造紙術是集歷史造紙技術之大成。歷史上名著一時的紙，在清代都恢復了生產，一再仿製，同時也研製出一些新品種的加工紙。

清代乾隆時人沈初《西清筆記》中記有「羊腦箋」，「以宣德瓷青紙為之，以羊腦和頂煙墨窖藏，久之取以塗之，研光成箋。黑如漆、明如鏡。始自明宣德間，製以寫經，經久不壞，蟲不能蝕。今內城唯一家傳其法」。

清仿澄心堂紙多為斗方式，紙質較厚，可分層揭開，多為彩色粉箋，有的還繪以泥金山水、花鳥等圖案，紙上有長方形隸書小朱印，印文為「乾隆年仿澄心堂紙」，紙料多為皮料。大概是將安徽、浙江等地的皮紙運到北京，然後再加工而成的。清仿的「薛濤箋」是一種長方形的粉紅小箋，印有長方形小印，印文曰：「薛濤箋」，多用為信紙。

乾隆時還仿製了元代的一種名紙，即所謂的「明仁殿紙」。阮元《石渠隨筆》云：「乾隆年亦有仿明仁殿紙，亦用金字印。」黃色粉蠟箋紙厚，可逐層揭成三、四張，紙上用泥金畫以如意雲，紙表平滑，紙質勻細。這種紙兩面都有精細的加工，背面也是黃粉加蠟，且灑以金片。造價極其高昂，無論在製造上或是加工上，技藝都可以說達到空前的高度。

圖4　乾隆年製描金雲龍紋箋（清）

清代除仿製古代名紙外，也研製出一些新的藝術加工紙，其中著名的是「梅花玉版箋」。這種紙為斗方式，原料為皮紙，紙表加以粉蠟，再用泥金或泥銀繪以冰梅圖案，加方形朱印「梅花玉版箋」。這種紙創於康熙年間，但乾隆時還在複製，此紙之厚度不及仿明仁殿紙。

故宮博物院院藏有乾隆初年內庫藏品描金雲龍五色蠟箋，底料為皮紙，施以粉彩，再加蠟研光，用泥金描繪出生動的雲龍圖案（參見圖4）。這種紙以乾隆年所造品質最佳，雲龍描得整齊。嘉慶、道光年以後造的描金雲龍彩蠟箋，雖然原料相同，亦為皮紙，但製造和加工不及乾隆所造的精細，描金色淡，刷彩不勻，龍形臃腫，紙有嚴重老化現象，幅度也較小（四四・二×八二・二厘米）。除雲龍紋外，有的還繪有花鳥、山水、折枝花、博古圖等。

清代製造灑金銀五色蠟箋，就是在彩色粉蠟箋上，再以細金銀粉或金銀箔用膠粘在紙面上，這樣，在彩色粉蠟箋上又顯現出金銀粉或金銀箔的光彩。這種紙多為宮廷殿堂寫宜春帖子詩詞，供補壁用，或作書畫手卷引首、室內屏風。其製作者多為蘇州織造或清廷宮內如意館的工師。

上述彩色灑金或冷金蠟箋，是一種造價很高的奢侈品。在清代蘇州織造向宮廷的上奏中，有一

份同治八年（一八六九年）造五色蠟箋的工料價目，可大致看出一般情況。其中說：「計細潔獨幅雙料純蠟箋，每張工料銀五兩玖分。又灑金蠟箋，每張加真金箔灑金工料一兩一錢五分二釐，每張工料銀六兩二錢四分二釐。又五色灑金箔，每張長一丈六尺，寬六尺，每尺用加重細潔純淨骨力絹，需銀一兩，顏料練染工銀三錢，真金箔一錢四分七釐，灑金工銀三分一釐，每尺銀一兩四錢七分八釐，每張銀二十三兩六錢四分八釐。」①

由此可見，十八世紀以來，灑金彩蠟箋的工料是很昂貴的，可以與綢緞相比，甚至比綢緞還要貴。當時特別講究的石青花緞子不過一兩七錢銀子一尺，最昂貴的天鵝絨也只是三兩五錢銀子一尺，但一張灑金蠟箋只是工料費就高達六兩二錢多銀子。這些加工紙除帝王之家、封疆大僚、富商巨賈外，一般文人及書法家也受用不起。

清代還製造了傳統的羅紋紙、髮箋和填以雲母粉的白雲母箋，還有各種彩色雕版印花紙。總之，清代是中國古代造紙業最發達的時代。

（二）墨

清代以「徽墨」為代表的製墨業，在明代的基礎上又大大前進了一步。製墨名家曹素功、汪近聖、汪節庵、胡開文先後崛起，形成了大名鼎鼎的四大家。嘉慶以前，前三家或保持舊時聲望，或與新起的製墨勁敵競爭。只有胡開文一家一時還難展身手。到道光末年（一八五〇年前後）整個製墨業處於低潮，前三家逐漸衰落，原來難展身手的胡開文，這時卻逢「中興」。

①沈從文〈金花紙〉，《文物》一九五九年第二期，頁一〇。

曹素功，名聖臣，字昌言，一字藎庵，號素功，安徽歙縣岩寺鎮人。曹素功雖生於明末，但其製墨生涯開始於清初。他在順治十七年（一六六○年）成為貢生，康熙六年（一六六七年）入布政司，但一時沒有實職，就回到故鄉，憑藉明末著名墨工吳叔大的基礎，接受了吳的墨名、墨模，並將吳的老店「玄粟齋」，改為「藝粟齋」。由於他是個文人，結交了不少士大夫，因此他的墨肆很快就興旺起來。相傳康熙南巡至江寧，曹素功因獻墨有功，蒙御賜「紫玉光」三字，於是聲名更著。

曹素功早期製墨中的精品有「紫玉光」、「天琛」、「千秋光」、「紫玉光」、「耕織圖」等。

「紫玉光」是曹素功的稱心之作。《墨品贊》把它列為第一。並說這種墨是：「應運而生，玉浮紫光。名曰隃糜，天下無雙。超奚邁沉，獨擅衆長。圖以黄（黄山）岳（白岳），煥乎文章。芬芳馥郁，密致堅剛。允為世珍，金玉其相。」墨面上繪的是「黄山三十六峰」。拼合恰成一幅黄山全景圖。

「天琛」是一種仿古套墨。《墨銘》中稱：「質用天琛，式追隃糜，下迄唐宋，匯成墨史。」

「天琛是「自然之寶」的意思）這是根據文獻上所提到的歷代名墨模擬而來。全套共二十六種。

「千秋光」，即「三珪二璧」墨，代表公、侯、伯、子、男五等爵位。曹素功於清康熙六年（一六六七年）接收吳叔大墨肆時，首先製成了這套墨。

「耕織圖」是一套大型叢墨，共四十七錠，全套分裝於兩個長方形的漆盒內，盒面有雙龍戲珠描金圖案。第一錠為標題墨，繫康熙帝楷書題「御製耕織圖詩」，背面為龍紋圖案。從第二錠到第二十四錠為「耕圖」，第二十五錠到第四十七錠為「織圖」。正面為圖，背面刻康熙御製詩，製作極為精工。

曹素功墨肆，由於墨錠品質優良，因此許多官吏和文人墨客，都愛在這裡購墨或定製專用墨。如康熙時曹雪芹之祖父曹寅曾定製過「蘭亭精英」墨，劉墉曾定製過「柳汀仙舫」墨，清末的李鴻章定製過「封爵銘」墨，日本著名學者、書畫家富岡鐵齋則定製了「鐵齋翁書畫寶墨」。後世有「天下之墨推歙州，歙州之墨推曹氏」之說。桐城派領袖之一的姚鼐在〈論墨絕句〉中寫道：

除卻廷珪夸乃翁，幾家絕藝後能同。

來男作相虞兒匠，何怪方今曹素功。

汪近聖，績溪縣尚田人，原是曹家墨工，在康熙、雍正間，脫離曹氏而在歙縣開設了「鑑古齋」墨肆。他所製的墨堅硬細密，光澤明亮，人們對他的墨評價很高。他的兒子汪維高曾應詔到京城清廷御書處任製墨教習官，可見他們父子在製墨工藝方面是很精湛的。汪氏所製的墨有「黃山圖」、「新安山水」、「千秋光」等。他的後裔曾輯有《鑑古齋墨數》一書，以著錄他所製墨的品種。

汪節庵，名富禮，字蓉塢，徽州歙縣人，在清乾隆中期才露頭角。他開設的墨肆稱為「函璞齋」，當時曾與曹氏「藝粟齋」、汪氏「鑑古齋」鼎足而三。特別在曹素功墨店遷到蘇州以後，汪節庵便取而代之，成為徽州地區製墨業的翹楚。他的名墨有「蘭陵氏書畫墨」、「青麟髓墨」、「新安大好山水墨」等。韓廷秀曾介紹當時的情況說：「江南大吏，多獻方物，入選之墨，必用汪氏。」阮元、曹振鏞等人對汪節庵所製之墨評價很高。

胡開文，原名胡正，安徽績溪人。他起初在徽州屯溪租賃「采章墨店」開業。後因與時製墨名家汪啟茂的女兒結婚，加之「采章墨店」租期屆滿，遂於清乾隆四十七年（一七八二年）接替了岳丈汪啟茂號的老店繼續經營墨業。並因曾見南京貢院明遠樓懸有「天開文運」匾額，激發了聯

想，乃取其中兩字，改名「開文」。分別在休寧開設了「胡開文」總店，在屯溪開了「胡開文」分店。總店設場燒煙製墨並供應分店銷售。當時有所謂「天柱氏」者，這「天柱」兩字就是胡開文本人別號。此時所製之墨大體上可以歸為兩大類：一類是零錠墨，其著名者有「驪龍珠」、「古隃糜」、「千秋光」、「萬壽圖」、「金壺」、「烏金」等，品種繁多。而墨上鐫有「蒼珮寶」者，則是以胡家老法製造，也最受人歡迎。另一類是「集錦墨」，長期被當作「貢品」進入宮中。

胡開文墨店為適應各方面的需要，所備的品種十分齊全，有高檔的，有低檔的，有成套的，薄利多銷。成套的墨可供玩賞，而徽州一帶嫁女的妝盒中例有此物，故亦頗為暢銷。其中的高檔墨，在製作及用料方面精益求精，以求高額利潤，而低檔墨則力求普及，也有單錠的。

有清一代經營製墨而且聲譽卓著者，除上述「四家」之外，歙派中還有程正路、吳守默、葉公侶、方檥村、方密庵、巴慰祖、程一卿（瑤田）、汪穀、程振申、江德量等；休寧派中則有：葉玄卿後裔、汪啟茂、汪時茂天一氏、吳天章、胡星聚、王俊卿、王麗文、葉靖公以及程怡甫等等。他們製墨的時間雖有先後，經營的範圍和方式或有不同，有此三只是「文人自怡」式的墨家，但都是高手，並且有著很大影響。

此外，從乾隆一代起，還有值得重視的「御製墨」。這裡舉其要者分述如下：

「膠陳杵到，煙遠煙勻。」

程義，字正路，一字恥夫，號雪齋，又號品陽子，清康熙年間徽州歙縣槐塘人。他曾自言：「按時氣，節陰陽，得墨家心法。」他所製的「伊洛淵源」、「紫陽易墨」、「悟雪齋墨」，都屬上乘。他著有《墨譜》一書，是售墨的宣傳品。其中有〈悟雪齋墨目〉、〈墨述〉各一篇，〈記略〉四則。當時名流如施潤章、梅清、李光座、羅牧等，都爭相寫詩作文題詠程家墨。

巴慰祖，字予藉。清乾隆年間徽州府城人。少年時代對於刻印、鐘鼎款識、秦漢石刻等，就「務窮其學，努力鑽研」。他的隸書，「勁險飛動，有建寧延熹遺意」。在書法與治印上都享有大名，另外他琢造墨都極精美。他所製「散氏爵大圓墨」，重一斤多，漆邊，面上縮摹爵篆全文，背面鑴「散氏爵」三字。汪近聖《鑑古齋墨藪》裡載有他和黃淓、胡唐、朱文翰同造的「錢忠懿王金塗塔」墨。他所造的墨大多為此類。

方輔，字密庵，號君任，清乾、嘉間歙人。所製名墨有「桐膏」、「開天容」、「點漆」、「仿喻糜」等，磨研至盡，硯上不留一點渣滓。用他的墨作書作畫，精彩浮動，觸之似有突出之感。其結實程度遠非他墨可比。他的書法造詣很高，人稱他得顏真卿神髓。畫家金農、書法家鄧石如、樸學大師程瑤田等人，都是他的契友。金、鄧遊黃山時，都住在他家裡。

程一卿，即程瑤田，字易田，是清代著名學者，著有《通藝錄》。所製之墨如「大藏寫經」、「金膏水碧」、「黃山圖」、「獅子」、「禮部寫六經」等墨，在當時就見重於世。與其同時的翁方綱的詩集中有〈程易田以所製禮堂寫經墨寄惠，賦此奉謝，並呈末谷七古一章〉，有頌揚易田所製之墨云：

<div style="margin-left:2em">
未谷昨寄禮堂圖，易田新造禮堂墨。

我今復寫禮堂詩，三者相因著而黑。
</div>

姚鼐〈論墨絕句〉云：

<div style="margin-left:2em">
我愛瑤田善論琴，博聞思復好塗湛。

才傳墨法五千杵，已失家財十萬金。
</div>

可見程氏墨藝之精，愛墨之篤。程氏不是墨商，只屬於「精鑑」而兼「自怡」一類製墨名家。

以上是清代徽墨製造的幾位代表名家。人們習慣上把墨家分為「文人自怡」、「好事精鑑」以

及「市齋名世」三大類。其實，內務府監造的「御製墨」也是一大代表。

自唐以後，朝廷設有墨務官，專製御墨，直到清代內務府御書處設庫掌，匠役專攻製墨，事見

《清光緒會典內務府墨作則例》。清代內府製造御墨，始自康熙。根據劉源所製「松風水月」墨中

題詞，「臣源猥以異數頻侍爐煙」來分析，康熙初年，劉源任內廷供奉。

御墨有內府墨作所製與徽州墨家承製之別。墨作所製御墨，其煙料因屬上選，然造墨技法遠遜

徽州墨工，且墨作所造墨按例行事，保守成規，不求有功，但求無過。至乾隆之時，方有所改善。

乾隆六年（一七四一年），清廷徵召徽州墨工汪維高和吳慶祿兩人入京，教習監製御墨。直到乾隆

末年，前後五十餘年製出了大量的精品，如汪家所製的「御製羅漢贊墨」、「御製石鼓文墨」、

「御製西湖名勝圖墨」、「御製詠墨詩墨」、「御製天保九如墨」、「御製文源閣詩墨」、「御

製蘭亭高會墨」、「御製關槐山水墨」、「御製黼黻昭文墨」、「雲福硃墨」、「光被四表墨」

等。

(三)筆

清代的製墨業，主要集中於徽州一帶，故以「徽墨」著稱。徽墨的主要原料是松煙或油煙。但

從光緒二十五年（一八九九年）左右起採用了「洋煙」即工業炭黑製墨，因其成本低，銷售快，

「本煙墨」（即傳統的松煙或油煙墨）無法與之匹敵，於是徽州一些墨肆紛紛到上海來採辦「洋

煙」，「本煙墨」的生產漸漸絕跡。這樣一來，所謂的「徽墨」也就有名無實了。

清代毛筆的製造以「湖筆」與「宣筆」為代表，達到了中國毛筆製作史的高峰。其中「湖筆」

更有優勢。

「湖筆」在筆業的製作上有一套合理的工藝流程，保證了產品品質。每道工序都有嚴格的、特殊的要求。衆多製筆名家大展技藝，製作了羊毫、狼毫、紫毫、紫翠毫、貂毫、馬毫以及多種兼毫。在外形上，也是多種多樣，有管筆、斗筆、揸筆等。在管料上，更是各顯奇華，有金管、銀管、鏤金管、玉管、瓷管、象牙管、犀角管、琉璃管、琮竹管、紫檀管、花梨管、漆木管等。在筆管裝飾上，更是巧用繪雕，精施鑲嵌，使毛筆成為精雕細刻的工藝品。

湖州善璉鎮是「湖筆」製作業的中心。清初以來，其技藝也逐漸外傳各地。在江蘇、上海、天津、北京等地，都有「湖筆」店。如北京有「戴月軒」、「賀連清」、「李玉田」；上海有「楊振華」、「李鼎和」、「周虎城」、「茅春堂」；蘇州有「貝松泉」等等。「湖筆」店業中，影響較大的，是創於清初的湖州「王一品齋筆莊」。

「宣筆」由來已久，曾為筆業之主，自元以後，有式微之勢。到清代，仍有一批工匠，繼承原來的工藝傳統，繼續「宣筆」生產。根據康熙年間歙縣江登雲《素壺便錄》載：「江浙造筆，古推宣州，今太平人尚精其技，其地名趕坦（今為太平縣城，亦改為甘棠）、劉、程、崔三姓聚族各千餘家，強半攻其業。本朝以來，以劉公瑑、劉文聚筆為最。公瑑之後，劉立征能世其傳，近時程彩祿亦稱佳製。」其聲勢依然很大，仍然是江南製筆業中心之一。全國其他地區製筆者尚多，未如上述兩地聞名。

(四)硯

入清以後，製硯工藝日臻精美（圖版64），主要是乾隆帝弘曆對文房寶物特別熱衷之故。他不

僅在宮廷內府設立作坊精心製硯，同時還向蘇、浙、皖、粵各地索求佳硯。因此，清代的雕硯風格多樣，品種五花八門，洋洋大觀。北方的松花江綠石，也在皇帝的「睿賞」之下，受到重視。清代之硯，厚重大者，已不經見。

清代除北京城外，全國已有廣東、安徽、江蘇、浙江等處形成了雕硯中心。在此期間，出現了不少琢硯名手如顧道人（德鄰）、顧二娘、王岫君、孫脊生、汪復慶、張純等人。文人雕琢硯石的風氣也盛行起來。曾經在歙縣作過縣丞的高鳳翰以及著名書畫家、鑑賞家汪啟淑、汪扶晨、吳梅顛、巴慰祖、胡長庚、許楚等人都能琢硯，而且都自為銘刻。高鳳翰藏硯一千餘方，半數出於己手。可見，在清代已經將硯之精品列入珍寶之列，它的欣賞價值大大提高了。因此，藏硯家之多，藏硯風氣之盛，論硯、評硯著作之豐富，在清代達到空前的程度。

九、渾融的書學

(一)書學論著

有清一代留下大量有關書法方面的理論研究文獻。有些是專門的書法論著，有些是題於書作或古代碑帖之後的跋語等等，不可勝計。就其題材和所涉及的內容大概可分為以下幾類，即：書學論著、字體研究、書法品評、書學史傳、法書及書論著錄、法帖考釋、器具研究等。內容無所不包，而且體制龐雜，從一個側面反映了清代書法文化的興盛。

這類著作的成分比較複雜。就其著作的體例來看，有用隨筆的方式記載書家學的心得體會，如

笪重光的《書筏》之屬；有以概論方式系統叙述書史、執筆技法以及對作品精神內涵的具體要求，如戈守智《漢谿書法通解》；有口訣式的技法著作如陳介祺之《習字訣》；有語錄體的，如張之洞之《張文襄公論書語》；有題跋式的，如梁巘《評書帖》；有詩賦體的論書之作，如胡元常之《論書絕句》；有論文式的，如阮元的《南北書派論》；更有體大思精的系統理論著作如康有為的《廣藝舟雙楫》。

就這些著作涉及的內容來説，有技法論、藝術論、源流論等。

1. 技法論

蔣驥所著《九宮新式》系統地介紹九宮格（實為六宮格）之運用。陳介祺之《習字訣》、程瑤田之《書勢》講筆法、墨法、結構、行款之法。專門討論筆法的有白德馨之《書法金緘》。此書摘錄上自漢魏、下至明朝關於筆法的有關論述，並出以己見。其他論著關涉技法的尚多，如戈守智《漢谿書法通解》中第二至第六部分專講技法，其中有《執筆圖》，集多種傳統執筆法，隨文附圖示例，指明利弊。梁巘《評書帖》評述歷代書家優劣，然貫穿其中的是重執筆之主張。

另有馮武的《書法正傳》專論楷法，亦多集前人成論而為之。

2. 源流論

清人多見古代遺跡，加上考據學的影響，對書法史有很多新見地。錢泳的《書學》成於考據學大興之時，他以鐘鼎文為書法之本源，以六書為本根，尚古為論，對書史有新認識，比他的前人有所提高。阮元的《南北書派論》、《北碑南帖論》是這類著作的代表，前文已述及。康有為修正了阮氏南北分派之説，以為「書可分派，南北不能分派」。其《廣藝舟雙楫》論書不言南北而分碑帖，於碑中又分朝代論之，甚有卓見。

3.藝術論

清人有關書法藝術論論頗多，如宋曹的「神采」說，馮班《鈍吟書要》之「本領」說，姜宸英的「神明」說等等。其間劉熙載的《藝概》可堪首屈一指。劉氏雖生於考據學風盛行之時，卻並非只講考據，不談性理。他稱「書也者，心學也。」釋之定義曰：「書，如也，如其學，如其才，如其志，總之曰如其人而已」，直承揚雄「心畫」之說，並有所充實。

(二)字體研究

字乃書法藝術論之載體。一代書法之興，必待正字而後始，尤其是去古已遠的近世，正字釋義是起碼的要求。清代研究者們或從訓詁角度、或從書法角度，有考證、有釋文、有集字，對三代以下的各體文字、各種書體都有所研究，為清代書法的學習廓清了道路。

探討漢字起源的有孫詒讓之《名原》，對漢字演變和書體源流研究，足可資證。

1.金文字類

阮元有《積古齋鐘鼎彝器款識》，孫詒讓有《古籀拾遺》、《古籀餘論》兩篇，王國維有《戩壽堂所藏金石文字》、《戩壽堂所藏殷墟文字考釋》，劉鶚有《鐵雲藏龜》。

2.篆書類

佟世男輯《篆字匯》，周靖撰《篆隸考異》。

3.隸書類

考證一路的有：顧藹吉《隸八分考》，採前人所言及隸書與八分者，各為之疏說辨證，徵引頗富。方輔《隸八分辨》專辨隸書與八分書之別。

隸書字典一類的書籍有：顧藹吉《隸辨》（亦名《隸書大字典》），蔣和《漢碑隸體舉要》，翟雲升《隸篇》（亦名《隸書大字典》）。

4. 楷書類

趙之謙《六朝別字記》，羅振鋆有《碑別字》。劉廷玉有《楷法蒙求》，潘存原輯、楊守敬編《楷法溯源》，實為集古今碑帖楷字字典。

5. 草書類

此類字書最多。一類是草書源流考證之作，如陳杉的《草書備考》，朱宗文的《草聖匯辨》。草書字典一類的有：姚燧《草法匯考》，石梁所輯《草字匯》，李濱的《草說》，陶南望的《草韻匯編》等。

(三) 史傳類

清人對本朝書家記載甚詳，為研究清代書史提供了翔實的資料。如李放的《皇清書史》，自帝王至釋道之流皆備於此。全書共收書家五千五百三十人。厲鶚的《玉台書史》，所輯為中國古代婦女書家，共二百十一人。沈復粲有《熙朝書家姓纂》，得清代書家三千四百四十四人。震鈞有《國朝書人輯略》收清代書家八百四十八人，亦可與上書互觀。

(四) 著錄類

此類著述不下百種，包括法書、法帖著錄、書學叢輯。官家最全的書學叢輯為《佩文齋書畫譜》。為康熙敕撰。是書凡經史子集、稗官野乘、山經地

志、辭典道藏，靡不搜舉。上自倉頡，下迄近代皆予收錄，為歷代書畫譜集大成之作。關於書學部

分包括：論書十卷，計書體、書法各兩卷；書學、書品各三卷；歷代帝王書二卷；書家傳（五帝至

三國）三十三卷；歷代無名氏書六卷（金二卷、石四卷）；御製書畫跋、歷代帝王書跋各一卷；歷

代名人書跋十一卷；書辨證兩卷；歷代鑑藏書類四卷。該書係從一千八百四十四種有關典籍中採輯

資料而成，每條下各注所出，使一字一句必有所徵，而前後條目，無所重複，亦無牴牾。裒合眾

說，各列姓名，而熔貫剪裁，如出一手。體例完善，引據詳贍，義例精密，分類科學，為自有書畫

譜以來最為完備之作。

私家著錄之最當數倪濤之《六藝之一錄》。全書分金器款識、石刻文字、法帖論述、古今書

體，歷朝書譜，共四百零六卷。《四庫全書總目》稱譽此書「凡六書之異同，八法之變化，以及刊

刻、墨跡之源流、得失、載籍所具者，無不搜輯」，其搜採之博，為書學史上所罕見。倪氏家貧，

無資雇工謄錄，便親率家人手錄成稿，此亦書史一段佳話。

其他尚有張照、梁詩正奉敕所編的《石渠寶笈》，王昶的《金石萃編》、安岐的《墨緣匯

觀》、翁方綱的《兩漢金石記》、杜瑞聯的《古芬閣書畫記》等。

著錄帖目之作有：曹榕的《古林金石表》、王存美的《宋拓絳帖目錄》等。

碑帖考評的有：孫承澤的《閒者軒帖考》、翁方綱的《蘇米齋蘭亭考》、王澍的《古今法帖

考》等。

(五) 雜著之屬

此類主要為各家題跋，有對書法作品的鑑賞、評介、考證等。因為這種方式最為靈活，故在要

言不煩中往往有真知灼見。下列僅列一些重要的題跋之目：

錢謙益《絳雲樓題跋》

朱彝尊《曝書亭書畫跋》

周亮工《賴古堂書畫跋》

王　澍《虛舟題跋》

姜宸英《湛園題跋》

姚　鼐《惜抱軒法帖題跋》

宋　犖《漫堂書畫跋》

蔣　衡《拙存堂題跋》

張　照《天瓶齋書畫題跋》

翁方綱《蘇齋題跋》

王文治《快雨堂題跋》

梁章鉅《退庵題跋》

魏錫曾《績語堂題跋》

沈曾植《海日樓題跋》

(六)器具類

文房四寶甚為清代學人重視，多有專著論及。與筆有關的論著有梁同書的《筆史》等；與墨有關的論著有萬壽祺的《墨表》、程義的《墨史》、汪近聖的《鑑古齋墨數》等；與紙有關的論著有

李象樺的《紙》，張燕昌的《金粟箋說》；與硯有關的論著有朱棟的《硯小史》，朱彝尊的《說硯》等。

上述論著涉及面之廣是前人所未及的，有些理論研究對當時的書法文化產生很大影響。如戈守智的《漢谿書法通解》之屬，論述全面，深入淺出，誠為書學之津梁。是書刊刻於乾隆庚午之歲，已藉印刷術流播於社會，對清代書法普及教育產生巨大作用。其他字書也同樣有這方面的效用。

從清人書論中還可以看出，清代書法家、學人均能自覺地運用理論來指引書法實踐，而且卓有成效。清代中葉以後尊碑書風的形成即是理論引導的結果。關於這一點，前文已述及。所要補充的是，我們在書法史上還未發現有以某種理論先導，最後釀成一種書法潮流的例子，說明清人不但有書法理論的自覺，而且很好地運用到了書法實踐領域，並且取得了巨大成功。這也是書法理論的一大進步。

還有一些研究成果雖然沒有發生大的影響，如個人題跋之語，考訂之作，文房四寶研究等，但為後人了解當時的書法思潮、審美心理、理論研究水平以及一些傳統書法工具的製作工藝提供了可靠的資料。這些成果雖然良莠不齊，但共同構成一個完整的清代書法文化。

十、篆隸復興・繼往開來

有清一代極重書法，上自帝王的提倡，下有社會對書法優劣的普遍關注。科舉考試雖然培植了館閣體，卻也刺激了士子學習書法的熱情。而清代高度成熟的古典文化又為書法藝術的發展提供了良好的契機。清代二百六十八年間，產生的書家燦若繁星。據李放《皇清書史》載，清代的書家達

五千四百多人，可見清代書法藝術的繁榮程度。清代書法各體具備，上自甲金籀篆、兩漢草隸，下至南北兩派、唐宋諸家，各有精擅之士。歷史上出現的有代表性的書體都能在清人筆下再現，那麼清代書法也如同其時的文化一樣，取法之多端。如果說清代文化帶有中國古典文化大總結的性質，那麼清代書法也如同其時的文化一樣，對中國古代書法進行了全面的回顧。當然，這種回顧並非在所有的書體上都能達到歷史的高度，但清人從各個方面所作的努力是不容忽視的。並且，這種全方位地繼承古代優秀的書法傳統所帶來的諸體共榮，又是宋元明各朝所未及的。

(一) 帖派書風的承繼及成就

自宋代始，書法的傳承都以法帖為楷則，代相因襲，形成了比較固定的傳承體系。法帖不僅指宋人所刻以二王為代表的歷代名家法書的拓本，宋、元、明三代中卓有成就的書家遺跡也被列入法帖的範圍。法帖漸積漸多，至清前期達於極盛。清代自清初至乾隆時期的一百多年時間裡，書法的主流是帖派。碑派書風興起之後，帖派並未消失，一些書家碑帖兼習，融會貫通，碑帖遂成合流之勢。事實上，碑帖二派之間絕非判若水火，如以帖學聞名的劉墉，晚年潛心研習北朝碑版，而絕大多數碑派書家，早年都曾從法帖入門。

真正能代表清代帖派書法高度的是由明入清的王鐸與傅山。王氏在明末與黃道周、倪元璐等互相鼓吹，力反趙孟頫、董其昌之習，標榜風骨，其書上追二王，以至鍾繇，又參以顏真卿、米芾諸家，躬行力學，於楷書、行草諸體，皆有鶴舞龍游之姿，頗有豪蕩之氣。他留下的名作極多，有長逾尋丈的大字巨幅，也有精雅自然的小帖，如《擬山園帖》等。以骨鯁聞名的傅山，於書法更有明確的主張，曾提出「寧拙毋巧，寧醜毋媚，寧支離毋輕滑，寧真率毋安排」的審美原則，其書以顏

真卿為根基，直承鍾王，大字有龍騰虎躍之勢，小字行草遒勁率樸，而小楷則溫厚和平，絕無館閣之習。他們二人主觀上有力矯時弊的努力，客觀上又未受到康熙、乾隆競講董、趙書法的影響，所以能高出時人。

清代康、乾二朝以帖學聞名的有張照、姜宸英、翁方綱、劉墉、王文治、梁同書等人。康熙、乾隆二帝號為英主，又雅好書法。康熙推崇董其昌，乾隆則尤愛趙孟頫，講究溫潤敦厚，朝野莫不受其影響，至於朝中大臣則更是趨之若鶩，刻意臨習董、趙二家，以承帝意。上述六家則無一例外地受此風氣牢籠。其中王文治能取法《蘭亭》、《聖教》，頗得風流倜儻之姿，而劉墉、翁方綱等人則敦厚有餘，俊逸不足。

清代官私家刻帖難以數計，帖的普及程度很廣，造就了一大批雖不獲重名，但卻很有造詣的帖派書家，如許友、姚鼐、黎簡等人的行草書，極有韻致。

(二)碑派書法及其成就

碑派從嚴格意義上來説應該是金石派，這一派改變了以法帖為楷模的書法傳承統緒，將目光轉移到六朝碑刻，再上溯至兩漢、先秦的金石文字，以古為新，並逐漸形成了一股潮流，成為清代最有特色，也最能代表清代書法成就的一派。其功績在於讓鐘鼎文、石鼓文、秦篆、隸書等沉寂已久的書體煥然重光，讓楷書越過館閣體的束縛，直承北朝碑刻文字，並形成了清人的品格。碑派書風改變了帖派柔弱之習，補之以雄渾剛健之氣，故而給人以耳目一新之感。

清代初期已有人師法漢碑，雖還談不上有什麼成就，但究竟有筚路藍縷之功。其時有王時敏的隸書，鄭簠的隸書，朱彝尊的隸書等，師承《夏承碑》、《曹全碑》等工藝性較強的隸書碑刻。乾

圖 5　伊秉綬隸書（清）

嘉之際，碑派開始大興，碑學遂占主導地位，以之成名者很多，其中聲名最著者有鄧石如、伊秉綬、何紹基、趙之謙、吳昌碩、康有為等。

鄧石如是清代碑派書家中最有代表性的一位。他勤習秦漢篆隸碑刻，旁涉六朝刻石。又因未嘗攻舉子業，故能擺脫館閣習氣，於篆、隸、楷等體造詣獨深。其篆書上追李斯、漢篆及唐代李陽冰，一法於古，絕去時俗，博大精深，論者以為斯、冰之後一人（圖版61）。隸書博取漢碑，古樸淳厚，氣息高古，遂成自己特色。清代楷書以六朝碑版為法，始自鄧石如，雖未能達到其他篆隸書的成就，但於姿媚中饒古澤、平直中寓變化，一洗帖學習氣。繼鄧石如之業者有包世臣、吳讓之、趙之謙等，其中又以趙之謙的成就為突出。趙氏以宛轉之筆法，參化森嚴古樸的六朝碑石，以妍易質，化剛為柔，其楷書成就在清代首屈一指。其篆隸受鄧石如影響，更以側鋒取勢，參以魏碑筆法，靈動自然，自成一格。

伊秉綬也是碑派中的一位大家，他的主要成就是隸書。被康有為推為「集隸書之大成」①。其隸書深得漢碑古樸之趣，又參以己意，筆畫平直，方整雄偉，新趣盎然。（參見圖5）何紹基的篆隸書足以成家，但其致力於從篆隸古意入楷、行、草諸體，一掃靡弱之態，故於清朝堪稱獨步。康有為是碑派的鼓吹者，對碑派的興盛有推波助瀾之功。其書取法《石門銘》、《鄭文公》、《爨龍顏》等碑，化而為楷行之體，有豪蕩雄闊之姿，儼然大度襟懷，將碑派自鄧石

① 《廣藝舟雙輯》。

如、何紹基以來以碑版古意入行草之法推至新的境地。如果説鄧石如、伊秉綬等碑派書家致力於復古以矯時尚，那麼康有為則更多的是借古開新，這與他的學術思想極為一致。

在碑派書風影響下，清代後期產生了一大批於篆隸學有所成的名家。如張廷濟、朱為弼、徐同柏、趙之琛、郭尚先、陳潮、莫友芝、曾國藩、楊沂孫、陳介祺、胡澍、徐三庚、吳大澂、楊守敬、黃士陵等人都精擅篆法。其中徐同柏精於鐘鼎文字，極有古籀筆勢。楊沂孫、吳大澂以學者之識見，賦予篆書以蕭穆的氣質，法度極為嚴謹，亦可視為清人篆書的一種高度。晚清時期的吳昌碩於篆書另闢蹊徑，平生致力於《石鼓文》，出以己意，雄強樸茂，不愧大家。隸書名家尚有桂馥、錢泳、阮元、陳鴻壽、張廷濟、鄧傳密、胡震、楊峴、徐三庚、楊守敬、張祖翼等，他們的隸書水平普遍較宋、元、明三朝有了較大發展。

以上就崇帖派與尊碑派兩系來粗略介紹清代書法的成就。實際上，清代書法的總體成就就遠遠不是以上兩系所能包容的。如以「揚州八怪」為代表的畫家書風問題，終身以顏體名家的錢灃現象，都難以歸屬上述兩系。另外，清代科場中亦並非都是「黑大光圓」的館閣體，其中不乏出規入矩、神采照人的小楷佳作。

誠然，清代書法在諸多方面都有其成就。然而，也不能不看到，清代書法整體上以復古為主流，樸茂沉穩有餘，清新俊逸不足，尤其是草書方面沒有得到發展。草書名家僅清初的王鐸與傅山可以矚目，至清代中晚期，很少有人涉足，這不能説不是一種缺憾。

十一、海外溢采

相傳西晉太康六年（二八五年），百濟博士王仁赴日本，曾帶去習字範本《千字文》一冊，所傳字體大概是帶有隸意的楷書。如此說可信，恐怕是日本書法史的發軔了。六世紀以後，中國人書寫的佛教經卷大量流入日本。七世紀初，又從中國傳去紙墨製法，為日本書法的發展提供了條件。

七世紀下半葉，開始形成日本的書法藝術。七世紀末，日本派出一批批遣唐使，全面吸收中國文化，因此也出現了中日書法藝術交流的高潮——書道。盛唐時期，空海入唐也師學王羲之的書法，因此王羲之的書風對日本早期書法產生了很大影響。日本平安朝出現了被譽為「三筆」的三位大書法家，即空海、桔逸勢與嵯峨天皇。之後又出現菅原道真和被稱為「三跡」的小野道風、藤原佐理、藤原行成等著名書法家。其中空海、菅原道真與小野道風又被譽為日本書法的「三聖」。他們都吸收了中國書法的精華，經過消化後，又有所創造，在日本漸漸形成了具有自己民族風格特點的「和樣書法」。因此，到了宋元時代，一些來華的日本僧人，已經開始把日本書法家的作品「逆輸入」到中國，並且受到文人的讚揚。如到中國的日本僧人書法家實翁聰秀，由於書法精妙，以至元帝下令不許他「浪書」，以免浪費其筆墨。日僧雪邨友梅曾在元代大書家趙孟頫的書齋裡寫過字，筆勢雄渾，竟使趙孟頫也為之嘆服。

日本江戶時代，中國宋元明時期許多著名書法家的作品陸續傳入日本。如宋代蘇軾、米芾，元代趙孟頫，明代文徵明、董其昌等人的書法，都深受日本文人的歡迎，形成了模仿這些中國書法家字體的「唐樣」書法流派，如人稱「寬永三筆」的近衛信尹、本阿陀光悅、瀧本昭乘。明末清初，

中國文人學者朱舜水、陳元贇、俞立德等人先後東渡，進一步促進了日本唐樣書法的繁榮。中國書法家俞立德曾親自把文徵明的筆法傳授給長崎的書法家北島雪山、細井廣澤等人。明末中國高僧隱元及弟子赴日，創立了「黃檗宗」，他們的書法蒼勁有力，被稱為「黃檗流」。還有江戶時代中國書法字帖大量輸入日本，也推動了日本書法藝術的發展。

鴉片戰爭以後，中國書法藝術對日本的影響又有新的特點。由於清代「金石學」的勃興，近代中國書法家包世臣、康有為等力主摩勒北碑，一掃明清以來翰苑體的纖弱書風，這股碑學之風也波及到日本書法界。其中的主要傳播者是曾任第一、二屆駐日使團隨員的書法家楊守敬。

楊守敬，字惺吾，晚號鄰蘇老人，湖北宜都人。他精於地理、目錄、金石之學，著述甚富，又擅長書法，是著名書法家潘存的學生。光緒六年（一八八〇年），楊守敬四十二歲時，應首任駐日公使何如璋之邀赴日本。翌年，第二屆駐日公使黎庶昌上任時，因好友張裕釗之推舉，留任使館隨員。他在駐日使館工作四年期間，曾先後帶去漢魏六朝隋唐碑帖一萬三千餘冊，並致力於六朝北碑書法的傳授。日本明治初期的著名書法家日下部鶴鳴、嚴谷一六、松田雪柯等都經常向楊守敬請教，切磋書藝，形成了以北碑為正宗的新流派。在楊守敬的啟發影響下，這些日本書法家認真研究古文字，篆隸楷書與魏碑，為發展近代日本書法做出了貢獻。

日本書法家日下部鶴鳴曾於光緒十七年（一八九一年）訪華，與中國書法家吳大澂、楊峴、俞樾等人交遊甚密。他回國後培育了不少門徒，異軍突出，一時所謂「鶴鳴流」的書法風靡日本島國。另一位日本書法家中村梧竹也曾來華直接師事中國名家潘存，學習漢魏六朝書法，歸國後致力於古典碑帖的研究和介紹，促進了日本六朝書風之盛行。

楊守敬回國以後，有些日本書法家還慕名特地到中國來向他拜師學藝。在他的《鄰蘇老年譜》

中曾記載：「有山水由定等先後不遠數千里而來受業於門。」

堪稱清代中日書法史上佳話的還有張裕釗與宮島詠士的師生友誼。張裕釗，字廉卿，號濂亭，湖北武昌人。他是清末桐城派古文家，也是碑學派的著名書法家，筆風雄奇古樸。同治十二年（一八七三年），張氏被曾國藩聘為江寧鳳池書院主講。宮島詠士仰慕張氏書法，於光緒十三年（一八八七年），獨身西渡，來到保定蓮池書院拜師。宮島詠士因慕張氏書法，於光緒十三年（一八八七年），獨身西渡，來到保定蓮池書院拜師。宮島詠士隨張氏多年，盡得筆法。光緒二十年（一八九四年），中日之間爆發甲午戰爭，宮島詠士才回國。宮島詠士後來成為日本書法史上一位重要書家，後繼者不絕。

清代中國書法對日本的影響，還表現在很多訪問遊歷日本的中國文人學者，揮毫題詩留字，在日本留下大量珍貴的墨跡。

明治時代，許多日本人以得到中國文人的書作為榮，甚至一再懇求為其題詞。羅森、王韜、李筱圃、傅雲龍等人的日本遊記中都有不少這方面的記載。

由於日本人如此喜愛中國的書法藝術，因此有些中國書法家乾脆東渡以賣字為業。王韜《扶桑遊記》中記述他在神戶見到的衛鑄生，「琴川人，工書法，挾其一藝之長而掉首作東遊者。聞乞者頗多，自八、九月至今，已得千金，陸賈囊中，殊不寂寞。」李筱圃的《日本遊記》中也曾提到衛鑄生，「工書法，客遊於此者」，並談及在京都有「浙江慈溪人馮澐，號雪卿，以工書客此」，同寓還有「江寧人王治梅，鄰寓有嘉興陳曼壽，皆以工書善畫客遊於此」。

當時中國書畫家在日本為人寫字作畫的報酬，稱為「潤筆料」，收入也相當可觀。在《大河內文書‧戊寅筆話》第七卷裡有一份〈調筆訪單〉，是當時在日本的兩位中國書法家王黍園與王琴仙

的詩文書畫擬定的價格表。其中規定寫一篇序跋二元，題畫題扇五十錢，寫扇面一張二十錢，寫區額四個字二元，畫大幅中堂畫二元，寫大幅中堂一元，寫對聯五十錢……。這是光緒三年（日本明治十年，一八七七年）定的價格，以後又有提高，如王治本漫遊金澤時，寫一幅扇面已從二十錢提到五十錢了，而當時日本高級旅館一天的房租也不過五十錢左右，所以收入還是很可觀的。

中日民間書畫家有時還聯手合作，留下中日書畫交流的成果。

清代中國書法家與朝鮮書法家的交往也很頻繁。

在朝鮮書法史上被尊為書聖的金秋史直接受惠於中國書法家的指導。

金秋史，名正喜，字之香，號秋史、阮堂、覃齋、寶覃齋、禮堂、勝蓮老人，乾隆五十一年（一七八六年）生於朝鮮忠清南道禮山。金秋史在北京期間，得當時考據學大師翁方綱、阮元等人賞識和指教，學問大進。這段經歷，對他一生治學和書法影響極大。回國後，他即致力於金石考據學，先後發現和考證了朝鮮的北漢山碑石和新羅真興王巡狩碑。

金秋史在書法上汲取中國古代碑帖之長，形成了自己的獨特面貌。在北京期間，他與當時名家有廣泛交往，看到不少好拓本，眼界大開，對漢隸各碑有深入研究，進而涉及歐陽詢、顏真卿、蘇東坡、黃庭堅、趙孟頫、董其昌、翁方綱、阮元等書家之作，最終形成了清古高渾的「秋史體」，一反數百年來「獨尊趙孟頫」朝鮮官樣書風。

嘉慶十四年（一八〇九年）十月作為「冬至謝恩使」副使隨其父來中國朝貢。

中國書法在清代對周圍各國產生了廣泛影響，改變和推進了各國書法史的進程。書法文化超越國界，成為各民族、各國之間友誼的紐帶。同時也說明了清代書法文化的興盛和繁榮。

後　記

我在教學中一貫主張從宏觀入手，再作微觀摸索，以使所研究的對象確定其坐標位置。本書是我近年來對博士生、碩士生教學中的一個重要內容，現把它整理出來，正好就是有關書法理論的一個學科課題。石彥倫先生隨我多年，幫助我通編細理，敷衍總纂，盡心盡力。各章執筆者如下：

先秦時期：陶永祥

秦漢時期：楊秀付

魏晉南北朝時期：石彥倫

隋唐五代：葉培貴

宋元時期：何學森

明　　代：李永忠

清　　代：甘中流

初稿既成，劉守安教授又對全稿作了詳細審修校閱。甘中流也作了許多具體工作。人民出版社張潤生先生為編輯此書付出了很多精力，當致謝意。書中插圖主要採自《中國美術全集》、《中國文化史圖鑑》等書；書中許多專題，皆各門專家研究成果，我們謹作學習心得引用過來，雖不一一道及，但功在諸賢，故深致感謝。

歐陽中石　謹識

書法天地 ／ 歐陽中石等著. -- 臺灣初版. --
臺北市：臺灣商務，2001[民90]
面： 公分. --（中國文化之美：5）

ISBN 957-05-1723-9（平裝）

1. 書法‧中國‧歷史

942.092 90014022

中國文化之美⑤
書法天地

定價新臺幣 450 元

著 作 者　歐陽中石等
責任編輯　王　林　齡
美術設計　吳　郁　婷
校 對 者　江　勝　月

出 版 者
印 刷 所　臺灣商務印書館股份有限公司
　　　　　臺北市重慶南路 1 段 37 號
　　　　　電話：(02)23116118‧23115638
　　　　　傳眞：(02)23710274‧23701091
　　　　　讀者服務專線：0800056196
　　　　　E-mail:cptw@ms.12.hinet.net
　　　　　郵政劃撥：0000165－1 號
　　　　　出版事業
　　　　　登 記 證：局版北市業字第 993 號

‧2000 年 1 月北京初版
‧2001 年 10 月臺灣初版第一次印刷
‧2002 年 12 月臺灣初版第二次印刷
本書經北京人民出版社授權本館出版發行

ISBN　957-05-1723-9（平裝）　　　　c53140000

100臺北市重慶南路一段37號

臺灣商務印書館 收

對摺寄回，謝謝！

傳統現代 並翼而翔

Flying with the wings of tradition and modernity.

讀者回函卡

感謝您對本館的支持，為加強對您的服務，請填妥此卡，免付郵資寄回，可隨時收到本館最新出版訊息，及享受各種優惠。

姓名：＿＿＿＿＿＿＿＿＿＿＿＿＿＿＿　　　性別：□男 □女

出生日期：＿＿＿年＿＿＿月＿＿＿日

職業：□學生　□公務（含軍警）　□家管　□服務　□金融　□製造
　　　□資訊　□大眾傳播　□自由業　□農漁牧　□退休　□其他

學歷：□高中以下（含高中）　□大專　□研究所（含以上）

地址：＿＿＿＿＿＿＿＿＿＿＿＿＿＿＿＿＿＿＿＿＿＿＿＿＿＿
　　　＿＿＿＿＿＿＿＿＿＿＿＿＿＿＿＿＿＿＿＿＿＿＿＿＿＿

電話：（H）＿＿＿＿＿＿＿＿＿＿（O）＿＿＿＿＿＿＿＿＿＿

購買書名：＿＿＿＿＿＿＿＿＿＿＿＿＿＿＿＿＿＿＿＿＿＿＿＿

您從何處得知本書？
　　　□書店　□報紙廣告　□報紙專欄　□雜誌廣告　□DM廣告
　　　□傳單　□親友介紹　□電視廣播　□其他

您對本書的意見？（A/滿意 B/尚可 C/需改進）
　　　內容＿＿＿＿　編輯＿＿＿＿　校對＿＿＿＿　翻譯＿＿＿＿
　　　封面設計＿＿＿　價格＿＿＿　其他＿＿＿＿＿＿＿＿＿＿

您的建議：＿＿＿＿＿＿＿＿＿＿＿＿＿＿＿＿＿＿＿＿＿＿＿＿
　　　　　＿＿＿＿＿＿＿＿＿＿＿＿＿＿＿＿＿＿＿＿＿＿＿＿
　　　　　＿＿＿＿＿＿＿＿＿＿＿＿＿＿＿＿＿＿＿＿＿＿＿＿

臺灣商務印書館

台北市重慶南路一段三十七號　電話：（02）23116118・23115538
讀者服務專線：080056196　傳真：（02）23710274
郵撥：0000165-1號　E-mail：cptw@ms12.hinet.net